**지금,
한국의
북디자이너
41인**

propaganda

지금, 한국의 북디자이너 41인

초판 발행 2009년 4월 1일

발행 프로파간다

등록 2006년 10월 2일(제16-4005)

주소 서울시 마포구 서교동 410-3 202호(우121-840)

전화 02. 548. 4458

팩스 02. 3141. 8995

웹사이트 blog.naver.com/graphicmag

전자우편 graphicmag@naver.com

발행인 겸 에디터 김광철

프로젝트 에디터 이재연

아트 디렉션 & 디자인 김영주

사진 스튜디오 나비·박민석

교열 강경은

도움 강태형·권혁수·오진경·이선희·이승욱·조혁준·한철희·홍지웅

인쇄 영은문화

용지 삼원특수지 www.samwonpaper.com

이 책은 프로파간다 출판사의 정기간행물 계간 〈GRAPHIC〉(ISSN 1975-7905)의
기획 출판 프로젝트로 발간한 출판물입니다.

41 KOREAN BOOK DESIGNERS NOW

First Published April 2009

Propaganda Press

2F, 410-3, Seogyo-Dong, Mapo-Gu, Seoul, Korea 121-840

Tel 82. 2. 548. 4458

Fax 82. 2. 3141. 8995

blog.naver.com/graphicmag

graphicmag@naver.com

Publisher & Editor Kim, Kwang Chul

Project Editor Lee, Jeyun

Art direction & Design Kim, Young Joo

Photographer Studio NABI · Park, Min Suk

Text Revision Kang, Kyung Eun

Printed in Korea

ISBN 978-89-960609-2-5

지금,
한국의
북디자이너
41인

propaganda

차례

에디터의 말

우리는 이 책에서 한국 북디자이너 41명의 인터뷰와 북디자인 작업을 수록한다. 현대적인 의미로 한국 북디자인을 개척한 세대를 가장 위에 놓고, 지금 현재 가장 왕성하게 활동하고 있는 40대 전후의 디자이너, 최근 출판계에 부상하고 있는 30대 초반의 대표적인 디자이너까지 포괄했다. 결과적으로 이 책은 한국 북디자이너의 연대기가 됐다. 북디자인 자체보다 북디자이너에 초점을 맞췄으며, 북디자인을 논평하는 대신 북디자이너 작업의 실체를 바라본 것이다.

이 책에는 디자이너 자신이 선정한 각각 20여 권의 작업, 모두 1000여 권의 책이 실려 있다. 그 대다수는 출판 산업의 흐름 속에서 부침을 거듭했던 대중 출판물이다. 그 자체로 대중문화로서 독자와 호흡했던 것이며, 출판 회사와 북디자이너, 독자라는 3자 역학 관계의 산물이라는 점에서 한국 출판 디자인의 큰 흐름을 감지하기에 부족함이 없으리라 생각한다. 아울러 북디자인의 한 부분을 이루는 아티스트북 디자인과 작가주의적 북디자인의 대표적 사례를 수록해 한국 북디자인의 다양성과 책이라는 형식을 재정의하려는 디자이너의 노력을 감지할 수 있도록 했다. 이런 점에서 이 책은 1980년대 이후 '디자인된' 한국 책의 역사이기도 할 것이다.

이 책의 텍스트는 디자이너가 작성한 서면 답변과 각각의 책에 대한 디자이너 자신의 코멘트로 돼 있다. 41명에게 전달한 똑같은 내용의 질문은 일차적으로 질문과 답변 속에서 디자이너가 말하고자 하는 것을 전달해 주는 것 외에도 질문에 반응하는 디자이너의 상이한 태도가 유형학적으로 드러나는 측면도 있다. 디자이너의 답변을 거의 가공하지 않고 그대로 싣는 것으로 우리는 디자이너 모습이 날것처럼 보여지길, 태도와 작업 사이의 상관관계가 있는 그대로 보여지길 원했다. 또한 자신이 디자인한 책에 대한 디자이너의 코멘트는 북디자인에 있어 디자이너가 맞닥뜨리는 환경을 암시하면서, 구체적인 문제 해결 방식과 그 후일담 등 말 그대로 북디자인의 미시적인 이야기를 들려준다. 이런 점이 독자들에게 정보뿐만이 아니라 어떤 의미로 다가가기를 기대해 본다.

우리는 이 책에서 우리나라 북디자인과 북디자이너의 성취를 담고자 했지만, 한편으로 한국 북디자인이 헤쳐 가야 할 과제가 만만치 않다는 것을 말하고 싶었다. 독창성, 다양성이란 관점에서 한국 북디자인의 가야 할 길은 아직은 멀고, 출판 디자인계가 좀 더 개방적으로 넓은 세계와 교류해야 한다는 명제를 재확인하는 계기가 되길 바란다.

이 책은 한국 북디자이너의 자발적 참여로 만들어진, 어쩌면 한국 북디자인계의 자화상 같은 책이다. 인터뷰에 응한 41명의 디자이너에게 감사한다. 특히 책 구성과 진행 방법에 대해 조언을 아끼지 않은 몇몇 북디자이너와 북디자인에 대한 출판계 목소리를 들려준 출판 관계자에게 감사의 말을 전한다. 권말에 실린, 한국 북디자인을 조망하면서 오늘의 북디자인에 관한 영감의 글을 보내 준 권혁수 교수에게 감사한다.

이 프로젝트는 지난 2007년 가을 〈GRAPHIC〉이 발행한 '북디자인 이슈'의 골격을 이어받아 인터뷰 대상 북디자이너를 위아래로 확장시킨, 증보판 성격을 가진다. 모든 측면에서, 특히 콘텐츠 밀도라는 측면에서 잡지 형식의 한계를 넘어 보다 구조적인 책을 목표로 했지만, 그 과정이 쉬운 것만은 아니었다. 시작한 지 1년여 만에 이 글을 쓰면서 한때 불가능한 것처럼 보였던 이 일을 해낸 프로젝트 에디터 이재연과 디자이너 김영주에게 깊은 감사의 말을 전한다.

에디터 김광철

어떻게 북디자인에 대해 흥미를 느끼게 됐나?

①"나의 20대는 판도라의 상자이다. 10대 후반, 정신의 사춘기에서부터 옷자라기 시작한 잡초의 덤불 사이에 그것은 놓여 있다. 끝없이 뜬금없는 가능성과 셀 수도 없이 반복된 절망감으로 가득한 그 상자 말이다. 너나 할 것 없이 그때쯤이면 우리는 책과의 음흉한 사귐이 시작된다. 눈앞에 확실하게 펼쳐진 세상은 오히려 가상의 세계였고 꿈꾸듯 그려 보는 또 다른 그곳, 아스라한 그곳, 그곳이 바로 책의 세계가 아니었던가." 1998년 〈내 스무 살을 울린 책〉에 쓴 글이다. ②70년대. 우리 출판계는 편집과 디자인이 미분화 상태에 있었다. 당시 우수한 편집자의 중요한 덕목 중의 하나가 '와리스께'를 잘하는 것이었다. 와리스께란 레이아웃에 해당하는 일본 말이다. 나는 월간 〈소설문예〉에서 편집자로 사회생활을 시작하면서 '교정 잘 보기'를 포기하고 이 와리스께 쪽을 나의 존재 이유로 삼았다. 출판계 입문 후 얼마 지나지 않아 나의 와리스께 실력은 제법 인정을 받게 됐고, 75년에는 '민음사'로 직장을 옮겼다. 이 새로운 직장에서 비로소 디자인이라는 장르를 새롭게 의식하기 시작했다. 당시 종로1가에 있던 '민음사' 근처의 외서점을 들락거리며 서서히 북디자인의 세계를 탐사하기 시작했다. 그때 만난 스기우라 고헤이(Sugiura Kohei)의 디자인은 시각적 충격과 함께 북디자인의 존재감을 깨닫는 데 큰 도움이 됐다. ③79년 도쿄 유네스코 편집자 트레이닝 코스에 가게 된 것이 내가 디자이너로 변신하게 된 결정적인 계기다. 서울에서 책으로만 만났던 일본의 북디자이너들. 그들을 직접 만나고 그들의 작업들을 새롭게 접하며 일본의 책 문화가 새롭게 보이기 시작했다. 나는 도쿄에서 내가 설립했고 주간으로 있던 '홍성사'에 사표를 써 보냈다. 나는 북디자이너가 됐다. ④귀국 후 지금은 소설가, 신화연구가, 번역가로 우뚝 선 이윤기가 스스로 유일한 직원이 돼 주었고, 그래서 함께 서대문에 '각종문제연구소'를 열고 일 년 남짓 운영했다. 디자인 일거리가 있을 리 없었고, 물론 디자인 피(Fee) 개념도 없었다. 좋은 친구들과 술만 먹었던 시절이다. ⑤나 스스로도 처음엔 부르기가 어색했던 북디자이너의 길을 지금까지 걸어올 수 있었던 것은 '민음사'와의 인연이 절대적이다. 80년대 초반부터 90년대 초반까지, 10여 년 이상 '민음사'의 모든 디자인 작업을 할 수가 있었다. 당시 '민음사'의 박맹호 사장께서는 한 번도 디자인에 대해 이렇다 저렇다 한 적이 없었다. 내가 스스로 불안해질 정도로 내게 모든 것을 맡겨 주었다. 이런 점에서 나는 참 행복한 디자이너라고 생각한다.

회고해 볼 때 가장 기억에 남는 북디자인 작업은?

내가 디자인을 하게 된 데 가장 큰 계기를 마련해 준 작품 중 하나가 한수산의 〈부초〉다. 70년대 말에 했던 작업으로, 당시 책 제목은 금적색으로 찍는 것이 불문율이었다. 이전까지와는 다른 새로운 시도를 하고 싶어 당시 서울대 미대를 졸업하고 '중앙일보사'에 있던 동생에게 표지 그림, 요즘 말로 하면 일러스트레이션을 부탁했다. 동생은 금색 단색으로 서커스의 다양한 장면을 그렸다. 완성된 표지를 본 당시 '민음사'의 박맹호 사장께서 약간 주저하더니 그대로 가자고 했다. 군청색의 모노톤을 바탕으로 '浮草'라는 단 두 글자만으로 된 표지가 출판될 수 있었던 것은 내게 큰 행운이었다. 표지를 인쇄할 때 박맹호 사장도 나와 함께 퇴계로에 있던 인쇄소 현장에 나갔었다. 〈부초〉는 오늘의 작가상 수상작으로 출판사로서도 큰 기대를 걸고 있던 작품이었기 때문이었다. 그만치 당시로서는 〈부초〉의 표지 디자인은 큰 모험이었다. 나중에 책이 많이 팔리게 되자 애초의 금색을 노란색으로 바꾸고 띠지에 있던 내용을 아예 표지에 인쇄해 버리게 됐다. 같은 스타일의 표지를 따라 하는 사람도 많이 생겨났다. 80년대까지 〈부초〉의 디자인 패턴은 여러모로 당시의 문예물 디자인의 한 모델이었다. 특히 뒤표지에 과감히 한 장의 사진으로 처리한 기법이 그랬다. 여러모로 기억에 남는 작품이다. 이후 〈부초〉를 전후해서 많은 실험적 디자인을 할 수 있었다.

당신의 디자인 작업에 가장 큰 영향을 준 사람은?

디자인을 시작했던 초기에는 알렉산더 로드첸코(Alexander Rodchenko) 같은 러시아 구성주의 작가의 영향을 많이 받았다. 우리 세대에 디자인에 대해 자의식이 있었던 사람들은 대부분의 경우 일본 디자인을 의식하지 않을 수 없었을 것이다. 1970~80년대는 디자인 자료는 모두 일본 것 일색이었고, 서양의 디자인도 일본을 통해서 접했던 시절이었다. 우리 그래픽 디자인의 역사를 정리할 때 어떻게 처리해야 할지 문제가 되는 시기이기도 하다. 당시 나는 어떻게 하면 일본색을 탈피해 새로운 시도를 할 수 있을지 열심히 고민했었고, 그 해답으로 택한 것이 미대를 다니던 동생이 가진 화집 등을 통해 접하게 된 러시아 구성주의 스타일이었다. 80년대 한동안 나의 작업은 그런 구성주의적인 성격이 대단히 강하다. 책을 디자인을 하다 보면 여러 분야를 다루게 되는데, 구성주의 스타일을 활용할 수 있는 주제나 장르는 무척 제한돼 있다는 것을 깨달았다. 서서히 변신을 시작했다. 어느 시대나 디자인을 시작하는 사람들은 두 가지의 경우를 겪는 것 같다. 누군가의 스타일을 따라 하거나 나중에는 거기서 벗어나는 경우가 그것일 것이다. 구성주의 스타일을 벗어나면서부터 나는 갈등과 고민의 과정 속에 빠지게 됐고… 그것은 좋게 말하면 나의 스타일을 찾게 되는 과정이었다고 말할 수 있을 것이다.

당신의 북디자인 스타일에 대해 설명해 달라.

①2년여 동안 일을 놓고 있다가 2008년 3월부터 새로이 디자인 작업을 시작했다. 그동안, 디자인은 독창적이고 자유로우며 개성을 표현하는 분야라고 생각되는 반면 엄청나게 구속과 제약이 따르고 수동적인 영역이라는 사실을 다시금 깨달았다. 시간의 제약, 비용의 제약, 스페이스의 제약, 그런 제약들 속의 지난 세월들이 매우 답답하게 생각됐다. 이 답답함을 넘어서고자 스스로의 개인적인 작업을 시도했다. 지금 하고 있는 한글 타이포그래피 작업이 그것이다. 청탁받는 디자인 작업을 넘어 스스로 클라이언트가 돼 보는 작업, 나로서는 이런 시도가 처음이다. 나는 글자를 '만들어 보고' 싶었다. 만드는 방식에는 입체와 평면 두 가지가 있는데, 입체보다 훨씬 큰 힘을 가진 것이 오히려 평면이란 생각을 했다. 새로 시도해 보는 한글 타이포그래피의 표현 재료로 마스킹 테이프를 쓴 것은 예전 인쇄소에서의 기억에서 연유한다. 본래 마스킹 테이프는 인쇄 필름에 빛이 들어가지 않도록 막는 기능을 했는데, 인쇄소가 한창 바쁠 때 이 테이프 붙이는 작업을 도와주곤 했었다. 어떤 계기로 그때의 기억이 났고, 이 재료가 주는 손작업을 통한 느낌과 오히려 촌스러운 선들이 좋았다. 이후 우연히 파주의 한 호텔 로비에 내 작업이 걸리게 됐고, 이후 책 표지에도 적용하게 됐다. 그러나 아직 클라이언트 설득은 쉽지 않다. ②이러한 작업에는 지금까지의 한글 타이포그래피에 대한 생각의 바탕을 이루어 오고 있는 '일책일자'(一冊一字)의 개념이 있다. '일책일자'는 한 권의 책은, 특히 제목의 경우 그 책의 내용과 딱 맞아떨어지는 활자–문자가 있을 수 있다는 개념으로, 한자와 한글이 가진 상형문자로서의 사물성과 지시성을 염두에 두고 고안했다. 이러한 개념은 서양 타이포그래피의 특징과 대조해 보면 더욱 분명해진다, 표지 디자인에서 제목의 경우, 표현할 내용이 10이라면 10에 딱 맞는 활자가 있을 수 없으니까 7,8정도에서 만족할 수밖에 없다는 것이 서양 타이포그래피의 이데올로기다. 알파벳은 원래 그때까지의 조금씩 다른 필기체를 종합해 공통되는 요소만을 뽑아 '활자'(Movable Type)라는 것을 만들었기 때문이다. 하지만 역사적으로 상형문자 문화권인 우리로서는 문자를 통해 10까지 추구할 수 있다고 생각하는 문화가 있다. 하나의 바탕이 되는 문자로부터 여러 가지 다른 형태를 지닌 문자를 만들어 낼 수 있다는 일즉다(一卽多)의 문자 문화관이 있기 때문이다. 문자와 활자가 동시에 만들어진 한글의 창제도 이러한 문자 문화 의식을 바탕에 깔고 만들어졌다는 것이 나의 생각이고, 이러한 이념은 '훈민정음'에 고스란히 드러나 있다고 생각한다. 21세기 시각 커뮤니케이션에 있어 가장 중대한 변화는 사이버스페이스의 탄생과 더불어 문자가 스스로 이미지가 되고 있다는 사실이다. 이것은 놀랄 만한 시각문명의 전환이며, 한글이 가진 상형성이야말로 이러한 변화에 걸맞은 한글의 힘이라고 생각한다. 한글 타이포그래피에 있어 '일책일자'는 서양식 타이포그래피의 한계를 넘어 한글 이미지화의 적극성, 한글이 가진 강력한 시각적 표현 에너지를 새롭게 긍정하는 역할을 할 것이다. 나의 최근 작업은 이러한 사실을 디자인 표현에 적용해 본 것이다.

정 병 규

Chung, Byoung Kyoo 1946년 대구 출생. 고려대학교 불문학과를 졸업했다. 1975년 '민음사' 편집부장이 됐으며 1993년까지 '민음사'의 북디자인을 진행했다. 1977년 '홍성사'를 설립, 주간으로 활동했다. 파리 에콜 에스티엔느(Ecole Estienne)에서 타이포그래피를 연구한 후 1984년 '정디자인'을 설립해 현재까지 운영 중이다. 서울올림픽 전문위원을 역임했고 1996년과 2006년 두 차례 북디자인 개인전을 가졌다. 1997년에는 서기흔, 조의환, 홍동원 등과 함께 '서울출판디자이너클럽'(SPC)을 결성했으며 현재 '한국시각정보디자인협회'(VIDAK) 회장으로 있다. 저서로는 〈정병규북디자인 1977-1996〉〈책의 바다로 간다, 정병규북디자인 1996-2006〉 등이 있다. 한국 현대 북디자인을 개척한 대표적인 1세대다. **nugugi@paran.com**

당신의 영감은 어디에서 오는가?

'영감'이란 위대한 예술가들에게나 어울리는 과분한 용어인 것 같다는 생각이다. 디자이너들은 좀 더 겸손하게 '아이디어' 정도면 되지 않을까 싶다. 굳이 말하자면 나의 아이디어는 시각적인 영역에서보다는 글의 세계, 내용의 세계, 개념의 세계에서 오는 것 같다. 아마도 대학 시절 인문학을 전공했고, 그리고 이후 편집자 경험 때문에 그런 것 같다. 특히 내가 주로 작업한 그래픽 디자인의 분야가 북디자인 영역이라서 더욱 그렇지 않을까 생각해 본다.

전체 북디자인 과정 중 당신이 가장 중요시하는 단계는 무엇인가?

본문에 타이포그래피를 적용하는 과정, 즉 '본문 활자 다루기'의 문제다. 이 '활자 다루기'는 잘해야 본전인 일이다. 본문 타이포그래피는 물 흐르듯이 자연스럽게 표지와 함께 책 전체와 어우러져야 하는데, 잘못하면 마치 포장도로에 떨어져 있는 돌멩이처럼 눈에 거슬리고 곤란해진다. 그래서 그런 실수를 안 하려고 가장 신경을 많이 쓴다. 활자 다루기가 잘된 경우 일반인은 그것이 너무나 자연스럽고, 당연하게 느껴져 의식을 하지 못하게 된다. 이 목표를 위해 심혈을 기울이는 것은 디자이너에게는 거의 도덕적 문제라고 생각한다. '활자 다루기'에는 활자 자체뿐만 아니라 자간과 행간을 다루는 일도 포함된다. 디자이너에게는 디자인 수준을 말하는 단수라는 것이 있다고 생각한다. 디자이너로서 입문해 성숙해 가는 과정을 보면, 보이는 게 굉장히 중요한 시기가 있고, 시간이 흘러 어느 정도 단수가 높아지면 오히려 보이지 않는 것, 표현 안 되는 것, 그중의 중요한 요소인 공간과 여백이 중요해진다. 공간과 여백을 대하는 태도에서 디자이너로서 성숙함을 볼 수 있다고 생각하고 있다. 이런 면에서 요즘 디자이너들에게 여러모로 아쉬운 점이 많다. 나는 본문 디자인을 통해 디자이너의 주장을 드러내려는 디자인을 극히 싫어했다. 한동안 디자이너가 어떻게 스스로를 잘 숨기는가 하는 문제에 골몰한 적이 있다.

편집자와 커뮤니케이션하는 당신의 방식에 대해 설명해 달라.

어려운 일이다. 나는 아직까지도 스스로 나의 한쪽을 편집자라고 생각하고 있다. 디자이너가 되기 전 대학 신문사에서, 잡지사에서, 출판사에서 편집자로 일하며 단순한 교정, 교열을 넘어 편집이 다루는 세계의 깊고 넓음을 경험해 보았기 때문이다. 하지만 지금 디자이너인 내가 편집 이야기를 꺼내기 시작하면 할수록 편집자와의 커뮤니케이션은 실패할 뿐이라는 사실을 경험을 통해 알게 됐다. 정말 뛰어난 편집자와 만나 일해 보지 못해서인지도 모르지만, 편집에 관해 나의 의견을 깊게 얘기한 경우 대부분 그 일로 관계가 끊어진 경우가 많았다. 내가 만난 많은 편집자들은 디자이너로서 나의 생각을 간섭이라고 여기는 경우가 많았다. 책은 많은 주인을 가질수록 좋은 책이라는 소신을 가지고 있다. 저자, 출판사, 인쇄소, 제본소, 나아가서 서점까지 한 권의 책을 놓고 스스로가 주인이라고 생각할수록 좋은 책이다. 물론 가장 중요한 주인은 독자다. 디자이너 역시 자기가 디자인한 책이므로 그 책의 주인이다. 편집자는 이 점을 존중해 주고 디자이너 역시 편집자의 주인 의식을 존중해 주어야 한다. 디자인 작업 과정은 무엇보다도 먼저 편집자와의 대화로부터 시작한다. 북디자인이란 좁게는 편집자와 서로의 영역을 교묘하게 넘나들며 마찰 없이 일을 하는 것이라고 말할 수 있다.

당신의 인생철학은? 당신의 디자인 철학은?

다른 이야기를 하나 보태 보겠다. 알고 지낸 지가 수십 년이 된 지인 중에 성품은 참 좋은데 유난히 돈을 밝히는 한 사람이 있었다. 모임에서도 그 사람만 끼면 정말 괴롭고, 늘 신경에 거슬렸다. 그래서 어느 날 결심했다. 사람을 대하는 나만의 방법론을 하나 만들기로. 사람은 누구나 장점과 약점이 있는데, 어떤 한 사람에게서 내가 생각하는 가장 나쁜 단점을 빼고 나면 그 사람의 장점이 돋보일 거라고 생각했다. 그 뒤로 그런 방법론을 적용시키니까 사람 대하는 게 굉장히 편해졌다. 가장 나쁜 점을 빼고도 계속해서 또 다른 약점이 보이는 사람들은 어떻게 하나? 안 만나면 된다. 물론 빼 버려야 할 가장 나쁜 점이 그 사람의 유일한 존재 이유이기도 한 가장 치명적인 약점이어서는 안 되겠지. 대통령이 정치를 못한다던가, 주방장이 요리를 못한다던가 하듯이 말이다. 그런데 현실적으론 약점을 빼내도 빼내도 자꾸 나오는 사람들이 많다. 나이가 들수록 만나기 싫은 사람의 숫자가 늘어나는 것 같다.

후배에게 하고 싶은 말.

①훈민정음. 특히 훈민정음 해례를 자세히 공부하기. ②허버트 바이에르(Herbert Bayer)의 말. '디자인의 바탕은 3H다'란 말. Hand, Head, Heart. ③인간의 현실적 삶은 안개 속을 걸어가는 것이란 밀란 쿤데라(Milan Kundera)의 말. 지나온 시간들은 이 안개가 말끔히 걷어진 채로 보인다. 그러나 현재와 미래는 또 이 안개 속에 있게 마련이다. ④VIDAK의 회장직을 맡으며 주로 북디자인 영역에만 머물러 있던 이전과는 달리 다양한 디자인계의 사람들을 자주 접하게 되는데, 우리 디자인계가 북디자인의 중요성과 의미에 대한 인식이 너무나 부족한 현실에 새삼 당황했다. 한국의 디자인이 정체성을 자각하고 확립한 것은 70년대 말, 한글세대가 우리 디자인계에 등장하면서부터다. 한글세대란 해방 이후 한글로 초등학교 교육을 받고 우리의 말과 글을 하나로 느끼며 그런 의식의 세계와 상상력을 바탕으로 디자인을 하게 된 세대다. 그리고 우리 디자인이 우리의 삶과 문화와 구체적으로 만나게 되는 디자인 의식의 전환기의 핵심에 책을 만드는 일, 즉 북디자인이 있다. 이런 사실에 대한 주목과 관심이 젊은 디자이너들한테 필요하다. 북디자인의 대가는 다른 디자인 영역에 비해서 상대적으로 적다. 북디자인에는 경제적 논리만으로는 설명하지 못할 매력이 있음을 말하고 싶다. 북디자인은 디자인이 우리 문화 생산의 바탕이라는 인식의 출발점이다. 문화의 영역이란 게 원래 '돈 놓고 돈 먹기'식인 경제 논리를 떠나 자발적이고 게릴라적인 성향이 있어야 하는 것 아닌가. 다른 어떤 그래픽 디자인 분야보다도 북디자인을 하는 이들은 이런 점을 잊어서는 안 된다고 생각한다.

당신의 최종 목표는 무엇인가?

①디자인의 존재감을 맛본 것은 대학 시절의 신문 만들기를 통해서였다. 한글 전용과 가로쓰기가 바탕인, 일본식 틀과 구미식 틀을 벗어난 한국형 신문을 디자인해 보고 싶다. ②지금까지 30여 년간 주문 생산식 일을 해 올 수밖에 없었다. 스스로 주문자인 일을 해 보고 싶다. 그런 의도로 페뎀(Pedem)이란 용어를 만들었다. Planning, Editing, Design, Marketing이 조화롭게 어우러진 새로운 책 만들기를 실천해 보고 싶다. 경우에 따라서는 내 스스로 기획자로, 편집자로 그리고 디자이너로 변신하면서 말이다. 총체적 문화 생산의 새로운 모델로서 출판이 그중 한 가지다. ③가끔씩 의무감처럼, 의리의 문제처럼 다가오는 과제가 있다. 그간 해 온 강의를 책으로 내는 일이다. 52살 되던 해부터 근 10년 동안 한겨레문화센터, '문학과지성사'의 '문지문화원' 등의 대학이 아닌 여러 시설 기관에서 디자인, 그림책, 한글 타이포그래피 등의 강의를 해 왔다. 특히 타이포그래피론과 이미지론 강의를 무척 열심히 했다. 같은 제목으로 강의를 하더라도 내용은 매번 다르게 했다. 늘 같으면 강의하기도 지겨울 뿐 아니라 내게도 공부가 되지 않기 때문이다. 이렇듯 대학 바깥 배움의 현장에서 가르치는 것을 보람으로 알고 50대를 보냈는데, 우연한 기회에 제자들이 내가 그간 해 온 강의를 녹취해서 주제별로 노트를 만들어 왔다. 여러 차례 내 강의를 들은 그들이 주말마다 만나 정리 작업을 해 왔다고 했다. 그간의 내 강의를 책으로 엮어 보라는 뜻에서였다. 근래에는 여기에 '한글-훈민정음론'이 덧붙여졌다. 이것이 큰 숙제로 남아 있다. ④70살이 될 때까지 현장에서 일해 보고 싶은 욕심이 있다.

졸라와 자연주의

정명환, 152×225×21mm, 민음사 1982

매잡이
이청준, 176×248×18mm, 민음사 1980

糞地 남정현 대표작품선

역사의 전진을 가로막는 부당한
세력들은 으레 자신들의 지배욕을
충족시키기 위해 현실을 교묘하게
위장한다. 그들은 자신들의 흉계가
드러나지 않게끔 쉬임없이 진실을
날조하고 은폐하는 것이다.
그런데 글을 쓴다는 것은 이 은폐된
진실을 찾아내어 그것을 표현하기 위해
감행되는 현실과의 가열한 싸움이다.
— 작가의 말 중에서

한겨레

분지
남정현, 152×225×20mm, 한겨레 1987

풍객

김홍신, 152×225×15mm, 행림출판 1986

중국시장

이은호 엮고 옮김, 152×225×17mm, 김영사 1989

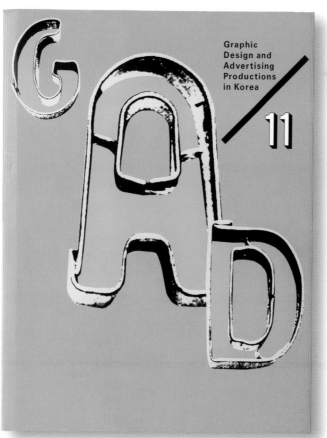

1997 Vidak 회원전

박건한 펴냄, 230×310×18mm, 생각의바다 1997

INDEX Korea Graphic Designers Index

김용대 기획, 230×305×29mm, 안국문화 2001

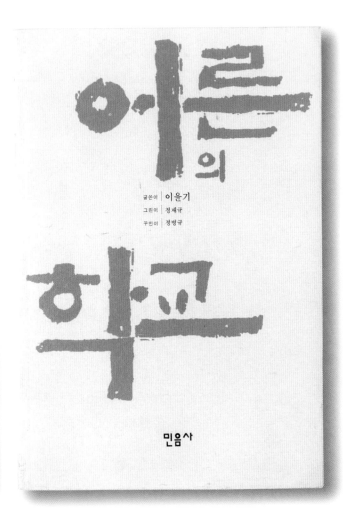

어른의 학교

이윤기, 145×210×12mm, 민음사 1999

디자인을 해 온 세월이 20여 년이 되고, 나이가 50이 됐던 1996년, 이제까지의 작업을 정리해 보자는 취지에서 전시회를 하게 됐다. '정디자인' 식구들이 모두 전시회 준비에 매달렸지만 일정을 맞추지 못해 전시회는 공식적으로 세 차례나 연기할 수밖에 없었다. 전시 준비 중에 '민음사'의 박맹호 회장께서 상당한 금액을 협찬해 주셨다. 전시가 끝난 후 감사를 표하고 싶었다. 소설가 이윤기가 '민음사'에서 에세이집을 내기로 했다는 얘기를 듣게 됐다. 마침 그때 화가인 동생 정재규가 파리에서 귀국해 있었다. 이윤기와 동생은 고등학교 동기동창인 관계이기도 했다. 셋이서 책을 만들기로 했다. '민음사' 측에 제안해 일이 성사됐다. 제목으로 쓴 서체는, 가끔 TV 뉴스 자료화면으로 나오는 '감사원'이라는 글씨에서 힌트를 얻은 것이다. 그 글씨를 볼 때마다 '추사가 한글을 썼으면 저렇게 썼겠지' 하는 생각을 하고 있었다. 제목 '어른의 학교'를 200번이 넘도록 쓴 기억이 새롭다. 〈어른의 학교〉는 내가 디자인한 책 중 유일하게 내 얼굴이 사진으로 들어간 책이기도 하다. 셋이 함께 찍은 사진이 책 뒤에 실려 있기 때문이다. 언젠가 다시 한번 셋이 뭉쳐볼 수 있을지.

빈산

김지하, 125×210×7mm, 솔 1996

스님
유익서, 152×225×20mm, 자유포럼 1998

공을 굉장히 많이 들였던 작업이다. 스님들이 가진 분위기, 산속의 냄새, 탈속한 느낌을 제목 글자를 통해 표현을 하고 싶은데 생각처럼 쉽지가 않았다. 한동안 그런 막연한 인상만 가진 채 구체적인 안을 잡지 못하고 있었다. 수없이 '스님'을 써 가는 과정을 통해 결국 지금의 표지로 완성시켰다. 붓이 가진 우연성과 역동성이 잘 표현된 것 같아 애착이 많이 가는 타이포그래피다. 이 책을 디자인할 당시는 '일책일자'를 틈나면 강조해서 말하고 다니던 시절이었다. 헌책방에서 이 책이 보이면 무조건 살 정도로 아끼는 책이기도 하다.

해신(전 3권)
최인호, 152×225×17mm, 열림원 2003

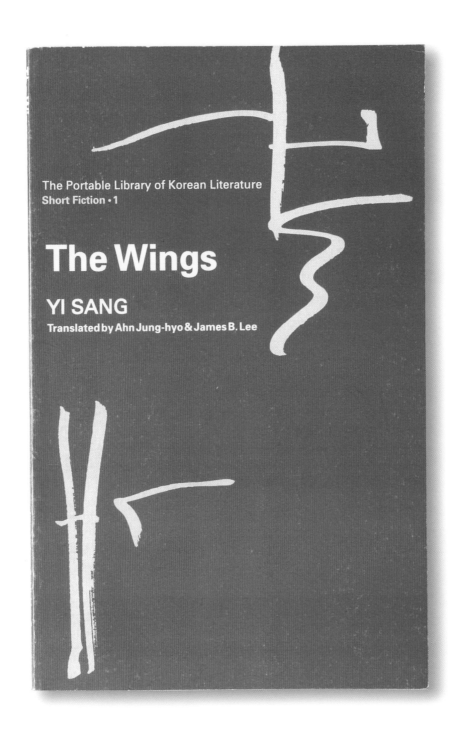

The Wings

이상, 120×190×8mm, 지문당 2001

The Chronicle of Manchwidang

김문수, 120×190×8mm, 지문당 2003

A Dwarf Launches a Little Ball

조세희, 120×190×8mm, 지문당 2002

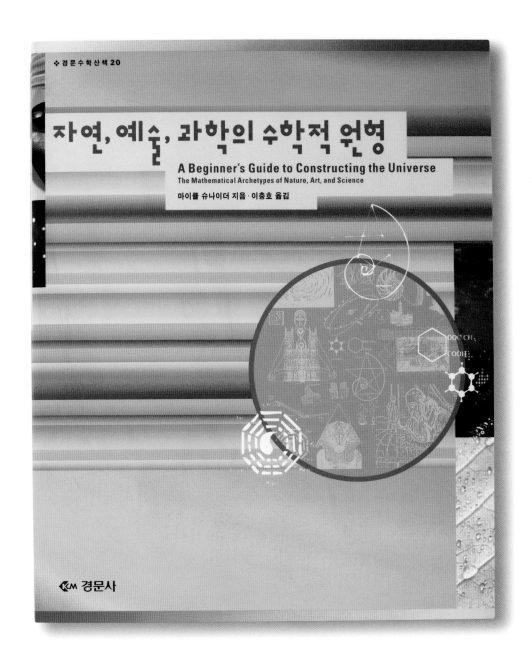

자연, 예술, 과학의 수학적 원형

마이클 슈나이더 지음, 이충호 옮김, 200×245×25mm, 경문사 2004

무죄증명

김홍신, 147×208×20mm, 평민사 1981

한국의 한시

허경진 엮음, 152×225×8mm, 평민사 1986

피아노 살인

김성종, 138×195×24mm, 남도 2004

시각과 언어 1 – 산업사회와 미술

148×225×15mm, 열화당 1982

백색인간(전 2권)

김성종, 150×225mm, 남도 2008

길 없는 길(전 4권)

최인호, 147×212mm, 여백 2008

같은 책을 두 번째로 디자인하게 된 경우다. 2006년 두 번째 전시회 이후, 2년여 만에 다시 디자인 작업을 시작하기로 하고 나서 한 첫 작업이었다. '일책일자' 개념에 바탕한 테이프로 글자 만들기를 시도했다. 그런데 출판사와의 의견 조정이 큰 문제일 것이라는 생각이 앞섰다. 출판사 측은 제목과 저자의 크기가 크면 클수록 좋다는 의견이었다. 나는 '길'자를 이미지화해서 각 권마다 사용하고 오히려 제목과 저자는 줄이겠다는 생각을 하고 있었다. 이러한 의도를 작가 최인호에게 편지로 썼다. 디자인을 시작하고 나서 30여 년 만에 처음으로 작가에게 쓴 편지였다. 저자의 동의와 출판사를 설득한 결과 지금의 디자인이 가능했다. 문자는 어느 정도 크기를 넘어서면 정보를 전달하는 기호 이상의 이미지를 만들어 낸다. 물론 이 이미지는 일반적인 도상 이미지와는 다른 차원의 아우라를 만들어 내는 문자만의 이미지다. '일책일자'는 이 아우라를 타이포그래피의 차원에서 가시화시키는 것을 말한다. 이후 김성종의 〈백색인간〉도 같은 식으로 작업했다.

영화, 나를 찾아가는 여정
임권택 · 유지나, 190×245×18mm, 민음사 2007

변신이야기

오비디우스 지음, 이윤기 옮김, 188×257×37mm, 민음사 1994

김중업, 건축가의 빛과 그림자

김중업, 188×257×22mm, 열화당 1984

이븐올루아 스포츠
호텔계획안 나이제리아, 1978
Project: Ibun Olua Sports Hotel, Lagos, Nigeria

모형

1975년 나이제이에 나이제리아 도자기완더불 환공한 다음, 미국 프로비던스의 R.I.S.D. 교수로 부임했다. 3차원 디자인교수로 초빙된 것이다. 동시에 하버드대학 디자인 대학원의 객원교수로서 건축학을 가르치게 되었다. 이곳 대학원장이자 도 로르빈지에연구소 동물인 울란 교수와 함께 연구를 자렸다. 바다로변의 기본구상도 이에에 이루어진다. 1977년 연말 나이제리아 대통령에 누이 되는 이고부터 라고스에 330 객실인 호텔의 설계를 해 달라는 요청을 받았다. 신 국제공항 바로 옆에 지어지는 호텔인데, 트로피칼 기후에 적합한 프리 웨브의 호텔로서 옆면에 200세대의 콘도미니엄을 병설하는 계획이다. 이 공사를 한국측에 맡기기 위해서 두 번 한국을 드나들었다. 당시

나이제리아에 진출할 수 있는 건설회사는 국내에 등밖에 알디는 사실도 알게 되고, 이 나라의 외화관리법이 무척 까다로와 미국인을 고용하고 있는 연구소로서 벽에 부담지게 되었다. 다루기 본설계를 진행하고 있는 동안 대통령이 바뀌어, 중단되는 비운을 맞았다. 아프리카에서 가장 멋지고, 줄모있고, 자랑스러울 수 있는 이 호텔은 먼지 못밋는 이등이 색막해 하며 다음 클라이언트를 무준히 기다리고 있다. 공술에서 내려다본 쌍경이 마저 우리나라 여인네들이 애용하는 실래처럼 보이는 것이다. 에기지 알았던 모습으로서, 아름다움이란 옛나 지금이나 다를 바 없음을 보여주는 것이다.

전후(戰後) 거대한 프로젝트의 출현에 따라 대형 설계사무소들이 수준작업들을 내고 있는 것도 사실이다. 기술 재료 정보의 대형화로 인하여 인원과 채판을 대량 동원하여 큰 프로젝트를 신속하고 무난하게 해결하는 제도를 굳이 마다할 까닭은 없다. 그러나 이러한 대형 사무소도 소수의 우수한 디자이너 없이는 우수한 작품을 만들어낼 수 없다.
건축광작 활동이 단지 엔지니어링일 수만은 없기 때문에 이는 이치이다. 여러 나라의 대형 건축사무소에 있어서도, 오리지널리즈 장인정신에 철저한 아틀리에에서의 공동설계가 보다 나은 성과를 거두고 있는데, 이는 우리나라에서도 바람직한 생향이라 아니할 수 없다.

어떻게 북디자인에 대해 흥미를 느끼게 됐나?

........범서출판사.이어령.책.......

당신의 디자인 작업에 가장 큰 영향을 준 사람은?

.......내가.만나는.모든.사람들...사물.자연들.......

당신의 북디자인 스타일에 대해 설명해 달라.

...............

당신의 영감은 어디에서 오는가?

...나도.잘.모르겠다...어디서.자꾸.받긴.하는데.....

늘.시시각각.나도.모르게.내.몸에.심어진.것을.길어내는.것일듯.....

전체 북디자인 과정 중 당신이 가장 중요시하는 단계는 무엇인가?

...모두.중요하나.첫.생각.............

편집자와 커뮤니케이션하는 당신의 방식에 대해 설명해 달라.

.그저.만나서.얘기할.뿐...........

당신의 인생철학은? 당신의 디자인 철학은?

...해꼬지.안하는.삶.../쉽고.간명하게............

후배에게 하고 싶은 말.

."한.멋짓.하십시오"...........

당신의 최종 목표는 무엇인가?

.이.세상을.잘.마치는.것............^^

안 상 수

Ahn, Sang Soo 1952년 충주 출생. 홍익대학교 미술대학 시각
디자인학과에서 학사와 석사 과정을 마쳤다. 1981년 월간 〈마당〉과 월간 〈멋〉의 아트 디렉터를 거친
후 1985년 '안그라픽스'를 설립해 1991년까지 대표를 역임했다. 현재는 홍익대학교 시각디자인과 교
수로 재직 중이다. 2001년에는 영국 킹스턴대학교에서 디자인 명예박사 학위를 수여받았으며, 2007년
독일 라이프치히시에서 타이포그래피와 편집 디자인에 기여한 개인이나 단체에 수여하는 구텐베르크
상을 수상하기도 했다. 1980년대 중반부터 타이포그래피와 편집 디자인 부문에서 새로운 실험을 계
속해 오며 한국 그래픽 디자인의 지평을 넓히는 한편 후진 양성에도 힘쓰고 있으며, 국제적으로 높은
인지도를 가진 그래픽 디자이너 중 한 명이다. www.ssahn.com, ssahn@chol.com

흰 그늘의 길(전 3권)
김지하, 150×200mm, 학고재 2003

김지하 전집 1 – 철학사상 / 김지하, 180×230×44mm, 실천문학사 2002
김지하 전집 2 – 사회사상 / 김지하, 180×230×37mm, 실천문학사 2002
김지하 전집 3 – 미학사상 / 김지하, 180×230×40mm, 실천문학사 2002

다른 일로 김지하 선생을 만난 자리에서 전집 디자인을 부탁받았다. 그분과 글자에 대한 이야기를 나누게 됐는데 선생도 글자, 타이포그래피, 암호 등에 관심이 많은 것을 알게 됐다. 그 후 친해졌다. 김지하 선생의 말과 글은 암호처럼 틀릴 때가 많다. 그래서 표지를 위해 새롭게 암호 글자를 만들었다. 그것을 그분께 보여 드렸고 선생께 그것을 보고 붓글씨로 써 달라고 부탁했다.

흰 그늘의 미학을 찾아서
김지하, 150×225×39mm, 실천문학사 2005

탈춤의 민족미학
김지하, 150×225×23mm, 실천문학사 2004

김지하 선생의 붓글씨를 표지에 이용했다. 표지에는 선생의 글씨와 더불어 그의 탈춤 추는 모습이
담겨 있는데, 사진 찍던 날이 생각난다. 스튜디오에 모시고 가서 선생께 천삼(탈춤을 출 때 손목에
끼우는 긴 천)을 끼워 드리고 춤추시게 했다. 음악도 없고 처음엔 어색해서 나도 같이 춤을 추었다.
김지하 선생과는 여러 차례 작업할 기회가 있었는데, 늘 나의 생각을 좋아하고 흔쾌히 받아들이신
다, 김수성이 참 놀라운 분이다.

sky,

moon,

dragons,

kites

and

smiles

tal

streeter

an american artist in asia

isbn 89-7059-015-3

tal streeter

ahn
graphics

sky, moon, dragons, kites and smiles
tal streeter
an american artist in asia

Immediately after the installation of his soaring red line, 'ladder into the sky', a 70-foot-high, 13-ton minimalist sculpture entitled 'Endless Column', at the corner of 79th Street and Fifth Avenue next to the Metropolitan Museum, the tallest modern art work yet exhibited in New York City, sculptor Tal Streeter left the United States to study kite making in Japan. Two years later his 15-foot-high 'Flying Red Line' kites were exhibited in Tokyo's most prestigious contemporary gallery, the Minami.

Next he went to live in Korea as an artist on a Fulbright Fellowship where he made Seoul's first and largest constructivist/kinetic sculpture on the campus of Hong-Ik University, a work known throughout Korea.
Subsequently, over the next twenty-five years, Streeter traveled throughout Asia, writing—he is considered the western authority on the subject of the traditional Eastern art of kite making—and making art in Korea, primarily large-scale sculpture.

In more than 350 photographs and 150 pages of text, essays by Streeter, Eastern and Western critics, artists and journalists chart the artist's career, work first exhibited in New York City, the large-scale sculptures, the New York Avant-Garde Festival, his involvement with Sky Art and Technology at M.I.T. as a Research Fellow in the Center for Advanced Visual Studies and his most recent commissions and exhibitions in the United States and Korea where he maintains a second home.

isbn 89-7059-015-3

sky,

moon,

dragons,

kites

and

smiles

tal

streeter

an

american

artist

in

asia

ahn
graphics

sky,

moon,

dragons,

kites

and

smiles

tal streeter

an american artist in asia

ahn graphics

하늘, 달, 용, 연, 미소

꿈 △ 트리터

티스트의 아시아 조각가

sky,
moon,
dragons,
kites
and
smiles

tal streeter

an american artist in asia

zen graphics

Tal Streeter made his first welded steel sculpture, having taught himself to weld early on at a relatively conservative University art program [the University of Kansas, where he received his B.A. and M.F.A.]. Fifteen years into his career as a sculptor, Gerald Nordland, then Director of the Milwaukee Art Center, wrote the following essay. Later expanded, on the occasion of the 1976 acquisition of a large-scale metal Streeter sculpture, "Delicate Balance," installed on the museum's grounds overlooking Lake Michigan and a distinctive building designed by architect, Eero Saarinen.

Immediately after graduation from college and a stint as a officer teaching film making at the Signal Corps School, Fort Monmouth, New Jersey in the Army Signal Corps, the young sculptor and his new wife, Tal as an assistant to sculptor Seymour Lipton, Romig to teach art in public schools; Weehawken, Scarsdale and Bronxville. Lipton's sculpture involved a process of working directly in a material whose final form was relatively simple, but rich in literary illusions and organic invention. Streeter was fascinated by Lipton's intellect. They established a close bond, remarkable in as much as Lipton was a very private and self-centered individual. Streeter was, in fact, his first assistants, and Lipton often remarked, "the best he ever had." Streeter worked with Lipton for three years, his own sculptures cast in the Lipton mode, before he decided he must go his own way—as far from the Lipton influence as possible, to make his own mark. David Smith's minimal forms appealed to his love of simplicity. By Smith's late 'Cubi' series of sculptures, the art world, particularly sculpture, was fully on its way to Minimalism. Lipton, however, had given Streeter a taste for literary content, abstraction, symbolism, and an appreciation of nature as a form of inspiration. It was this juxtaposition of two near opposites which ultimately gave Streeter's sculpture its unique qualities.

In the late 'fifties and immediately afterward, Streeter's work reflected a traditional

21

kim | tschang-yeul

별개의 장 / 김창열의 회화세계

피에로 레스타니

김창열은 나에게 있어 한 사람의 현인(賢人)이다. 다시
말해서 나의 눈에 그의 회화는 '말이 없을 뿐만 아니,
번 말해서 받아낸 사상'이다. 그는 유럽과 미국을 두
루 유람했던 작가이며 뉴욕의 아트 스
튜던트 리그 체류(1965-69)가 1945년 이후의 한
국에서의 그의 작가적 형성을 부추기고 있다. 1962
년 이후 그는 그의 항구적인 거처를 파리로 정하고 여
름철은 서울에서 보내고 있다.

김창열의 출발점의 그림으로 자리잡게 되는 것은 70년대 초의 어느때
서의 떨어(거나)에, 이는 오랜 세월에 걸친 주요구성에 대한 현상학적 탐
구 끝에 비로소 이루어진 것이며 그것이 회화적 탐구의 한 요소로서의
형세 유형학(тип) 속에 구현되는 것이다. 그리하여 물방울은 선적 응
결체, 총총한 성좌 혹은 물보나무숲, 우수물, 웅덩이, 물결처럼 길이, 그
하나하나로 생겨 캔버스라는 작품의 공간 속에 자리잡는다. 그 바탕
의 공간은 애초에는 유사회화의 실질적인 그려진 물방울의 자연스러운
받침점으로 나타나고 있다. 그 공간과 묘사 물방울은 이슬과 나무, 잎
또는 앞차창과 튀기는 물가국과 같은 객관을 유지하고 있다. 이 관계의
형세적 가치는 당초에, 사람의 마음을 사로잡는 눈부신 정서를 띠고 있
있으며 바로 그것이 이 작가의 성공의 원천이기도 한 것이다.

15년 동안 김창열은 완벽한 질루젼의 화가였다. 전설적인 제우
시스의 포도처럼 그의 물방울은 자연보다 더 진실되어 보였다.
그리고 우리가 H血動력 물의 무한한 흔적과 침영의 비물질적 세계
를 찾기 것은 그런 바로 그 투영성의 반영에서이다.

1986년 이래 김창열은 캔버스와 물방울, 화면 사이의 관계에
형태라는 관계에 새로운 요소를 도입하고 있으며, 그것은
다음 아닌 천자문에서 따온 고전으로서의 한자군
聞이다. 그 한자군은 처음에는 화면의 수직적 한 단면 전
체를 차지하면서 그려하며 공간은 빈 蔣(記號記憶, 혹
물방울의 재연으로 채워지는 것이다.

le lieu de l'autre

pierre restany

Kim Tschang-yeul est pour moi un sage, c'est-à-dire que sa peinture se
présente à mes yeux comme 'une pensée sans mots, sinon à l'abri des
mots'. C'est un artiste qui a beaucoup voyagé en Europe et en Amérique,
complétant sa formation coréenne d'après 1945 par un séjour de quatre
ans (1965-69) à l'Art Students League de New York. A partir de 1969 il a fixé
sa base permanente à Paris tout en allant passer les mois d'été à Séoul.

Ce n'est qu'au début des années 70, à la suite d'une longue
recherche phénoménologique de l'idée-mère incarnée dans la
typologie formelle d'un élément de code, que Kim Tschang-yeul
s'est fixé sur la goutte d'eau: seule, en concrétions linéaires, en
constellations ou en jonchées, en coulées ou en flaques, en
rafales ruisselantes, la goutte d'eau s'est installée dans l'espace
anonyme de la toile grège. Cet espace de fond au départ se
présente comme le support naturel de la goutte d'eau peinte en
trompe-l'oeil. Il entretient avec le simulacre de goutte le même
rapport objectif que la rosée vis-à-vis de la feuille d'arbre ou que
le pare-brise vis- à-vis de l'éclaboussure. La valeur formelle de
ce rapport a revêtu d'emblée un aspect saisissant et
spectaculaire qui est à l'origine du succès de l'artiste.

Kim Tschang-yeul est aujourd'hui mondialement connu en tant que 'Kim goutte
d'eau'. Pendant quinze ans Kim a été le peintre de la parfaite illusion: ses gouttes,
telles les raisins de Zeuxis, nous apparaissaient plus vraies que nature. Et c'est
dans le reflet de leur transparence que nous cherchons la trace infinie du vide et
du rêve, la dimension immatérielle du simulacre.

A partir de 1986 Kim introduit un élément nouveau dans le rapport toile-
goutte/support-forme: le bloc d'écriture chinoise, emprunté au poème des mille
caractères, un classique du genre. Le bloc d'écriture occupa d'abord tout un pan
vertical de la toile, l'espace demeure vide étant réservé à l'inscription, ou plutôt à la
présentation des gouttes d'eau.

명성의 회화로 관객이 원하는 만큼 좋지 않았던 터라 기법에 많이 넘는 작업이다. 이 작품집의 시도는, 작품 사진들을 실제 크기 비례에 맞추어 싣고 싶은 것이었다. 어떤 때 회화들을 보고 작품이 큰 줄 알았는데 원작
을 미술관에서 직접 만났을 때 작은 그림들이 많았지 않나? 꼭 10m짜리 대작이나 엽서 한 장 크기의 소품도, 원작 크기를 짐작할 수 없었던 게 비일비재라고 여겨진다. 본래 자세히 보면 크기가 적혀 있긴 서
지만…, 때문에 이 작품집에서는, 작품 크기를 스케일대로 보여 주어야겠다고 마음먹었고, 가장 큰 작품이 책에 실릴 크기를 기준으로 모든 작품들을 비례대로 줄여서 실었다. 그 비례를 일일이 계산하고 대

4부연작 a, 1993
snm 93001
300×195cm
아포에 유채

quadriptych a, 1993
300 x 195cm
oil on linen

4부연작 b, 1993
snm 93001
300×195cm
아포에 유채

quadriptych b, 1993
300 x 195cm
oil on linen

경제, 1981
gn 82018
50×33cm
신문지에 수채

economyc, 1981
50 x 33cm
water color on newspaper

신문, 1981
50×68cm
신문지에 유채

newspaper, 1981
50 x 68cm
oil on newspaper

이미지를 정리하는... 짚이 쉽지 않았다. 그러나 결과적으로 많은 그림들이 더불다 직게 신이게 넣다. 속에 김치인 의 벽에서 보그 마음에 인 느려고 맞고 섬참게 비치지더니다. 위낙에도 "직품이 좀 그게 들 면 촬영되고 많은여선 길 대가 진득게시고 만드 게번 때, 대가 앞에 취해서 작질이 맞있 건다 싫어 무직 최소한 마음이 들었다. 다른 직업으로 만나갈 가치가 있으면 이는 마음이다. 본문 표현에서의 도에 따라 금지 션 지 한 지를 예번지며 글의 무게를 채웠다.

가난한 예술가들의 여행
여러 사람, 210×300×20mm, 쌈지 1998

44

보고서보고서 10 / 208×295×13mm, 안 그라픽스 199
보고서보고서 11 / 208×295×15mm, 안 그라픽스 199
보고서보고서 13 / 208×295×14mm, 안 그라픽스 199
보고서보고서 14 / 208×295×12mm, 안 그라픽스 199

안상수 작품집

안상수, 216×290×22mm, 쓰촨출판사, 중국 2006

46

중국에서 낸 두 번째 작품집으로 그간 해 온 작업들을 실은 것이다. 작품 촬영을 포함해 모든 작업을 베이징에서 진행하여 만들었는데, 제안받고 완성하기까지 2년 걸렸다. 2002년부터 1년간 베이징에 머물며
중앙미술학원에서 강의를 했었는데 그 기간에 왕쯔웬, 미르코 등 현지 스태프들과 함께 작업했다. 표지 싸개를 천으로 직접 짜서 만들었다. 텍스트의 번역 작업도 만만치 않았다. 처음 현지 번역 회사를 통해 진
행하다 한 사람을 더 거치고 나중에는 서울에 돌아와 리리추라는 중국인을 만나 기어 다시 번역을 했다. 다른 언어로 책을 내는 게 쉽지 않은 작업이라는 걸 새삼 절감했다.

《자음과모음》.2008년.가을.창간호.

〈소설〉
연재소설:.한낮의.시선/.이승우.
연재소설:.A/.하성란.
연재소설:.숨김없이.남김없이/.김태용.
픽스업:.브로콜리.평원의.혈투/.듀나.
단편소설:.산책하는.이들의.다섯.가지.즐거움/.□□□
단편소설:.허구.0/.하유주.
미니픽션: □□□□□□□□□□□□□□□□□□□□□□

〈특집.내러티브의.미래〉
변형되고.생성되는.최근.한국소설의.문법들/.손정수
근자야의.안녕/.박도훈.
자기.보다.낯선/.김진경.
원.소스.멀티.유스.시대의.소설.읽기/.정여울.

〈뉴.아카이브〉
별들과.새로운.냉전/.슬라보예.지젝(Slavoj.Žižek)

자음과모음
171x225x26mm, 이북 2008

blue 〈그대 안의 블루〉 시나리오
이현승, 148×211×11mm, 1992

이현승 감독의 〈그대 안의 블루〉를 통해 처음으로(그리고 아직까지는 마지막으로) 영화의 아트 디렉션을 해 보았다. 이 책은 그때 만든 영화의 시나리오집이다. 판매용이 아니라 배우를 포함한 제작진이 현장에서 쓰는 용도로 만든 것이다. 원래의 시나리오집이 너무나 허술하게 생긴 데다가 대사와 상황 설명으로 이루어진 '시나리오'라는 형식이 흥미로웠다. 주요 등장인물별로 대사의 글꼴을 달리하고 신별로 낮과 밤, 실 내와 야외 장면 등으로 구분하는 시각 기호를 만들어 표시했다. 표지색을 '블루'로 하지 않은 것은 일종의 시각적 심술이었다.

어떻게 북디자인에 대해 흥미를 느끼게 됐나?

1970~80년대 당시 의미 있는 인문 과학 서적을 내던 '홍성사'가 내 첫 직장이었다. 그곳 광고기획부에서 일을 하며 책을 만났다. 모든 것이 어렴풋하던 내게 책이란 물성은 자꾸 질문을 던지고 생각을 요구했다. 생각을 굴리다 보니, 디자인의 척추가 실은 디자인 밖에 있다는 것을 알게 됐다. 책이 곧 사람이고, 일상 속의 여행이며, 디자인으로 책의 안팎을 살피는 일은 곧 나를 만나러 가는 길이라는 것을 그 즈음 친절하게 배웠다.

회고해 볼 때 가장 기억에 남는 북디자인 작업은?

한 권의 책이 결국은 한 회사를 지탱하는 '상품'이라는 점을 생각하면 많이 팔린 책들, 예컨대 《개미》《아이를 잘 만드는 여자》《나는 빠리의 택시 운전사》《무궁화 꽃이 피었습니다》《아리랑》《태백산맥》《우리가 정말 알아야 할 우리 꽃 백가지》 시리즈 등을 들 수 있겠다. 기획부터 디자인까지 전체를 디렉션하며 오랜 시간 '저자로서의 디자이너'를 경험한 것으로 치자면 《솟아오름에 대한 상상》《세상을 향해 짖는 즐거운 상상》 그리고 가장 최근에 작업한 《디자인 아포리즘, 사유》 등을 꼽을 수 있다. 좋은 기억은 역시 독자의 많은 사랑을 받은 책, 신뢰와 존중을 바탕으로 한 클라이언트와의 관계, 존재감 있는 텍스트가 주는 의미 있는 작업일 것이다.

당신의 디자인 작업에 가장 큰 영향을 준 사람은?

글쎄, 서로의 인격을 확인할 수 있을 만큼 충분한 시간을 함께하지 않았으니 구체적으로 호명하긴 어렵다. 다만, 가르치면서 또 배우게 만들었던 내 학생들, 부끄러움을 일깨운 후배들, 질투가 나는, 가까운 혹은 익명의 무수한 디자이너의 작업이 먼지처럼 쌓여 내게 영향을 주었다고 확신한다.

당신의 북디자인 스타일에 대해 설명해 달라.

책마다 고유성이 있으니 어떤 '스타일'은 경계할 대상이다. 하지만 한편으로 스타일은 정신과 고통, 체계와 경륜이 꽃피워 낸 디자이너의 고유성이다. 그래서 디자이너의 지향점과 그 책이 추구하는 바 사이의 거리 조절은 매우 중요하고 또 까다롭다. 이 아이러니한 경계에서의 거리 조절이 스타일을 좌우한다. 디자인 컨셉트라는 게 엄격한 객관성을 가지고 차갑게 생각하며 다양한 이야기를 하는 것이라면, 디자인 스타일은 철저히 주관적으로, 뜨거운 마음으로, 동일한 메시지를 전하는 것이다. 내 경우, 분명한 관점, 사유와 시적 감수성, 세련된 말 걸기, 충분히 묻고 답하기, 명상(물러서기?), 집중하고 몰입하기, '왜'라고 묻고 의심하기, 자존심 걸기 등의 과정을 거친다. 컨셉트나 스타일은 이 일련의 과정을 반복하는 사이 생겨난다.

당신의 영감은 어디에서 오는가?

내게 크리에이티브는 어느 순간 떠오르는 게 아니라 생각의 축적이고, 생각의 과정 끝에서 만나는 논리다. 또한 그 화두는 단연코 탈경계(Crossover)다. 크리에이티브는 풍부한 지식과 다양한 경험의 산물이고, 그 토대는 책이며 일상이다. 결국 일상을 통해 삶을 디자인하고, 책(독서)을 통해 책을 디자인한다고 할 수 있다. 배놓을 수 없는 또 다른 요인이 있다면 출판문화에 대한 사랑, 책에 대한 존경과 신뢰, 그리고 내용에 대한 존중이 북디자인의 본질로 내재해 있어야 한다는 것이다. 그 본질에 대한 고민이 차이의 시작이다.

전체 북디자인 과정 중 당신이 가장 중요시하는 단계는 무엇인가?

부분과 부분, 부분과 전체의 관계는 끊임없이 상호 작용한다. 모든 순간이 다 가장 중요하다. 나는 완성도에 관한 한 '디테일=퀄리티'라는 가치를 전적으로 믿는다. 이 말은 보이는 것과 보이지 않는 것 모두에 대한 섬세한 배려, 끝까지 쫓아가는 치열함, 전체 과정에 대한 치밀함을 포괄하고 있다. 완숙하지 않은 나로서는 "모든 신경계는 절대로 완전히 잠이 들지 않는다"는 말에 절대 공감할 뿐이다.

편집자와 커뮤니케이션하는 당신의 방식에 대해 설명해 달라.

소통에 고정된 방식 같은 건 없다. 다만 편집자뿐 아니라 독자를 포함해 책을 만들며 관계 맺는 모든 이들과 대화하는 마음가짐이 있을 뿐이다. 몇 해 전 동료와 함께 이런 이야기를 나누다 써 둔 글이 있다. '책을 디자인하는 일은 그대와 함께 한 번도 가 보지 않은 새로운 길을 상상하는 것이고, 함께 나눌 대화의 장소를 정돈하고 가꾸는 일이다. 나눌 대화의 내용을 생각하고, 그 내용에 걸맞은 탁자와 의자, 찻잔, 차의 맛과 향, 그리고 대화의 틈을 메우는 창가의 바람, 그 바람에 흔들릴 커튼을 준비하는 일이다. 그대 이름을 부르는 설렘에서 출발하는 것, 이것이 디자인이다.' 요컨대, 모든 소통의 시작이요 과정이며 끝은 '사랑하는 것'이다.

당신의 인생철학은? 당신의 디자인 철학은?

세상에 대한 진지한 접근. 진지함에 대한 존중. 디자인은 삶이다. 디자인을 하는 게 아니라 디자이너의 삶을 사는 것이다. 디자인은 9시에 출근해서 7시에 퇴근하는 종류의 일이 아니다. 깨어 있는, 혹은 무의식의 모든 순간이 작업의 연장선이다. 그렇게 수많은 존재의 이유를 각주처럼 거느리며 작은 성취를 위해 온몸을 던질 수 있어야 한다. 그럴 때에만 개인과 집단에 행운이 기웃거린다.

후배에게 하고 싶은 말.

겸손하길. 상대를 올려다보고, 또 외부를 향해 스스로를 한없이 낮추길. 그리고 깊이 생각하길. 그럴 때 우리 한 사람 한 사람은 이놈 저놈에서 이분 저분이 된다. 본질에 다가가는 것도, 자기 존중과 식지 않는 디자인 열정도 모두 거기서 비롯된다.

당신의 최종 목표는 무엇인가?

아무리 생각해도 도무지 알 수 없고 떠오르지 않는다. 인생의 최종 목표라 함은 무릇 '나' 중심의 일방적이었던 삶 대신 까맣게 잊고 있었던 가족이며 공동체를 배려하고 그들과 어우러지는 쪽으로 나아가야 할 텐데, 거기에 대한 고민도 실천도 크게 없는 것이 이유가 아닐까 싶다. 이 와중에도 나는 그저 세상을 깜짝 놀라게 하는 상상을 하며 5년째 개인적으로 'Dog Art Museum'을 준비하고 있다. 지금까지 놓지 않는 교육과 디자인 현장, 그리고 개인적인 작품 활동에 대한 에너지도 무한정 지속되길 바란다. 다만, 그 욕심의 뒤편을 따라다녔던 우여곡절들이 언젠가는 미학으로, 상생의 가치로 자리매김하길 소망할 뿐이다.

서 기 흔

Shur, Ki Heun 1953년 대구 출생. 1979년 홍익대학교 미술대
학 응용미술과를, 1986년에는 동 대학 산업미술대학원을 졸업했다. '홍성사' 광고기획부에서 디자
이너로 경력을 시작한 후 '사회발전연구소'의 월간 〈한국인〉 아트 디렉터를 거쳤다. 1988년부터 경
원대학교 시각디자인과 교수로 재직 중이며, 현재 미술디자인대학 학장을 맡고 있다. 2006~2007년
'한국시각정보디자인협회' 회장을 역임했고 2008년 대한민국 문화예술상을 수상했다. 경원대 교수
로 부임하면서 편집 디자인 중심의 토털 커뮤니케이션 디자인 회사 '아이앤드아이'(I&I_Image &
Imagination)를 설립, 대표 겸 크리에이티브 디렉터로서 'I&I'를 국내에서 가장 중요한 디자인 스튜
디오 중 하나로 이끌었다. 국내 그래픽 디자인 영역을 적극적으로 개척해 온 1세대 아트 디렉터로서
'조선일보' 가로쓰기 신문 디자인과 〈개미〉 〈나는 빠리의 택시운전사〉 〈아이를 잘 만드는 여자〉 등
을 포함해 지금까지 2,000여 권이 넘는 단행본을 디자인해 왔으며, 교육자로서도 왕성한 활동을 펼
치고 있다. www.ii.co.kr, shur@ii.co.kr

개미(전 5권)

베르나르 베르베르 지음, 이세욱 옮김, 127×195×28mm, 열린책들 1997

베르나르 베르베르(Bernard Werber)를 세계적인 작가의 반열에 올린 책으로, 저자는 한국어판 디자인이 원서보다 뛰어나다며 높은 만족감을 표시했다. 이는 번역서 디자인에 있어 새로운 가능성과 책임을 느낀 계기가 됐다. 개미가 주인공이지만, 표지에 직접적인 이미지를 쓰는 것은 자칫 도감류의 전문 서적으로 오해받을 위험이 있는 바, 개미의 형상을 활용하되 무시무시한 것과 환상적인 것, 그리고 신기한 것을 융합한 추리 소설답게 가상 세계의 이미지와 지적인 분위기를 전달하는 데 디자인 초점을 맞췄다. 당시의 컴퓨터 그래픽 환경은 초보 단계였지만, 그래도 디지털 기술이 뒷받침됐기에 애초 의도에 부합하는 디자인이 가능했다. 원래 시리즈는 신국판 형태로 세 권이었고, 위 사진에 나온 책은 2001년 다섯 권으로 나온 새로운 판형이다.

나는 빠리의 택시운전사

홍세화, 152×225×16mm, 창작과비평사 1995

작업 전, 홍세화 선생의 지인으로부터 자세한 망명 배경과 파란만장한 삶을 전해 들으면서 흥미로운 책 내용을 넘어 이미 어떤 긴장과 각오마저 생긴 상태였다. 단행본이 성공하는 데 있어 디자인의 역할이 핵심적인 시절이었기에, 이 책이 잘돼서 선생이 귀국하는 데 조그만 보탬이라도 됐으면 하는 바람이 충만했다. 물론 디자인 때문은 아니지만 결과적으론 그렇게 됐고, 귀국 후 저자의 왕성한 활동은 최근까지 꾸준히 읽히는 베스트셀러의 원동력이 됐다. 한 권의 책에 대한 독자들의 사랑이 얼마나 큰 힘을 발휘하는지 새삼 깨우쳐 준 책이기도 하다. 일상 곳곳에 나타나는 저자의 지적인 관찰력과 비판적 사고, 그 뒤에 스며 있는 망명 생활의 고독함을 흐릿한 인물 표현과 잔잔한 텍스트의 결합으로 이끌며 청각적인 이미지를 강조하고자 했다.

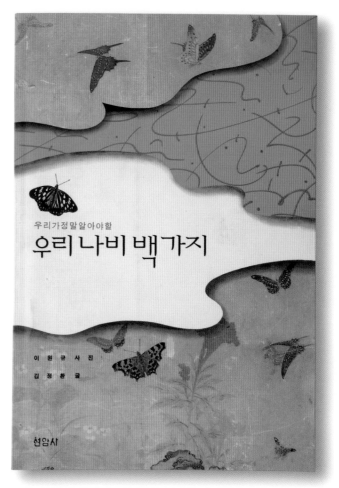

우리가 정말 알아야 할 우리 꽃 백가지 / 김태정, 152×225×24mm, 현암사 1990
우리가 정말 알아야 할 우리 나비 백가지 / 김정환 글, 이원규 사진, 152×225×21mm, 현암사 1992

편집자와 디자이너의 친밀한 교감, 신뢰와 존중을 바탕으로 한 클라이언트와의 관계, 그 모두가 어우러져 만들어 내는 인간적인 작업 환경은 좋은 디자인을 이끌어 내는 절대 조건이다. 그런 점에서 '현암사'는 특별했다. 그들은 많은 도전과 실험적인 작업, 그리고 시간을 허락해 주었으며 존재감 있는 텍스트로 디자이너가 작업하는 기쁨을 만끽하게 했다. 이 책을 시작으로 현재까지 53종이 출판된 '우리가 정말 알아야 할' 시리즈는 국내에서는 처음으로 한국적인 소재를 다룬 '기획 출판'이자, 편집자와 디자이너가 중심이 돼 출판의 새로운 길을 개척한 모범 사례다. 특히 〈우리가 정말 알아야 할 우리 꽃 백가지〉는 서점 판매용으로는 처음으로 두 가지 표지 디자인을 가져감으로써 독자들에게 선택의 재미를 주고 또 그들의 취향을 살펴볼 수 있었던 흥미로운 시도였다.

구조주의와 문학비평

김치수 엮고 씀, 140×218×19mm, 홍성사 1980

'홍성사'는 본격적인 디자인 시스템을 갖춘 국내 최초의 출판사로, 1970년대 후반부터 우리나라 출판 디자인 문화를 발전시키는 데 결정적인 역할을 한 곳이다. 특히 당시 지성계를 풍미했던 '홍성신서' 시리즈는 독자적인 자기 얼굴을 갖는 동시에 시리즈에 대한 인식을 높이고자 '디자인 포맷과 고유 번호 채택'이라는 새로운 전략을 선보였다. 대다수 편집자가 표지 디자인을 겸하며 '위에는 제목, 아래는 내용을 표현한 그림'이라는 문법을 금과옥조로 여기던 시절이자, 타이포그래피며 북디자인 개념이 자리 잡지 못한 시절이었음을 감안할 때, 디자이너의 참여와 디자인 포맷 도입은 특히나 획기적인 결심이고 시도였다. 그리고 이 모든 일의 중심에는, 지금은 목사가 되신, 이재철 사장님이 계셨다.

아이를 잘 만드는 여자

김영희, 152×225×16mm, 디자인하우스 1992

회화 작가인 저자와 디자이너의 상반된 관점과 취향 차이로 몇 번이나 설득을 반복하며 표지 디자인을 관철시킨 점, 출판 이후 이 책의 디자인을 모방한 수많은 아류들의 탄생, 제목의 중요성을 강조하며 현재의 제목을 제안한 점 등 여러모로 기억에 남는 책이다. 디자이너인 내게 '베스트셀러 제조기'라는 별명이 붙은 것도 이 책이 출판된 후의 일이다. 좋은 디자인은 다양한 디자인(조형) 원리가 많이 적용될 때 가능하고 또한 디자인의 공로가 크다는 사실을 자신해 본다. 1980년대 중반에서 1990년대 중반까지는, 그렇게 표지 디자인을 만병통치약으로 여기던, 표지 디자인의 전성기 혹은 기이한 현상이 벌어지던 시기였다.

무궁화 꽃이 피었습니다(전 3권)

김진명, 152×225×14mm, 해냄 1993

이 책이 몇 백만 부의 판매를 기록하며 전무후무한 출판계 최고의 베스트셀러가 되자, '특별 보너스'라는 것이 나왔다. 그것의 의미는 단순히 물질적 차원의 보상이 아닌, 책이 독자들의 선택을 받는 데 있어 디자인과 디자이너의 역할이며 가치, 혹은 존재감을 확인받았다는 데 있다. 더불어 초대형 베스트셀러는 좋은 내용과 사회 환경, 제목과 표지 디자인, 출판사의 이미지와 저자 지명도, 영업과 마케팅 등 제반 요소의 절묘한 만남뿐 아니라 시대적인 운까지 결합해야 가능하다는 출판 관계자들의 믿음을 현장에서 확인한 작업이기도 하다. 한편 빠른 속도로 컴퓨터가 확산되고 표지 디자인에 디지털 이미지가 난무할 무렵, 가벼워지는 책의 존재감을 우려하면서 새롭게 아날로그식 작업(수작업)이 강조되는 시점이기도 했다.

타인에게 말걸기

은희경, 152×225×19mm, 문학동네 1996

앞서 말했듯, 표지 디자인이 책 내용이나 제목, 광고보다 판매에 더 결정적인 역할을 한다고 믿던 시절이 있었다. 그리고 출판에 대한 제반 인식이 자리 잡으면서 판매의 핵심은 표지에서 제목으로 이동했다. 표지 디자인 또한 내용의 시각화보다는 제목이 주는 '톤 앤 매너'에 주목하게 됐고, 감각적인 이미지 실험이 요구됐다. 이 책을 디자인하며 복사기 토너를 사용해 새로운 이미지 생산을 시도한 것도 그런 맥락에서였다. 제목이 주는 지적이고 역동적인 느낌에 충실하고자 토너의 자유로운 터치감과 활자의 대비 및 블랙과 화이트 여백의 대비를 강조했다.

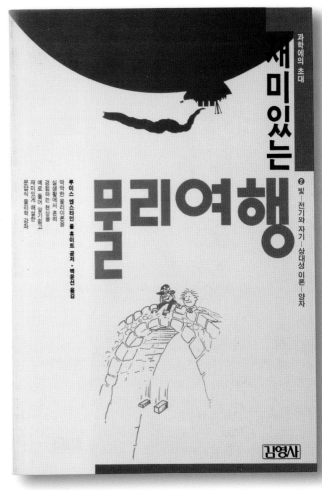

외딴방

신경숙, 152×225×24mm, 문학동네 1995

장편 소설 〈깊은 슬픔〉에 이어 두 번째로 스튜디오를 직접 방문해 많은 대화를 나눈 저자의 표지 디자인에 대한 높은 관심도, 그리고 작가적인 태도와 인간적인 겸손은 작업의 몰입뿐 아니라 북디 자인에 대한 사명감을 고취시켰다. 좋은 디자인은 내용에 충실한 새로운 그 무엇 이상으로 작가가 놓치지 않는 내면적인 이미지의 반영임을 저자로부터 배운 소중한 기회였다. 자신의 본질을 되찾기 위한 심리적 고투의 한 기록인 〈외딴방〉은 곧 상상을 넘어서는 그 무엇을 시도하는 작가 자신이었 고, 또한 나 자신이기도 하다는 생각은 작업의 몰입과 이미지를 이끈 동력이 됐다.

재미있는 물리여행(전 2권)

루이스 엡스타인·폴 휴이트 지음, 백윤선 옮김, 152×225×15mm, 김영사 1988

아리랑(전 10권)

조정래, 152×225×17mm, 해냄 1995

쿨재즈(전 2권)

하재봉, 152×225×20mm, 해냄 1995

상소(전 2권)

이전문, 152×225×18mm, 사회발전연구소 1986

태백산맥(전 10권)

조정래, 152×225×19mm, 해냄 1995

세상을 향해 짖는 즐거운 상상

서기흔 외, 160×217×38mm, 아이앤드아이 2005

경원대 시각디자인과의 통합 교육 프로그램인 '디자인문화운동작업전'의 세 번째 프로젝트를 소개한 기획 출판물이다. '디자인 통합 교육의 진보적 실험'이라 평가받는 이 프로젝트의 목표는 디자인 전공 학생들이 마우스를 놓고 손으로 직접 만들고 그리고 쓰고 생각하며, 문화 생산자로서의 가능성을 확장시키는 데 있다. '개를 상상하다' '세상을 상상하다'라는 큰 주제 아래 학생들은 1년 동안 수천 장의 수묵 드로잉과 엄청난 양의 글쓰기(명제), 그리고 다양한 영역을 넘나드는 실험적인 작업들을 토해 냈고, 그 가운데 193개의 드로잉과 명제를 골라 하나씩 짝 지으며 이미지와 텍스트의 긴밀한 상호 작용을 드러냈다. 또한 진중권, 박민규, 김규항 등 15인의 작가 및 칼럼니스트들에게 글을 받아 함께 구성함으로써 다양한 생각거리를 던지고 디자인 교육의 범위를 사회, 문화적으로 확장시키고자 했다.

솟아오름에 대한 상상

서기흔 외, 154×220×50mm, 아이앤드아이 2002

'디자인문화운동작업전'의 첫 프로젝트 백서다. '솟대'를 현대적으로 재해석한 학생들의 수묵 드로잉, 그들이 손수 깎아 만든 솟대 및 페인팅 작품, 솟대 문화 상품들을 다양한 텍스트와 함께 담았으며, 프로젝트 시작부터 전시회가 끝나기까지 10개월간의 모든 과정을 상세하게 기록한 작업 일지를 공개해 이 프로젝트의 실험적이고 교육적인 의도에 충실하고자 했다.

You young-eun

Baik jee-seung

디자인 아포리즘, 사유

서기흔 엮음, 145×192×34mm, 아이앤드아이 2008

600여 개의 아포리즘을 담은 디자인 명언집으로, 디자이너뿐 아니라 정치가, 철학자, 사업가, 시인 등 다양한 사람들의 '창조 철학'을 소개하고 있다. 교육자로서 또 디자이너로서 그 필요성을 느껴 기획한 책이 자, 아포리즘 선정에 디자이너의 목소리를 전적으로 반영한 작업이었다. 또 많은 디자이너들과 전공 학생들이 아포리즘 수집에 동참한 공동의 결과물이다. 디자인은 인문 사회적인 맥락에서 포괄적으로 고민해 야 하는 대상이며, 빛나는 크리에이티브는 어떤 경우에도 자기 정체성과 삶의 태도에 대한 깊은 성찰에서 나온다는, 어찌 보면 지극히 당연한 말을 설득력 있게 전달하기 위해 '목침'에 가까운 두께가 필요했다. 이 책의 디자인 컨셉트는 '아포리즘은 시(詩)를 닮았다'는 명제에서 출발했다. 시를 음미하듯 독자들이 문장 하나하나를 음미할 수 있도록, 디자인 장치를 걸어 독자들을 의도적으로 불편하게 만들고 느린 호흡 을 유도했다. 세로쓰기를 적극적으로 사용한 점이나 텍스트를 오른쪽에서 왼쪽으로 읽도록 배치한 것 등이 그것이다. 한편, 500여 페이지를 모두 다르게 디자인함으로써 아포리즘 하나하나가 가지는 고유성과 의미에 몰입하는 동시에 아포리즘의 형태적인 반복이 가져오는 지루함을 극복하고자 했다.

글자는 단어 안의 제자리에 있을 때 살아 나기 시작한다.
단어의 시각적인 이미지는 우리의 마음 속에서
아이디어에 정확히 상응하는 조화를 이룬다.
사울 바스(Adolphe Cassndre, 1901~1968) | 리처드 홀리스, 윤제 역, 「그래픽 디자인의 역사」, 시공사, 2000, p.95

수많은 타이포그래피 규칙이 있다.
가장 중요한 것은
다른 삶이 했던 것은 절대로 하지 말라는 것이다.
쿠르트 슈비터즈(Kurt Schwitters, 1887~1948), Everything Nevertheless: Thoughts on Design, Chronicle Books, 1998, p.31

타이포그래피의 명백한 책무는
'쓰여진 정보를 정확히 전달해주는 것'이다.
이것은 어떤 논란의 여지가 있을 수 없으며
절대 무시할 수도 없다.
왜냐하면, 읽기 불편한 인쇄물은
무의미한 생산에 지나지 않기 때문이다.
에밀 루더(Emil Ruder, 1914~1970) | 조선일보 편집국, 「신문 편집디자인 심포지엄2005」, 조선일보, 2005, p.10

타이포그래피는 연주와 지휘의 퍼포먼스이다.
악기로 소리를 잘 내는 것과 여러 활자 악기를
조화롭게 하는 오케스트레이션, 여기에는
수학적 치밀함과 재즈의 직관적 자유로움이 공존한다.
음악을 즐겨라.

모든 사람은 디자이너이다.
인간이 행하는 거의 모든 행위는 디자인이다.
디자인은 모든 인간 활동의 기초이다.
욕구하고, 예측 가능한 결과를 향한 모든 행위의
계획과 조직이 디자인 과정을 구성한다.…
디자인은 서사시를 쓰고, 벽화를 그리고 걸작을 만들고,
협주곡을 작곡하는 일이다. 그러나 디자인은 또한
책상 서랍을 정리하고, 영구치를 뽑고, 애플파이를 굽고,
야구 경기의 조를 편성하고, 어린이를 교육하는 일이기도 하다.
디자인은 의미 있는 질서를 부여하려는
의식적이고 직관적인 노력이다.

빅터 파파넥(Victor Papanek, 1927~1998)

디자인은 잘하거나
아니면 아예 하지 않아야 한다.
한영희(Hahn Cheong), 1906~1981) | 김한규 외, 「속성 한달디」, 정비, 2003, p.373

예술의 핵심은
'기꺼이 위험을 무릅쓰는 것'이다.
웬델 베슬(Wendell Castle, 1932~) | 「조선일보」 2008년 2월 18일자

예술은 표절 아니면 혁명이다.
폴 고갱(Paul Gauguin, 1848~1903)

예술가는 나 자신이라는 자의식 속에서는
아무 일도 하지 못한다는 것은
하나의 명백한 사실로서
이 사실을 통해 창조 원리가 작용한다.
헤르베르트 바이어(Herbert Bayer, 1900~1985) | 필립 B. 멕스, 황인 디자인 연구회 역, 「그래픽 디자인의 역사」, 디자인하우스, 1993

모든 창조 행위야 말로
무엇보다 파괴 행위이다.

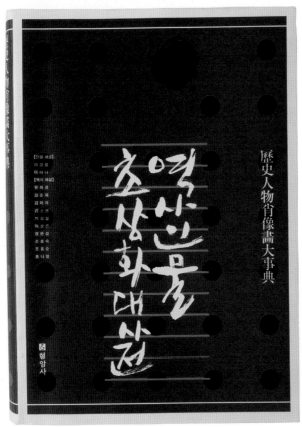

역사인물 초상화대사전
이강철 외, 210×305×50mm, 현암사 2003

KWON MYUNG KWANG
권명광, 237×298×40mm, 시공사 2002

JINTEOK

진태욱, 250×320×43mm, 진태욱 2005

패션 디자이너 진태옥 선생의 일생의 작업을 7명의 패션 사진작가(김중만, 구본창, 김용호, 조남룡, 조정환, 김현성, 이전호)들이 재해석해 연출, 촬영한 작품집이다. 한국을 대표하는 패션 디자이너의 위상에 걸맞고 또 세계에 내놓을 수 있는 결과물을 위해 모인 포토그래퍼며 스태프의 면면은 화려했고, 클라이언트는 기획, 편집 등 이 작업의 총책임을 디자이너에게 맡기는 결단력을 보였다. 그럼에도 2년이 넘는 긴 제작 기간과 그 과정의 우여곡절, 수차례에 걸친 내용과 구성의 번복은 필수 불가결했고, 내용과 형식의 조화를 실험하며 수많은 기획과 표현 전략이 나타나고 또 사라진 과정은 결과물만큼이나 소중한 경험이 됐다.

한국독립항쟁사

서기흔, 244×324×10mm, 사회발전연구소 1987

산업계와 문화계, 교육계와 디자인계가 이제 막 편집 디자인에 눈뜰 무렵, 이 분야를 확산시키고 디자이너의 역할을 기획과 텍스트를 다루는 데까지 넓히는 일은 내게 존재의 이유 그 자체였다. 그 의욕은 포스터 일색이었던 관 주도의 공모전(시각 디자인 분야)에 책으로 완성한 편집 디자인 작품을 출품하는 것으로 시작됐다. 이 책은 기획, 텍스트 생산, 편집, 촬영, 디자인 및 인쇄까지 모든 과정에서 디자이너와 편집자가 긴밀하게 협업하며 개인 경비로 진행한 실험 프로젝트의 결과물로, 국가 중심의 역사관을 민간 시각에서 새롭게 해석하고, 딱딱한 역사서에 디자인 영역이 도전해 새로운 보여 주기 방식을 제시하고자 했다.

어떻게 북디자인에 대해 흥미를 느끼게 됐나?

대학 시절 외국 잡지 〈LIFE〉 〈Photography〉 등을 구해 보면서 자연스럽게 잡지나 출판물의 디자인과 사진에 관심을 갖게 됐다. 광고 디자이너로 출발했지만 두 번째 직장이었던 도서 출판과 광고 대행업을 겸한 '홍성사'에 입사하면서 자연스럽게 북디자인을 하게 됐다.

회고해 볼 때 가장 기억에 남는 북디자인 작업은?

지금은 책이 남아 있지 않지만 1981년 월간 〈마당〉에 입사하자마자 처음으로 편집 디자인을 맡았던 〈한국의 민화〉와 〈한국의 옛집〉이다.

당신의 디자인 작업에 가장 큰 영향을 준 사람은?

학창 시절 책을 통해 만난 타이포그래퍼이자 아트 디렉터인 허브 루발린(Herbert F. Lubalin), 사진가 안셀 애덤스(Ansel Adams), 디자인 초년병 시절 'LG애드'와 월간 〈마당〉에서 함께 일했던 선배 안상수.

당신의 북디자인 스타일에 대해 설명해 달라.

특별한 나만의 컨셉트가 있다고 하긴 어렵다. 책의 내용과 성격에 따라 표현 전략은 달라야 한다고 생각한다.

당신의 영감은 어디에서 오는가?

퇴적된 경험과 텍스트의 해석을 통해 쉽게 떠오를 때도 있고, 애써 영감을 떠올리려고 해도 잘 되지 않을 경우도 있다.

전체 북디자인 과정 중 당신이 가장 중요시하는 단계는 무엇인가?

아무래도 내용 파악 단계가 중요하지만 이는 당연한 것이고, 결국 자유로운 발상의 단계가 가장 재미도 있고 또 소중한 단계다.

편집자와 커뮤니케이션하는 당신의 방식에 대해 설명해 달라.

평생 소통의 어려움을 겪은 적은 없었던 것 같다. 설득 커뮤니케이션이 모범 답안 아니겠는가. 설득당하든지 상대방을 설득하든지.

당신의 인생철학은? 당신의 디자인 철학은?

디자인을 너무 드러내는, 그래서 디자인만 보이는 과도하고 무리한 짓을 하지 말자. 논조를 가지런하게 하는 심플한 디자인, 군더더기 없는 디자인을 하자. 그러나 돌이켜 보면 그리 잘했다고 보긴 어렵다.

후배에게 하고 싶은 말.

한 우물을 팔 것인가, 경계를 넘나드는 다양한 디자인을 할 것인가. 아날로그 시대 디자이너가 가는 길은 좁고 깊게 가는 것이 바른 길이었다면 미래의 디자이너는 다양함과 자유스러운 쪽이 맞지 않을까.

당신의 최종 목표는 무엇인가?

지금까지의 디자인 경험을 살려 새로운 도전을 해 보는 것. 여력이 있을 때까지 디자인을 필요로 하는 어려운 집단을 도울 수 있다면 보람 있을 것.

조 의 환

Cho, Eui Hwan 1954년 경북 김천 출생. 1976년 홍익대학교 미술대학 응용미술과를 졸업하고 동 대학 산업미술대학원 사진디자인 과정은 수료했다. 한양대학교 언론정보대학원에서는 신문출판 전공으로 석사학위를 받았다. 1978년 'LG애드'(당시 '희성산업')를 시작으로 '홍성사', 월간 〈마당〉, 월간 〈멋〉을 거쳐 1984년 '동아일보사' 출판국에서 〈멋〉과 〈음악동아〉의 아트 디렉터를 역임했다. 이후 25년간 '조선일보사'에 몸담으며 〈여성조선〉 창간 아트 디렉터와 〈월간조선〉 〈주간조선〉 〈월간산〉 〈월간 낚시〉 〈FEEL〉 아트 디렉터, 출판국 미술부장을 거쳤고, 신문으로 자리를 옮겨 편집국 편집위원, 디자인 연구소장, 가로쓰기 총괄 아트 디렉터를 역임하며 신문 디자인에 매진했다. 2007년 디자인 스튜디오 '디자인54'를 열었으며 한양대학교 신문방송학과 겸임교수로 재직했다. 북디자인은 물론 잡지 디자인에서 두루 의미 있는 작업을 해 온 편집 디자인 분야 1세대 아트 디렉터 중 한 명이다. design54cho@gmail.com

실록소설 하

강은 흐르지 않고

무대는 조선. 쇠약한 왕조를
둘러싼 동양 3국 인걸들의
각축전. '동양의 발칸'은 어
디로 가나? 중국인 작가가
풍부한 자료, 객관적 시각으로
입체 구성한 난세의 기상도.

지은이 / 진 순신
옮긴이 / 조 양욱

마당

강은 흐르지 않고(전 2권)

진순신 지음, 조양욱 옮김, 155×225×26mm, 마당 1983

오래돼서 책의 내용은 잘 기억나지 않지만 표지에 얽힌 이야기가 있는 책이다. 제목 글씨는 유명한 서체 개발자인 고 최정호 선생의 작품으로 특건출고딕이라는 서체다. 당시 최 선생에게 전화로 제목을 으
러 드리면 다음 날 트레이싱지에 먹물로 쓴 원도를 들고 나타나셨다. 이미 연로하셨던 선생은 눈과 손이 많이 무디어져 세밀한 원도의 수정은 내가 대신했고, 스탓카메라(디자인스코프)로 촬영하는 것도 내 몫
이었다. 당시 내 사수였던 안상수 선배와 함께 잡지 〈마당〉을 만들면서 기꺼이 최 선생께 특건출명조와 특건출고딕체를 부탁해 제목으로 쓰기도 했는데 전혀 청탁과 고료를 챙겨 드리고 수정을 하는 것은
못이었다. 당시 사진 식자기에는 이처럼 굵은 서체가 없었다. 구수한 경상도 억양으로 5·16 군사쿠데타 전날 밤 무장 쿠데타군에게 끌려가 단잠 떨면서 광주 한 병을 나발불고 인쇄판에다 직접 활명신언너
을 쓰셨다는 숨은 이야기를 해 주시던 선생의 모습이 그립다.

서울 특파원

세계를 향해 한국을 그려낸 붓대들의 이야기

노새를 타고 의병 항쟁의 현장을 누빈 영국 기자,
한강교 폭파 현장에 선 미국 기자, 포화 속의
전선을 토끼처럼 뛰어다닌 처녀 기자, 포로
수용소에서도 특종 사진을 찍은 맹렬 기자,
제주도에만 갔다 하면 대낙종을 하는 일본 기자…
질풍 노도, 파란 만장의 한국 현대사를 그려
가며 삶과 죽음, 특종과 오보의 갈림길을 헤쳐 온
붓대―서울 주재 외국 기자들의 1백 년 비화.

글·조 양욱

일월서각

日本속의 韓国文化

金達壽

朝鮮日報選書 0001

趙甲濟의 대사건 추적②

大爆発

2·12 총선에서 대통령 선거까지 한국 현대사를 뒤바꾼 民心의 大転換

朝鮮日報社

조선명인전

韓國史에 살아있는 100人의 얼굴

[하]

朴趾源 外 43人 ● 文一平 外 26人 著

朝鮮日報社

대폭발

조갑제, 152×225×27mm, 조선일보사 1988

1981년 월간 《마당》 시절부터 함께 일했던 조갑제 기자의 '대사건 추적' 시리즈 중 두 번째로 발행될 책의 표지. 당시 단행본 표지에 일러스트레이션을 이용하기는 매우 어려운 실정이었다. 그 정도로 제작비를 쓸 여유가 없었기 때문이다. 표지 일러스트레이션은 《월간조선》 잡지의 표지를 작업했던 이복식 선배가 흔쾌히 맡아 주었다. 민감한 사건을 심층 취재 형식으로 다룬 이 시리즈는 당시 최고의 민완기자로 이름을 떨치고 있던 조갑제의 인지도 덕분에 인기를 끌었다. 이복식 선배의 그림은 인내와 땀으로 만들어진다. 하드보드에 에어브러시로 잉크와 아크릴 물감을 섞어 그리는 그의 작업은 정교하기가 사진을 뛰어넘는다. 색깔로 수십만 번의 터치를 해야만 하는데 아무리 빨라도 5~7일이 걸리는 작업이었다. 그의 원화를 다시 보고 싶다.

許筠

李炳注 歷史小說

언제나 역사는 다시 씌어져야 한다

闌雪軒詩

迎言古詩

少年行

少年重義遊俠人 腰間玉轆轆錦媒麟
朝辭明光宮馳馬長樂城沽得靑州酒花間日將晚
金鞭宿倡家行樂事留連 誰憐楊子雲閉門草太玄

感過

盈盈窓下蘭枝葉何芳芳西風一被拂零落悲秋霜

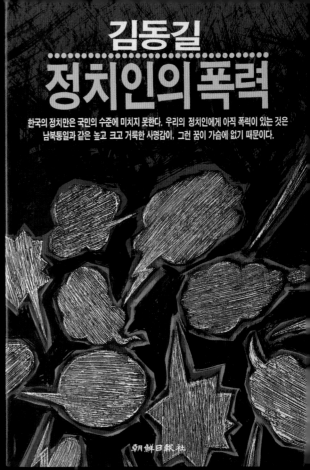

김동길

정치인의 폭력

한국의 정치만은 국민의 수준에 미치지 못한다. 우리의 정치인에게 아직 폭력이 있는 것은
남북통일과 같은 높고 크고 거룩한 사명감이, 그런 꿈이 가슴에 없기 때문이다.

朝鮮日報社

政治와 人生

나카소네 야스히로 회고록

MY MEMOIR
Politics and Life

오문영 번역

전후 45년 동안 수상·중의원 의원·자민당 간사장 등으로 일본 정치를 주름잡아온 나카소네 야스히로, 그의 좌절과 재기 영예와 실패를 적나라하게 기술한 회고록

朝鮮日報社

정소성 전작 장편소설

가리마 탄 여인 ⑤

은장도를 지녔어도 당했던
능욕을 비밀로 간직,
용하게 살아온
가리마 탄 할머니는
짓밟힌 손녀의 인생을
성공으로 재생시키려
했으나…
가치관이 무너지는
창밖에서 은장도는
쇠붙이일 뿐이었다

朝鮮日報社

朝鮮日報社

뭉치면 살고…

1898~1944 언론인 이승만의 글 모음

사설

옥중진도 ○우리사라

대 그지잔교생하는중 잡…

다온임용행한거시막혼대 그대

하구란 옥즁세원이 거연히 홈…

니와 표초즁에서 자연히 경력이밝어

혼거시 또한 무궁무진하오나 그러나한 사정의어려

허물은용서하기쉬으되 남외허물은 용서하기어려온교로 사람

몸이쥭역에처한 자를보면

실수로 배우는영어

최정화 정연일 지음

practice makes perfect
practice makes perfect
practice makes perfect
practice makes perfect
practice makes perfect
practice makes perfect
practice makes perfect
practice makes perfect

이 책에는 230가지 영어
관련 실수담이 실려 있다.
독자들은 이 실수담을 읽는
동안 때로는 포복절도하고,
때로는 부끄러움을 느끼기도
하면서 남의 실수가 가르쳐
준 영어 표현들을
자연스럽게 익혀 갈 것이다.
그리고 이렇게 배운 영어를
결코 잊지 않을 것이다.

朝鮮日報社

홍종인 선생 추모문집

대기자 홍박

홍종인 선생 추모문집 편찬위원회

LG상남언론재단

홍경호 새 고금소총

사랑해야 이긴다

2

어려운 시대를 살아 남은 선인들의 해학과 지혜

한 마당의 옛 이야기. 한 권의 책
이 길고 어두웠던 밤을 견디내게
하고, 한 마디의 덕담이 죽을 사람
을 살려낸 사례는 너무나 많다. 짤
은 경구 한 구절이 생의 행로를 바
꾸고, 애틋한 사랑 한순간이 생명
의 힘을 되살려 준다.

古今笑叢

金土

GUUS HIDDINK 히딩크 자서전

마이 웨이

"내가 선택한 길이 옳았다. 계속 나의 길을 가겠다."

조선일보사

2001년 9월 11일, 인디애나 대학의 역사학과 교수 존 뱅크스는 911 참사를 현장에서 목격한다. 그의 제자이며 무술의 고수인 동양계 미인 조이는 그를 '생존자 자선회' 라는 비밀결사 모임으로 인도하고, 그곳에서 존은 끔찍한 대량학살과 인종말살에서 살아남은 생존자들의 생생한 증언을 듣는다. 다국적 기업의 총수, 세계적 명성의 과학자, 국제적 IT업계의 CEO들로 구성된 이 엄청난 규모의 조직은 과거 인류가 겪었던 참사를 미연에 방지하고 역사의 흐름을 바꾸어 놓을 목적으로 타임 캡슐을 발명한다. 존과 조이는 금세기 최악의 독재자들과 대량학살의 원흉을 제거하는 임무를 띠고 과거세계로 향해 날아간다.

Never Again Series

데모사이드
DEMOCIDE

루돌프 J. 러멜 이남규 옮김

기파랑

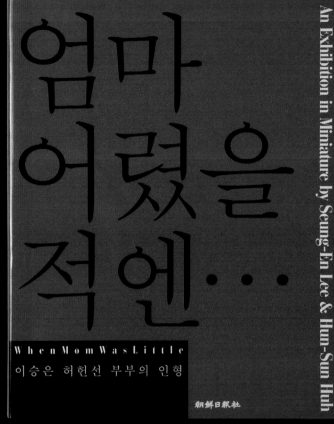

엄마 어렸을 적엔

이승은 · 허헌선, 195×238×16mm, 조선일보사 1997

'조선일보사'가 기획한 이승은·허헌선 부부의 인형 전시회 '엄마 어렸을 적엔…'은 IMF 위기가 몰아닥친 유난히 눈이 많았던 겨울에 열렸다. 어리웠던 시기 우리의 일상을 다룬 이 인형 작품은 국가적 경제 위기를 맞아 더 어려웠던 과거를 회상하고 새로운 출발을 위한 다짐과 용기를 북돋우는 계기가 됐다. 선거홍보에도 전시 관람 인파가 몰려 '조선일보미술관'에서부터 덕수궁 돌담을 따라 대한문 앞까지 긴 줄이 눈 쌓인 도로를 따라 이어졌다. 픽북이와 어묵 전시가 재료가 떨어져서 못 파는 사태가 벌어지기도 했다. 원래 화보집은 판매가 어렵나는 출판계의 통념 때문에 이런 책의 출판은 생각조차 하지 않았다. 내가 회사를 설득해 이렇게 허락을 받았고, 출판 기획부터 디자인까지 모든 것을 혼자 진행했다. 전시의 성공에 힘입어 '조선일보사'의 '난센'은 판매 기록을 모두 경신하는 책이 됐고, 화보집은 팔리지 않는다는 공식이 깨졌다. 어렵게 작업에 전념해 온 작가들에게 두둑한 인세가 돌아가 마음이 환만했던 책이다.

여보 나 이뻐?

조용자, 160×225×18mm, 가야원 2007

시선은 타자의 타자이다. 나의 세계를 떠오르는 기호적의
매체이다. 따라서 시선의 유지성과의 기호의 자유라는지의
맥락은 자세성과 자유지의 이념이다. 그러나 사회적인 의미의
본이에서 시선의 이데올로의 정체지식이라는 그 이해에서
나는 권력의 본질관을 찾아 수 있었다.

박
정
자

시선은
권력이다

기파랑

서중회 이야기

춘해장학부·방일영장학회·방일영문화재단 | 1928~2008
이심회·서중회

어떻게 북디자인에 대해 흥미를 느끼게 됐나?

여가를 즐기듯이 정말 우연히 시작한 일이다. 1980년대 중반 '이론과실천'의 김태경 사장을 알게 됐다. 그는 당시의 일반적인 책 모양새에 한계를 느끼고 있던 터라, 내게 디자인을 해 주면 좋겠다는 뜻을 전해 왔다. 북디자인이라는 개념이 희박하던 때였고, 책 표지들은 대체로 거칠고 강하거나 어설펐다. 잘 해 볼 여지가 크겠다 싶어 구미가 당겼다. 그 무렵 '끄레 어소시에이츠'의 일거리는 대개가 기업체의 광고, 홍보물이었다. 더 나은 결과를 위한 부담과 강박을 안겨 주던 그들 '본업'을 살짝 제쳐 놓고, 짬짬이 취미 활동 하듯 '이론과실천'의 책 표지를 디자인했다. 그때마다 수업 시간에 몰래 만화책을 볼 때 같은 즐거움을 느꼈다. 한 권씩 디자인할 때마다 미식가인 김태경 사장이 사 주는 맛난 밥(표지 디자인에 대한 보수인 셈이다)을 먹는 즐거움도 덤으로 따라왔다. 북디자인은 내 본령 밖의 일이려니와 어디까지나 재미로 하는 일이었기에 보수는 생각해 본 적이 없었다. 무엇보다 김태경 사장과 디자인 감성이 잘 맞는 즐거움 자체가 충분한 보수였다. 그의 남다른 미감과 확신이 아니었으면, 명조체의 작은 제목 글자에 무채색이거나 엷고 어두운 파스텔조의 색을 쓴, 얌전하고 조촐한, 좋게 말해 지적이고 정갈한 디자인의 책 표지가 받아들여지는 일은 훨씬 더 늦춰졌을 것이다. '이론과실천'의 책이 스무 권 가까이 됐을 때, 서점에 가 보니 다른 출판사 책 표지도 어느새 예전과는 크게 달라져 있었다. 좋은 디자인의 영향력을 실감했다. 그러는 사이에 출판 규모가 성큼 커진 '이론과실천'은 내부 디자이너가 필요해졌고, '끄레'에서 함께 일하던 디자이너를 소개해 주었다. 그 뒤로 다시 본업에만 전념했다. 그런데, 한두 해쯤 지났을 때, '현암사'와 '김영사'가 찾아왔고, 그러면서부터 북디자인도 본업의 하나가 되기 시작했다. 이어 '대흥' '해냄' 같은 곳에서 베스트셀러를 내면서 90년대에는 베스트셀러 전문 북디자이너란 어울리지 않는 이름을 듣기도 했다.

회고해 볼 때 가장 기억에 남는 북디자인 작업은?

'이론과실천'에서 발간한 율리우스 푸치크 저, 《교수대로부터의 리포트》(1986)다. 맨 처음 작업한 표지 디자인이어서 각별히 애정이 갈뿐더러, 처음 하는 만큼 참으로 오랫동안 고심하면서 손으로 직접 작업한 것이라서 더 그렇다. 거친 지질에 엷은 올리브 그린을 바탕색으로 깔고, 제목 밑에 흰색의 여린 풀을 여러 개 반복해 배치했는데 그중 하나는 가지를 꺾어 책 내용을 은밀히 암시했다. 전체적으로 잔잔히 가라앉은 느낌이 나게 한 가운데, 원제를 돋을새김으로 넣고 바니시 코팅을 해 은근한 화사함을 살렸다. 영업 담당자가 이렇게 눈에 띄지 않는 디자인은 도저히 책 표지라 할 수 없다며 강력히 반대하는 것을, 김태경 사장이 굳세게 고집해 세상에 나올 수 있었던 사실이 특히 추억에 남는다.

당신의 디자인 작업에 가장 큰 영향을 준 사람은?

알렌 허버트(Allen Hurlburt)와 밀턴 글레이저(Milton Glaser)를 꼽겠다. 물론 책과 디자인을 통해서지만, 그들에게서 그래픽 디자인의 기본을 배웠고, 그들의 디자인에서 느껴지는 '억제된 자유로움'에서 깊은 감명을 받았다.

당신의 북디자인 스타일에 대해 설명해 달라.

한마디로 '베이직(Basic)'이다. 'Basic & Simple'은 나를 지켜 주는, 일종의 디자인 가이드라인이다. 작위적인 장식적 요소를 최소화하는 것, 그것은 나의 미적 취향이기도 하지만 그런 단순함을 통해서 책을 제대로 표현할 수 있다고 생각한다. 북디자인은 어디까지나 그 안의 내용을 담는 그릇일 뿐이다. 따라서 책을 쓴 사람과 읽는 사람이 제대로 소통할 수 있게 하려면, '지나친 디자인'은 삼가야 한다는 생각이다.

당신의 영감은 어디에서 오는가?

누군들 그렇지 않겠냐마는, 영감은 내 삶의 흔적에서 나온다. 젊어서 들었던 음악에서 받은 묘한 느낌, 나에게 충실했던 외로운 시간, 절대적인 아름다움을 느끼게 하는 자연 풍광… 그리고 거리며 찻집이며 버스 안에서 스쳐 지나가는 사람들의 무심한 표정도, 누군가와의 지루한 대화도 모두 소중한 디자인의 원천이다.

전체 북디자인 과정 중 당신이 가장 중요시하는 단계는 무엇인가?

북디자인은 다른 그래픽 디자인보다 표현할 수 있는 요소들이 상당히 제한적이며 동시에 직접적이다. 자그마한 사각형 안에서 타이포그래피와 색과 그 밖의 조형적 요소를 조합해 아름다운(또는 호감 가는) 디자인 스타일을 구축해야 하며, 동시에 책도 상품이기 때문에 마케팅 프로모션 요소도 적극적으로 개입시켜야 한다. 이런 상반된 조건의 요소를 조화롭게 충족시켜야 하는 어려움 자체가 북디자인의 매력이라고 생각한다. 따라서 개인의 심미안보다는 객관성을 담보하는 것에 더 주력하게 된다. 그래픽 디자인은 순수 예술이 아니기 때문에, 디자이너는 효과와 판매를 통해 검증받는다. 그런 점에서 내가 작업한 책을 두고두고 다시 감상하고 그 결과에 대해서 돌아보는 데에 시간을 꽤 할애한다.

편집자와 커뮤니케이션하는 당신의 방식에 대해 설명해 달라.

가장 중요한 것은 잘 듣는 일이다. 책을 가장 잘 이해하는 편집자야말로 가장 정확한 디자인 소스를 가지고 있기 때문이다. 그 다음으로 허심탄회하고 자유로운 대화가 중요하다. 그래서 북디자인을 의뢰하러 온 편집자들과, 특히 처음 만나는 경우에는, 대화를 나누는 데에 되도록 긴 시간을 투자한다. 비단 책 이야기뿐만 아니라 주변적인 이야기, 사소한 우스개까지 넘나들며 이야기한다. 한편, 상호 신뢰가 바탕이 돼야만 좋은 작업 결과가 가능하다고 생각한다. 그래서 솔직히 '끄레'를 믿고 일을 맡기는 편집자들과 일하는 것을 원칙으로 하고 있다. 클라이언트의 신뢰가 우선되지 않으면, 아무리 애를 써도 좋은 결과를 얻기 힘들다는 것은 그동안의 경험에서 알고도 남음이 있다.

당신의 인생철학은? 당신의 디자인 철학은?

인생철학이라고 할 것까지 있는지 모르겠다. 있어도 이 짧은 지면에서 어떻게 충실히 풀어낼 수 있겠는가. 굳이 말한다면, '영혼만큼은 걸림 없이 자유롭게, 그리고 남에게서 이해받지 못하는 외로움을 즐겨 감수하며'라고나 할까(말해 놓고 보니 좀 웃습다). 북디자인을 포함해서 그래픽 디자인이라는 것은 기능적 요소(논리)와 미적 요소(감성)의 상반된 두 가지를 동등하게 배려해 구성해 내는 작업이다. 따라서 균형 감각이 중요하다. 그렇다고 해서 균형이 꼭 옳다고 생각하지 않는다. 때로는 디자이너의 직관과 감성에서 나오는 편견과 독선이 훌륭한 디자인을 이루기도 한다. 나는 나의 독선에 대한 믿음이 있다. 그것은 삶의 연륜, 오랜 디자인 경험, 결과에 대한 반성 같은 것이 내 무의식 어딘가에 축적돼 있다가, 어떤 순간 직관적 통찰로써 발휘되는 것일 테니 말이다. 나의 편견과 독선이 은근한 아름다움으로 전해지기를 희망한다.

후배에게 하고 싶은 말.

가치 있는 것은 쉽게 얻어지지 않는다. 끊임없이 스스로에게 긴장하고 있어야 하며, 자기와의 싸움에서 치열해야 한다. 재능을 가진 디자이너는 흔하게 많다. 그러나 그 재능을 특별하게 하는 것은 오직 노력이다. 그런 점에서 특별한 디자이너는 소수다. 늘 힘든 쪽을 택하기를 바란다. 그러면 많은 것을 얻을 수 있다.

당신의 최종 목표는 무엇인가?

한 세대의 의미 있는 디자이너로 남는 것이다. 그리고 '끄레'의 다음 세대가 멋진 작업으로 나의 모자랐던 부분을 채워 주어서 더욱 근사하게 나아가기를 바란다.

최 만 수

Choi, Man Soo 1955년 서울 출생. 잠시 동안의 판화가 지망
생 시절을 거친 후 1982년 디자인 회사 '이가솜씨'에 입사해 디자이너로서 본격적인 경력을 시작했다.
이곳에서 '캠브리지 멤버스' '한샘' 등의 인쇄 광고 디자인을 담당했다. 1985년 그래픽 디자인 스튜디
오 '끄레 어소시에이츠'를 설립해 현재까지 대표 겸 크리에이티브 디렉터로 활동하고 있다. 20년 이상
북디자인을 해 온 1세대 디자이너 중 한 명으로서 '이론과실천'의 책들로 대변되는 절제되고 간결한
형식미의 북디자인을 통해 커다란 반향을 일으켰다. 〈난장이가 쏘아올린 작은 공〉 〈내가 알아야 할
모든 것은 유치원에서 배웠다〉 〈닥터스〉 등의 베스트셀러가 그의 작품이다. 현재 해외 미술관에서
유통될 수 있는 디자인 상품을 개발하는 데도 노력을 기울이고 있으며, 〈민병헌 사진집〉 〈이철수 판
화 캘린더〉가 그러한 시도다. www.cree.co.kr, studiocms@hanmail.net

first step to infinity

정선 시, 장 다비오 그림, 260×365×5mm, 호미 2001

The House in Paris 16ᵉᵐᵉ

Standing on the roof of withering
Paris still surrounded
lit a full moon
Nearby
The shaded touch of gray.

The concluding warmth of friendship
The company of closing

Colors of a running melody...

빠리 16번가의 집

시들어가는 지붕 위에 서 있는데
빠리는 여전히 포위되어 있다
보름달 밝은 빛 아래서
가까이서 느끼는
짙게 드리워진 회색...

최후까지도 결코 식지 않는 우정의 따스함
문 닫히는 동반자

흐르는 선율의 빛깔들...

Evolution

Once in his youth it was wearing tones of bright green

A hand glowing in the dark
A fist hiding the moon in the middle of five stars

The sound of coming winter
In the river that has flown too fast
Invisible regions that have all worn the bright colors

The clock ticking its red future to the sunset
Those fading minutes that produced the last color blue

Today, beautiful death in yellow and red

진화

한때 젊었을 적 그것은 화려한 초록빛을 입고 있었지

어둠 속에서 빛나는 손
다섯 별 가운데에서 달을 가리고 있는 주먹

겨울이 오는 소리가
너무 빠르게 달음질하는 강물에서 들려온다
보이지 않는 빛깔들을 벗어버린 풍경

그의 붉은 빛 미래를 순간순간 일러대던 시곗바늘
일몰이 만든 빛깔을 알려던 그 사라져가는 분들

오늘, 노랑과 붉은 빛으로 아름다운 죽음

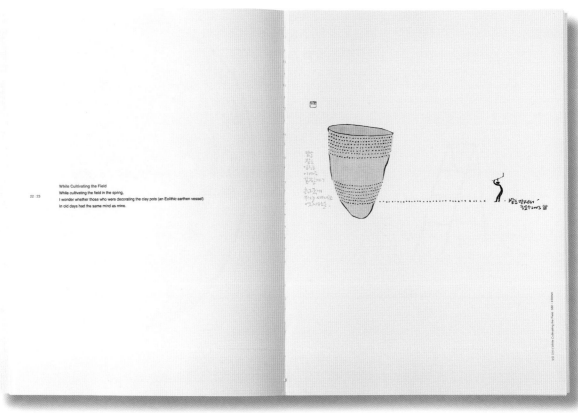

While Cultivating the Field
While cultivating the field in the spring,
I wonder whether those who were decorating the clay pots (an Eolithic earthen vessel)
in old days had the same mind as mine.

22 · 23

생명의 노래
이철수 판화, 220×268×14mm, 호미 2005

A Waterway

If you make a small waterway,

126 127

Water will flow the whole way by itself.
Even though one sailing leisurely on the water does not know the original waterway,
What does it matter?

The Starry Night Sky

146 147

Looking at the starry night sky,
I think of something that was born in a place far away
And is returning to a place far away.

Designed by OREE ASSOCIATES 2005

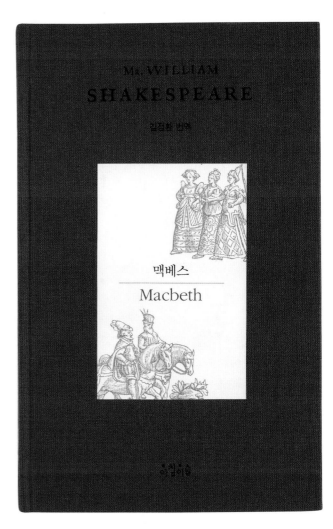

리어 왕
윌리엄 셰익스피어 지음, 김정환 번역, 115×185×15mm, 아침이슬 2008

맥베스
윌리엄 셰익스피어 지음, 김정환 번역, 115×185×15mm, 아침이슬 2008

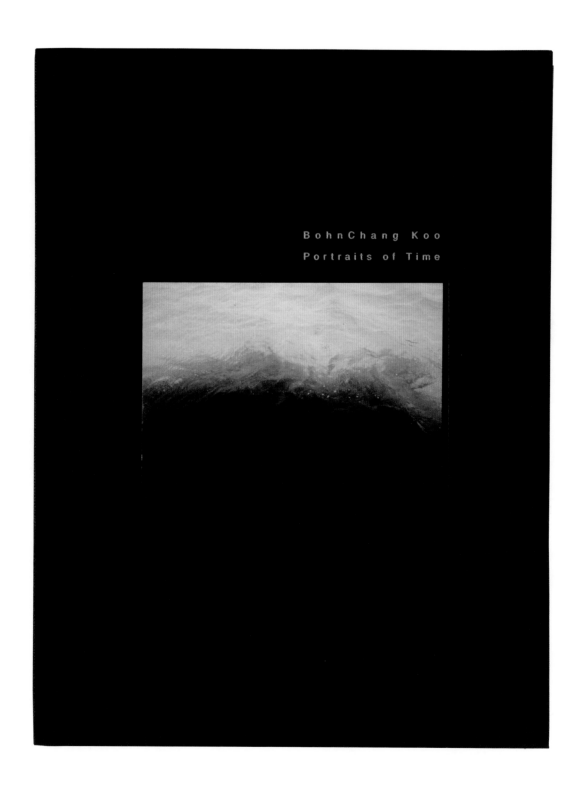

Portraits of Time

구본창 사진, 217×285×28mm, 호미 2004

2008 snowcat diary

Snowcat 일러스트레이션, 110×173×15mm, www.snowcat.co.kr 2008

all that cats oo111 note

이우일 일러스트레이션, 118×168×19mm, www.saybonvoyage.com 2007

MARCEL'S CONCEPT OF
PARTICIPATION AND
SNYDER'S PHENOMENOLOGICAL
APPROACH

by II SOOK CHUNG

A THEORETICAL MODEL
FOR
CHRISTIAN EDUCATION

EHWA WOMANS UNIVERSITY PRESS

가만가만 사랑해야지 이 작은 것들

이철수 판화, 159×216×18mm, 삼인 2005

**MARCEL'S CONCEPT OF PARTICIPATION AND
SNYDER'S PHENOMENOLOGICAL APPROACH**

정일숙, 160×232×21mm, 이화여자대학출판부 1999

어제의 가난은 가난이 아니었네

현기 스님, 152×212×13mm, 해인사출판부 1992

잃어버린 풍경(전 2권)

안창남 외 지음, 이지누 엮고 씀, 153×220×19mm, 호미 2005

우리 시대의 시인 신경림을 찾아서

신경림 외, 153×225×13mm, 웅진닷컴 2002

초승달도 눈부시다!

김영옥, 153×213×13mm, 호미 2008

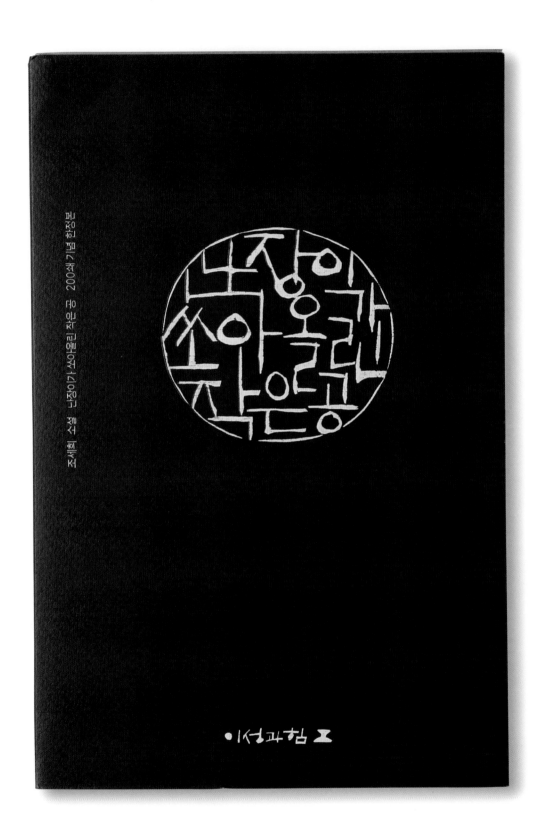

난장이가 쏘아올린 작은 공
조세희, 152×225×17mm, 이성과힘 2000

ARS 문고 9

그리스 미술 모방론

지은이/요한 요아힘 빈켈만 · 옮긴이/민주식

Gedanken über die
Nachahmung der griechischen
Werke in der
Malerei und Bildhauerkunst

아름다실현

이외수 우화상자(寓畵箱子)

좀도둑은 반 개의 자물쇠가 있으면 반 개의 열쇠를 필요로 한다. 그러나 큰도둑은 한 개의 열쇠로도 만 개의 자물쇠를 열 수 있다. 해탈이란 장지문같이 간직하고 있는 진리와 사랑의 앞면이든 한 개의 열쇠로 감쪽같이 도려내는 일이다. 나는 해탈을 으로 통하는 지름길이 내장되어 있는 우화상자 하나를 간직하고 있다. 마음을 통신에서 범독하는 자에게는 해탈음으로 통하는 지름길이 선명해 보이고 머리를 통신에서 탐독하는 자에게는 개방통으로 통하는 지름길이 뚜렷해 보일 것이다.

해냄

외뿔

이외수, 173×225×14mm, 해냄 2001

그리스 미술 모방론

요한 요아힘 빈켈만 지음, 민주식 옮김, 154×223×13mm, 이론과실천 1995

ASIA

153×243×21mm, 아시아 2008

SNOWLAND

민병헌 사진, 190×255×9mm, 호미 2007

어떻게 북디자인에 대해 흥미를 느끼게 됐나?

먼저 나는 스스로 '북디자이너'라고 생각하지는 않는다. 지금은 주로 북아트 작업에 관심을 가지고 작업하고 있지만 10년이 넘는 시간 동안 잡지 편집 디자인도 하고 표지 디자인도 했다. 퍼블리케이션 디자인이니 에디토리얼 디자인이니 하며 국내에선 지나치게 세분화하는 듯한데, 굳이 그것들을 구분할 필요를 느끼지 못한다. 그러므로 내가 매혹을 느낀 분야를 굳이 '북디자인'이라고 하기보다는 출판물 일반이라고 하는 것이 좋겠다. '출판'이라는 영역에 매력을 느낀 사람들 중에는 책에 대한 구체적인 관심 이전에 막연한 호기심을 지닌 이들이 제법 있을 것이다. 나 역시 그런 단순한 이끌림이 없지 않아 다른 디자인 분야보다 출판 디자인에 대한 애착을 가졌던 것 같다. 아마도 그게 지금의 일을 하게 된 동기가 아니었을까 싶다. 그리고 더 거슬러 올라가면 글쓰기와 그림 그리기를 좋아하던 어린 시절이 있다. 출판이란 결국 텍스트 언어와 이미지 언어의 종합적인 결과물이 아닌가.

회고해 볼 때 가장 기억에 남는 북디자인 작업은?

〈한글〉과 〈시〉가 기억에 남는다. 둘 다 만드는 과정이 힘들었던 작업이다. 〈한글〉은 런던미술대학교 대학원 졸업 작품으로 만든 것인데, 'ㄱ'부터 'ㅎ'까지 한글의 자음을 종이에 새긴 후 윤곽선을 파내어 '팝업북'과 같은 입체감을 주도록 제작한 책이다. 〈시〉는 황동규, 김영태 등과 함께 '평균율'이라는, 일반에는 잘 알려지지 않은 3인 시그룹의 일원이었던 마종기의 시와 윤동주 시를 각각 다섯 편씩 소개한 책이다. 마종기 시인은 영문으로 시작을 하기도 한다, 시인에게 연락하고 영문 본문을 얻는 과정이 쉽지 않았다. 결국 5편의 시는 다른 영문학 교수의 번역을 받아 작업했다.

당신의 디자인 작업에 가장 큰 영향을 준 사람은?

몇 년 전 프랑크푸르트 북페어에서 즈보니미르 므르코니치(Zvonimir Mrkonjić) 작가의 〈Gonetanje Gomlie〉란 책을 만나게 됐다. 텍스트의 레이아웃도 특이하고 책장을 몇 장 넘길 때마다 백지 페이지가 나오는 독특한 형식의 책이었는데, 보는 순간 얻어맞은 듯 충격을 받았다. 우리가 살며 일하는 동안 때로 쉬거나 아무것도 안 하고 넘어가는 시간이 있듯이 그의 책은 면을 채우는 게 아니라 비우는 형식을 통해 더 강한 메시지를 전달하고 있었다. 이를 계기로 책과 그 내용에 대한 고정관념을 바꾸게 됐고, 비용과 화려함의 정도가 아닌, 완성도에 이르는 또 다른 길을 본 것 같았다. 이 밖에도 회화와 조각, 사진 등 다양한 분야의 작업을 하는 중국계 캐나다인 켄 럼(Ken Lum)이라는 작가가 있다. 우연히 그가 만든 작고 단출한 책을 보게 됐는데, 페이지마다 그가 찍은 작은 사이즈의 인물 사진과 더불어 성찰하게 만드는 짧은 질문이 하나씩 실려 있었다. 막연하게나마 내가 하고 싶어 하던 어떤 것을 그가 그대로 만들어 보여 준다는 생각이 들었다.

당신의 북디자인 스타일에 대해 설명해 달라.

누구나 이해할 수 있는 '작품', 혹은 작품과 상품이 만나 승화되는 그 어떤 것을 만들고자 한다. 너무 비싸지도, 그렇다고 천박하지도 않은, '저렴한 고급'을 지향한다. 대량 생산돼 유통될 수 있는 예술인 판화의 정신에서 그 답을 찾는 것도 그런 이유다. 나의 북아트가 그렇게 될 수 있으면 좋겠다.

당신의 영감은 어디에서 오는가?

앞서 언급했듯이 우연히 만나는 숨은 천재들의 세계에서 큰 자극을 받곤 한다. 많은 사람들이 그렇듯 비록 나는 천재가 아니지만 천재성을 알아챌 수는 있다. 숨겨진 천재들을 발견하는 것은 비할 바 없는 즐거운 경험이다. 이들의 작업을 보고 나면 종종 하고 싶은 것들이 머릿속에 떠오른다. 잠이 들거나 잠에서 막 깨어날 때 간혹 '어렴풋한 영감'이 찾아오기도 한다. 물론 그 결과물이 반드시 쓸모 있는 것은 아니다. 디자인으로 직결되지 않는 영감은 시상(詩想)이 되기도 하는데, 시라고 굳이 말할 수는 없겠지만 종종 짤막한 운문을 쓰면서 글로는 표현하지 못하는 디자이너의 숙명적인 욕구를 해소해 보기도 한다.

전체 북디자인 과정 중 당신이 가장 중요시하는 단계는 무엇인가?

혼자 생각하는 시간. 짧건 길건 그때 모든 게 결정된다. 그리고 그 '생각하는 시간' 동안의 나의 컨디션 역시 결과에 영향을 미친다.

편집자와 커뮤니케이션하는 당신의 방식에 대해 설명해 달라.

예전엔 편집자들과 많이 싸웠으나 나이가 들고 현실을 인정하며 편집자에 많이 동화되고 있다. 싸울 때는 모르지만 지나 놓고 보면 그들 얘기가 맞을 때가 더 많다. 특히 편집자는 디자이너에 비해 일의 전체 과정이나 예산에 대해 좀 더 현실적인 기준을 가진 이들이다. 이들의 의견을 무시하고 내 디자인만 고집해서는 안 된다는 걸 배웠다.

당신의 인생철학은? 당신의 디자인 철학은?

물이 흘러가듯이 살기. 뒤에 있는 물이 앞에 있는 물을 따라잡을 수 없듯 '흐름'을 따르며 사는 것이다. 현실과 타협한다는 것과는 다르다. 생긴 대로, 다른 사람에게 피해 주지 않고, 이기기 위해 너무 애쓰지 않고 흐르듯 살고 일하는 것.

후배에게 하고 싶은 말.

새로운 세계는 항상 생각보다 빨리 오는 것 같다. 그리고 어느새 그 안에 내가 있다. 그리고 곧 그것에 대한 자세와 역할을 질문받는다. 부단히 자신을 객관화하는 것이 중요하다. 지나친 열정도 때로는 문명이라는 이름 아래 놓인 잉여나 불필요한 부산물이 될 수 있다는 성찰이 필요한 것 같다. 꼭 필요한 것을 꼭 필요한 만큼 하는 것, 삶과 디자인에 동시에 적용할 수 있는 원리라고 믿는다.

당신의 최종 목표는 무엇인가?

너무 거창한 질문이다. 하고 싶은 게 있다면 좋은 책을 한 권 쓰고 싶고, 북아트 작업도 더 하고 싶다.

송 성 재

Song, Seong Jae 1957년 경기도 출생. 1981년 서울대학교 미술대학 응용미술과를 졸업했으며 1996년 영국 런던미술대학교 캠버웰 컬리지에서 북아트로 석사학위를 받았다. 1984년 'LG애드'를 거쳐 1985년부터 1994년까지 '동아일보사' 출판국에서 〈과학동아〉와 〈음악동아〉의 아트 디렉터로 일했다. 현재 호서대학교 시각디자인과 교수로 재직 중이다. 서울 북아트페어, 독일 프랑크푸르트 북페어, 런던 아트북페어 등을 기획 및 출품한 바 있으며 저서로는 〈디자인 아방가르드 허브 루발린〉〈디자이너를 위한 그래픽아츠 표현〉 등이 있다. 일반 단행본 외에도 수공예에 가깝게 조형된 형태와 파격적인 텍스트 배치가 특징인 북아트 작품을 다수 선보였다. 이러한 북아트 작품을 통해 독서를 '책장을 넘기고 글자를 읽는 것' 이상의 미학적인 체험으로 만드는 작가다. **today-song@hanmail.net**

2005 유월일기

송성재, 140×193×9mm, 송성재 2005

HAN'GUL
Korean Characters

Seong-Jae Song

[k, g]

...rm, we can see
...nasal passage is
...by the uvula and
...ot of the tongue
...uches the back
...e mouth.

RIUL [l, r]

This symbol, where it is
preceded and followed by
a vowel, is a combination
of the ㄱ and the ㄴ, and
one more, the ㄷ, in both
its design and in the for-
mation of its sound. The
letter incorporates the ㄱ
ㄴ setup of the back of the
tongue, and the ㄷ's sub-
square jump of the front
of the tongue.

DIGUT [t, d]

This letter, in which the
ㄴ is topped off with a
horizontal line, depicts
how the uvula blocks the
oral cavity to help form
this sound somewhere in
between the English t and
d.

BIUP [p, b]

This letter, produced w...
various positions betwe...
the English p and b, is ...
modification of the ㅁ...
Production begins wit...
the mouth assuring th...
same shape it does in th...
formation of the ㅁ, bu...
then the lips are approx...
This is illustrated in th...
symbol by the two verti...
lines extending up from...
the sides of the ㅁ.

MIUM [m]

To form this letter, which
sounds like the English
m, we close our lips, and
the sound builds in the
hollow oral cavity before
coming out through the
nose. Note the resem-
blance of the sound's for-
mation to the form of its
symbol.

NIUN [n]

Its form shows how the
tip of the tongue, in con-
trast to the ㄱ, lays clos-
...inst the
...of the upper teeth
...produce its resonance
...through the oral cavity.

JIUT [ʒ]

This resembles the ʌ in form but differs in that the back tip of the tongue actually touches the roof of the mouth (producing a sound quite similar to the English j). Thus the horizontal line added to the ʌ. This addition of the horizontal line is the same principle as the ⊂ being an extension of the ⊂, and signifies a greater obstacle to the release of air.

JENG [ŋ]

This one is hollow because, in initial position in any letter group, it is silent. In this position it is used only to complete a vowel symbol, and you can see its shape here in letter. In final position in a letter group it functions to a somewhat booming, resembling eng, and corresponds to the ŋ. This symbols one of the two looking curved positions between circle and space.

KTUG [k]

The extra line on the ⊃ aspirates it, resulting in a sound similar to a hard English k.

GHUT [g]

Put one line on the ⊃ and you get the ⊃ put a cross on the ⊃ and you get the ⊂. This extra line aspirates the ⊂, resulting in a sound produced something like a hard ch in English.

TIUT [t]

The horizontal line placed above the ⊂ aspirates it. You will note an evolving movement similar to the ʌ~ʌ~⊂. Here we have ~⊂~⊂~⊂.

PIUP [p]

This letter is produced at the ⊃ position without sound. This is illustrated in its symbol by the two horizontal lines extending form both ends of the ⊃ upper and bottom lines of the ⊃.

HIUT [h]

The perpendicular capping of the letter ⊃ turns the ⊃ into a soundless ⊃ guttural fricative, like the English h. All other consonants except the ⊃ are made of straight lines, but in the ⊃ we have the sole letter in which both straight and curved lines coexist.

A note about the vowel

The vowels are made of from 1 to 4 straight lines any vowel which consists of over one line is a perpendicular structure. When the vowel is in an initial position in the letter group its perpendicular structure centres on the ⊃.

[s]

...the formation ...ed in its sym- ...blance to the ...against the ...the upper teeth. ...somewhere ...a and an sh, in ...tongue and the ...closely togeth-

GURIM
Korean traditional Images

Seong-Jae Song

1996
MA Book Arts
Camberwell College of Arts

HORANG'I
Tiger

A Tiger might be a ferocious man-eating beast, but as part of the Korean cultural heritage the animal is transformed into as lovable and sweet a thing as a country grandpa. In the ancient annals tigers were portrayed as models of selflessness, beasts who would sacrifice their own lives for their human compatriots. In one classical story the tiger appears as a creature of wit and wisdom, who berates and then enlightens a corrupt Confucian scholar. The tiger has metamorphosed in the Korean imagination most clearly in folk paintings, provoking more amusement than awe when seen in such a context. Traditional Koreans would never think of imprisoning a tiger inside a fence : he is a friend. In such a culture danger and aggression turn into laughter. It is no coincidence that the tiger was selected as the mascot for the 1988 Olympic games held in Seoul.

JIKJI

Johannes G. Gutenberg is often credited as the inventor of 'printing' or 'movable metal type', but it would be more accurate to describe him as the western inventor of movable metal type.

The image opposite is one page of the first recorded book in the world, printed with a movable metal type system by Koreans in 1377. The book is one of the Buddhist scriptures, and was printed at a temple near Chongjoo province. Its full title is 'Baegwoon whasangchorok - booljojikjisimcheyojol', and it is now in the National Library of France (Bibliothque Nationale de France) in Paris. According to existing records, metal type was invented and widely used in Korea in the early fourteenth century. Many different versions of metal type were subsequently developed and used to print official instructions and scriptures, demonstrating both Korean technological inventiveness and creativity.

詩

Korean Poetry

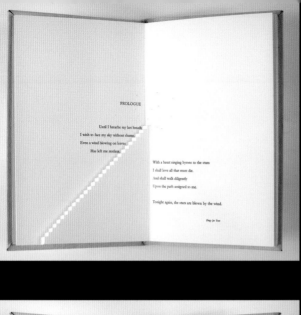

PROLOGUE

Until I breathe my last breath,
I wish to face my sky without shame.
Even a wind blowing on leaves
Has left me restless.

With a heart singing hymns to the stars
I shall love all that must die.
And shall walk diligently
Upon the path assigned to me.

Tonight again, the stars are blown by the wind.

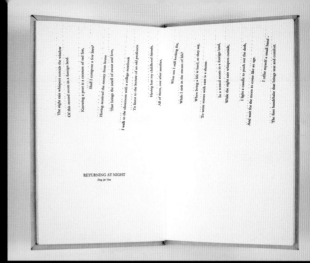

RETURNING AT NIGHT
Dong Ju Yun

THE CROSS

The sunbeams that followed me
Are now falling on the cross
At the steeple of a church.

How can one climb up there,
To the steeple so high?

Now the bell is not ringing,
I shall loiter awhile, whistling.

If the cross is to be granted me,
As it was once to Christ,
One who suffered gladly,

I shall quietly endure,
Drooping my head,
While my blood oozes like flowers
Beneath the darkening sky.

Dong Ju Yun

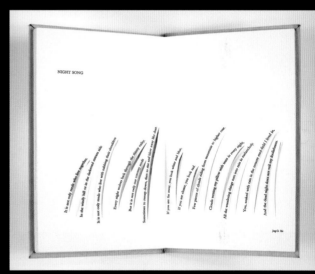

NIGHT SONG

Jung Gi Ma

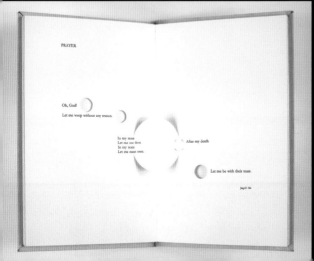

PRAYER

Oh, God!
Let me weep without any reason.

In my tears
Let me not drown
In my tears
Let me meet men.

After my death
Let me be with their tears.

Jung Gi Ma

A BLESSING
From St. Matthew, Chapter 5, 3-12. *Dong Ju Yun*

Blessed are Blessed are
they that they that
mourn; mourn;

Blessed are Blessed are Blessed are
they that they that they that
mourn; mourn; mourn;

For they
shall receive
for ever.

The Mist

Seong-Jae Song
Unghwan Raphael Choi

Design : Seong-Jae Song
Text : Unghwan Raphael Choi

Park Young Yul Publishing House

It comes as no surprise to me
That something that's so silky white
Could hide such animosity
A river cold that swallows light.

Shall one by one disintegrate

안 개

기형도

아침 저녁으로 샛강에 자욱이 안개가 낀다.
이 읍에 처음 오는 사람은 누구나
거대한 안개의 강을 거쳐야 한다.

순식간에 팽기는
희고 딱딱한 액체로 가득찬다.
그 속으로
식물들,
짐승들이 빨려 들어가고
서너 걸음 앞선 한 사내의 반쯤이 안개에 잘린다.

한국의 미디어 사회문화사
유선영 박용규·이상길 외, 172×221×39mm, 한국언론재단 2007

강장묵 교수의 미디어문화 에세이

UCC 나비와 유비쿼터스 태풍

The Elephant and the Dragon

마오를 이긴 중국 간디를 넘은 인도

The Elephant and the Dragon
The Rise of India and China and What It Means for All of Us

로빈 메레디스 지음 / 오혜경·주영아 옮김

커뮤니케이션북스

CB

e.sol 이솔

문화 간 커뮤니케이션

래리 A. 사모바·리처드 E. 포터 지음, 정현숙 외 옮김, 170×246×23mm 커뮤니케이션북스 2007

커뮤니케이션북스 2008 여름·가을

154×225×40mm, 커뮤니케이션북스 2008

디지털 마니아와 포비아

박은희 편저, 152×220×28mm, 커뮤니케이션북스 2007

한국영화사

김미현 책임 편집, 154×245×30mm, 커뮤니케이션북스 2007

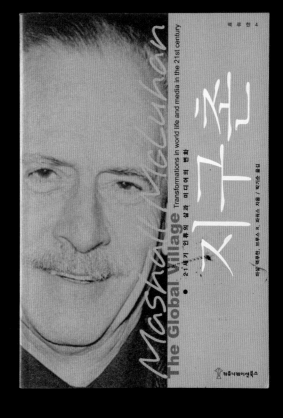

만추, 이만희
우리 영화를 위한 대화 모임. 154×225×17mm. 커뮤니케이션북스 2005

송길한 시나리오 선집
송길한. 154×225×29mm. 커뮤니케이션북스 2006

광고에서 사회를 읽는다
로버트 골드만 지음, 박주하·신태섭 옮김. 154×225×20mm. 커뮤니케이션북스 2006

지구촌
마샬 맥루한·브루스 R. 파워스 지음, 박기순 옮김. 154×225×16mm. 커뮤니케이션북스 2005

어떻게 북디자인에 대해 흥미를 느끼게 됐나?

먼저 흥미를 느낀 것은 디자인보다는 출판이라는 매체였다. 그것의 한 분야로서 디자인의 중요성을 실감하게 됐고 순수 문학 작품인 시와 소설의 미적 출판 형식에 관심을 갖게 됐다.

회고해 볼 때 가장 기억에 남는 북디자인 작업은?

〈보르헤스 전집〉〈미당 서정주 시전집〉 등 시집 시리즈다. 보르헤스는 포스트모던의 출발자로 나의 개인적 지향점과 어울렸고 시 분야 역시 나의 시각적, 문학적 주관성이 미학적으로 객관화될 수 있는 분야였기 때문이다.

당신의 디자인 작업에 가장 큰 영향을 준 사람은?

정병규 선생. 디자인에 대해 내가 스스로 탐구하는 계기를 제공해 주신 분이다. 문학과 인문학, 시각 문화와 디자인, 편집과 기획, 출판 등에 이르기까지 여러 방면에서 선도적인 역할을 보여 주셨다.

당신의 북디자인 스타일에 대해 설명해 달라.

거칠다. 다듬어지지 않았다. 텍스트 해석에 주관적이다. 원색적이다. 부드럽지 않다. 편안하지 않다.

당신의 영감은 어디에서 오는가?

이미 습관화된 경험을 재현하는 경우도 많다. 영감은 직관과 상상으로 독창성을 만드는 것이다. 완성된 형식의 대부분은 주관적으로 학습된 것의 결과였다. 그러나 원천 또는 배경의 에너지는 생의 비극적 감정이다.

전체 북디자인 과정 중 당신이 가장 중요시하는 단계는 무엇인가?

내게 과거의 과정 대다수는 단순한 표지 디자인 과정이었을 뿐이다. 나는 작가의 발굴이나 원고의 기획과 집필, 수정, 편집, 출판, 광고, 사회화 등 전 과정의 디자인을 중시한다. 디자인을 디자인하는 디자인.

편집자와 커뮤니케이션하는 당신의 방식에 대해 설명해 달라.

커뮤니케이션 방법에 대해 고민하지 않는다. 필요하다면 내가 직접 운전하기 위해 변신하고 또 변신한다. 그것 역시 쉽지는 않다.

당신의 인생철학은? 당신의 디자인 철학은?

글쎄, 이건 좀 복잡하다. 주관의 객체화를 위해 조화보다는 소음, 작용보다는 반작용을 따른다. 그렇게 내용을 징익하고 형식을 부여하면, 완성된 형식도 내용이 된다. 그러니 공허하거나 무의미하거나 고독할 뿐이다.

후배에게 하고 싶은 말.

그대가 거장이라면 위대한 편집자를 만날 것이다.

박 상 순

Park, Sang Soon 1961년 서울 출생. 1985년 서울대학교 미술대학 회화과를 졸업하고,
이후 고려대학교 언론대학원 신문방송학과를 수료했다. 회화를 전공했으나 문학에 뜻을 두고 1989
년 '민음사'에 입사했다. 아트 디렉터로 일을 시작해 편집주간을 거쳐 2005년 대표이사 편집인을 지
냈다. '민음사' 시절 주로 국내외의 순수 문학 작품과 인문학 분야의 책을 디자인했으며, 세계 문학
서적을 다수 기획, 출판했다. 현재 '웅진'의 단행본 그룹인 '문학에디션 뿔'의 대표 편집인 겸 '펭귄클
래식코리아'의 대표 편집인으로 있다. 디자인을 맡은 책에서 영감을 받아 직접 그린 추상적인 이미
지를 통해 순수 미술의 성향이 강한 표지를 선보여 반향을 일으켰다. 미술과 문학의 연결이나 책 또
는 출판이라는 매체의 종합적인 기획자가 되기를 원한다. silktable@empal.com

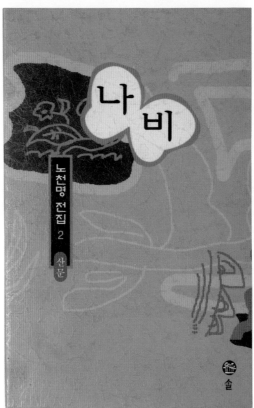

사슴 / 노천명, 135×210×15mm, 솔 1997
나비 / 노천명, 135×210×20mm, 솔 1997

빨강, 노랑 두 권의 책이다. 배경을 하얗게 방치해 버리는 내 주된 방식에서는 조금 예외다. 우리 근대의 여성 시인의 이미지에, 가능하다면 어여쁜 배경을 넣어 주고 싶었다. 아마 그녀도 그러했을 것이지만 그녀와 우리가 모두의 생에서 조금은 우아해질 수 있을지….

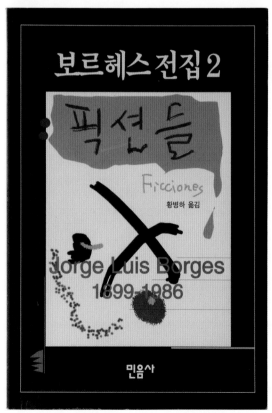

불한당들의 세계사 / 호르헤 루이스 보르헤스 지음, 황병하 옮김, 153×225×11mm, 민음사 1994

픽션들 / 호르헤 루이스 보르헤스 지음, 황병하 옮김, 153×225×15mm, 민음사 1994

그야말로 마구 그려 넣은 듯한 그림과 못난 글씨와 흑백의 근엄함 등으로 새로운 느낌을 만들고자 했다. 아주 쉽게 순식간에 작업했다. 금세 작업은 종료됐고 수정은 없었다. 가능하면 많은 생각을 버리고 긴 과정도 버리고 빨리 만나서 곧 헤어지는 방식을 선택했다. 이전의 습관이 남아 있지만 그러한 전 과정이 그와 내가 만나는 길이었다.

관촌수필

이문구, 153×224×18mm, 솔 1997

이미 여러 차례 출간됐던 책을 다시 내게 되며 내가 디자인을 맡았다. 페인팅 프로그램의 거친 붓을 선택해 제목 글씨를 직접 쓰고 시골 동네 집 두 채를 작게 그려 넣었다. 못난 것들. 다듬어지지 않은 것들이 만드는 서정적 공간을 통해 시골 동네 사람들의 현실적인 이야기를 간접적으로만 드러내고자 했다.

미당 서정주 시전집(전 2권)

서정주, 160×229×41mm, 민음사 1991

부족 언어의 마술사로 불리는 서정주의 시전집이다. 생명의 원초성과 민족 언어를 유려한 솜씨로 다루는 시인의 세계를 형상화하기 위해 원색을 선택했고, 아크릴릭 물감의 튜브를 짜내어 칠하는 방식으로 표현주의적인 터치를 더했다. 거칠게 그어진 원색의 불규칙한 줄기가 '꽃처럼 붉은 울음을 밤새 울었다'는 미당의 초기작 '화사집'의 한 구절과 만나기를 바라는 마음. 그의 시를 만나는 것은 그의 시를 다시 그리는 것이 아니라 내 직관이 그를 향해 표출되는 순간이다.

경마장 가는 길

하일지, 153×225×30mm, 민음사 1990

소설가 하일지의 첫 작품으로 한국 문학에 포스트모더니즘 논쟁을 불러일으키기도 한 문제작이다. 원고를 읽을 때도 독특하다는 생각을 했다. 초등학교 옆 문방구에서 판매하는 저가의 붓과 먹물을 이용해, 스케치북에 가볍게 몇 개의 대상을 그린 후 마음에 드는 것을 가위로 오려 냈다. 그것을 다시 불규칙한 느낌으로 배치하고 서체는 그런 거친 것과 대항하는 견출고딕체를 사용했다. 다시 유기적인 붓질에 대항하는 반작용으로 좌우와 아래에 기하학적 면을 넣었다.

모래의 책

호르헤 루이스 보르헤스 지음, 송병선 옮김, 152×225×14mm, 예문 1995

또 다른 보르헤스이다. 이런 보르헤스 말고 다른 보르헤스도 가능하다. 그런데 나는 이런 식으로 장난을 친다. 놀이하는 나를 보르헤스는 어떻게 생각할까. 생각하지 않는다. 그렇다. 우리는 만나지 않는다. 그러면 타협도 없다.

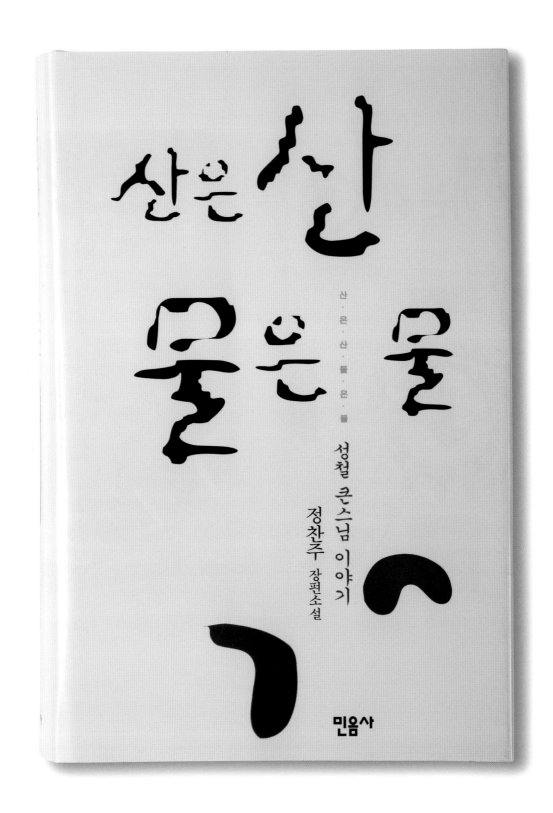

산은 산 물은 물

정찬주, 152×230×36mm, 민음사 2004

성철 스님의 일대기다. 특히 제목 글씨가 주인공이 되는 개념으로 시작했지만 기타 장식이 끼어들었다. 주인공이 있어도 조연이 늘 필요하다. 스쳐 지나가는 단역일지라도 그 역할은 전체에 기여한다. 내겐 늘 소음이나 지나가는 사람 1, 2, 3 등이 많다.

금수회의록

안국선, 145×215×10mm, 문학에디션 뿔 2008

빈상설

이해조, 145×215×23mm, 문학에디션 뿔 2008

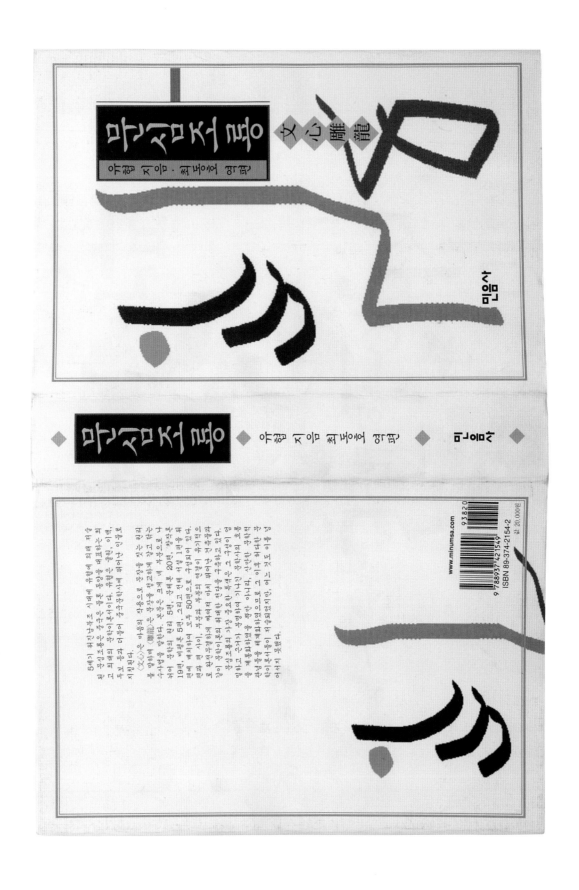

문심조룡

유협 지음, 최동호 엮고 옮김, 160×233×36mm, 민음사 1994

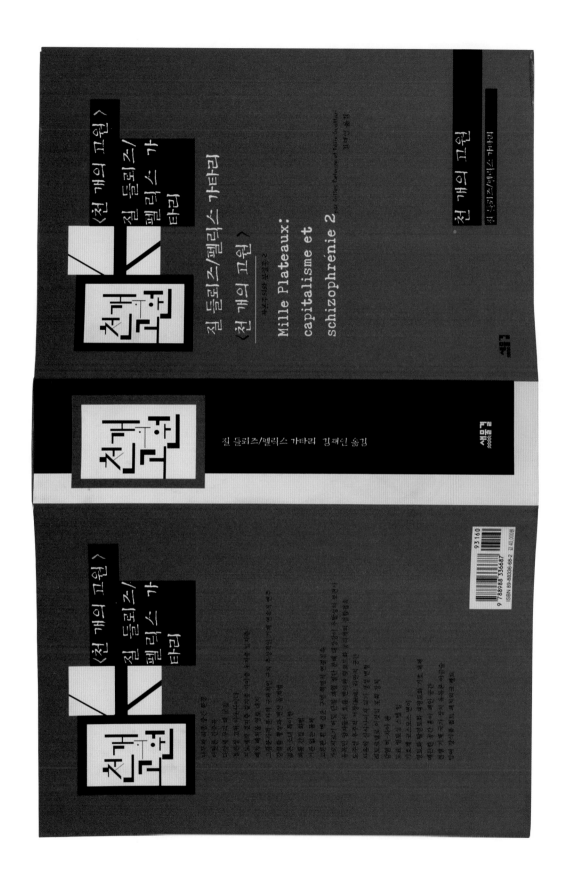

천개의 고원

질 들뢰즈·펠릭스 가타리 지음, 김재인 옮김, 155×225×55mm, 새물결 2001

책을 출간하면서 내 이름은 넣지 말아 달라고 했다. 아마 이후에 새로 찍게 되면서 디자이너 이름이 다시 들어갔을 것이다. 이름을 지운 건 부족하거나 부끄러움보다는 익명이라는 행위를 선택하고 싶어서였다. 그래도 '나'는 남는다. 지우고 변하고자 해도 여전히 남아 있다. 그런 '내'가 만들어서 마음에 든다.

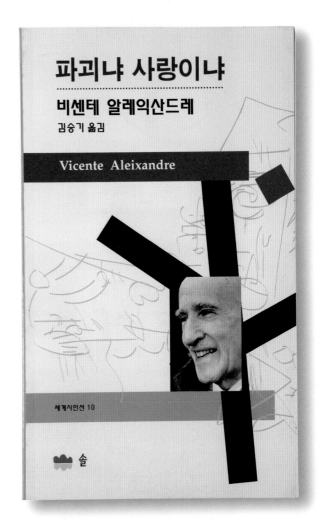

악의 꽃

보들레르 지음, 김붕구 옮김, 143×210×8mm, 민음사 1994

'민음사'의 '세계시인선' 시리즈 중 하나다. 동일한 형식으로 수십여 권이 출간됐다. 흑과 백을 중심색으로 해 기하학적인 형상을 배치했다. 유기적인 형태이지만 기하학적인 벡터 이미지 구성으로 그려진 형태. 딱딱한 것과 시를 만나게 하는 선택이었다. 생명의 유기성이나 리듬, 운율을 중시하는 '시'라는 장르를 단순한 대립. 차갑고 딱딱한 조형과 만나게 하는 의도적인 반칙이었다.

파괴냐 사랑이냐

비센테 알레익산드레 지음, 김승기 옮김, 130×224×10mm, 솔 1995

'솔' 출판사의 '세계시인선' 시리즈다. 이것은 '민음사' 시리즈보다는 나중에 한 것으로 두꺼운 직선들의 불규칙한 교차를 주제로 한다. 각 시집마다 교차 방식이 다르다. 매 시집마다 다르게 적용하는 교차 방식의 변화는 쉽지 않았지만 나는 이렇게 차가운 방식으로 구성되는 시집 디자인을 좋아한다. 시는 문학의 깃발 즉 가장 전방에 서 있는 절대적인 음표들과 같다고 생각한다.

버리고 떠나기

법정, 141×210×16mm, 샘터 1993

햄버거에 대한 명상

장정일, 142×210×11mm, 민음사 2002

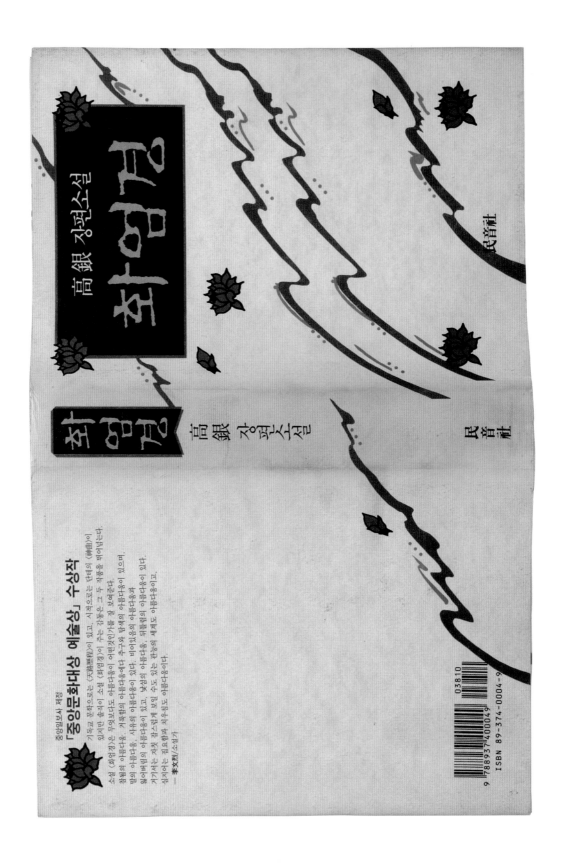

화엄경

고은, 160×232×35mm, 민음사 1993

"선재의 구도에 비하면 나의 방황은 쓰레기 같은 몸짓에 불과했다"는 작가의 말이 있었던 소설이다. 불교의 구도 소설이지만 불교적인 파격과 구도적 방랑보다는 안정과 장식을 시각적 표현으로 선택했다. 한국 고전 목판본에서 완만한 제목 글씨를 따오고 연꽃 문양도 벽지 같은 장식으로 배치하고자 했다. 대각선의 물결 형상은 자유롭게 그리되 장식성를 조금 가미하고자 했다. 구도적인 파격에 맞서는 방식으로 장식을 택했던 것이다.

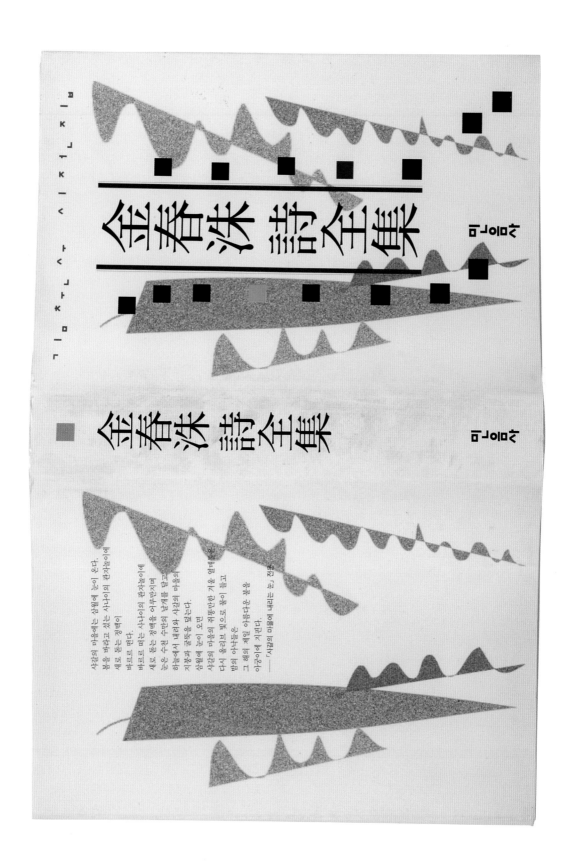

김춘수 시전집

김춘수, 165×231×35mm, 민음사 1994

나를 좋아해 주셨고 나 역시 이분을 좋아했다. 시인은 의식을 잃기 바로 전날 "이젠 하루를 살아 있는 게 너무 지루하고 지겹다"라는 전화를 하셨다. 그리고 의식을 놓으신 채 몇 달 뒤 세상을 떠나셨다. 그러나 나는 이 책을 정말 아무렇게나 만들었다. 그게 내 '컨셉트'였다. 그래서 우울하다. 디자인은 디자인을 넘어서 다른 곳으로 간다. 나는 그런 곳을 꿈꾼다.

<u>어떻게 북디자인에 대해 흥미를 느끼게 됐나?</u>

잘은 모르겠다. 어떻게 하다 보니 이 길로 들어선 것 같기도 하고, 내가 지금까지 하고 있는 일의 종류를 보면 책을 만드는 일은 내가 하고 있는 디자인 작업들의 일부일 뿐이다. 즉 내 디자인 작업의 범위를 책을 만드는 일만으로 정의해 본 적이 없다. 그럼에도 불구하고 책을 만드는 작업은 나에게 몇 가지 재미를 준다. 그 첫 번째가, 비록 책을 만드는 작업이 나에게 돈으로 환산된 부가가치는 형편없을지라도 말로는 표현할 수 없는 삶의 가치를 주고 있기 때문이다. 바보 같은 생각이라고 가끔은 생각한다. 그 뒤를 따르는 또 다른 서너 가지의 이유들 역시 바보 같다는 생각이 든다. 세상을 살면서 바보 같은 일은 수없이 많다. 책을 디자인하는 일은 세상 바보 같은 일 중에서는 제일 괜찮은 작업이라는 생각이다.

<u>회고해 볼 때 가장 기억에 남는 북디자인 작업은?</u>

없다는 생각이 든다. 아마도 있을 것이다. 그래도 없다고 답하고 싶다. 있어 보이려고 이 답을 선택했을 것이다. 중국의 북디자이너 류진롄이 디자인하는 것을 보면 없다고 하는 것이 당연하게 느껴진다. 그래서 긍정적인 기억보다는 부정적인 기억이 이 질문에 더 앞선다. 단행본의 본문을 잘라먹어 출판사를 망하게 한 기억이 떠오른다. 참으로 디자이너로서 기본이 안 돼 벌어진 일이다.

<u>당신의 디자인 작업에 가장 큰 영향을 준 사람은?</u>

내 작업을 보고 잘했다고 좋아해 준 사람들, 잘할 거라 칭찬을 아끼지 않은 사람들 모두다. 요즘 들어 그런 사람들이 줄었다. 그래서 슬프다. 디자인을 그만 해야 하지 않을까라고도 생각한다.

<u>당신의 북디자인 스타일에 대해 설명해 달라.</u>

없거나 혹은 모르겠다.

<u>당신의 영감은 어디에서 오는가?</u>

과거의 모든 것들로부터 받아 내기를 한다. 순간 눈에 들어오던 한참을 바라보던 그 대상들로부터 느껴지는 즐거움이 있다. 그게 아마도 디자인 작업 과정에 머릿속에서 튀어나오는 것이 아닌가 생각한다.

<u>전체 북디자인 과정 중 당신이 가장 중요시하는 단계는 무엇인가?</u>

자료 수집, 아이디어 스케치, 디자인. 이 세 가지가 내가 디자인 작업을 할 때 반드시 거치는 과정이다. 이 세 가지 단계를 가지고 우위를 나눠 본 적이 없다. 그러니 그 단계 모두가 중요하다고 말하고 싶다.

<u>편집자와 커뮤니케이션하는 당신의 방식에 대해 설명해 달라.</u>

가능한 한 편집자들의 표현 방법을 맞춰 이야기한다. 터미놀로지라고 하나? 디자인 용어는 가급적 사용하지 않는다. 하기 싫은 일은 가급적 디자인 전문 용어를 많이 사용한다.

<u>당신의 인생철학은? 당신의 디자인 철학은?</u>

잘 먹고 즐겁게 살자. 즐겁지 않은 일은 가급적 하지 말자.

<u>후배에게 하고 싶은 말.</u>

없다. 왜냐하면 나는 말을 해 주기보단 듣기만 바라는 심사다.

<u>당신의 최종 목표는 무엇인가?</u>

디자인을 아주 잘하는 아트 디렉터.

잠깐의 고민 끝에 질문에는 없는 별도의 행을 만들어 글을 씁니다. 이 책을 보시는 분들에게 부탁하고 싶은 말이 있어서입니다. 디자이너를 칭찬해 주세요. 세상이 각박해지니까 모든 것이 인색하기만 하네요. 아무리 생각해도 세상이 이리 돌아가는 이유가 경제적인, 즉 수입이 줄어서일 것 같다는 생각인데, 옛날엔 이보다 없이도 칭찬을 많이 받고 살았어요. 책을 만드는 사람들이 뭐 큰돈 바라는 사람이 다른 분야에 비해 비교적 적은 편이잖아요. 그런데 너무 각박하다 보니 칭찬이 사라져 버렸어요. 돈 드는 것도 아닌데. 나이가 먹어서 이런 생각이 떠올랐다는 기분도 듭니다. 디자이너로서 살면서 여러 분야의 사람들과 일을 해 봤어요. 책을 디자인하는 작업에 마음이 끌린 이유가 아마도 그 여러 장르의 사람들 중에 책을 만드는 사람들이 제일 마음에 들어서일 겁니다. 그런데 언제부터인가 책을 만드는 사람들도 다른 장르의 사람들과 다를 바 없다는 생각이 들기 시작했어요. 왜일까? 생각을 해 봅니다. 점점 줄어만 가는 작업 일정. 그래서인지 딱딱해져만 가는 얼굴들. 사람들과 대화하는 시간보다 일을 바라보고 침묵해야 하는 시간만 남아 버린 것 같아요. 마치 컨베이어벨트 앞에 앉아 공산품을 만드는 직공 같다는 느낌이 들어요. 출판은 적어도 그런 작업은 아니잖아요? 답을 쓰다 보니 이런 생각이 들어 몇 자 적어 봅니다.

홍 동 원

Hong, Dong Won 1961년 서울 출생. 홍익대학교 미술대학 시각디자인과와 동 대학원 시각디자인과를 졸업했다. 건축 설계 사무소 '큐빅디자인'에서 지하철 2호선 역사의 그래픽 작업과 독립기념관 CI 작업에 참여했으며 서울그래픽센터의 책임 디자이너를 역임했다. 이후 독일로 건너가 에센대학(Essen Gesamthochschule Universitaet)에서 커뮤니케이션 디자인을 공부했으며 한국에 돌아와 '글씨미디어'를 설립했다. 대한민국 산업디자인전 초대 작가이며 현재 '글씨미디어' 대표 겸 아트 디렉터로 일하고 있다. 편집 디자인을 넘어 타이포그래피, CI 디자인 등 그래픽 디자인의 다양한 영역에서 왕성한 활동을 벌이고 있다. hong@typomedia.co.kr

출판 디자인을 하다 보면 엉뚱한 일을 벌이는 경우가 있다. 남의 책을 만들어 주는 수준을 넘어 아예 출판사를 차리는 일이다. 나도 이 함정에 빠져 출판사를 만들었다. 오래전부터 참고 자료용으로 모아 오던 책을 출판할 결심을 했다. 그 첫 번째 작업이 '인챈티드월드' 시리즈다. 전 세계의 신화를 모아 만든 이 책은 글의 인문학적 수준도 탁월하지만, 그림이 압권이다. 당대 최고의 일러스트레이터 100여 명의 작업이 눈부시다.

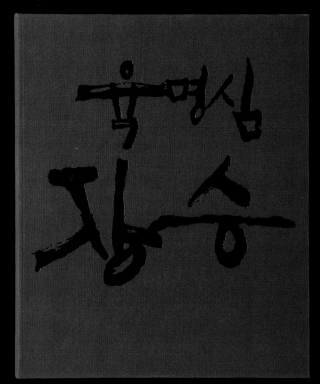

육명심 장승
육명심 사진, 구경선 편집, 230×280×27mm, 문화에디션 뿔 2008

책을 디자인한 지 20년이 넘으니 츠만께 친구로 많이 생겼다. 이들은 아는 척도 알려져 있다. 아는 식 육명심 선생이 정문 노 구의 여섯고 사무실 분을 열고 들어가셨다. 그 명만예겐 새하얗게 쳐어 보일 내게 만 나 들라고 청하는 대신 직접 연락도 없이 낭신이 광행 직업한 사진을 들고 오신 것이다. 걱백한 세상 억고 살기 바때 능분서주하는 다름 앞에 앉어 놓고 선생이 직업물을 담은 심사을 여는 순간 내 마릿속의 시 공간은 사진에 빠져 버렸다. 디지털로 모는 작업을 서리하는 디지턴 프로세스에 불능어 아날로 그 작업 방식을 상능히 잊고 시대인 나는, 사진 작품은 보배 이 노교수 가 가지고 있는 성격과 철학을 그대로 담아 내는 유일한 방법은 아날로그라고 생각했다. 우리나라에서 그런 명징을 하면 미친놈 소쁨 듣는다. 돈이 많이 들기 때문이다. 바쁜 사람들이 그 노 늘인 티믈 읽아보겠는 것이다. 이런 기획은 가격 대 성능비 가 빵점짜리다. 혼민시 사장을 둥치어 간다. 돈 들어 색을 만드어 팍이 뀌지 믿기 때문이다. 도서츠만 '뿔' 대표인 친구 박일소을 떠논렜다. 고맙게도 이주 흔쾌히 내 제안을 받아들였다. 책을 만들어 보니 억시나 안 팔린다. 친구들 등차 작책김에 가식 권 구배했다. 책을 사무실에 놓이 논 지 이 년이 채 안 됐지만 관 거도 남이 있징 않다. 색도 독이다. 색도 독들은 인민게도 조운 색을 읽아온다. '책 도둑은 도둑 이니다'란 말이 있다. 그렇다. 도둑이 아니다. 우리나라 츠판을 망기므면. 도둑이 니 나쁜 사람들이다.

제주도 서귀포시 표선면 성읍리 15

전북 남원시 산내면 입석리 실상사 18

한국 불상 최고의 걸작 금동미륵보살반가사유상

반가사유상
Pensive Bodhisattva

국립중앙박물관 글·사진부

민음사

단원 풍속도첩
Genre Paintings of Kim Hong-do

단원 풍속도첩
안대회 옮김, 지은이 해설, 진홍섭·구김인 편집, 260×280×17mm, 민음사 2005

East

of

the

Yellow

Sea

Floating Imag
over

An Emptiness
–The Fa

of Expression
ce of our Time

East

of

the

Yellow

Sea

East of the Yellow Sea

윤재갑 · 김세영, 125×210×34mm, YellowSea Publication 2002

오랜 지인 강재영이 시집을 간다고 남편감을 데리고 왔다. 지금 국내 최고의 큐레이터로 전성기를 구가하는 '아라리오 갤러리'의 윤재갑이다. 시집 안 가고 나하고 평생 일한다더니 배신 때렸다. 만원 냈, 한술 더 뜬다. 저들 결혼 기념으로 책을 만들어 달란다. 상하이에서 비엔날레가 열리는데, 독립 프로젝트로 한국 작가들의 초대전을 한다는 것이다. 그 도록을 만들어 달란다. 정말 맨날 시집보내는 마음으로 만들어 주었다. 알려라 윤재갑이 책 꿈을 보더니 나더러도 작가로 참여하란다. 나는 디자이너인데 무슨 작가? 나는 결국 내가 만든 이 책을 들고 작가 자격으로 상하이행 비행기에 올랐다. 비엔날레의 주제가 '동서양의 만남'이었다. 그래서 서양의 기호적인 제본 방법 철정 떡제본과 동양의 전통적인 제본 방법 장정본의 형식을 만나게 했다. 이런 기똥찬 아이디어가 나오면 나의 일하는 디자이너들은 밤새 '노가다'를 하여야 한다. 기계로 제본할 방법이 없으니 손으로 할 수밖에. 클라이언트가 이제 막 단칸방 얻어 신혼살림 차려야 할 전통물거슴이늠인데 가꾸로 늘어 아무리 털어도 먼지만 나올 게 뻔하다. 그럼 모두의 침에 못 가게 꼬여서 지정판 시켜 놓고 떡 돌리임이 밤새 제본을 한다. 나는 서비스 민주로 밤새 '구리'를 푼다.

한겨레 옛이야기 시리즈(전 5권) | 신동흔·정출헌 기획

소별왕 대별왕, 당금애기(재판) / 문영식 글, 한창수 그림, 178×257×11mm, 한겨레아이들 2002
바리공주, 강남국 일곱 쌍둥이(재판) / 허은미 글, 이현미 그림, 178×257×11mm, 한겨레신문사 1999
황우양씨 막막부인, 자청비와 문도령(초판) / 김은희 글, 신은재 그림, 178×257×11mm, 한겨레신문사 1999
한락궁이, 원천강 오늘이(초판) / 엄혜숙 글, 이성숙 그림, 178×257×11mm, 한겨레신문사 1999
강림도령, 궤네깃또(초판) / 송언 글, 이웅기 그림, 178×257×11mm, 한겨레신문사 1999

138

초판의 책이 컨셉트대로의 제작물이고, 재판은 출판사에서 임의로 표지 제작 사양을 바꾼 것이다. 내가 디자인으로 인세를 받는 책들이다. 출판된 지 10년 가까이 됐는데, 아직도 통장에 돈이 찍힌다. 속사정은
여기서 털어놓을 수 없지만, 전갑배, 곽영권 선배께 미안한 마음뿐이다. 아니 그 당시 내 감언이설(?)에 속아 모인 우리나라 당대 최고의 일러스트레이터들 모두에게 죄송스러울 따름이다. 특히 전갑배 선배 '한
겨레신문사'의 사정으로 그 엄청난 프로젝트가 속절없이 휴지통에 들어가 버렸는데도, 그래서 울화가 치미는데도, 박성완 그림을 그리다 무릎에 관절염까지 걸렸는데도 나를 믿는다며 웃는 낯으로 헤어졌다.

불교총서 시리즈
종교학 / 기시모토 히데오 지음, 박인재 옮김, 150×223×11mm, 김영사 1983
육조단경 / 나카가와 다카 주해, 양기봉 옮김, 150×223×22mm, 김영사 1993
달마 어록 / 야나기타 세이잔 주해, 양기봉 옮김, 150×223×14mm, 김영사 1993
방거사 어록 / 이리야 요시타카 주해, 양기봉 옮김, 150×223×14mm, 김영사 1994

이 시리즈를 디자인하면서 '김영사' 박은주 사장을 존경하게 됐다. 본문 디자인에 대한 내 자론을 그대로 인정해 주셨다. 어두운 눈으로 주석 처리된 깨알 같은 글자들을 꼼꼼하게 봐 주신 최 선생님도 존경한다. 언젠가 황부용 선생이 내 디자인을 보고 극찬한 말이 생각난다. 흥동원의 디자인을 보면 영화 《엘비라 마디간》의 주제곡이 떠오른다고. 나는 운이 좋다. 이렇듯 가지고 있는 능력보다 높게 평가받는다. 신난다. 그래서 늘 바닥으로 떨어질까 조바심했다.

신들의 정원 앙코르와트

배병우 사진, 오종은 유물사진, 168×238×18mm, 글씨미디어 2004

아마도 내가 배병우 선배의 사진을 칼질하는 유일한 디자이너일 것이다. 그것을 증명하는 책이다. 책 판형에 맞게 쩍쩍싹싹 참도 잘라 냈다. 책을 만드느라고 앙코르와트를 두 번 다녀왔다. 다리가 통통 부어 가며 나를 따라 새벽부터 오밤중까지 앙코르와트 구석구석을 강행군한 편집기획자 김미성 팀장 그리고 까다로운 아트 디렉터 모시고 모든 폭설 참아 가며 냄새 책을 디자인한 김규범 팀장이 고맙다. 둘 다 "앙코르와트 가 보지 않을래"란 사탕발림에 속아 '뺑'고생을 했다.

140

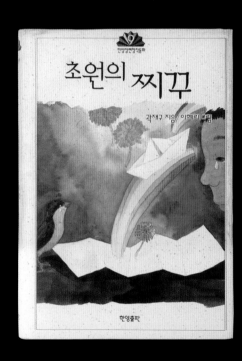

아기참새 찌꾸 / 곽재구 지음, 이혜리 그림, 210×147×11mm, 국민서관 1992
초원의 찌꾸 / 곽재구 지음, 이혜리 그림, 이은지 편집, 150×210×22mm, 한양출판 1994

시인 곽재구로 하여금 1억원이 넘는 인세를 받게 만든 책. 독일에서 놀아와 책을 디자인한답시고 보판 펼치고 말해 보니, 뭔가 수상쩍은 것들이 느껴졌다. 세기말적 현상은 사람들이 정신적으로 뒤숭숭하다는 것이다. 그래서 뭔가 정신적으로 기댈 것을 찾는다. 그 현상이 동화책에서 나타난다. 그리고 선화 책으로 그 다음이 시연이다(이건 내 시론이다. 그래서 지금은 '조선일보'에 칼럼을 인세하고 있는 청운 조용한 선생에게 접근하고 있다). 서점에 나가 동화책을 보니 한숨이 나왔다. 디자이너 팔자 뒤웅박 팔자다. 저자 잘 만나면 뜬다. 디자인 좋다고 책 사지 않는다. 시인에게 달려가 창작 동화 한 편만 써 달라고 했다. 자식 키우는 입장에 동화책 시장을 봐라. 족보도 뭐도 없는 '오사리 잡해판' 아니냐. 그러니 시인이 나서야 하지 않느냐. 혼신을 다해 꼬셨다. 그래서 책을 만들었다. 그 다음은 디자인. 한세순 교수는 삼벌식 글자를 만들어 놓고 노심초사다. 천상 꾼대인 깐깐한 성격인데 출판사 누가 그 밑에 귀를 기울일까. 그 양반 공한체를 동화책 본문으로 해 보자는 내 제안에 올라당 넘어가 시식집 아저씨로 둔갑했다. 교수 체면 다 접고 컴퓨터로 시인이 보내온 동화를 일일이 입력하고 층무로 돌려 인화지를 출력해 오면 하늘 같은 선배 '개무시'하고 오탈자 나왔다고 고래고래 소리 지르는 새마른 후배안테 업힌 꼴 무시 당했다. 돈 되는 일에는 화가 따르는 법. 피치 못할 사정으로 출판사를 '국민서관'에서 '한양출판'으로 옮겼다. 딱 한 권만 쓴다던 곽재구 시인, 돈맛을 알았는지 한 권 더 썼다. 백 권까지 가보려고 했는데, 박경리 할머니도 쓴다고 했는데 결국 장사꾼 마인드를 누르지 못하고 서른 권도 채 못 넘기고 작업은 마감됐다. 그래도 대작이라고 말한다. 당시 편집수간을 했던 민병일. 지금은 시먹언 사이가 됐지만 그래도 고맙다.

142

아라비안 나이트(전 10권)
리처드 F. 버턴 지음, 김병철 옮김, 153×224mm, 범우사 1992

책을 디자인해 주고 칭찬을 받은 예는 수없이 많지만, 눈물 콧물을 흘려 가며 울어쩜들 얻어먹은 건 또 처음이다 책이 백만 권이 팔렸을 때인가 얻어먹었다. 후에 '범우사'의 사장이 된 윤재민이 정말 맛있었
이 됐다. 그 모습이 부러워 수없이 많은 도전과 시련을 겪차고 지금은 나도 춤이를 맛있게 먹는다. 그렇게 돈을 벌었으면 본문 조판을 좀 바꾸라고 말하고 싶다. 표지 디자인만 의뢰하는 것이 관행이었을

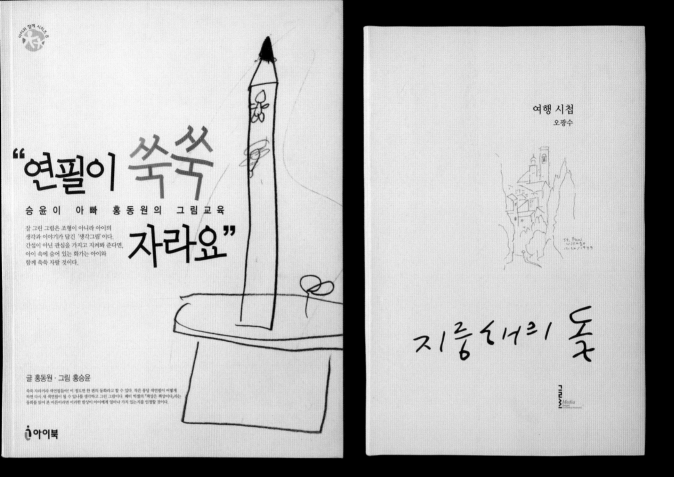

연필이 쑥쑥 자라요
홍동원 글, 홍승윤 그림, 174×225×14mm, 아이북 2003

시뭉해의 꼴
오광수, 121×184×14mm, 크씨미니어 2004

뉴저지원에 다니던 손해 말이 선생님에게 그림을 못 그린다는 꾸지람 받고 발구석에 서먹히 쌓인 짜는 것을 보고 화딱지 나서 책을 만들었다. 서툰 초등으로 그런 아이들의 그림 등에 박힌 시각으로 보는 멍청한 선생들의 태도가 아주 질문이다. 아이들의 그림을 생각을 표현한다. 참 세계가 바라는 그 콘텐츠컨 말이다. '너들이 그림에 생각을 담을 줄이나 원아?' 아이기 4살 때부터 7살 때까지 그린 그림을 모아 책으로 엮었다. 그리고 아이가 그 그림에 어떤 생각을 담았는지 나름대로 혼신을 다해 설명했다. 책이 나오고 얼마 있지 않아 아이가 사생대회에 나갔다. 대상은 아니지만 우수상을 들고 들어왔다. 이는 지금도 열심히 그림을 그린다. 청말로 하는 맛인데, 아이에게 유치원 기시 그림을 그리게 하는 것까진 좋은데 그 그림을 어줍지 않은 실력으로 평가지 않았으면 한다. 모르면 "참 질했다"라고 칭찬을 아끼지 마라.

오광수 선생이 '국립현대미술관' 관장직을 때 1면서 그동안 끄적거린 시늉이라며 원고를 들고 우셨다. 말없이 못하게 책을 만들어 드렸다. 시섭을 만들어 는 생각인데 그 엄빈 시보다는 시 옆에 끄적거리신 스케치가 백미다. 봄 나게 돈 들어 만들진 않았지만, 책을 보고 있으면 마음이 후훈해진다. 오랜 비평가 생환로 단련돼 사족과 피사여구를 빼 버린 그 일반의 담백한 맛투가 피오른다. 디자인 비용으로 사직을 받집에서 노대짐을 얻어먹었다. 중요한 것은 삼천 원 밥값이 아니라 아주 맛있는 밥집을 얻었다는 것과 그 일반과 관계가 더 돈독해졌다는 사실이다.

144

살아 키우시고 죽어 가르치시네

유소림의 가족 이야기

살아 키우시고 죽어 가르치시네

웅진닷컴

물

물을 살리자

강을 본류는 샛강들이 만나 이루는 것입니다.
한강에도 경안천 중랑천 안양천등 모두 18개의 지천이 있습니다.
이들 지천의 오염도는 한강 본류의 맑에 수치를 나타내고 있으며,
계절에 따라서는 100배까지 올리는 지천도 있습니다.
한강을 살리려는 노력이 샛강에서부터 시작돼야 하는 이유입니다.

조선일보 편집국 환경팀 펴냄

朝鮮日報社

살아 키우시고 죽어 가르치시네

유소림 지음, 권은경·노수진 편집, 153×215×14mm, 웅진닷컴 2004

오랫동안 신문을 만들다가 느닷없이 단행본을 잡았다. 디자인의 감을 잃었나? 엄살을 해댔다. 이름인 유명한 고집쟁이 디자이너를 묵묵히 참아 가며 옆에서 책을 만드는 담당자들이 고맙다. 이 책은 시건방저철 기미가 보이는 내 자신을 초심으로 돌아가게 만든다. 본문 디자인에 방점 찍는다.

물, 물을 살리자

조선일보 편집국 환경팀 펴냄, 152×224×10mm, 조선일보사 1994

디자이너인 조의환 선배가 책을 디자인해 달라고 부탁했다. 광화문 네거리의 허름한 일식집에서 만났다. 회를 잘 먹으려면 주방장 앞에 앉아야 한다. 그리고 맛있게 먹어 준다. 큰 뭉텅이 및 심을 길게 접어 주방장 곁에 놔주며 다음을 약속한다. 이 귀중한 칭찬을 올려 주며 그 대가로 디자인해 달란다. 먹은 게 있으니 해야시, 돈 있는 것들이 더한다. 비매품으로 환경 책자라서 만드는 책이라 군말 없이 해 주었다.

살아있는
우리신화

우리 신들의 귀환을 위한 이야기 열두 마당

신동흔

한겨레신문사

기파랑

김장동 소설집

청한

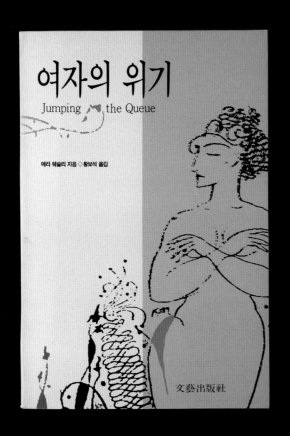

여자의 위기

Jumping the Queue

메리 웨슬리 지음 ◇ 황보석 옮김

文藝出版社

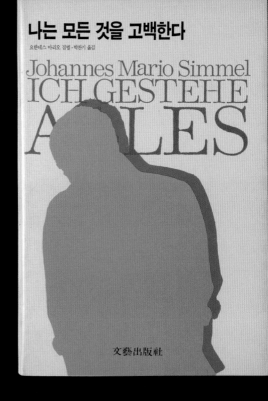

나는 모든 것을 고백한다

요한네스 마리오 짐멜·박찬기 옮김

Johannes Mario Simmel
ICH GESTEHE
ALLES

文藝出版社

살아있는 우리 신화

신동흔, 153×220×18mm, 한겨레신문사 2004

기파랑

김장동, 153×225×11mm, 청한 1991

여자의 위기

메리 웨슬리 지음, 황보석 옮김, 153×225×11mm, 문예출판사 1993

나는 모든 것을 고백한다

요한네스 마리오 짐멜 지음, 박찬기 옮김, 153×225×19mm, 문예출판사 1992

이건희 에세이 -- 생각 좀 하며 세상을 보자
이건희, 153×225×15mm, 동아일보사 1997

USA투데이
피터 프리처드 지음, 가우탁 옮김, 153×224×11mm, 김영사 1993

영국의회
신형식 편저, 150×222×13mm, 김영사 1992

현대물리학이 탐색하는 신의 마음
폴 데이비스 지음, 과학세대 옮김, 154×223×16mm, 한뜻 1994

어떻게 북디자인에 대해 흥미를 느끼게 됐나?

일러스트레이터가 되기 위해 공부하던 중 일러스트레이터로서의 삶의 방식이 내가 꿈꾸던 것과는 거리가 있음을 알게 되고 회의를 가졌다. 누군가 내게 작업을 의뢰할 때까지 늘 '대기' 상태로 기다리면서는 내 삶을 스스로의 의지대로 이끌어 갈 수 없다는 생각이 든 것이다. 그래서 일러스트레이션을 포함해 디자인과 글쓰기를 아우를 수 있는 보다 '자가발생적인' 삶을 살 수 있는 나만의 무대를 위해 책을 선택하게 됐고, '북프로듀서'라는 새로운 이름으로 내가 꿈꾸는 디자인의 전문 영역을 열게 됐다.

회고해 볼 때 가장 기억에 남는 북디자인 작업은?

북프로듀서의 관점에서는 '100과 사전' 시리즈 8종이다. 1995년 '스튜디오 바프'의 설립과 더불어 북프로듀서라는 나만의 아이덴티티를 가지고 본격적인 출사표를 던진 프로젝트라는 점에서 기억에 남는다. 북프로듀서로서 나의 소신을 대변해 '소유하고 싶은 책'이 될 수 있도록 기획한 작품이다. '기프트북'이라는 새로운 영역의 출판 브랜드를 시작했다는 점에서 출판계에 의미 있는 자리매김을 했다고 자평하고 있다. 프로듀서이며 동시에 저작권자로서 출판사와 계약하게 된 책이라는 점, 그리고 때맞추어 시대적 호응이 뜨거웠던 점도 이 책을 즐겁게 기억할 수 있는 이유다. '한림출판사'의 '한국현대단편문학' 시리즈 7종도 기억에 남는다. 1997년 프랑크푸르트 북페어를 참관한 후 국내 출판 업계에 대해 한 가지 개인적인 반성을 했다. 국내에 들여와 재미를 볼 수 있는 '남의 것' 찾기에 급급했던 반면 국제 시장에 내다 팔 수 있는 '우리 것' 개발에는 소홀했다는 생각을 하게 된 것이다. 이를 계기로 북프로듀서로서의 내 감수성의 근간이 돼 주었던 한국 단편 문학을 브랜드화해 국제 무대를 겨냥한 '소유하고 싶은 책'을 만들겠다는 오랜 꿈을 실현시키기 위한 계획을 실행에 옮기게 됐다. 하나의 단편을 영문과 한글의 이중주를 통해, 또한 글과 그림의 이중주를 통해 '단편집'이 아닌 '단행본'으로 엮어 내는 프로젝트였다. 이후 8년이라는 준비 기간을 거쳐 2005년 '한림출판사'와의 계약을 통해 '한국현대단편문학' 시리즈를 출간, 그해 가을 한국이 주빈국으로 초대됐던 프랑크푸르트 북페어에 소개하게 됐으니 소기의 꿈을 이루게 된 기억에 남는 프로젝트가 아닐 수 없다. 북디자이너의 입장에서는 영화 〈아름다운 청년 전태일〉의 사진 기록집을 꼽는다. 베를린 영화제 수상작 〈아름다운 청년 전태일〉의 스틸 영상 기록집으로 의뢰를 받은 작업이었는데, 결과적으로는 영화 기록집이라기보다는 '전태일을 위한, 전태일에 의한, 전태일의' 책이 됐다. 준비 과정에서 전태일에 대한 자료를 샅샅이 읽어 보며 디자이너로서 한 청년의 아름다웠던 삶 앞에 바치는 책을 만들겠다는 결심을 했다. 책의 텍스트 장의 전문은 모두 그의 일기장에서 발췌한 글로, 영화의 스틸 사진을 이용해 청년 전태일의 '아름다운 희생'을 조명하고 기리는 책으로 편집을 했고, 그가 생전에 정말 하고 싶었던 이야기들을 '큰 목소리'로 마음껏 외칠 수 있도록 본문 활자 크기를 최저 20포인트에서 최대 230포인트까지 키워 획기적인 타이포그래피를 구사했다. 아무것도 가진 게 없었던 전태일의 삶 앞에 나 혼자만 호사를 누릴 수 없다는 생각에 신명조체 한 가지만을 이용한 디자인으로 책을 만들게 됐다. 삼천 장이 넘는 사진의 편집은 물론, 텍스트의 타이핑에서 편집, 그리고 화면 레이아웃에 이르기까지 '도우미' 없이 온전히 혼자의 힘으로 완성해 그의 영전 앞에 바친 책이라는 점에 있어서도 오래도록 잊지 못할 작업이 될 것 같다.

당신의 디자인 작업에 가장 큰 영향을 준 사람은?

일상 속에서 만나게 되는 많은 사람. 그들 각각의 삶을 통해 엿보게 되는 인간에 대한, 삶에 대한 수많은 감동.

당신의 북디자인 스타일에 대해 설명해 달라.

다른 사람들에게 '이나미' 하면 떠오르는 특정한 '스타일'이 있는지는 모르겠지만, 나에게 스타일은 별로 중요하지 않다. 책의 내용을 잘 표현할 수 있다면 어떤 스타일이라도 모두 도전할 수 있다고 생각한다. 내용(What)을 가장 잘 대변하는 스타일(How), 그것이 내 북디자인 스타일이다.

당신의 영감은 어디에서 오는가?

자연에 대한, 인간에 대한, 삶에 대한 애정 어린 관찰.

전체 북디자인 과정 중 당신이 가장 중요시하는 단계는 무엇인가?

누군가의 이야기를 나의 이야기로 느끼기 위한 감정 이입의 단계. 그 이후의 단계는 그 '느낌'이 스스로 방법을 찾고 신중히 필요한 결정을 해 나가니 내가 별도로 애써야 할 일은 없는 듯하다.

편집자와 커뮤니케이션하는 당신의 방식에 대해 설명해 달라.

북프로듀싱이란 기획자, 편집자, 디자이너의 역할이 한 사람 안에서 이루어지는 시스템이다. 나의 작업은 내 안의 편집자와 내 안의 디자이너가 내 안의 기획자의 의도에 따라 본능적으로 대화한다. 스스로에게 아무 때나 거침없이 질문하고 거침없이 비평하며 이에 대해 타당성 있는 대답을 스스로에게 요구한다. 작업의 이유나 의도를 스스로에게 명쾌하게 설명하지 못할 때는 '만장일치'로 사안을 일단 보류해 두었다가 다시 생각한다.

당신의 인생철학은? 당신의 디자인 철학은?

이왕이면 '멋지게' 살기를 바란다. 그것이 내가 디자이너의 삶을 선택한 이유다. 나의 디자인을 통해 누군가의 삶이 이왕이면 '멋진' 삶이 될 수 있기를 바란다. 그것이 디자이너로서의 나의 철학이다.

후배에게 하고 싶은 말.

꿈꾸는 자의 미래는 다르다. 디자이너로서 꿈을 가져라.

당신의 최종 목표는 무엇인가?

인생의 최종이 어디인지 알 수 없으니 그저 그때그때 최선을 다해 사는 게 목표랄까. 스스로를 기쁘게 할 수 있는 멋진 디자인을 하는 게 꿈이다.

이 나 미

Rhee, Nami 1961년 서울 출생. 1981년 홍익대학교 시각디자인학과 3학년 재학 중 미국으로 건너가 캘리포니아의 아트센터 디자인컬리지(Art Center College of Design)에서 일러스트레이션으로 학사와 석사 과정을 마치고 북프로듀싱을 연구했다. 귀국 후 프리랜서 디자이너 겸 일러스트레이터로 활동하다 1994년 '디자인하우스'에서 월간 〈EVE〉의 창간 편집장 겸 아트 디렉터로 일했다. 1995년 '스튜디오 바프'를 설립하고 대표 겸 크리에이티브 디렉터로 활동 중이다. 다수의 아트북을 기획, 디자인했으며, 책의 기획과 편집, 디자인을 포함한 제작 전반을 적극적으로 책임지는 '북프로듀서'의 역할을 개척해 온 작가이기도 하다. www.baf.co.kr, dreaming@baf.co.kr

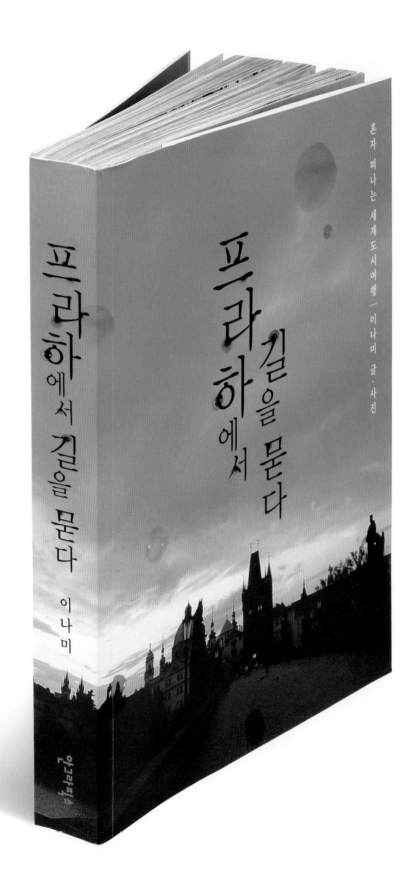

프라하에서 길을 묻다

이나미 기획·글·사진, 150×207×28mm, 안그라픽스 2005

나의 프라하 여행기를 책으로 엮었다. 흐리고 비 오는 프라하에서의 길 잃기와 길 찾기의 경험을 공유하고자 막 떨어지기 시작한 빗방울에 젖은 표지를 시작으로 가장자리가 물에 젖은 내지 페이지, 빗방울에 젖어 번진 듯한 타이포그래피 등의 설정을 이용하고 있다. 독자를 여행지에서의 감성으로 자연스럽게 유도하기 위해 '인쇄'를 통해 구현이 가능하면서도 독자에게 즐거움을 선사할 수 있는 적극적인 디자인 연출을 시도했다.

2. 길을 찾다

2 · 05

말라 스트라나의 성 미쿨라쉬 교회

우연히 들른 카프카 박물관에서의 충격은 너무도 강렬한 잔상을 남겨 무의식 중에 떠돌던 발길이 성 미쿨라쉬 교회 앞 길로 나를 데려올 때 까지도 머리 속에 또 다른 모습의 프라하를 받아들이는 일이 어려울 것만 같았다. 그 이미지들이 서로 뒤섞여 희석되는 것을 원치 않기 때문 이다.

하지만 그것은 쓸데없는 기우였음이 금방 판명이 났다. 카프카의 시각

성 미쿨라쉬 교회는 1703년 공사가 처음 시작된 시점에서 1701년 천창 프레스코가 완성된 시점까지 디엔첸로프(Dientzenhofer) 가문의 아버지 3대에 걸쳐 건축 공사를 이루어낸 건물로, 프라하 바로크 건축의 진수를 보여주는 곳이다. 사진은 성당 주 출입구의 문 장식으로 육중한 정문 위해 정교한 은색 문양이 부착되어 화려함을 이루고 있다.

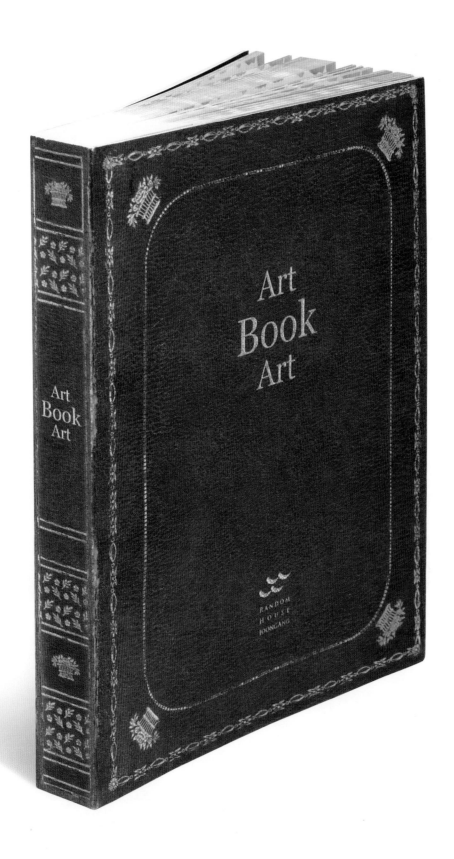

Art Book Art

정준모·이남호·이나미 외 지음, 170×220×26mm, 랜덤하우스중앙 2004

'국립현대미술관'이 기획한, '책'을 매개체로 한 예술과 디자인의 행위를 총망라한 대규모 전시였던 'Art Book Art'전의 전시 도록이다. 동시에 그 자체가 마치 오랜 세월 책장에 꽂혀 있던 고서처럼 디자인해 또 하나의 아트북으로 스스로에게 '권위'를 부여함으로써 흥미로운 설정을 더했다. 책에 대한 미학적, 조형적 접근과 해석을 통해 시대별 책의 의미를 되새기는 귀중한 자료집으로 아트북 컬렉터들의 필수 소장품이 됐다.

빨간 블라우스

스튜디오 바프 기획, 이용 글·퍼포먼스, 107×173×25mm, 스튜디오 바프 2005

행위예술가 이용 작품집. 빨간색의 가시광선만이 존재하는 차원(Red Dimension)에 대한 작가의 뛰어난 상상력을 담고 있는 이야기. 블라우스 앞섶을 연출하듯 책의 표지에 달려 있는 고혹적인 리본을 풀어 책을 열면 빨간색 창문이 뚫려 있고, 그 창문을 통해 들여다보면 누구나 빨간색 광선만이 존재하는 차원을 경험할 수 있도록 돼 있는. 독자를 자연스럽게 '행위'에 참여시키기 위한 설정을 가지고 있다. 행위예술가를 위한 책이라는 점을 이용. 책과 독자 사이에 발생하는 '상호반응성'을 보다 적극적으로 실험하고자 했다.

화의 구도여행

스튜디오 바프 기획, 이기향 글·작품, 최배문 사진, 140×180×18mm, 스튜디오 바프 2003

'Art to Wear'를 디자인하는 이기향의 불교 예술 의상 작품집. 화엄경 입법계품을 근간으로 한 스토리 설정 속에서 고통 받는 여성들을 통해 진리를 찾아가는 구도자 '華'의 구도 여행을 간접 경험할 수 있다. 장면 장면을 상징적으로 구현하고 있는 환상적인 예술 의상 작업과 마음의 눈을 열어 주는 진리의 말씀이 조화롭게 깨달음의 길로 인도하고 있다. 수행의 과정, 또는 '진흙 속에 핀 연꽃'과 같은 스토리텔링을 반영하고자 '더러워진 옷'을 배경 화면(종이)을 위한 연출의 컨셉트로 설정했다. 그 밖에 7mm 두께의 투명 아크릴판을 표지를 위한 레이어로 설정, 피안의 세계를 바라볼 수 있는 '시각'을 경험할 수 있도록 했다.

만행·하버드에서 화계사까지(전 2권)

현각 지음, 김홍희 사진, 145×210mm, 열림원 1999

선의 나침반(전 2권)

숭산행원 지음, 현각 엮음, 허문명 옮김, 145×210mm, 열림원 2001

오직 모를 뿐 / 현각 편집, 무산본각 옮김, 152×225×17mm, 물병자리 2000
오직 할 뿐 / 무량·무심 외 지음, 무산본각 옮김, 152×225×17mm, 물병자리 2001

DREAM DESIGN

스튜디오 바프 기획, 김성룡 글·그림, 200×140×30mm, 스튜디오 바프 2004

자동차 디자이너 김성룡의 스케치 작품집. 구두나 백팩, 안경과 같은 패션 소품부터 모터사이클. 스포츠카에 이르기까지 우리 생활의 안팎에서 디자인을 통해 이루어 내고 싶은 꿈의 세계를 담은 책이다. 번뜩이는 아이디어와 박진감 넘치는 스케치를 마치 디자이너의 머릿속을 들여다보듯 감상할 수 있도록 했다. 두툼한 스폰지 재질의 표지에 다이컷(Die-Cut)돼 있는 제목 글자를 통해 살짝 도드라진 양각의 '부조'의 느낌을 즐길 수도 있고, 글자를 모두 빼내면 'Negative'로 파인 형태를 즐길 수도 있다. 하나의 '제품'을 완성하듯 독자의 참여를 유도하기 위한 '아트북'적인 설정으로 정교한 손재주를 가진 이라면 한 세트의 'Dream Design' 글자를 덤으로 얻을 수 있게 된다.

한림 단편 시리즈(전 7권, 스튜디오 바프 기획)
산행 / 서영은 글, 박은영 그림, 135×185×28mm, 한림출판사 2004
눈길 / 이청준 글, 최재은 그림, 135×185×18mm, 한림출판사 2004
개미의 탑 / 최인호 글, 이준희 그림, 135×185×18mm, 한림출판사 2004
중국인 거리 / 오정희 글, 남주현 그림, 135×185×18mm, 한림출판사 2004
두 겹의 노래 / 이문열 글, 곽선영 그림, 135×185×15mm, 한림출판사 2004
서울, 1964년 겨울 / 김승옥 글, 김홍희 사진, 135×185×18mm, 한림출판사 2008

이야기로서의 재미와 높은 문학성을 겸비했음에도 불구하고 단편 소설은 '분량'의 문제로 늘 '단편집' 속에 무더기로 묶여 버리곤 한다. 그런 아쉬움에서 출발한 이 시리즈는 일러스트레이션과의 이중주를 통해 단편 소설을 독자적인 책으로 새롭게 탄생시키려는 바람을 갖고 '스튜디오 바프'가 프로듀싱하는 작업이다. 글과 그림에 대한 저작권 이외에 'Production Right'라는 새로운 항목을 발생, 저작권 계약을 했다는 점에 주목해 볼 수 있다. 1998년부터 기획을 시작, 다양한 모색의 과정을 거쳐 2005년 프랑크푸르트 북페어에 주빈국으로 초청된 시점을 겨냥해 출간을 준비했다. 세계 시장을 겨냥한 '상품'으로서의 가치를 극대화하고자 한글과 영어와의 이중주(한영대역)를 통해 우리 문학을 알리는 일에 한몫을 담당하기로 했다. 전 10권의 기획 시리즈 중 이문열, 최인호, 이청준, 오정희, 서영은의 소설 다섯 권을 2004년 6월 먼저 출시했고, 2005년에서 2008년에 걸쳐 박완서, 김승옥의 소설을 더했다. 뉴욕에서 공부하고 활동한 베테랑 일러스트레이터 곽선영, 최재은, 이준희를 비롯, 동화작가 남주현, 동양화가 박은영, 서양화가 황주리, 사진작가 김홍희 등 다양한 작가와의 작업을 통해 완성도를 한층 높였다.

100과 사전 시리즈(전 8권)
스튜디오 바프 기획, 김은령·신유진·이동훈 외 글, 이우일·박명천·남인숙·곽선희·이준희 외 그림, 113×125mm, 삼성출판사 1996

Mobile English 시리즈(전 12권)

AEON 어학교육연구소·마이클 T. 마츠다 외 지음, 박인용 옮김, 현태준 그림, 135×187mm, 넥서스 2003

어떻게 북디자인에 흥미를 느끼게 됐나?

전공인 건축을 직업으로까지 계속하고 싶지가 않아 다른 일을 찾다가 책 기획하는 일을 하게 됐다. 책을 만드는 모든 과정, 즉 기획과 편집, 디자인은 별개가 아니라 유기적으로 연결돼 있다. 처음엔 기획이 중심이었지만 시간이 흐르며 자연스럽게 디자인에 대해 관심을 갖고 적극적으로 고민하게 됐다. 그러다 보니 초기에는 디자이너와 신경전도 많이 벌였다. 하지만 곧 디자이너가 내 생각을 이해하게 됐다. 후에 내가 직접 디자인을 해 볼까 마음먹었는데 주변에서 말려 실무적인 스킬을 배우지는 못하고 간간히 디렉션을 하는 수준에만 그쳤다. 직접 본격적인 작업을 하게 된 건 '수류산방'을 차리고 나서부터다. 몇 년간 경제적인 여력이 없어 몸으로 때워야 했기 때문이다. 또 워낙 타인과 커뮤니케이션을 하는 데 능숙하지 못한 터라 내 생각을 내가 실행에 옮기는 게 낫겠다고 생각해서 직접 디자인 작업을 하게 됐다.

회고해 볼 때 가장 기억에 남는 북디자인 작업은?

미술관 '리움'에 대한 책 〈making museum〉이 기억에 남는다. 시작하기까지 참 우여곡절이 많았는데, 처음엔 '삼성문화재단'에서 책을 기획하는 데 자문 역할로 참여하게 됐다. 후에 제작을 두고 다른 회사와 컨소시엄으로 비딩을 하게 됐는데, 결국 컨소시엄 파트너가 독자적으로 책을 만들게 됐다. 우리는 건축 코디네이션을 맡았던 '삼우설계'와 별도로 건축에 초점을 맞춘 책을 기획하고 제작을 진행했다. 건물이 완공되기 1년 전부터 현장 사진을 찍어 가며 미술관이 완성되기까지를 꼼꼼하게 기록하고 책은 두 단으로 절개해 위 단과 아래 단을 따로 넘겨 가며 볼 수 있도록 했다. 비록 아직 발행이 안 되긴 했지만 '이 정도면 됐다' 싶은 정도로 책의 완성도에 대한 개인적인 만족도가 큰 작품이다. 〈의재 허백련과 의재미술관〉 역시 기억에 남는 작업이다. 광주에 위치한 '의재미술관'은 한국건축문화대상을 수상하기도 했는데, 독자가 서울에서 광주까지 가는 동안 이 책을 보고 나면 허백련의 그림은 물론 '의재미술관'에 대해서도 이해할 수 있도록 의도했다. '디자인하우스'에서 일하던 시절 알게 된 다섯 사람과 함께 작업한 책으로, 나중에 이들과 함께 '수류산방'을 만들었다.

당신의 디자인 작업에 가장 큰 영향을 준 사람은?

글쎄, 아직은 없다. 그런데 따지고 보면 주변의 모든 것으로부터 다 영향을 받게 되지 않나.

당신의 북디자인 스타일에 대해 설명해 달라.

의도한 건 아니었지만 '산방 스타일'이란 게 만들어진 것 같다. 디자인과 편집이 긴밀하게 연관된 게 산방의 스타일로, 내가 책을 기획하는 일부터 시작했기 때문에 그런 색깔을 갖게 된 듯하다.

당신의 영감은 어디에서 오는가?

만들어야 할 책의 내용에서 온다. 처음 책의 개요를 알게 되면 어떻게 하는 게 좋을지 생각한다. 그런데 후에 책을 다 읽고 내용을 알게 되면 처음의 생각이 달라지는 경우가 있다. 〈우리와 함께 살아 온 나무와 꽃〉의 경우가 그랬다. 처음엔 화보 중심의 학술서로 만들어야 한다고 판단했으나 1년 반 동안의 제작 기간을 거치며 지금처럼 여백도 많고 새로운 형식을 갖게 됐다.

전체 북디자인 과정 중 당신이 가장 중요시하는 단계는 무엇인가?

처음부터 끝까지 다 중요하다. 하지만 각별히 신경을 쓰는 단계는 실제로 책이 제작되는 공정이다. 대개의 경우 제작 여건이 좋지 않고 단가가 낮기 때문에 욕심에 맞는 퀄리티를 내기가 힘들다. 그 한계 안에서 좋은 결과를 내기 위해 우리가 만드는 모든 책의 인쇄와 제작 과정에 감리를 가는 것을 원칙으로 한다. 또한 가장 즐기는 단계는 처음 방향을 잡아 나갈 때와, "그래! 이거야" 하고 감이 잡힐 때다.

편집자와 커뮤니케이션하는 당신의 방식에 대해 설명해 달라.

나는 커뮤니케이션이 능숙하지 못하다. 그래서 일을 맡기는 쪽에서 믿고 내버려 두면 좋은 작업이 나오고 반대로 간섭이 많으면 일하는 과정도 원활하지 않고 결과도 좋지 않게 나오는 듯하다. 서로 생각을 어떻게 공유하는지, 취향이 얼마나 잘 맞는지에 따라 일의 내용이 많이 달라진다. 클라이언트 일이 어려운 것은 함께 의견을 주고받는 편집 담당자가 아니라 시안만 보고 판단하는 윗선에서 결정권을 갖고 있기 때문이다. 하지만 우리는 디자인만 하는 곳이 아니므로 우리의 성격을 잘 아는 곳과 일하고 싶다. 생각이 다르더라도 서로 술 한 잔을 나누며 각자의 의견을 조율하면 좋은 결과가 나오지 않을까.

당신의 인생철학은? 당신의 디자인 철학은?

인생철학과 디자인 철학을 만드는 것이 나의 숙제다. 아직 공부가 덜 돼 지금은 뭐라 답해야 할지 모르겠다. 최근 "꿈이 뭐냐"라는 질문을 자주 받는데, 꿈을 찾는 게 삶의 철학이 될 수도 있지 않을까.

후배에게 하고 싶은 말.

존경하는 선배의 말을 빌자면, 알고 있는 디자이너 백 명의 이름을 한번 써 봐라. 한참 뒤에 그 사람들이 왜 그렇게 했는지 생각해 보자. 글을 잘 쓰려면 많이 읽고 많이 쓰고 많이 생각해야 한다. 디자인도 마찬가지로 많이 보고, 많이 해 보고, 많이 생각해야 한다.

당신의 최종 목표는 무엇인가?

정신 차리기. 해외에 유통할 수 있는 책 만들기. 그러다가 사크로몬테에 지사 만들어 거기서 낮잠 자기. 뭘 할까 꿈꾸기.

박 상 일

Park, Sang Il 1962년 서울에서 태어나 1988년 한양대학교 건축학과를 졸업했다. 1989년 '대한항공' 기내지 〈모닝캄〉 기획 및 편집 업무로 출판계에 입문했다. 1992년부터 6년여 동안 'SK그룹' 발행 대학생 잡지 〈지성과 패기〉 편집장을 지냈고 1997년 출판사 '박가서.장'과 편집 회사 '박가공장' 대표로 활동했다. 1999년부터 2003년까지 '디자인하우스'에 재직하면서 DES사업본부장과 월간지 〈DOVE〉 편집장을 지냈다. 2004년 이후 출판과 디자인, 전시 등 복합 문화 활동을 지향하는 '수류산방'의 방장으로 활동하고 있다. 문학적이고 낭만적인 성향, 완벽한 만듦새를 추구하는 장인 기질을 동시에 가진 기획자 겸 디자이너다. eesohn@yahoo.co.kr

의재 허백련

심세옷, 140×220×25mm, 디자인허우스 2001

처음엔 '의재미술관' 개관 기념 책자로 기획됐으나 일반 단행본의 역할까지도 포섭한, 그 당시로서는 특이한 작업이었다. 주 텍스트 필자의 선정에서부터 유명세를 배제하고, 의재 선생의 정신을 문인화와 함께 쉽고도 독특하게 풀어 쓸 수 있는 이를 찾았다. 필자들에서부터 사진가, 외부 디자이너들까지 전체 컨셉트와 디테일, 제작 등 모든 부분에서 몸과 마음을 합쳤다. 포장에서 좀 과한 느낌이 들기도 하지만, 미술

차향 속의 삶과 예술
218×300×5mm
2006

VIN Collection

Korean Inspired Lifestyle

Workshop | 82 Palpan-dong, Jongro-gu, Seoul, Korea | Tel: +82-2-736-5760
Shop in Seoul | 3-5a Ssamji-gil, Gwanhun-dong, Jongno-gu, Seoul, Korea | Tel: +82-2-735-5760

VIN

VIN Collection

Korean Inspired Lifestyle

Workshop | 82 Palpan-dong, Jongro-gu, Seoul, Korea | Tel: +82-2-736-5760
Shop in Seoul | 3-5a Ssamji-gil, Gwanhun-dong, Jongno-gu, Seoul, Korea | Tel: +82-2-735-5760

빈(Vin)은 조선 시대 왕세자의 아내를 뜻하던 세자빈(世子嬪)에서 그 이름을 따왔습니다. 빈 컬렉션은 한국 전통 수공예에 담긴 단아하고 격조 높은 삶의 방식을 현대에 전합니다.

Vin provient du mot qui signifie la femme du prince héritier. Vin Collection réunit sur la tradition de la vie prononciation et culture de l'ancienne tradition de Corée 'Vin' comes from the pronunciation of Chinese character '嬪', which was used in Joseon dynasty to refer to a crown princess. Vin Collection portrays to the modern society the elegant life style embodied in traditional Korean quilting crafts.

ヴィン(Vin)は朝鮮時代、王世子の妻を指す言葉(セジャビン)にならわれる名前です。ヴィン·コレクションは韓国伝統手工芸に込められた洗練され優雅な暮らしの込みかたを今に伝えます。

VIN Collection
by
Gang Geumseong

색색의 명주 조각을 정성껏 이어 바느질한 바람개비 문양, 그 속
에는 음양오행에 따라 나쁜 기운을 물리치고 부를 기원하는 한국
의 오방색을 담았습니다. 선조들에게서 이어받은 심미안과 풍요
를 기원하는 장인의 마음이 고운 자수와 바람개비 바느질 마디마
디에 오롯이 담겨 있습니다.

Le motif de jouet à vent coudé soigneusement avec des etoffes de diverses couleurs. On a ajouté dedans des cinq couleurs, considérées des symboles des principes yin et yang et les cinq éléments qui chassent des maux et prient de la richesse. Le sens esthétique hérité de l'ancêtre et le désir pour la richesse de l'artisan sont tenu dans des borderies et des coutures.

The patchworked vane pattern made with pieces of silk fabric contains five primary colours, which are believed to expel the bad spirit and bring fortune. Every stich of the delicate embroidery and vane pattern, is imbued with the artist's aesthetics inherited from designer's grandmothers and the prayer for prosperity.

色々な絹の布切れを丁寧につなげて縫った風車の文様。その中に陰
陽五行に従って悪しき機運を払い、富を祈願するという意味を込め
て韓国の五方色を入れています。先祖から受け継いだ審美眼と豊穣
を祈る職人の心が、美しい刺繍と風車の縫い目一つ一つにそのまま
表れています。

빈 콜렉션의 목베개는
손 염색한 명주(비단)로
베갯잇을 만들고, 그 속에
요즘은 쉽게 구할 수 없는
누에고치, 그리고 메밀과
좁쌀을 넣습니다. 완만한
곡선 모양의 베개가 숙면을
물론 허리 통증과 목주름
예방에도 도움을 주지요. 빈
콜렉션은 그 옛날 손주들을
위하던 할머니의 깊은
지혜를 되새기며, 더 많은
분들께 그마음을 전하려
합니다.

L'oreiller de la -VIN Collection- est fabriqué en main, et rempli par des cocons des vers à soie, des matériaux rares d'aujourd'hui. L'oreiller de la forme combée aide à dormir bien et à prévenir des maux des reins et des rides du cou. C'est la vraie intelligence des ancêtres.

The cover of the neck pillow of the VIN collection is made with hand dyed natural silk and silkworm cocoons which are not widely available these days. The shape of the pillow with its gradual curve also helps reduce neck pain and prevent wrinkles on the neck. The neck pillow of the VIN collection now tries to convey the grandmother's wisdom to the wider world.

頭の枕は硬く、また同時に柔
らかいので枕の中身としては
理想的な素材です。ヴィン・コ
レクションの首枕は手染めの
天然絹糸でカバーを作り、中
には今では珍しくなってしま
った頭の繭を入れています。
緩やかな曲線形の枕は、熟睡
はもちろん腰痛や首のしわ予
防にも役立ちます。昔のおば
あさんの知恵は実に深く賢い
ものです。

수류산방·중심
42,000원

study on planting in korean traditional landscape architecture by sun YEE
published by 수류산방·중심 forest.camp*mind.media

study on planting in korean traditional landscape architecture by sun YEE
published by 수류산방·중심 forest.camp*mind.media

2. 전통 조경 공간의 주요 수종 및 초화류

[1] 소나무[松]

[1] 개관

명랑한 고통

홍인숙, 128×188×12mm, 수류산방 2008

홍인숙

1973년 경기도 화성에서 태어나 수원에서 성장했다. 수원대학교 미술대학
서양화과를 다니면서 이미지를 생산할 수 있는 것들을, 성신여자대학교
조형대학원에서 판화를 전공하면서 이미지를 생산하는 태도를 배웠다.
배움에 빚 갚음이라 여겨, 성신여자대학교에서 판화를 가르쳤고, 현재는
단국대학교와 계원조형예술대학에서 시간 강의를 하고 있다. 지겨워지기
전에 새로운 놀이를 찾아내는 아이들의 발걸음처럼, 그리고 종이를 오리고
그것을 색판으로 만들어 찍는 과정을 통해 이미지 생산의 재미를 얻어 가고
있으며, 오래 남을 수 있고 사라지지 않는 것들을 기록하는 삶에 관심을 두고
있다.
honginsook.com | honginsook@gmail.com

Issook HONG

Born in 1973 at Hwaseong, Gyeonggi Province
and grew up in Suwon. She learnt things that
can make images from the department of
western painting, college of fine arts, Sawon
University. Then, she learnt the attitude of
making images as she majored print making at
the graduate school of formative arts, Sungshin
Women's University. Because of sense of debt
from learning, she taught print at Sungshin
Women's University, and now she is working as
a part-time lecturer at Danguk University and
Kaywon school of art & design. Like children's
steps that always find out new games before
getting bored, she is learning pleasures as an
image through the process of drawing,
cutting out papers, making them into color
plates and printing with those plates. Also, she
is interested in earthians who document things
that could be survived for a long time and
never will be disappeared.
honginsook.com
honginsook@gmail.com

part of <The Value of Life Grouped through Fact>, Issook HONG, 2008

4 The Face Becoming More and More Round

I was eating pumpkin soup together.
By the way, the more I ate soup, the more unidentifiable
things were coming up in the bowl.
That might be either leftover of pumpkin soup or the 'forena'.
Yellowish pumpkin moon that clings rarely on the bottom of
the bowl like a puddle
Yellowish landscape of mountains and waters that guards the
moon
Due to the moderate bosom of the heaven that embraces
mountains and waters.
Eyes, nose, and mouth become silent. So, I become realized.
There is no breath of life obtained painlessly.
I think I should confess, that
The life doesn't come from far away but birth from
such a close place and
Guides me to that far-off place, and
Those far-off things are attractive because they are
indefinite facts,
To Ms. Dinner Table who
Showed me how and how far the world could be broadened.

The artist says homonym actively. In Korean, the word that means 'forena' has the
same sound with soup, 'forena', 국'(soup)?

She is the artist who makes
other new cases into the way
of classification, which always
seems to bunch things together.
Whether it is a cartoon or a
pop, whether it is a drawing or
a print, whether it is an Oriental
painting or not, her painting is
just a painting of Issook Hong
herself and her story. Also, it is
our self portrait which speaks
the truth that our lives are
sharing lots of part in common.
When we see Hong's painting, it
seems like a fact; however, the
real fact could be understood
when we read space between
lines. In addition, the space
between lines becomes more
various and complex because
individual experiences and
values are always projected into
what we read. Thus, Hong's story
can't be regarded as a personal
story. In other words, people
reconstruct their memories and
experiences through formative
elements in her paintings.
Therefore, her paintings not only
tell us about her personal stories
but also express other people's
lives and stories through her
own artistic way. † 2008

change, that very moment may
be painful. However, if the
change itself is happiness and
affirmation, she gladly tries to
accept "The value of life grouped
through pain."
Therefore, she does not have
the word such as intention,
which has similar meaning with
determination. Her paintings
look like cartoons not because
she intended so but because
she copies her old images in
her father's worn books when
she was a child. To repeated
questions about using showy
colors, which are derided as
childish but also pop-color, and
standardized forms, the answers
that she might be influenced
by pictures of many colors on
Korean-style houses (단청/dan
cheong) when she was young.
Because of her answer, I start
to think about the notion of
category and classification which
are designed for ruling society
easily.
However, it is a great fortune
for her because Hong placed
the expression "between
lines" between standardized
category and classification.

昨日夕夢　我我有飛
雲上飛行登
無地開東山嘻樂時
左右我求　我夫地面
左右我求　我夫地面

Another work, True Love,
Always a Little Late, conveys
the artist's message powerfully
even though it has the form of
'Hwajedo/Conflicted image of
Chinese letters and drawings),
which is a kind of folktales.
That message says that it
is love that she discovered
as long last through the
memories of childhood and
confession. Also, she suggests
her new scope of work
together with the artist's
heartfelt confession that
the horizon of our life is
ultimately love.
In this way, Issook Hong
expands her range of interests
from memories of childhood
to stories of family as well
as from tradition or borders.
Similarly, she is in a journey
of expanding boundary as she
goes beyond the memories
and reminiscences and
frequently crosses between
past and present. What she
implies in her works is the
question about where we are
and the situation that we can't
see each other as we really
are. Also, it is not only the
message that there won't be
true relationship if we don't
contemplate traumas that
are engraved on each other's
heart, but also the works that
convey her own documentary.
I look forward to seeing to
where the variation for her
own expression, which breaks
down generalized symbol and
traditional system of thought,
will progress. † 2007

《眞的我加》, 역지로 그리고 뿐다로 찍음, 좋 · 30cm, 2007

LEEUM

samsung museum of art
by samoo architects & engineers

0

makingmuseum

pub ng museum

by forest.camp

making
museum

making

LEEUM,
samsung museum of art
by samoo architects & engineers

LEEUM,
samsung museum of art
by samoo architects & engineers

LEEUM
making

introduction
presentation by president
Seung PARK

introduction
interview with president
Seung PARK

vision & chance of samoo

LEEUM &
urban context

urban context of LEEUM
&
role of samoo
in project process

historical overview of
making LEEUM

design history

design history

historical overview of
making LEEUM

TRADITIONAL KOREAN CRAFTS

수류산방 편집실, 150×210×18mm, 수류산방 2006

내용은 간단했지만, 작은 판형에 4개 국어로 구성하는 작업이어서 약간의 진재와 교열 감각이 필요했다. 각각의 음 다르고 온전하게 유지한 수밖에 없었기에 리듬을 잡거나 분채선 사전의 안에 그게 막추어 했지만 기본 재료의 고정된 시각이 문제였다. 그래서 완성본으로 찍면된 공예로 사진도 화면에서 이러시의 오거스트 이른해, 그러나 기본에서 단 그 작품의 단색이 드러나도록 하면서 가까스로 리듬을 만들어 냈다.

The Poppy ; photographs of Chang-ki CHUNG

양귀비꽃
정창기 사진

The Poppy ; photographs of Chang-ki CHUNG

정창기(Chang-ki CHUNG)는 사진가다. 최근 수년 제 양귀비 꽃(Poppy)을 소재로 한 사진에 몰두하고 있다. 1955년 충청북도에서 태어났고, 중앙대학교 및 도쿄 비주얼 아트(Tokyo Visual Arts)에서 사진을 전공했다. 한지에 프린팅한 그의 <The Poppy> 연작은 작가 내면의 어두움과 빛, 밀도 높은 자기 성찰 과정을 양귀비 꽃에 투영하며 스트레이트 사진과 회화의 접점에 이르렀다는 평가를 받고 있다. 1990년 <포트레이트>전을 시작으로 <Still Life>전(1995), <The Flowers>전(2002), <The Poppy : 그 진홍빛 울림>전(2007) 등 일곱 번의 개인전을 열었으며, 올해 2008년 여덟 번째 개인전 <The Poppy>전을 연다. <현대 사진가 8인>전(1988), <한·중·일 사진 교류>전(2002), <한국 현대 사진 60년>전(2008) 등 다수의 그룹전에 참여했다. 사진집으로 『On The Table』이 있다.

Jacket Photograph by Chang-ki CHUNG, the poppy 08024
Published & Designed by Suryusanbang
Printed in Korea

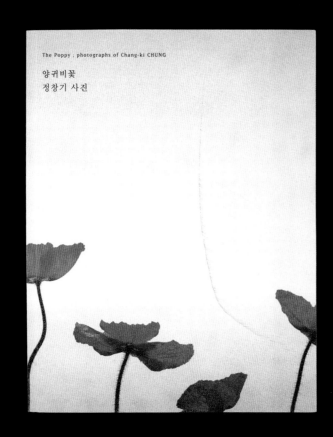

The Poppy ; photographs of Chang-ki CHUNG

양귀비꽃
정창기 사진

The Poppy 양귀비꽃
정창기 사진. 188×240×8mm. 수류산방 2008

2006
SAMOO WORKS

Samoo Architects & Engineers

published by 공간건축 Space Asinel media

국립 디지털 도서관 건립 기본 계획에 관한 기초 조사 연구
RESEARCH FOR THE NATIONAL DIGITAL LIBRARY PROGRAM

연구의 범위와 방법

국립 디지털 도서관 건립의 필요성

디지털 도서관의 개념

기초 자료 분석 조사대상별 내용

국외의 도서관 및 유사시설의 실태와 서비스 범위 및 현황

THE NEW SALZBURG PUBLIC LIBRARY, 2/3 FLOOR PLAN

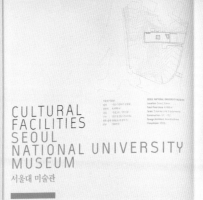

CULTURAL
FACILITIES
SEOUL
NATIONAL UNIVERSITY
MUSEUM
서울대 미술관

SEOUL NATIONAL UNIVERSITY MUSEUM
Location Seoul, Korea
Total Floor Area
Scope Architecture Engineering
Construction
Design Architect Rem Koolhaas
Completion 2005

For an improvised harmony. It took ten years to complete the building of Seoul National University Museum in summer 2005. Constructing art museums, compared with other buildings for different purposes, is considered relatively unrestricted, but realizing Rem Koolhaas' concept of ever-changing architectural design was very hard because we were then under limited conditions. In addition, he literally finished it with tons of new ideas as if he had improvised design even when the building project was in full swing. We kept evaluating any suggestions to see if they are reasonable and achievable. This building is a monumental edifice which bears architectural images of the same time, strength and aging, repetition and coherence, campus and community, etc.

20세기 건축의 모험

건축가 이건섭과 책을 타고 떠나는 현대 건축과 디자인 여행

글 이건섭 | 사진 박우진

2006 개정판

architectural
odyssey
in
the
20th
century
by
gibson rhie & mind.media
photographed by woojin park

수류산방·중심
樹流山房·中心

예술가 와 디자이너

예술가와 디자이너 브루노 무나리 지음 디자인하우스 옮김 디자인하우스 펴냄

ESSAYS ON DESIGN 02

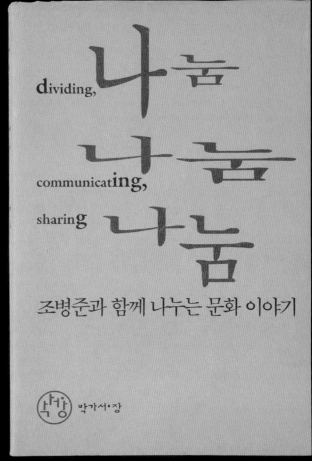

너무~ 너무~
박명욱, 152×220×23mm, 박가서장, 1996

기획편집자로서 직접 디자인하지는 않았지만, 실제 디자인을 하면서 사용하게 될 여러 컨셉트가 들어가 있는 책이다. 텍스트와 그와 연관된 이미지를 어떻게 보여 주어야 하는가에 대한 고민을 해결하는 데에 가장 기본적인 것이 그 둘을 모두 파악하는 분석적인 독해에 있다는 것을 보여 주는 책이다. 우선, 한 면에는 텍스트만, 다른 한 면에는 이미지만 배치하는 극단적인 구성을 택했다. 물론 두 면은 내용적인 측면에서 서로 삼투한다. 이 방법은 어떻게 보느냐에 따라 논란이 있겠지만, 그렇게 함으로써 마치 영화의 스틸 사진을 계속 보면서 한 편의 영화를 상상해 낼 수 있는 것과 같은 효과를 주지 않을까라는 생각이 들었다. 텍스트가 들어가는 면에서도 글을 그냥 올리는 것이 아니라 두

어떻게 북디자인에 대해 흥미를 느끼게 됐나?
책은 곧 건축과도 같다는 생각이다. 그 매체에 시간의 흔적과 공간의 기운을 담고 아날로그적 인간미를 풍길 수 있다면 그 물성은 비로소 생명력을 가질 수 있게 된다. 11년 전 '601비상'을 만들면서 자체 브랜드에 대해 고민했고 당시 남들이 하지 않았던 아트북에 대한 갈망이 '601 아트북'의 브랜드화로 이어졌다. 독자들과 호흡할 수 있는 매개체로서의 책이 곧 나의 발언이다.

회고해 볼 때 가장 기억에 남는 북디자인 작업은?
'낯익은 것들을 낯설게 바라보기'는 디자이너로서 내가 추구해 온 흥미진진한 탐색과 창작의 방향성을 잘 설명해 주는 태도라고 할 수 있다. 〈2note:〉는 일상의 낙서들을 시간과 공간의 차원에서 새로운 시각으로 바라본 책이다. 100여 명 이상이 참여해 장시간 진행한 것도 그렇지만 낙서에 사회 문화적 의미를 부여하고 다양한 그래픽 실험을 전개한 것이 특히 기억에 남는다. 〈둘. 어우름〉 역시 일상 속에서 둘의 어우름을 찾는 프로젝트로 의성어, 의태어를 통해 세상을 바라보았다. "모여 사는 것이 어찌 사람뿐이랴? 사물과 사물, 사물과 자연, 자연과 자연, 그리고 그들과 다시 사람… 둘은 어울림의 시작이다. 둘은 세상과의 관계 맺기다. 〈둘. 어우름〉은 사람 사는 이야기이며, 이 세상에 대한 따뜻한 시선이다." 대립, 양극화돼 있는 우리 사회의 갈등 구도 속에서 둘 사이의 관계와 소통의 문제는 이 책의 화두이기도 하며 분단 시대의 염원과 함께 가슴 따뜻한 프로젝트로 기억된다.

당신의 디자인 작업에 가장 큰 영향을 준 사람은?
자신만의 정체성을 지니고 디자인을 하는 모두가 나의 선생이고 나를 자극하는 사람이다. 특히 영원한 피터팬이자 휴머니스트인 브루노 무나리(Bruno Munari)와 디자인을 예술로 승화시킨 시각유희의 마술사 폴 랜드(Paul Rand)의 책은 늘 가까이 두고 있다. 스테판 사그마이스터(Stefan Sagmeister)의 컨셉추얼하고 효과적인 메시지와 아트워크도 신선한 충격이다.

당신의 북디자인 스타일에 대해 설명해 달라.
특별한 작업 스타일은 없다. 커뮤니케이션 목표에 따라 매번 다른 접근, 다른 색을 찾으려고 노력한다. '왜?'에 대해 고민하고 전체를 바라보는 시각에 무게를 둔다. 스토리텔링은 책의 생명소다. 생명소가 건강해야 여러 실험도, 디자인도, 가공도 힘을 받는다.

당신의 영감은 어디에서 오는가?
나의 디자인 영감과 표현은 복합적이다. 그것이 역사일 수도 있고 다른 사람들의 흔적일 수도 있고, 여러 실험일 수도 있다. 낯익은 것을 낯설게 바라보기도 하고, 다양한 문화적 충격을 받기도 한다. 늘, 일상은 내 디자인의 중심이다.

전체 북디자인 과정 중 당신이 가장 중요시하는 단계는 무엇인가?
책의 뼈대를 고민할 때, 그리고 이후 꼴을 갖추었을 때 다시 한번 처음부터 묻고 고민한다. 더 나은 상상과 객관화를 위한 과정인데 실제로 이 단계에서 여러 차례 방향 수정을 하기도 한다. 프로젝트가 완성될 때까지는 언제든지 새로움을 받아들일 준비가 돼 있다. 이것이 여러 사람을 지치게 하기도 하지만 결과적으로는 모두에게 만족을 주기도 한다.

편집자와 커뮤니케이션하는 당신의 방식에 대해 설명해 달라.
단적으로 얘기하기 어려운 질문이다. 내 작업의 범주와 특성상 전적으로 편집자에게 의존하지 않는다. 각각의 목표와 역할에 따라 소통의 방식도 다르지 않을까. 대개의 경우 내 작업은 디자이너가 곧 기획자고 편집자다.

당신의 인생철학은? 당신의 디자인 철학은?
'601비상'의 창립 메시지로 대신하겠다.

　　　　　다들 하는 대로 해 버리면 쉬울 수도 있는 일이다.
　　　　　그저 하던 대로만 해도 기본은 하는 일이다.
　　　　　할 수 있는 것만 하고 하기 좋은 것만 하면서도 버텨 갈 수 있는 노릇이다.

　　　　　그러나 그러다 보면 누가 '새것'을 할 것인가.
　　　　　누가 '하지 않았던 것'을 할 것인가.
　　　　　누가 디자인이 '꿈꿔 온 바로 그것'을 해낼 것인가.

　　　　　이제 우리 자신에게 최면을 걸어 능력 이상의 능력을 시도해 본다.
　　　　　누군가 해야 할 일이라면 바로 우리가 할 수 있지 않겠는가.
　　　　　모두가 바라는 일이라면 바로 우리가 해야 하지 않겠는가.

　　　　　우리가 해 온 것보다 앞으로 해야 할 것들을 생각한다.
　　　　　누구나 할 수 있는 게 아닌 누구도 해 본 적 없는 것들을 생각한다.
　　　　　세상에서 제일 힘든 일… 뭔가 다르게 한다는 것, 다르게 하면서도 잘한다는 것.
　　　　　(601비상, 창립, 메시지, 1998)

후배에게 하고 싶은 말.
우리 함께, 껍데기 아닌 본질을 고민하는, 건강한 디자이너가 되십시다.

당신의 최종 목표는 무엇인가?
늘 깨어 있는 실험과 소통, 그리고 정체성과 휴머니티를 고민하는 디자이너가 되고 싶다.

박 금 준

Park, Kum Jun 1962년 해남 출생. 홍익대학교 미술대학에서 시각디자인을, 동 대학 광고홍보대학원에서 광고홍보를 전공했다. 1988년 '쌍용그룹' 홍보실 디자이너, 1993년부터 1997년까지 광고 회사 '제일기획'의 아트 디렉터로 일했다. 1998년 북디자인 등 인쇄 매체 및 프로모션, 브랜드 디자인을 작업하는 회사 '601비상'을 설립, 크리에이티브 디렉터로 활동하고 있다. 홍익대학교 시각디자인과 겸임교수, '한국시각정보디자인협회' 부회장을 역임했으며 '국제그래픽연맹'(AGI)의 회원이다. 아트북에 대한 지속적인 연구와 디자인, 인쇄, 제본, 종이에 대한 실험을 통해 우리나라 북디자인의 개념과 지평을 확장시키고 있다.
www.601bisang.com, kj@601bisang.com

우리는 가족이다

박금준·이정혜·박재민, 230×187×14mm, 601비상 1999

평범한 일상 속 가족 사랑 이야기. 아이와 함께 쓰는 가족 에세이로 초등학생의 눈에 비친 세상의
모습과 가족의 일상사를 아이와 엄마 아빠의 각기 다른 시각으로 표현했다. 아이와 어른의 대조되
는 시각을 밀봉된 페이지를 뜯어 확인하도록 하는 등의 독특한 제본 방식을 택했으며 이러한 '불편
함의 미학'을 통해 독자가 좀 더 적극적으로 개입하고 소통할 수 있길 바랐다.

601 art book

박금준 기획·아트 디렉팅, 125×220×12mm, 601비상 1999

노란책
박금준 기획·아트 디렉팅, 165×210×18mm, 남서울대학교 시각정보디자인학과 1999

캘린더는 문화다

박금준, 192×255×19mm, 601비상 2000

문화적 차원에서 캘린더에 접근해 그 즐겁고 매력적인 가치와 소통에 관한 이야기를 구성했다. 기업의 문화를 정립하고 그 이미지를 사회에 전파하는 이미지 메이커로서의 기업 캘린더와, 사회 전반의 문화 고급화를 이끄는 중요한 매개체로서의 캘린더가 지니고 있는 문화적 가치를 부각시킴으로써, 단순히 날짜만 보는 달력 이상의 기능을 새롭게 조명하고자 했다. 총 14도에 달하는 인쇄 실험은 이 책을 주목해야 할 또 다른 포인트다.

내 삶의 쉼표

박금준 기획·아트 디렉팅, 140×200×10mm, 601비상 2000

'숨표'라고 해도 좋을 내 삶의 쉼표들! 누군가 내게 한 템포 쉬어 가라며 쉼표를 건네준다면 그보다 더 고마운 일이 또 있을까. 쉼표가 주는 여유와 따뜻함은 우리 삶에서 가장 소중한 기억들을 끄집어낸다. 그 기억들을 함께 나누는 것이 쉼표의 가장 큰 선물일 것이다. 이 책의 핵심 비주얼 언어인 쉼표를 매개로 그림과 글, 디자인의 조화를 꾀하고 책의 메시지를 외부 포장까지 확장하고자 했으며, 햇볕에 분해되는 비닐을 사용했다(서점에서 무척이나 싫어한 책이다).

표정에세이

김한·박금준 기획·아트 디렉팅, 172×240×11mm, 601비상 2000

우리의 일상에서 쉽게 발견할 수 있는, 그러나 미처 보지 못하고 지나쳤던 수많은 표정들을 모아 놓은 책이다. 사람은 단 한 명도 등장하지 않지만 정겹고 인간적인 정감이 느껴진다. 이 따뜻함은 결국 세상이 같이 살아가는 공간이며, 사람은 다른 모든 사물과 같이 숨 쉬고 공존하고 있음을 인식하게 함으로써 '인간성 회복'이라는 철학적 관념에까지 다가가게 된다.

둘. 어우름

박금준 기획·아트 디렉팅, 304×408×15mm, 601비상 2006

모여 사는 것이 어찌 사람뿐이겠는가. 이 책은 사물과 자연, 사람 등 세상의 모든 관계 맺기에 대한 탐색으로부터 출발했다. 책 전체를 아우르는 함께하는 소리 '엉차, 어아디여차, 헤이차'로 시작하는 이 책은 '둘.
어우름'이라는 화두를 던져 이 시대 우리가 잊고 살았던 어우름의 의미 찾기를 시도한다. 우리의 일상 속에서 소통과 교감의 어울림 흔적을 발견하고 이들 둘, 관계의 이미지를 네 글자의 의성어·의태어에 비유
해 순환의 인간사를 표현하고자 한 것이다. 너와 나를 감쌀 수 있을 정도의 넉넉한 판형, 그림인 듯 글씨인 듯 선이 살아 있는 캘리그래피와 꽃의 조화를 통해 우리들의 일상 속 이야기를 한국적 미학으로 승화
시킨 가슴 따뜻한 작업이다. '한국적'인 성격을 부여하는 가장 강력한 장치로 캘리그래피를 선택했는데 석용진 선생을 만난 것은 큰 행운이었다. 힘차게 약동하는 선생의 필체는 리드미컬한 내용과 한국의 소리
를 시각적, 청각적 요소로 전달하기에 충분했다. 또한 동대문 시장에서 구입한 꽃무늬 천은 이 프로젝트의 전환점이 될 만큼 큰 활력소가 됐다. 역시 일상에 해답이 있다는 것을 다시 한번 깨달았다.

2note:(개정판)

박금준 기획·아트 디렉팅, 190×242×20mm, 601비상 2001

"세상의 낙서들 저벅저벅 걸어 나와 옷 입고 숨 쉬고 노래하였네." 이것은 낙서다. 시간을 채우는 공간의 낙서, 공간을 메우는 시간의 낙서. 이 책에는 우리의 일상에 묻혀 있는 수많은 낙서들에 대한 친근한 시선을 담았다. 5개월여의 기간 동안 이화여대 학생들과 미술가, 디자이너, 아동 등 100여 명이 넘는 인원이 참여해 5000컷 이상의 이미지를 만들어 냈고, 그중 1700여 컷을 틀, 나, 틈, 님, 끼, 몸, 길, 꿈, 힘 등 총 9개의 주제로 분류해 사회적, 문화적 의미를 부여한 방대한 작업이었다. 소소한 일상 속에서 낯익은 것들을 낯설게 바라보는 또 하나의 방법, 그리고 모호하고 유쾌한 이미지들의 모음… 그 수다만큼이나 다양한 그래픽 실험을 시도했다.

601 SPACE PROJECT

박금준 기획·아트 디렉팅, 208×153×45mm, 601비상 2003

'601비상'의 사옥을 이전하면서 그동안의 과정을 소책자로 만들어 도움을 준 분들께 감사 표시를 하고 싶었다. 준비를 하면서 우리나라에 좋은 건축은 있어도 그 건축에 대한 상세한 기록이 없다는 것을 알게
됐다. 그것이 20여 페이지였던 애초의 계획이 432페이지가 된 이유다. 이 책은 디자이너(건축을 모르는)의 시각(호기)에서 해석한 건축 드라마다. 240일 동안의 리노베이션 과정과 '601' 사람들의 삶과 공간과
철학을 세모와 네모, 비움과 채움, 감성과 이성, 사람과 사람 등 다섯 가지의 '사이'라는 컨셉트로 담아냈다. 동선의 움직임대로 구성한(사람의 움직임을 쫓아) 편집과 공간의 요소들을 독특하게 정리한 개념 지
도, 집의 형태를 닮은 패키지 등 다양한 표현 형식을 시도했다. 당시 우리를 열광의 도가니에 몰아넣었던 월드컵과 하루걸러 내리던 폭우는 이 공사의 발목을 잡았고 8개월 동안의 리모델링은 우리 모두를 더
욱 지치게 했지만 우리의 공간이 여전히 건강함에 감사한다.

VIDAK 2003

박금준 기획·아트 디렉팅, 227×255×44mm, 601비상 2003

〈VIDAK 2003〉은 한국 시각 디자인 분야의 대표 단체로서 '한국시각정보디자인협회'(VIDAK)의 정체성을 확립하고, 한국의 디자인 역량과 정보를 세계에 알리는 계기가 될 의미 있는 책이었다. VIDAK 회원들의 600여 작품을 수록했으며 한국 시각 디자인 약사(1880~2003, 박암종 교수)를 담아 그 의미를 더했다. 이 책의 디자인 모티브는 사각형의 VIDAK 심벌에서 출발한다. 이 사각 도형은 책 전체를 관통하며 상상의 공간으로 작용하고, 캐릭터를 통해 하나의 스토리를 만들며, 무한한 가능성과 비전을 생산해 낸다. 따뜻한 감성을 함께 담기 위해 일러스트레이터 우유각의 일러스트를 사용했다. 처음으로 만들어진 한국 시각 디자인 연감으로서(여러 상황을 고려하여 2년에 한 번씩 발간하기로 했으니 엄밀히 말하면 연감이라 할 수 없다) 작품 모집에서부터 심사(외국에서는 일반적인 과정이지만, 많은 분들이 이 심사 제도에 대한 우려와 유감을 표명했다)에 이르기까지 수많은 난관에 부딪히기도 했지만 당시 VIDAK 구동조 회장의 헌신적인 노력과 주변 많은 분들의 도움으로 완성된 프로젝트였다.

VIDAK 2005

박금준 기획·아트 디렉팅, 225×255×37mm, 601비상 2005

두 번째로 발간된 VIDAK 연감 〈VIDAK 2005〉 역시 1년이 걸린 장기 프로젝트였다. 이 책은 협회의 작품을 모은 연감의 의미를 뛰어넘어 VIDAK 회원들과 더 나아가 한국 디자이너들의 어울림을 표현하고자 했다. 책을 관통하고 있는 컨셉트는 '어울림'으로, 우리 삶의 단편을 의미하는 순환적 일러스트레이션을 종이의 비침이라는 물성과 페이지 넘김이라는 행위를 통하여 구체화시켰다. 작품집의 충실한 기록, VIDAK 10주년 행사 스케치와 함께 독특한 비주얼 스토리텔링의 접근은 출품자들의 자부심으로 이어졌고, 해외 유수의 매체 여러 곳에 소개돼 홍보 효과를 톡톡히 볼 수 있었다.

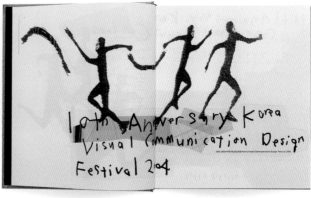

10th Anniversary Korea Visual Communication Design Festival 2004

President's Message / Upon the Publication of the VIDAK 2005

Jury's Report

International Advertising Seminar

국제공익광고세미나

601 ARTBOOK PROJECT 2006

박금준 기획·아트 디렉팅, 290×220×12mm, 601비상 2006

한국 아트북 장르의 확대와 교육적 역할을 자임하고자 시작한 '601 아트북 프로젝트 공모전'은 수상 작품집을 위해 매년 새로운 컨셉트의 공간에 수상자를 초대해 그들의 참여를 이끌어 낸다. 이 과정을 통해 그들끼리의, 또 우리와 그들의 소중한 인연이 이루어진다. 이런 과정이 기분 좋으면서도 한편으로 책임감도 느끼게 된다. 〈601 ARTBOOK PROJECT 2006〉의 컨셉트는 '무대'다. 수상 작가들은 이 무대 위에서 자신의 작품과 함께 연출을 하고 아트북에 대한 정의를 내린다.

AN ARTBOOK IS
MY STAGE

Act Four Starts..

Preface.. 서문

Finalist..

Cho Eun-jae
Cho In-sok, Kim Mi-re
Cho Hyun-jin
Kim Do-kyung, Choi Dhong-gwan
Kim Ae-yeon
Lee Su-min
Park Kyoung-nam

"An artbook is
a flutte
ring
of the mind"

601 ARTBOOK PROJECT 2007

박금준 기획·아트 디렉팅, 210×270×17mm, 601비상 2007

다섯 번째를 맞이한 〈601 ARTBOOK PROJECT 2007〉은 단순히 수상 작품을 모아 놓은 소개가 아니라, 수상자들의 생각과 표정, 동작을 유쾌하고 정감 넘치는 일러스트레이션으로 담아냈다. 투박한 캘리그래피는 수상자들의 독백을 담아내면서 '아트북은 독백이다(Artbook is Monologue)'라는 이번 주제를 드러낸다. 서로 다른 두 종류의 종이로 작가의 독백과 작품 페이지를 분리시키는 외형적인 장치도 사용했다.

Artbook to me
is the Shadow
of sound.
나에게 아트북은
소리의 그림자이다.

Artbook to me
is the Voyage
into time.
나에게 아트북은
시간 속으로 떠나는 여행이다.

Artbook to me
is the snapshot
of my thoughts.
나에게 아트북은
생각의 스냅 사진이다.

Artbook to me is
where I came across
all kinds of
designs and arts.
나에게 아트북은
온갖 디자인과 예술을
접하는 곳이다.

Artbook to me
is a home of my
own where
countless
stories are told
and dreams are
dreamt.
나에게 아트북은 수많은
이야기를 접하고 꿈을
꾸는 나만의 집이다.

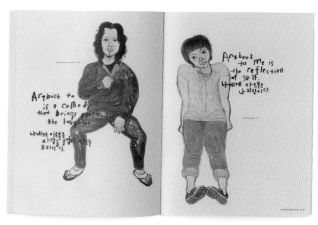

Artbook to me
is a comedy
that brings people
the laughter.
나에게 아트북은
사람들에게 웃음을 주는
코미디이다.

Artbook
to me is
the reflection
of self.
나에게 아트북은
나 자신이다.

'601 ARTBOOK PROJECT 2007 !! WINNER

when false beliefs work
more strongly than science and
medicine

601 ARTBOOK PROJECT 2008

박금준 기획·아트 디렉팅, 190×235×23mm, 601비상 2008

여섯 번째를 맞이한 '601 ARTBOOK PROJECT'의 작품집이다. 이번 책은 각각 Art와 Book을 상징하는 29개의 'A'와 'B'로 출발해 29개의 수상작을 만날 수 있도록 구성함으로써 '아트북은 대화다(Artbook is Conversation)'라는 올해의 주제를 보여 주는 동시에 아트와 북의 본질과 어우러짐에 대해 말하고 있다. 얇은 종이에 인쇄돼 앞뒤 페이지에 비치는 숲의 이미지와 책등이 드러난 제본, 독특한 비주얼 스토리텔링, 어린아이 같은 순수한 동심이 가득한 일러스트레이션 등이 여타의 요소와 어우러져 독자와 함께 호흡하는 독특한 아트북으로 완성됐다.

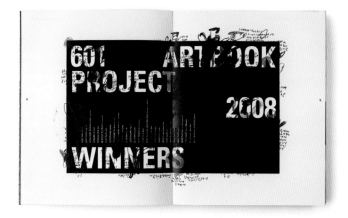

601 ARTBOOK
PROJECT
2008
WINNERS

(The giraffe)

what if you were 2.7 meters tall?..

MY
NAME
IS
FROM
FRANCE
SHABNAM
ZERAATI

어떻게 북디자인에 대해 흥미를 느끼게 됐나?

1988년 겨울 '안그라픽스'에 입사했다. 초임 디자이너 시기엔 사식 보낼 활자 명세를 매기고 사식이 오면 소위 대지 작업이란 것으로 업무의 대부분이 이루어지던 시절이다. 한 글자 한 글자, 글자 사이, 글줄 사이를 칼질로 오가며 검은 것은 온통 글자로 보이더니 어느덧 글자를 에워싼 주변 공간이 보이기 시작했다. 그것이 비로소 하나의 낱장의 공간에 관계로 어우러져 있음을 인식한 건 한참 후의 일이다. 그 낱장이 이어져 펼침면이 되면 다른 고민거리와 세상이 보였고, 거기에 사진을 붙이고 이야기를 담고 그것들 하나하나가 각기 맡은 역할을 적절하게 해내도록 배려해야 하는 일련의 작업 과정 속에서 한동안을 보냈다. 태어나서 처음으로 어떤 일에 몰입했을 때의 긴장과 설렘, 두려움, 그리고 기쁨이 함께 어우러진 특별한 기분을 느꼈다. 그 낱장 낱장이 모여 한 권의 책으로 완성돼 나올 때 식은땀 나며 다가오는 일말의 책임감…. 그 책임감으로부터 자유롭고자 늘 새로운 도전을 하지만 아직도 자유롭지 못하다. 그래서 오늘 또 새로운 도전을 하고 있는 게 아닌지 모르겠다.

회고해 볼 때 가장 기억에 남는 북디자인 작업은?

1995년 즈음 진행했던 '삼성화재'에서 발간한 사외보 〈별〉. 계간지였는데 창간호 이후 4권을 만들었다. 당시 편집자와 디자이너의 사고 공간이 다름을 답답하게 느껴 스스로 편집자 역할까지 맡아 기획안, 원고 청탁까지 진행했던 일이다. 나중엔 더불어 일한다는 의미와 방법을 새롭게 깨닫기는 했지만 그때는 그렇게 혼자서 일을 떠맡아 했었다. 〈별〉은 클라이언트의 배려로 매호 판형뿐 아니라 쪽수 등 모든 제작 사양을 달리해 디자인의 즐거움을 더해 주었다. 디자인 면에서 여러 가지 실험을 마음껏 할 수 있었고 그것이 모두 클라이언트로부터 수용이 된, 흔치 않은 기회였다. 이 프로젝트를 통해 디자인은 결국 사람과의 관계를 통해 완성된다는 커다란 교훈을 얻었고 스스로 에디터십을 기를 수 있는 기회와 함께 상상력의 표현에 있어 부족함과 지나침 사이를 적절하게 넘나들 수 있는 지혜를 얻었다.

당신의 디자인 작업에 가장 큰 영향을 준 사람은?

어언 20년을 '안그라픽스'라는 직장에 몸담아 왔기 때문에 안상수 선생님으로부터 절대적인 영향을 받았다 할 수 있다. 일을 하는 데 필요한 모든 자질, 즉 철저한 기본, 본질적 사고와 성실한 학습을 통해 바른 디자이너로 살아간다는 것이 무엇인지를 깨닫게 해 주셨다. 그곳은 많은 동료와 선후배들 모두 같은 생각과 배움으로 서로 긴장을 늦출 수 없었던 커다란 배움터였다. 지금은 그곳을 거쳐 가 서로 다른 곳에서 제 길을 아름답게 걷고 있는 모든 이들의 삶, 그리고 디자인에서 영향을 받고 있다.

당신의 북디자인 스타일에 대해 설명해 달라.

잘 모르겠다. 형식에 있어 어떤 고정된 스타일을 갖고 있다는 것이 그리 좋은 것만은 아니리라. 클라이언트로부터 의뢰받은 일과 개인적 기호로 일궈진 일은 결과, 즉 인상이 다를 수 있다. 하지만 드러나진 않겠으나 디자인 과정에 있어 일관된 태도는 철저함이다. 완벽함이랄까, 스스로 이렇게 이야기하긴 부끄럽지만 점 하나의 공간과 오차, 디자인 전 과정에 있어 의도되지 않은 빈틈을 스스로 괴로워한다.

당신의 영감은 어디에서 오는가?

누구나 그렇듯 모든 영감과 상상력은 일련의 과정들 즉, 학습, 경험, 삶의 방식과 태도, 환경 등에서 얻어진다고 본다. 이들을 통해 얻는 것보다 큰 결실을 원한다면 그것은 성실함에서 얻어지는 게 아닐까 싶다. 주어진 일에 지극 정성을 다하며 또한 한없이 몰입하는 것이다. 그렇게 임하는 속에서 그 일의 본질을 깨닫고 그것을 해결하기 위한 방법을 터득한다. 이것은 내게 절대적인 신앙이다. 우연은 너무도 내게 쉽게 오질 않는다.

전체 북디자인 과정 중 당신이 가장 중요시하는 단계는 무엇인가?

언젠가는 타이포그래피만으로 모든 것이 해결되는 줄 알았다. 언젠가는 컴퓨터 앞에서 남다르게 새로운 스타일을 고민하며 조형적 완성도를 기하는 일이 가장 중요한 줄 알았다. 언젠가는 앞선 기획 단계가 가장 중요한 줄 알았다. 언젠가는 디자인은 콘텐츠의 그늘이라는 생각을 했다. 언젠가는 일련의 과정을 통해 사람에게 신뢰를 쌓아 가는 일이 가장 중요한 줄 알았다. 언젠가는 세상에 없는 디자인과 책을 만들어 냄으로써 모든 디자이너의 주목을 받고 그렇게 드러나는 일에 의미를 둔 적도 있었다. 그래서 괜한 진땀을 흘리기도 했다. 돌이켜 책을 만드는 과정에는 어디에도 지나침과 소홀함을 허용할 곳이 없다. 소홀하거나 긴장을 늦추면 어느 부분에서인가 부실해지고 꼭 사고가 나기 마련이다. 제본소에 근무하는 분들에게 시원한 박카스 한 병 드리는 일까지도 정성을 다할 일이다.

편집자와 커뮤니케이션하는 당신의 방식에 대해 설명해 달라.

사람과 더불어 한 가지 일에 한 가지 목표로 내내 함께하면서 마지막까지 함께 웃기란 그리 쉬운 일이 아니다. 서로 그 일에 대해 가진 사람과 애정이 가장 중요하다. 누군가가 손해 보는 일도 아니요, 누군가의 보조자가 아닌, 더불어 함께 나누고 일궈야 완성된다는 생각을 서로에 대한 신뢰와 일에 대한 열정으로 함께하는 일이다. 중요한 것은 상대방의 생각을 잘 새겨듣는 일이다. 혹 생각이 다르다면 논리보다는 존중하는 마음으로 상대방을 설득해야 한다. 하지만 가장 중요한 것은 편집자보다 더 큰 시각과 마음을 갖추는 일이리라.

당신의 인생철학은? 당신의 디자인 철학은?

성실한 것. 마음을 다하는 것. 지극 정성으로 일과 삶을 섬기는 것. 진정성으로 사람과 관계하는 것. 균형 감각을 잃지 않는 것. 모든 것을 내려놓고 하늘의 뜻과 의를 구하는 것.

후배에게 하고 싶은 말.

피할 수 없다면 주어진 일과 삶, 사람을 가능한 한 사랑하도록 노력하는 일이다. 사랑하면 열정이 생기고 거기에서 즐거움을 찾을 수 있다면 더할 나위가 없다. 비전과 희망은 그리함으로 거기에서 그렇게 만들어지고 다가오는 것 같다. 그리고 다시 내게 주어진 모든 것에 감사하자.

당신의 최종 목표는 무엇인가?

20여 년간 빚어 온 결과물을 어느 날 겹겹이 쌓아 놓고 보니 높이가 1미터가 채 안 됐다. 앞으로 더하면 내 키만큼이나 될까? 그날까지 일과 삶에 대한 태도와 열정이 식지 않고 날로 뜨거워질 수 있었으면 좋겠다. 일, 공부, 작품, 그리고 일상이 그렇게 하나됨으로 뚜렷해졌으면 좋겠다.

이 세 영

Lee, Se Young 1963년 경기도 화성 출생. 홍익대학교 산업미술대학원에서 석사 과정을 마쳤다. 1988년 '안그라픽스'에 입사해 20년간 몸담고 국내 디자인계가 내용과 기술, 규모 면에서 커다란 변화를 맞는 과정을 경험했다. 2006년 독립해 디자인 스튜디오 '나비'를 설립했다. 북디자인을 넘어 편집 디자인 전반과 타이포그래피를 아우르는 영역에서 적극적으로 작업해 오고 있으며 경기대, 단국대, 상명대 대학원 등에 출강해 왔다. 1998년 갤러리 '살'에서 열린 개인전을 비롯해 2001년 'Active Wire'전 등 다수의 전시회에도 참여한 바 있다. 그림 문자 등 한국의 전통적인 이미지를 현대의 그래픽 디자인으로 새롭게 해석하는 작업에 기여해 오고 있다. nabiooo@empal.com

나비 1 / 경기대학교 시각디자인 전공 2001학년도 3학년 2학기 편집디자인 수업 결과물, 162×300×19mm, 경기대학교 시각디자인 전공 2002
나비 2 / 경기대학교 시각디자인 전공 2002학년도 3학년 2학기 편집디자인 수업 결과물, 162×300×23mm, 경기대학교 시각디자인 전공 2003
나비 3 / 경기대학교 시각디자인 전공 2003학년도 3학년 2학기 편집디자인 수업 결과물, 162×300×19mm, 경기대학교 시각디자인 전공 2004
나비 4 / 경기대학교 시각디자인 전공 2004학년도 3학년 2학기 편집디자인 수업 결과물, 162×300×23mm, 경기대학교 시각디자인 전공 2005

2001년에서 2004년까지 1년에 한 권씩, 경기대학교 3학년 학생들과 수업 시간에 진행했던 프로젝트의 결과물이다. 10권을 만들려 했으나 주변 여러 압력(?)에 못 이겨 이거 4권만으로 프로젝트는 종료됐다. 앞선 이들의 상상력의 결과를 디자인의 눈으로 발견해 채집해 온 과정들이다. '나비'들과 처럼 나름 이 작은 결실이 거대한 상상력으로 증폭되길 기원하는 의미에서 제호가 '나비'다. 20~30여 명의 학생들이 3학년 2학기에 시작해 전국식으로 발품을 팔며 자료를 재집하고 분석하고 해석하고 디자인하고 편집에다 응제도 하며 진행해 4학기이 되는 겨울방학에도 쉬지 못하고 고생하다가 이듬해 봄학기 개강 선 주에 출간 파티를 열어 프로젝트를 종료했다.

절 1- 세상에서 가장 아름다운 길

허정수 외 글, 김영민 외 그림, 배병우 외 사진, 260×376×2mm, 삼성화재해상보험주식회사 1995~1996

1995년 이래 '삼성화재'에서 발간된 사외보 《봄》지다. 계간지로 4권을 대부분 스스로 기획하고 편취자 역할을 하고 디자인했다. 디자인 뒤의 일도 직접 나서서 맡으며 실수도 많이 했지만 덕분에 보다 큰 시각 으로 일을 대하는 경험을 쌓았다. 기업에서 발간된 사외보인데 매호마다 기획 방향에 따라 에선 책정이 다르고 책자의 판형, 쪽수, 제본 방법이 담겼다. 돌이켜 보면 디자이너에겐 흔치 않은 기회였다. 곳곳의 □□ 디자인 실험들이 클라이언트에게 흔쾌히 수용됐다. 그래서 더욱□ 열정으로 임했던 이 작업을 통해 필자, 사진가, 일러스트레이터, 만화가, 수집가, 민속학자, 교수 등 수많 □ 사람과 인연을 맺으며 바르게 관계하는 많은 깨달음을 얻을 수 있었다.

절 2- 잊혀져 가는 것들

□□□ 외 글, 김문구 외 사진, 213×270×5mm, 삼성화재해상보험증 식회사 1995~1996

별 3 - 새벽

고은 글 외, 박신흥 외 사진, 원성 스님 외 그림, 200×385×4mm, 삼성화재해상보험주식회사 1995~1996

별 4 - 남도기행

김영갑 사진, 오세호 그림, 210×220×6mm, 삼성화재해상보험주식회사 1995~1996

타이포잔치 도록
타이포잔치 조직위원회, 152×233×46mm, 인그라픽스 2002

2002년 어느 날 전세계 디자이너의 관심이 대한민국 서울로 모아졌다. 당대 지구촌 곳곳의 가장 앞선 디자이너 100여 명의 타이포그래피 작품이 유치, 전시됐다. 우리에게 유례가 없는 일이다. 안상수 선생의 혼과 열정으로 일궈진 전시였다. 그 관심과 기대에 걸맞은 도록을 만든다는 것이 보통 힘겹고 부담 가는 일이 아니었다. 책의 장정부터 타이포그래피, 그리고 곳곳에 작은 점 하나 찍는 공간과 방법까지 과하거나 부족함 없이 그들의 시각에 부응해야 한다는 사명감과 소신으로 몇 날 몇 달을 힘겹게 일궈 낸 결실이다.

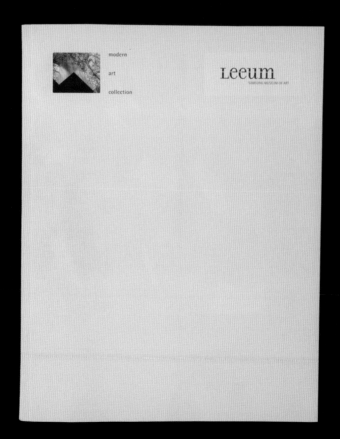

삼성미술관 소장품 선집(고미술, 현대미술)
210×268mm, 삼성미술관 리움 2004

문자도 도록

주영희 외 진행, 윤열수 원고, 송창수·최동혁 촬영, 185×250×25mm, 가회박물관출판부 2004

'가회박물관' 윤열수 관장께서 긴 시간을 수집해 전시한 '문자도' 전시회 도록이다. 평상시에 그분께 큰 도움을 받았던 터라 선뜻 좋은 뜻으로 나선 일이었다. 문자에 대한 다양한 상상력에 심취하며 나름 공과 시간을 들여 고민했던 생각과 욕심이 어느 날 갑작스러운 상황으로 모두 한순간 버려져야 하는 일이 생겼었다. 그나마 진행됐던 그간의 노력조차 의미를 갖지 못한다는 생각에 디자이너 크레딧을 삭제해 버렸다. 그래서 이 책자 마스트헤드에는 디자이너 이름이 없다. 민화의 문자도에는 도판 하나하나 글자를 쓰고 그린 이의 이름이 없다. 마찬가지로 이 책에는 책을 디자인한 이의 이름이 없다.

용성

이세영·김창건·유남오 디자인, 박병혁 사진, 305×240×9mm, 정토출판 2007

214

충무공 이순신가
김영옥 글, 현관옥 사진, 192×255×26mm, 메행미디어 2007

판소리 명창 김영옥님이 직접 10여 년간 콘텐츠를 준비해 판소리 가사로 완창본을 엮었다. 소리꾼이 긴 시간을 투자해 자료를 모으고 공부하고 그 내용을 다시 판소리 가락에 맞춰 발음, 소리, 장단 등을 하나하
나 따져 가며 가사로 엮어 내는 과정이 그리 녹록지는 않았으리라. 놀라웠던 점은 충무공에 관련된 그 어떤 자료도 유적지를 포함해 한 가지 일관된 이미지로 엮어 놓은 것이 없었다. 한 사진을 카피하고 그것은
또 다른 책자로 옮겨지고… 하물며 20여 년 전에 찍은 사진을 쓴 자료까지 있었다. 그 흔한 현충사 진경 하나도 제대로 촬영된 것이 없었다. 무리한 일정이었지만 아산에서 통영으로 여수로 중간 중간 자문까
지 받아 가며 온 유적지를 빠짐없이 촬영해 담아낸 것이 큰 보람이었다. 지루하기 짝이 없을 기사만 나열된 대부분의 지면을 타이포그래피와 싸우느라 힘들었지만 즐거움이 컸던 일이다.

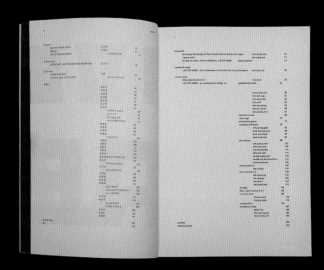

ACTIVE WIRE전 도록
이세영·유윤석 디자인, 170×245×30mm, 안그라픽스 2001

korea graphic designer's index 1

이세영 디자인, 김희수 외 편집 디자인, 235×306×26mm, 안국문화 1997

뽈랄라 대행진

현태준 글·그림, 154×226×24mm, 안그라픽스 2001

우리 문화의 모태를 찾아서

조자용, 152×225×24mm, 안그라픽스 2001

원시불교 원전의 이해

최봉수, 163×232×35mm, 불광출판부 1993

어떻게 북디자인에 대해 흥미를 느끼게 됐나?

디자인 전공이 아니었기에 디자인을 직업으로 삼겠다는 생각도 없었다. "출판사에서 한번 일해 볼래?"라는 권유에 "그래 볼까?"라고 했던 것이 동기라면 너무 허무한 대답일까. 한마디로 아무 생각이 없었다. 출판사를 그만두고 잠시 애니메이션 만드는 일도 했지만 대부분은 출판의 수렁에서 허우적댔다. 운 좋게 규모가 큰 출판사에 들어가서 별다른 방해 없이 내 마음대로 디자인을 주무르며(?) 권력을 휘두른 것이 아직까지 이 일을 붙잡고 있는 이유 중 하나일 것이다. 북디자인에 발을 들인 지 20여 년 가까이 되지만 처음이나 지금이나 내가 하고 있는 짓이 잘하는 짓인지 모른다. 순간순간의 선택으로 지금까지 왔을 뿐이다.

회고해 볼 때 가장 기억에 남는 북디자인 작업은?

아날로그 시절의 핸드메이드 작업이 기억에 남는다. 선 하나 긋는 데도 내공이 필요해서 요즘처럼 화려하고 깔끔한 디자인은 할래야 할 수도 없고 소박할 수밖에 없었던 가내 수공업 같은 디자인이었다.

당신의 디자인 작업에 가장 큰 영향을 준 사람은?

살면서 만나 온 모든 이들에게 영향을 받아 왔기 때문에 꼬집어 말하기가 힘들다. 대신 나의 빽빽한 뇌를 휘저은 몇 사람을 소개하겠다. 에드워드 윌슨(Edward. O. Wilson), 그에 따르면 인간은 서로 다르게 생긴 얼굴만큼이나 서로 다른 생각과 행동을 한다고 여기지만 실제로는 그렇지 않다. 즉 긴 세월 생존을 위한 자연선택에 의해 암호화된 인간 유전자는 일정한 방향으로 우리의 행동과 습관을 이끌기 때문에 우리가 자신의 자유 의지라고 생각하는 많은 사회 행동이 실은 자신과 자신이 속한 집단의 이익을 추구하는 본성에 내재화되어 있다는 것이다. 그리고 리처드 도킨스(Richard Dawkins). 찰스 다윈(Charles Darwin)이 인간 조상이 원숭이라고 해서 당시 비난을 받았다면 이 시대 최고의 진화생물학자인 도킨스는 더 센 주장을 했는데 영생하는 것은 유전자이고 우리 몸은 그 유전자를 담기 위한 용기에 불과하다는 것이다. 인류 탄생은 진화가 축적돼 나타난 생물종 확대의 결과일 뿐이지 다른 목적이 있는 것은 아니며 인간에게 목적이 있다면 생존 그 자체가 목적이라는 것이다. 마지막으로 알베르트 아인슈타인(Albert Einstein). 그는 우리의 시간과 공간이 절대적인 게 아니고 상대적임을 밝혔다. 이 세상 그 어느 것도 기준을 삼고 기댈 것이 없다는 말 아닌가. 아인슈타인 이후의 물리학자들은 태양계를 포함한 우주의 시작이 있었음을 알아냈으며 따라서 끝을 예측한다. 인류도 지구도 태양도 우주도 언젠가는 없어질 것이다. 비록 너무나 먼 이야기이지만 때로는 살면서 아등바등하는 것이 얼마나 쓸데없는 짓인가를 되새겨 준다. 나는 종교가 없지만 무엇을 믿느냐고 물어본다면 '모든 것은 사라진다'는 것을 믿는다. 결국 없어질 것이라면 있을 때 하고 싶은 대로 해 봐야지 않겠는가?

당신의 북디자인 스타일에 대해 설명해 달라.

좋게 말하면 적은 요소로 큰 효과를 보고자 하는 것, 안 좋게 말하면 '날로 먹으려는 것'. 프랑스 '갈리마르' 출판사의 소설 단행본 페이퍼백 표지를 보면 제목, 저자 이름, 소설, 출판사 이름, 이 네 가지 글자만이 빈 종이 위에 인쇄돼 있는데 한국에서 그런 표지 시안을 내밀면 '이 자식이 무슨 날로 먹으려는 수작이야'라는 눈길을 받게 될 것이다. 그렇더라도 나는 그런 표지가 좋다. 아니 그것을 꿋꿋하게 밀고 나가는 출판사의 철학이 좋다. 아니 존경스럽다. 팔아야 하는 상품으로서의 강박관념에서 벗어나 있기 때문이다.

당신의 영감은 어디에서 오는가?

영화감독은 평생 한 작품을 만든다는 말이 있다. 영화감독을 디자이너로 바꿔도 별반 틀리지 않는다. 이번 기회에 그동안 작업했던 책을 추적해 보았다. '내가 봐도 내가 만든 거라는 걸 알겠네'라는 것이 확인되는 순간 갑자기 뒤통수가 간지러웠다. 좋게 말하면 자신만의 색깔이요 반대로 말하면 그게 그거 아니겠는가. 디자이너에게만 특별히 영감 창고가 있지 않다는 것을, 영감이란 특별한 다른 그 무엇이 아니라는 것을 뜻한다. 의뢰인은 디자이너가 특별한 천재적 영감을 떠올리기를 기대하지만 내가 생각하기에 그런 건 없다. 많은 일을 예상보다 뛰어나게 완성한 디자이너가 있다면 그것은 그가 그만큼의 준비가 돼 있었다는 것을, 일을 맡기는 의뢰인도 많은 준비를 했다는 것을 말한다.

전체 북디자인 과정 중 당신이 가장 중요시하는 단계는 무엇인가?

비유하면 야구는 9명이 하는 경기이지만 일명 '투수놀음'이라고 한다. 그만큼 투수의 구실이 중요하다는 뜻이다. 표지 디자인은 '제목놀음'이라고 할 수 있다. 제목이 어떻게 자리 잡느냐를 정하는 것이 디자인 작업의 반이라고 생각한다. 그래서 디자인 방향을 잘 정하고 제목을 잘 앉혀 놓으면 거의 끝난 게임이다. 결론은, 방향과 제목, 이 두 가지가 가장 중요하다고 생각한다.

당신의 인생철학은? 당신의 디자인 철학은?

세상을 사는 두 가지 방식이 있다. 하나는 편집증형 인간으로 사는 것이다. 영토를 확보해 정착을 하고 끊임없이 영토를 넓히며 재산을 축적하고 이성을 성적으로 독점해서 자신만의 세계를 살아 올린다. 그 반대의 방식은 탈주형 인간이다. 몸을 항상 가볍게 하며 끊임없이 달아난다. 그는 물질을 축적하지도 않고 한곳에 정착하지도 않는다. 소유의 시대에서 접속의 시대로 변하는 환경에서 그는 관계의 네트워크를 따라 어디로든 달아난다. 그렇다면 나는? 보안법 위반 혐의로 구속당했던 송두율 교수는 스스로를 가리켜 '경계인'이라고 불렀다. 그가 이데올로기의 경계인이라면 나는 위의 두 가지 방식 사이의 경계인이다. 성공적으로 정착하지도 못하고 그렇다고 탈주하지도 못하는 경계의 삶을 이어 가고 있다. 아니 그보다는 몸은 정착하기를 원하고 머리는 탈주하기를 원하는 이율배반의 욕망에 허덕이고 있다. 커서 대단한 인물이 되겠다는 꿈을 가진 소년이, 사는 것 자체가 대단한 일이라는 것을 깨닫는 순간 어른이 돼 현실을 받아들인다. 무엇을 하며 어떻게 살 것인지 처음부터 다시 생각한다. 지금의 내 모습이다. 내가 왜 미대를 갔고 왜 북디자인을 선택했고 지금까지 왜 이 일을 하고 있는지 이제는 후회하거나 자책하지 않는다. 그보다는 돈을 버는 것과 경쟁력을 키우는 것만이 삶의 지표라는 허위 이데올로기가 팽배한 이 세상에서 진정한 나의 '생존'이 무엇인지 다시 고민하고 있다.

후배에게 하고 싶은 말.

후배 : 돈을 벌고 싶어요. / 나 : 그럼 이 일 하지마. / 후배 : 그래도 꽤 버는 것 같은데. / 나 : 그래 봐야 도토리 키 재기야. 제일 큰 단행본 출판사 연매출이 겨우 300~400억인 규모에서 디자이너한테까지 떨어지는 게 얼마 되겠어? 그러니 무슨 떼돈을 벌겠어. 게다가 대부분의 출판사는 가내 수공업 수준이야. / 후배 : 돈은 그렇다 치고 일이 좀 폼 나지 않나요? / 나 : 단행본 북디자이너가 하는 일이 대부분 껍데기 디자인인데 말이지. 사실 책 껍데기는 있어도 그만 없어도 그만이거든. 달리 말하면 책 표지는 광고판이나 마찬가지야. 거기다가 폼 나게 예술을 해 보겠다면 밥줄 끊어지기 딱이지. / 후배 : 그래도 소위 문화상품인데 기름냄새 안 나고 지성인, 지식인 뭐 이런 소리 듣잖아요. / 나 : 아직 세상 물정을 잘 몰라서 그러는 모양인데 까놓고 야비한 게 안 그런 척하면서 야비한 거보다 더 솔직한 거야. 우리가 국회의원이나 정치하는 인간들 무지하게 욕하잖아? 그런데 소위 학계, 문화계는 더 안 만치 않아. 겉으로는 선비도 그런 선비가 없는데 뒤로는 양아치도 그런 양아치가 없는 게 수두룩 해. 여기 말고 후지게 해도 기본은 주는 데 가서 개겨. / 후배 : 아니 판타스틱한 코리아 드자인 바닥에서 후지게 해도 기운 주는 데가 어디 있어요? / 나 : 코리아 드자인이 필로 퇴간디스틱한 줄 아나? 손바닥만 하기로 아주 판타스틱하지. 몇 다리 건너면 다 아는 좁은 바닥에서 출신별로 모여서 북적대는 걸로 말이야. 너 아직 젊잖아? 사기를 차든 뭘 하든 몇 천 땡겨서 유학 가. 거기다 개기다 돌아오면 코리아에서는 좀 먹어주잖아. / 후배 : 그런데 선배가 하는 말은 왠지 신뢰가 안 가. 어떻게 하면 나를 쫓아내서 자기 밥그릇을 지켜 볼까 뭐 그런 냄새가 난단 말이죠. / 나 : 내가 그런 인간으로 보인단 말이야? / 후배 : 어쨌든 난 선배 얘기만 들어 갖고는 안 되겠어. 딴 데 가서도 좀 알아봐야지. 미안하지만 먼저 갈게요. 술값은 선배가 내요. / 나 : 야, 내 얘기 다 안 끝났어. 야 야 천 원이라도 내고 가!

당신의 최종 목표는 무엇인가?

21세기에도 한국 사회는 여전히 계급 사회다. 권력과 금력에서 멀어지지 않으려는 강박이 생존의 욕망과 맞물려 질게 깔려 있다. 조용히 살고 싶은 욕망조차도 쉽게 허락이 안 되는 분위기가 무섭다. 별 볼일 없는 몸뚱이 하나 지탱하는 것이 투쟁인 현실에서 작은 발걸음을 내딛는 것이 좀 더 쉬워지기를 바란다. 그래서 봄에 피는 꽃을 하염없이 바라볼 수 있기를 바라고, 일이 좀 더 많아지기를 바라고, 가족과 며칠 여행 갔다 오기를 바라고, 허리 디스크가 낫기를 바라고, 영화 한 편 보기를 바라고, 휘발유 값이 내리기를 바라고, 생각이 조금 더 정리되기를 바라고, 애들이 커서 아빠를 싫어하지 않기를 바라고…,

정 보 환

Chung, Bo Hwan 1964년 경기도 용인 출생으로 1987년
서울대학교 미술대학 서양화과를 졸업했다. 졸업 후 2년간 애니메이션 하청 업체에서 동화 작업을
했으며 군 복무 후 전교조 해직 교사들의 월간지 〈우리교육〉의 편집 디자인을 했다. 이후 1993년 '민
음사'에 입사. 1995년부터 박상순의 뒤를 이어 미술부장으로 재직하며 북디자이너로 활발한 작업을
펼쳤다. 2002년 '민음사'를 나온 이후 프리랜서로 활동 중이다. 1998년 일본에서 있었던 '현대 한국의
북디자인'전, '환기미술관'의 '출판과 미술전' 등에 참여한 바 있다. **monde@paran.com**

느림

밀란 쿤데라 지음, 김병욱 옮김, 130×195×15mm, 민음사 1995

〈느림〉표지 디자인 작업을 끝낸 후 나를 기다리고 있던 것은 신문 광고의 행렬이었다. 〈참을 수 없는 존재의 가벼움〉과 이를 영화화한 〈프라하의 봄〉으로 나름 잘 알려진 밀란 쿤데라(Milan Kundera)의 신작 소설이었기에 회사에서도 전략적으로 '미는' 신간이어서 '광고의 압박'은 이미 예정된 것이나 다름없었다. 거의 매 주말마다 네다섯 개의 신문 광고를 만들어야 했고, 꼭 광고 때문만은 아니었지만 〈느림〉은 상당 기간 베스트셀러였기 때문에 나는 상당 기간 광고를 만들어야 했다. '책이 잘 팔리면 회사는 돈복이 터지지만 나는 일복이 터지는구나'라는 것을 뼈저리게 느끼며 광고 시안을 들고 사장실을 들락날락해야 했다. 하지만 베스트셀러가 장점일 때도 있었는데 양장 제본용 천을 '주문'할 수 있었을 때였다. 그전까지는 견본에서만 골라 써야 했는데 수량이 많으니 주문 제작이 가능했던 것이다. 말하자면 '물량의 권력'의 달콤함을 맛본 것이다.

도주론

아사다 아키라 지음, 문아영 옮김, 152×224×13mm, 민음사 1999

journal **BOL**

볼

겨울 WINTER 2007

007

베트남과 우리
VIETNAM & US

우주의
점

How the Universe got its Spots
우주, 그 끝은 존재하는가

★

재너 레빈 · 이경아 옮김

한승

지널 볼 7호

웅웬 꾸옥 짠 외, 175×235×24mm, 한국문화예술위원회 인사미술공간 2008

'한국문화예술위원회'가 발행하는 시각 예술 비평 잡지다. 각 권마다 주제에 따른 글과 작가의 작업 이미지가 들어가며 글은 한글과 영어가 동시에 들어간다. 시각 예술 잡지이기 때문에 가능하면 '장식'을 하지 않는 미니멀리즘을 구현해서 필자와 작가에게 '누'가 되지 않아야겠다는 노선을 정했다. 때문에 주로 판형, 판면, 본문 활자, 각주, 면주 등의 사양을 정하는 데 신경을 썼다. 판매와 이익을 생각해야 하는 경영 마인드의 부담 없이 작업을 할 수 있다는 것이 이 잡지의 큰 매력이었다. '사장님'의 재가를 받지 않아도 되는 일을 해 보는 것이 얼마 만인가? 작업의 결과로 나오는 잡지는 애초의 의도대로 심심하다. 한마디로 '별것' 없다. 그래서 편안하다. 이 편안함이 얼마나 갈 수 있을지는 모르겠지만 비록 보는 사람은 적을지라도 오래 나올 수 있으면 좋겠다.

우주의 섬

재너 레빈 지음, 이경아 옮김, 156×232×23mm, 한승 2003

북디자인을 하다 보면 새로운 표현을 위해 새로운 시도(남들은 전혀 알아채지 못할지라도)를 할 때가 종종 있는데 성공하는 경우도 있지만 별 효과를 보지 못하는 경우도 많다. 〈우주의 점〉은 은색 위에 은박을 찍는 시도를 해 보았는데 예상보다 훨씬 좋은 느낌을 얻어서 기억에 남는다. 책이 나오기 전까지도 혹시 별 효과가 없으면 어떡하나 속으로 엄청 걱정을 하던 책이었기 때문이다. 광활한 미지의 우주 공간의 구조를 다루는 내용이기에 그 느낌이 잘 표현됐으면 했는데 은색 위의 은박은 의외로 깊이 있고 고급스러운 느낌으로 우주 공간을 아주 잘 나타내 주었다. 알고 나면 별것 아니지만 작은 차이에서 오는 의외의 큰 효과를 알아낸 작업이었다.

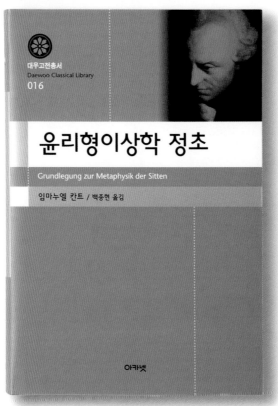

대우고전총서
우주에서 인간의 지위 / 막스 셸러 지음, 진교훈 옮김, 132×192×19mm, 아카넷 2001
윤리형이상학 정초 / 임마누엘 칸트 지음, 백종현 옮김, 132×192×23mm, 아카넷 2005

이름에서부터 묵직한 학문의 무게를 느끼게 하는 기획이었기에 감당할 수 있을지 어깨가 무거웠던 작업이었다. 이 기획은 여섯 분야로 나누어졌는데 각 분야를 별색을 사용해 분류하기로 방향을 정했다. 별색
견본을 펼쳐 놓고 한참 고민했다. '어떤 느낌의 색으로 갈 것인가? 이리로 갈까? 저리로 갈까? 그래, 파스텔 톤의 원색으로 가 보자.' 결정은 내려졌다. 하지만 마음 한구석에선 너무 알록달록한 것 아닌가 하
는 우려가 계속 있었다. 책이 나온 후에야 우려를 씻을 수 있었다. 고전의 '무겁고 어렵다'라는 무거움을 원색 파스텔 톤의 가벼움과 같이 배치하는 모험을 시도했는데 다행히 잘 어우러져서 자화자찬이긴 하지
만 지금도 이 책들을 보고 있으면 기분이 좋다.

메디컬 라이브러리

의료윤리 / 래난 길론 지음, 박상혁 옮김, 156×232×21mm, 아카넷 2005

의료사회학 / 윌리엄 코커햄 지음, 박호진·김경수·안용항·이윤수 옮김, 156×232×37mm, 아카넷 2005

비트겐슈타인 선집 7

문화와 가치

Vermischte Bemerkungen/Culture and Value

루트비히 비트겐슈타인

이영철 옮김

책세상

비트겐슈타인 선집(전 7권)
루트비히 비트겐슈타인 지음, 이영철 옮김, 156×232mm, 책세상 2006

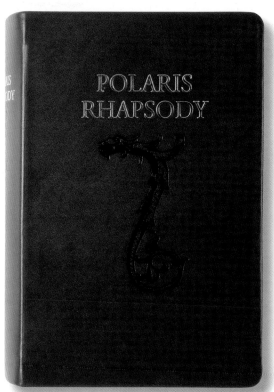

폴라리스 랩소디(소장본)

이영도, 170×256×73mm, 황금가지 2001

유명 판타지 소설가 이영도의 팬들에 대한 서비스 차원에서 《폴라리스 랩소디》를 가죽 양장 한정판 소장본을 만들기로 해 처음으로 가죽 양장을 해 보게 됐다. 이 작업의 가장 중요한 요소인 '가죽'을 알아보니 역시나 나에겐 별로 선택권이 없었다. '수량이 되는' 가죽을 그냥 고맙게 써야 했다. 이와 비슷한 상황을 몇 번 겪으면서 풍부한 재료는 곧 좋은 디자인으로 가는 지름길이라는 사실을 확인할 수 있었다. 재료가 좋으면 이미 반 이상은 먹고 들어가는 것이다. 그래서 때로는 고만고만한 재료를 가지고 지지고 볶는 것이 짜증 나기도 한다. 아무튼 자원이 부족한 나라에서 겪는 경험이라 생각하고 내가 한 일은 생각보다 별로 없이 책은 만들어져 나왔다. 확인한 것은 '가죽을 쓰니 뭔가 있어 보인다'는 것.

암리타 / 요시모토 바나나 지음, 김난주 옮김, 130×195×31mm, 민음사 2001
섬 / 장 그르니에 지음, 김화영 옮김, 153×196×11mm, 민음사 1997

아르센 뤼팽 전집 1

괴도 신사 뤼팽 모리스 르블랑

Arsène Lupin, Gentleman Cambrioleur 심지원 옮김

황금가지

셜록 홈즈 전집 2

네 사람의 서명 아서 코난 도일

The Sign of Four 백영미 옮김

황금가지

아르센 뤼팽 전집 1 – 괴도 신사 뤼팽 / 모리스 르블랑 지음, 심지원 옮김, 153×216×18mm, 황금가지 2002
셜록 홈즈 전집 2 – 네 사람의 서명 / 아서 코난 도일 지음, 백영미 옮김, 153×218×16mm, 황금가지 2002

변신 이야기 1

오비디우스 지음, 이윤기 옮김, 133×225×18mm, 민음사 1998

운율의 탄생

한수영, 156×232×18mm, 아카넷 2008

이사야 벌린의 자유론

이사야 벌린 지음, 박동천 옮김, 156×232×40mm, 아카넷 2006

눈송이는 어떤 모양일까?

이언 스튜어트 지음, 전대호 옮김, 240×288×21mm, 한승 2004

자연주의자

에드워드 윌슨 지음, 이병훈·김희백 옮김, 152×224×18mm, 사이언스북스 1997

서양사

안병직·이영석·이영림 엮음, 170×240×24mm, 책세상 2007

간결한 배치

신해욱, 129×219×12mm, 민음사 2005

당신의 물고기

함정임, 130×195×20mm, 민음사 2000

어떻게 북디자인에 대해 흥미를 느끼게 됐나?

대학 시절 나는 두 분 선생님의 수업에 매료됐다. 바로 안상수와 서기흔이었다. 당시 안상수는 기초조형과 타이포그래피를 가르쳤다. 그를 통해 타이포그래피의 세계와 타이포그래피의 중요성이 내 머릿속에 각인됐다. 3학년에 진학하고 졸업 후 구체적인 진로에 대해 고민했다. 사실 그 당시에는 내가 무엇을 어떻게 할 수 있을지에 대한 막연한 불안감이 컸었고, 그런 고민이 진로 선택의 고민으로 변해 갔다. 1년의 휴학을 마칠 즈음엔, 난 편집 디자인을 하기로 마음먹고 있었다. 복학 후 안상수 선생과 서기흔 선생의 편집 디자인 수업을 들었다. 서기흔 선생의 에디토리얼 수업은 매우 진지했다. 그의 열정적이고 성실한 디자인 작업에 대해 알게 됐고, 그는 차츰 나에게 롤 모델이 돼 갔다. 졸업 전에 '한길사'에 입사하게 됐다.

회고해 볼 때 가장 기억에 남는 북디자인 작업은?

이문열의 〈변경〉과 마르트 로베르(Marthe Robert)의 〈정신분석 혁명〉이다. 첫 직장 '한길사'를 그만두고 '문학과지성사'에 취직한 후 처음으로 작업한 책이 〈변경〉이다. '한길사'에서의 6년은 출판 디자인의 abc를 배우던 시기였다. '문학과지성사'에서는 본격적으로 나의 작업을 추구해 볼 수 있는 여건이 마련됐다. 나는 〈변경〉의 디자인으로 디자이너 조혁준이 세상에 있다는 사실을 알리고 싶었다. 소위 파격을 단행하고 싶었다. 출간 후 반응은 극과 극으로 갈렸다. 〈정신분석 혁명〉은 한글 타이포그래피의 자유롭고 유연한 적용 가능성을 연구하던 중에 맡게 된 작업으로, 의미 있는 결과물이 됐다. 고딕체로만 이루어진 표지, 그 글꼴의 크기, 위치의 변화. 모이고 흩어지면서 만들어 내는 점, 선, 면의 조화로움. 이 책을 통해 타이포그래피에 집중하면서 추상적이거나 관념적이었던 조형의 기초 원리를 새삼 체득하게 됐다. 또한 이후 더욱 다양한 타이포그래피 변주를 가능하게 해 준 작업이었다.

당신의 디자인 작업에 가장 큰 영향을 준 사람은?

어떤 면에선 난 매우 행운아다. 대학 시절 안상수, 서기흔에게 배울 수 있었고, 사회에 나온 후 김언호, 김병익에게 책과 출판을 배우고 그들을 통해 출판문화와 지식인들을 만나게 됐다. 또한 정병규, 민진기, 오진경, 정계수, 오필민 등 에너지 넘치는 많은 디자이너들과도 만나게 됐다. 이 모든 분들과 서점과 선술집에서, 스승이자 동료인 동시에 친구들처럼 만날 수 있다는 것은 참으로 커다란 행운이다.

당신의 북디자인 스타일에 대해 설명해 달라.

글쎄 나만의 그런 것이 있는가? 그보다는 내가 북디자인에 접근하는 방식을 말하자면, 타이포그래피에 집중한다고 할 수 있다. 원고의 구조와 특성을 어떻게 조직할 것인가, 그러한 디자이닝이 독자와 어떤 커뮤니케이션을 할 수 있는가를 생각하면서 덜어 내고, 붙여 가며 디자인을 다듬는다.

당신의 영감은 어디에서 오는가?

다양한 일상적 경험과 독서에서 비롯된다. 특히 다양한 철학적 명제들이 책디자인의 구조를 설계할 때 많이 원용된다.

전체 북디자인 과정 중 당신이 가장 중요시하는 단계는 무엇인가?

착상에서부터 완성까지 전체 과정 중 중요하지 않은 과정은 없다. 디자인의 시작에서는 가급적 다양한 착상을 시도하고자 한다. 다양한 착상에 내가 아는 이것저것의 논리적, 상식적 잣대를 들이대고, 감수성과 미적 아름다움, 완성도 등등을 생각하며 마름질해 가면서 디자인을 다듬어 간다. 세세한 것과 전체적인 것의 균형을 끊임없이 조율해 나간다.

편집자와 커뮤니케이션하는 당신의 방식에 대해 설명해 달라.

결과에 대한 반응은 매우 다양하다. 클라이언트(혹은 편집자)의 요구는 대체로 결과에 집중함으로써 역설적이게도 차별성 없고 무난한 결과물을 선호하는 경향을 보인다. 기획의 의도에는 차별화의 핵심이 담겨 있는데, 책을 만들면서 원래의 의도와는 달리 소위 '시장성'에 타협해야 한다는(내가 보기엔 말도 안 되는) 핑계로 이도 저도 아닌 결과물을 만들어 내는(요구하는) 경우가 많다. 콘텐츠가 가지고 있는 원래의 차별성이 어디에 있는지, 그 차별성을 어떻게 드러낼지에 대한 의견 교환을 많이 하고 싶다.

당신의 인생철학은? 당신의 디자인 철학은?

타이포그래피에 관심을 뒀고 디자인을 하면서 차츰 '같음'과 '다름' 그리고 이것들의 '변증적 어울림'에 대해 고민하게 됐다. 굳이 기호학을 이야기하지 않더라도 문자(기호)는 온통 '다름' 투성이다. 자소와 그 형태, 글꼴, 의미 분절의 다양한 방식—띄어쓰기, 쉼표, 마침표, 들여쓰기—등등. 타이포그래피는 역사적으로 무수한 '다름'을 증식해 왔다. 그러면서 동시에 '같음'을 추구하는데 그 요소들은 통일성, 구조의 결합, 의미의 결합 등의 장치를 통해 어울림을 지향한다. 책디자인은 문자, 이미지, 공간, 색 등의 다양한 다른 시각적 요소를 어떻게 같게 하고 어떻게 다르게 할 것인가를 끊임없이 탐구하게 만든다. 같음 속에서 다름은 빛을 발하고, 다름이 쌓여 같음—어울림, 아우라—을 지향한다. 동시대에는 참으로 많은 '책—리좀(Rhizome)'이 있다. 그것은 각각의 개성으로 빛을 발하면서 그 촉수를 무한히 뻗어 내고 있다. 그 촉수는 서로 교감하면서 더 큰 덩이—뿌리로 커 나가기도 한다. 같고 다른 것들의 조직(디자인)에 따라 한 권의 책이 갖는 레토릭을 참으로 다양하게 표현할 수 있다. '타인에게 말 걸기'를 시도해 보는 일은 항상 즐겁다.

조 혁 준

Cho, Hyuk Joon 1965년 경기도 출생. 홍익대학교 미술대학 시각디자인학과를 졸업했다. 1992년 첫 직장인 출판사 '한길사'에 입사해 7년간 일했다. 1998년부터 2004년 초까지 '문학과지성사'의 객원 디자이너로 활동했으며 이후 출판 디자인 사무실 'c-design'을 열어 아트 디렉터로 일하고 있다. 1998년 서울 '환기미술관'에서 열린 '출판과 미술전'을 비롯 국내외 북디자인전에 참여해 왔다. 2000년 〈시사저널〉이 선정한 올해의 책 디자인 부문상을 수상했으며 2005년 '한국출판인회의'가 선정한 올해의 출판인 디자인 부문상을 수상했다. 타이포그래피가 북디자인의 완성도를 높이는 핵심이라는 믿음 아래 과감하고 실험적인 타이포그래피 활용이 두드러진 작업을 해 오고 있다. librotm@hanmail.net

이인문의
강산무진도

오주석 지음

역사문화연구총서 3 ─ 신구문화사

제3장 《산장일장도》 이인문의 작품 분석

34 《고송유수첩古松流水帖》,
제8폭, 〈설중방우雪中訪友〉,
지본수묵담채, 그림24.9×31cm,
국립중앙박물관(본)801)
34-1 〈설중방우雪中訪友〉 세부,
바위 앞의 두 동자

제3장 《산장일장도》 이인문의 작품 분석

현산어보를 찾아서 1

이태원 지음

200년 전의 박물학자 정약전

청어람미디어

ISBN 89-89722-16-0
ISBN 89-89722-15-2 (전5권)

값 23,000원

9 788989 722168

03810

장대 머리는 며느리나 쥐라

정약전은 회익어가 숭대어를 닮았다고 했다. 그렇다면 회익어가 성대와 가까운 종류일 가능성이 많아진다.

정문기의 『한국어도보』와 정석조의 『상해 자산어보』에서는 성대과에 속하는 꼬마달재를 회익어로 추측하고 있다. 꼬마달재는 성대와 겉모습이 매우 비슷하다. 이름에서도 성대와의 유사성을 확인할 수 있다. 달재는 달갱이와 가까운 말이다. 가슴 밑에 철사 같은 지느러미 줄기가 달려 있다고 해서, 혹은 '달강달강' 하는 울음소리를 낸다고 해서 붙여진 이름으로 보인다. 그러나 성대와 비슷하다는 점만으로 꼬마달재를 회익어라고 판단할 수는 없다. 정약전은 회익어의 머리와 뼈가 약간 편평과 길다고 했는데, 꼬마달재는 이러한 설명과는 달리 오히려 성대보다 몸이 더 높기 때문이다.

역시 회익어는 사람들 사이에서 장대라는 이름으로 흔히 불리는 양태일 가능성이 높다고 생각된다. 우선 양태는 머리와 몸통이 납작하다. 또한 몸체와 가슴지느러미가 성대처럼 화려하지 않고 칙칙한 색이므로 "몸체와 가슴

* 성대는 횟병이목 성대과 성대속의 물고기로 우리 나라에서 이 과에 속하는 종으로는 성대와 함께 밑성대, 빨콩달재, 가시달재가 있어 모두 7종이 알려져 있다.

지느러미는 황흑색이다"라고 한 본문의 표현과 잘 맞아떨어진다. 양태의 몸 빛깔은 등 쪽이 암갈색을 띠고 있으므로 '황흑색'이라고도 볼 수 있다.

'구시월 장대'라는 말이 있다. 제철의 양태는 맛이 뛰어나기로 유명하다. 국이나 찜으로 요리하면 상당히 좋은 맛을 내며, 구이나 회로도 좋다. 지리로 먹으면 복지리 다음으로 맛이 뛰어나다고 한다. 그러나 양태는 대중적으로 크게 인기 있는 물고기는 아니었다. 오히려 걸핏하면 천대받기 일쑤였는데, 심지어 양태를 먹으면 눈에 병이 난다는 중상모략까지 생겨날 정도였다. 양태가 이토록 천대받은 이유는 무엇일까? 우선 양태의 생김새가 그리 식욕을 돋우지 못하는 것이 사실이다. 조그만 눈에 비해 지나치게 커다랗고 납작하게 눌려 있는 머리가 징그러워 보인다. 어두일미라는 말도 있지만 양

머리는 크고 편평하다. 어린 뼈가 매우 단단하다.

가슴지느러미는 몸빛깔과 비슷하다.

등은 암갈색, 배는 흰색이다.

아가미뚜껑에 2개나 가시가 있다.

몸이 위에서 눌린 듯 납작하다.

◉ 양태 Platycephalus indicus (Linnaeus)

정약전은 대수리의 맛이 그냥 매운 것이 아니라 '달지만 매운 기가 있다'라고 표현했다. 박도순 씨의 설명을 들으면 이 말뜻을 쉽게 이해할 수 있다.

"다시리라고도 하고 다시리고둥이라고도 하지라. 왜 그런 이야기가 있어요. 장가를 든 아들이 집에 올 때마다 부정을 하는 거여. 왜 처갓집 물은 단데 우리집 물은 맛이 없냐고. 다시리가 처음 먹을 때는 쌉쓰름한데, 다시리 먹고 물 한모금 먹으면 그렇게 물이 달 수가 없어. 뒷맛이 좋제. 흑산 처갓집에 올 때마다 다시리를 먹고 물을 마시니 물 맛이 달 수밖에."

대수리의 방언들을 살펴보면 어촌 사람들이 매운맛을 대수리의 가장 큰 특징으로 보고 있다는 점이 더욱 분명해진다. 대수리는 대수리, 대속, 송장고둥, 깨소라 등으로 불리기도 하지만, 맵다는 점을 강조한 맵다리, 쓴고둥, 맵八리, 맵골뱅이, 매웅이, 매훈이 등의 방언들이 더욱 널리 퍼져 있다. 하동에서는 대수리를 배아픈고둥이라고 부르는데, 이는 많이 먹었을 때 복통을 유발할 수 있기 때문에 붙인 이름이다.

대수리는 매운맛과 복통을 일으키는 성질

껍질의 표면에 커다란 돌기가 줄지어 있다.

껍질 안쪽은 흑감색이다.

◉ 맥수리 Reishia clavigera (Küster)

* 버려진 고둥 사리 곳곳에는 어느 집에선가 먹고 버린 고둥 껍질 더미들이 쌓여 있는데, 그중의 대다수가 대수리였다. 이것은 사리 마을 사람들이 얼마나 대수리를 즐겨 먹는지 잘 보여준다.

껍질의 표면에 커다란 돌기가 줄을 지어 솟아 있다.

껍질 안쪽은 황백색이다.

때문에 많은 지역에서 그리 인기 있는 고둥이 아니다. 그렇지만 박도순 씨는 가장 맛있는 고둥으로 대수리를 꼽았다. 사리 마을 곳곳에는 어느 집에선가 먹고 버린 고둥 껍질 더미들이 쌓여 있는데, 그중의 대다수가 대수리였다. 이것은 사리 마을 사람들이 얼마나 대수리를 즐겨 먹는지 잘 보여준다.

편의상 대수리라고 했지만 사실 대

◉ 두드럭고둥 Reishia bronni (Dunker)

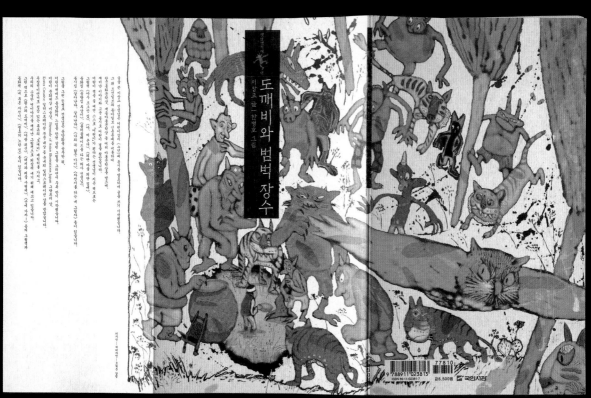

도깨비와 범벅 장수

이상교 글, 한병호 그림, 170×287×5mm, 국민서관 2005

일러스트레이터 한병호, 편집자들과 1년여 동안 작업한 끝에 완성한 작고 얇은 책이다. 우리 출판계에는 아이들 그림책은 어린이에야 한다는 판성이 있다(사실 많은 책들이 그렇다) 이 책을 통해 그림책의 몇 가지 관성을 깨 보기로 했다. 이 생각은 이상교의 강렬인 나는 글, 한병호의 동양화풍의 일러스트레이션에서 비롯됐다. 한병호에게 새로운 줄넘대 공간을 만드는 그림을 유구했고, 판넬을 세로로 길게 설정하...
세로마키를 채택했다. 당연히 책은 세로쓰기로 책의 뒤편에서, 인쪽에서 오른쪽으로 읽히는 군소한 갈게 됐다. 물자, 기대 한병호 비롯, 의외로 쉽게 곳박이 이미리 설정과 표지와 내부에...

자, 따끈따끈 호박험벅 사세요!
혀에 살살 녹는 호박험벅이요!

이크!
도, 도깨비다!

나도 한 입만...
호박험벅이다!

다음에는 더 많이 가져와야 해.
맛있는 호박험벅이 왔다!

힘내! 힘내!
당겨! 당겨!
힘내서 당겨!
논밭을 뚝 떼메어 가자!
어기영차! 영차! 영차!

한국사 오디세이(전 2권)

김정환, 175×225×40mm, 바다출판사 2003

러시아 혁명사
김학준 157×230×54mm, 문학과지성사 1999

명상록
마르쿠스 아우렐리우스 지음, 천병희 옮김 145×228×22mm, 숲 2005

야스 인간경영

이정환 옮김, 153×225×15mm, 경영정신, 2004

내 시대의 초상

이윤기, 152×225×12mm, 문학과지성사 2003

여러 단편을 묶은 소설집이다. 각각의 단편은 '내 시대의 초상'을 드러내면서 한데 묶인다. 균일한 간격으로 촘촘히 찍히는 같은 크기의 고딕 글자들, 흑색에서 백색에 이르는 계조만으로 완성한 고딕만으로 다양한 타이포그래피 이미지와 레토릭 표현을 시도했었는데, 그때 건진 나름내로 좋은 작품이라 생각한다. 제목이 잘 보이는 표지가 되지 못했기에, 저자는 이 표지를 매우 싫어했다.

MASS MASS MASS 전국괄 15주기[전]

시월네트워크, 153×203×16mm, 시월의책 2006

THE PROPHET ARMED : TROTSKY 1879-1921 by ISAAC DEUTSCHER

무장한 예언자
트로츠키

TROTSKY

1879-1921

아이작 도이처 지음
김종철 옮김

필맥

THE PROPHET UNARMED: TROTSKY 1921-1929 by ISAAC DEUTSCHER

비무장의 예언자
트로츠키

TROTSKY

1921-1929

종횡가 인간학
넓게 살피고 은밀히 취하라
合從連衡

인간의 숲에서
경영의 지혜를
읽는다

CEO
인간학

렁청진 지음 / 김태성 옮김

21세기북스

縱橫

CEO 인간학(전 5권)
렁청진 지음, 김태성 옮김, 153×224mm, 21세기북스 2008

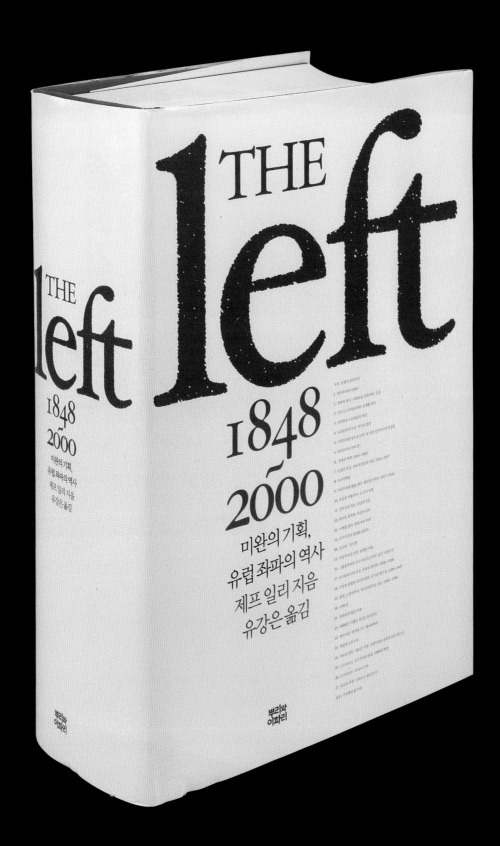

The left

제프 일리 지음, 유강은 옮김. 167×250×80mm, 뿌리와이파리 2008

HISTORICA 히스토리카 한국사

고구려+백제

HISTORICA 한국사

HISTORICA 한국사

고구려·백제

히스토리카한국사 편찬위원회 지음
전호태 책임감수

9 788958 770336
04910
ISBN 978-89-5877-033-6
ISBN 978-89-5877-042-8(세트)
교 38,000원

HISTORICA 히스토리카 세계사

1 선사시대와 최초의 문명

HISTORICA 선사시대와 최초의 문명 세계사

부모와 자녀가 함께 읽는 세계사

J. M. 로버츠 지음
조윤정 옮김

9 788958 770459
04900
ISBN 978-89-5877-045-9
ISBN 978-89-5877-055-8(세트)
교 28,000원

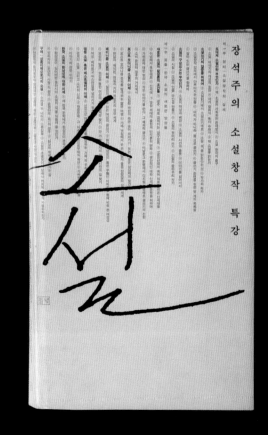

변경(전 10권)

이문열, 153×225×16mm, 문학과지성사 1998

변경 지대는 이종교배의 접촉이 있는 곳이다. 거친 명조와 거친 고딕의 이종교배로 제목을 만들었고,

단순한 직사각형으로 중심과 테두리의 관계를 모호하게 설정해 보았다. 그로테스크하고 막막한 표지가

완성됐다. 소위 '소설책'답지 않은 표지로 인해 주위 출판 관계자의 반응은 극과 극으로 갈렸다.

더 나은 세계는 가능하다

세계화 국제포럼 지음, 이주명 옮김, 153×223×21mm, 필맥 2003

기형도 전집

기형도, 160×232×23mm, 문학과지성사 1999

소설

장석주, 140×232×33mm, 들녘 2002

사회책임투자
에이미 도미니 지음, 구홍표·이주명 옮김, 153×223×20mm, 필맥 2004

풍경의 탄생
장석주, 145×225×30mm, 민음북 2005

존 리드 평전
로버트 A. 로젠스톤 지음, 정병선 옮김, 135×195×40mm, 아고라 2007

낭만주의의 뿌리
이사야 벌린 지음, 강유원·나현영 옮김, 152×225×20mm, 이제이북스 2005

어떻게 북디자인에 대해 흥미를 느끼게 됐나?

10대 중반 시인이 되고 싶었다. 할 일 없이 서점을 배회하거나 책을 보는 시간이 많았다. 마음에 드는 책은 하얀 종이로 싸서 들고 다녔는데 그 위에다 낙서를 하거나 그림을 그렸다. 시간이 지나면 얼룩이 지고 손때가 묻었다. 그게 그냥 좋았다. 나중에 친구와 출판사를 차렸다. 표지를 내가 해야 했다. 대지 작업을 했는데 제판실 아저씨에게 배웠다. 재미있고 신기했다. 1990년 초 매킨토시를 만났다. 포토샵, 페인터 등의 프로그램이 깔려 있었다. 끌렸다. 그리고 같이 살았다. 10년 동안 여러 가지 일을 했다. 2000년 초 서점에서 새로운 감각의 디자이너들을 만났다. 그들이 나를 괴롭혔다. 나도 하고 싶었다.

회고해 볼 때 가장 기억에 남는 북디자인 작업은?

대학 시절 중고 서점에서 출판사 '이론과실천'의 책을 자주 샀다. 디자인이 맘에 들었다. 형식적인 틀에 투박한 듯하면서 세련된 디자인이었다. 그때는 누가 디자인했는지 몰랐다. 후에 알게 됐는데 '끄레 어소시에이츠'의 디자인이었다. 나 역시 '이론과실천'의 책을 2년여 동안 십여 권을 디자인하게 됐는데, 정말 잘하고 싶었다. 출판사는 오랫동안 나를 기다려 주었다. 그러나 해내지 못했다. '끄레'라는 한계를 넘지 못한 것이었다. '개마고원'의 책들 중 '서구 지성사 3부작'을 비롯한 몇 권의 책들도 기억에 남는다. 색을 두 가지 이상 쓰지 않거나 흑백 사진 이미지를 활용하는 등 절제된 색으로 디자인을 했다. 이렇듯 색깔 있는 출판사와 컨셉트가 정확한 책을 동시에 만나가는 쉽지 않다.

당신의 디자인 작업에 가장 큰 영향을 준 사람은?

정신적인 면에선 죽은 자들의 책들(불교의 '진언(眞言)' 같은 느낌이 좋다)과 정병규 선생의 열정에서 영향을 받았다. 그리고 동시대의 디자이너인 민진기, 조혁준은 나에겐 선생 같은 사람이다. 내가 디자인을 시작했을 때 그들이 그 길 위에 있어 좋았다.

당신의 북디자인 스타일에 대해 설명해 달라.

여러 분야의 책을 다작하는 나는 솔직히 질과 완성도에 대해 깊은 생각을 하지 못한다. 그래서 출판사와 책에 따라 그때그때 편한 스타일을 적용한다. 나는 몇 명이 이 책을 볼 것인지 얼마나 오래갈 수 있는지, 책의 전체를 생각한다. 이것이 정확하지 않다면 작업을 하지 않는다. 타이포그래피적인 측면을 가장 먼저 생각한다. 공간성 때문이다. 책 제목의 형태와 느낌, 글자 수와 배열 등을 구체화한다. 그러고 나서 어떤 시각적 스타일을 적용할지를 생각한다. 예컨대 실루엣 중심의 장식적 디자인은 정보성이 크거나 가벼운 교양서에, 모호함을 드러내는 흐트러진 디자인은 감성적인 에세이와 이론적인 인문 과학서에, 컨셉트 위주로 절제된 디자인은 사회 분야와 경제서에 적용하는 식이다. 물론 매번 그렇진 않다. 그리고 책의 내용을 앞서려는 디자인을 지양하고 편하고 쉬운 스타일로 접근하려 노력한다. 나는 오랜 시간 한 작업에 매달리지 않는다. 그러기엔 집중력이 부족하다. 즉흥성을 중요하게 생각한다.

당신의 영감은 어디에서 오는가?

혼성모방(Pastiche), 내가 읽은 시어들의 이미지화, SF 영화와 심각하고 무거운 영화, 하루에 세 번 나누어 자는 잠 속, 나를 불편하게 만드는 이미지와 타이포그래피들, 여자, 혼자 먹는 보드카, 아껴 듣는 LP 핑크플로이드와 짐훌, 도서관에서 보는 1980년대 이전의 책 표지(주로 양장이다), 양 위주의 포만감을 주는 식사(지극히 고급스럽지 않은), 다른 사람이 보기엔 교양 없는 것들, 초라함, 탐욕스러운 입술, 하루 두 갑 이상의 담배. 그리고 사랑하는 딸.

전체 북디자인 과정 중 당신이 가장 중요시하는 단계는 무엇인가?

컨셉트를 잡는 과정이다. 보통 출판사에서는 마감 한 달 전에 일을 의뢰하는데 제목도 정해지지 않고 원고도 초벌 상태이거나 일부분일 경우가 많다. 간단한 작업 의뢰서만 참고할 때도 있다. 시간이 많다고 오래 생각을 하는 것은 아니다. 어떤 순간 자연스럽게 풀어 가고 준비하는 과정이 된다. 그럴 때는 놓치지 않고 스케치를 해 둔다. 러프 스케치 없이 모니터 앞에 앉지 말자. 그 시간엔 차라리 잠을 자는 게 낫다.

편집자와 커뮤니케이션하는 당신의 방식에 대해 설명해 달라.

먼저 출판사가 디자이너에게 어느 정도 신뢰감을 갖고 있으며 어느 만큼의 기획을 줄 것인지를 알아야 한다. 보수적인 출판사와는 일하기 싫다. 일방적인 수정을 요구하는 출판사도 싫다. 편집자에게 나를 알린다. 왜 나에게 이 일을 맡기는지 정확히 알아야 한다. 디자이너가 출판사를 선택할 수도 있어야 한다. 그렇다면 커뮤니케이션은 편집자와 디자이너의 사다리다. 그래야 한다. 맹목적으로 전달하는 편집자와는 디자인 커뮤니케이션이 되지 않는다. 책임지는 편집자와 안목 있는 편집자가 필요하다. 디자이너에게는 설득력이 필요하다. 편집자와 디자이너는 같은 선상에서 마주보고 있어야 한다.

당신의 인생철학은? 당신의 디자인 철학은?

①표지는 형태적으론 책의 맨 앞에 놓이지만 뒤에 숨어 있어야 한다고 생각한다. ②느낌은 어떻게 오는가 / 꽃나무에 처음 꽃이 필 때 / 느낌은 그렇게 오는가 / 꽃나무에 처음 꽃이 질 때 / 느낌은 그렇게 지는가 // 종이 위의 물방울이 / 한참을 마르지 않다가 / 물방울 사라진 자리에 / 얼룩이 지고 비틀려 / 지워지지 않는 흔적이 있다(이성복 시, '느낌'). ③말 많이 하지 말자 내가 다친다.

후배에게 하고 싶은 말.

사랑은 나의 행복 / 사랑은 나의 불행 / 사랑하는 내 마음은 / 빛과 그리고 그림자 / 그대 눈동자 / 태양처럼 빛날 때 / 나는 그대의 / 어두운 그림자 // 사랑은 나의 천국 / 사랑은 나의 지옥 / 사랑하는 내 마음은 / 빛과 그리고 그림자(패티 김 노래, '빛과 그림자')…, 한 10년은 길지만 짧은 시간, 견디는 힘은 얼마나 아름다운가. 살아 있어야 한다.

당신의 최종 목표는 무엇인가?

환산된 가치로서의 북디자인을 하며 세금 걱정 안 하는 디자인 스튜디오 만들기. 10년 넘게 쓰는 모니터 소니 멀티스캔(Sony Multiscan) 300sf(그는 나와 선(禪)을 한다)처럼 끝까지 철저히 완벽하게 소모하기.

오 필 민

Oh, Pill Min 1966년 인천 출생. 1992년 건국대학교 국문학과를 졸업했다. 1992년 친구와 함께 출판사 '비안'을 차려 편집과 디자인 작업을 병행하면서 출판 실무를 익히고 디자인 감각을 다졌다. 1994년 '하람커뮤니케이션'에서 아트 디렉터로 일했으며 1999년에는 '디자인플러스'(DFLUX)를 차리고 6년간 잡지와 사보, 기획 출판물을 다루었다. 2002년부터는 프리랜서 북디자이너로 인문, 실용 분야를 두루 넘나들며 다양한 감성의 커버 디자인을 선보이고 있다. 2006년 시사 주간지 〈시사저널〉로부터 올해의 책디자이너로 선정됐으며 2007년 '한국출판인회의'가 수여한 올해의 출판인 디자인 부문상을 받았다. ohpm@korea.com

의식과 사회 / H. 스튜어트 휴즈 지음, 황문수 옮김, 160×230×37mm, 개마고원 2007
막다른 길 / H. 스튜어트 휴즈 지음, 김병익 옮김, 160×230×30mm, 개마고원 2007
지식인들의 망명 / H. 스튜어트 휴즈 지음, 김창희 옮김, 160×230×30mm, 개마고원 2007

1890년대부터 1960년대까지 세계사의 격동의 시기 현대 서구 사상의 새로운 흐름과 좌절을 3부작으로 모은 책이다. 길을 잃고 어디론가 향하는 지식인과 각 권의 제목(의식, 길, 망명)에 맞는 흑백 톤의 이미지를 사용했다. 테두리는 사진을 벗어나는 느낌의 구름, 물, 돌을 여백에 표현했다. 시리즈나 같은 포맷으로 된 책을 여러 권 디자인하는 것은 지금의 출판 시장에선 어려운 일이다. 시간 간격을 두지 않고 한 번에 출간하는 일도 드물다. 책이 극도로 상품화돼 가는 현실이 안타까울 뿐이다. '개마고원'에 고마움을 표한다.

막다른 길
프랑스 사회사상, 그 절망의 시대 1930~1960
The Obstructed Path French Social Thought in the Years of Desperation 1930~1960
H. 스튜어트 휴즈 지음 · 김병익 옮김
서구 지성사 3부작의

지식인들의 망명
사회사상의 대항해 1930~1965
The Sea Change The Migration of Social Thought, 1930~1965
H. 스튜어트 휴즈 지음 · 김병익 옮김
서구 지성사 3부작의

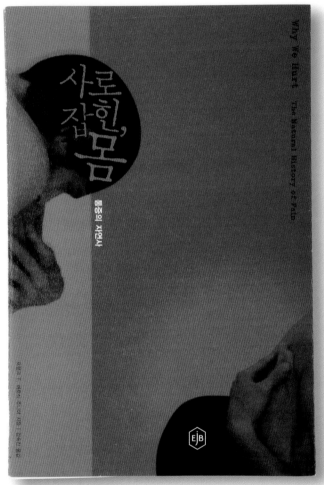

사로잡힌, 몸
프랭크 T. 버토식 주니어 지음, 김숙진 옮김, 147×220×21mm, 이제이북스 2005

WEDNESDAY, JULY 6, 1994

By EDWARD S. HERMAN
and NOAM CHOMSKY

MANUFACTURING
CONSENT

매스미디어의 정치경제학

The Political Economy of
the Mass Media

여론조작

노엄 촘스키·에드워드 허먼 지음 | 정경옥 옮김 | 윤선희 감수

에코리브르

여론조작

노엄 촘스키·에드워드 허먼 지음, 정경옥 옮김, 155×233×37mm, 에코리브르 2006

신성동맹과 함께 살기

고종석, 150×225×17mm, 개마고원 2006

정치적 권력, 자본, 반동, 강고한 동맹 등 억압적인 집단주의가 이 책의 제목인 신성동맹을 설명할 수 있는 말이다. 권력과 동맹을 표현하기 위해 중심에 쇠사슬(남성적)의 이미지를 배치하고 주변에는 책의 키워드를 아이콘(여성적)으로 바꾸어 배열했다. 흑백 톤으로 쇠사슬을 순화시켜 표현함으로써 저자(글)의 투사적이거나 거칠지 않은 부드러움을 반영하고 싶었다. 제목은 글자를 아래위 불규칙적으로 배열하고 자간을 붙임으로써 긴장감을 주고 이미지와 한 덩어리로 배열했다. 이러한 시도를 통해 결과적으로 이 책의 메시지 전달력을 나름대로 획득하는 동시에 책을 위한 덩어리 디자인—이미지 덩어리들—을 비껴갈 수 있었다고 본다.

254

소로와 함께 강을 따라서

에드워드 애비 지음, 신소희 옮김, 153×225×18mm, 문예출판사 2004

나쁜 사마리아인들

장하준 지음, 이순희 옮김, 153×225×22mm, 부키 2007

'부키'는 나에겐 경계에 있는 출판사다. 2000년 초부터 전담으로 이 출판사의 책을 디자인해 왔다. 책의 종류가 다양하고 출판사의 형편 또한 신경 쓰이는 부담감이 많은 출판사다. 지금까지 버틸 수 있었던 건 디자이너에 대한 신뢰와 믿음이라고 생각한다. 저자인 장하준 선생 또한 '부키'와 그렇게 인연을 맺었고 디자이너(6권을 함께 작업)와도 인연을 맺었다. 이 책은 디자인의 바깥에서 만들어진 인연과 신뢰의 작업이라고 생각한다. 디자이너는 출판사에 무엇을 맡길 수 있을까. 생각해 보자.

아메리칸 버티고

베르나르 앙리 레비 지음, 김병욱 옮김, 152×225×30mm, 황금부엉이 2006

편집자 황인석 씨는 영문판과 프랑스판을 보여 주었다. 프랑스판은 세피아 톤의 바다 사진만 있는 심플한 디자인이었고 미국판은 텍사스 어디쯤의 고속도로가 책 전체의 배경이 돼 있었다. '미국' 하면 떠오르는 이미지는 물론 식상할 것이었다. 이 책을 관통하는 이미지는 길이라고 생각했다. 아스팔트의 표면에 그어져 있는 차선을 확대하면 좋을 것 같았다. 미국의 이면을 자세히 들여다본다는 저자의 글과도 맞는 느낌이었다. 지명과 지도를 노이즈로 배치하고 제목을 빗금으로 그렸다. 여행기가 주는 속도감을 표현하고 싶었다. 이 책은 본문까지 디렉션한 책이다. 흔들리지 않은 편집자가 있었기에 디자인할 수 있었던 책이다.

목매달린 여우의 숲

아르토 파실린나 지음, 박종대 옮김, 135×195×20mm, 솔 2006

인간에 관한 가장 아름다운 이야기

A. 랑가네·J. 클로트·J. 길래느·D. 시모네 지음, 박단 옮김, 153×225×21mm, 부키 2007

모기나라에 간 코끼리

아르토 파실린나 지음, 진일상 옮김, 135×195×19mm, 솔 2007

냉소적 이성 비판

페터 슬로터다이크 지음, 이진우·박미애 옮김, 150×225×21mm, 에코리브르 2005

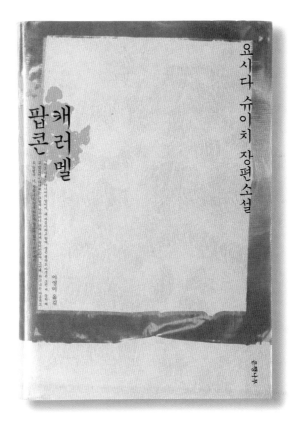

마케터는 새빨간 거짓말쟁이

세스 고딘 지음, 안진환 옮김, 145×212×22mm, 재인 2007

록음악의 미학

테오도어 그래칙 지음, 장호연 옮김, 155×225×21mm, 이론과실천 2002

장소의 탄생

장석주, 132×225×22mm, 작가정신 2006

캐러멜 팝콘

요시다 슈이치 지음, 이영미 옮김, 135×195×20mm, 은행나무 2006

먼지

한나 홈스 지음, 이경아 옮김, 155×225×27mm, 지호 2007

태곳적부터 세상 어디에나 존재하며 자연의 변화에 커다란 역할을 해 온 먼지를 탐구하는 교양 과학서다. "우주는 먼지로 돼 있다. 먼지는 세상의 전부다"라고 말하는 이 책을 정직하게 디자인하고 싶었다. 책 위에 진짜 먼지가 쌓여 묻어날 것 같고 바람 불면 날아갈 것 같은 느낌에 바탕은 하이브러시한 종이를 사용하고 싶었다. 모래를 촬영하고 스캔을 했지만 원하는 디테일을 얻을 수가 없었다. 욕심이었다. 한계였다. 모래(티, 노이즈) 느낌의 종이를 찾았다. 만족할 수 없었다. 아쉬움이 많은 작업이다. 디자인 과정으로서의 재미와 충실함을 보여 줄 수 있거나 재질로써도 충분히 잘 표현할 수 있는 작업이었는데. 이런 책은 자주 만나기 어렵다.

브레인 스토리
수전 그린필드 지음, 정병선 옮김, 153×225×22mm, 지호 2004

김정환의 할 말 안할 말
김정환, 153×210×19mm, 열림원 2006

수집 – 기묘하고 아름다운 강박의 세계
필립 블롬 지음, 이민아 옮김, 155×225×21mm, 동녘 2006

인간사색
강준만, 155×225×18mm, 개마고원 2006

어떻게 북디자인에 대해 흥미를 느끼게 됐나?

북디자인이라기보다는 타이포그래피에 관심을 갖고 있다. 모두 인정하듯 타이포그래피는 그래픽 디자인의 근간을 이룬다. 타이포그래피의 사전적 의미는 '활자를 다루는 기술 내지는 예술' 정도로 정리할 수 있겠다. 활자의 주된 매체는 책이다. 따라서 북디자인 혹은 편집 디자인에 관심을 가질 수밖에 없다.

회고해 볼 때 가장 기억에 남는 북디자인 작업은?

설치미술가 이불을 위한 책이 기억에 남는다. 이불의 작업은 디자이너가 다루기 좋은 양질의 시각 자료를 제공해 준다. 또한 디자이너의 자율성을 최대한 보장해 주었기 때문에 집중할 수 있었다. 볼륨 있는 책은 아니지만 애정을 갖고 있는 작업이다.

당신의 디자인 작업에 가장 큰 영향을 준 사람은?

가장 많은 시간을 같이하는 가족에게 직·간접적으로 가장 많은 영향을 받는다. 안상수 선생님께도 많은 것을 배웠다.

당신의 북디자인 스타일에 대해 설명해 달라.

북디자인과 타이포그래피 등 모든 작업에 있어 '내용과 형식의 조화'에 대해 고민하며 진행한다.

당신의 영감은 어디에서 오는가?

그때그때 다르다. 어쨌거나 하늘 아래 새로운 건 없다. 나는 '서로 이질적인 사물이나 생각을 조화롭게 조합하는 것'을 크리에이티브라고 정의한다.

전체 북디자인 과정 중 당신이 가장 중요시하는 단계는 무엇인가?

모든 단계가 다 중요하지만 디자이너가 책 제작의 전 과정 중 초기 단계부터 참여하는 것이 특별히 중요하다고 생각한다. 형식은 내용에 기반하기 때문에 책의 기획과 내용에 대한 완전한 이해가 필요하다.

편집자와 커뮤니케이션하는 당신의 방식에 대해 설명해 달라.

그냥 서로 솔직하면 되는 것 아닌가? 아는 건 안다, 모르는 건 모른다고 이야기한다. 진심으로 이야기하면 대부분의 문제가 해결될 수 있다고 생각한다.

당신의 인생철학은? 당신의 디자인 철학은?

인생에 대한 철학이 없어서 고롱스럽다. 인생철학이 부재한데 디자인 철학이 있겠나?

후배에게 하고 싶은 말.

소신대로 살아라. 난 아직 어떤 게 좋은 삶인지 모르겠다.

당신의 최종 목표는 무엇인가?

추접하지 않고 곱게 늙을 수 있길 소망한다.

김 두 섭

Kim, Doo Sup 1967년 서울 출생. 홍익대학교 시각디자인
학과에서 학부와 석사 과정을 마쳤다. 졸업 후에는 학생 시절 아르바이트로 일하던 '안그라픽스'에
입사해 타이포그래피와 편집 디자인 부문에서 경력을 쌓았다. 1994년 '진달래'라는 디자인 그룹을
조직해 재미와 의미를 동시에 추구하는 조형 활동을 모색, 실천하고 있으며 이성과 감성, 디지털과
아날로그, 디자인과 미술의 경계 지점에 관심을 갖고 작업하고 있다. '타이포 잔치' 등 많은 국내
외 전시회에 참여했으며 1995년부터 현재까지 여러 대학에서 타이포그래피와 편집 디자인을 강의
하고 있다. 현재 '눈디자인'의 대표로 있다. www.doosup.com, www.noondesign.com,
doosup@noondesign.com

✚ 禪宗決疑集 ● 단운지철 지음 ✚ 大慧普覺禪師 宗門武庫 ● 도겸 편

불광선문총서 6

禪門鍛鍊說
선문단련설

회산계현 지음 ● 연관 역주

❀ 불광출판부

동아시아 문화와 예술

2004년 제1집 Art & Culture in East Asia

동아시아와 태극

The Association of
East Asian
Art and Culture

동아시아문화학회

2004년 12월 23일 발행 | 통권 제1호
ISSN: 1738-4850

동아시아 문화와 예술

2006년 제3집 Art & Culture in East Asia

陰陽五行

The Association of
East Asian
Art and Culture

동아시아문화학회

2006년 12월 23일 발행 | 통권 제3호
ISSN: 1738-4850 03

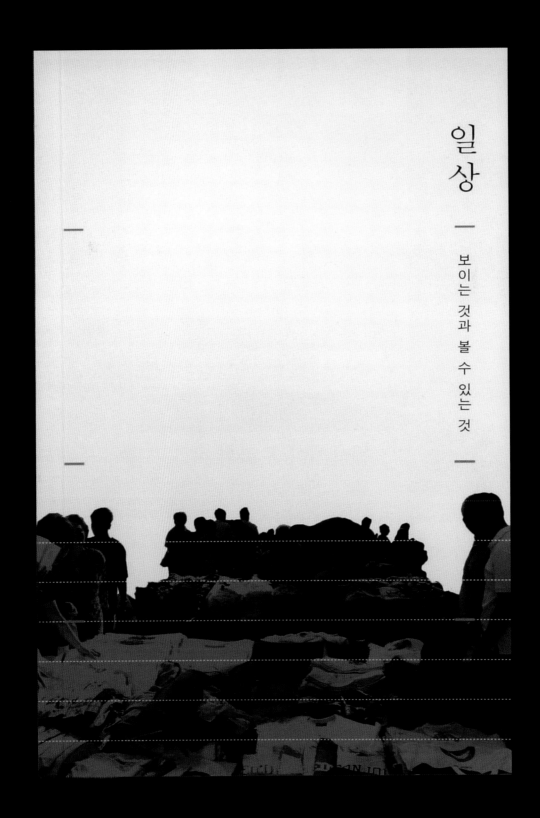

일상
—
보이는 것과 볼 수 있는 것

일상 - 보이는 것과 볼 수 있는 것
단국대학교 시각디자인과 엮음, 121×185×16mm, 삼성도한사 2003

lee bul
in medias res

우리 시대의 수묵인

남 천

우리 시대의 수묵인 남천
김상철 외 글, 임영균 외 사진, 유근택 판화, 192×265×29mm, 안그라픽스 1997

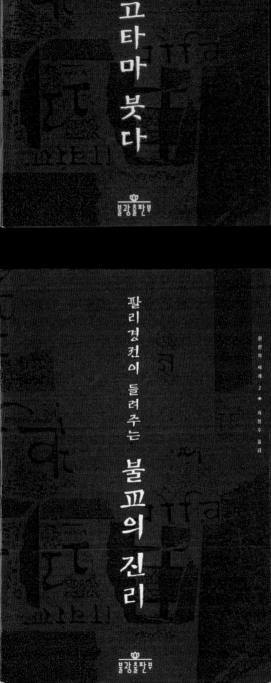

고 타 마 붓 다

불강출판부

팔리경전이 들려주는

불전의 세계 2 ● 이병수 옮김

불 꼬 의 진 리

불강출판부

가나아트 문화수첩(전 7권)
121x201x5mm, 가나아트닷컴 2000

닫힘과 열림

228×304×9mm, 천주교 수원교구 금정성당 2003

하느님의 집을 지으면서

좀 더 품위 있는 공간으로 만들고 싶었습니다.

그러한 노력이 결실을 맺어 국내외의 유수한 작가들이 참여하였고

아름답고 성스러운 성물을 탄생시켰습니다.

이제 '기도하고 싶은 성당'을 봉헌하였다면 우리의 바램은 어느 정도 이루어진 것 같습니다.

사람들이 아름답다고 하고

또 경건한 모습으로 성당 문을 나서는 것을 보면서

우리의 수고가 헛되지 않았음을 알게 되었습니다.

성전신축을 위해

기도와 눈물을 아끼지 않은 모든 분들에게 감사를 드리며
모든 분

이 작은 책자를 통해 고마운 마음을 전합니다.

주임신부 강홍묵 알베르또

춤추는 예수님 십자가상, 브론즈, 50×13×80cm, 1999년

십자고상, 십자고상 인조석, 22×3×28cm, 2003년

배영환
Bae, Young-hwan

51

김연주
Kim, Yeon-joo

Lee, Sag _ What was your expression of the title 'Star'?
Kim, Yoon-joo _ Not very pleasant. It reminded me of my bad memories deep in my heart. But, I changed my mind to accept the pain, to heal is rather than suppressing it. That is about the case of the social user, isn't it?
Kim _ Why don't you give me a personal explanation about the orientations between those five programmes in the New Media Art Show?
Kim _ Well - ... The five programmes all have a direction towards publicness. So, I'd better say they share a common goal together, rather than having any relation to each other.

Lee _ Tell me what difficulty you had in working for this kind of mega exhibition, and what you think should be improved.
Kim _ Communication among the participants was the most difficult. And what is improved is - proper division of work, proper number of workers and proper treatment. And, most of all, sufficient budget.
Lee _ What should be done to encourage the more active audience participation?
Kim _ We need to consider the notion of open space. Exhibition space doesn't necessarily have to be a white cube waiting for people to come, but it is desirable for there to be an open space exciting among the audience. Presenting artworks to be completed by audience participation plus performance etc. will probably encourage them to join an above.
Lee _ Is art exhibition in the form of play possible?
Kim _ I think art's possible. But I focus to idea value. It will be like - Integrate into programmes in this New Media Art Show can be a good example.

Lee _ Do you think the audience can play at an exhibition?
Kim _ Well, it depends on the nature of the show, it may be difficult in high drive exhibition, but why not in a new kind? Yet, the audience should be ready. They can play when ready to play.
Lee _ Is it realistic to study and play at the same time?
Lee _ What is studying, and what is playing? Are they different? I believe in learning while playing.
Lee _ Have you shot a video by yourself?
Kim _ Not yet - mentally and physically, it was a luxury for me.
Lee _ Do you remember how many calls you have made for this show?
Kim _ Countless. Not only telephone calls, but also faxes and e-mails. How can I carry on this work if I remember all of them?
Lee _ What if this show is not as popular as you expect?
Kim _ They will miss it. What can I do? That's the part for the PR dept. I will play by myself.

어떻게 북디자인에 대해 흥미를 느끼게 됐나?

어릴 적 그림에 소질이 있었고 무언가 만드는 걸 좋아했었다. 학창 시절에는 좋은 글을 발췌해 편지에 그림을 그려 보내는 것을 가장 행복하게 생각했었다. 시에 그림을 그려 시화전을 열기도 했다. 그러다 친한 친구의 추천으로 출판사에 들어가게 됐다. 그렇게 스쳐간 모든 일들이 북디자인을 하게 된 이유이며 행복이다.

회고해 볼 때 가장 기억에 남는 북디자인 작업은?

〈그대가 곁에 있어도 나는 그대가 그립다〉〈지금 알고 있는 걸 그때도 알았더라면〉〈외눈박이 물고기의 사랑〉〈마음을 열어주는 101가지 이야기〉〈산에는 꽃이 피네〉〈인디언의 영혼〉 등등 류시화 선생님과 작업했던 모든 책이 기억에 남는다. 특히 류시화 선생님이 인디언에 대한 애정을 담아 10년이 넘는 집필 기간을 거쳐 900여 페이지로 완성시킨 역작 〈나는 왜 너가 아니고 나인가〉는 각별한 의미로 남아 있다. 수많은 인디언 사진과 글 속에 묻혀 작업하는 동안 인디언의 삶으로부터 많은 영향을 받았고 디자이너로서 세상을 사는 법을 배우게 됐다. 북디자인은 시각적인 형식이 아니라 거기에 담긴 색깔과 타이포그래피가 가진 이미지로서의 성격에 접근해야 하는 작업이다. 그런 면에서 "무엇보다 인디언들은 문자가 아니라 가슴에서 나온 말을 더 신뢰했다"는 메시지를 담은 이 책은 더욱 특별한 기억을 남겼다.

당신의 디자인 작업에 가장 큰 영향을 준 사람은?

"가슴 뛰는 삶을 살아라."—류시화

류시화 선생님과 함께 디자인 작업을 한 책이 많다. 15년 전 북디자인에 처음 입문했을 때 류시화 선생님은 내게 편집장이자 아트 디렉터와 같은 존재로서 많은 것을 가르쳐 주셨다. 문학과 명상과 영혼이 담긴 디자인의 세계, 일에서의 열정을 가르쳐 주신 스승 같은 존재다. 가슴으로 느껴라. 네 자신이 작업한 디자인을 보고 마음에 울림이 없다면 독자들 또한 감동을 느끼지 못할 것이다. 지금도 디자인을 할 때마다 나 자신이 감동하는지 항상 물어보곤 한다.

당신의 북디자인 스타일에 대해 설명해 달라.

"어떤 걸작을 그렸는가보다는 그 화가가 어떤 사람인지가 더 중요하다."—피카소

작품을 보면 디자이너가 어떤 사람인지 보인다. 긍정적이며 심플한 성격과 따뜻하고 인간적인 마인드와 영혼이 담긴 책을 만들고 싶다. "나는 하얀 것이 좋다. 아무것도 보이지 않는 곳에서 모든 것을 볼 수 있기에. 아무것도 표현할 수 없는 곳에서 표현의 가능성을 만날 수 있어서. 여백이 좋다. 그곳에는 함께 나눌 수 있는 의미가 있기에." 이 글은 대학을 졸업할 때 내 포트폴리오에 적은 글귀다. 여백의 미와 화이트 스페이스 사이에 나의 디자인은 존재한다.

당신의 영감은 어디에서 오는가?

"시를 쓰는 것은 이 세상하고 연애하는 일이다."—안도현

디자인을 하는 것 역시 이 세상과 연애하는 일이다. 연애 감정을 느끼는 것처럼 처음에는 글에서 본능적인 영감을 얻고 느낌이 멀어지면 새로운 것을 찾아 시각적인 자극을 받는다. 새로운 책과 자료들을 본다던가, 영화나 전시를 보러 다니고, 술도 마시고, 친한 친구들을 만나 수다도 떨고. 디자인과의 연애는 그렇게 진행된다.

전체 북디자인 과정 중 당신이 가장 중요시하는 단계는 무엇인가?

컨셉트를 잘못 선택하면 아무리 좋은 디자인도 방향을 잃게 된다. 이 책을 어떤 느낌으로 만들 것인가, 누구를 위한 것인가에 대해 고민하는 과정이 내게는 중요하다.

편집자와 커뮤니케이션하는 당신의 방식에 대해 설명해 달라.

"우리 모두는 서로 연결되어 있다."—미타쿠예 오야신

편집자와 나는 서로 꼭 필요한 존재라고 생각한다. 나는 또 다른 편집자이고 편집자는 또 다른 디자이너다. 우리는 서로 다른 방향에 서 있지만 같은 사람이다. 편집자와 처음 만나는 자리에서 항상 그들의 이야기에 귀 기울인다. 언어를 다루는 그들의 생각은 컨셉트를 읽는 데 많은 도움을 준다. 디자인을 하는 것은 나이지만 디자인을 하기까지 그 속에 담긴 책의 느낌을 나의 또 다른 파트너인 편집자는 어떤 생각으로 느끼고 바라보는지에 대해 숙고한다.

당신의 인생철학은? 당신의 디자인 철학은?

Design is Life. 디자인은 나의 삶 속에서 사랑과 관계, 인내, 용서, 행복을 가르쳐 준다. 당신은 오늘 무엇을 배웠는가? 〈인생수업〉이란 책이 말해 주듯이 북디자인을 하면서 나는 인생수업을 받는다.

Design is Communication. 북디자인을 하면서 오늘도 나는 많은 책과 사람을 만난다. "단어들이 사랑한다"는 앙드레 브르통(Andre Breton)의 말처럼 나는 그들을 느끼며 사랑하고 대화한다. 그들이 존재하면서 나도 존재한다. 글과 사람과 소통하며 사랑한다.

후배에게 하고 싶은 말.

무엇보다 디자인을 좋아하자. 좋아하기 때문에 모든 시련도 극복할 수 있고 행복할 수 있다. 그리고 디자이너는 항상 고독하다고 생각하라. 고독하기 때문에 어떤 사소한 일에도 열정을 발휘할 수 있다. 책을 통해 세상을 꿈꾸고 표현하길 바란다.

당신의 최종 목표는 무엇인가?

한때 시인을 꿈꾼 적이 있다. 언젠가는 직접 글과 디자인 작업을 함께한 책을 출간하고 싶다. 긍정적이고 심플하며 힘이 있는, 세상의 빛과 영혼이 담긴 그런 책을 디자인하고 싶다.

허 혜 순

Heo, Hye Soon 1967년 경기도 안성 출생. 1988년 서일대학 산업디자인학과를 졸업했다. 졸업 전 입사한 '한국홍보기획'에서 정치 광고, 신문 디자인 등 편집 디자인 전반에 걸쳐 실무를 익히고 1989년 도서출판 '예하'의 아트 디렉터로 자리를 옮기며 본격적으로 북디자인에 입문했다. 이후 '푸른숲'에서 편집장 겸 디자이너로서 출판사의 기획과 편집, 디자인을 담당했다. 1993년 독립, 북디자인 스튜디오인 '씨오디'(Color of Dream)를 설립하고 주로 비소설류의 문학서, 경제서, 아동 서적을 작업해 오고 있다. 여러 차례 작업해 온 류시화 시인의 시집처럼 감동적인 원고를 만나 영혼이 담긴 디자인을 하는 것을 목표로 삼고 있다. coddream@korea.com

그대가 곁에 있어도 나는 그대가 그립다

류시화, 127×210×7mm, 푸른숲 1991

이 시의 전문을 읽었을 때의 전율과 감동을 잊을 수가 없다. '내 안에 있는 이여 내 안에서 나를 흔
드는 이여 물처럼 하늘처럼 내 깊은 곳 흘러서 은밀한 내 꿈과 만나는 이여 그대가 곁에 있어도 나
는 그대가 그립다.' 다시 읽어도 그때의 감동과 느낌이 여전하다. 10년이 지난 지금까지 많은 사람
들이 이 책을 사랑하는 것도 아마 나와 같은 이유에서일 것이다. 이 시집의 디자인을 맡게 된 것은
정말 행운이었다. 류시화 시인의 주옥같은 시를 더욱 빛낼 이미지를 찾기 위해 수많은 밤을 새웠다.
시의 제목은 섬세하고 아련한 느낌을 살리기 위해 명조체를 사용했다. 사진은 시인의 감수성과 느
낌을 전달하는 데 큰 영향을 준다. 외곽 테두리는 보랏빛이 도는 자주색으로 강하고 신비스런 분위
기를 표현했다. 류시화 선생님과 함께한 행복한 작업이었다.

외눈박이 물고기의 사랑

류시화, 125×202×7mm, 열림원 1996

잠언 시집

지금 알고 있는 걸
그때도 알았더라면

류시화 엮음

열림원

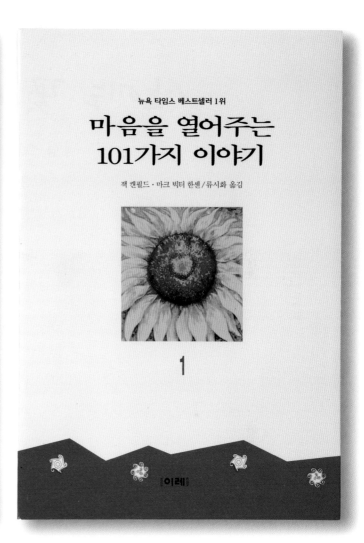

지금 알고 있는 걸 그때도 알았더라면
류시화 엮음, 127×210×9mm, 열림원 1998

마음을 열어주는 101가지 이야기(전 3권)
잭 캔필드·마크 빅터 한센 지음, 류시화 옮김, 153×224×15mm, 이레 1996

산에는 꽃이 피네

법정 스님 지음, 류시화 엮음, 142×194×11mm, 동쪽나라 1998

법정 스님의 말씀을 류시화 시인이 엮은 책이다. 작업하는 동안 법정 스님의 말씀을 읽으며 그간의 삶을 돌아보게 됐다. 앞만 보고 달려가던 이기적인 내 삶에 브레이크를 걸어 준 작품이었기에 작업에 더욱 공을 들였다. 처음 제목을 들었을 때는 그 신선함에 심장이 멎는 느낌이었고, 이렇듯 좋은 원고를 만난 것이 행복했다. 게다가 법정 스님을 가까이에서 뵙는 영광을 누리기도 했다. 표지 제목과 그림은 이철수 선생님이 예쁘게 판화 작업을 해 주셨다. 하얀 여백에 먹과 적이 조화를 이루도록 심플하게 디자인 작업을 했다. 법정 스님의 간결하고 소박한 문체와 류시화 시인의 감성적이고 감동적인 글의 느낌을 살려 본문 또한 소박하고 심플한 느낌을 함께 표현했다. 법정 스님과 류시화 선생님, 그리고 이철수 선생님께 감사드린다.

무탄트 메시지

말로 모건 지음, 류시화 옮김, 147×212×20mm, 정신세계사 2003

호주 시드니를 여행하던 중 뜻하지 않게 류시화 선생님의 전화를 받았다. 호주 원주민의 사진집이 필요하다는 선생님의 말씀에 나는 여행의 기쁨과 자유를 누릴 시간도 없이 발이 붓도록 시드니 시내의 대형 서점과 헌책방을 뒤져 책을 구하고 서울로 돌아왔다. 사진 속 호주 원주민의 표정은 한결같이 내 마음과 눈을 사로잡았다. 호주 원주민 부족 중 하나인 '오스틀로이드 부족'(그들은 스스로 '참사랑 부족'이라 일컫는다)은 문명인들을 가리켜 '무탄트'라고 부른다. 무탄트는 돌연변이라는 뜻이다. 이 책은 참사랑 부족이 마지막으로 세상의 문명인들에게 전하는 메시지이며 점차 본래의 삶의 모습을 잃고 문명화돼 가는 그들에게 있어 마지막이 된 여행의 기록이다. 30개에 달하는 각 챕터의 시작 페이지를 호주 원주민의 모습과 그들의 일상을 담은 사진으로 구성하고 본문은 재생지를 사용해 문명에 때 묻지 않은 순수한 느낌을 전달하려고 했다. 표지 용지는 두성종이 마분지(말똥종이)를 사용해 참사랑 부족의 따뜻한 메시지를 전달하고자 했다.

아침형 인간

사이쇼 히로시 지음, 최현숙 옮김, 135×208×13mm, 한스미디어 2003

인생을 두 배로 사는 아침형 인간! 항상 긍정적인 에너지를 가지고 사는 내게 출판사를 만들고 처음으로 출간하는 책을 선뜻 맡겨 주신 '한스미디어'의 사장님께 감사드린다. 출판사로부터 원고와 제목을 받자마자 이 책이 베스트셀러가 되리라 직감했다. 항상 누구나 생각하고 이야기하는 말, '아침 일찍 하루를 시작하자.' 누구나 아침형 인간을 꿈꾸지만 따라 하기가 그리 쉽지 않은 패턴의 인간이다. 표지는 긍정적이고 힘찬 아침을 상징하는 하늘을 전체 이미지로 표현하고 본문은 간결하고 명쾌해 보이도록 표현했다. 첫 책이니만큼 고급스럽고 품위가 있어야 하므로 대중적인 느낌을 조금이나마 고급스럽게 표현하고자 수입지인 삼원특수지 '센세이션' 용지를 사용했다. 종이의 분위기와 촉감이 좋기도 했지만 출판계에 센세이션을 일으키고자 하는 나의 강한 바람이 이 종이를 선택한 또 다른 이유다. 나만의 재미있는 발상이었던 셈이다.

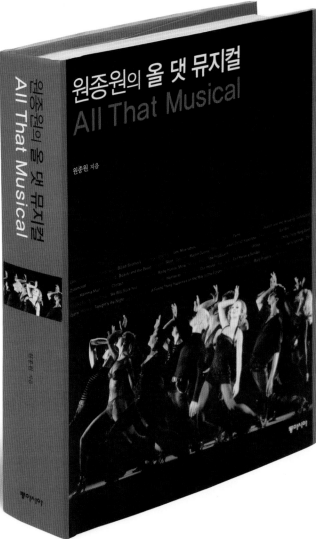

나는 왜 너가 아니고 나인가
류시화, 148×213×55mm, 김영사 2003

원종원의 올 댓 뮤지컬
원종원, 165×210×30mm, 동아시아 2006

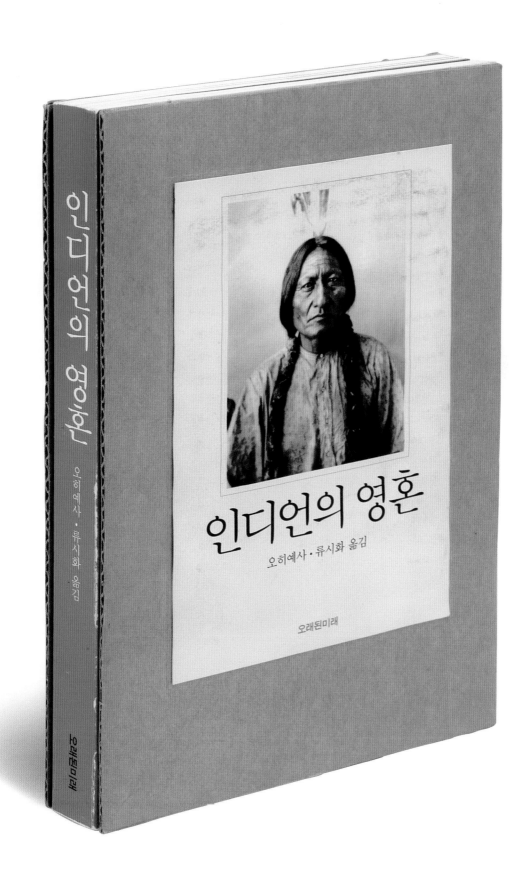

인디언의 영혼

오히예사 지음, 류시화 옮김, 144×208×18mm, 오래된미래 2004

김정산 역사소설
삼·한·지
밤이 깊을수록
별은 빛나고

三韓志

삼·한·지 10 9 8 7 6 5 4 3 2 1

김정산 역사소설

삼한지(전 10권)

김정산, 152×224mm, 예담 2006

바람의 화원(전 2권)

이정명, 153×223×17mm, 밀리언하우스 2007

조선 후기 두 천재 화가 김홍도와 신윤복의 만남과 이별. 그 시기 역사와 예술을 화려한 상상력으로 절묘하게 결합한 본격 예술 소설이다. 원고를 읽으며 빠른 속도감과 아름다운 문장 속으로 금세 빠져들었다. 특별히 좋은 원고를 주신 '밀리언하우스'의 이신형 주간께 감사드린다. 본문은 흑백으로 단아하게 구성하고 '간송미술관'에서 대여한 신윤복의 원화 사진을 넣어 본문의 흐름에 깊이와 에너지를 불어넣었다. 작품 대여와 촬영에 만만찮은 비용이 들었음에도 불구하고 도록의 사진을 스캔 받지 않고 원본 그림을 이용한 것은 사진의 퀄리티와 더불어 저작권 문제 때문이었다. 표지는 역사물의 특징이 드러나도록 붉은색과 검은색을 조화시키면서 김홍도와 신윤복의 그림을 운치 있게 배치했다. 시대로부터 받아들여지지 못했음에도 일세를 풍미한 두 천재 화가의 삶과 예술로 인해 강렬한 표현력을 가진 디자인이 탄생했다.

버리고 갈 것만 남아서 참 홀가분하다
박경리, 125×191×9mm, 마로니에북스 2008

박경리 선생님의 유고 시집. 선생님의 시집을 디자인할 수 있다는 것은 영광이다. 선생님의 시를 읽고 가슴 한가운데가 시려 왔고 눈물이 났다. 시들이 내게로 다가왔다고나 할까. 나의 절망과 슬픔을 누구보다 위로해 주었던 것들이 시였다. 시집을 디자인할 때면 변함없이 가슴이 벅차오른다. 이 시집을 디자인하는 동안 내내 정성을 다하고 박경리 선생님께 존경을 표현하는 마음으로 작업했다. 김덕용 화가는 시를 읽고 직접 나무에 그림을 그려 시의 느낌을 잘 살려 주셨다. 하나하나 활자로만 놓여 있어도 영혼의 울림이 있다는 것, 그것만큼 위대하고 큰 감동은 없다. 뒷부분에는 박경리 선생님의 생전의 모습을 담은 사진을 모았다. 시의 울림이 선생님의 눈빛과 표정에 그대로 비쳐 보인다. 표지는 제목을 작게 하는 대신 선생님이 우리들에게 남긴 커다란 삶의 의미를 되살리기 위해 보일 듯 보이지 않는 형압으로 처리해 보았다. 박경리 선생님의 유고 시집은 그렇게 버리고 간 듯 남은 듯, 내 머릿속에 여운을 남겼다.

혼자 밥먹지 마라
키이스 페라지·탈 라즈 지음, 이종선 옮김, 153×224×18mm, 랜덤하우스 2005

힘들게 작업한 책 중 하나다. 컨셉트가 잘 잡히지 않아 여태껏 디자인했던 책 중에 가장 시안 작업을 많이 하게 됐지만 그래도 포기하지 않고 마지막까지 디자인할 수 있었던 것에 감사할 따름이다. '혼자 밥먹지 마라'는 제목은 원제 'Never Eat Alone'을 그대로 번역한 것이다. 처음 제목을 들었을 때 받은 인상과는 달리 그리 쉽지 않은 제목이었다. 그대로 이미지를 표현하면 너무 직설적이어서 독자에게 쉽게 다가갈 수 없을 것 같아 고민을 많이 했다. 그래서 한글 제목은 명조체로 깨끗하게, 원제는 애폭시로 단아하게 표현해 언제 어디서 들고 다녀도 부담스럽지 않은 친근한 제목의 책이 되도록 디자인했다. 일과 인생에 힘이 돼 주는 내 사람을 만드는 법칙, '사람이 성공을 부른다'고 말하는 책이다. 당신은 오늘 점심을 누구와 함께 하시나요?

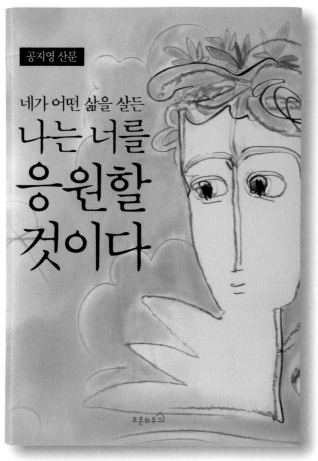

사랑의 발견

이수현, 138×190×11mm, 밀리언하우스 2007

네가 어떤 삶을 살든 나는 너를 응원할 것이다

공지영, 128×188×15mm, 오픈하우스 2008

공지영 작가를 뵙고 '그녀는 프로다'라고 생각했다. 항상 공지영 선생님의 글을 읽으면 작가로서의 당당함이 느껴졌다. 이제는 어머니가 되어 아이들에게 자신의 인생을 진솔하게 들려주는 글은 여지 없이 나를 감동시켰다. 본문과 표지의 그림은 조광호 신부님의 그림 '천사' 시리즈를 사용했다. '머 무를 곳이 없는 천사' '5월 하늘 같은 천사' '눈물을 흘리는 천사' '빈손의 천사' '위로의 천사' '지혜의 천사' 등의 그림과 어우러진 공지영 선생님의 이야기는 이 땅의 모든 젊은이에게 전하는 응원의 메시 지를 담고 있다. 표지는 신비한 천사의 느낌을 잘 전달하고자 펄이 많이 담긴 '삼원특수지'의 수입지 '이리데슨트'를 사용했다. 양장의 장정이 책을 더욱 고급스럽고 품격 있게 만들어 주었다.

KBS 특별기획 다큐멘터리

차마고도

세상에서 가장 높고 가장 오래되고 가장 아름다운 천상의 길, 5000km를 가다

KBS 인사이트아시아 차마고도 제작팀 지음 | 윤영수 구성

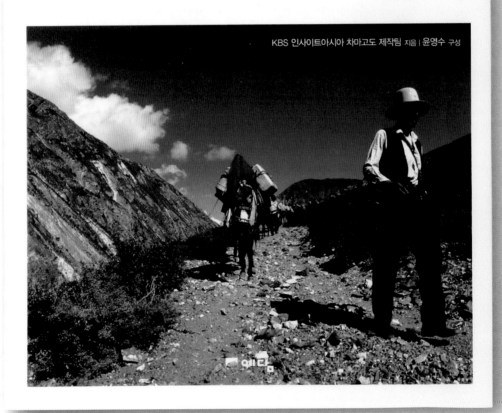

예담

차마고도
KBS 인사이트아시아 차마고도 제작팀 지음, 윤영수 구성, 150×215×19mm, 예담 2007

어떻게 북디자인에 대해 흥미를 느끼게 됐나?

대학 졸업 후 몇 군데의 직장을 전전했고 북디자인 사무실에서 몇 달 근무했다. 디자인이 잘된 책들에 둘러싸인 기분이 좋았다. 뭔가 침잠하는 듯했다. 그런 느낌이 좋았다. 이후 마지막으로 근무한 곳이 출판사였는데 그곳을 나오면서 자연스럽게 북디자인 일을 하게 됐다. 적성상 혼자 할 수 있는 일을 찾았고 오래 남는 디자인이 하고 싶었다. 철학은 없었지만 잘하고 싶다는 욕심이 있었다.

회고해 볼 때 가장 기억에 남는 북디자인 작업은?

가장 마음에 드는지는 모르겠지만 적어도 남들이 가장 많이 기억해 주는 책으로는 〈전태일평전〉일 것이다. 텍스트가 워낙 가치 있는 책이기 때문에 사람들이 디자인도 많이 기억해 주는 것 같다. 북디자이너로서 행운이 아닐까 생각한다. 영원히 남을 수 있는 텍스트로 작업한다는 것은. '돌베개' 출판사의 '테마한국문화사' 시리즈도 기억에 남는다. 워낙 힘들게 일을 해서 초기 3권이 나오고 아팠다.

당신의 디자인 작업에 가장 큰 영향을 준 사람은?

누군가에게 이 일을 배운 것은 네 달 정도 북디자인 사무실에 있을 때가 전부였다. 그 후 누구 밑에서 일을 배운 적이 한 번도 없다. 서점에 나와 있는 모든 책이 내 선배였고 내가 보는 모든 것이 선생이었다. 많이 베끼면서 여태껏 온 것 같다. 가장 참고를 많이 한 분은 정병규, 최만수 선생이었던 것 같다. 그분들의 작업을 두고 '학습'하진 않았다. 정서까지 받아들일 수는 없었다. 나도 나름대로의 정서란 게 있으니까.

당신의 북디자인 스타일에 대해 설명해 달라.

처음 이 일을 시작할 때의 디자인 목표(?)라면 '남과 다르게 하기'였다. 프리랜서 생활 초기에 남의 디자인을 그대로 베낀 적이 있었다. 북디자인 작품을 베낀 것은 아니었지만 스스로에게 많은 환멸을 느꼈다. 그때는 어떻게 해야 할지 전혀 몰랐을 때였고 조언해 주는 사람도 없었다. 그런 경험 이후 '다르게 하기'와 '새롭게 하기'가 나의 디자인적 명제였다. 그 후 책이라는 매체 자체에 대한 고민을 많이 했는데 매체의 특성상 품위 있고 격에 맞는 디자인이어야 한다는 생각이 들었다. 그런 생각을 하면서 어느 정도 나의 디자인관이 정립된 게 아닌가 싶다. 요즘엔 그런 작업이 별로 없다. 출판 시장이 치열해지면서 책의 품위나 격을 따지지 않는 광고 같은 표지를 원한다. 시선을 확 끌 수 있는, 표지 자체가 광고가 되는 그런 디자인이 대세다. 시대가 바뀌었으니 어쩔 수 없지. 요즘엔 나도 스타일이고 뭐고 없다. 가급적 출판사에서 원하는 대로 해 준다. 그럼에도 불구하고 책을 책답게 만드는 방법에 대해 매우 고민하고 있다.

당신의 인생철학은? 당신의 디자인 철학은?

솔직하고 싶다. 디자인도 못하면서 철학만 갖고 있는 것도 싫고 철학 없는 디자인도 하고 싶지 않다. 말만으로 디자인을 논하는 것도 싫고 디자인 자체만이 가장 중요하다고 생각지도 않는다. 내가 느끼는 아름다움이 가슴에서 비롯된 것인지 머리에서 비롯된 것인지 고민하고 있다. 하지만 그 무엇도 경계한다. 언젠가 어렸을 때 영혼을 팔아서라도 좋은 디자인을 하고 싶다고 생각한 적이 있다. 치기였을까? 그랬겠지. 하지만 지금은 팔 영혼조차 없다. 영혼이 없는데 무슨 철학이 있겠나. 단지 즐기면서, 가슴 졸이면서 일했으면 한다. 그러나 진정성을 갖고 일하고 싶다. 갓 나온 뜨끈뜨끈한 책을 보며 즐겁게 감상할 수 있었으면 좋겠다. 두려움도 잊고 자부심도 버리고 즐겁게 일했으면 좋겠다.

후배에게 하고 싶은 말.

있는 것을 잘 꾸미는 것도 좋지만 새로운 시도를 하라. 아이덴티티(Identity), 오리지널리티(Originality), 크리에이티비티(Creativity)에 대해 고민하라.

당신의 최종 목표는 무엇인가?

살아남는 것.

민 진 기

Min, Jin Ki 1967년 서울 출생. 1993년 서울시립대학교 산업디자
인학과를 졸업한 후 5년여 동안 북디자인 스튜디오를 포함해 기업 홍보실, 광고 기획사, 영화 홍보사 및
'디자인하우스' 출판부와 디자인 전문지 〈월간디자인〉 등에서 활동했다. 1997년 프리랜서로 독립. 북디
자인 스튜디오인 '민진기디자인'을 운영하며 북디자인에 전념하고 있다. 주로 인문 사회 서적에서 활약
중이며 〈전태일평전〉 〈신영복의 엽서〉 등이 그의 작품이다. **minjinkidesign@hanmail.net**

노무현은 왜 조선일보와 싸우는가
유시민, 152×224×13mm, 개마고원 2002

전태일평전(2차 개정판)
조영래, 152×224×15mm, 돌베개 2004

대한민국
개조론

유시민 지음

사람이 희망이고 사람이 경쟁력입니다. 대한민국 국민 개개인의 인지적·
신체적·정신적·정서적 능력이 더 커지고 국민들이 서로 믿고 협력하면
서 살아갈수록 국가경쟁력은 그만큼 더 높아집니다. 모든 사람이 자기의
능력을 키우고 경제사회 활동에 참여할 기회를 가질 수 있을 때, 한번 실
패해도 다시 도전할 기회를 얻을 수 있다고 느낄 때, 사람도 발전하고 국
가도 발전합니다. 이런 일에 역량을 집중하는 국가가 제가 말하는 사회투
자국가입니다.

돌베개

지구 끝 남극에서 있었던 어느 의사의 감동적인 생존 전쟁!

얼음에 갇히다

제리 닐슨 지음 / 허형은 옮김

은행나무

테마한국문화사
01

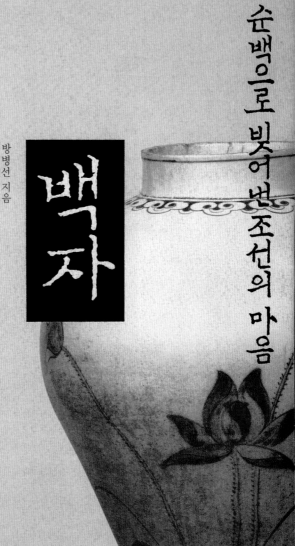

순백으로 빚어낸 조선의 마음

백자

방병선 지음

돌베개

테마한국문화사 시리즈

순백으로 빚어낸 조선의 마음, 백자 / 방병선. 176×225×13mm, 돌베개 2002

조선 왕실의 의례와 생활, 궁중 문화 / 신명호. 176×225×20mm, 돌베개 2002

실학 정신으로 세운 조선의 신도시, 수원화성 / 김동욱. 176×225×15mm, 돌베개 2002

조선 왕실의 의례와 생활

신병주 지음

궁중문화

테마한국문화사 02
Discovery of Korean Culture
조선 왕실의 의례와 생활 궁중문화
돌베개
02

값 18,000원
www.dolbegae.com

ISBN 89-7199-139-9
ISBN 89-7199-157-2(세트)

실학 정신으로 세운 조선의 신도시

김동욱 지음

수원화성

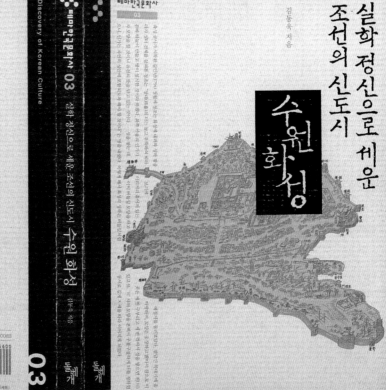

한중수 사진

테마한국문화사 03
Discovery of Korean Culture
실학 정신으로 세운 조선의 신도시 수원 화성
돌베개
03

값 18,000원
www.dolbegae.com

ISBN 89-7199-140-2
ISBN 89-7199-157-2(세트)

강의 / 신영복, 153×225×25mm, 돌베개 2004

전가의 보도가 우리 만화에 남은 정당한 밑줄 친 것 같다. 이후 한국 고전 관련 책이면 난 무조건 밑줄을 쳐 댔다. 너무 많이 쳐서 같아 무디졌다.

건축, 사유의 기호 / 승효상, 162×220×18mm, 돌베개 2004

마분지에다가 은색을 인쇄하고 그 위에 먹을 낸 빛만 찍어야 제대로 한 먹 더 넣이 삶지 않는다. 그래서 한 번 더 먹을 찍었는데 아뿔싸 한 번 더 밝을걸. 뭐 아는 사람도 별로 없긴 했대. 그래도.

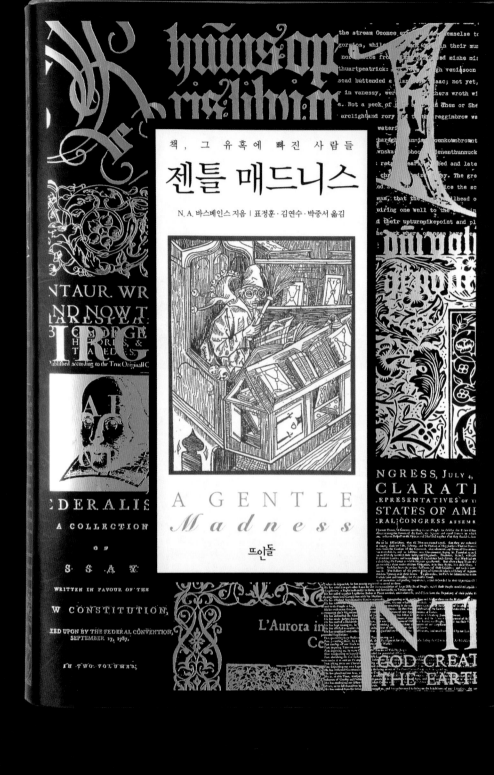

젠틀 매드니스

N. A. 바스베인스 지음, 표정훈·김연수·박중서 옮김, 160×232×64mm, 뜨인돌 2006

일단 폭 나는 두툼한 책이니 디자인도 폭 좀 내 보기로 마음먹었던 작업이다.

시간으로부터의 해방 / 이베타 게링심추쿠 외 지음, 뷰필허 옮김, 122×193×30mm, 자안 2000

사도세자의 고백 / 이덕일, 153×224×19mm, 휴머니스트 2004

전해 깊이 일했던 진순미 씨라고 있었다. 캘리그래피가 좋아서 손글씨가 유행한 이후 아닐께 도움을 많이 받았다. 머느 날 글씨 좀 써 보라고 했는데 잘 안 써지는지 옆에 붓질만 고적고적 해

노썽미 이겅 쓰면 되겠네.(12색 팩 표지만 개정 2007. 7. 23.)

마더테레사 말씀
마더 테레사 지음, 호세 루이스 곤살레스 발라도 엮음, 황애경 옮김, 137×192×11mm, 디자인하우스, 1997

대담 / 도정일·최재천 지음, 152×223×28mm, 휴머니스트, 2005

고별혁명 / 리저허우·류짜이푸 지음, 김태성 옮김, 154×235×23mm, 북로드, 2003

신영복의 엽서 / 신영복, 227×278×22mm, 돌베개 2003

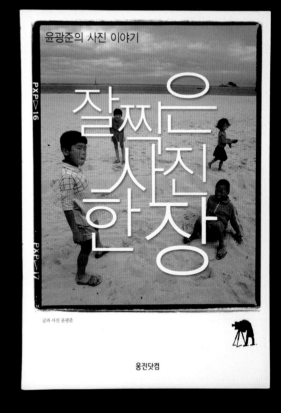

어니스트 섀클턴 자서전 SOUTH

어니스트 섀클턴 지음, 최종옥 옮김, 160×233×35mm, 뜨인돌, 2004

말들의 풍경 / 고종석, 165×223×18mm, 개마고원 2007

호모 코레아니쿠스 / 진중권, 148×224×16mm, 웅진지식하우스 2007

잘 찍은 사진 한 장 / 윤광준, 153×224×14mm, 웅진닷컴 2002

어떻게 북디자인에 대해 흥미를 느끼게 됐나?

북디자인이란 세계가 있는 줄도 몰랐다. 대학 졸업반 시절 편집 디자인을 강의하시던 홍동원 선생님을 따라서 무작정 '글씨미디어'에 입사하게 됐다. 그곳이 북디자인을 전문적으로 하는 곳이었고, 그로 인해 북디자인에 입문했으며 차차 흥미를 가지게 됐다.

회고해 볼 때 가장 기억에 남는 북디자인 작업은?

1996년 출판사 '아름드리'에서 의뢰받은 〈인간의 시작〉이 기억에 남는다. 원고를 읽고 너무 감명 받은 책인데 형편없는 표지 디자인을 비롯해 여러모로 책을 '망친' 경우다. 두고두고 반성하고 있으며 기회를 만들어서라도 다시 작업해 보고 싶다.

당신의 디자인 작업에 가장 큰 영향을 준 사람은?

북디자이너로서의 길과 정신을 이끌어 주신 홍동원 선생님, 그리고 디자인과 인성에 관련해 많은 깨우침을 주신 번역가 정영목 선생님.

당신의 북디자인 스타일에 대해 설명해 달라.

특별한 스타일보다는 사람 냄새가 물씬 풍기는 결과물을 만들려고 노력한다. 늘 미흡하지만….

당신의 영감은 어디에서 오는가?

소소한 일상에서의 경험치를 깨물어 보고 꼬집으며 비틀어 보기.

전체 북디자인 과정 중 당신이 가장 중요시하는 단계는 무엇인가?

어느 한 부분도 소홀히 할 수는 없으나, 특히 아이디어 전개 과정에서의 컨셉트 설정에 가장 역점을 둔다.

편집자와 커뮤니케이션하는 당신의 방식에 대해 설명해 달라.

북디자인과 관계없이 만날 때에는 자유롭게 오래오래 재미있는 이야기를 나누지만 디자인 의뢰와 관련된 만남에서는 가급적 짧게 소통하려고 한다. 물론 의뢰인의 방향을 제시받을 수는 있지만 반면 책에 대해 선입관을 가지게 되는 경우가 많아서다. 그래서 먼저 나의 생각을 제시하는 경우가 많다.

당신의 인생철학은? 당신의 디자인 철학은?

웃자, 웃자, 웃자. 내가 웃으면 너도 웃고 또한 우리가 살아가는 세상이 즐거워진다. 오랜 친구처럼 두고두고 볼수록 깊이가 느껴지는 디자인을 하자.

후배에게 하고 싶은 말.

많이 넘어지고 많이 일어나라. 시간과 기회는 많으니까. 꿈꾸고 있는 것을 잠시도 잊지 마라. 영원히 잠에서 못 깨어날 수도 있으니까.

당신의 최종 목표는 무엇인가?

최종 목표란 없다고 생각한다. 단지, 미친 듯이 그림을 그리고, 춤을 추며, 신나게 펄떡이고 싶다.

안 광 욱

Ahn, Kwang Wook 1967년 경북 상주에서 태어나 영주에서 자랐다. 1992년 건국대학교 산업미술학과를 졸업했다. 졸업 전 '글씨미디어'에 입사해 북디자인 경력을 쌓은 후 1995년 북디자인 회사 '아르떼'를 설립했다. 2003년 '일간스포츠' 디자인 리뉴얼 작업에 바이스 아트 디렉터로 참여했으며 2006년 도서출판 '비엠케이'를 설립했다. 현재 '아르떼 203'과 도서출판 '비엠케이'의 대표로 있다. 책은 동시대 독자들에게 희망을 주어야 하고 북디자인 역시 사람 냄새와 휴머니즘이 느껴지도록 표현해야 한다는 소신을 갖고 있다. arteahn@naver.com

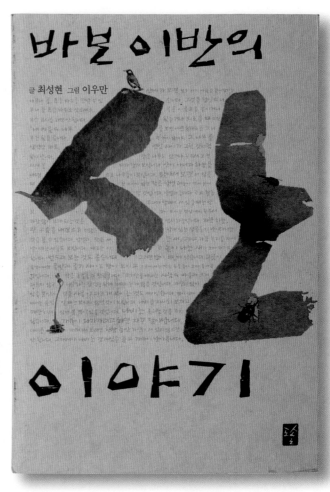

야생초 편지

황대권, 152×225×20mm, 도솔 2002

억울하게 무기수로 복역하던 중 이름 모를 들꽃에 희망을 얻고서 살아 있는 의미를 찾은 황대권과의 만남은 행운이었다. 속세의 번뇌를 훌쩍 넘어선 그의 삶에 많은 감동을 받았다. 처음 의뢰받은 제목은 '감옥에서 띄운 야생초 편지'였다. 저자가 직접 그린 그림과 원고를 대조해 가며 이모저모 구상하던 중 의뢰인에게 '감옥에서 띄운'이란 구절은 빼는 것이 좋겠다는 제안을 했고 흔쾌히 받아들여졌다. 처음에는 '본문 속의 야생초 그림을 어떻게 활용할 수 있을까'라고 가볍게 생각해 보았다. 그러던 중 본문 마지막에 수록돼 있는 부록 〈뿌리 내리기〉를 읽고서야 무릎을 쳤다. 야생초 자체가 중요한 것이 아니라 야생초에 자신의 삶을 투영하는 저자의 시대적인 아픔을 찾아야 한다. 그것이 야생초와 어우러져야 한다. 저자의 내면을 담은 사진을 찾기 시작했고 마침 엠네스티 인터내셔널에서 촬영한 저자의 사진을 구하면서 이후 과정은 너무 순조롭게 진행됐다.(진행 : 홍지연)

바보 이반의 산 이야기

최성현, 152×225×23mm, 도솔 2003

산속의 향취를 읽을 수 있을까? 숲 속 작은 생명의 이야기를 들을 수 있을까? 잠깐만, 모처럼 성미산에 올라 산책을 하면서 구상을 해 보자. 귀를 쫑긋, 코를 킁킁대며 숲 속에 빠져든다. 그래, 제목에서 '산'이란 글자만 수채화풍의 녹색 바탕으로 큼직하게 강조하고, 숲의 주인들을 아기자기하게 배치해 보자. 숲의 속삭임 글을 제목과 그림들 사이에 배치해 대비시키면서 더불어 생명들의 상호보완적인 관계를 설명하자. 포근하고 손맛이 느껴지는 종이를 써서 독자들의 마음을 어루만져 주자. 이 책을 만난 독자들에게 생명의 아름다움이 가득 찬 산 이야기를 생생하게 들려주고 싶다.(진행 : 이영미)

사소한 것에 목숨 걸지 마라(전 3권)
리처드 칼슨 지음, 강정 옮김. 152×210×21mm, 도솔 2004

나 자신 사소한 것에 신경을 많이 쓴다. 사소한 것들만 무시하면 신나고 유쾌하게 살아갈 수 있으려면만. 그래, 고민하지 말고 즐겁고 재미나게 만들어 보자. 내가 신나게 디자인해야 독자도 부담 없이 읽을 수 있을 거야. 먼저 제목을 자유롭고 힘 있게 만들어서 큼직하게 배치하고 책의 내용을 표현한 작은 그림들과 카피를 더해 보자. 음, 카피는 약간은 자유로운 손글씨 느낌이 좋겠어. 이 세상 모든 사람들이 사소한 것에 목숨 걸지 않는 상상을 하며.(진행 : 임덕란)

비켜라 운명아, 내가 간다!
마광수, 152×220×22mm, 오늘의책 2005

마광수 교수의 책은 늘 야하다. 당연히 표지도 야하다. 이제 한번쯤은 분위기를 바꿀 때가 되지 않았나. 더욱이 이번 원고는 문화 비평서다. 참, 마 교수는 직접 그림도 그리신다지. 야하디야한 마 교수의 그림 중에서 이미지를 찾아보자. 역시 안성맞춤의 컷이 보인다. 약간은 점잖으면서도 현재의 자기 입장을 표현한 듯한 바로 이 그림. 거침없이 외치는 제목을 사람의 앞쪽에 배치해 그 자체가 걸리적거리는 운명이었음을 암시하고, 저자명을 빨간색으로 해 끓어오르는 저자의 속마음을 살짝 엿보이게 하자.(진행 : 조은덕)

진주 귀고리 소녀

트레이시 슈발리에 지음, 양선아 옮김, 152×225×19mm, 강 2003

라 퐁텐 우화(전 2권)

다니구치 에리야 지음, 김명수 옮김, 170×232×18mm, 황금부엉이 2003

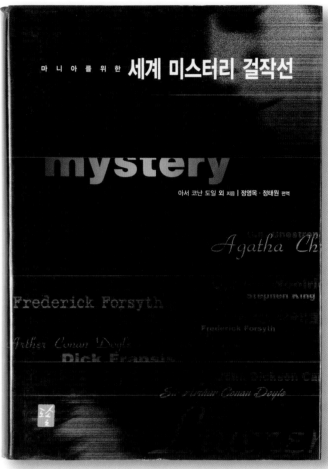

프리다 칼로와 나혜석, 그리고 까미유 끌로델
정금희, 152×225×13mm, 재원 2003

살아서는 수많은 사연을, 죽어서는 미술사에 불후의 명성을 남긴 세 명의 여류 화가. 이들의 인생과 예술관을 어떻게 표현해 볼까. 그들의 불꽃같은 삶을 어찌 한 컷의 이미지로 남길 수 있으랴마는, 여러 가지 생각이 뇌리를 스친다. 찾아 놓은 자료를 지긋이 바라보며 생각에 빠진다. 먼저 각자의 개성이 듬뿍 담긴 모노톤의 인물 사진을 제목 순서대로 배치해 본다. 사진에 약간의 스크래치 효과을 주어서 그들 삶 속에 감추어진 애환을 보여 주자. 사진의 일부를 겹침으로써 각기 다른 삶을 살아온 그들에게 나름 공통되는 부분이 있었음을 암시해 본다. 그리고 잔잔한 올리브색 바탕으로 그들의 애환 많은 삶에 눈길을 던진 독자들의 마음을 달래 본다.(진행 : 이영미)

마니아를 위한 세계 미스터리 걸작선
아서 코난 도일 외 지음, 정영목·정태원 옮김, 152×225×43mm, 도솔 2002

1991년 7월, 북디자인의 세계를 처음 접했을 때 은사의 사무실에서 보조했던 작업인데 11년 만에 이 책을 다시 만나게 될 줄이야. 기쁘기도 하지만 은사의 작업이 워낙 탁월했던 터라 리디자인에 대한 부담이 크다. 그래, 잘해서 누를 끼치지 말자. 짜릿한 긴박감, 치밀한 스토리에 기막힌 반전을 어떻게 보여 줄 수 있을까. 물론 미스터리하게. 먼저 검은 배경에 가는 선과 스크래치를 약간씩만 넣어 긴장감을 유도한다. 그 위에 수록된 작가들의 영문명을 각기 다른 서체(작품 세계의 차이를 의미)로 스며들게 배치한다. 윗부분이 잘려진 'mystery'라는 단어에 주황색 컬러를 넣어 긴장감을 주고 포인트로 삼는다. 제목은 작고 단순하게 배치해 약간만 감춘다. 흐릿한 사람의 얼굴도 하나 넣어 볼까. 자, 이제 완성이다. 그런데 미스터리의 고전과 현대적인 디자인의 만남이 행복했을까.(진행 : 임정현)

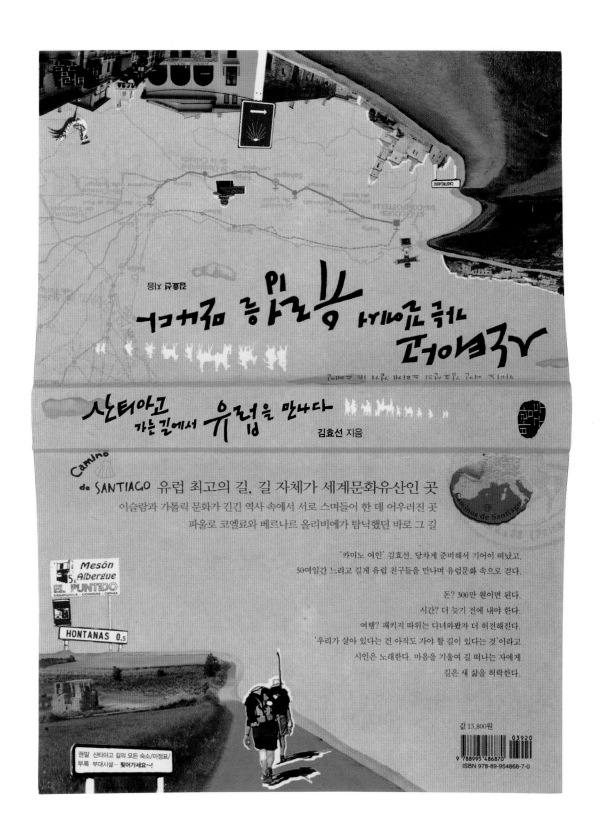

산티아고 가는 길에서 유럽을 만나다

김효선, 128×188×24mm, 바람구두 2007

산티아고엔 무엇이 있을까? 뭔가 익숙한 지명인데, 앗, 칠레가 아니라 스페인의 산티아고였다. 슬슬 호기심이 발동한다. 원고와 사진을 찬찬히 비교하며 나 자신이 여행을 시작한다. 숨 막히는 도시 생활을 벗어나 800km나 되는 한적한 길 위에서 자신을 찾기 위해 고행하는 저자의 에피소드에 흠뻑 취한다. 산티아고로 향하는 길의 지도에 여행 중 마주친 이국적이고 재미있는 풍경 사진, 이정표 등을 콜라주했다. 제목 글자 수가 많아 어려움이 있었는데 의뢰인이 더 신나서 북 치고 장구 치며 손글씨를 만들어 고민을 해결해 주었다.(진행 : 김여진)

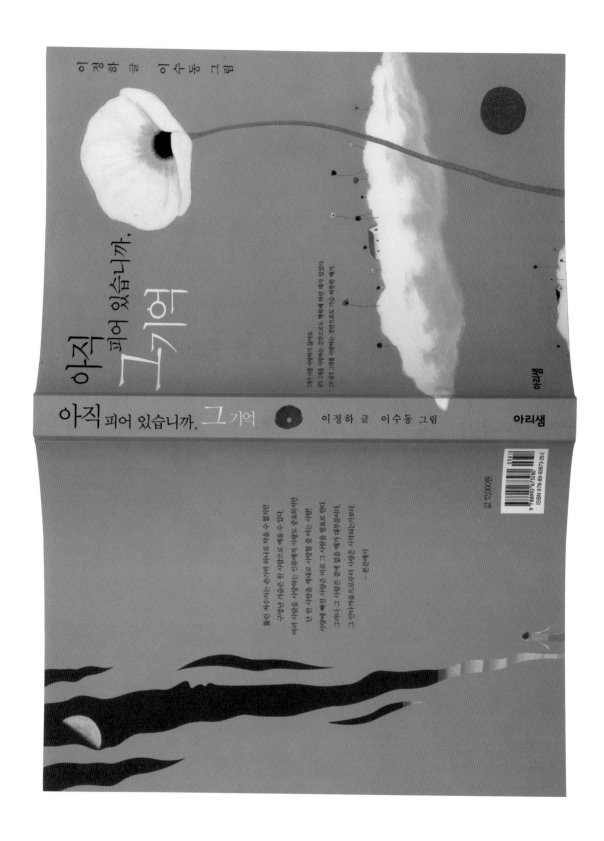

아직 피어 있습니까, 그 기억

이정하, 152×210×15mm, 아리샘 2008

아스라이 떠오르는 첫사랑의 추억을 되새겨 본다. 나의 첫사랑은… 그 시절의 순수한 감정을 이 책에 담아 보면 어떨까? 본문에 넣을 삽화도 직접 찾아보자. 첫사랑의 설렘과 이별의 아픔을 가장 절실하게 표현하는 화가가 누구일까. 아, 이수동 화백! 이렇게 시작이 됐다. 먼저 본문 내용과 어울리는 그림을 자유롭게 배치하고 후에 글을 넣어 보자고. 표지화로는 화사함이 지나쳐 아픔이 서린 컷을 강하게 넣어 독자의 마음을 사로잡고, 제목자는 약간 작지만 정갈하게 넣으면 좋겠군.(진행 : 남상원)

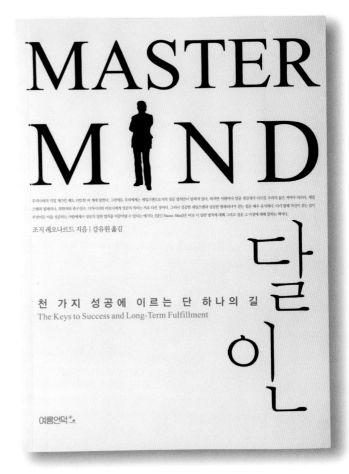

3040 로드맵

하요 노이 지음, 염정용 옮김. 152×225×20mm, 해토 2008

누구나 느낄 것이다. 살아 있다는 것이 얼마나 힘든 일인지. 여러 방면의 길에서 늘 선택을 강요당
하고 또 결단을 해야 하며 그 책임을 져야 한다. 마치 클라이언트 앞에 던져진 우리의 디자인처럼.
삶의 한가운데에서 방향을 잃어버린 3040세대. 단순화시킨 길 위에 실루엣 처리한 그들을 올려놓
고 우리가 애타게 찾고 있는 것들을 여기저기에 손으로 써 보았다. 의외로 답은 단순할 수 있다는
암시를 주기 위해 제목과 이미지의 색상을 단순하고 강하게 대비시켰다.

달인

조지 레오나르드 지음, 강유원 옮김, 152×205×14mm, 여름언덕 2007

THE FIRSTS

최초의 것들

이안 해리슨 엮음 | 김한영 · 박인균 옮김

최초는 영원하다.
그것은 오직 한 번만
존재하기 때문이다.

일상의 작은 것에서부터 사회, 역사, 문화, 산업, 의학, 정치제도 등에 이르기까지
인류 역사의 변화와 발전에는 인간의 무한한 상상력과 도전정신이 낳은 '최초'가 있다.
이 책은 저자의 해박한 지식과 정보, 400여 컷의 컬러사진, 연표 등 풍부한 자료를 바탕으로,
'최초의 모든 것'의 탄생과 의미를 다채로운 역사적 사건과 시간 속에서 짚어보는 흥미진진한 문화사 여행이다.

**인류 역사에 길이 남을 최초의 업적,
발견과 발명, 도전에 관한 놀라운 이야기들**

· 최초의 여성 우주 비행사는 발렌티나 테레쉬코바로,
 70.8시간 동안 비행하면서 지구를 48회 공전했다.
· 존 해링턴 경은 최초로 수세식 변기를 발명했지만 특허를 얻지 못했고,
 왕실을 풍자하는 책을 써 왕실에서 추방되었다.
· 최초로 우주에서 죽은 동물은 스푸트니크 2호에 탑승한 '라이카'라는 개이며
· 최초로 에베레스트 정상에 오른 사람은 뉴질랜드인 힐러리와 세르파 텐징 노르가이다.
· 최초의 엘리베이터는 루이 15세를 위해 베르사유 궁전에 설치되었고,
 루이 15세는 이 엘리베이터를 타고 다니며 정부(情婦)인 샤토루의 밀애를 즐겼다.
· 진공 청소기를 최초로 발명한 사람은 천식환자인 건물 수위 스팽글러이고
· 수술에 마취를 최초로 사용한 의사는 마법을 부린다는 오해와 협박을 받았다.

THE FIRSTS

THE FIRSTS 최초의 것들

이안 해리슨 엮음, 김한영 · 박인균 옮김, 205×272×26mm, 갑인공방 2004

르 코르뷔지에를 보다

임정의
건축
사진집

Looking
at
Le Corebusier

르 코르뷔지에를 보다

DaeGa

르 코르뷔지에를 보다
임정의 사진, 260×250×25mm, 대가 2007

농담 따먹기에 대한 철학적 고찰
테드 코언 지음, 강현석 옮김, 120×210×15mm, 이소 2001

노벨상이 만든 세상(전 2권)
이종호, 172×225×20mm, 나무의꿈 2007

벚꽃 지는 계절에 그대를 그리워하네
우타노 쇼고 지음, 김성기 옮김, 138×200×25mm, 한스미디어 2005

포옹, 당신을 안고 내가 물든다
문태준 엮음, 140×220×11mm, 해토 2007

어떻게 북디자인에 대해 흥미를 느끼게 됐나?

내가 북디자인을 시작할 즈음에는 북디자인이란 말 자체가 친숙하지 않은 때였다. 3년 정도 인테리어 회사에서 일하다가 후배와 디자인 작업실 생활을 시작했는데, 우리가 할 수 있는 일이 그리 많지 않았다. IMF 직전이었던 터라 돈을 버는 것은 고사하고 밥값도 걱정이었다. 그나마 아동 도서 일러스트레이션, 책 표지를 수작업으로 하는 것이 얼마 안 되는 일거리의 대부분이었다. 1년 정도 수작업으로 일을 하다가 매킨토시로 디자인을 하게 됐다. 잘하거나, 흥미를 느껴서 했다기보다는 할 수 있는 일이었기 때문에 시작한 것이다. 그렇게 시작한 일이 어느덧 10년이 넘었다.

회고해 볼 때 가장 기억에 남는 북디자인 작업은?

한번은 공포 소설 〈링〉 표지 의뢰를 받았는데 비주얼이 강한 그래픽 분야에 관심이 많아서 무척 재미있게 작업했다. 그게 인연이 된 것인지 그 이후 판타지나 무협물의 디자인 작업의 의뢰를 많이 받게 됐다.

당신의 디자인 작업에 가장 큰 영향을 준 사람은?

작업실을 함께 시작했던 후배가 아니었나 싶다. 편집 디자인을 배워 본 적이 없었던 나는 그 후배에게 배운 것이 편집에 대해 아는 것 모두였다. 서체가 뭔지도 몰랐을 정도니까. 옆에서 보고 듣고 했던 것들이 밑거름이 된 것 같다.

당신의 북디자인 스타일에 대해 설명해 달라.

다른 사람이 어떻게 작업하는지도 모르고, 내 스타일이 어떤 건지도 정확히 모른다. 작업할 때마다 다르기도 하고, 스타일이란 계속 변하는 것이 아닐까 생각한다. '일하는 스타일'에 대한 예로는 작업이 잘 안 풀릴 경우, 어떤 식으로 풀어 나가야 할지 막막할 때는 제목과 책의 내용을 반복해서 읽고, 연상되는 단어나 글을 무작정 써 본다. 그렇게 적은 단어나 글에서 디자인 단서를 찾는 것이다.

당신의 영감은 어디에서 오는가?

책이다. 간접 경험과 세상에 대한 이해를 짧은 시간에 얻을 수 있는 가장 좋은 방법이기 때문이다.

전체 북디자인 과정 중 당신이 가장 중요시하는 단계는 무엇인가?

작업물을 이해하는 과정이 아닐까. 그 책이 가지는 특성과 주제, 독자층 등을 파악하면 좋은 결과물을 얻을 수 있는 확률이 높아지니까.

편집자와 커뮤니케이션하는 당신의 방식에 대해 설명해 달라.

편집자는 책에 대해 가장 많이 아는 사람이다. 편집자와의 대화를 통해 대략의 디자인 방향을 두어 가지로 정리한다. 점점 짧아지는 작업 시간을 염두에 둘 때 편집자와의 커뮤니케이션은 시행착오를 줄이는 가장 좋은 방법이라 생각한다.

당신의 인생철학은? 당신의 디자인 철학은?

마흔을 불혹이라고 했던가? 마흔이 돼 보니 그 불혹이 '유혹에 넘어가지 않는다'가 아니라 '유혹이 아닌 게 없다'는 뜻으로 다가온다. 그 모든 유혹에 천천히, 깊게, 느리게 빠져 보려 한다. 오랜 시간을 견딘 내 육체처럼, 오랜 시간을 견디는 디자인을 하고 싶다.

후배에게 하고 싶은 말.

디자인 작업은 육체적인 노동과 시간을 필요로 한다. 밤샘이나 늦게까지 일을 해야 하는 경우가 많다. 몸이 불편하면 작업도 힘들다. 가장 중요한 건 건강이다.

당신의 최종 목표는 무엇인가?

무엇을 하든 만족하며 즐겁게 살고 싶다.

여 상 우

Yeo, Sang Woo 1969년 서울 출생. 1992년 명지전문대학 공업디자인학과를 졸업하고 인테리어 디자인 회사에서 3년간 일했다. 이후 후배와 차린 디자인 작업실에서 북디자인 일을 시작했다. 1998년 출판 디자인 회사 '디자인붐'에 입사해 지금까지 북디자이너로 일하며 회사의 아트 디렉션을 총괄하고 있다. '을유문화사' '웅진출판' '청문각' 등 출판사의 외주 디자인을 담당, 다양한 장르의 책을 폭넓게 소화한다. 2003년 폴 오스터(Paul Auster)의 〈뉴욕 3부작〉과 같은 기억할 만한 디자인을 남겼다. **lionfish69@naver.com**

고흐가 왜 귀를 잘랐는지 아는가

무라카미 류 지음 · 권남희 옮김

슬럼의 돌을 품은 그를, 먹이를 찾아 쓰레기장을 헤매는 벌레들처럼
나는 그들의 이야기 속으로 젖어간다.
「고흐가 왜 귀를 잘랐는지 아는가?」
눈속의 보웨리에서 일본인 거지 남자는 내게 물었다.
「미쳐서 였다고 생각하나?」
그 욕망의 흔적을 찾아 나는 환락의 세계로 빠져 들어간다.
동양으로 돌아와 미지의 실마리를 만나게 된다.
「외출중입니다. 메시지를 남겨 주세요.」
차갑고 관능적인 그녀의 목소리.
끝내 나를 파멸로 몰고 갈 그 목소리의 주인공은 내게 파리행 비행기 표를 보냈다.
아무것도 기대할 것이 없었던 내게 슬픈 애인 강은 또 다른 그녀가 다가왔다.
그리고 나는 치사랑에 가까운 허무를 안고 뱃속에 삼켜진 콘돔 속의 헤로인과 함께 폭발한다.
온몸의 체액과 세포 하나까지 중독되어 한번도 체험해 보지 못한 광란의 섹스를 상상하며
「코크를 하면 새벽이 아름다워져. 대충 새벽 여섯시쯤이지.
눈 깜짝할 사이에 1분으로 다섯 시간을 산 느낌이야.
빛에 몰려 은행을 털고 싶은 생각도, 외로움에 지쳐 거리를 방황할 필요도 없어.
그 1분이라는 시간 속에 모든 것이 들어 있자.
탄생도, 가면무도회도, 야자수 나무도, 개싸움도, 새의 지저귐과 하얀 모래 해안도……
멸종된 기억을 송두리째 날려 버리지.
고흐의 귀처럼」

창공사

묵향

DARK STORY SERIES I

1 마교의 장

전동조 장편 환타지 소설

명상

링

운명의 저주

If you can see it, you will die

Ring

바이러스

스즈키 코지(鈴木光司) 지음 / 윤덕주 옮김

25년 전의 혀에 정체모를 영상으로 봉인된 악령의 비디오 테이프로
비디오를 보고 죽음의 공포에 떠는 사람들에게 희망은 있는가?
넘겨진 시간은 일주일… 시간이 지나면 당신의 심장이 멈춰진다.

씨엔씨미디어

IN THE FOOTSTEPS OF ALEXANDER THE GREAT

알렉산드로스는 역사상 위대한 지도자였을까, 아니면 고대 문명을 파괴한 무자비한 침략자였을까?

마이클 우드는 고대의 역사가들을 길잡이로 삼아 10여 년 동안 5개 대륙에 걸친 3만 5천km라는 알렉산드로스의 엄청난 여정을 가능한 한 상세하게 재현하고 있다. 때로는 도보로, 때로는 낙타, 배, 나귀와 지프를 타고 그는 사막과 산악을 넘고 강과 평원을 건너 터키, 이스라엘, 이집트, 이란을 가로질러 전생으로 알려진 아프가니스탄과 타지키스탄으로 향한다. 계속해서 그는 푸시카르 반도를 거쳐 파키스탄과 인도로 들어가며, 알렉산드로스가 마지막으로 대전투를 벌였던 현장을 지나 고난에 찬 바빌론 귀환길을 탐험한다.

여행중에 그는 알렉산드로스의 웅장한 행군과 피로 어린 전투, 방탕한 연회, 강인한 부족 신화, 그리고 페르시아 제국에 속한 도시들이 과괴되어 폐허가 생생하게 묘사하고 있다. 이 모든 여정을 통해 그는 알렉산드로스를 둘러싼 깊은 전설들이 지금까지 전해지고 증거를 맞나내고, 지난 2천년 동안 동서양의 상상력을 자극했던 뛰어난 지도자의 삶을 조명한다.

동서양의 역사를 바꾼 대원정과 쓸쓸한 귀환

알렉산드로스, 침략자 혹은 제왕

마이클 우드 지음 · 남경태 옮김

값 25,000원
ISBN 89-8375-772-8
ISBN 89-8375-777-7(세트)

BBC
중앙 M&B

The Ottoman Empire, 1700-1922

중세에서 근대까지 중동과 발칸반도, 아프리카의 일부를 통치한 가장 크고 가장 오래 존속했던 제국 오스만 제국의 유산은 유럽과 중동 지역, 더 나아가 유럽계 인구가 살고 있는 신대륙 사회의 문화와 역사의식 속에도 남아 있다. 또한 오스만 제국은 아시아, 유럽, 아프리카 대륙을 잇는 교차로라는 지정학적 중요성 외에도 그 역사 내내 보여준 타종교와 타민족들에 대한 관용적인 통치 때문에 주목할 만하다.

독자들은 오스만 제국의 화려했던 역사와 다양한 구성원들로 이루어진 경제 · 사회 시스템과 문화를 통해, 한때 오스만 제국이 통치했던 유럽과 이슬람 세계에서 여전히 불안정한 지역들의 분쟁과 공존은 물론 역사적인 근원에 대해서도 공부하게 이해할 수 있을 것이다.

『오스만 제국사』는 오스만 제국의 기원에서 종말까지 다루고 있지만, 주로 오스만 세력이 유럽에서 물러난 18세기 초부터 서구 열강들이 아랍 지역을 강제 분할했던 1차 세계대전 직후까지의 시기를 국가 위주의 정치사뿐만 아니라 오스만의 사회, 경제, 문화적인 측면을 중심으로 기술하고 있다. 이 책에서는 제국의 마지막 시기 동안 있었던 가장 중요한 트렌드들을 다루고 있는데, 거기에는 소수민족 문제, 여성 문제 같은 지금까지 치열한 논란이 있는 주제들까지 포함되어 있다. 또한 책 속에 지도와 일러스트, 19세기 자료 사진들과 오스만 제국 연대표 등을 실어 오스만 제국을 공부하는 학생들이나 관심 있는 독자 모두에게 중요한 도움이 되도록 했다.

오스만 제국사

오스만 오스만

The Ottoman Empire, 1700-1922

도널드 쿼터트 지음 · 이은정 옮김

값 18,000원

ISBN 978-89-5828-296-5(set)

투쟁 영역의 확장

미셸 우엘벡 지음, 용경식 옮김, 125×192×18mm, 열린책들 2003

'열린책들'의 표지는 재미있는 동시에 까다로운 작업이다. 가볍고 장난스러운 듯하지만 현학적이면서 독특한 분위기의 디자인은 부담이 된다. 편집자를 통해 작업물을 최대한 객관적으로 이해
관적 이해를 더해 시각화한다. '열린책들'의 디자인 작업은 서식과 수반, 수식의 형태가 거의 배제된 자유로운 디자인을 선호하는 내 취향이 많이 반영된 결과물이다.

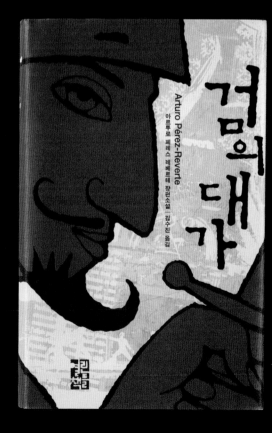

뉴욕 3부작
폴 오스터 지음, 황보석 옮김, 125×195×25mm, 열린책들 2003

환상의 책
폴 오스터 지음, 황보석 옮김, 125×195×26mm, 열린책들 2003

삼국유사 읽는 호텔
윤후명, 153×225×17mm, 랜덤하우스중앙 2005

검의 대가
아르투로 페레스 레베르테 지음, 김수진 옮김, 120×188×22mm, 열린책들 2004

오래된 미래

라다크로부터 배우다

헬레나 노르베리 호지 지음 · 양희승 옮김
달라이 라마 추천의 글

Ancient Futures

중앙 books

마음에는 평화
얼굴에는 미소

틱낫한 | 류시화 옮김

평화롭게 다가와 미소짓게 만드는

삶의 소중한 순간들! 우리는 어디서 왔으며, 무엇이고, 어디로 가는가?
달라이 라마와 더불어 두 송이 아름다운 꽃으로 일컬어지는
명상 스승 틱낫한의 깊이 있는 삶의 예술.

세계적인 파리 연주자 나울 케축의 명상 음악 CD 수록

김영사

예언자

다소 특이한 형태의 재본을 시도했다가 펼칠수록 손해를 보게 돼 클라이언트에게 민폐(?)를 끼쳤던
책이다. 디자이너가 저지를 수 있는 많은 오류 중 한 가지를 경험한 작업이다.

달라이 라마의 행복론

달라이 라마·하워드 커틀러 지음, 류시화 옮김, 152×214×20mm, 감영사 2001

예언자

칼릴 지브란 지음, 류시화 옮김, 152×192×16mm, 열림원 2002

히치콕 / 패트릭 맥길리건 지음, 윤철희 옮김, 150×210×66mm, 을유문화사 2006
트뤼포 / 앙투안 드 베크·세르주 투비아나 지음, 한창호 옮김, 150×210×38mm, 을유문화사 2006
자코메티 / 제임스 로드 지음, 신길수 옮김, 150×210×32mm, 을유문화사 2006

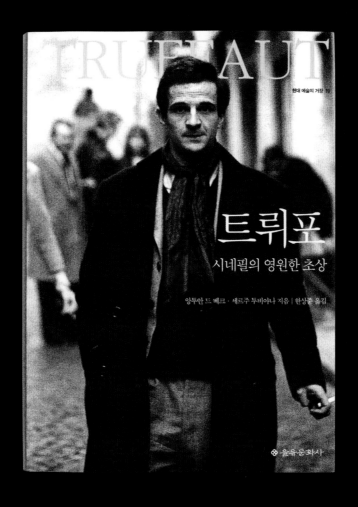

TRUFFAUT

현대 예술의 거장 10

트뤼포

시네필의 영원한 초상

앙투안 드 베크 · 세르주 투비아나 지음 | 한상준 옮김

을유문화사

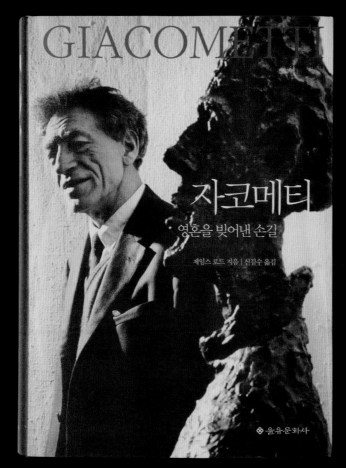

GIACOMETTI

자코메티

영혼을 빚어낸 손길

제임스 로드 지음 | 신길수 옮김

을유문화사

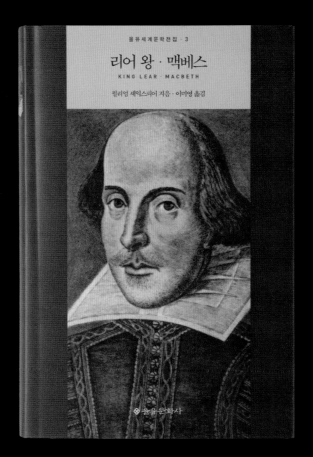

마의 산(전 2권) / 토마스 만 지음, 홍성광 옮김, 133×195×20mm, 을유문화사 2008
리어왕·맥베스 / 윌리엄 셰익스피어 지음, 이미영 옮김, 133×195×24mm, 을유문화사 2008

어떻게 북디자인에 대해 흥미를 느끼게 됐나?

내게 북디자인은 단순한 장르적 선택이 아니었던 것 같다. 대학에 들어와 무엇보다 먼저 내가 어른이 됐다는 것과 대학생이라면 지식인으로서 역사와 사회의식을 가져야 한다는 생각이 들었다. 기특한 동시에 겉멋이 든 엘리트 의식에 사로잡혀 있었던 것 같기도 하다. 어쨌든 이러한 의식이 동기가 돼 대학 초기 전공서보다는 인문서나 사회 과학서에 더 몰두하게 됐다. 대학 2학년 가을쯤, 한 선배가 "너도 디자인과에 들어온 이상 제대로 된 전공서 하나쯤은 읽고 지나가야 하지 않겠느냐"며 〈그래픽 디자인의 역사〉라는 두툼한 책을 내게 건넸다. 자의 반 타의 반으로 읽게 된 책에서 내가 흥미를 갖고 잘할 수 있을 것 같은 일을 발견했다. 책을 통해 그래픽 디자인의 역사가 단순한 조형의 역사가 아니라 일종의 사회사라는 것을 알게 됐고, 그 사회사적 맥락 속에 디자인 내용과 형식이 중요하게 작용하고 있다는 사실을 알게 됐다. 특히 '지식을 재구성한다'는 편집 디자인의 세계가 내 눈에 더욱 멋지게 들어오기 시작했다. 단지 지면을 조형적으로 아름답게 완성한다는 것이 아니라 글과 이미지의 관계를 논리적, 감각적으로 해석하는 재미와 이러한 과정 속에서 '책뿐만 아니라 세상도 편집할 수 있지 않을까'라는 환상을 갖기 시작하면서부터, 말하자면 '북디자인'에 관심을 갖게 되지 않았나 싶다.

회고해 볼 때 가장 기억에 남는 북디자인 작업은?

그러고 보면 가장 기억에 남는 작업은 '지식을 보다 적극적으로 재구성'하려는 나의 의지가 가장 많이 반영된 책이 될 것 같다. 먼저 4년 동안 여러모로 공을 들였던 '한국생활사박물관' 시리즈가 있다. 총 12권짜리로 제작 과정에서부터 저자, 편집자, 디자이너, 일러스트레이터 등이 대동하고 적극적인 태도로 책의 내용과 꼴을 만들어 갔기 때문이다. 일반적으로 저자, 편집자순으로 떨어져 내려온 원고를 단순히 해석하고 정리하는 작업이 아니라 처음부터 책의 성격과 방향을 공동 집필의 개념으로 진행했다는 말이다. 앞으로 더 좋은 책을 만들 기회가 있을지 모르지만 이러한 방식의 책 만들기가 우리나라에서 처음이었던 만큼 인생에 잊지 못할 작업이 됐다. 두 번째로 기억에 남는 책은 〈난곡 이야기〉와 〈원은 부서지지 않는다〉이다. 〈난곡 이야기〉는 난곡 재개발 지역의 역사와 사회적 문제를 보다 근본적인 차원에서 제기하는 내용으로 '사진+소설'이라는 독특한 형식으로 이루어진 책이다. 사진집도 아니고, 소설책도 아닌 경계의 책이라는 것에 작업적으로 특히 흥미로웠으며, 작업 과정 중에 나누었던 저자와의 대화가 나의 '가난과 부'에 대한 인식의 문제를 새롭게 각성시켰기 때문이다. 참고로 이 책의 저자가 나의 친형이었다는 점에 개인적으로 애착이 간다. 〈원은 부서지지 않는다〉는 나의 벗이자 작업 동지인 손승현 작가의 사진 에세이 형식으로 된 책으로, 미국 원주민(인디언)의 삶의 실상을 역사적 해석과 2년간 밀착 취재한 내용을 바탕으로 풀어 놓고 있다. 미국인의 근원적 이중성을 폭로하는 우리나라 최초의 현장 리포트이기도 하며, 책의 내용과 형식도 단순한 사진 에세이를 넘어 인문, 사회학적 입장에서 시각 언어를 보다 텍스트적으로 보이게끔 디자인하려 애쓴 작업이다. 내가 직접 제작, 출판한 〈솔룡아, 안녕?〉〈기쁨아, 어서 와〉〈화야, 그만 화 풀어〉〈외로움아, 같이 놀자〉〈두려움아, 저리 가〉 등 어린이를 대상으로 한 '감정학교' 시리즈도 기억에 남는다. 이 시리즈는 직접 투자하고 작업한 책이라 애착도 크고, 기획에서부터 콘텐츠 생산, 마케팅을 총괄하는 시스템을 디자인했다는 사실도 만족스럽다. 특히 인성 교육 차원에서 '감정'을 다루는 것은 우리나라에서 처음으로 시도된 것이며 내용 전달 방식 역시 기존의 어린이 책에서 보지 못한 형식으로 새롭게 디자인돼 있다. 마지막으로는 〈상상, 행동〉이다. 'AGI SOCIETY'의 지난 10년간의 활동을 소개한 책으로 '디자이너의 사회적 발언'이 주된 내용이다. 앞서 '책뿐만 아니라 세상도 편집할 수 있지 않을까' 하는 환상에서 북디자인에 관심을 갖게 됐다고 말했는데, 정말 10년 이상 줄곧 이런 생각을 해 온 것 같다. 한번쯤 우리 사회의 디자이너들이 작업으로서의 디자이너, 멋진 작가로서의 디자이너 이전에 자신과 관계돼 있는 불합리에 대해 온몸으로 발언하고 행동하는 것을 상상해 보곤 한다.

당신의 디자인 작업에 가장 큰 영향을 준 사람은?

예전부터 내 주변에는 나를 각성시키는 지인과 선생님이 많았다. 그중 한두 분만 언급한다면 많은 분들이 섭섭해할 듯하다. 이미 작고한 분들보다는 현존하는 분들로부터 살아 있는 조언을 듣고 있으며, 실제로 구체적인 디자인 작업에 많은 영향을 받는다.

당신의 북디자인 스타일에 대해 설명해 달라.

스타일을 한쪽으로 고집한 것은 아니지만, 지나고 나니 주변에서 이런 말을 하더라. "당신의 작업은 단순 명료하고 힘이 느껴진다." 나로선 듣기 좋은 말 중에 하나이며, 앞으로도 듣고 싶은 말이기도 하다. 사실 나는 타이포그래피와 이미지 활용에 있어서 조형적 구성미보다는 메시지와 다큐멘터리 측면에서 접근하는 경향이 크다. 그런데 여기에 내적 유연함이 있는 '공감, 공명'을 갖고자 많은 노력을 하고 있다.

당신의 영감은 어디에서 오는가?

특별히 신기가 발동한 영감은 없는 편이다. 대부분의 작업은 경험과 지식에 기초한 직관적 해석을 염두에 두고 논리적 접근 방식으로 문제를 풀어 간다. 영감은 풍부한 지식과 정확한 이해력에 있다고 생각한다. 가끔 여러 가지 일을 동시에 풀어낼 때 나도 모르게 많은 아이디어가 나올 때가 있는데, 그때 나의 상태를 생각해 보면 매우 기분 좋은 일이 있었거나, 깊은 감명을 받은 책이나 공연을 접했거나, 여행을 다녀왔을 때였던 것 같다.

전체 북디자인 과정 중 당신이 가장 중요시하는 단계는 무엇인가?

기획 단계다. 기획 단계에서부터 애매한 상황이 다음 단계로 이어지면 반드시 나중에 그 석연치 않은 상황이 반복해서 나타나게 된다. 첫 단추를 정확하고 명확하게 끼우는 것이 중요하다. 처음 기획에 기초한 스케치에서 디자인 내용과 질이 정해진다고 생각한다. 나중에 종이 질이나 디자인 테크닉으로 어떻게 해 볼 요량이었던 작업은 거의 100% 실패했다.

편집자와 커뮤니케이션하는 당신의 방식에 대해 설명해 달라.

어차피 사람 관계인지라 사람의 성격을 잘 파악하고, 합리적으로 작업할 것을 약속한다. 서로 잘난 척은 금물이며, 책임 선을 따지거나 서로 가르치려 들기보다 절차와 순서를 합리적으로 점검하고, 사람에 대해서는 감성적으로 이해하려 한다. 서로 기대가 클수록 실망감이 큰 만큼 낮은 단계에서부터 서로를 탐색해 들어가려 한다. 보다 근본적인 문제는 현재 국내 출판사의 작업 방식에 합리적인 체계가 부족한 점이다. 출판이 시스템에 따라 이뤄지는 게 아니라 편집자, 디자이너의 개인 역량에 의존하는 경향이 높은데, 다시 말해 인맥과 아트워크 차원에 머물러 역할 범위가 너무 관대하거나, 너무 간섭적일 때가 많다. 즉 성공적 출판 사례가 많은 편집자는 지나치게 디자이너의 '급'을 따지며 자주 간섭하는 성향이 강하고, 예술가적 풍세를 가지려는 디자이너는 지나치게 작가주의적 성향을 띠며 편집자를 피곤하게 만든다. '지나치게 원칙적이며 고지식하다는 점'과 '내용도 잘 모르면서 디자인하겠다는 무식함'을 한탄하는 경우가 자주 보인다.

당신의 인생철학은? 당신의 디자인 철학은?

관찰과 기다림. 그리고 자유. 대상을 잘 관찰하고, 바라는 것이 스스로 되어지길 준비하고 계획하며 기다린다. 그러나 바라는 것이 진심으로 없는 자유가 되길 원한다. 상상, 행동. 상상했다면 행동하라. 디자인은 가치 있는 삶을 위한 실천의 도구다.

후배에게 하고 싶은 말.

잘 듣자. 생각보다 잘 듣지 못하기 때문에 판단이 흐려지고 결정하지 못하는 것이다.

당신의 최종 목표는 무엇인가?

앞서 말한 것처럼 바라는 것이 진심으로 없는 자유가 되길 원한다. 삶의 조건이 허락한다면 오랫동안 여행을 하고 싶다.

김 영 철

Kim, Young Chul 1969년 광주 출생. 1993년 홍익대학교
시각디자인학과를 졸업했다. 1997년 장문정, 사진가 손승현 등과 현실 사회에 참여하고 실천하는
도구로서의 디자인을 지향하는 그래픽 언어 행동모임 'AGI'(Activism of Graphic Imagination)를
결성하고 스크린쿼터 폐지 반대 포스터(1999), 총선시민연대 아이덴티티 및 포스터, 비전향 장기수
프로젝트(2000) 등의 작업을 했다. 현재 편집을 포함한 그래픽 디자인과 출판, 사진과 영상물 제작
등을 아우르는 스튜디오로 성장한 'AGI SOCIETY'의 대표로 있다. 1999년부터 3년간 '사계절' 출
판사의 '한국생활사박물관' 시리즈의 아트 디렉터, 2005년부터 2년간 '휴머니스트' 출판사의 크리에
이티브 디렉터로 활동한 바 있다. 공동 저서로 〈한국의 디자인〉(시지락)이 있다. 직설적이고 힘 있는
디자인을 펼치며 현실 사회에 높은 목소리를 내는 기획자이기도 하다. www.agisociety.com,
azaza@agisociety.com

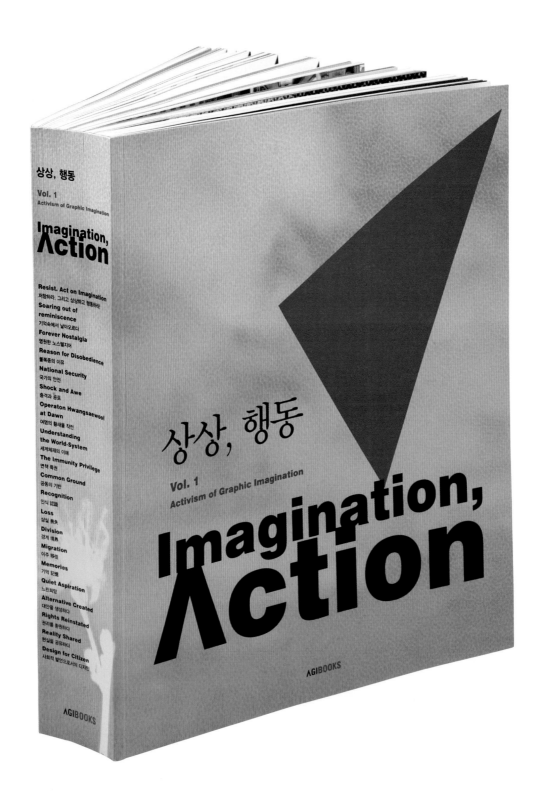

상상, 행동

김영철 외, 202×242×41mm, 아지북스 2007

지난 10년의 대한민국 역사가 그대로 느껴지는 결코 평범하지 않은 'AGI' 작품들과 그동안의 발자취를 고스란히 담은 책. 〈상상, 행동〉은 기존에는 볼 수 없었던 인문학적이며 그래픽적인 요소를 겸비한 다이내믹한 작품집이다. 이 책에 수록된 다양한 작품들과 관련 문서를 들여다보면 때론 어눌하고 때론 활기차게, 어두운 면과 밝은 면을 동시에 비춤으로써 우리 미래의 꿈을 상상하게 만들어 준다. 상상이 상상으로만 그치는 것이 아니라 행동으로 일어날 수 있게 자극하는 이 책의 숨겨진 역할에 그동안 당신의 '상상', 그 '행동'도 맘껏 펼칠 수 있을 것이다. 얼마 전, 체코의 'Typo'지에 소개되면서 국제적인 관심까지 불러일으키고 있으며 모든 작품의 영문 번역을 첨가함으로써 새로운 감성에 목말라 하는 세계의 많은 이들에게 잔잔한 반향을 주리라 기대한다.

Cast your whole vote, not a strip of paper merely, but your whole influence. A minority is powerless while it conforms to the majority; it is not even a minority then; but it is irresistible when it clogs by its whole weight.

We are accustomed to say, that the mass of men are unprepared; but improvement is slow, because the few are not materially wiser or better than the many.

Imagination, Action

Speak Truth to Power

사람들을 통해
사건의 진실을 이야기하다

Speak Truth Through People

Here Is Not Yongdeungpo

Forever

Nostalgia

29

1987

Pro Democracy Civil Movement Jun 10, 1987

Since the beginning of the world, there was darkness that brought chaos. God created light amongst the chaos. Since then, human history wavers between light and darkness.

God's history is history of light that illuminates the dark. History of great men as well is a history of light that awakens those in the dark.

However, the history of darkness that obscures or extinguishes light never disappears, unrelentingly trampling on the weak and powerless.

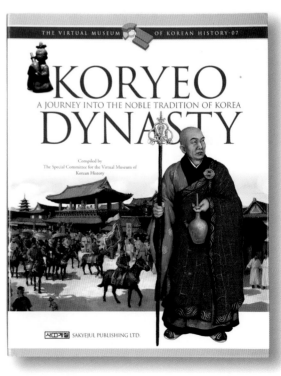

한국생활사박물관(전 12권)

한국생활사박물관 편찬위원회, 225×288mm, 사계절 2000~2004

난곡 이야기

김영종, 195×250×18mm, 청년사 2004

원은 부서지지 않는다

손승현, 188×250×19mm, 아지북스 2007

남도, 모든 길이 노래더라

김선두 그림, 김영남·이청준 글, 271×191×12mm, 아지북스 2007

소설가 이청준, 화가 김선두, 시인 김영남. 이들에게 고향은 어떤 의미일까? 이구동성 이들이 내놓는 화두는 '길'이다. 인생은 길과 같은 것으로 그 끝에 닿는 곳은 자신이 태어난 고향. 그 고향을 향해 걸으며 노래를 부르는 것이 인생이라는 말이다. 얼마 전 이청준 선생이 작고하셨다. 그분이 이제 고향집에 도착한 모양이다. 선생과 함께한 이 작업을 통해 화집도, 소설도, 시도 아닌 그 모든 것이 어우러진 노래를 만들고자 했다. 형식에 구애 없이 작업은 진행됐고, 만들어 놓고 즐겁게 술을 마셨다.

세계의 교양을 읽는다(전 4권)

최병권·이정옥·최영주 엮음, 153×224mm, 휴머니스트 2003~2006

동양의 고전을 읽는다(전 4권)

권중달 외, 153×224×21mm, 휴머니스트 2006

한국의 고전을 읽는다(전 8권)

강혜선 외, 153×224×19mm, 휴머니스트 2006

비시 신드롬

앙리 루소 지음, 이학수 옮김, 145×216×37mm, 휴머니스트 2006

나비와 전사

고미숙, 145×216×35mm, 휴머니스트 2006

역사가 기억을 말하다

전진성, 145×216×38mm, 휴머니스트 2005

18세기 조선 지식인의 발견

정민, 145×216×27mm, 휴머니스트 2007

상상하다(전 2권)

한국문화관광정책연구원 엮음, 153×224×19mm, 아지북스 1998

빛의 바다(전 2권)

김영종, 153×224×15mm, 사계절 1998

제국 그 사이의 한국

앙드레 슈미드 지음, 정여울 옮김, 142×216×41mm, 휴머니스트 2007

미학 오디세이(전 3권)

진중권 지음, 현태준·이우일·김태권 그림, 171×235×15mm, 휴머니스트 2006

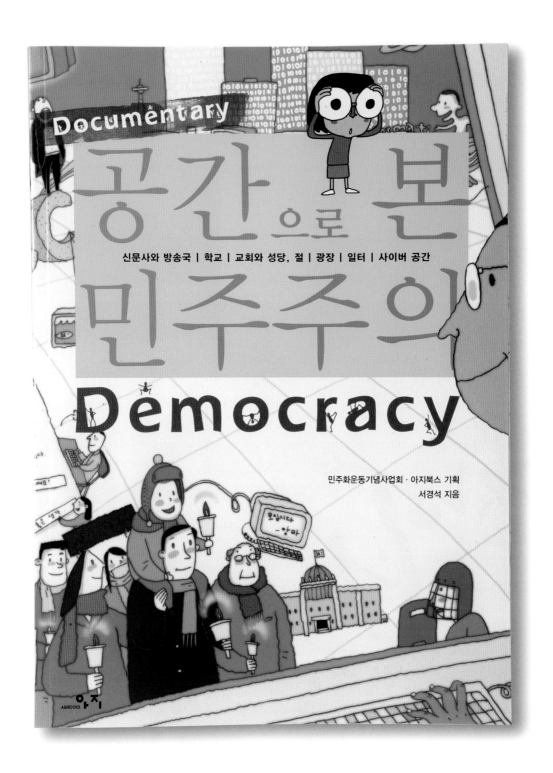

공간으로 본 민주주의

서경석, 190×260×10mm, 아지북스 2008

1년 동안 내가 직접 기획하고 저자, 편집자, 디자이너가 열띤 토론 끝에 만들어 낸 책이다. 기획에서부터 제작에 이르기까지 관통하고 있는 문제의식은 민주주의가 단지 정치적 사건에만 국한돼 있지 않고 일상의 삶에 녹아 있다는 것을 어떻게 말해 줄 것이냐는 것이었다. 따라서 연대기적 사건 기술을 넘어, 과거와 현재가 동시에 존재하는 '공간'이라는 개념을 도출해 실제 사건과 연계했다. 발간 이후 광우병 촛불시위, 언론 탄압 문제 등 유사한 쟁점들이 계속되고 있기에 이 책의 현장성을 돋보이게 했다. 디자인 측면에서는 구성 및 내용 전달을 중심으로 한 시각적 단순화를 추구했고, 일러스트레이션 형식에 있어서는 일관된 하나의 형식이 아니라 공간 및 시대적 분위기에 따라 장별로 달리 표현했다.

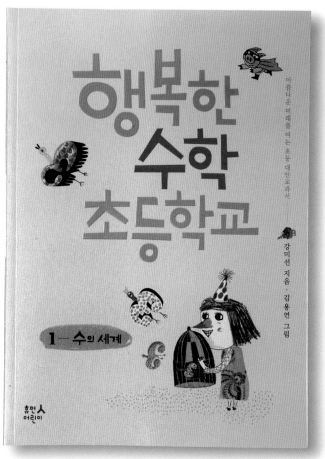

살아있는 과학 교과서(전 2권)

홍준의·최후남·고현덕·김태일, 187×256×18mm, 휴머니스트 2005

'휴머니스트' 출판사에서 북디자인에 관한 전반적인 코디네이션 요청이 들어왔다. 전략적으로 '휴머니스트' 출판 이미지에 관한 모든 아이덴티티를 구축하는 일과, 프로젝트 및 각 권에 해당되는 특성을 고려한 디자인을 어떻게 할 것인가에 대한 의뢰였다. 이 작업에 대해 남다른 디자인 컨셉트가 있었다면 '전체이면서 하나이고 하나이면서 전체'인 디자인이었다. 디자인이라는 것이 원래 그렇지만, 단지 하나의 책의 판형이라는 테두리를 넘어 무형의 전체라는 판형을 상상하고 계획하게 됐다. 따라서 기본 철학부터 디자인해야 했고, 그 철학이 포맷, 이미지, 타이포그래피 등 조형 요소 하나하나에 반영되도록 계획하고 디자인했다. 특히 '살아있는 교과서' 시리즈와 '행복한 초등학교' 시리즈는 교과서 지면 형식의 혁신적 사례로 출판계에서 많이 소개되고 있다.

행복한 수학 초등학교(전 5권)

강미선, 180×248×15mm, 휴머니스트 2007

아름다운 가치 사전

채인선 글, 김은정 그림, 187×258×16mm, 한울림어린이 2005

2년 전 이 책의 기획과 더미북을 가지고 저자 채인선과 일러스트레이터 김은정 씨가 찾아왔다. 어떻게 이 책을 디자인해야 할지 나에게 자문을 구했다. 처음 책 제목을 보았을 때 호감이 가지는 않았다. 조금은 딱딱하게 느껴지는 '사전'이라는 말에서 더욱 그랬던 것 같다. 일주일 후쯤 다시 보자고 하고, 더미북을 책상 한구석에 올려놓고 한 주일을 보냈다. 시간이 지난 후 다시 만나기로 한 전날이 됐다. 퇴근 무렵 다음 날의 원만한 대화를 위해 더미북을 읽어 보기 시작했다. 한시간 정도 정독하자 내 아이에게 꼭 일러 주어야 할 내용과 그동안 아이의 질문에 답하지 못했던 내용이 다 쓰여 있었다. 아차 싶었다. 디자인 이전에 이 책은 꼭 세상에 나와야겠다는 생각이 들었다. 그림도 이미 다 그려진 상태였지만 보다 기능적인 요소와 사진이라는 감성적 코드를 삽입, 재구성해 디자인을 마무리했다. 이 작업은 더미북 제작부터 시작해 여러 디자이너의 손을 거친 후 예산을 다 써 버린지라 대안으로 인세 계약을 했다. 그런데 벌써 15쇄를 거듭하고 있다. 마음이 닿으면 꼭 해야 할 의무처럼 느껴지는 디자인이 있는 것 같다.

대단한 방귀

윤지, 240×243×10mm, 아지북스 2007

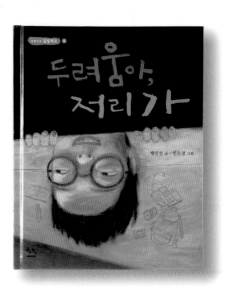

아름다운 감정학교(전 5권)

채인선 글, 정은희·조은영·황유리·이혜란·민은정 그림, 215×265mm, 아지북스 2005

어떻게 북디자인에 대해 흥미를 느끼게 됐나?

재미있어서.

회고해 볼 때 가장 기억에 남는 북디자인 작업은?

특별히 기억에 남는 한 가지를 이야기하자니 섭섭해하는 책들이 너무 많다. 그동안 작업했던 책들이 다들 각각 나름대로의 의미를 가지면서 내 기억의 한자리씩을 차지하고 있다.

당신의 디자인 작업에 가장 큰 영향을 준 사람은?

내가 아는 모두가 나에게 영향을 미쳤다. 스스로 내가 어디라고 말한다면 '미니멀리즘'인 것 같다.

당신의 북디자인 스타일에 대해 설명해 달라.

완성된 평범함을 추구한다.

당신의 영감은 어디에서 오는가?

늘 다니는 거리, 새로 시작된 공사 현장, 옆 사람의 패션, 표정, 기분, 목소리, 여러 사정들, 내가 아끼는 사람이나 연예인, 사랑하는 사람, 좋아하는 물건, 이음새, 낙서 등을 아이디어라고 생각하는 것이 중요하다. 하지만 이미 영감을 받은 저자들의 영감을 뛰어넘기 힘들다. 책이 말하고 있다.

전체 북디자인 과정 중 당신이 가장 중요시하는 단계는 무엇인가?

책의 저자를 이해하고 내용에 대해서 공부하는 것이다. 썩 감각적인 디자인을 하는 것 같지는 않고 디자인의 명분을 세우는 데 주력하는 편이다.

편집자와 커뮤니케이션하는 당신의 방식에 대해 설명해 달라.

책에 대해서 무작위적으로 토론한다. 디자인은 이야기하면서 나온다. 편집자가 디자인을 해 준다.

당신의 인생철학은? 당신의 디자인 철학은?

무엇이든 즐겁지 않으면 안 한다. 무엇이든 하고자 한다면 즐겁게 한다. 사실 과정이 즐겁지 않았던 일을 작업을 거의 마친 최종 단계에서 돌연하게 그만둔 적이 더러 있다. 일을 하는 데 있어서 무엇보다도 중요한 가치는 즐거움이라고 생각한다. 사랑하는 사람과는 손잡고 걷기만 해도 즐겁다. 무엇을 하느냐보다는 어떤 사람과 하느냐가 중요하다. 그리고 유쾌한 것과 즐거운 것은 다르다. 진정한 즐거움은 진지하고 깊다. 디자인에 대해 논하기 전에 책에 대해서 이야기하고 싶다. 책은 우리가 매일 쓰는 칫솔과는 다르다. 정확한 사용 용도가 정해져 있지 않다. 만드는 사람도 이것이 어떻게 사용되는지 알 수 없어야 한다. 출판사 입장에선 두꺼운 역사책을 판 것이 사용자 입장에선 5만 원짜리 베개를 산 것일지도 모른다. 하지만 고가의 역사서를 베개로 사용하는 사람을 비난하거나 평가해서는 안 된다. 계란 한 판 속에 있는 한 개의 계란과 흰 여백 위에 있는 한 개의 계란은 전혀 다른 계란이다. 전자는 확실히 계란이지만 후자는 계란이 아닐 수도 있다. 전자를 비아냥거리는 말은 아니다. 어떤 주제의 의미를 결정하는 건 주변 환경이라는 말이다. 우리가 말하고자 하는 것은 항상 좋은 것이다. '나쁜 표현'을 간혹 쓰긴 하지만 결국 좋은 것을 위해 하는 말이다. 크리에이티브는 여기서 시작된다고 생각한다.

후배에게 하고 싶은 말.

천천히 하라. 당신의 디자인에는 당신이 보인다.

당신의 최종 목표는 무엇인가?

출판을 배우고 있고, 출판사를 하고 싶다.

강 찬 규

Kang, Chan Kyu 1969년 부산 출생. 1995년 동아대학 산
업미술학과를 졸업한 후 '두킴디자인'과 '롯데호텔' 홍보실 디자이너로 일했다. 1999년부터 9년간 프
리랜서 북디자이너로서 '사회평론' '이제이북스' '갈라파고스' '마티' '천지인' '용오름' '에코의서재' '아
우라' '넥서스'의 책을 디자인했다. 현재 북디자인 스튜디오 'Kafield'를 운영하고 있다. 트렌드와는
거리를 둔 채 책의 내용에 충실한, '명분' 있는 디자인을 추구하고 있으며 후에 직접 출판사를 운영하
며 백발이 될 때까지 북디자이너로 남기를 희망하고 있다. **malchi@naver.com**

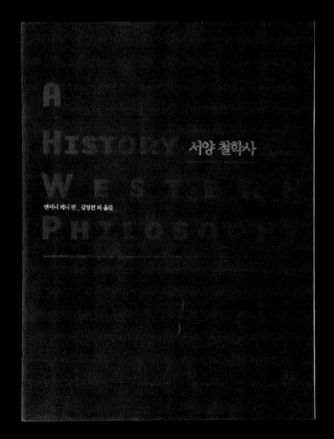

서양 철학사
앤서니 케니 엮음, 김영건 외 옮김, 178×234×30mm, 이제이북스 2004

표지에는 수입 대행사를 통해 직접 수입한 종이를 썼다. 국산으로는 '두성종이'의 '애드'라는 종이가 비슷했는데, 두꺼운 데다가 어두운 색상이 없었다. 한정판이었으므로 수입지를 쓸 여유가 있었다. 애초부터 고급스러운 컨셉트로 박과 형압을 효율적으로 쓰기 위해서 선택했고, 영문 제목은 박이 아닌 형압으로 처리했다. 본문도 기존 학술서 포맷보다 좀 더 인상 깊게 만들기 위해 유럽 스타일로 디자인했다.

헤겔 또는 스피노자

피에르 마슈레 지음 / 진태원 옮김

HEGEL OU SPINOZA

EJB

서재 결혼 시키기

앤 패디먼 지음, 정영목 옮김, 153×230×13mm, 지호 2001

실수기 나 나온 강력을 가지고 지물으로 u자미 생각이 우리 과정에서 정한 정보나 이눅고 닥바게 니몄나. '글속에 더 눅'히라고 옆에 또 책정이 났으며, 꼬거 흥이러 그런 느럭 책상미 잘 수진 된다는 생각 때문다. 인쇄기 꿈(劇)과 사적, 남영을 통해 만화해 나로 '딱갚 강'은 것 같은데 이 책이 그린 경갔나

서가에 꽂힌 책

헨리 페트로스키 지음, 정영목 옮김, 146×222×26mm, 지호 2001

표지에 수입지를 주로 쓰니가 '이메진'이란 종이가 시음 나왔다고 하기에 이번 기회에 써 보기로 했다. 출판사에신 수입지 가격의 국산지를 쓰는 게 부담이었는지 지음엔 시롱을 끼렸다. 어쟀건 이 책을 게기로 츠판사에서도 이 종이에 대해 공정력으로 평가하고 즐기 쓰게 됐다. 요즘은 밀아 믆게 쓰이는 종이다.

사라져 가는 목소리들

그 많던 언어들은 모두 어디로 갔을까?

다니엘 네틀 · 수잔 로메인 지음 · 김정화 옮김

vanishing
voices

EjB

인간의 본성에 관한
10가지 이론

유교 · 힌두교 · 성서
플라톤 · 아리스토텔레스 · 칸트
마르크스 · 프로이트 · 사르트르
다윈주의 이론(윌슨, 뒤르켐,
스키너, 틴버겐, 로렌츠, 촘스키)

레슬리 스티븐슨 · 데이비드 L. 헤이버먼 지음
박중서 옮김

Ten
Theories of
Human
Nature

갈라파고스

사라져 가는 목소리들

다니엘 네틀 · 수잔 로메인 지음, 김정화 옮김, 160×230×22mm, 이세이북스 2003

사라져 가는 목소리는 소수(약소) 언어에 대해 이야기하는 책이다. 언어는 분명을 대표하기도 하고 민족을
상징하기도 한다. 다양한 언어들 쓰던 작은 목소리들이 먹자 속으로 사라지며 문명 또한 잊혀진다.
이제 낯설어진 언더메인의 생김새에서 사라져 간 그들의 문화를 떠올릴 수 있다고 생각한다. 인체가
대성으로 되지 못한 탓에 그려낸 설계가 제대로 전달되지 못해서 아쉽다.

인간의 본성에 관한 10가지 이론

레슬리 스티븐슨 · 데이비드 L. 헤이버먼 지음, 박중서 옮김, 153×224×24mm, 갈라파고스 2006

계민철학의 색채이 기는 책이다. 이중심이야말로 인간 본성에 가장 가까운 게 아닐까 하는 생각
을 담아 표지를 디자인했다. 과포장의 디자인에서 아이디어와 커뮤니케이션, 그리고 리얼리티가
살아 있는 디자인으로 생각이 전환된 작품이기도 하다. 이후로 제작을 어떻게 할지에 대해 고민
한 적이 없다.

기계 속의 생명
클라우스 에메케 지음, 오은아 옮김, 166×230×15mm, 이제이북스 2004

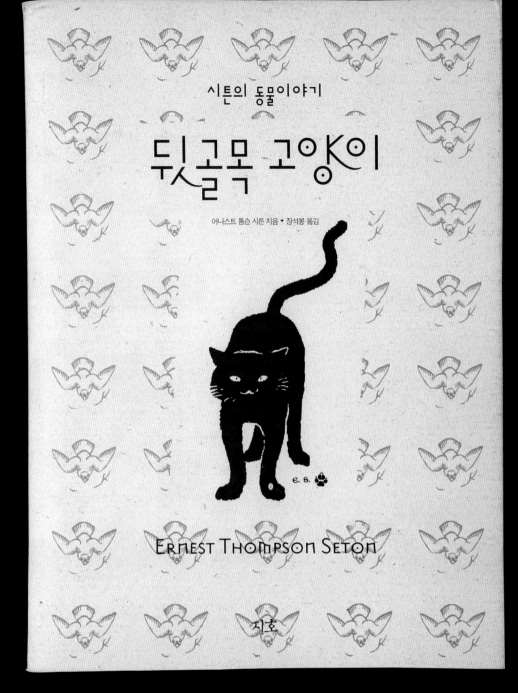

시튼의 동물이야기

뒷골목 고양이

어니스트 톰슨 시튼 지음 • 장석봉 옮김

E. S.

ERNEST THOMPSON SETON

지호

뒷골목 고양이 / 어니스트 톰슨 시튼 지음, 장석봉 옮김, 140×200×28mm, 지호, 2003
회색곰 왑의 삶 / 어니스트 톰슨 시튼 지음, 장석봉 옮김, 140×200×24mm, 지호, 2002
쫓기는 동물들의 생애 / 어니스트 톰슨 시튼 지음, 이한중 옮김, 140×200×28mm, 지호, 2002

회색곰 왑의 삶

어니스트 톰슨 시튼 지음 | 장석봉 옮김

지호

쫓기는 동물들의 생애

어니스트 톰슨 시튼 지음 | 이한음 옮김

지호

정의 GERECHTIGKEIT 인류의 가장 소중한 유산

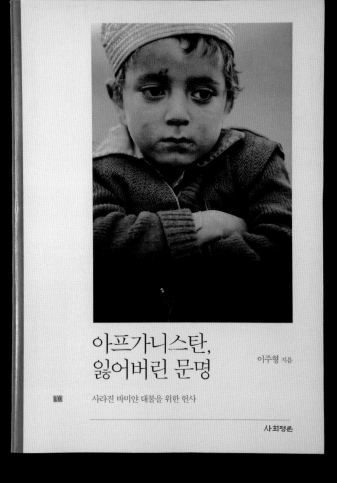

아프가니스탄,
잃어버린 문명

이주형 지음

사라진 바미안 대불을 위한 헌사

사회평론

정의

오트프리트 회페 지음, 박종대 옮김, 155×233×20mm, 이제이북스 2004

표지 제목 글자의 크기가 14포인트 정도 된다. 일반적인 책 제목 크기보다 매우 작을뿐더러 책등의 제목 크기보다도 작다. 저자 오트프리트 회페(Otfried Hoffe)는 독일의 법철학자로, 여러 철학자들이 남긴 '정의(正義)에 대한 정의'를 통해 시대나 사회를 넘어서 보편적인 정의를 찾으려 했던 인간의 역사 철학을 담고 있다. 표지를 통해서도 보편적인 크기의 정의에 대해 묻고 싶었다.

아프가니스탄, 잃어버린 문명

이주형, 167×235×23mm, 사회평론 2004

저자 이주형 교수는 세계적으로 독보적인 간다라 문명의 전문가로, 다양한 문명이 번성했던 아프가니스탄의 과거와 분쟁이 끊이지 않는 현재까지를 고찰하고 있다. 저자와 수차례 대화를 나누며 책의 색상과 이미지를 떠올렸다. 저자는 아프가니스탄을 연구하며 미래를 내다보는 모양이다. 나 역시 역사를 좋아한다. 역사는 과거가 아니라 미래이기 때문이다. 그래서 표지에 과거의 유물 대신 어린아이를 등장시켰다. 현재와 과거를 아우르는 색상인 짙은 카키색은 까다로운 저자를 만족시켰다.

NIETZSCHE
THE MAN AND
HIS PHILOSOPHY

NIETZSCHE

니체, 그의 삶과 철학

REGINALD J. HOLLINGDALE

레지날드 J. 홀링데일 지음

김기복 · 이원진 옮김

인간 루쉰

리시엔즈 林賢治 지음 / 김태성 이윤희 옮김

魯迅 一九三〇年九月
二十五日攝于上海,
時年五十.

어떻게 북디자인에 대해 흥미를 느끼게 됐나?

선배의 권유로 입사하게 된 출판사에서 컴퓨터가 아닌 수작업으로 북디자인을 시작했다. 한 권의 책이 시안을 거쳐 인쇄되고 팔리는 과정을 지켜보면서 누군가의 인생을 바꿀 수도 있는 이 작업이 좋았고, 그 선택의 시작이 '나의 디자인으로부터'라는 것 또한 매력적인 일이었다.

회고해 볼 때 가장 기억에 남는 북디자인 작업은?

아이디어를 찾고 일러스트와 이미지를 선택해 제작을 마칠 때까지 철저하게 나의 생각이 디자인에 반영된 책들은 두고두고 흐뭇하다.

당신의 디자인 작업에 가장 큰 영향을 준 사람은?

최근에 살바도르 달리(Salvador Dali)의 〈Destino〉라는 애니메이션을 볼 기회가 있었다. 디즈니와 공동으로 작업했던 미발표 판타지 애니메이션으로, 시각적으로 표현할 수 있는 모든 상상력이 거기에 있었다. 나와는 다른, 그래서 충분히 감동스러운 세계였다.

당신의 북디자인 스타일에 대해 설명해 달라.

책 내용에 대한 나만의 시각적 번역으로, 이미지를 이용해 상상력을 극대화시키는 작업을 좋아한다. 혹자는 이미지 과잉의 시대를 비판하기도 한다. 현실의 이미지를 뺏어 오는 데 그치기 쉬워서일 것이다. 그래서 노력한다. 상상의 끝을 지나 작은 상징 하나로도 텍스트를 자유롭게 표현할 수 있도록….

당신의 영감은 어디에서 오는가?

세상에 대한 관심. 고전적인 것은 전통의 방식대로, 키치(Kitsch)인 것은 또 그 나름대로 새로운 자극이 되어 낡은 고민을 해결해 준다. 처음엔 시각적으로만 보이는 것들도 그것을 에워싸고 있는 환경이나 시대적 맥락을 읽어 내고 받아들이면 흥미로운 작업 밑천이 된다.

전체 북디자인 과정 중 당신이 가장 중요시하는 단계는 무엇인가?

책의 구성은 기본적으로 언어이고, 기호화된 문자들이다. 그러므로 그 문자를 바탕으로 한 타이포그래피는 북디자인에 있어 중요한 역할을 한다. 저자와 독자가 서로 소통할 수 있도록 텍스트를 이해하고 해석해서 나만의 방식으로 풀어 나가야 한다. 그래서 내용에 적합한 타입페이스를 선택하는 것이나 위치를 찾아 주는 과정 등은 진중해질 수밖에 없다.

편집자와 커뮤니케이션하는 당신의 방식에 대해 설명해 달라.

이해하고 이해시키고자 노력한다.

당신의 인생철학은? 당신의 디자인 철학은?

디자인을 처음 시작했을 때 가장 많이 했던 연습은 사물에 대한 관점의 변화를 그려 내는 것. 미시적 또는 거시적으로 보는 사물의 차이는 디자이너가 되지 않았다면 보지 못했고, 알지 못했을 새로운 세상이었다. 보고 싶은 부분만 본다면 재미없지 않을까. 언제든 새로운 세상을 보고 그려 낼 준비가 돼 있다.

후배에게 하고 싶은 말.

현실과 나의 고집이 맞설 때 흔들리지 않는 작은 기준 하나 있어도 좋을 듯하다. '공생'의 연대의식 또한 잊지 마시길….

당신의 최종 목표는 무엇인가?

어느 순간 정신을 차려 보니 내가 디자인한 책들이 하늘 높은 줄 모르고 쌓여 있었다. 무서운 시간의 힘이다. 때가 되면 변화를 원하고 새로운 필요가 생기겠지만 지금은 내가 하고 있는 일에 충실하고 싶다.

김 은 희

Kim, Eun Hee 1969년 서울에서 태어나 이화여자대학교 생활
미술학과(현 정보디자인학과)를 졸업했다. 제화 브랜드 '에스콰이어'의 디자인실에서 약 1년간 구두 디
자이너로 일했으며 그 후 6년 동안은 '고려원'과 '문학동네' 등의 출판사에서 북디자이너로 활동했다.
지금은 프리랜서 북디자이너로서 'MAYA DESIGN'을 운영하고 있다. 주로 문학 서적을 디자인해
왔으며 과도한 장식을 배제한 모던한 스타일이 특징이다. **mayabook@hotmail.com**

빌러비드

토니 모리슨 지음, 김선형 옮김, 145×210×28mm, 들녘 2003

토니 모리슨(Toni Morrison)의 소설. 그녀의 소설은 조용하지만 강하다. 항상 그렇지만 소설의 표지
에서 중요한 것은 상상력을 극대화시키는 것이다. 마음을 흔들어 줄 이미지가 필요했고 공간이 필
요했다. 제목에서 묻어나는 느낌을 시각적으로 형상화시켰고, 한 공간에서 제목과 이미지가 같이
살아나는 디자인을 만들고 싶어 색깔은 최대한 자제했다. 한 작가의 여러 작품을 작업하게 될 때는
같은 틀을 만들어 찍어 내기보다는 '따로 또 같이'라는 형식을 택해 디자인하고 있다.

가장 푸른 눈

토니 모리슨 지음, 신진범 옮김, 145×210×20mm, 들녘 2003

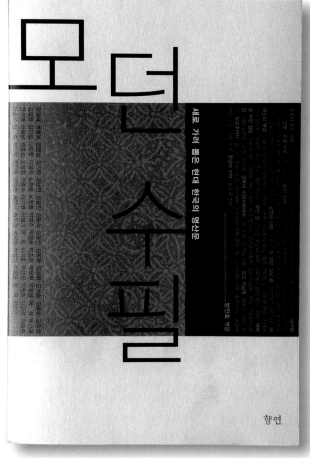

세상을 바꾼 문자, 알파벳

존 맨 지음, 남경태 옮김, 128×175×26mm, 예지 2003

모던 수필

방민호 엮음, 153×224×15mm, 향연 2003

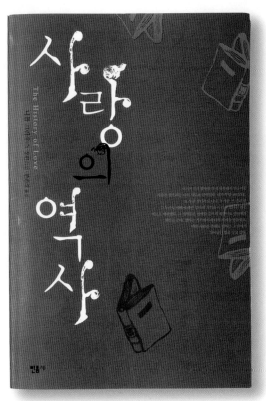

열두 명의 연인과 그 옆 사람
윤대녕, 140×224×25mm, 이룸 2004

황진이
전경린, 153×224×20mm, 이룸 2004

철의 시대
J. M. 쿳시 지음, 왕은철 옮김, 145×210×22mm, 들녘 2004

사랑의 역사
니콜 크라우스 지음, 한은경 옮김, 140×210×25mm, 민음사 2006

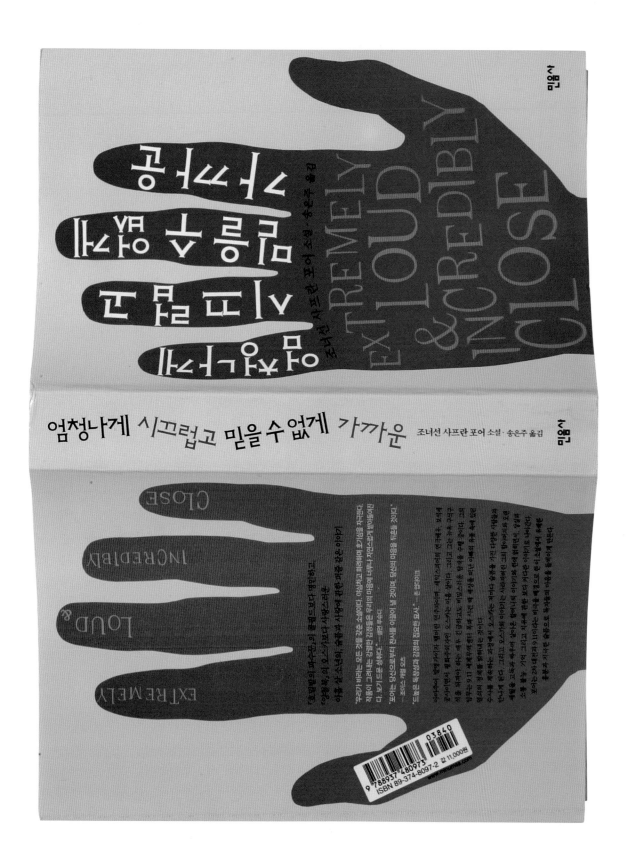

엄청나게 시끄럽고 믿을 수 없게 가까운

조너선 사프란 포어 지음, 송은주 옮김, 140×210×35mm, 민음사 2006

가끔 원서 이미지를 그대로 살려 디자인하는 경우가 있다. 정말 강한 손바닥. 내용만큼이나 독특했다. 문제는 원서의 타입페이스를 적절한 한글로 바꿔야 하는 것. 알맞은 서체가 없어 원서 영문을 가지고 한글을 조합했다. 나머지는 가독성의 문제로 영어 원제도 마찬가지다. 어쩔 수 없이 정해진 일러스트 안에서 타협해야 했고, 결과는 나름대로 조화롭게 끝났다.

제4의 제국(전 3권)

최인호, 153×224mm, 여백 2006

사라져 버린 역사, 가야의 이야기를 담고 있는 소설로 작가의 무게감과 역사를 담고 있는 가볍지 않은 작품이다. 디자인을 위해 가야의 자료를 찾았다. 인문서가 아닌 소설이기에 사물의 상징성뿐만 아니라 이야깃거리를 담아내야 했다. 표지 색상을 비슷한 골드 톤으로 일치시켜 시리즈라는 인식을 주었고, 가벼운 이미지를 털었다. 비슷하면서도 다른 레이아웃과 색상 활용에 무척 고민이 많았던 작품이다.

소설르네상스 시리즈
바람난 마을 / 전상국, 153×225×20mm, 책세상 2007
무기질 청년 / 김원우, 153×225×24mm, 책세상 2007
여자를 찾습니다 / 김주영, 153×225×16mm, 책세상 2007

도연초
요시다 겐코 지음, 채혜숙 옮김, 140×208×22mm, 바다출판사 2001

중국 황제
앤 팔루던 지음, 이동진·윤미경 옮김, 180×200×30mm, 갑인공방 2004

구텐베르크 혁명
존 맨 지음, 남경태 옮김, 128×175×32mm, 예지 2003

종교
프랭크 웨일링 외 지음, 니니안 스마트 엮음, 김한영 옮김, 195×260×32mm 갑인공방 2004

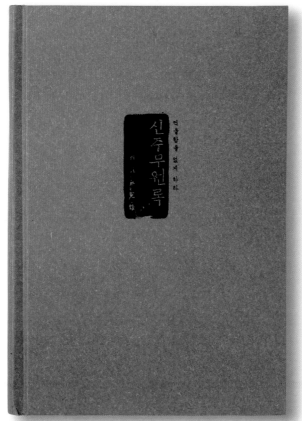

신주무원록

왕여 지음, 최치운 외 주석, 김호 옮김, 152×225×32mm, 사계절 2003

제목부터 심상치 않은 책이다. 죽은 자의 원망이 없도록 하기 위해 시체 부검 내용을 상세히 담아낸 조선판 법의학 지침서. 기대보다 흥미 있고 과학적인 내용이 담겨 있다. 고전이지만 심플하고 강한 이미지를 원했고, 표지 중앙에 과감하게 제목과 붉은 도장을 박아 넣었다. 표지 종이 또한 옛 종이 질감을 살려 선택했다. 본문은 한자로 된 원문과 한글로 설명한 것을 한 페이지씩 펼침면으로 나란히 풀어 이해가 쉽도록 디자인했다.

From China

이강원, 230×290×15mm, 세계장신구박물관 2008

중국 장신구들을 한자리에 모았다. 베이징 올림픽 개최에 즈음해 기획한 '세계장신구박물관'의 특별전 도록이다. 넘쳐나는 은 장신구를 촬영해야 했는데 같은 은색이라도 빛과 배경에 따라 저마다 다른 느낌으로 찍혔기 때문에 이미지들의 색을 어떻게 해야 하는지부터 고민이었다. 그냥 각각의 느낌을 살려 가기로 했고, 배경을 블랙으로 처리함으로써 통일감을 주었다. 처음엔 작은 판형으로 기획했지만 실제로는 엄청난 크기였던 장신구를 효과적으로 보여 주기 위해 판형을 다시 키워야 하는 시행착오를 범했다. 옛 여인네들이 설마 이렇게까지 큰 장신구를 이고, 끼고 생활했으리라고는 상상하지 못했다. 은색의 금속성은 인쇄상 어려움으로 이어졌고, 쉬운 작업은 없다는 걸 또 한번 절실히 깨닫게 해 준 책이다.

머리 장식
Hair Ornaments

등 장신구 _묘파 둥족 '은 ' H 11 cm, W 9 cm; (오른쪽) H 18.3 cm, W 13 cm
S자 모양의 등 장신구로, 양 끝이 원뿔 모양을 이루는 나선형으로 되어 있다. 이 장신구는 숫아오른 마디 장식과 세트를 이루어 착용하기도 하고 따로 착용하기도 한다. 착용할 때는 등에 따로 묶는다.

Back ornament _Dong and Miao 'Silver
S-shaped back ornament, conical spirals at either ends. This ornament is often worn in combination with ornament with knob. Together they form a set, though they are sometimes worn separately. They are fastened to the back of the coat by means of a belt.

어떻게 북디자인에 대해 흥미를 느끼게 됐나?

고교 시절 교지 만드는 일에 빠져 책 만드는 일을 진로로 정했다. 그래서 책과 가까운 전공인 문헌정보학과를 선택했지만 입학 후 회의를 느끼며 교지 편집실에서 학교 생활의 대부분을 보냈다. 졸업 후 〈캠퍼스저널〉이란 잡지사에서 1년간 취재 기자로 일했다. 남들이 대답하기 곤란한 질문을 해야 하는 기자가 적성에 맞지 않았다. 밤을 새면서도 즐겁게 할 수 있는 일이 무엇일까 고민하다 내가 좋아하는 책과 그림이 행복하게 만날 수 있는 것이 북디자인이라고 결론짓고 진로를 바꿨다.

회고해 볼 때 가장 기억에 남는 북디자인 작업은?

신영복 선생의 〈나무야 나무야〉와 〈감옥으로부터의 사색〉이 아닐까? 당시 지인 중 하나가 신영복 선생의 〈이어도의 아침〉 원고를 팩스로 보내 주었다. 글이 너무나 좋아 몇 번이나 따라 적으면서 읽었다. 그때 '돌베개'에서 〈나무야 나무야〉의 표지 건으로 연락이 왔다. 그때의 기분이란. 선생의 글이 천천히 읽히도록 만들고 싶었다. 글자와 글자 사이에 담긴 생각을 읽을 수 있도록. 할 수 있는 한 행간을 늘리고, 과부글자(단어 중 글자가 홀로 떨어지는 것)가 없도록 뒤흘리기를 했다. 여백 속에 생각이 읽히고, 또 담기도록. 출판사, 편집자, 저자, 사진작가, 디자이너의 생각이 물 흘러가듯 자연스럽게 흐르면서 스며들어 만들어진 책이다. 그 후 〈감옥으로부터의 사색〉을 리디자인하게 됐다. 감옥에서 편지지로 허용되는 거친 시험지 느낌을 그대로 살리기 위해 인쇄 가능한 가장 거친 종이를 표지 용지로 썼다.

당신의 디자인 작업에 가장 큰 영향을 준 사람은?

그 뿌리를 찾아가자면 〈뿌리깊은나무〉 〈샘이깊은물〉의 발행인 한창기 선생, 두 잡지의 아트 디렉터였던 '이가솜씨'의 이상철 대표, 당시 '이가솜씨'에 계셨고 후에 '끄레 어소시에이츠'를 만든 최만수 선생, 그리고 '나를 키운 팔 할'인 편집자들. 실은 한창기, 이상철 선생은 뵙고 이야기를 나눈 적도 없지만 그분들의 책을 통해 많은 것을 배웠다. 대학 졸업 후 첫 월급의 반을 주고 산 것이 '뿌리깊은나무'에서 나온 20권짜리 〈민중자서전〉이었고, 〈뿌리깊은나무〉는 헌책방에 부탁해서 과월호를 구한 후 아끼면서 봤다. 최만수 선생이 작업하신 '이론과실천' 책들의 디자인 또한 내게는 스승과 같았다.

당신의 북디자인 스타일에 대해 설명해 달라.

너무 튀거나 멋 부리지 않는 것. 책을 꾸미는 것이 아니라 책장을 덮으면 여운이 남는 디자인을 하고 싶었다. 마치 영화가 끝난 다음 자막과 함께 울려 퍼지는 음악처럼. 그래서 원고를 읽고 또 읽었다. 어쩌면 내가 디자인 전공자가 아닌 것이 단점이 아니라 장점이 되도록 하겠다는 오기에서 원고를 더 탐독했던 것 같다. 예전 나에게는 자연스러운 것이 최고의 가치였다. 비닐 코팅으로 10년이 지나도 변함없이 빤질빤질한 얼굴을 하고 있는 책보다 종이 질감이 느껴지면서 함께 나이를 먹어 가는 책이 좋았다. 하지만 출판사에 반품돼 있는 책들을 보면서 자중하게 된다. 지금은 자기 목소리를 가지고 있는, 컨셉트가 분명하고 개성 있는 책이 좋다. 무엇보다도 디자인이나 디자이너가 아니라 책이 살아 숨 쉬는 디자인을 하고 싶다.

당신의 영감은 어디에서 오는가?

원고, 그 원고를 읽으면서 하게 되는 생각과 떠오르는 영상.

전체 북디자인 과정 중 당신이 가장 중요시하는 단계는 무엇인가?

작업 시작 전과 마무리. 이것을 나는 사람들에게 메뉴 정하기와 간 맞추기라고 한다. 같은 무라도 국에 들어갈 때와 깍두기가 될 때 그 모양과 성질은 달라진다. 도마에 올려놓기 전에, 썰기 전에 결정해야 한다. 썰면서, 썰어지는 모양을 보면서 심지어 주변을 보면서 뭘 만들지 정한다. 또 간 맞추기를 상대에게 넘기거나 무성의하게 해서도 안 된다. 분명하게 메뉴를 정하고 혼자 힘으로 간 맞추기를 하는 사람만이 자기 요리를 만든다고 믿는다.

편집자와 커뮤니케이션하는 당신의 방식에 대해 설명해 달라.

우선 듣는다. 그리고 생각한다. 그리고 편집자가 원하는 것과 내가 원하는 것, 그리고 그 사이에서 나온 것. 이렇게 세 가지 A, B, C를 가지고 작업한다.

당신의 인생철학은? 당신의 디자인 철학은?

일이든 사람이든 부채감을 남기지 않는 것. 디자인을 위한 디자인을 하지 않는 것. 채워 넣었다면 뺄 것! 더 이상 뺄 것이 없을 때까지.

후배에게 하고 싶은 말.

디자이너에게 시간은 다른 사람보다 훨씬 빠르다.

당신의 최종 목표는 무엇인가?

굿판이 끝나면 굿에 참여한 사람들이 형식을 벗어나 즉흥적으로 자기가 가진 기량을 신명 나게 벌이는 판이 있다고 들었다. 출판을 통해 내가 디자인을 하면서 만난 사람들과 그 판을 벌이고 싶다. 일단 판을 벌릴 공간부터 마련해야겠지.

김지선

Kim, Ji Sun 1969년 경남 마산 출생. 1991년 이화여자대학교 문헌정보학과를 졸업한 후 월간지 〈캠퍼스저널〉 취재부에서 기자로 일했다. 1992년 편집 디자인 회사 '디자인미추'에 입사, 편집 디자인 실무를 익히고 책의 인쇄와 제작 과정 전반에 대한 경험을 쌓았다. 1994년부터 5년간 '끄레 어소시에이츠'에 몸담으며 본격적으로 북디자인에 입문했으며, 잡지와 사보 등의 편집 디자인, CI 디자인 등의 작업을 두루 경험했다. '정신세계사'의 미술부 차장을 거친 후 2000년 독립해 북디자인과 공연 및 전시 관련 편집 디자인 스튜디오 '디자인비따'를 열고 디자인 실장으로 일하고 있다. 2007년 '글씨, 책에 말을 걸다', 2008년 '한국캘리그래피협회 창립전' 등에 참여한 바 있다. 문학과 인문 분야 서적의 단정하고 정돈된 디자인이 돋보이는 디자이너다.
www.designvita.co.kr, vita03@korea.com

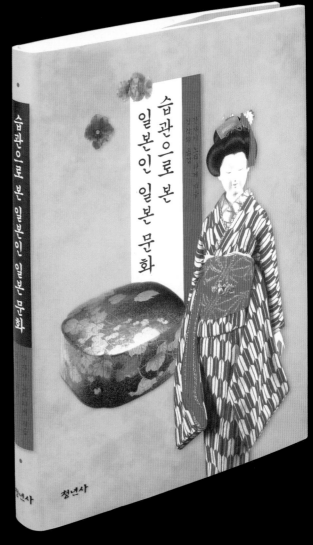

뇌(전 2권)

베르나르 베르베르 지음, 이세욱 옮김. 128×195mm, 열린책들 2002

베르나르 베르베르(Bernard Werber)는 소설가로 데뷔하기 전 과학 전문 기자로 일한 경력이 있다. 120번의 개작을 거쳐 완성됐다고 하는 전작 《개미》에서도 볼 수 있듯 그의 책은 그만큼 완성도가 높고 전문가 수준의 지식이 담겨 있다. 《뇌》 역시 그의 장점이 돋보이는 소설이다. 쉽게 읽히지는 않지만 전문적인 지식과 재미를 동시에 주는 책이다. 의학서나 인문서가 아니기 때문에 뇌의 이미지를 쓰되 회화적이고 사실적으로 표현된 일러스트를 찾았다. 소설이지만 전문가 특성이 느껴지는, 결코 가볍지 않은 베르베르의 특성을 살리기 위해서였다. 제목 처리는 굉장히 고민했던 부분이다. 제목은 길어도 걱정이지만 사실 짧을 때가 더 걱정이다. 그것도 소설 제목이 단 한 글자니 오히려 강조돼 보이도록 검은색 박스에 흰색으로 처리했다. 서체는 명조나 고딕을 피하고, 강하고 힘 있는 것으로 마치 제목이 돌에 새겨진 듯 보이도록 활자를 응용해 만들었다. 색은 컬러지만 오히려 단도 톤으로 만들어 뇌 이미지가 아주 약하게 배경으로 보이도록 했고, 소설 속에서 추구하던 정신적 캐릭을 염두에 두고 다홍과 노랑을 표지 색으로 결정했다.

습관으로 본 일본인 일본 문화

긴자키 노리다케 지음, 김석희 옮김. 146×218×18mm. 청년사 2000

금선기공
금선학회, 130×204×9mm, 지혜의나무 2004

중국시가선
지영재 엮고 옮김, 158×230×63mm, 을유문화사 2007

이산의 책 2

도쿄이야기

E. 사이덴스티커 지음 · 허호 옮김

전통과 근대의 틈에 머무는
화재, 홍수, 대지진,
그늘을 비집고 섬을 밀려드는
근대화 물결,
벚꽃, 가부키, 스모를 보기위해
마누라까지 상업포에 잡힌다는
에도(군)) 토박이들의 단끼주의도
문명 개화에 밀려 사라져 간다.
에도문화의 정수를 간직한 시타마치,
새롭게 떠오르는 신흥의 야마노테,
봉건에도에서 근대화된 도시 도쿄로
변해 가는 도쿄를 꼼꼼한 관찰력과
섬세한 필치로 엮어 낸
문학적 향기 넘치는 도시문화사.

E. 사이덴스티커 지음 · 허호 옮김

값 15,000원

이산

요조숙녀

나카조노 미호 지음, 이선희 옮김, 137×202×16mm, 바움 2003

현모양처가 너그럽고 넉넉하고 푸짐하고 다소 푼하다면 요조숙녀의 느낌은 도도한 도시 여성을 떠오르게 한다. 사실 처음 이 책을 디자인했을 때엔 제목이 주는 느낌과 이미지에 더 치중했다. 그래서 표지가 내용을 전달해 주는 힘이 약했다. 몇 번의 시안 작업 끝에 제목 즉, 표면적으로 드러나는 이미지(도시적인 세련됨과 차가움)가 아니라 전하고자 하는 메시지, '돈으로 바꿀 수 없는 단 하나의 소중한 사랑을 찾는 것'으로 돌아서기로 했다. 장미를 한 다발 사서 사진 스튜디오로 갔다. 싱싱한 장미 꽃잎을 하나씩 뜯어 공중에서 날렸다. 바닥에 묶은 것들이 찍힌 듯, 떨어진 꽃들을 촬영해 표지 이미지로 썼다. 도도한 가시와 화려함을 가진 장미도 한 잎 한 잎 그 속을 뜯어보면 허전하 쓸쓸치 않은 부분이 있다. 겉으로는 드러나지 않지만 속으로 흐르는 순수한 마음과 사랑을 전하고 싶었고, 붉은색의 장미로 뜨거운 사랑의 느낌을 표현하고 싶었다. 반면장으로 컬러지만 초콜릿의 채도를 아주 다르게 하고, 본문이 시작되기 전에 트레이싱지를 넣어 비쳐 보이게 했다. 마치 속을 들여다보거나 내면으로 들어가는 듯한 느낌을 주기 위해서…

옛 사람들은 물에다

얼굴을 비추지 말라고 하는

'무감어수 (無鑑於水)의 경구를

가지고 있었습니다.

국토와 역사의 뒤안에서 띄우는 엽서

나무야, 나무야

글·그림 신영복

물을 거울로 삼던 시절의 이야기입니다만

· 그것이 바로 표면에 천착하지 말라는

경계라고 생각합니다.

'감어인 (鑑於人).

사람들에게 자신을 비추어보라고 하였습니다.

돌베개

나무야 나무야

신영복, 153×224×8mm, 돌베개 1996

스케치를 하고 시안 작업을 할 때도 제목이 정해지지 않아서 신영복 선생이 쓰신 붓글씨 중에 '나무야 나무야'를 스캔 받아 얹혀 놓았다. 제목이 뭐가 되든 선생에게 이 글씨 느낌으로 붓글씨를 받을 생각이었다. 시안을 보던 사람들이 '나무야 나무야'를 제목으로 하자고 했고, 그렇게 해서 책의 제목이 정해졌다. 표지에 쓴 신영복 선생의 사진은 주명덕 선생이 찍었다. 당시 신영복 선생의 사진을 너무 경직되고 딱딱한 표정으로 찍기에 이해가 안 됐다. 너무 부자연스럽지 않냐는 내게 주명덕 선생은 인물의 행적이나 글의 내용에 부합하도록 찍어야 한다고 말했다. 결과적으로 책에 실린 사진 속 신영복 선생의 시선에는 옥으로부터 나와 역사와 현실이 살아 숨 쉬는 곳을 직접 발로 밟으며 얻어 낸 진지한 성찰이 잘 담겨 있다. 나는 디자인이 에너지라고 생각한다. 디자인할 때의 생각, 느낌, 마음 이 모든 것이 에너지의 형태로 책에 담긴다고 믿는다. 어떤 생각과 마음으로 일을 하는지가 그래서 중요하다. 편집자가, 출판사가, 디자이너가 대충 낸 것과 마음을 담아낸 것 모두가 독자에게 전해진다. 좋은 기획과 내용은 편집자에게서 디자이너에게로 건너와서 독자의 가슴속으로 가 더욱 빛난다. 좋은 원고와 작업자를 만나는 것은 그래서 디자이너에게 절반은 성공이다.

황무지에서 사랑하다

에쿠니 가오리·츠지 히토나리 지음, 김난주·양억관 옮김, 135×195×19mm, 동방미디어 2003

물은 천 개의 눈동자를 가졌다

장석주, 138×210×24mm, 그린갈은책상 2002

예찬

내 짐은 내 날개다

루스 베네딕트 지음
김윤식 · 오인석 옮김

일본 문화의 틀

국화와 칼

일본을 다룬 가장
객관적인 책으로 손꼽히는 고전

KBS 'TV, 책을 말하다' 테마북 방영
교수신문 '교수들이 추천한 최고의 일본 관련 도서'
한국간행물윤리위원회 '대학 신입생을 위한 추천 도서'

을유문화사

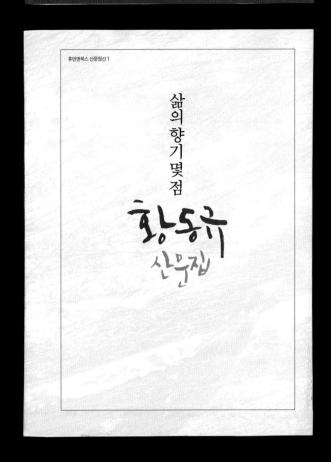

삶의 향기 몇 점

황동규, 155×208×17mm, 휴먼앤북스 2008

황동규 선생님은 '즐거운 편지'로 많은 사람들에게 사랑을 받는 시인이다. 그분이 "시는 등을 잘 보이지는 않지만 산문은 끝잘 뒷모습까지 내놓는다"고 하시며 산문집을 내놓았다. 제목은 '삶의 향기 몇 점'이다. 여 년을 살아온 시인에게 삶이란 어떤 의미일까? 그 향기는…? 아마도 그분에게서 나는 향기는 오랫동안 천천히 시간을 두고 익힌 술의 향기와 같지 않을까? 그 향기에는 술의 모든 삶이, 그 흔적이 담겨있을 것이다. 나는 삶의 모든 흔적은 바로 상처라고 생각한다. 그래서 이 책의 표지에 흔적, 상처를 담고 싶었다. 주름살처럼 그 상처들에는 삶의 향기가, 그 사람이, 그의 삶이 있다. 그리고 제목보다는 부제에 해당하는 '황동규 산문집'이 더 제목처럼 보이게 만들고 싶었다. 그것 자체가 이 책의 모든 것을 말해 주니까.

개정판

한국소설 베스트

짐승의
시간
김원우

일송포켓북

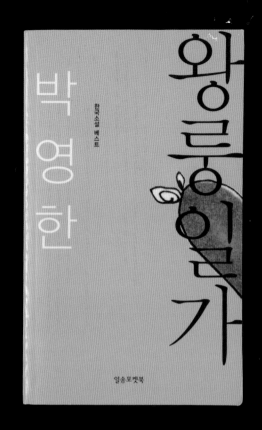

왕릉일가

박영한

한국소설 베스트

일송포켓북

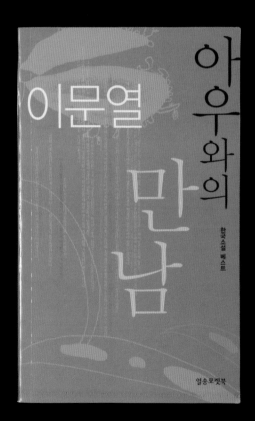

아우와의
만남

이문열

한국소설 베스트

일송포켓북

한국소설 베스트

판문점

이호철

일송포켓북

이 책은 시리즈다. 시리즈는 모여 있을 때는 존재감과 무게감을 가질 수도 있으나 새로 나와도 특성이 살지 않고 그 속에 묻힌다는 단점이 있다. 그 문제를 고민하다가 다음과 같은 원칙을 세웠다. 먼저, 내용을 설명하지 않고 분위기만 나타내는 일러스트를 쓴다는 것. 다음은 포켓북이라 책의 크기가 작음에도 제목과 저자는 단행본에 비해 크게 넣을 것. 한국 소설 베스트이니만큼 다른 것보다 저자 이름이나 소설 제목이 가장 큰 디자인 요소라는 생각이 들었다. 이런 원칙만 지키고 나머지는 그 책의 특성에 맞게 달리해서 시리즈를 만들었다. 제목 서체도 다르고, 색도 다르고, 크기도 다르다. 어떤 책은 저자 이름이, 어떤 책은 제목이 더 크다. 제목이 책의 70%를 차지하는 것도 있다. 시리즈에 대한 고민은 디자이너에게 아주 좋은 기회이고 도전일 수 있다. 모여 있어도 혼자 있어도 차별화될 수 있는 그런 시리즈를 만드는 것은 어느 디자이너에게나 끝나지 않는 숙제다.

나에게 묻는다

전경일, 152×223×16mm, 청림출판 2006

나는 사랑하는 법을 배웠다

송윤지, 152×225×17mm, 지구촌 2003

반야(전 2권)

송은일, 153×224×16mm, 문이당 2007

변신

프란츠 카프카 지음, 박환덕·김영룡 옮김, 152×223×8mm, 인디북 2004

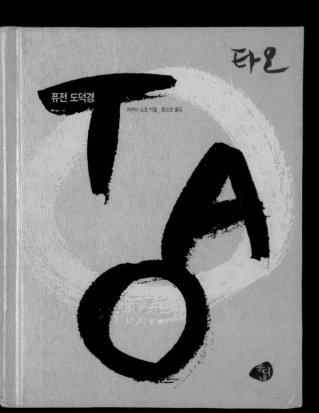

타오

퓨전 도덕경

키저마 소즈 지음_정소연 옮김

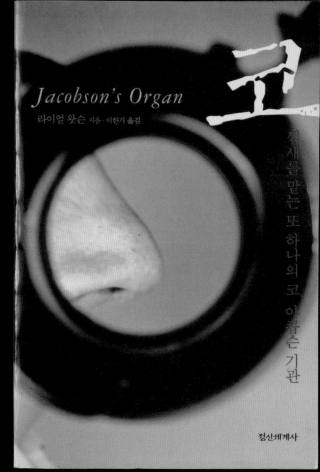

Jacobson's Organ

라이얼 왓슨 지음·이한기 옮김

냄새를 맡는 또 하나의 코 야콥슨 기관

정신세계사

어떻게 북디자인에 대해 흥미를 느끼게 됐나?

화가로 키워진 내게 책이라는 사각의 공간은 캔버스였고, 서점은 갤러리로 다가왔다. 이렇듯 다소 엉뚱한 호기심에서 출발한 북디자인을 통해 나는 사람들과 함께하는 디자인의 가치에 비로소 눈을 뜨게 됐다. 그러니까 실용성과는 거리가 먼 회화 세계에서 북디자인이라는 다리를 통해 세상과 더불어 사는 디자인의 세계로 들어선 셈이다.

회고해 볼 때 가장 기억에 남는 북디자인 작업은?

황석영의 장편 소설 〈바리데기〉가 기억에 남는다. 표지에 사용한 일러스트레이션 때문이다. 처음 섭외한 일러스트레이터와는 일정이 맞지 않았고 깊이 있는 리얼리티를 구현하기에는 화가의 그림이 적합하다는 생각이 들었다. 다행히 지인으로부터 책과 잘 맞을 듯한 한국 화가를 소개받았고, 편집자와 상의한 뒤 화가를 만났다. 나는 주인공 바리데기의 전신 컷과 배경 컷, 그리고 강아지(소설 속 이름은 '칠성이')를 각각 부탁했다. 며칠 후 그림이 도착했다. 수수한 옷차림에 세밀한 필치로 그려진 주인공의 얼굴 표정이 살아 있었다. 화가의 재능이 돋보였다. 사실 소설 속에는 주인공에 대한 직접적인 인물 묘사가 없다. 독자가 소설을 읽어 가며 주인공의 이미지를 머릿속에 떠올릴 수 있을 뿐이다. 주인공의 캐릭터 작업이 자칫 독자의 상상력을 제약할 우려가 있지만 홍보 차원에서도 캐릭터를 통한 독자와의 적극적인 말 걸기를 시도하기로 했다. 이미 소설을 읽은 나는 화가에게 한 가지를 주문했다. 바로 주인공의 눈빛이었다. 그러니까 주인공의 내면이 눈빛에 담겨서 뭔가 응시하는 듯하되 인물의 윤곽의 디테일이 강조되지 않게 해 달라는 것이었다. 즉 옷차림에 독자의 시선이 빼앗기지 않게 눈을 중심으로 살려 달라고 했다. 내가 보기에 바리데기는 평범한 이미지와 달리 미래를 내다보는, 일종의 예언자다. 인간으로서 디테일한 형상이 중요한 것이 아니었다. 그가 가진 혼이 중요했다. 화가가 해석한 바리데기의 모습은 비교적 성공적이었다. 그런데 이 인물화는 일반적인 표지 일러스트레이션 사이즈보다 4배 정도로 크다. 얼굴의 디테일을 살리려면 그림이 커야 했기 때문이다. 결국 주인공 캐릭터로 독자에게 말 걸기는 어느 정도 성공한 것 같다.

당신의 디자인 작업에 가장 큰 영향을 준 사람은?

딱히 어느 한두 명에게 영향을 받았다고 할 수는 없다. 굳이 꼽자면 책을 만드는 모든 사람과 아티스트들이다. 책은 책에서 태어나듯이 북디자인은 기존의 북디자인을 바탕으로 거듭난다. 따라서 정병규, 안상수, 서기혼 같은 분의 작업은 알게 모르게 내 북디자인의 길을 밝혀 주었다. 그리고 현재 같은 일을 하는 디자이너도 싱싱한 자극제가 된다. 뿐만 아니라 아티스트들의 신선한 상상력도 작업에 큰 힘이 된다. 충격적인 작품으로 세계적인 스타가 된 데미안 허스트(Damien Hirst), 자유로운 가운데 디자이너의 존재감이 느껴지는 스테판 사그마이스터(Stefan Sagmeister), 최후의 순간까지 디자이너로 살다 간 런던의 1세대 그래픽 디자이너인 앨런 플래처(Alan Fletcher)는 그들을 떠올리는 것만으로도 힘이 난다. 작년 영국 소더비 경매장에서 직접 본 장샤오강(Zang Xiaogang)의 무표정하면서도 슬픈 눈빛이 잊히지 않는다.

당신의 북디자인 스타일에 대해 설명해 달라.

독자가 받을 첫인상을 무시할 수 없다. 책을 읽지 않은 상태에서, 즉 표지를 처음 봤을 때 독자가 받았으면 하는 이미지를 염두에 두고 작업한다. 호감을 주거나 울림을 줄 수 있게. 표지 디자인은 독자에게 책의 첫인상을 주고, 읽은 뒤에는 내용과 더불어 기억되는 결정적인 이미지를 만들어 준다. 따라서 '결정적인 북디자인'을 위해 필요한 이미지를 직접 그리기도 하고 제목을 손글씨로 쓰기도 한다. 내가 화가로 출발했기에 그리는 일이 자연스럽다. 그래서 손맛을 느낄 수 있는 삽화들이 많이 들어가는 편이다. 이러한 이미지의 자체 생산은 빠듯한 일정 관리에도 도움을 준다.

당신의 영감은 어디에서 오는가?

평소 접하는 일상적인 것, 즉 그림, 영화, 소설, 에세이, 디자인 관련서, 잡지, 여행 등에서 생기는 시각적 부딪힘이 영감의 원천이 아닐까 한다.

전체 북디자인 과정 중 당신이 가장 중요시하는 단계는 무엇인가?

처음 구상이 힘들다. 또 중요하다. 구상만 제대로 해내면 관련 작업은 오히려 쉬운 편이다. 아이템이 좀체 떠오르지 않을 때면 생활하는 내내 머릿속으로 제목, 내용 등을 되새김질한다. 확실한 이미지가 떠오를 때까지 그 일과 함께 사는 것이다. 본격적인 작업에 들어가서는 재미있게 하는 편이다. 그리고 가장 고민스러울 때는 마무리 작업이다. 선택을 두고 여러 가지 심적인 갈등이 따른다. 인쇄할 용지와 특수 가공 같은 기법 등을 선택하고, 더하거나 뺄 것은 없는지 등을 고려해서 최종적으로 결정을 내려야 하는 까닭이다.

편집자와 커뮤니케이션하는 당신의 방식에 대해 설명해 달라.

질문을 많이 하는 편이다. 편집자가 나름대로 원고 내용과 표지에 관해 의견을 주면, 역으로 의문 나는 점을 물어본다. 그리고 최종적으로 걸러진 이미지나 핵심 문구를 중심으로 작업을 한다. 간혹 결과물이 편집자의 생각과 차이가 클 때 다시 작업을 하는 경우가 생기기도 한다. 그러므로 결과물의 편차를 줄이기 위해서는 편집자와의 제대로 된 커뮤니케이션이 매우 중요하다. 편집자는 자신의 의도를 말로 하고, 디자이너는 이미지로 말한다. 디자인 작업에서 생기는 편집자와의 의견 차와 간극도 피할 수 없는 일이다. 편집자에게 너무 많이 의지해도 엉뚱한 결과물이 나올 수 있다. 말과 글과 이미지는 엄연히 다른 영역이기 때문이다. 노련한 디자이너는 이런 점들을 매끄럽게 컨트롤하면서 원하는 결과물을 얻는다.

당신의 인생철학은? 당신의 디자인 철학은?

내게 디자인은 밥벌이를 위한 노동이다. 그 이상도 이하도 아니라고 생각한다. 그렇다고 '밥벌이'라는 말로 디자인 일을 폄하하려는 것은 아니다. 밥벌이는 신성하다고 생각한다. 농부가 농사를 지으며 자라는 농작물을 보고 기뻐하듯이 나도 디자인을 하면서 작업 과정과 결과물에 기쁨을 맛본다. 따라서 일에 대한 만족감은 스스로 북디자인에 최선을 다한 데서 생기는 것 같다. 그것이 부끄럽지 않은 밥벌이다.

후배에게 하고 싶은 말.

일을 즐기고 경험을 많이 쌓자. 시각적인 경험이든 정신적인 경험이든, 책을 통한 간접 경험도 많은 도움이 된다. 풍부한 경험은 디자인을 하면서 매 순간 결정을 내리고, 창의성을 발휘하는 데 도움을 준다. 아는 만큼 볼 수 있고, 아는 만큼 디자인할 수 있다.

당신의 최종 목표는 무엇인가?

즐겁게 밥벌이하면서 사는 것. 여행도 다니고, 사소한 것들에 한눈도 팔며….

이 선 희

Lee, Sun Hee 1970년 경북 고령 출생. 1992년 대구가톨릭대
학교 미술대학 서양화과를 졸업했다. '실천문학사' '문학동네' '창작과비평' 등의 출판사를 두루 거쳐
북디자인을 했으며 2004년부터 2년여의 프리랜서 생활을 거친 후 현재는 '창작과비평' 디자인 실장
으로 활동하고 있다. 소설책을 주로 작업했으며 황석영의 〈바리데기〉와 같이 서정적이고 단아한 디
자인이 특징이다. 회화를 공부한 경험을 바탕 삼아 표지에 넣을 그림을 직접 그리거나 글씨를 쓰기도
하는 등 '손맛'이 드러나는 디자인을 선호하는 편이다. **e-mysun@hanmail.net**

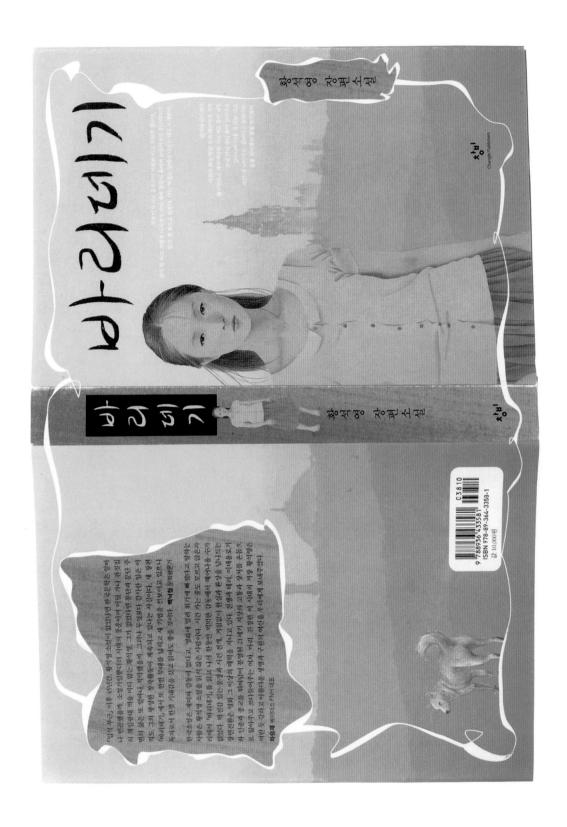

바리데기

황석영, 145×210×23mm, 창비 2007

표지의 인물화는 젊은 한국화가가 먹과 동양화 물감으로 그린 채색 인물화다. 사실 이 인물화는 그리기가 쉽지 않다. 소설에는 주인공인 '바리데기'의 생김새에 대한 직접적인 인물 묘사가 없기 때문이다. 사실 적이되 수수한 차림의 주인공 캐릭터와 '칠성이'란 이름의 개, 그리고 런던의 풍경 그림을 각각 의뢰했다. 입고된 그림들을 조합해서 디자인한 뒤, 표지의 가장자리를 따라 구불구불한 선을 배치했다. 이는 주인 공 바리데기의 여정을 무속 신앙의 상징인 깃발의 나부낌으로 중첩시켜 표현한 것이다.

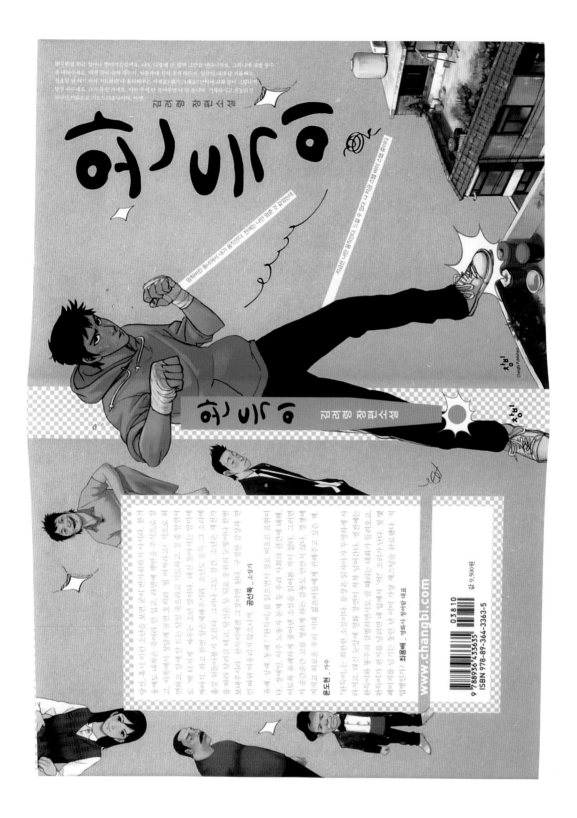

완득이

김려령, 134×195×18mm, 창비 2008

만화가(변기현)와 작업한 첫 표지 디자인이다. 편집부에서 성장 소설인 만큼 청소년에게 어필할 수 있도록 표지에 만화가의 그림을 사용하자고 했다. 그래서 전체적인 표지 디자인을 염두에 두고 만화가를 선정해 주인공(완득이) 이미지 작업을 부탁했다. 물론 원하는 포즈가 담긴 관련 자료를 찾아서 건네주었다. 원래는 청소년용과 성인용 두 개의 버전으로 주인공 이미지를 발주했다. 하지만 최종적으로 후드 티를 입은 인물 하나로 표지 이미지를 통일했다. 주인공의 동적인 포즈가 제목 등을 배치했을 때 표지 구성과 잘 맞아떨어졌다. 속표지에는 주인공의 실루엣만 따서 홀로그램 박으로 찍었다. 또한 각 등장인물의 캐릭터는 뒤표지(표4)에 배치하고, 앞면지에는 주인공이 사는 옥탑방을 배경으로 한 동네 그림을. 뒷면지에는 체육관 그림을 배치했다. 표지 인물과 뒤표지의 캐릭터와 앞뒤 면지의 그림이 보는 즐거움과 내용을 암시하도록 했다.

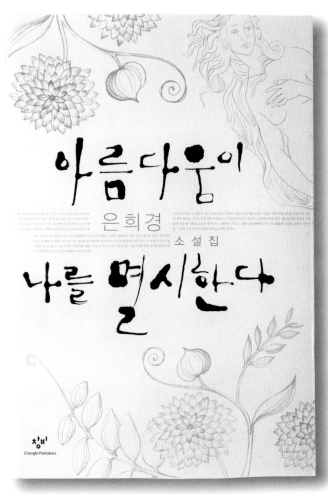

우리들의 행복한 시간

공지영, 153×224×17mm, 푸른숲 2005

이 표지 작업 후 장기간 해외여행을 떠났다. 돌아와서 보니 책이 베스트셀러가 되어 있었다. 기뻤다. 초판에는 은색의 세로선이 은박이었는데, 재판부터는 은별색 선으로 바뀌었다. 이 선은 소설의 배경이 되는 공간인 감옥의 창살 이미지를 추상화하되 어둡지 않고 잔잔하면서도 밝은 표정을 주고자 했다. 소설에서처럼 감옥이 치유의 메시지를 주는 희망적인 곳이었으면 하는 바람을 시각화해 본 것이다.

아름다움이 나를 멸시한다

은희경, 153×224×16mm, 창비 2007

소설을 읽어 보면 남자 주인공이 산드로 보티첼리(Sandro Botticelli)의 그림 〈비너스의 탄생〉을 보는 장면이 나오는데, 이 명화 이미지를 표지에 살리고 싶었다. 그래서 미술책에서 〈비너스의 탄생〉을 찾아서 긴 머리카락을 날리며 누드로 서 있는 비너스의 아웃라인만 간략하게 묘사했다. 그리고 제목에 나오는 '아름다움'이란 말을 시각화하기 위해 꽃과 식물 모양을 그려서 비너스와 어우러지게 배치하고 손글씨로 제목을 더했다. 용지는 '펄'이 있는 지질을 사용해 전체적으로 화사한 분위기를 띠게 연출했다.

철도원

아사다 지로 지음, 양윤옥 옮김, 150×223×15mm, 문학동네 1999

소설의 조용하고 서정적인 분위기를 살리기 위해 눈발이 날리는 '역사'를 간략하게 표현했다. 눈발은 용지의 흰 부분을 그대로 살려서 깨끗한 이미지를 주었다. 제목은 각 글자의 위치를 어긋나게 배치해 시각 이미지와 긴장감을 유지하게 했다. 소설이 영화화되는 바람에 판매가 많이 돼 기분이 좋았다.

어느 바람

고은, 127×192×16mm, 창작과비평사 2002

기존 양장의 합지 두께를 최대한 얇게 했다. 또 작은 판형의 펼침을 쉽게 하기 위해 사철제본을 고집했다. 표지의 이미지는 '어느 바람'이 주는 느낌을 선 하나로 가볍게 표현했다. 얇아진 합지 두께 때문에 제목이 주는 느낌도 한층 살아났다. 용지는 시집을 잡았을 때 독자의 손맛을 고려해 마티에르가 있는 것으로 선택했다. 그리고 제책 방식도 가볍고도 품위 있게 양장으로 했다.

감자 먹는 사람들
신경숙, 140×210×19mm, 창비 2005

직접 인물을 그리고 컴퓨터로 색을 입혔다. 은은한 '필' 용지로 표지를 마무리했다. 색상은 감자 느낌이 나는 오렌지색 계열로 했다. 이 책은 예전에 출간했던 것을 리디자인한 것이다. 판형도 아담하게 하고 본문 편집도 새로 했다. 제목은 기존 서체를 변형해 작업했다.

예술을 품고 유럽을 누비다
이유리·서효민, 188×210×28mm, 아트북스 2007

오빠가 돌아왔다

김영하, 153×224×13mm, 창비 2004

천국까지 100마일

아사다 지로 지음, 이선희 옮김, 148×225×17mm, 바움 2005

명랑한 밤길

공선옥, 153×224×18mm, 창비 2007

랍스터를 먹는 시간

방현석, 153×224×16mm, 창비 2003

한국 속의 세계(전 2권)
정수일, 174×225×14mm, 창비 2005

황산
아멜리 노통브 지음, 이상해 옮김, 132×195×17mm, 문학세계사 2006

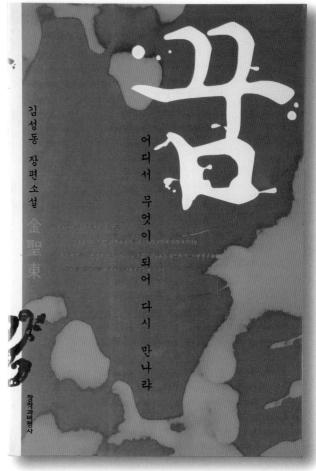

장길산(전 10권)

황석영, 153×224×17mm, 창비 2004

꿈, 어디서 무엇이 되어 다시 만나랴

김성동, 153×224×17mm, 창작과비평사 2001

김춘수는 상식이니 통념이니 타성이니 인습이니 하는 것들을 경계하는 시적 결벽(潔癖)을 가지고 있었다. 그만큼 그는 외곬으로 놀라운 집중력을 근 60년에 걸치는 오랜 기간 동안 시에 쏟아 부었다. 그러면서도 또한 그는 끊임없이 모색하고 실험하고 변모를 거듭한 것이다.

김종길_문학평론가

최용대는 자신의 작업을 가리켜 '삶과 죽음 사이의 언어'라고 명명한다. 이는 흑과 백의 화면, 이미지와 문자 텍스트, 실재의 나뭇가지와 개념화된 언어, 그리고 이질적인 색면간의 대비로 각각 변주된다. '사이'는 관계로, 그리고 언어는 대화를 위한 수단으로 나타나며 작가의 주제는 존재의 조건인 이질적인 두 속성간의 올바른 관계를 회복하기 위한 대화의 계기를 겨냥하고 있는 것으로 보인다.

고충환_미술평론가

김춘수 자선 시화집

꽃인 듯 눈물인 듯

김춘수 詩·최용대 畵

김춘수 자선 시화집

꽃인 듯 눈물인 듯

김춘수 詩·최용대 畵

예담 예담

꽃인 듯 눈물인 듯

김춘수 지음, 최용대 그림, 150×223×15mm, 예담 2005

화가가 김춘수 시인의 시에서 받은 이미지를 회화적으로 표현한 그림을 시와 함께 편집한 책이다. 검은 바탕에 시인의 얼굴을 큼직하게 앞뒤로 배치한 뒤, 얼굴은 인쇄하지 않고 UV 코팅으로만 표현했다. 그래서 보는 각도에 따라 얼굴이 보였다가 안 보였다가 한다. 이는 '꽃인 듯 눈물인 듯'이라는 제목과 어울리게 표지 이미지를 시각화한 것이다(얼굴인 듯 아닌 듯). 특히 까다로웠던 건 본문에 수록된 그림의 색상을 원화에 가깝게 맞추는 보정 작업이었다.

젊음이여, 오래 거기 남아 있거라
황광우, 153×224×17mm, 창비 2007

황석영 문학의 세계
최원식·임홍배 엮음, 158×230×20mm, 창비 2003

어떻게 북디자인에 대해 흥미를 느끼게 됐나?

선배가 다니던 출판사를 방문했는데 책이 잔뜩 쌓여 있던 창고를 보고 상당히 놀라고 부러웠었다. 북디자인이라는 분야에 대해 잘 모르던 때였고 그저 책이 이렇게 많은 곳이 직장이면 정말 좋겠다는 생각이 들었다. 선배에게 출판사 취직을 의뢰했고 처음 면접 보러 간 곳이 '푸른숲' 출판사였다.

회고해 볼 때 가장 기억에 남는 북디자인 작업은?

〈시간 박물관〉이 기억에 남는다. 번역서이고 표지 작업만 한 책으로 한정본으로 제작을 했고 4만 9천원이란 파격적인 가격으로 고급스럽게 만들었던 책이다. 디자인 작업을 하면서 천싸바리를 이용하고자 했는데 당시에 천싸바리는 독일제가 색상과 질이 가장 좋았다. 하지만 비용이 많이 들고 배송 기간이 최소 2주나 걸리는 문제 때문에 포기해야 했다. 대안으로 직접 방산시장에 가서 천을 구입한 후 어렵사리 배접을 한 뒤 양장 제본을 했고 시간과 비용을 많이 절감해 책을 완성했다. 새로운 시도를 여러 가지 해 볼 수 있게 해 준 아주 고마운 책으로, 그해 백상예술대상 장정상을 안겨 주기도 했다.

당신의 디자인 작업에 가장 큰 영향을 준 사람은?

첫 직장이자 마지막 직장이었던 '푸른숲' 출판사의 김혜경 사장님과, 사회에서 만났지만 여러 가지 가르침을 주신 정병규 선생님.

당신의 북디자인 스타일에 대해 설명해 달라.

김진의 스타일은 없다. 다만 책에 옷을 입혀 주고 싶다는 생각으로 디자인을 한다. 내 색깔이 아닌 그 책만이 가진 성격, 그리고 출판사의 성향을 함께 반영하고 싶다는 컨셉트로 작업한다.

당신의 영감은 어디에서 오는가?

일상에서, 대화를 하면서.

전체 북디자인 과정 중 당신이 가장 중요시하는 단계는 무엇인가?

첫 만남. 외뢰서를 받고 편집자와 커뮤니케이션을 통해 아이디어 스케치를 한다.

편집자와 커뮤니케이션하는 당신의 방식에 대해 설명해 달라.

그들은 많은 것을 알고 있으나 비주얼로 설명하는 것은 힘들어 한다. 그래서 난 편집자의 언어를 비주얼로 찾는 연습을 한다. 여러 가지 예를 들어 가며 이야기를 하고 다른 자료를 보면서 서로의 느낌을 이야기한다. 그러면서 그 자리에서 스케치를 한다.

당신의 인생철학은? 당신의 디자인 철학은?

'행복하자'는 것이 나의 인생철학이다. 그리고 행복하기 위해 디자인한다. 북디자이너, 멋진 직업이다. 난 내가 하고 싶었던 일을, 내가 제일 잘하는 일을, 즐겁게 할 수 있는 일을 한다. 이런 직업을 가진 사람이 얼마나 있을까? 북디자이너라고 하면 사람들은 물어본다. "그럼 작업하신 것 중에 베스트셀러가 된 게 뭐예요?" 대답하기가 너무 난감하다. 어떤 책이 있을까? 그리고 그 책은 내가 좋아하는 책이 아닌데. 하지만 이젠 이렇게 말한다. "저만의 베스트셀러와 스테디셀러가 있는데 알려드릴까요?" 이것 또한 나의 디자인 철학이다.

후배에게 하고 싶은 말.

세계적인 북디자이너 로베르 마생(Robert Massin)은 다음과 같은 이야기를 남겼다. "책 표지 디자인은 포스터와 같다. 시각적인 메시지가 명확해야 한나. 독자의 마음을 끌고 기억에 남을 수 있는 디자인이 돼야 한다. 단지 아름답게 꾸미는 것, 장식적인 것은 중요하지 않다." 또한 내가 가장 존경하는 북디자이너인 정병규 선생님은 "북디자이너는 책의 존재 가치를 마무리하는 사람"이라고 말했다. 이 두 선배의 말을 늘 기억했으면 한다.

당신의 최종 목표는 무엇인가?

아직 최종 목표까지 세우진 않았다. 하지만 난 디자이너가 되고 싶다. 계속해서.

김 진

Kim, Jin 1970년 전남 여수 출신. 1994년 총회신학교 응용미술과를 졸업하고 첫 직장 도서출판 '푸른숲'에서 북디자인에 입문했다. 7년간 '푸른숲'에서 일하는 동안 주로 문학과 인문 분야 서적의 표지 디자인을 했으며 후에 디자인 실장으로서 출판사의 디자인 작업을 총괄했다. 2000년 독립해 '김진디자인'을 열고 북디자인 작업과 더불어 전주영화제, 프린지 페스티벌, 국립오페라단 등의 공연 및 문화 행사 시각물 디자인을 해 오고 있다. 2000년 〈시간 박물관〉(푸른숲)으로 백상예술대상 출판 부문 장정상을 수상한 바 있으며 2007년 '글씨, 책에 말을 걸다' 전시회에 참여했다. 디자이너 자신의 개성을 드러내기보다는 책 성격과 출판사 색깔을 드러내는 디자인을 지향한다. **4118669@naver.com**

고양이 소녀

부희령, 135×195×16mm, 생각과느낌 2006

성장 소설임을 표현하기 위해 일러스트레이션을 선택했다. 한 가지 어려웠던 점은 일러스트레이터
가 유난히 머리를 크게 그려서 그 머리를 줄이기까지 참으로 눈물겨운(?) 수정 과정을 겪어야 했다.
소녀의 그림자는 제목을 따라 고양이 모양으로 표현해 보았다. 컬러링을 내가 직접 했는데, 유난히
노란색을 좋아하는 터라 하늘을 노란색으로 칠해 놓고 미소 짓던 기억이 난다.

맛있는 책읽기

김성희, 155×225×17mm, 한국출판마케팅연구소 2006

책에 관한 표지를 많이 한 편이다. 같은 소재지만 늘 다른 생각을 갖고 디자인하는 게 쉽지 않은
업이었다. 하지만 '맛있는 책읽기'라는 제목을 듣는 순간 접시 위에 책들이 나 좀 읽어 달라는 모
으로 이리저리 움직이는 모습이 떠올랐다. 정말 맛난 책을 읽고 싶은 욕구를 그리고 싶었는데 일
스트레이션이 생각대로 나오지 않아 작가를 교체해 다시 그렸다. 제목도 잘 읽혔으면 좋겠다는
각을 했지만 평범하게 세우기보다는 가로로 눕혀서 작업을 했고 의외로 출판사에서 흔쾌히 오케
해 주었다. 물론 내가 좋아하는 노란색이 여기서도 바탕에 쫙~

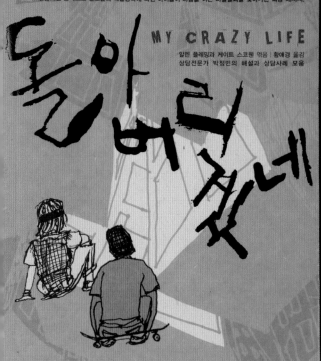

학대받고 소외당하며, 외로움과 무관심에 시달리던 십대 열 명이 입을 열었다.
정신적인 충격으로 알코올과 약물중독에 빠진 아이들이 마음을 여는 비밀열쇠를 찾아가는 희망 메시지!

MY CRAZY LIFE

돌아버렸네

앨렌 플레밍과 케이트 스코웬 엮음 · 황애경 옮김
상담전문가 박정민의 해설과 상담사례 모음

랜덤하우스중앙
RANDOM HOUSE JOONGANG

인문학 인생역전 프로젝트!

예술의 달인,
호모 아르텍스

구경은 됐다,
신나는 나만의 예술하기!

그린비

OPENING THE
EDO BODY

에도의 몸을 열다

난학과 해부학을 통해 본 18세기 일본

타이먼 스크리지 지음 | 박경희 옮김

B
그린비

에도의 몸을 열다
타이먼 스크리지 지음, 박경희 옮김, 157×230×35mm, 그린비 2008

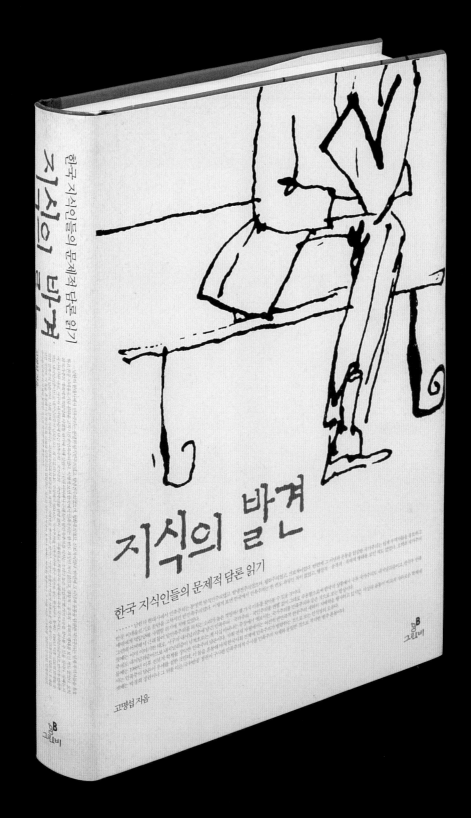

지식의 발견

고명섭, 160×220×31mm, 그린비 2005

출판 담당 기자 출신인 저자가 한국의 대표적 지식인들의 논대성과 서구(초)성주의를 주제로 쓴 책 19권을 꼼꼼히 읽고 나름의 생각을 정리한 일종의 서평 모음집이다. 저자와는 개인적인 친분이 있었다. 당연히 표지 원고에 대해 많은 대화를 했던게 큰 일이 됐다. 처음에는 제각각 알맹 방식 로 쓰고 싶었지만 저자와 제작 논리가 손에 표지체를 쓰기로 했다. 컴퓨터 서체 중에도 표지체가 있었지만 서자가 뭔가 고심 어는 바로 그 느낌은 아니었다. 아날로그 템세가 묘를 찾기 위한 거칠은 쉽지 않았다. 이해. 원고반도도 할지 않다. 상황에서 간신히 그린 라이가 타지기를 근대 모양으로 로 제작을 했은 지 일태 스캔을 받아 이지고 반저서 제작을 완성했다. 저자와 8분의 대사를 한 나의 작업하는 동안 차천감과 질때 비러는 의지가 실해졌고 저자의 사사와 작업 책이 거미 십분 재미있게 작업한 책이다.

이탈리아
르네상스의
문화

Die Kultur der Renaissance in Italien

야코프 부르크하르트
안인희 옮김

푸른숲

시간횡단

Across Time

건축으로 보는 터키 역사

박길룡 지음

국민대학교 출판부

이탈리아 르네상스의 문화

야코프 부르크하르트 지음, 안인희 옮김. 150×215×42mm, 푸른숲 2002

사람들은 북디자인을 하는 내게 자주 이렇게 묻는다. "베스트셀러 어떤 거 했어요?" 그럴 때마다 난
나만의 베스트셀러를 이야기한다. 〈이탈리아 르네상스의 문화〉. 이 제목에는 내가 좋아하는 단어들이
다 들어 있다. 이탈리아, 르네상스, 문화. 이 책을 디자인하기 위해 자료를 찾으러 아트북을 파는 서
점을 하루 종일 뒤졌고, 당시는 후가공을 마음대로 할 수 있는 상황이 아니었음에도 금박을 대문짝
만하게 써 보았으며 표지 용지도 질감이 느껴지는 종이를 썼다. 표지에는 이탈리아 상류층의 모습을,
뒤표지에는 평민들의 모습을 담아 보았다. 르네상스를 상징하는 빨간색과 금색을 이용해 속표지까지
세밀 깔끔하게 디자인을 완료했다. 이 책을 보면 마음이 편안해진다. '언제 봐도 편안하고 질리지 않
는 디자인'이라는 + 나의 베스트셀러 기준을 만들어 항상 매 앞에 이 책을 옮겨놓고 있다.

시간횡단

박길룡. 170×225×22mm, 국민대학교 출판부 2006

21세기 대중문화 속의 전쟁

Entsichert
Krieg als Massenkultur
im 21 Jahrhundert

21세기
대중문화 속의
전쟁

톰 흘러트·마르크 테르케시디스 지음 / 송명희 옮김

이룸

INNOVATION
A blueprint for surviving and
thriving in an age of change

24/7
하루 24시간, 일주일에 7일을 혁신하라
이노베이션

스티븐 M. 샤피로 지음
김원호 옮김

McGraw Education 시아출판사

마음을 열어주는 힘 [딸]

Hugs for Daughters

크리스 하워드 지음 | 조민희 옮김

정진홍 지음

김성우 지음

포옹(전 3권)
크리스 하워드 지음, 조민희 옮김, 145×208×15mm, 이른아침 2007

완벽에의 충동
정진홍, 155×225×23mm, 21세기북스 2006

선답
김성우, 153×225×18mm, 은행나무 2008

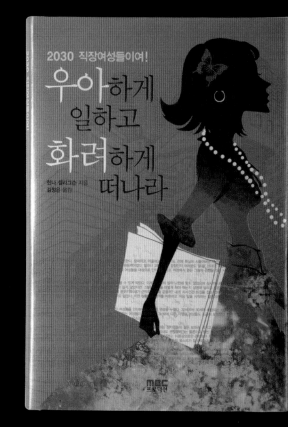

헤밍웨이 걸작선

어니스트 헤밍웨이 지음, 최홍규 옮김, 132×195×19mm, 평단 2006

〈노인과 바다〉와 〈킬리만자로의 눈〉이 수록된 어니스트 헤밍웨이(Ernest Hemingway)의 소설집이다. 다들 알다시피 헤밍웨이의 작품은 이전에도 여러 차례 출간된 바 있는데, 이 책은 그중에서도 걸작을 모아 놓은 책이라 조금은 부담이 됐다. 먼저 어떻게 하면 서점 판매대에서 눈에 잘 뜨일까에 초점을 맞췄다. 그래서 찾은 방법이 노년에도 여전히 미남인 헤밍웨이의 사진을 표지 배경으로 깔고 눈에 띄는 색깔을 이용해 전체를 잡아 주면서 손으로 쓴 글씨체의 영문 제목을 장식으로 넣어 주는 것이었다. 감각적으로 책 내용을 감탄한 일러스트 레이션으로 꾸밀이 됐다. 헤밍웨이 책 표지와는 분명한 차별성을 갖게 돼 표지에 출연하신 헤밍웨이 아버지께 부끄럽지 않은 책이 됐다.

아버지의 총

이네 살림 지음, 유정애 옮김, 135×195×20mm, 한빛문화사 2004

우아하게 일하고 화려하게 떠나라

한나 샐리그슨 지음, 김정은 옮김, 160×228×21mm, MBC프로덕션 2008

절망은
나를 단련시키고
희망은 나를
움직인다

위즈덤하우스

절망은 나를
단련시키고

희망은 나를
움직인다

환절기

박정애, 137×205×12mm, 우리교육 2005

환절기. 면역력이 약해져 누구에게나 힘들고 어려운 시기지만 굴하지 않는 주인공. 환절기는 결국 가고 자아를 되찾는다는 성장 소설이다. 일러스트레이션을 발주하면 늘 고민을 하게 된다. 〈환절기〉 역시 무척이나 고민을 했었다. '우리교육'의 '우리문고' 시리즈는 처음부터 내가 작업한 시리즈다. 표지의 기본 컨셉트는 '여백이 있는 깔끔한 책'이었고 여기서 크게 벗어나지 않으려고 했다. 그러나 시리즈가 늘어 가면서 책들이 비슷비슷해 보이는 느낌이 들어 〈환절기〉에서는 약간의 변화를 주고 싶었다. 그래서 여백이 많은 책 시리즈의 형태를 벗어나 이번엔 일러스트레이션으로 표지를 꽉 채웠다. 어려운 시기에 자아를 찾아간다는 느낌을 내려고 얼굴을 그리지 않고 주변을 선명한 꽃 일러스트로 채워 여자가 돼 가는 모습을 표현했다.

어떻게 북디자인에 대해 흥미를 느끼게 됐나?

향긋하고 때로는 오래 묵은 먼지 냄새를 머금은 종이, 그 위에 새겨진 문자와 이미지. 이 모든 것들이 엮여서 만들어진 또 다른 차원의 생명체인 책. 때로는 찬란한 빛을 발하고 때로는 오래된 도자기처럼 은은하며 때로는 사랑하는 사람처럼 매혹적이다. 책이 좋다. 바라보고 만지는 마음이 행복하다.

회고해 볼 때 가장 기억에 남는 북디자인 작업은?

전에도 이와 같은 질문을 받았던 기억이 난다. 그때는 신나게 떠들었지만 지금은 회고할 때가 아니라는 것. 앞으로 고민하고 탐구하고 만들어야 할, 내 머릿속에 맴도는 형체들이 너무 많다. 마음이 바쁘다.

당신의 디자인 작업에 가장 큰 영향을 준 사람은?

순간 뭉클하고 눈물이 왈칵 쏟아지고 당장이라도 어디론가 달려가서 진한 알코올을 들이켜고 싶을 만큼 벅찬 감동을 선물해 준 많은 예술가들. 이성과 감성이 뒤섞이는 순간들.

당신의 북디자인 스타일에 대해 설명해 달라.

집중과 선택, 음미하면서 느리게 몰아붙이기.

당신의 영감은 어디에서 오는가?

사회적 편견과 강박으로부터의 탈출, 그리고 뒤집어 보기.

전체 북디자인 과정 중 당신이 가장 중요시하는 단계는 무엇인가?

해야 하는 것과 하지 말아야 하는 것, 하고 싶은 것과 하고 싶지 않은 것을 가려내는 것. 읽고 느끼고 다시 바라보고 탐구하고 분석하고 해석하고 표현하고 끝까지 책임지는 것.

편집자와 커뮤니케이션하는 당신의 방식에 대해 설명해 달라.

솔직 담백하게, 용기 있고 당당하게, 때로는 고집스럽게.

당신의 인생철학은? 당신의 디자인 철학은?

내 사신에게 하고 싶은 말. 마음속 깊은 곳에서 반짝이는 아름다운 불빛을 잃지 않았으면, 명성이나 자본에 집착하지 않고 자유의 날개를 달고 멀리 날아오르길, 그래서 세상을 더 크게 더 멀리 더 깊게 바라볼 수 있는 따뜻한 눈을 가질 수 있기를.

당신의 최종 목표는 무엇인가?

과연 세상에 가치 있는 일인가 꾸준히 반문하면서 작업하고 작업하고 또 작업하고 싶다.

안지미

An, Jimi 1970년 서울 출생. 프랑스 파리 'ISCOM'에서 커뮤니케이션 디자인을 공부한 후 '정병규디자인', 월간 〈GEO〉, '눈' 출판사를 거치면서 디자이너로 활동하는 한편 1990년대 후반에는 잡지 〈팬진공〉 창간 작업에 참여했다. 2001년 프리랜서로 독립한 후 미디어 대안 공간 '일주아트하우스' 이미지 디렉팅을 맡았고 '문학동네' 객원 디자이너로 활동하면서 다수의 인문, 예술 분야의 책을 디자인했다. 2003년 출판 디자인 스튜디오 '그림문자'를 열어 〈1번국도〉 〈UPSET NEWYORK / NY〉 〈Newism Movement_PALEFACE Project〉를 펴냈다. 2007년 뉴미디어 작가 이부록과 함께 'UPSETPRESS'를 결성해 출판, 디자인, 뉴미디어, 공공미술 등 다양한 매체를 통해 시각 이미지 생산자로서 사회에 개입할 수 있는 영역을 꾸준히 탐구하고 있다. 2008년 서울대학교 갤러리 '판코'와 '청계 창작 스튜디오 갤러리'에서 단독전을 열었고 '경기도미술관'에 설치작품 〈Bi-Uniform〉이 소장돼 있다. www.boorok.com, jijimimi@naver.com

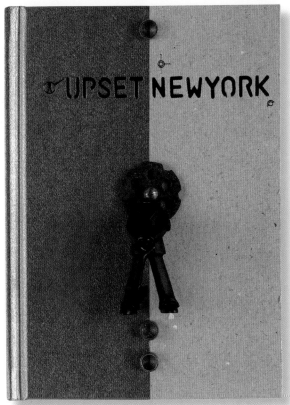

UPSET NEWYORK／NY

안지미 · 이부록, 216×290×19mm, 그림문자 2008

뉴미디어 작가 이부록과 'UPSETPRESS'를 결성하고 뉴욕을 시작으로 도시 연작 프로젝트를 진행 중이다. 삽질을 하는 현대인의 형상—개발주의의 상징—을 한 피규어에 자신의 논리를 끌어들이거나 바깥으로 밀어내는 속성을 지닌 자석을 이식해 'Magnet Man'을 제작했다. 이 5cm의 작은 피규어 'Magnet Man'으로 신자유주의라는 자기장의 발생지 미국으로 건너가 뉴욕의 한가운데에서 그 흐름을 뒤바꾸는(Upset) 상징적 행위를 시도하고 그 기록을 담은 책이다. 중력에 대한 또 다른 힘인 자기력과 자기장(Magnetic Field)의 관계를 이용해 중심의 힘(세계화)에 지배되지 않는 다양한 힘과 새로운 언어를 찾아 뉴욕을 거닌다. 역사적으로 세계의 중심이 돼 왔던 거대 도시 뒤집어 보기를 시도함으로써 발생하는 다의적 해석은 기존의 도시를 무정부적 낯선 풍경으로 인도한다.

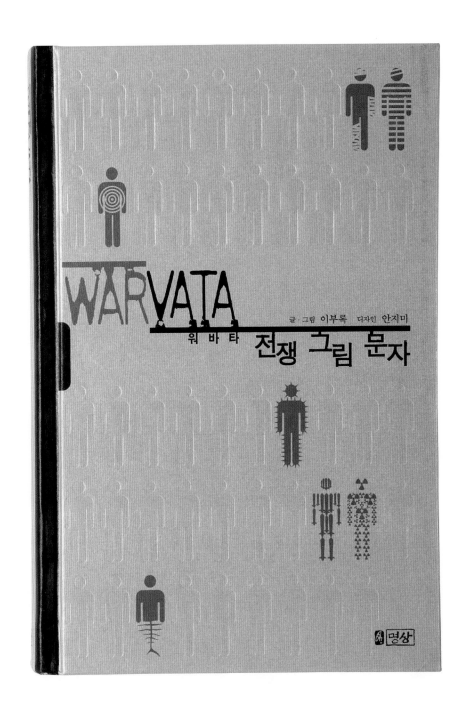

워바타 : 전쟁 그림 문자

이부록, 121×181×25mm, 명상 2004

뉴미디어 작가 이부록이 새로이 만든 개념이자 이미지인 '워바타'는 전쟁(War)과 아바타(Avata)의 합성어로 신자유주의 체제하에서 살아남기 위해 끝없이 경쟁을 벌여야 하는 개인의 모습을 상징한다. 이 책은 2004년 '인사미술공간'에서 젊은 작가를 지원하는 프로그램의 일환으로 열렸던 전시회 '워바타 : 그림문자'를 담고 있다. 작가의 개인전 형식으로 열린 이 전시에서 나는 컨셉트를 잡고 디스플레이하는 과정에 참여하는 한편, 전시 자체를 책으로 옮기는 작업을 했다. 이 책은 보통의 전시회 도록과는 다르다. 책이라는 '매체' 역시 서사성이 있고 물리적인 형태를 지니는 공간이니만큼 '책'을 또 다른 갤러리로 상정하고 독자가 그 안에서 전시의 내용을 체험하도록 구성한 것이다. 이것은 관객이 정해진 시간 안에 특정한 공간을 방문해야 체험할 수 있는 전시의 한계를 넘어서려는 시도이기도 하다. 실제의 전시장에서는 관객에게 '어떤 방향으로 움직여라'고 동선을 강요할 수 없으나 책은 차례로 넘겨 보게 되는 특성상 전시가 주고자 하는 메시지를 좀 더 강화해서 전달할 수 있는 게 장점이었다.

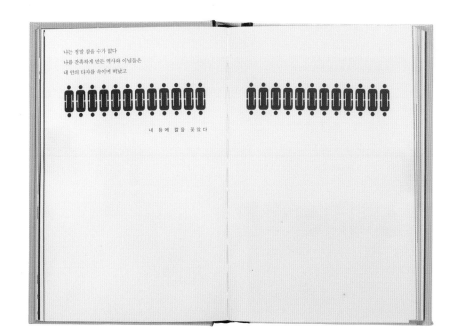

나는 정말 잠을 수가 없다
나를 잔혹하게 만든 역사와 이념들은
내 안의 타자를 죽이며 떠나고

내 등에 칼을 꽂았다

삶으로부터 떨어져 나와 죽음에 도달하는 것
인간성을 떠나 악을 수용하는 것

삶과 죽음의
완전한
포물선을 그리며
날아간다

나는 정말 잠을 수가 없다
나를 잔혹하게 만든 역사와 이념들은

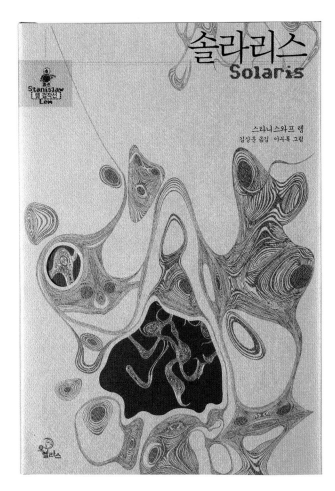

사이버리아드 / 스타니스와프 렘 지음, 송경아 옮김, 151×219×28mm, 오멜라스 2008
솔라리스 / 스타니스와프 렘 지음, 김상훈 옮김, 151×219×23mm, 오멜라스 2008

'오멜라스'는 국내에서 드물게도 과학 소설(SF)을 전문으로 내는 출판사다. 보통의 클라이언트 업무와는 달리 출판사가 만들어지는 단계부터 참여해 함께 뜻을 맞추며 '새로운 책 만들기'를 시도하고 있는데, 책의 디자인은 물론 출판사의 로고와 엠블럼 등 모든 이미지 작업을 디렉팅하고 있다. SF 소설은 어쩐지 황당무계한 '공상 과학 소설'로만 연상돼 이전에는 멀리했던 분야다. 하지만 '오멜라스'의 작업을 하며 고전의 반열에 오른 걸작 SF 소설에 대해 알게 되고, 거기에는 어느 문학 작품에 뒤지지 않는 완성도와 철학적 의미가 있음을 알게 됐다. SF 소설이 가볍게만 보이는 건 그간 국내에서 나온 SF 소설의 성의 없는 디자인 탓도 있을 것이다. 이번 '오멜라스'의 시리즈를 내면서는 SF 소설에 대한 그런 선입관을 바꾸고자 여러 가지 시도를 했다. 그중의 하나가 같은 작품을 디자인을 달리해 두 가지 판본으로 내는 것이다. 초판은 '소유하는 책'이 될 수 있도록 양장판 한정본으로 내고 그 다음으로 '편하게 읽는 책'인 가벼운 보급판을 냈다. 지금은 시장의 반응을 관망하는 단계로, 독자들에게 선택의 폭을 넓혀 주고자 하는 이런 새로운 시도가 어느 정도 자리를 잡아 가고 있는 듯하다. 나로서는 처음으로 작업하는 SF 소설인데, 책이 가진 상상력으로부터 작업하는 데 큰 도움을 받고 있기도 하다. '오멜라스'의 작업은 내가 2008년 가장 중점적으로 작업한 작품이기도 하다. 시간이 지나고 나면 독자들이 "아! 이건 '오멜라스'의 책이구나" 할 수 있도록 고유의 색깔을 만들 생각이다.

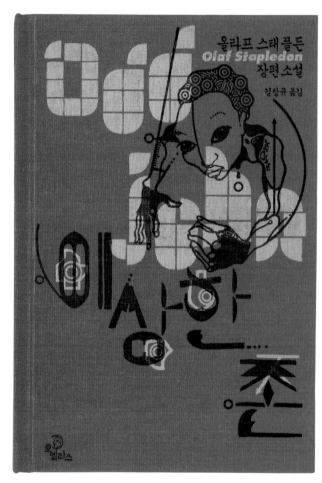

시리우스

올라프 스태플든 지음, 이영기 옮김, 151×219×23mm, 오멜라스 2008

이상한 존

올라프 스태플든 지음, 김창규 옮김, 151×219×28mm, 오멜라스 2008

김구용 문학 전집(전 6권)

김구용, 145×215mm, 솔 2000

그간 책을 디자인해 온 나의 이력에 구심점 역할을 한 작업으로, 이 작품을 계기로 책을 대하는 자세를 다잡고 생각을 더욱 깊이 하게 됐다. 김구용 선생은 대중에게보다 문학계에서 훨씬 높은 인지도를 지닌 작가로 학자들의 중요한 연구 대상이기도 하다. 〈삼국지〉〈열국지〉 등 중국 고전의 한글 역자로도 알려져 있고 많은 시와 산문을 남겼다. 명예를 멀리하고 오직 집필에만 전념했으며 붓글씨에도 뛰어나 특히 추사체를 잘 쓰셨다고 한다. 작업을 위해 선생에 대한 자료 조사를 하고 받은 인상은 '속세를 벗어나 자연에 가까운, 매우 올곧은 인물'이었다. 선생의 시와 산문, 일기를 아우르는 기념비적인 전집을 디자인하며 의도한 것 역시 그러한 선생의 성품을 책에 반영하고 선생의 글씨를 돋보이도록 하는 것이었다. 먼저 최대한 자연에 가까운 색깔을 쓰고 간결하지만 힘이 있는 디자인이 되도록 했다. 디자인을 방해하는 요소는 최대한 걷어 내고 선생의 글자와 여백을 조화시키는 것에도 노력을 기울였다. 전집의 분량은 시 집 네 권, 산문집 한 권, 일기 한 권 모두 여섯 권인데, 조금 아쉬운 점은 작품의 격에 맞게 오동나무로 박스를 만들고 싶었으나 제작비 문제로 MDF를 쓴 것이다. 내겐 큰 의미가 있는 작업이었는데, 이 전집이 나오고 1년 후 선생이 세상을 떠나신 것도 마음에 남는다.

정사 삼국지(전 4권)

진수 지음, 김원중 옮김, 140×208mm, 민음사 2007

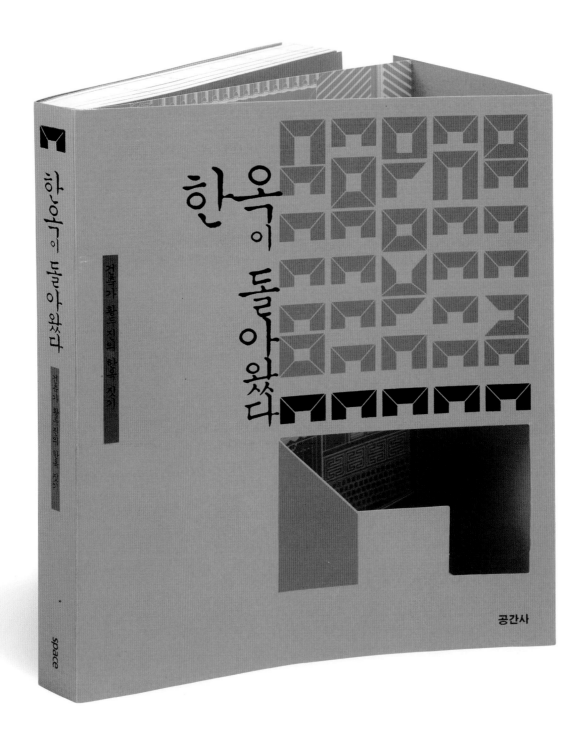

한옥이 돌아왔다
황두진, 185×220×21mm, 공간사 2007

영국화가 엘리자베스 키스의 코리아

엘리자베스 키스·엘스펫 K. 로버트슨 스콧 지음, 송영달 옮김, 185×260×20mm, 책과함께 2006

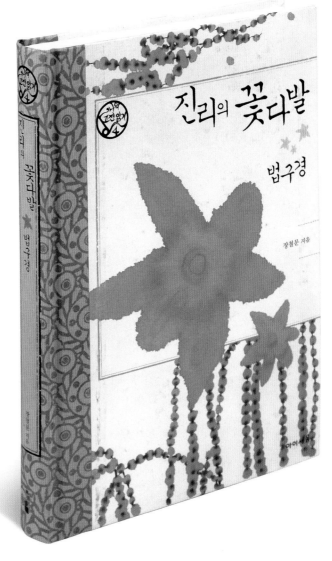

바다를 품은 책 자산어보
손택수, 140×215×20mm, 아이세움 2006

진리의 꽃다발 법구경
장철문, 140×215×20mm, 아이세움 2006

사이언스 마스터스

섹스의 진화 / 제러드 다이아몬드 지음, 임지원 옮김, 127×198×22mm, 사이언스북스 2005
공생자 행성 / 린 마굴리스 지음, 이한음 옮김, 127×198×18mm, 사이언스북스 2007

개인적으로 책의 주제가 내 성향에 맞지 않고 원고를 읽고서 감흥을 받지 못하면 디자인 작업을 맡지 않는 편이다. '사이언스 마스터스' 시리즈는 현재 세계적으로 가장 활발하게 활동하고 있는 과학자의 저작을 소개하는 시리즈로, 디자이너가 대개 그렇듯 나도 과학에는 막연한 흥미만 있지 문외한이었다. 그렇기에 선뜻 내키는 작업이 아니었고, 모르는 분야라 자신이 없다고 사양하는 나를 편집자가 설득해 시작하게 됐다. 하지만 '오멜라스'의 'SF 클래식' 시리즈와 마찬가지로 낯선 분야인 만큼 새롭게 시도할 여지가 많은 작업이었다. 과학 서적에 어울리게 원, 사각형, 삼각형 등 가장 기본이 되는 시각 요소를 살려 디자인 했고, 양장 표지의 가운데에 구멍을 뚫어 입체감을 주는 동시에 그 뚫린 부분을 통해 책의 메시지를 아이콘화시켜 보여 주었다. 시리즈의 차원에서는 단순 요소를 반복해서 표현하되 색깔로 변주를 해 보았다.

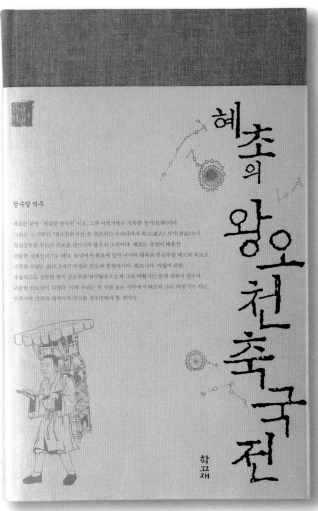

헬렌 니어링의 소박한 밥상

헬렌 니어링 지음, 공경희 옮김, 145×215×25mm, 디자인하우스 2001

평소 자연과 환경 문제에 관심이 많은 터라 헬렌 니어링(Helen Nearing)과 스콧 니어링(Scott Nearing) 부부를 무척 존경하고, 또 그들의 삶을 동경해 오고 있었다. 오히려 그런 이유로 인해 이 책을 의뢰받고선 부담을 느끼기도 했다. 디자인을 하면서 마음먹은 건 간결하고 소박한 식단과 인문학적인 지식이 접합된 이 요리책의 성격이 책 안팎으로 드러나도록 해야겠다는 것이다. 당시 작업실이 홍익대 부근의 오래된 가정집이었는데, 마당을 거닐다 문득 대추나무 잎사귀가 계단에 떨어져 있는 걸 발견했다. 자연과 가까운 니어링의 요리와 잘 어울릴 것 같아 당장 잎사귀를 들고 들어가 스캔을 받아 가지곤 지금의 표지를 만들었다. 내지는 갱지를 써서 투박하고 가벼운 느낌을 주도록 했다. 또한 표지는 한복의 치마저고리처럼 아래와 위의 색깔을 조화시켜 보고 싶어 재킷을 절개해 속표지가 드러나도록 했다. 이 때문에 생긴 일화가 있는데, 당시만 해도 이런 식으로 책의 일부만 싸는 재킷이 흔치 않았을 때였다. 신간으로 이 책을 소개한 신문이 한결같이 윗부분이 없는 재킷을 모두 띠지인 줄 알고선 벗기고 촬영을 해 책 표지가 썰렁하게 나오기도 했다.

혜초의 왕오천축국전

정수일 역주, 148×230×33mm, 학고재 2004

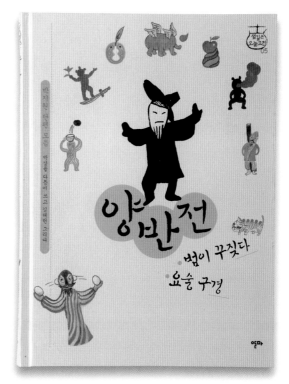

샘깊은 오늘고전(전 5권)
이옥 외 지음, 서정오 외 글, 이부록 외 그림, 153×200mm, 알마 2006

청소년을 위한 책 시장은 어린이책에 비해 규모가 작다는 이유로 좋은 기획을 찾아보기가 힘든 게 출판계의 현실이다. 우리의 고전 문학 작품을 현대어로 되살리되 축약이나 임의 해석 없이 원전에 충실하게 옮기는 데 주력했다. 이 시리즈의 또 다른 장점은 기존 고전 소설에 들어가는 수묵화풍의 설명적인 일러스트레이션을 탈피한 것이다. 활발하게 활동 중인 화가에게 원고를 보내 소설 속 장면을 묘사하는 그림이 아닌, 글을 모티브로 그려 낸 작품을 의뢰했다. 단기적인 상품성보다는 긴 안목으로 만드는 책이기에 작업 기간도 일반 서적보다는 훨씬 오래 걸리고 있다.

어떻게 북디자인에 대해 흥미를 느끼게 됐나?

돌도 씹어 먹을 만큼 기운이 넘치던 시절, 내가 하고 싶어 하는 일과 주어진 재능과의 간극이 지구와 안드로메다 은하만큼 멀다는 것을 깨달았다. 만일 고집대로 꿈을 밀고 나간다면 마음은 편할지라도 몸은 괴로울 거라 능히 짐작할 수 있었다. 그래서 미련 두지 않았다. 배고픈 것은 못 참는 성격이다. 꿈을 거둬내니 막막했지만 딱히 걱정은 없었다. 하고 싶은 것들이 내 안에 무수히 많았기 때문이다. 내 안의 '하고 싶은 일 리스트'는 나를 낙천적 인간형으로 만들었지만 동시에 가족을 신경 쇠약에 빠뜨렸다. 이후 나름 무수한 시행착오를 겪으면서 그 리스트가 바닥이 날 즈음에는 내 신경 또한 날이 시퍼렇게 서게 되는 것을 어쩔 수 없었다. 그때 막연하게 눈곱만큼의 재능이 있다는 것은 알았지만 이래저래 내 길이 아닐 것이라고 생각했던, 지금의 이 길이 나도 모르는 사이에 내 곁에서 만들어지고 있었다. 더구나 팔자려니 생각하고 정 붙일 때 즈음에는 그 사소한 재능이 재미까지 안겨 주었다. 그러던 것을 지금까지 즐겁게 하고 있다. 그리고 리스트를 지우며 겪었던 경험이 자양분이 돼 지금의 이 일에 쉽게 뿌리를 내릴 수 있었다고 생각한다.

회고해 볼 때 가장 기억에 남는 북디자인 작업은?

첫 단행본 작업. 전공은 엉뚱 맞고 경험은 일천해 머리보다 엉덩이로 만들었고, 또한 같은 이유로 인간적인 무시를 당했던 작업이었으며 사람의 소중함을 알게 해 준 작업이다. 어쨌거나 책은 잘 나왔다.

당신의 디자인 작업에 가장 큰 영향을 준 사람은?

'끄레 어소시에이츠'의 최만수 선생, 홍현숙 선생. 개념을 넣어 주시고 신념을 채워 주신 분들.

당신의 북디자인 스타일에 대해 설명해 달라.

텍스트에 공감하는 것이 아니라 이해하려 애쓴다. 정리보다 주목에 우선한다. 마무리는 섬세하게 하려 노력한다.

당신의 영감은 어디에서 오는가?

편집자의 입, 음악, 영화, 잡지식, 몽상, 경험.

전체 북디자인 과정 중 당신이 가장 중요시하는 단계는 무엇인가?

게으르게 시작해 속사포처럼 끝낸다. 책상에 앉아 있는 시간을 최소화한다. 머릿속에 수많은 컨셉트를 정리하고 그것을 실현할 로드맵이 그려지기 전에는 책상에 다가가지 않는다. 눈으로 인터넷 서핑을 즐기면서 귀로는 음악을 들으며 머리로 공상하는 시간이 내게는 제일 중요하다.

편집자와 커뮤니케이션하는 당신의 방식에 대해 설명해 달라.

대화가 기본이지만 편집자의 요구 사항이 편집자 개인의 취향인지, 회사의 요구인지, 마케터의 의견인지, 소구 대상의 성향인지를 분류해 판단한다. 사소한 질문이라도 끝없이 던지고 필요한 자료는 집요하게 요구한다.

당신의 인생철학은? 당신의 디자인 철학은?

사명감으로 시작한 일이 아니다. 재미있어서, 사람 구실을 할 수 있어서 계속하고 있는 일이다. 거창한 비전을 제시할 능력도, 누구를 설득할 능력도 내게는 없다. 다만 내 작업이 나에게 일을 의뢰한 분께 조그마한 도움이 됐으면 좋겠고, 오래도록 일을 할 수 있기를 바라고, 자랑스러운 아빠이기를 바란다.

후배에게 하고 싶은 말.

책 많이 보고, 영화 많이 보고, 음악 많이 듣고, 연애 많이 하고, 맛있는 것 많이 먹고, 여행 많이 다니고, 공상 많이 하고, 낙서 많이 하고, 많이 웃고, 많이 울어라.

당신의 최종 목표는 무엇인가?

빌딩 지어 월세 받아 생활비 해결하고, 작업해서 번 돈으로 레코드판(LP) 사고 싶다. 딸아이 용돈도 주고.

이 승 욱

Lee, Seung Uck 1971년 서울 출생. 건국대학교 신문방송 학과를 졸업했다. 1996년 졸업 직후 입사한 첫 직장 '끄레 어소시에이츠'에서 북디자인에 입문했다. 1999년 '열린책들', 2002년 '문학동네', 2007년 '열림원' 등의 출판사를 거쳐 현재는 '작가정신' 디자 인 실장으로 일하고 있다. 문학 외에도 경제, 실용 등 다양한 분야의 책을 디자인해 온 올라운드 플레 이어이자 다작 디자이너로 왕성한 활동력을 보여 주고 있다. '열린책들' 시절 폴 오스터 시리즈에 4×6 양장 포맷을 처음으로 도입하며 이 분야 트렌드를 주도하기도 했다. **blog.naver.com/grizzy, grizzy@naver.com**

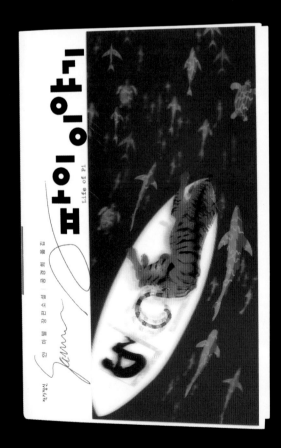

얀 마텔 박스(전 3권) / 얀 마텔 지음, 공경희 옮김, 135×215mm, 작가정신 2006
파이이야기 / 셀프 / 헬싱키 로카마티오 일가 이면의 사실들

일반 판매가 아닌 기획전을 위해 만든 세트다. 특별 세트인 만큼 독이처럼 바랐다. 그래서 특이하
게 했다. 래티큘러를 사용해 호랑이는 퇴미 1972에, 여자는 남자로 변하게 바이올린은 슬라이렇게
디자인했다. 특이한 경험이있다.

Histoire
et Bizarreries Sociales
des Excréments

마르탱 모네스티에 지음 | 임헌 옮김

문학동네

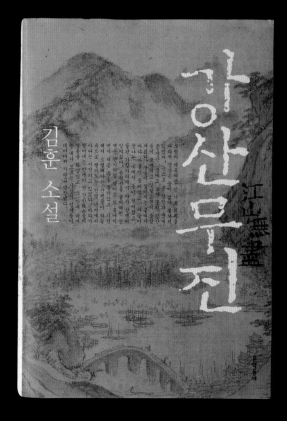

무진기행

김승옥, 133×194×29mm, 문학동네 1995

미친년 : 여자로 태어나 미친년으로 진화하다

이명희, 140×210×19mm, 열림원 2007

글 뒤에 숨은 글 / 김병익, 133×194×22mm, 문학동네 2004

김병익 선생의 내면의 이야기들. 서문의 내용이 이 책의 의미를 모두 보여 주기에 서문을 그냥 표지에 배치했고 그 위에 두툼하고 거친 글자로 제목을 박아 넣었다. 마치 일기장에 매직으로 이름을 써넣은 것처럼.

강산무진 / 김훈, 133×194×29mm, 문학동네 2006

가리
기 보나 지음, 이상해 옮김, 158×230×30mm, 문학동네 2006

벤야민과 아케이드 프로젝트
수전 벅 모스 지음, 김정아 옮김, 158×230×35mm, 문학동네 2004

빛의 제국

김영하, 153×224×27mm, 문학동네 2006

전경린 장편소설

어마의 집

엄마의 집

전경린 장편소설

전경린 장편소설

한 여자가 집을 갖는다는 것은,
경제적이고 정신적이고 육체적이고 윤리적인 문제를
자신이 전적으로 통제하는 일이다.
인간적인 공허와 경제적 강박이 외풍처럼 넘나든다 해도,
나의 집을 가지고 누구의 간섭이나 방해도 받지 않고
온전히 자유롭게 존재하는 것은 초월적일 만큼 즐거운 일이다.
'작가의 말' 중에서

'엄마의 집'은, 엄마와 딸의 이야기다.
세상의 어떤 딸도 엄마를 온전하게 이해하지는 못할 것이다.
전경린은 이 소설에서 억지로 화해를 가장하지 않는다.
공연한 감상에 젖지도 않는다. '저기 한 여자가 있구나……'
딸이 다만 담담한 긍정의 시선으로 엄마라는 동성을 마주 볼 때,
그것은 모녀관계를 넘어 한 인간이 또 다른 인간과 동등하게 사귀는 출발점이라고 말한다.
엄마와 딸이 함께 나누는 것은 '집'만이 아니라 소소한 기쁨과 상처, 사랑,
그리고 몰골의 삶이다.
전경린만의 문장들은 여전히 그대로 팽팽한 아름다움을 풀어낸다.
그 긴장들 사이사이, 한층 따뜻해진 그녀의 손길이 우리의 이마를 가만히 짚어준다.
그러니 누가, 그 집의 창문을 똑똑 두드리고 싶지 않겠는가?
정이현(소설가)

ISBN 978-89-7063-578-1

열림원

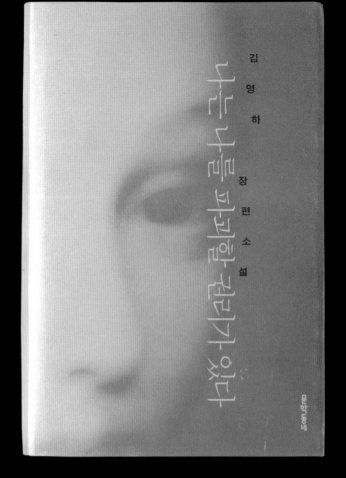

나는 나를 파괴할 권리가 있다
김영하, 130×192×17mm, 문학동네 1996

남해의 햇빛 덩어리같아 좋다. 집장 몸위는 앉으며 도발자이야아 랭다. 작인은 겁다멘지만 독일이
기지짇ㆍ반 같아있다.

코코 샤넬
랑리 지델 지음, 이원희 옮김, 133×210×25mm, 작가정신 2008

명창
들의
시대

유석달 지음

名唱

조선을 울리고 웃긴 소리 광대들 , 삼백 년 판소리사의 풍경

작가
정신

Das Parfum

향수
어느 살인자의
이야기

파트리크 쥐스킨트 지음 강명순 옮김

코의 진자(전 3권)
베르토 에코 지음, 이윤기 옮김, 130×194mm, 열린책들 2000

장미의 이름(전 2권)
옴베르토 에코 지음, 이윤기 옮김, 130×194mm, 열린책들 2000

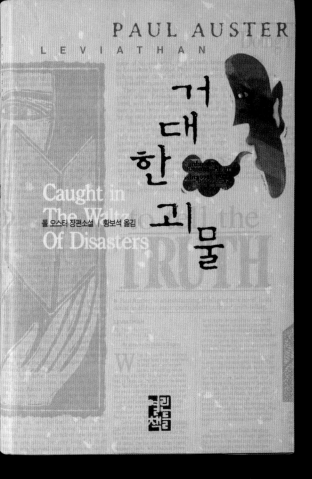

PAUL AUSTER
LEVIATHAN

거대한 괴물

Caught in
The Wi...
Of Disasters

폴 오스터 장편소설 | 황보석 옮김

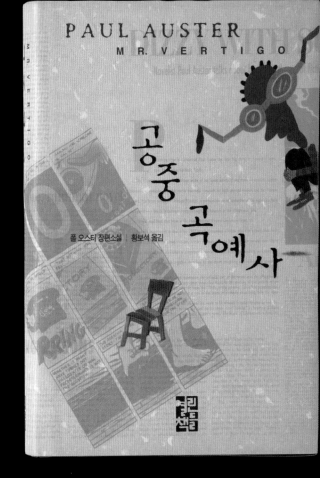

PAUL AUSTER
MR. VERTIGO

공중 곡예사

폴 오스터 장편소설 | 황보석 옮김

거대한 괴물
...오스터 지음, 황보석 옮김, 130×194×28mm, 열린책들 2000

...우연의 음악〉〈공중곡예사〉〈달의 궁전〉과 동시에 진행한 작업이다. 폴 오스터(Paul Auster)의 작
...은 거대한 '구라' 그 지체다. 숨이 차오르고 머리에 이미지가 둥둥 떠다니게 되는 특이한 경험을
...자에게 선사한다. 새로운 스타일의 작가가 새로운 포맷으로 옷을 갈아입은 그의 작품에는 새로운
...상이 필요했다. 우선 각 권의 외국 서명과 기사를 책의 필침면에 다시 구성해 다름의 색을 준 후에
...성표 선생의 그림으로 포인트를 주어 마무리했다. 지금 봐도 너무 뿌듯한 작업물이다.

공중곡예사
폴 오스터 지음, 황보석 옮김, 130×194×25mm, 열린책들 2000

어떻게 북디자인에 대해 흥미를 느끼게 됐나?

대학 졸업 후 전공인 광고디자인과의 교수께서 이끌던 자그마한 광고 대행사에서 일하게 됐고 그냥저냥 시간은 흘러갔다. 대학원 공부를 병행해야 했기에 언제나 시간이 모자랐고 몸은 지쳐 갔다. 계속 이렇게 해야 하나 심란해 하던 중 친한 선배에게서 전화가 걸려 왔다. "출판사에서 사람 구해 달라는데 어떠냐? 그쪽 일 한번 해 볼래? 회사도 홍대 근처란다." 관심이 없던 분야는 아니지만 깊이 생각해 본 적은 없던 북디자인. 하지만 사무실이 학교 근처라는 말에 혹하게 된 나는 오래 고민하지 않고 결정을 내렸다. 원대한 꿈을 가지고 북디자이너의 길에 들어선 분들에겐 어이없어 보일 수도 있겠지만 나는 단지 내 몸 좀 편해 보자고 그렇게 북디자이너의 길에 첫발을 내디뎠다. 그 막연했던 결정이 지금 생각하면 앙리 카르티에 브레송(Henri Cartier Bresson)의 사진 작품 〈생 라자르 역 뒤, 유럽다리〉처럼 내 인생에서 결정적 순간이 될 줄이야. 우연처럼 보이지만 지금의 나에게는 필연이었던 그 순간에 감사할 따름이다.

회고해 볼 때 가장 기억에 남는 북디자인 작업은?

남들에게 보여 주고 싶은 책을 꼽으라면 〈달려라 아비〉 〈네가 누구든 얼마나 외롭든〉 등이 먼저 생각난다. 하지만 가장 기억에 남는 작업은 처음 디자인한 책이 아닐까. 지금도 책장에 꽂혀 있는 〈가난한 부자〉라는 책을 가끔 꺼내 들곤 한다. 남에게 내밀긴 부끄러운 표지지만 그 부끄러움을 알기에 더 잘하고 싶다는 열망도 존재한다. 그 책을 보고 있노라면 첫 작업 때의 고군분투와 막 만들어져 나온 따끈한 책을 두근거리는 마음으로 집어 들던 내 모습이 주마등처럼 머릿속을 훑고 지나간다. 그리고 그 책이 나에게 말을 건넨다. "지금의 네 모습에 만족하지 말라."

당신의 디자인 작업에 가장 큰 영향을 준 사람은?

본받고 싶은 국내외 유명 작가들이 너무나 많기에 굳이 일일이 언급하지는 않겠다. 그래도 한 사람을 꼽자면 처음 출판사에 들어갔을 때 직속상관이었던 안지미 과장님(지금도 나는 처음 호칭대로 안지미 씨를 '과장님'이라 부른다). 몇 달밖에 같이 있지 못했지만 아무것도 모른 채 북디자인을 접한 나에게는 너무나 닮고 싶은 존재였다. 그가 작업한 파일을 이리저리 보면서 따라 하기도 많이 했고 가끔 그가 나에게 던지는 한두 마디의 조언은 작업에 큰 도움이 됐다. 또 미처 생각지 못했던 부분에 대해 조언해 주고 의견을 제시해 훨씬 맛깔스러운 디자인을 할 수 있도록 도와준, 함께 작업한 편집자들에게도 항상 고마운 마음을 가지고 있다.

당신의 북디자인 스타일에 대해 설명해 달라.

나의 디자인 스타일은 물이다. 나를 물로 보라는 의미는 아니다. 어느 그릇에 담든 항상 그 그릇에 딱 맞출 수 있는 물 같은 스타일을 추구한다. 디자인 역시 비즈니스라는 관점에서 보면 나만의 스타일, 나만의 디자인을 고집할 수만은 없다. 자기만의 만족감에 빠져 있는 디자이너보다는 대중과 호흡할 수 있는 디자이너가 되고 싶다. 10년 정도 후에는 나만의 스타일을 추구하고 있을 수도 있겠지만 현재의 나는 대중의 평가를 겸허하게 받아들여야 하는 자리에 있다. 아직까지는 배운 것보다 배울 게 더 많다.

당신의 영감은 어디에서 오는가?

내 눈에 보이는 모든 것. 예컨대 허름한 건물을 보면서도 영감을 얻을 수 있다. 참은 왜 저 위치에 있을까 하는 의문을 내가 하고 있는 북디자인에 옮겨 와서 타이포그래피는 이렇게, 이미지는 이렇게 배치하면 어떨까 하는 생각을 하기도 한다. 이런 영감, 혹은 아이디어는 항상 메모지에 스케치를 하는 편이다. 눈으로 볼 수 있는 것은 무궁무진하지 않은가. 그것을 나만의 방식으로 해석하고 상상해서 재배치하는 작업은 한계가 없을 뿐 아니라, 늘 흥미진진하다. '북디자인'이라는 틀에서 벗어나 자유롭게 큰 그림을 그려 내는 동안 새로운 아이디어가 불쑥 솟아나곤 한다.

전체 북디자인 과정 중 당신이 가장 중요시하는 단계는 무엇인가?

시작과 끝. 시작은 상상이다. 책이 기획되고 디자인 의뢰서가 내 손에 쥐어진 순간부터 실제로 작업을 하기 전까지의 상상의 단계다. 디자인할 책에 대해 상상할 수 있는 모든 것, 머릿속에서 연상되는 무수한 이미지를 상상의 퍼즐로 맞추어 가는 시간이다. 누군가 "얼음이 녹으면 무엇이 되는 줄 아세요?"라고 묻는다. 그러면 대부분의 사람은 "물이 된다. 얼음물이 된다" 등의 답을 한다. 하지만 "얼음이 녹으면 봄이 되지요…"라는 답도 돌아온다. 한 만화에서 읽은 에피소드다. 누구나 할 수 있는 상상에 머무르고 싶지는 않다. 끝은 오브젝트다. 작업을 끝낸 후 필름을 출력해 확인하고, 제작을 위해 필름을 넘길 때 제작부에게 내 디자인 의도를 정확히 말하는 것이다. 아무리 좋은 디자인이라도 의도대로 책이 제작되지 않았다면 무슨 소용이겠는가. 컴퓨터에 있던 디지털 요소를 아날로그 오브젝트로 만드는 단계, 정말 중요하지 않은가. 과정도 중요하지만 실제 대중에게 다가가는 것은 결과로서의 오브젝트다.

편집자와 커뮤니케이션하는 당신의 방식에 대해 설명해 달라.

책의 생명은 텍스트다. 텍스트에 대한 이해도는 담당 편집자가 나보다 뛰어나다는 것을 염두에 두고 그들과 대화한다. 하지만 무조건적으로 받아들이지는 않는다. 텍스트의 간접 경험이라는 측면에서는 많은 것을 받아들이지만 편집자가 디자이너의 고유 분야까지도 넘으려고 한다면 명확한 선을 그을 수 있어야 한다고 본다. 현실에서는 쉽지 않은 일이지만, 자기 생각이 확고하면서도 디자이너를 인정해 주는 편집자를 만나면 대화 속에서 내가 모르고 넘겼던 세세한 부분들이 풍부하게 녹아 있는 것을 발견하게 된다. 그것들은 디자인 작업에 든든한 밑거름이 된다. 그 밑거름을 활용해 어여쁜 꽃을 피우든 아니면 밭에 치이는 잡초를 키우든 그것은 나의 몫이라 생각한다.

당신의 인생철학은? 당신의 디자인 철학은?

아직 젊디젊은 나이 아닌가. 많은 선배가 있는데 철학을 말한다는 자체가 부끄럽다. 대신 내 삶과 디자인의 방식에 대해 말하자면, "아래를 내려다보는 자는 올려다보는 것을 잃게 마련이다."(베르나르 베르베르의 〈아버지들의 아버지〉 중)

후배에게 하고 싶은 말.

톡톡 튀는 감각, 툴을 능수능란하게 다루는 테크닉, 화려한 말재주. 이런 것이 현 시대가 디자이너에게 바라는 모습일 거다. 각자 자신이 생각하는 모습이 모두 이렇다면 얼마나 좋겠나마는. 자기 자신에게 만족하지 못하는 사람은 '천재는 1%의 영감과 99%의 노력'이라는 말처럼 스스로에게 항상 물어보라. 오늘 하루 정말 노력하며 보냈는지. 많이 아파해라. 편안함보다는 아픔이 자신을 더 발전하게 만든다. 바늘 끝에서 시작됐지만 어느새 오솔길을, 골목길을, 대로를 달리게 될 것이다. 즐길 때는 확실히 즐겨라. 짜내도 짜내도 아이디어 한 조각 떠오르지 않는데 디자인할 대상에 머리를 처박고 있으면 지치기만 할 뿐이다. 그럴 때는 머릿속을 확 비워 줄 즐거움을 찾아볼 것!

438

당신의 최종 목표는 무엇인가?

나이가 들어도 지금이고 싶다. 내 위치에 안주하지 않고 항상 처음 책을 대했을 때의 마음가짐을 가진 디자이너로 남고 싶다. 덧붙여, 약간 말하기 부끄러운 작은 소망이 있다면 훗날 내가 디자인해 나의 개인 사진집을 내는 것. 취미라는 이름으로 내 옆에서 오랜 친구가 돼 준 카메라에 대한 보답으로 말이다.

윤 종 윤

Yun, Jong Yun 1972년 경북 김천 출생. 2000년 홍익대학교 광고디자인학과를 졸업하고 동 대학원 시각디자인학과를 수료했다. 대학원과 병행하며 광고 회사에서 일하다 2000년 '솔' 출판사에 입사하며 북디자인에 입문했다. 그 후 '현암사' '작가정신' '창비' 등의 출판사를 거쳤으며 2006년부터 '문학동네'의 미술부를 맡아 회사의 북디자인과 광고, 홍보 디자인 작업을 총괄하고 있다. 문학 작품을 비롯해 인문, 자연과학, 실용, 경제·경영서 등 다방면에서 자기만의 색깔을 찾는 중이며, 책 표지 일러스트레이션을 직접 그리기도 한다. **blog.naver.com/icephotobook, icebook@hotmail.com**

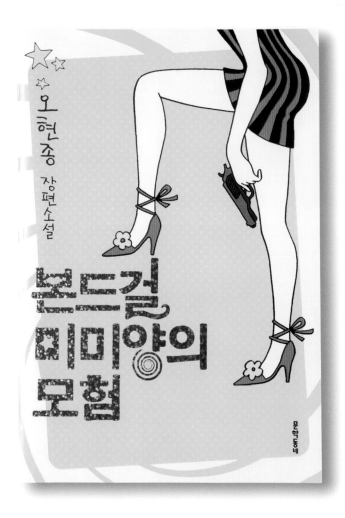

달려라 아비

김애란, 140×210×16mm, 창비 2005

'80년생 김애란!' 저자에 대한 당시 언론의 첫 번째 반응이었다. 지금이야 1980년대생 작가들이 많아졌지만 그때만 해도 큰 이슈였나 보다. 이런 작가의 첫 소설집을 디자인하게 된 것 역시 내겐 큰 기회였다. 본문 내용 중 '아버지는 분홍색 야광 반바지에 야위고 털 많은 다리를…'이라는 부분을 보고선 이 상황을 그대로 표지에 옮기고 싶어 직접 표지 그림을 그렸고 반바지 부분은 형광 분홍색으로 인쇄하기로 했다. 작가의 이미지에 초점을 맞춰 젊고 발랄한 분위기를 강조한 표지다. 작업 시간이 가장 짧았던 책이기도 하다. 또한 표지에 실린 저자의 사진도 직접 촬영했다. 잘 그리지도 잘 찍지도 못했지만 모두가 좋아했던 표지였고 판매도 나쁘지 않았다. 덕분에 디자이너로서 자신감을 키울 수 있었다.

본드걸 미미양의 모험

오현종, 145×210×16mm, 문학동네 2007

프리즌 호텔(전 4권)

아사다 지로 지음, 양억관 옮김, 145×210×20mm, 문학동네 2007

호르몬은 왜?

마르코 라울란트 지음, 정수정 옮김, 148×224×16mm, 프로네시스 2007

네가 누구든 얼마나 외롭든

김연수, 134×200×20mm, 문학동네 2007

표지 컨셉트를 잡으면서 저자는 표지에 사진을 사용하고 싶다고 했고, 편집자는 사진가 낸 골딘(Nan Goldin)의 사진을 추천했으며, 나는 사진을 선택해서 이것을 표지에 직접 사용하지 말고 넓은 띠지처럼 처리할 것을 제안했다. 그리고 모두가 속표지는 최대한 심플하게 처리하기를 원했다. 저자, 편집자, 디자이너가 각자의 의견을 내고 그것이 잘 배합돼 좋은 결과물로 나온 예다. 디자인을 하면서 함께 책을 만드는 사람들과의 대화가 얼마나 중요한지를 새삼 느꼈던 책이다.

시간이 멈춘 자리에서

헬무트 두비엘 지음, 유영미 옮김, 154×202×20mm, 프로네시스 2007

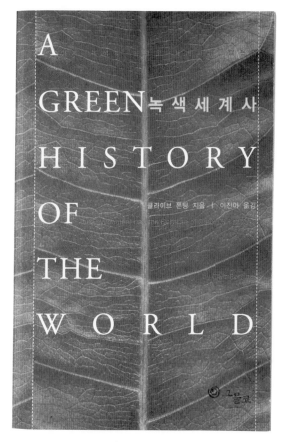

녹색세계사

클라이브 폰팅 지음, 이진아 옮김, 140×214×43mm, 그물코 2003

상상계의 인류학적 구조들

질베르 뒤랑 지음, 진형준 옮김, 157×230×40mm, 문학동네 2007

신은 위대하지 않다

크리스토퍼 히친스 지음, 김승욱 옮김, 153×224×38mm, 알마 2008

우리가 정말 알아야 할 삼국유사(전 2권)

고운기 지음, 양진 사진, 157×230mm, 현암사 2002

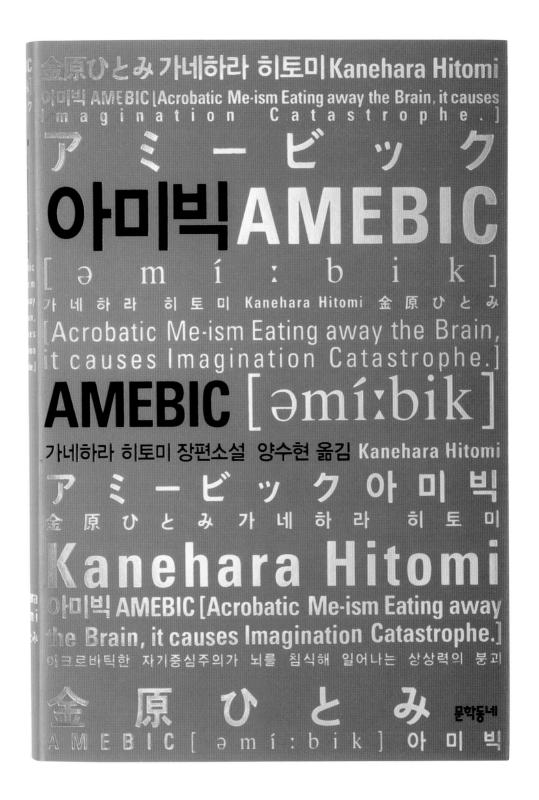

아미빅

가네하라 히토미 지음, 양수현 옮김, 130×192×18mm, 문학동네 2008

일러스트레이션을 사용한 소설 표지가 대세인 상황에서 일체의 이미지 없이 타이포그래피로만 된 표지를 하고 싶다는 생각이 이 작업의 출발이었다. 표지를 통틀어 사용한 이미지는 회사 로고, 저자 사진, 바코드, 날개에 들어간 저자의 다른 대표작뿐이다. 인쇄 도수도 줄여 색조는 먹과 오렌지 별색만 사용했고 한글은 윤고딕을, 영문은 유니버스만을 사용해 서체 종류도 최소화했다. 자칫 단조로워 보일 수 있다는 문제가 제기돼 디자인을 바꾸지 않는 범위에서 후가공인 박으로 해법을 찾기로 했다. 홀로그램박으로 주목도를 높이는 동시에 색의 단조로움을 피했고 유광 먹박으로 강함을 더했다. 일러스트레이션이나 사진의 힘을 빌리지 않으면서도 서체 자체만의 힘과 후가공의 효과를 새삼 깨달을 수 있었던 작업이라 기억에 남는다.

몽골리안 일만년의 지혜

폴라 언더우드 지음, 김성기 옮김, 148×224×40mm, 그물코 2002

춘향이 살던 집에서, 구보씨 걷던 길까지

민족문학사연구소 엮음, 174×240×28mm, 창비 2005

서울을 거닐며 사라져가는 역사를 만나다

권기봉, 165×208×18mm, 알마 2008

마주침

유정아, 140×210×23mm, 문학동네 2008

분노

살만 루슈디 지음, 김진준 옮김, 132×196×34mm, 문학동네 2007

나무열전

강판권, 153×224×23mm, 글항아리 2007

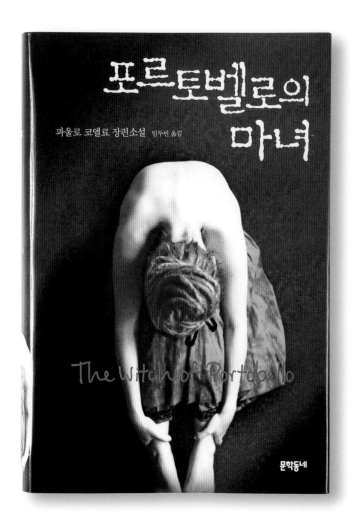

포르토벨로의 마녀
파울로 코엘료 지음, 임두빈 옮김, 132×196×23mm, 문학동네 2007

표지 자체는 외국 원서를 바탕으로 한 디자인이라 크게 힘들이지 않고 작업한 책이다. 하지만 이 책은 표지보다는 광고 및 홍보 때문에 기억에 남는다. 프리랜서가 아닌 출판사에 속한 북디자이너들은 책의 광고 및 홍보 디자인을 병행해야 하는 게 우리나라 출판계의 현실이다. 단행본으로는 처음으로 지하철 역사를 도배하다시피 한 래핑 광고를 시도한 책이었다. 비가 주룩주룩 내리는 주말, 회사에 나와 밤 늦게까지 일했던 기억이 난다. 결과물에 대한 평가가 좋아 고생한 보람을 느꼈던 작업이다.

녹색 시민 구부 씨의 하루
존 라이언·앨런 테인 더닝 지음, 고문영 옮김, 140×214×9mm, 그물코 2002

규모를 키우는 데 욕심을 부리지 않고 더 '작은' 출판사를 꿈꾸는 '그물코'라는 출판사가 있다. 생태환경에 관한 책들이 주요 타이틀로, 이 책은 '그물코'에서 나온 첫 책이다. 초창기 대부분, 아니 거의 모든 '그물코'의 북디자인을 내가 담당했다. 다니던 회사 퇴근하고 늦은 밤 잠 아껴 가며 일했던 기억이 난다. 그것도 거의 외상으로. 그래도 돈이 아깝지 않을 만큼 '그물코'는 내게 특별한 곳이다. 무엇보다 이 회사의 장은성 대표는 출판사로는 나의 첫 직장이었던 '솔'의 선배로 내게 술을 가장 많이 사 주었던 고마운 존재다. 술이 좋았다기보다 술자리에서 오가는 수많은 이야기로, 그 당시 출판사 초짜인 나에게 너무나 큰 힘이 돼 주었던 선배에게 감사한다.

어떻게 북디자인에 흥미를 느끼게 됐나?

어느 날 갑자기 책을 만들어 보고 싶다는 생각이 폭풍처럼 나를 휘감았다거나, 느닷없이 결정적인 기회가 찾아와 주었다거나 하는 식의 이야기는 흥미로운 화제일 수는 있어도 내 경우에는 그다지 정직한 고백이 될 것 같지는 않다. 어려서부터 미술이나 디자인에 관심이 많았지만 대학에서 관련 분야를 전공하지 않았기 때문에 오랫동안 북디자이너로서의 나 자신을 상상하기가 쉽지 않았다. 그럼에도 불구하고, 책과도 관계없고 디자인과도 관계없는 일을 하면서도 편집이라든가 디자인 관련 공부를 계속했던 것은 아마도 미련이 남아서였을 텐데, 이때의 미련은 디자인에 대한 애착이 아니라 책 자체에 대한 애착과 관련이 있는 듯싶다. 나는 북디자이너가 아니라 우선은 책을 만드는 사람이 되고 싶었고, 책을 만드는 여러 과정 중에 디자인 분야의 일이 가장 적성에 맞았던 것이다. 이따금 책에는 그다지 관심이 없고, 기발하거나 독특한 디자인에만 신경을 쓰는 북디자이너들을 만나게 되는데, 나로서는 이해하기가 쉽지 않다.

회고해 볼 때 가장 기억에 남는 북디자인 작업은?

작업했던 모든 책들이 자식처럼 소중하게 생각돼 어느 것이 더 인상적이고 기억에 남는다고 단정 지어 말하기 어렵다. 몇 년 전에 작업했던 책도 마치 어제 일처럼 에피소드가 주마등처럼 스친다. 그중 가장 근간 책을 이야기하면 2008년 황주리 선생님의 회고전에 맞추어 작업한 도록 〈HWANG JULIE〉이다. 이 책은 편집자 없이 작가와 맨투맨으로 작업했고 처음 컨셉트를 세울 때부터 참가해 다른 어떤 책보다 작업 시간이 길었다(보통은 편집자가 원고 다듬고 난 이후에 디자이너에게 전달돼 디자이너에게 원고가 머물러 있는 시간은 길지 않다). 책의 양이 방대해 편집, 그림 스캔, 인쇄 모든 것이 쉽지 않았지만, 편집자 없이 작가와 호흡을 맞추며 시행착오를 겪어 가면서 만들었던 책으로 기억된다.

당신의 디자인 작업에 가장 큰 영향을 준 사람은?

본격적으로 일을 시작한 '생각의나무'다. 인하우스 디자이너는 자신의 색과 회사의 색을 적절히 잘 조화시키는 것이 중요하다고 생각되는데, 다행히 나와 '생각의나무'는 교집합 부분이 많았다는 생각이다. 그래서 인하우스 디자이너임에도 불구하고 나의 색을 찾아 더 잘 표현할 수 있었다는 생각이 든다. 항상 감사하게 생각한다.

당신의 북디자인 스타일에 대해 설명해 달라.

단언컨대, 그런 게 있을 리가 없다. 나는 내 스타일을 창조하거나 강조하기 위해 책을 디자인하지 않으며, 저마다의 책들이 지닌 내용과 가치에 걸맞은 스타일을 그 책에 입혀 주기 위해 일한다. 원고를 읽지도 않고 저자나 책의 제목만으로 디자인 스타일을 결정하지 않으려고 끊임없이 노력하고 있다.

당신의 영감은 어디에서 오는가?

단정 지어 내 영감의 원천이라고 할 수 있는 그런 것은 없다. 그냥 소소한 일상생활에서 찾아온다고 생각한다. 그래서 난 365일 오감의 안테나를 켜 두고 사물을 바라보며 크로스오버적 사고를 하려고 노력한다.

전체 북디자인 과정 중 당신이 가장 중요시하는 단계는 무엇인가?

북디자인 과정이 일종의 예술 활동 가운데 하나라면, 그리고 나는 아직 그렇게 믿고 있는데, 여기서 가장 중요한 것은 일종의 영감이고 첫 단추다. 경력과도 관계가 있는 문제라고 여겨지는데, 작가의 이름이나 책의 분야, 제목만으로도 사실 대부분의 디자인 컨셉트는 정해진다. 다만 나는 나 스스로를 그다지 믿지 않기 때문에, 조금이라도 더 원고를 읽고, 담당 편집자와 대화를 나누고, 머릿속에 떠오른 영감을 즉각 시각화하지 않으려고 노력할 따름이다. 그래서 내게는 영감만큼이나 시간이 중요한 요소가 된다.

편집자와 커뮤니케이션 하는 당신의 방식에 대해 설명해 달라.

나는 늘 나름대로 저자나 기획자, 혹은 편집자의 의견과 결정을 존중하려고 노력한다. 하지만 나는 글을 쓰고 원고를 매만지는 이 사람들의 깐깐한 논리와 합리성을 내 디자인으로 설명하거나 반박할 재간이 없다. 나로서는 감성에 우선 호소할 수밖에 없는 형편이고, 이것이 잘 먹혀들지 않을 때는 절망한다. 그러므로 나는 편집자와의 커뮤니케이션도 중요하게 생각하긴 하지만, 내가 정말로 커뮤니케이션을 해야 할 상대는 책 자체이거나 무수한 독자들이라는 생각을 먼저 한다. 나는 점점 늙고 고집스러운 디자이너가 될 것 같다.

당신의 인생철학은? 당신의 디자인 철학은?

나는 겸손한 사람이 됐으면 하고 바란다. 내가 하는 북디자인의 결과물 역시 책에 복종하고, 독자들에게 복종할 수 있기를 기대한다. 나는 나를 위해 북디자인을 하는 것이 아니다. 그럼에도 불구하고 이 일은 내가 가장 사랑하는 일임이 분명하고, 이로써 내 존재감이 허물어지는 것도 아니라는 사실에 감사한다.

후배에게 하고 싶은 말.

북디자인만큼 예술성을 요구하는 동시에 단순 기능적인 일도 드물 것이다. 여기서는 창조성이 중시되는 동시에 생산성이 강요되고 시간이 제약된다. 그러므로 재능과 노력이 동시에 요구되고, 인내심도 필수적이다. 특히 사무실이 크고 인원이 많은 출판사에 소속된 디자이너일수록 그렇다. 그러므로 나도 그렇고 다른 후배들도 그렇고, 이 일을 잘 해내기 위해서는 기본적인 재능 외에도 책에 대한 애정을 잃지 않도록 노력하는 수밖에 없다. 책에 대한 애정이 식는 순간 디자인에는 기능만 남게 되고, 인내는 한계에 도달하며, 재능은 고갈된다. 사랑하지 않고는 박봉 외에 얻을 수 있는 것이 없다. 내게 그런 순간이 온다면 나는 미련 없이 회계사 사무실에 취직자리를 알아볼까 한다.

당신의 최종 목표는 무엇인가?

얼마 전 본 피아니스트 자크 루시에(Jacques Loussier)의 공연에서, 자크 루시에는 과연 연주를 제대로 할 수 있을까 하는 의구심이 들 정도의 평범한 할아버지의 모습(그의 실력은 알고 있었지만…)이었다. 하지만 공연이 시작되고 그만이 가지는 연주법과 열정이 나를 매료시켰다. 나도 그와 같이 나의 색과 열정을 가지고 꾸준히 노력하는, 그리고 오랫동안 책과 함께 디자이너로서 늙어 가는 것이 꿈이다.

김경아

Kim, Kyoung A 1972년 춘천에서 태어나 서울에서 성장했다. 초등학교 시절부터 미술을 계속했으나 입시 미술이 싫어 미대 진학은 하지 않고 강원대학교 회계학과에 입학했다. 1996년 졸업 후 무역회사에서 일하는 동안 디자인 학원에서 실기를 익히며 독학으로 편집과 디자인을 공부했다. 1998년 컴퓨터 전문 서적 출판사 '비비컴'에 입사해 북디자인, 편집, 제작, 영업 등 책과 관련된 다양한 분야에서 실무 경험을 쌓았다. 2003년 출판사 '생각의나무'에 입사해 디자인 팀장으로 인문, 소설, 과학, 예술 등 다양한 분야의 북디자인을 했으며, 2008년부터는 '바다출판사'의 디자인실을 이끌며 북디자인 실무와 디렉션을 겸하고 있다. *aprilaya@hanmail.net*

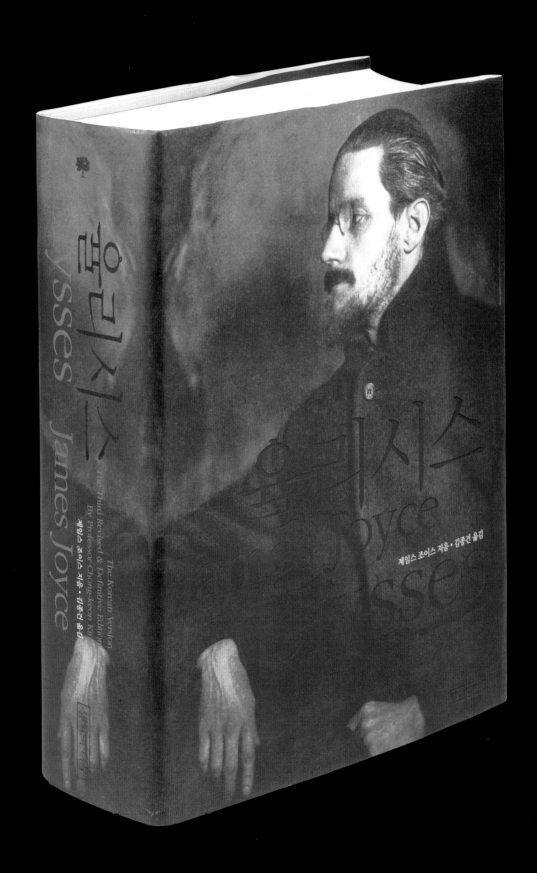

율리시스

제임스 조이스 지음, 김종건 옮김, 186×261×64mm, 생각의나무 2007

HWANG JULIE

HWANG JULIE(전 2권)

황주리, 280×300mm, 생각의나무 2007

헤럴드 블룸 클래식

윌리엄 셰익스피어 외 지음, 헤럴드 블룸 엮음, 정정호 외 옮김, 185×261×40mm

생각의나무 2008

문학 작품으로 원서의 분량이 많아 독자들이 쉽게 볼 수 있는 작은 판형 여덟 권과 기본 원서 판형
두 가지 형태로 동시에 진행했다. 당연히 디자인 컨셉트도 다르게 가야 했다. 작은 판형 책에는 아
기자기한 동화책 형태의 4도 일러스트를 시용했고, 큰 판형 책은 단도의 책으로 원서의 느낌을 최
대한 살려 편집했다. 덕분에 전혀 다른 레이아웃의 전혀 다른 책 두 권이 탄생했고, 개인적으로도
같은 원고를 다른 시선을 가지고 작업한 재미있는 경험이었다.

나의 『햄릿』 강의

이석기, 155×217×23.5mm, 생각의나무 2008

FIN-DE-SIÈCLE

세기말
비엔나

칼 쇼르스케 지음 | 김병화 옮김

VIENNA

조르주 뒤비의

지도로 보는 세계사
GRAND ATLAS HISTORIQUE

조르주 뒤비 지음 | 채인택 옮김 | 백인호 · 최생열 감수

우리가 아직 몰랐던
세계의 교양
101

생각의 나무 LAROUSSE

서울의 밤문화

낮과 다른 새로운 밤 서울로의 산책

"낮과 다른 밤 시간의 창조." 서울의 밤에 대해 사람들은 지난 세기의 획일적인 밤풍경에서 벗어나 새로운 원근법을 희구하고 있다. 그러한 밤은 개개인들의 다양한 감수성과 욕망이 생동하고, 삶에 여유와 활력을 불어넣는 재충전의 시간이 된다. 검은 여백으로 가득했던 도시는 점차 하나 둘 불을 밝히며 빛 속에서 다시 탄생하고 있다. 서울의 밤이 환하게 밝아온다. 김명환·김중식 지음

SEOUL
SEOUL
SEOUL
생각의 나무

서울의 밤문화 / 김명환·김중식, 183×236×21mm, 생각의나무 2007
문학 속의 서울 / 김재관·장두식, 183×236×21mm, 생각의나무 2007
서울사람들 / 장태동, 183×236×19mm, 생각의나무 2007

'서울문화예술총서'는 '서울문화재단'의 지원을 받아서 작업한 책이다. 공공기관의 지원을 받고 진행하는 책으로 품격이 있어 보이도록 요청을 받았고, 내가 컨셉트를 세울 때 실사 사진의 이용이 않으로 추상적으로 형상화해 작업하고 싶었다. 《서울의 밤문화》는 서울에 있는 밤의 건물을 추상적으로 표현해 보았고, 《문학 속의 서울》은 문학을 책으로 표현, 《서울사람들》은 대표적인 관광대교 앞에 사람을 배치했으며 사람은 책동을 형상화한 무늬를 사용해 역동성을 표현하고 싶었다.

문학 속의 서울

한국문학이 스케치한 서울로의 산책

개발의 중심에 놓이면서 문학 속에서 서울을 찾다 · 신동엽의 「종로오가」, 근대화의 희생양이 된 서울 와 김광섭의 「성북동 비둘기」, 이호철의 「서울」을에서 살아가면서 빛고 역전 풍경 · 신동문, 신동엽, 김종해의 60년대 한 번도 주인 되지 못했던 시들 · 최인호의 「미개인」, 최인호의 「소설가 서울을 시민들의 소외된 삶 구보 씨의 일일」· 조선작의 「영자의 전성시대」, 발전의 상징이 된 조세희의 「난장이가 쏘아올린 작은 공」, 박완서의 「이별 모던한 고층건물들의 스카이라인 뒤편에 의 김포공항」· 신상웅의 그림자처럼 놓여 있는 「포장마차」, 연작 · 신경림, 정희성, 장정일의 시들 · 서울의 아련한 모습들을 정도상의 「서울, 그 어느 쓸쓸한 사랑」, 박완서의 찬찬히 스케치한다 「꽃을 찾아서」, 공지영의 「우리들의 행복한 시간」, 김훈의 「배웅」, 김광석의 「213호 주택」, 김지하의 「오적」, 최인호의 「타인의 방」, 양귀자의 「비오는 날이면 가리봉동에 가야 한다」, 박영한의 「지상의 방 한 칸」, 신상웅의 「도시의 자전」, 최수철의 「소리에 대한 몽상」, 박완서의 「무중」, 이장동의 「녹천에는 똥이 많다」, 박상우의 「내 마음의 옥탑방」, 김윤영의 「철가방 추적 작전」, 김승옥의 「서울 1964년 겨울」, 조영래의 「어느 청년노동자의 삶과 죽음」, 이순의 「영하 4도」, 윤정모의 「신발」, 강석경의 「밤발의 황제」, 이균영의 「어두운 기억의 저편」, 오규원의 「가끔은 주목받는 생이고 싶다」, 정찬의 「푸른 눈」, 강석경의 「숲 속의 방」, 박노해의 「노동의 새벽」, 김인숙의 「강」, 김만우의 「그리운 거인들」, 박상우의 「샤갈의 마을에 내리는 눈」, 주인석의 「소설가 구보 씨의 하루」, 연작 · 이호철의 「서울은 만원이다」, 김승옥의 「서울의 달빛 0장」과 「영소는 힘이 세다」, 박완서의 「부끄러움을 가르칩니다」, 70년대 대중음악에 나타난 서울 · 이문열의 「서늘한 여름」, 김주영의 「아내를 빌려줍니다」와 「서울 구경」, 최일남의 「흔들리는 성」, 황지우의 「활연, 서럽, 서럽, 서울」,

SEOUL · 박완서의 「지문 날의 삽화 4」, 김원일의 「깨끗한 꿈」, 이남희의 「플라스틱 섹스」, 이순원의 「암구정동엔 비상구가 없다」, 마광수의 「즐거운 사라」· 문학 밖으로 걸어 나오다

김재관 · 장두식 지음

생각의 나무

서울 사람들

지금, 여기, 서울로의 산책

600년 역사 도시 서울은 과거의 다양한 풍취와 특징을 품고 있으면서 동시에 현대의 최첨단 문물까지 단시간에 흡수하고 빠르게 변모해온 공간이다. 이 공간에서 살고 있는 사람들을 일컫는 '서울사람'의 공통점은 무엇일까, 오늘 다시 '서울사람'을 화두로 꺼내는 이유는 '서울사람'이, 그리고 그네들의 삶의 이야기가 결국 '서울'을 묘사하는 주어가 되기 때문이다. 이 책은 서울의 주어들이 펼치는 다양한 삶과 생각들을 진솔하고 역동적인 글과 사진으로 보여준다.

장태동 쓰고 엮음

생각의 나무

기담문학 고딕총서(전 6권)

괴담 / 라프카디오 헌 지음, 심정명 옮김, 135×194×18.5mm, 생각의나무 2007 **붉은 죽음의 가면** / 에드거 앨런 포 지음, 김정아 옮김, 135×194×28mm, 생각의나무 2007

오월의 밤 / 니콜라이 바실리예비치 고골 지음, 조준래 옮김, 135×194×29.5mm, 생각의나무 2007 **뼈 모으는 소녀** / 믹 잭슨 지음, 문은실 옮김, 135×194×19mm, 생각의나무 2007

알함브라 1, 2 / 워싱턴 어빙 지음, 정지인 옮김, 135×194×23mm, 생각의나무 2007

내가 좋아하는 분야의 책이라 특별히 애착을 가지는 시리즈 중 하나다. 시리즈로 이어지고 양장과 판형이 정해져 있는 상태에서 어떻게 하면 시각적으로 다른 책과 차별화할지를 편집자와 많이 고민했었다. 그래서 내린 결론은 커버 없는 각양장, 그리고 본문 종이는 '이라이트'를 사용해 볼륨감을 주는 대신 가볍게 들고 다닐 수 있도록 했다. 결과물은 비교적 만족스러웠다. 남, 검정색의 책 �이 나란히

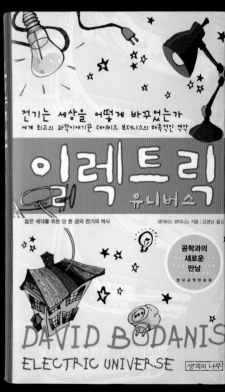

시크릿 하우스 / 데이비드 보더니스 지음, 김명남 옮김, 140×226×26mm, 생각의나무 2006

마담 사이언티스트 / 데이비드 보더니스 지음, 최세민 옮김, 140×226×27mm, 생각의나무 2006

E=mc² / 데이비드 보더니스 지음, 김민희 옮김, 140×226×28mm, 생각의나무 2006

일렉트릭 유니버스 / 데이비드 보더니스 지음, 김명남 옮김, 140×226×28mm, 생각의나무 2006

《시크릿 하우스》는 '라면' 책보다 평상자와의 일치 충돌이 잦았던 책이다. 그 당분이우 평상시 내가 해 왔던 나만의 색을 조금은 버려줄 수 있었으나 반신반의하기도 했지만 《시크릿 하

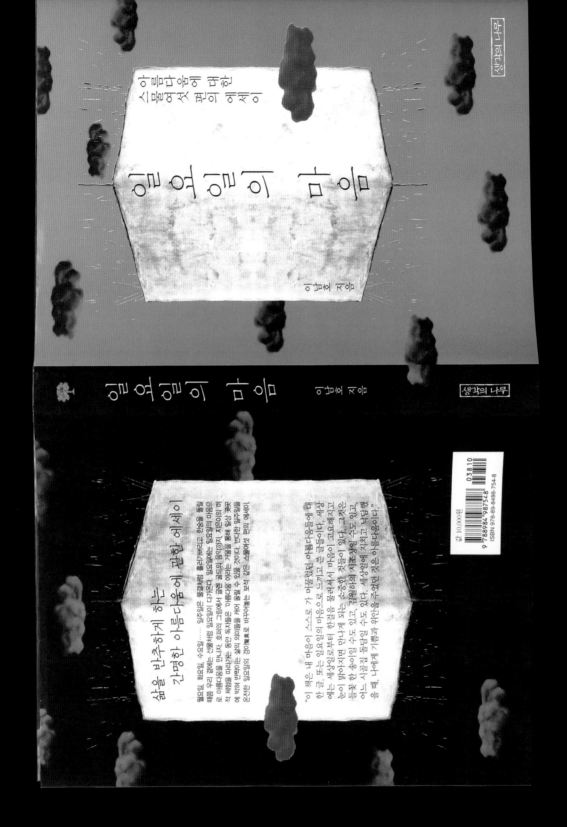

일요일의 마음
이남호, 153×207×20mm, 생각의나무 2007

장기간에 걸친 도록(오치균 도록) 작업으로 단행본 디자인에 목말라 있을 때 의뢰받은 책이다. 책 제목(이유 없이 제목이 좋았다)을 듣고 책이 이야기하는 소리에 이끌려 신고의 고통 없이 디자인을 했다. 끝난 후 드물게 흡족했던 책이다. 그런데 당황스럽게도 저자 이남호 선생님이 생각하는 《일요일의 마음》과 일치하지 않았다. 다른 방향의 시안과 현 표지(기존의 시안에서 색을 조정)를 다시 보여 드려 지금의 표지가 됐다. 시간이 지나 든 생각은 난 한가롭고 여유로운 일요일의 마음(기존: 주색–화이트)으로 해석해 작업했는데… 선생님은 조금 더 특별한 일요일의 마음으로 해석되길 원하셨던 건 아닐까 하는 짐작이다.

46

존 길링엄 · 대니 댄지거 지음 | 황정하 옮김 1215 마그나카르타의 해
THE YEAR OF MAGNA CARTA

생각의나무

THE YEAR OF MAGNA CARTA

THE YEAR OF
MAGNA
CARTA
마그나카르타의 해 1215

존 길링엄 ·
대니 댄지거 지음

황정하 옮김

생각의 나무

THE YEAR OF MAGNA CARTA

1215년 6월 15일, 잉글랜드의 온 잉은 러니미드 초원에서 그의 목적해 맞서 반란을 일으긴 신하들과 마주앉아야 했다. 그들은 왕에게 자신들이 작성한 '자유현장'을 들이밀며 옥새를 찍으라고 요구했다. 이것이 바로 마그나카르타, 대헌장이었다.

총 63절의 대헌장은 매우 혁명적인 문서였다. 이는 전제 왕권에 대한 역사상 최초의 근본적 인도전이었으며, 그중에도 전 세계 인류의 권리를 강한 어조로 설파하고 있는, 다음 두 절은 800년이 지난 오늘날까지도 특히 감동적으로 다가온다.

'짐은 누구를 위하여서라도 정의와 재판을 팔지 아니하며, 또 누구에 대하여도 이를 거부 또는 지연시키지 아니한다.'

'자유민은 누구를 막론하고 자기와 같은 신분의 동료에 의한 합법적 재판 또는 국법에 의하지 않는 한 체포, 감금 또는 그 외의 어떠한 방법에 의해서라도 자유를 침해받지 아니한다.'

이것은 장치권력의 투명을 중세 영국에서의 삶을 바꾸어 놓았고, 패션, 음식, 교육, 의료, 종교, 성생활에 이르는 모든 분야에 영향을 미쳤다. 이 책은 이 중요한 해의 중요한 모습을 국가적 사건 과 개인의 생활을 낱낱들에 펼쳐 생생하게 보여주고 있다.

값 15,000원
03920
9 788984 984158
ISBN 89-8498-415-9

1215 마그나카르타의 해
존 길링엄 · 대니 댄지거 지음, 황정하 옮김, 148×200×34mm, 생각의나무 2005

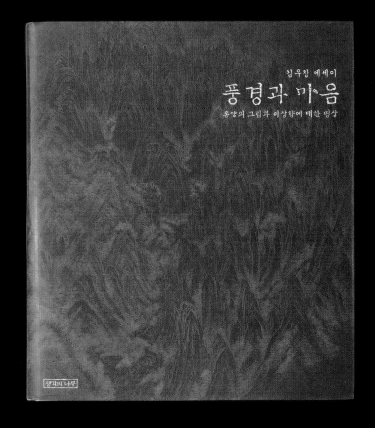

자유와 인간적인 삶
김우창, 132×218×16mm, 생각의나무 2007

풍경과 마음
김우창, 228×250×15mm, 생각의나무 2003

사랑하는 이와 함께 걷고 싶은 동네

유럽의
책마을을
가다

정진국 글 사진

세금
이야기

전태영 지음

상각의 나무

김광일의 책 읽어주는 남자, 하나

빼빼융의
책읽기

김광일 지음

상각의 나무

한 공부꾼의 자기 이야기

공
부
도
둑

장회익 지음

배우는 사람 장회익 선생의 '앎의 즐거움'으로 이어진 아름다운 공부인생

그런데 내게 문제가 하나 발생했다. 내가 시험과 관련하여 하느님께 어떻게 기도를 드릴 것이나 하는 문제이다. 나로서는 이번 대학입시가 매우 중요한 관문이 되는데, 여기를 통과하게 해달라고 기도를 드릴 것이냐 아니냐 하는 것이다. 내가 합격하는 것이 좋기만 한 일이라면 그렇게 해달라고 해서 안 될 것이 없겠지만, 내가 합격하면 누구 하나가 떨어져야 하는데 나를 붙여달라는 것은 누구 하나를 떨어뜨려 달라는 것과 마찬가지 이야기가 아닌가? 결국 나는 공정하게 해달라고 기도를 드리는 길밖에 없었다. 상대가 나보다 더 적합한 사람인데 내가 합격한다면 이는 옳지 않은 일이니 단지 누구 하나 실수에서 순석만 뒤바뀌지 않게 해달라는 것 이상 더 드릴 기도가 없었다.

상각의 나무

유럽의 책마을을 가다
정진국, 138×210×22mm, 생각의나무 2008

세금 이야기
전태영, 160×224×32mm, 생각의나무 2005

빼빼융의 책읽기
김광일, 148×200×178mm, 생각의나무 2006

공부도둑
장회익, 145×205×20mm, 생각의나무 2008

어떻게 북디자인에 대해 흥미를 느끼게 됐나?

IMF가 터지자 다니던 광고 대행사에서 해고됐다. 사회생활 4년 만에 원점으로 돌아가 진지하게 진로를 고민해야 했다. 광고 디자인도 흥미진진한 일이었지만 대중 앞에서 내 생각을 조리 있게 표현하고 설득해야 한다는 점이 눌변인 내겐 큰 스트레스였다. 그러던 중 선생님의 소개로 건축 잡지사의 디자이너로 일하게 되면서 광고 디자인에서는 몰랐던 편집 디자인의 매력을 알게 됐다. 그러나 매달 똑같은 일정으로 돌아가는 잡지의 생리는 내게 맞지 않았다. 좀 더 자유롭게 일하고 싶었는데 마침 '정병규 북디자인전'을 보고 북디자인이란 영역에 관심을 갖게 됐다. 시각 디자인을 전공한 나에게 북디자인은 어린 시절 꿈이었던 화가에 가장 근접한 창조적이고 자유로운 세계로 보였다.

회고해 볼 때 가장 기억에 남는 북디자인 작업은?

수필집 〈해인사를 거닐다〉는 프리랜서로 독립을 한 지 얼마 안 돼 의뢰받은 책이다. 제목에 포커스를 맞추는 디자인을 할 때, 제목 글자를 이미지로 생각하고 아이디어를 짜낸다. 이 책의 키워드를 산책과 느림으로 두었다. 차분한 마음으로 해인사의 길을 걸으며 좋은 말씀을 음미하고 인생을 돌아보는 분위기를 살리기 위해 이미지는 최대한 은은하게 여백을 살려 배경으로 깔았다. 그리고 좋은 제목을 살리려고 노력했다. '거닐다'란 단어에서 느리게 산책을 하며 책의 내용을 음미하는 느낌을 주기 위해 '거닐'과 '다' 사이를 멀리 떨어뜨렸다. 그리고 그 사이에는 제목과 더불어 강조돼야 하는 쟁쟁한 저자들의 이름을 배치했다. 저자를 강조해 달라는 출판사의 요구에 대한 내 나름의 해법이었다. 제목은 하나의 덩어리로 묶어서 보여 주어야 한다는 고정관념을 깬 사례다. 디자이너의 새로운 시도를 받아들여 준, 말이 통하고 열정이 넘치는 편집자와의 일이었기에 더욱 기억에 남는다.

당신의 디자인 작업에 가장 큰 영향을 준 사람은?

성인의 마음속엔 누구나 '상처 받은 아이'가 있다고 한다. 나의 상처 받은 아이는 '외로운 아이'다. 항상 나를 벼랑 끝에 몰아붙이는 그 아이는 불쑥 세상엔 나 혼자라는 사실을 일깨워 준다. 녹록지 않은 세상에 우두커니 서 있는 내게 그 아이가 극한의 외로움을 줄 때 나의 외로움을 잠시 보듬어 주는 친구는 나의 일이었다. 내가 살아 있음을, 이 넓고 넓은 세상 한 부분에선 필요한 사람일 수도 있겠다는 안도감을 주곤 한다.

당신의 북디자인 스타일에 대해 설명해 달라.

'제목'에 텍스트의 이미지와 분위기를 표현하려 한다. 예를 들면 〈침대와 책〉이란 책에서 '모든 일상을 마무리하고 침대에서 편하게 책을 읽는다'란 느낌을 주기 위해 잠들기 전 불편한 옷을 벗어 버리듯 제목의 자음과 모음의 간격을 벌려 주어 긴장감을 풀어 주었다. 그리고 몽환적인 사진 위에 흰색의 편안한 잠옷을 입은 모습처럼 책 전체에 크게 흰색 제목을 깔아 주었다. 이렇게 텍스트를 정직하게 한 컷으로 표현하되 아이디어와 유머를 첨가하려 한다. 성실하기만 한 모범생에서 유머감각이 넘치는 팔방미인 모범생으로 거듭날 수 있도록 말이다.

당신의 영감은 어디에서 오는가?

질투는 나의 힘. 현재 활동하고 있는 모든 분야의 그래픽 디자이너와 아티스트의 기발한 작품이 날 자극한다. 서점에 가는 것이 스트레스가 된 것도 이 일을 시작하면서부터다. 책의 내용보다는 먼저 디자인에 시선이 고정되고 날 자극하는 디자인을 빠른 속도로 탐색하다 보면 어느새 내 몸은 지쳐 버린다. 언젠가 세상의 빛을 보리라 기대하고 있던 내 머릿속 구석진 곳의 아이디어를 나보다 더 멋지게 풀어낸 작품이나 미처 내가 생각하지 못한 기발한 아이디어를 보여 주는 디자인을 보면 온몸으로 그 디자이너를 저주하게 된다. 곧이어 세상에 대한 두려움이 급격하게 나를 엄습해 온다. 그럼 다시 겸손한 자세로 돌아가게 된다.

전체 북디자인 과정 중 당신이 가장 중요시하는 단계는 무엇인가?

한 권의 책이 나오기까지 모든 단계가 중요하지만 책의 전체 실루엣을 잡아내는 아이디어 구상 단계가 가장 긴장된다. 연애를 막 시작한 시절, 애인을 만나러 가기 전의 '떨림' 같은 순간이다. 한 권의 책, 그 녀석의 외모와 명줄을 출판사와 함께 책임지고 있다는 부담감, 책임감, 의무감 등의 두려움을 어깨에 짊어지고, 처음 의뢰받았을 때의 막막함이라는 어둠을 뚫고 아이디어라는 기특한 새싹이 터져 버렸을 때의 그 쾌감과 전율은 백 명의 장동건과도 바꿀 수 없다. 더불어 출판사가 그 아이디어를 흡족해하고 독자에게 좋은 반응까지 얻는다면 금상첨화겠지만.

편집자와 커뮤니케이션하는 당신의 방식에 대해 설명해 달라.

편집자와 출판사의 머릿속에 있는 그 책의 이미지를 최대한 파악하려 노력한다. 북디자인이란 그 출판사의 주관적 시각이 최종적으로 적용되는 것이니까. 그 책의 컨셉트와 책이 떠올리는 이미지들을 거칠게나마 단어와 형용사로 표현해 달라고 편집자에게 부탁한다. 상대의 생각과 나의 생각이 다를 땐 내 머릿속에 떠오르는 이미지들과 컨셉트를 편집자에게 설명하고 의견을 조율하고자 노력한다.

당신의 인생철학은? 당신의 디자인 철학은?

낙엽이 굴러가는 것만 봐도 친구들과 자지러지게 웃던 시절에서 아득히 멀어져 버린 나이. 재미있는 일이 생각나지 않는 나이. 비록 이제 격정적이고 악연한 떨림은 없지만 남은 반평생은 나른한 오후 햇살 아래 잔잔한 호수 같은 소박한 행복으로 장식하고 싶다. 이러한 내 간절한 소망으로 일궈 낸 인생관은 '유쾌한 척, 최선을 다해 노력해 보고, 아님 말고'다. 디자인도 일맥상통한다. 힘든 세상, 디자인에 유머가 들어가서 잠시 미소 지을 수 있으면 더 좋고, 아님 말고.

후배에게 하고 싶은 말.

용기 있는 자가 미인을 얻듯. 겁은 나겠지만 용기를 갖고 우선 시작하라. '된다'라는 자기 암시를 하라. 자기 자신을 믿고 죽어라 노력하고 인내한다면 인생 목표에 한 걸음 더 다가가지 않을까. 한 가지 더. 끊임없는 질투심을 품어라. 미인을 얻었다고 방심하지 말고 계속 감시하고 본인의 창조력을 가꾸시길.

당신의 최종 목표는 무엇인가?

내 나이 50세. 60세보다 기운과 열정이 아직 남아 있어 약간의 모험을 감행할 수 있는 나이. 몇 명의 친구들. 가족과 함께 동남아시아의 구들이 끝내 주는 휴양지에 조그마한 부락을 만들고 싶다. 1년 중 6개월은 복잡한 서울에서 함께 늙어 버린 편집자와 티격태격 일을 하고, 나머지 반은 별장에서 아무 생각 없이 숨쉬기 운동하며 내 늙은 몸을 쉬게 해 주는 고마운 나라의 불쌍한 고아들을 돌보고 싶다.

정 계 수

Chung, Kye Soo 1972년 서울 출생. 1995년 홍익대학교 시
각디자인학과를 졸업했다. 1998년까지 광고 회사 '금강기획'에서 그래픽 디자이너로 일했으며 잡
지 〈건축문화〉의 편집 디자이너를 거쳐 1999년 출판사 '문학동네'에 들어가 북디자인에 입문했다.
이후 1년 동안 '바다출판사'의 디자이너로 일했으며 2002년 북디자인 스튜디오인 '나무디자인'을
열고 프리랜서 북디자이너로 활동하고 있다. 문학, 인문, 사회, 경제, 경영 등 다양한 분야에서 활
발하게 작업하고 있다. 광고 회사에서 일했던 경험과 노하우를 살려 독자와의 커뮤니케이션을 우선
시하는 컨셉트 지향의 작업물을 만들고자 한다. **three4@empal.com**

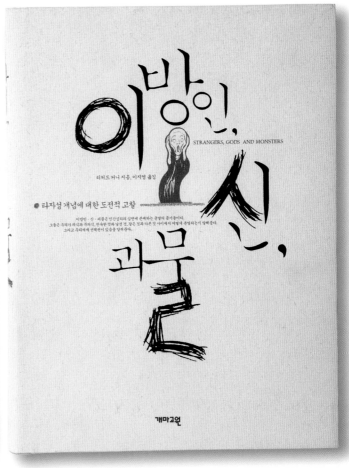

바보들의 심리학
옌스 푀르스터 지음, 장혜경 옮김, 149×220×22mm, 웅진지식하우스 2008

이방인, 신, 괴물
리처드 커니 지음, 이지영 옮김, 155×205×32mm, 개마고원 2004

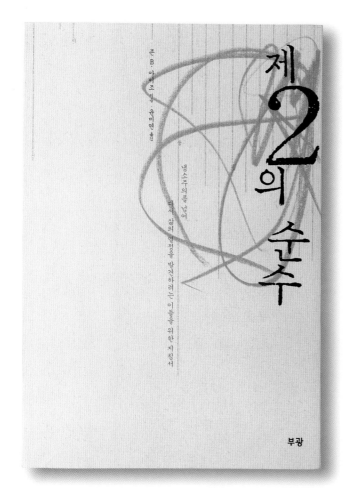

제
2
의
순수

존 B. 아이조 지음 · 윤미연 옮김

냉소주의를 넘어

다시 삶의 열정을 발견하려는 이들을 위한 지침서

부광

운명에 맞서는 일곱 가지 지혜

As a Man Thinketh

제임스 알렌 | 이은 옮김

남편과원숭이

제2의 순수

존 B. 아이조 지음, 윤미연 옮김, 142×204×22mm, 부광 2004

용의 꼬리를 간질이다

제임스 알렌 지음, 이은 옮김, 148×208×12mm, 남편과원숭이 2007

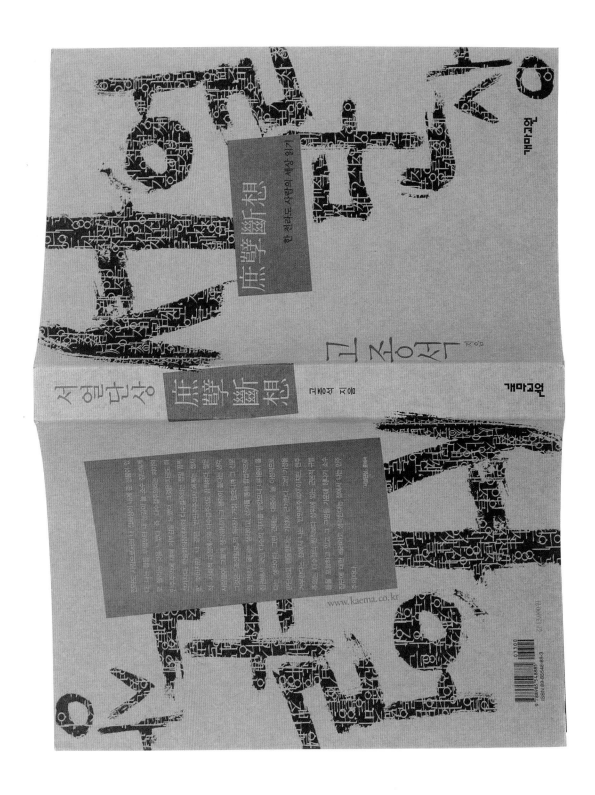

서얼단상
고종석, 151×221×25mm, 개마고원 2002

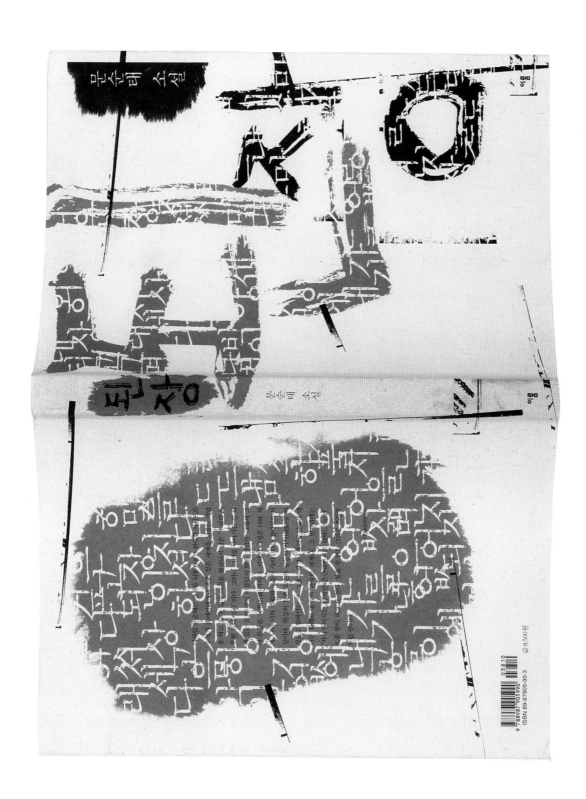

된장

문순태, 154×223×18mm, 이룸 2002

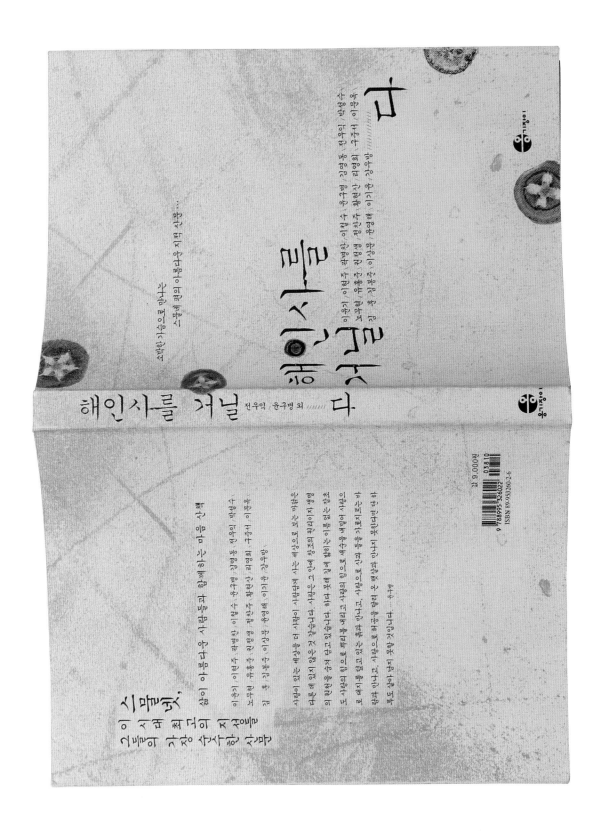

해인사를 거닐다
이윤기·이현주 외, 153×211×17mm, 옹기장이 2003

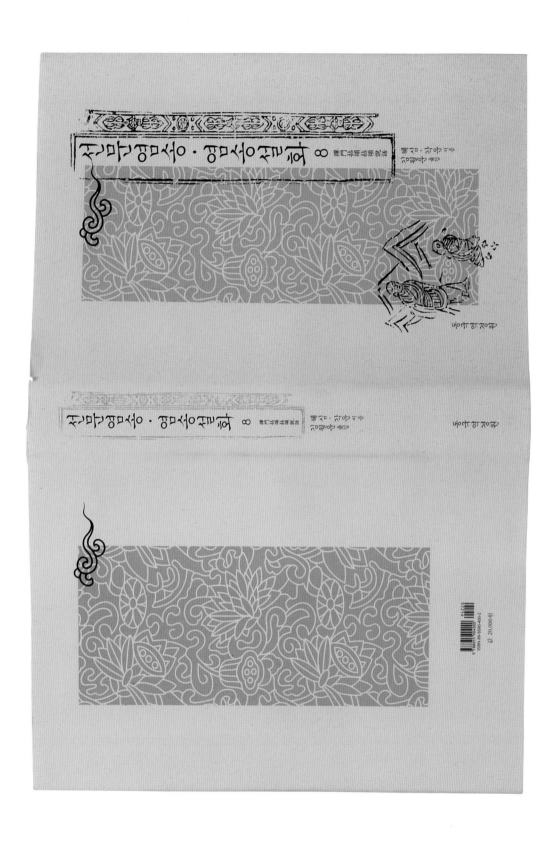

선문염송·염송설화

혜심·각운 지음, 김월운 옮김, 160×231×30mm, 동국역경원 2005

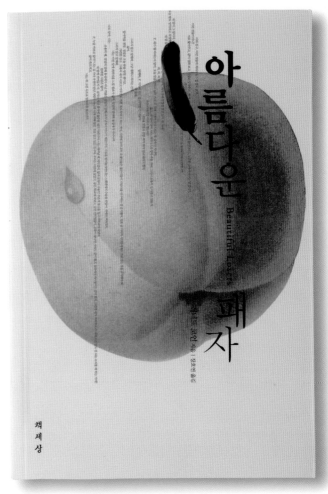

시티

알레산드로 바리코 지음, 이승수 옮김 153×224×20mm, 바다출판사 2001

편집자는 작가의 매력적인 모습을 표지 이미지로 활용해 달라고 요구했다. 인물을 사용한 에세이의 느낌을 피하기 위해 작가 사진을 배경으로 은은하게 표현하고, 메인 이미지로 소설 속 각각의 스토리를 도시처럼 만들어 텍스트 빌딩 숲으로 디자인했다. 이 소설에서는 등장인물과 스토리가 중첩되고 현재와 과거, 현실과 상상, 존재와 비존재가 뒤섞이는데, 독자로 하여금 안개 속을 헤매는 듯한 느낌을 주기 위해 검은색 타이포로 처리된 빌딩 숲 뒤에 화면을 향해 걸어 나오는 듯한 작가 사진을 부옇게 묘사했다. 제목은 명조체를 도회적인 느낌이 들도록 얇고 날렵하게 매만져서 영문 제목 크기와 대비되도록 크게 표현했다. 작업한 지 수년의 세월이 흘렀지만 개인적으로 애정이 가는 디자인이다.

아름다운 패자

레너드 코언 지음, 장호연 옮김, 141×210×24mm, 책세상 2008

처음 제목을 접했을 때 구체적 이미지가 떠오르지 않아 무척 고민스러웠다. 추상적 이미지의 시안을 여러 개 만들고 버렸다. 다행스럽게도 출판사에서 한 달 이상의 시간을 할애해 주었기에 다시 백지 상태로 돌아와 생각할 수 있었다. 〈아름다운 패자〉는 1966년 출판 당시 언어 실험의 최극단을 보여 준 아일랜드 작가 제임스 조이스(James Joyce)의 재래라는 평을 들을 만큼 문학성을 인정받은 작품이다. 하지만 쉽게 읽혀지지 않는 작품인 만큼 표지에서는 반대로 구체적 이미지로 쉽게 표현하려 했다. 〈커커스 리뷰(Kirkus Reviews)〉에서 "신비로우면서도 불경스럽고 시적이면서 음탕한 작품"이라고 추천했듯이 에로틱하면서도 천박하지 않은 이미지를 표현하려 했다. 그래서 탐스러운 엉덩이 같은 복숭아를 화면 전체에 터질 듯하게 배치하고 '패자'라는 운율에 맞춰 제목과 작은 서체들이 눈물이 떨어지듯이 디자인했다.

빙벽

이노우에 야스시 지음, 김석희 옮김, 140×195×36mm, 마운틴북스 2008

자기 추구의 꿈과 자기 포기의 현실 사이의 냉엄한 빙벽을 넘으려는 이상주의적 인간의 몸짓. 〈빙벽〉은 제목에서 느껴지듯 험준한 산을 배경으로 목숨을 의지하며 우정을 맺어 온 산사나이들의 이야기다. 이 책의 키워드를 남성적, 거침, 꿈과 현실의 단절, 차가움 등으로 잡았다. 거친 붓 터치로 쓰인 '빙벽'이란 제목 자체가 메인 이미지가 됐다. 그리고 화면 전체에 가득 찬 두 글자 사이, 현실을 의미하는 도시와 꿈을 의미하는 산의 단절을 표현하기 위해 작은 글자 벽을 만들고 그 벽을 넘으려는 두 주인공을 제목 위에 배치했다. 전체적인 색상은 강하고 남성적인 느낌을 주는 검은색과 차가운 빙벽을 의미하는 하늘색 두 가지 색깔로 제한했다. 처음 제목을 듣고 바로 이미지가 떠오르고 실제 작업과도 맞아떨어진, 흔치 않게 기분 좋은 작업이었다.

너에게 나를 보낸다

장정일, 130×195×28mm, 김영사 2005

젊은 감각과 도발성으로 신세대 문학의 선두가 됐던 작가, 외설과 예술의 경계에 위태롭게 서 있던 작가, '장정일'이란 이름 자체가 화두와 코드로 상용되는 작가. 1990년대 충격적으로 읽었던 이 소설의 표지를 주최 측이 돼서 다시 만났다. 많은 말이 필요 없이 도발적인 '장정일'이란 이름과 제목만 뇌쇄적인 핑크로 디자인하고, 1980년대의 엄숙한 지적 분위기에 대한 환멸을 거칠게 표현하고자 파괴적인 붓 터치를 이용해 성을 상징하는 망사 스타킹의 여자 다리를 단순하게 묘사했다. 모험적인 디자인이라 보수적인 디자인을 고집하는 출판사에서 싫어할 것 같았지만 당시 새로 오신 편집장의 첫 번째 책인지라 아주 작은 희망을 걸고 창작의 나래를 펼쳐 통과된 작업이다.

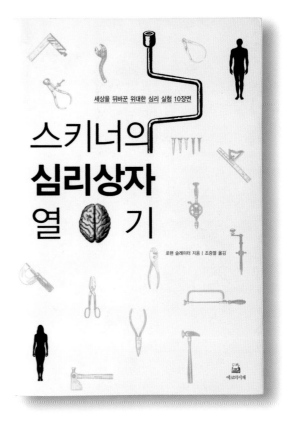

클릭을 발명한 괴짜들

강태훈, 154×225×17mm, 궁리 2005

초보자의 삶

스와보미르 므로제크 글, 카발 그림, 유혜자 옮김, 130×194×17mm, 하늘고래 2006

이 그림은 왜 비쌀까

피로시카 도시 지음, 김정근·조이한 옮김, 147×220×21mm, 웅진지식하우스 2007

스키너의 심리상자 열기

로렌 슬레이터 지음, 조증열 옮김, 152×224×20mm, 에코의서재 2005

사람은 왜 만족을 모르는가?

로리 애슈너·미치 메이어슨 지음, 조영희 옮김, 153×223×15mm, 에코의서재 2006

포도주 예찬

샤를 보들레르 외 지음, 임희근 옮김, 130×195×15mm, 21세기북스 2005

문학의 숲을 거닐다

장영희, 155×195×24mm, 샘터 2005

달팽이 뿔 위에서 내려오기

정엔 지음, 성은리 옮김, 141×209×8mm, 옹기장이 2003

어떻게 북디자인에 대해 흥미를 느끼게 됐나?

책이 나오기 전 원고를 읽는 재미가 상당했다. 날것의 이 원고가 책이 되려면 어떤 '꼴'일까를 상상하면서 읽어 내려가는 그 순간, 이전의 독서와는 완전히 다른 경험이었다.

회고해 볼 때 가장 기억에 남는 북디자인 작업은?

이미 한 권으로 묶여 나왔던 책을 테마별로 분권해 다시 작업했던 〈아케이드 프로젝트〉, 박재동 화백과 지난한 그림 작업을 하고, 고어 풀이를 보기 좋게 처리하는 게 관건이었던 〈임꺽정〉이 기억에 남는다. 편집자의 만류에도 불구하고 지금은 쓰이지 않는 한글 문자를 그림으로 만들어 일일이 본문 텍스트에 심느라 엄청난 고생을 사서 했던 〈新女性〉도 잊을 수 없는 작업 중 하나다.

당신의 디자인 작업에 가장 큰 영향을 준 사람은?

안상수 선생님. 디자인이 무엇인지 알려 주신 분이다. 선생님의 타이포그래피 수업을 쫓아가다 보면 언제나 새로운 어딘가에 도착해 있었다. 지금은 삶을 대하는 자세까지도 배우게 된다. 헬무트 슈미트(Helmut Schmid) 선생님은 오랜 직장 생활 끝에 뒤늦게 시작한 대학원 수업을 통해서 뵙게 됐다. 끊임없이 쏟아내기만 하는 직장 생활 탓에 타성에 젖어 있던 시기에 선생님을 만난 건 정말 행운이었는데 특히 글자를 다루는 태도는 감동 그 자체였다. 대학교 1학년 때 들었던 안상수 선생님의 타이포그래피 수업 이후 처음으로 받는 충격이었다. 작업하는 데 있어 다시 활력을 갖게 된 것은 순전히 헬무트 슈미트 선생님 덕분이다. 감사하다.

당신의 북디자인 스타일에 대해 설명해 달라.

기본이 단단한 디자인적 성취. 제목 타이포그래피의 노련함과 엄격함 등은 나에게는 두 번째 문제다. 모든 판단에 우선하는 건 이 책을 읽고 싶은 마음이 드는가이다. 어설프고 졸렬해도 굳이 나의 소중한 시간을 내서 읽고 싶은 마음이 들게 하는 북디자인에 가치를 느낀다. 그리고 또 한 가지, 제목 그 자체가 주는 메시지에 집중한다. 특히 표지는 아직 책을 읽지 않은 사람들에게 전하는 메시지다. 제목과 어우러진 한편의 비주얼 '시'라고나 할까.

당신의 영감은 어디에서 오는가?

매일 보는 신문, 시사 월간지, 출근하고 퇴근하는 골목골목의 풍경, 이름 모를 사람들, 강아지, 고양이.

전체 북디자인 과정 중 당신이 가장 중요시하는 단계는 무엇인가?

판형, 본문 포맷, 제목 타이포그래피는 정말 중요하다. 하지만 이 모든 것에 앞서 처음 원고를 읽거나, 기획 방향을 듣고 난 다음 직감으로 느껴지는 무언가를 중요하게 생각한다. 그 느낌이란 것은 구체적인 색감이나 형태라기보다 '온도'라는 표현이 적절할 듯싶다. 얼마나 차가운지, 어느 정도 따뜻한지를 가늠하는 적절한 온도. 원고가 갖게 될 구체적인 책의 꼴을 생각하기에 앞서 그런 적절한 온도가 그려지지 않으면 작업이 힘들어지기도 한다. 그때는 원고에 대한 공부(애정이 포함된)가 더 필요해지는 순간이다.

편집자와 커뮤니케이션하는 당신의 방식에 대해 설명해 달라.

가능한 한 디자이너의 언어는 쓰지 않는다. 원고 내용에만 집중하는 대화를 즐긴다.

당신의 인생철학은? 당신의 디자인 철학은?

한데 어울려 조화로울 것. 만끽할 것.

후배에게 하고 싶은 말.

북디자인은 텍스트와 이미지를 넘나들면서 무르익어 가는 재미난 작업이다. 즐기길 바란다.

당신의 최종 목표는 무엇인가?

창작과 비평을 동시에 하고 싶다.

오 진 경

Oh, Jin Kyung 1972년생. 홍익대학교 미술대학 시각디자
인학과를 졸업하고 동 대학원을 수료했다. 4년여 동안 광고 회사 '오리콤' '선연'에서 디자이너로 활
동했다. 1998년 겨울, 출판사 '문학동네'에 들어가면서 북디자인에 입문했으며 2002년 봄부터 프
리랜서 북디자이너로 활동하고 있다. 2008년 '한국출판인회의'가 주는 올해의 출판인 디자인 부문
상을 받았다. vivide@chol.com

아름다운 아이

이사카 이라 지음, 양억관 옮김, 130×193×21mm, 작가정신 2005

조제와 호랑이와 물고기들

다나베 세이코 지음, 양억관 옮김, 132×195×24mm, 작가정신 2004

남쪽으로 튀어!(전 2권)

오쿠다 히데오 지음, 양윤옥 옮김, 130×190×22mm, 은행나무 2006

스텝 파더 스텝

미야베 미유키 지음, 양억관 옮김, 132×195×22mm, 작가정신 2006

즐거운 나의 집
공지영, 152×225×17mm, 푸른숲 2007

핑퐁
박민규, 145×210×15mm, 창비 2006

댄서
콜럼 매칸 지음, 성귀수 옮김, 153×225×25mm, 작가정신 2006

포스트 잇
김영하, 152×210×13m, 현대문학 2002

—한홍구의 역사이야기—

대한민국史

단군에서 김두한까지

우리 손으로 자주적인 근대화에 실패하고 비극적인 세기말에 의해 민족의 살길임을 지적하는 것은 우리 역사가 귀납적으로 전개되었다고 단정적이려는 것은 아니다 민족의 해방과 근대적 민족국가의 건설을 위해 우리는 참으로 피눈물나게 주체적 노력을 기울여왔으나 불행히 승리하지 못한 것이다 단 한번 승리 어떤 민중가요가 노래하던 그 단 한번 승리의 혜택한 감격을 안착 맛보지 못했다는 것이다

한겨레신문사

닛뽀니아 닛뽄

아베 가즈 시게 지음, 김춘미 옮김, 132×195×22mm, 웅진지식하우스, 2008

800

가와시마 마코토 지음, 양억관 옮김, 130×193×20mm, 작가정신, 2005

장원의 심부름꾼 소년

백민석, 152×225×15mm, 문학동네 2001

논개(전 2권)

김별아, 135×200×24mm, 문이당 2007

Q
루터 블리셋 지음, 이현경 옮김, 135×212×55mm, 새물결 2006

알도와 떠도는 사원
김용규·김성규, 145×210×36mm, 웅진지식하우스 2006

新女性

연구공간 수유+너머 근대매체연구팀, 145×225×25mm, 한겨레신문사 2005

1930년대에 발행됐던 잡지 안구사로 지금은 쓰지 않는 고어들이 상당히 많았다. 그 때문에 지금은 쓰이지 않는 현글 450자 정도를 그림으로 하나하나 만들어 본문 텍스트에 일일이 심었다. 편집자는 그 작업에

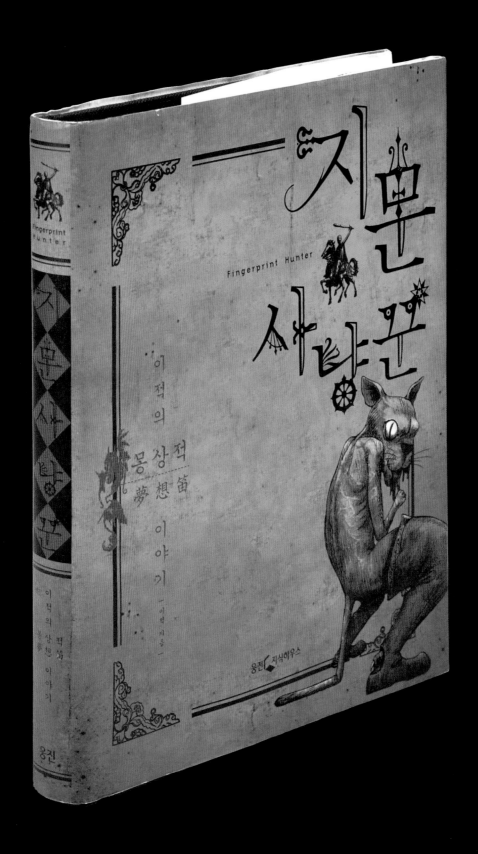

지문 사냥꾼

이적 155×190×21mm 웅진지식하우스 2005

이불 위에 앉아 서로 마주 보며 두 시간 정도를 아무 말 없이 있었다.

외계령은 그때 내게 많은 얘기를 한 것 같다. 아니, 어떤 소리를 낸 것은 아니다. 그렇다고 TV에서 본 텔레파시처럼 내 머릿속에만 울리는 목소리가 들렸던 것도 아니다. 외계령은 그런 식으로 대화하는 것 같지 않았다. 다만, 내 마음속에, 그에 대한 정보들이 자연스럽게 떠오르도록 도와주는 것 같았다. 그 두 시간 동안 난 외계령에 대해 많은 것을 알게 되었다. 무엇보다 그 영이 외계에서 온 것이라는 점, 그리고 나와 이 지구에 대해 궁금한 점이 많다는 것을 알게 되었다. 그 밖엔 또, 음, 잘, 알아듣지 못했다. 어쨌거나, 나도 그 외계령에게 지구에 대해 무언가 가르쳐주고 싶었지만, 나 자신 지구에 대해 전혀 아는 바가 없다는 것을 깨닫고 입을 다물었다. 그리고 두 시간 후 호롱이는 다시 그냥 호롱이 인형으로 돌아와 있었다.

그 후에도 잊을 만하면 외계령은 내 집 안의 무언가에 것들곤

통 곳곳에 남아 있었다. 입 안에 남아 있는 쌀쌀한 감촉이 여인의 체취인지 와인의 향기인지 분간하려 애쓰며 총독은 피곤한 몸을 소파 깊숙이 파묻었다. 그때 부관이 노크를 하고 들어와 보고했다.

"오늘도 역시입니다. 오늘은 셋입니다."

총독의 미간이 찌푸려졌다. 벌써 석 달 전부터 매일 밤마다 사람들의 지문이 사라지는 자간이 일어나고 있었다. 피해자들을 하나같이 누군가에 의해 지

문을 감탈당했다고 주장했다. 오, 제정신이 아닌 상태에서 횡설수설한 증언이 정확히 일치하진 않았지만, 대략 그 '누군가'가 대여섯 개의 다리를 가진 말을 타고 어디선가 질풍같이 달려와 그들의 두 손을 향해 칼을 내리치면 엄지국 하나 없이 열 손가락의 지문 모두가 완전히 사라진다는 것이었다. 첫날의 피해자는 100의 명에 달했다. 총독은 이것이 집단히스테리의 일종이거나, 총독의 권위에 도전하려는 불순분자 민중들의 장난질이라고 보고 무시해버렸다. 하나 그 다음 날도 그 다음 날도 사건은 이어졌다. 사람들은 공포에 질리기 시작했고, 도시의 치안부들을 성토하며 스스로 불빛 금지 시간을 정해 지키기로 했다. 총독은 뒤늦게 사태의 심각성을 깨닫고 방마다 휘하의 군인들을 요성에

호시 신이치의 플라시보 시리즈(전 33권)
한밤의 숨바꼭질 / 호시 신이치 지음, 윤성규 옮김, 130×190×14mm, 지식여행 2007
지구씨 안녕 / 호시 신이치 지음, 윤성규 옮김, 130×190×14mm, 지식여행 2007
봇코짱 / 호시 신이치 지음, 윤성규 옮김, 130×190×14mm, 지식여행 2007
희망의 결말 / 호시 신이치 지음, 윤성규 옮김, 130×190×14mm, 지식여행 2007
도련님과 악몽 / 호시 신이치 지음, 윤성규 옮김, 130×190×14mm, 지식여행 2007

현대문학상 수상작품집(전 4권)
손창섭 외, 150×217mm, 현대문학 2008

임꺽정(전 10권)
홍명희, 145×210mm, 사계절 2008

북한과 정식 판권 계약으로 10년 만에 나온 개정판이다. 10년 전 편본에 그림을 그렸던 박재동 선생님이 이번 개정판에도 각 장별로 그림을 그렸다. 디자이너가 원고를 읽고 그림이 들어갈 장면 세 가지를 먼저 제안하고, 편집자와 합의를 거친 뒤에 박 선생님께 두 종류로 선택의 여지를 드렸다. 장면 합의를 하고 그림을 주고받는 데 걸린 기간만 꼬박 2년이다. 이 작품의 또 다른 관건은 소설 속에 자주 등장하는 고어의 의미를 독자들이 보기 좋고 편하게 찾아볼 수 있도록 처리하는 것이었다. 대안으로 먼저 지금은 사라진 표현들을 한데 묶어 낱말풀이집을 만들었다. 하지만 매번 낱말풀이집을 찾는 게 불편할 수도 있어 본문에도 주를 달기로 했다. 각주 처리가 많으면 독서의 흐름을 방해할 수도 있기 때문에 페이지 오른쪽 중간에 기존의 각주 형태를 탈피한 새로운 형태의 주를 붙였다. 소설을 한결 풍성하게 만들 수 있으리라 기대하고 시도해 본 모델이다.

세계 호러단편 100선
헤르 (그 얼만 포 하워드 필립스 러브크래프트 외 지음, 정진영 엮고 옮김, 157×230×60mm
책세상 2005

은하수를 여행하는 히치하이커를 위한 안내서
더글러스 애덤스 지음, 김선형·권진아 옮김, 155×230×86mm, 책세상 2005

작가정신 소설향(전 23권)
아모르 파티 / 송혜근, 155×225×9.5mm, 작가정신 2006
철수 / 배수아, 155×225×10mm, 작가정신 2003
슈거 푸시 / 이명랑, 155×225×15mm, 작가정신 2005

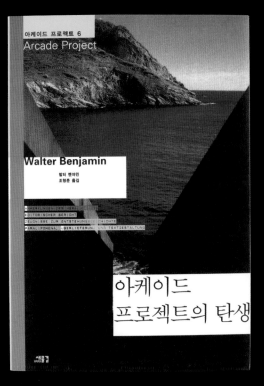

아케이드 프로젝트(전 6권)

발터 벤야민 지음, 조형준 옮김, 210×148mm, 새물결 2008

2006년에 한 권으로 묶여 나왔던 책을 테마별로 6권으로 분권했다. 편집부와 사진, 일러스트, 명화, 이렇게 세 가지 스타일의 비주얼을 쓰자는 합의를 먼저 했다. 결과적으로 이 세 가지 다른 비주얼을 한데 묶어 주는 포맷이 필요했다. 발터 벤야민(Walter Benjamin)의 독특한 사유와 글쓰기를 통해 보는 19세기 근대가 21세기를 살고 있는 오늘날에도 여전히 살아 있는 텍스트이길 기대하면서 통찰과 권위에 무게를 두기보다는 생생한 다큐멘터리의 컨셉으로 살아 있는 현장감을 불어넣는 데에 초점을 두었다.

어떻게 북디자인에 대해 흥미를 느끼게 됐나?

어려서부터 책을 통해 얻는 즐거움이 컸다. 다소 현실과 동떨어진 상상을 키우며 책에 탐닉하곤 했다. 그런 성향 탓에 일상에서 부딪히는 현실적인 문제들에 늘 관심이 없었고, 사회생활을 시작할 즈음에도 별다른 계산 없이 북디자인을 선택했다. 그것 외에는 직업으로 할 수 있는 일을 달리 생각해 볼 수 없었다. 당시만 해도 북디자인이라는 분야가 생소하기도 했고, 뭔가 비주류이면서 진지한 동시에 속물적인 성향이 덜한 것 같다는 생각도 했던 것 같다. 대학을 다닐 때는 자주 도서관에 들러 읽을 책을 고르는 동시에 디자인이 좋은 책을 직접 찾아 구경하고 만져 보는 재미에 빠져 있었고, 특별히 좋아하는 책들은 표지를 직접 만들어 붙여 보기도 했는데 아마도 그때 이미 북디자이너가 되기로 작정을 하지 않았나 싶다.

회고해 볼 때 가장 기억에 남는 북디자인 작업은?

첫 번째라는 의미에서 〈교육의 종말〉이 우선 떠오른다. 기술이나 경험이나 모든 게 어설픈 시기였지만 나를 절제했다고 생각한다. 그 밖에 처음 출판사에 근무하던 때에 작업한 〈욕망, 광고, 소비의 문화사〉나 〈신화와 예술〉 같은 책들이 떠오른다. 열정이 충만했던 때인 만큼 거칠지만 패기가 느껴진다. 〈춤〉이라는 책을 만들 때는 책의 전반적인 제작 과정, 소재와 후가공에 대한 공부를 많이 할 수 있었다. 너무 많은 걸 시도하는 바람에 표지를 두 번이나 다시 찍고 출판사에 큰 손실을 입혔지만 그만한 교훈을 얻게 해 준 책이다. 최근에는 기획자와 처음부터 끝까지 함께 호흡하며 작업한 〈즐거움의 가치사전〉이나 〈이즘〉 등의 책들이 기억에 남는다. 솔직한 마음으로는 몰래 감추고 싶은 작업이 기억에 더 많은데 암매장해 놓은 시체처럼 늘 마음을 졸이게 한다. 북디자이너로 일한 지난 10년을 돌아보면 기나긴 연습의 시간이었다고 생각한다. 기억에 남거나 남길 만한 작업은 앞으로 만들어 나가는 책들이 돼야 할 것 같다.

당신의 디자인 작업에 가장 큰 영향을 준 사람은?

많은 사람들이 크고 작은 영향을 주었다. 출판사나 제작 업체, 강의실에서 만난 사람들, 함께 밥 먹고 술 마셨던 사람들, 헤아리기가 쉽지 않다. 굳이 디자인의 영역 안에서 꼽자면 얀 치홀트(Jan Tschichold), 조셉 뮬러 브로크만(Josef Muller Brockmann), 볼프강 바인가르트(Wolfgang Weingart), 로베르 마생(Robert Massin), 정병규, 네빌 브로디(Neville Brody) 등이다. 이름만 들어도 알 만한 디자이너들이고 정서적인 차원에서는 샤를 보들레르(Charles Baudelaire), 에드거 앨런 포(Edgar Allan Poe), 에도가와 란포(Edogawa Rampo), 알베르 카뮈(Albert Camus) 등의 작가들로부터 영향 받은 바가 크다. 처음으로 북디자인을 직접 가르쳐 준 분은 은사이자 북디자이너로 활동하셨던 장문근 선생이다. 대학을 졸업하고 몇 군데 기획사를 떠돌다 도저히 안 되겠다 싶어 마침 유학 중 잠시 국내에 들어오셨던 선생께 사정해서 6개월간 처절하게 디자인 수업을 받았다. 늘 감사하게 생각한다.

당신의 북디자인 스타일에 대해 설명해 달라.

모던 타이포그래피의 엄격성을 알기도 전에 포스트모던한 상황에서 디자인을 배우게 돼서인지 뒤죽박죽인 채로 한동안 개념 없이 일했다. 선배들의 디자인을 흉내 내기도 했고, 시간을 핑계 삼아 조악한 짓도 참 많이 했다. 요즘은 스스로 구조에 갇혀 있는 느낌을 많이 받는다. 사각의 글꼴과 사각의 평면이라는 한계를 극복하지 못하는 결과인지, 강박의 산물인지 아직 판단이 안 되지만 여전히 답답하다. 색상을 사용함에 있어서도 소극적이다. 모노크롬이 주는 안정감을 선호하는 취향이 있는 것 같다. 일을 하며 조금씩 깨닫게 된 게 있는데, 작업에 임할 때는 절대적으로 오랜 시간 동안 집중해서 고민해야 한다는 점이다. 아주 단순한 생각이지만 질적인 결과는 양적인 과정에 비례한다.

당신의 영감은 어디에서 오는가?

모든 감각이나 영감은 관심을 갖고 경험한 여러 차원의 기억에 그 원천이 있다고 생각한다. 그러한 원천이 조잡하다면 결과도 조잡할 수밖에 없을 것이다. 끊임없이 탐구하고 탐닉하지 않으면 영감은 굳어 버린다. 주변의 사물과 사건을 분석적으로 보려는 노력과 예민한 감수성을 유지하는 것도 필요하다. 좋은 작품을 많이 보고, 무엇이 좋은지를 곱씹어 보며 두뇌에 저장해 두려고 노력한다. 문학, 음악, 영화, 회화, 패션, 심지어 네티즌들의 댓글 같은 데서도 무언가 번쩍하는 것을 발견하곤 한다.

전체 북디자인 과정 중 당신이 가장 중요시하는 단계는 무엇인가?

일단은 원고를 분석하는 과정이다. 디자인의 결과와 성패는 어느 정도 원고에 달려 있다고도 생각한다. 헬무트 슈미트(Helmut Schmid)가 했던 말처럼 "타이포그래피는 이미 문제 안에 내재돼 있는 디자인을 드러내는 행위"라는 데 동의한다. 좋은 원고를 손에 들고 있으면 영감도 쉽게 떠오른다. 그러므로 편집자의 역량도 매우 중요하다. 나는 단도직입적인 편집자보다는 암시를 주는 편집자를 선호한다. '주절주절'보다는 의미심장한 표정에서 더 많은 확신을 찾게 된다. 실질적인 작업 과정에서 가장 우선을 취하라면 집중력과 분별력을 꼽고 싶다. 혼자서 하는 작업에서 좋고 나쁨이나 적합성을 판단하기란 쉽지 않기 때문에 살얼음판 위를 걷듯이 엄격한 자기 검열에 의지해야 하는데 이것은 아주 힘든 일이다. 내가 가장 못하는 것 가운데 하나인 자기 관리와 절제된 생활 역시 중요한 요소이며, 나름 지속적으로 공부도 해야 한다.

편집자와 커뮤니케이션하는 당신의 방식에 대해 설명해 달라.

상황이 허락하는 한 단도직입적인 소통 방식은 피하는 편이다. 편집자도 디자이너도 사람인지라 서로를 알기 위한 관심도 필요하다. 한동안 에둘러 가기도 하고 머뭇거리기도 하는데 그런 점은 경솔해지지 않기 위해서이기도 하고 논점을 제대로 찾기 위해 생각하는 과정이기도 하다. 일단 상대방의 의견을 충분히 듣고 생각을 정리해서 요점만 말하려고 노력하는 편이다. 드문 경우, 어떠한 노력에도 불구하고 소통이 잘 이루어지지 않는 경우도 있다. 업무에 있어서는 서로가 코드를 공유해야 하는데 일부 편집자는 디자이너의 코드를 전혀 알고 있지 않거나, 알고 싶어 하지도 않는 경우가 있다. 자신은 이미 마음속에 어떤 결론을 갖고서 디자이너를 그 결론에 맞추려고만 하는 경우도 있다. 무엇보다 편집자와 디자이너의 고민과 업무가 결국 같은 것이라는 것을 이해하고 접근해 주었으면 좋겠다.

당신의 인생철학은? 당신의 디자인 철학은?

인생은 모든 실체와 언어와 상념의 용광로다, 라고 그럴듯하게 얘기할 수도 있지만, 실상은 잔인할 정도로 공허하다. 공허하기 때문에 일에 매진하는 것인지, 일에 매진함으로 공허함을 잊게 되는 것인지는 잘 모르겠지만, 어쨌든 무언가에 골몰하지 않고는 상념의 시간을 견디기 어렵다. 그런 맥락에서 디자인이라는 일은 구태의연하지 않은 활력과 인위적인 소통의 관계, 의미를 발생시켜 나름 삶에 흥미를 부여해 주는 것 같다. 디자인은 지극히 인간을 위한, 인위적인 행위이지만 궁극적으로 바라는 소망은 자연의 일부로 삶을 살다 마치고 싶다는 것이다.

후배에게 하고 싶은 말.

아직 북디자인은 유년기일 뿐이다. 현재의 디자인이 극복해야 할 숙제들이 많다. 현재 한국 북디자인의 가장 큰 맹점은 오리지널리티와 비평의 부재에 있다고 생각한다. 달리 말해, 구태의연할 뿐 아니라 반성을 통한 성찰의 기회가 없다는 것이다. 자신의 일을 마쳤으면 '우리'의 일에 대해서도 고민해 주었으면 좋겠고, 언제나 초심을 잊지 않기를 바란다. 또 한편으로 염려되는 것은 생산성과 생존에 목마른 출판계의 현 상황이다. 융렬(隆烈)한 시스템이 용렬(庸劣)한 의지를 조로(투喪)하게 만들지 않을까 몹시 우려된다. 세상일은 언제나 문제투성이지만 함께 응원하며 극복하기를 소망한다.

당신의 최종 목표는 무엇인가?

디자이너로서는 갈 길이 멀고, 한 인간으로서는 전환점에 이르렀다. 지난 10년간의 활동에 비해 앞으로는 보다 나아질 것이라는 기대를 갖고 노력하겠다. 일에 대한 지속적인 관심과 경험을 바탕으로 책을 집필하고 싶고, 디자인 외에도 기회가 되는 한 다양한 문화 영역을 경험하고 싶다. 앞으로 10년이 더 지난 후에도 여전히 북디자인을 즐길 수 있었으면 좋겠고, 그 이후에도 꾸준히 일하며 묵묵히 살아갈 생각이다.

김 태 형

Kim, Tae Hyung 1973년생, 전북 부안에서 나고 서울에서 자랐다. 1999년 건국대학교 산업디자인학과를, 2003년 동 대학 디자인대학원을 졸업했다. 1999년 스튜디오 '지평선풍경'에서 북디자이너 장동근에게 개인적으로 북디자인을 사사하며 실무를 시작했다. 2000년 '한국출판인회의'가 발행하는 〈책과 사람〉의 디자이너 및 취재기자로 일했으며, 이후 '민진기 디자인'과 '청년사'를 거쳤다. 3년간의 프리랜서 시기를 거친 후 '청년사'로 돌아가 디자인 실장으로서 기획과 아트 디렉션, 디자인을 담당했다. 현재는 프리랜서로 활동하는 한편 서울북인스티튜트(SBI)와 서울출판학교(SBIC)에서 북디자인을 강의하고 있다. 주로 인문 사회 과학, 문학, 어린이 분야의 단행본을 디자인해 왔으며 절제된 색감의 안정된 디자인이 특징이다. golgo13@hanmail.net

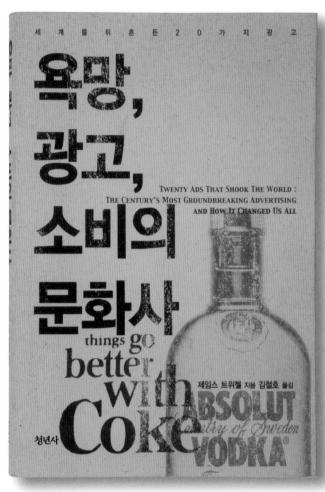

제국이라는 유령
알렉스 캘리니코스 외 지음, 김정한·안중철 옮김, 152×223×19mm, 이매진 2007

안토니오 네그리(Antonio Negri)와 마이클 하트(Michael Hardt)의 〈제국〉에 대한 다양한 시각의 논평을 엮은 것이다. 경계 없는 세계에 대한 논의를 담고 있다. 내용과는 좀 다르게 고전적인 로만체와 고대 로마 제국을 떠올리는 대리석 기둥의 이미지를 조합해 독자의 고정관념에 의탁해 의미를 분명히 하는 반면, 견고한 구조 위에 부스러지고 희미하게 나타나는 이미지를 덧붙여 불확실한 미래의 제국을 연상시키도록 했다.

욕망, 광고, 소비의 문화사
제임스 트위첼 지음, 김철호 옮김, 152×225×15mm, 청년사 2001

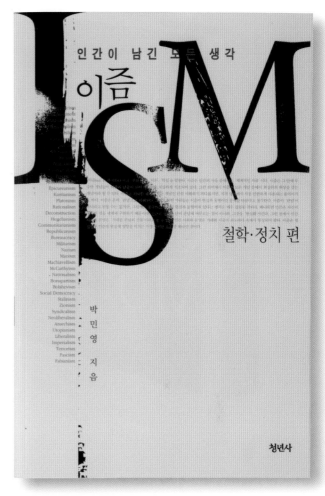

즐거움의 가치사전

박민영, 149×222×26mm, 청년사 2007

기획자가 투고 원고를 보여 주었을 때 '이게 웬 떡이냐' 싶었다. 가뜩이나 인문 분야의 기획 출판이 드물던 시기에 좋은 원고가 제 발로 들어와 무척이나 반가웠다. 기획자와 입을 맞춰 출간을 확정 짓고 일사천리로 편집에 들어가 뚝딱 출간된 책이다. 내가 생각하는 즐거움이란 어떤 모습일까. 책이 말하는 바와 같이 '즐거움'은 말 그대로 즐겁지만은 않은 인간의 '몸부림'일지도 모른다. 따라서 이 책의 제목은 '욕망'이나 '탐닉'에 가까운 뉘앙스여야 한다고 생각했다. 그러한 생각을 디자인에 담아 보았다. 책에 대한 반응이 긍정적이어서 '이즘'이라는 기획을 뒤이어 진행할 수 있었다.

이즘

박민영, 149×222×21mm, 청년사 2008

책이 기획되던 시점에 여태까지 '이즘'이라는 제목의 책이 한 번도 나온 적이 없었다는 사실에 놀랐다. 인간 사유의 궤적 혹은 절대 서사의 귀결이라는 의미에서 '이즘'이라는 제목은 인문학의 묘비명과도 같다는 생각이 들어 하얀 배경 위에 각인된 형태의 제호를 부각시키고 각 이즘의 명칭을 나열했다. 다채로운 듯 보이나 실질적으로 이원론의 전통에 뿌리를 둔 서양 철학의 특징을 염두에 두고 흑과 백의 톤을 주로 사용했다.

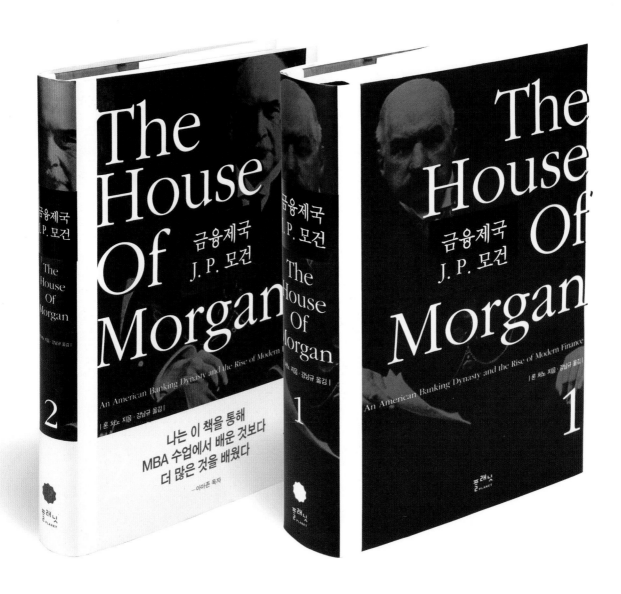

금융제국 J. P. 모건(전 2권)

론 처노 지음, 강남규 옮김, 152×225mm, 플래닛 2007

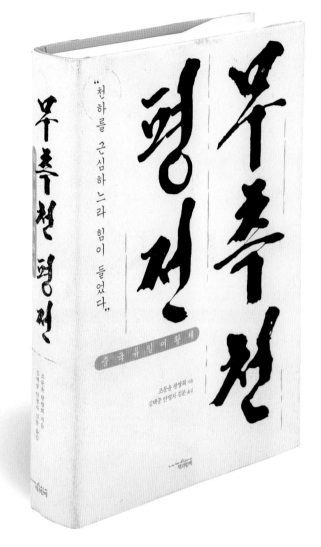

오세영

오세영, 152×224×55mm, 청년사 2005

두 개의 시안을 제시했는데 의견이 엇갈려 결론이 쉽게 나질 않았다. 내심 밀고 싶은 안이 있어 출판사를 설득해 놓고 안심하고 있던 차에 저자가 다른 안을 강력하게 주장한다는 연락을 받고 느닷없이 근심에 빠지고 말았다. 편집자는 스스로도 확신이 없어 저자의 의견에 따르겠다는 자세여서 독한 마음을 먹고 작가의 작업실에 세일즈맨처럼 방문해 종이 샘플과 인쇄 견본을 늘어놓고 설득을 시작했다. 결국 저자는 귀찮아졌는지 받아들였다. 늦은 밤, 길을 걸으며 디자이너란 직업에 대해 다시 생각해 보았다.

무측천 평전

조문윤·왕쌍회 지음, 김택중·안명자·김문 옮김, 145×215×28mm, 책과함께 2004

어린이를 살리는 문학

이오덕, 149×222×23mm, 청년사 2008

아Q정전

루쉰 지음, 홍석표 옮김, 135×207×10mm, 선학사 2003

교육의 종말

닐 포스트먼 지음, 차동춘 옮김, 153×225×13mm, 문예출판사 1999

사천집초고

심제 지음, 양승이·양규석 옮김, 152×224×20mm, 선학사 2005

만다라

김성동, 128×188×18mm, 청년사 2005

미디어 철학

프랑크 하르트만 지음, 이상엽·강웅경 옮김, 153×225×23mm, 북코리아 2008

인간의 얼굴을 한 시장경제, 공정 무역

마일즈 리트비노프·존 메덜레이 지음, 김병순 옮김, 152×224×15mm, 모티브북 2007

정관의 치

멍셴스 지음, 김인지 옮김, 152×224×25mm, 에버리치홀딩스 2008

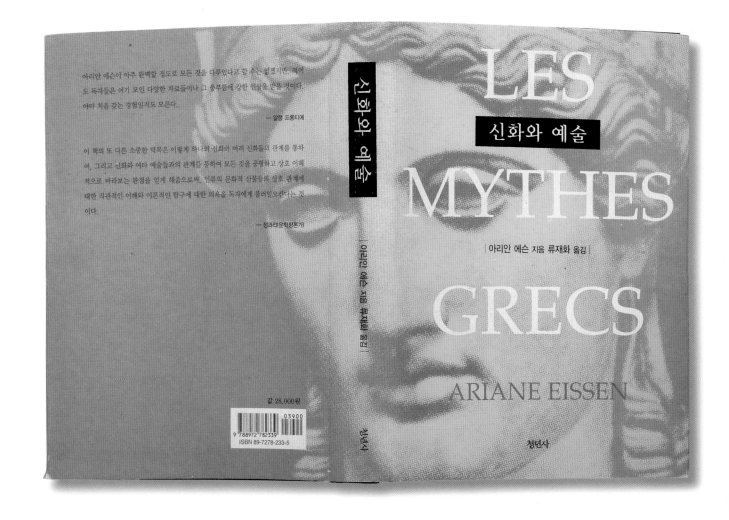

신화와 예술

아리안 에슨 지음. 류재화 옮김. 165×235×35mm, 청년사 2002

손바닥만 한 크기의 원서에 비해 번역 편집된 원고의 양이 어떤 이유인지 크게 불어나 있었다. 이 책을 디자인하면서 가장 염두에 두었던 부분은 시선에 따라 입체적인 효과가 느껴지도록 하는 것이었다. 동시에 이미지를 하프톤과 보색으로 처리해 거리에 따른 시각 효과도 고려했다. 볼륨과 임팩트, 정형적 구조를 시도했는데, 한글 제목을 처리한 부분에 아쉬움이 남는다.

1세대 문명

크리스토퍼 나이트·앨런 버틀러 지음, 성양환 옮김, 152×224×12mm, 청년사 2007

화전

최열, 153×225×21mm, 청년사 2004

키워드로 읽는 한국현대사 1
한국정치연구회, 152×224×20mm, 이매진 2007

재즈, 매혹과 열정의 연대기

스터즈 터클 지음, 이정득 옮김, 142×202×20mm, 이매진 2006

임상의학의 탄생

미셸 푸코 지음, 홍성민 옮김, 152×224×15mm, 이매진 2006

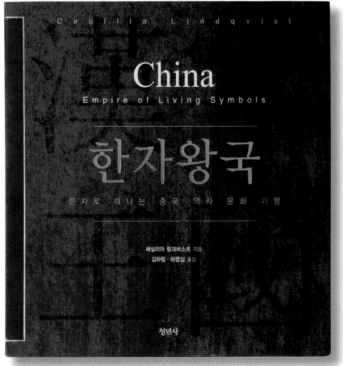

춤

제럴드 조너스 지음, 김채현 옮김, 230×278×20mm, 청년사 2003

대형 판형에 클로스 양장 제본, 금박, UV 코팅, 실크 인쇄, 래핑에 이르기까지 작업 공정이 다양한 데다 처음 시도해 보는 공정들도 많아 계속 실수가 발생했다. UV 코팅 위에는 금박이 찍히지 않는다는 걸 몰라서 다시 실크 인쇄로 대체했으나 그것도 제대로 인쇄가 안 돼 결국 표지를 다시 인쇄해야 했다. 일산에 있는 공장들을 뛰어다니며 많은 경험을 하게 해 준 책이다. 어렵사리 책을 출간했으나 놀랍도록 팔리지 않았다.

한자왕국

세실리아 링크비스트 지음, 김하림·하영삼 옮김, 200×210×18mm, 청년사 2002

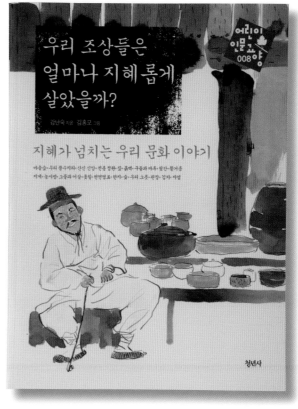

우리 조상들은 얼마나 멋있게 살았을까? / 강난숙, 188×250×10mm, 청년사 2007
우리 조상들은 얼마나 재미있게 살았을까? / 강난숙, 188×250×10mm, 청년사 2007
우리 조상들은 얼마나 지혜롭게 살았을까? / 강난숙, 188×250×10mm, 청년사 2008

어떻게 북디자인에 대해 흥미를 느끼게 됐나?

디자이너라면 누구나 한번쯤 직접 멋진 책 한 권을 만들어 보고픈 욕구를 느껴 보았을 것이다. 사지 않고는 못 배길 정도로 멋진 책을 만들어서 많은 사람들에게 두고두고 사랑받는다면 얼마나 기분이 좋을까? 오래전부터 그런 멋진 그림책을 만들어 보는 게 소원 중의 하나였다. 하지만 작가가 되기에는 아직 많이 부족하다는 걸 절실히 느껴서 훗날로 그 꿈을 미루게 됐고, 대신 북디자인이라는 내비게이션을 달고 나중을 위해 한 발자국씩 나아가기로 마음을 먹었다. 처음 북디자인을 시작했을 땐 실망감이 컸다. 국내 미술 책 시장의 폭이 너무나 좁고, 글 중심이며, 다른 분야에 비해 보수적이고 제약이 많았기 때문이다. 당시에는 '읽는' 관점과 '보는' 관점의 갭이 상당히 커 보였다. 전반적으로 디자인이 평범했고 그래서 상대적으로 눈에 띄는 몇몇 디자이너의 활약이 확연히 드러나던 시기였던 것 같다. 비록 텍스트가 항상 주연이고 북디자인은 조연 내지는 보조적 역할로 인식될지도 모르지만 북디자인은 그 자체로서 충분히 매력적이고 독립적인 가치를 지니고 있기에 내겐 굉장히 흥미로운 일이었고 도전 의식을 가질 수 있었다.

회고해 볼 때 가장 기억에 남는 북디자인 작업은?

가네시로 가즈키(Kaneshiro Kazuki)의 소설 〈스피드〉 출간과 동시에 〈플라이, 대디, 플라이〉 〈레볼루션 No.3〉 〈GO〉 〈연애소설〉을 리뉴얼했을 때가 가장 기억에 남는다. 그가 창조한 '더 좀비스'의 마이너리티적 사고에 전적인 공감과 지지를 보내며 가능하다면 만화적인 감성으로 새롭게 디자인해 보고 싶었다. 그래서 재기 발랄하고 유쾌한 일러스트의 표지를 시도했는데 작품과 잘 맞아떨어져서 당시 큰 공감을 불러일으켰다. 엄숙한 출판 문화의 통념에서 벗어나, 보면서 즐기는 것에도 관대해져 보라는 일종의 반항이기도 했는데 좋은 반응을 얻어서 기뻤다. 당시 어린 학생들이 장래에 북디자이너가 되고 싶다는 이메일을 보내오기도 했고, 초등학생 학부모로부터 응원 이메일을 받은 적이 있다.

당신의 디자인 작업에 가장 큰 영향을 준 사람은?

〈우주소년 아톰〉 〈미래소년 코난〉 같은 공상 과학 만화를 보고 자란 세대였다는 게 내겐 큰 축복이라고 생각한다. 지금도 상상의 날개를 달게 해 준 데즈카 오사무(Tezuka Osamu)나 미야자키 하야오(Miyazaki Hayao) 같은 존재를 진심으로 존경한다. 꿈속 상상을 그리듯 어린 시절 내게 많은 영감을 준 초현실주의의 살바도르 달리(Salvador Dali)도 좋아하고, 늙어 죽을 때까지 동심을 지녔던 파블로 피카소(Pablo Picasso)도 좋아한다. 디자이너 중에선 밀턴 글레이저(Milton Glaser), 스기우라 고헤이(Sugiura Kohei), 요코오 타다노리(Yokoo Tadanori)를 좋아한다.

당신의 북디자인 스타일에 대해 설명해 달라.

일러스트레이션 중심의 디자인을 자주 선보이고 있어서 좀 더 감성적인 어필을 하는 게 아닐까 싶기도 하고, 뭔가 이야기를 하는 디자인이 내 특징인 것 같기도 하다. 아무래도 내가 북디자이너인 동시에 일러스트레이터인 까닭인지 출판과 일러스트를 좀 더 가깝게 발전시킬 수 있는 역할을 하고 싶은 욕심이 큰 편이다. 그렇다고 '내 스타일'이라고 말할 수 있는 건 아직 없다고 생각한다. 주어진 책에 맞는 최적의 컨셉트를 찾으려 노력할 뿐 특정 스타일을 고집하진 않는다. 좀 더 시간이 오래 지나면 내 스타일다워질 때가 언젠가 분명히 오겠지.

당신의 영감은 어디에서 오는가?

수많은 고민과 상상, 낙서와 자료 수집을 통해 영감을 찾는다. 책, 인터넷, 음악, 영화, 전시회, 거리 구경, 여행 등을 통해 자극받거나 기분 전환을 하는 편이다.

전체 북디자인 과정 중 당신이 가장 중요시하는 단계는 무엇인가?

책 표지 작업 중 특히 소설은 작가와의 '교감'이 최고의 과제가 아닐까 싶다. 좋은 음악을 듣고 필이 꽂히는 것처럼 글도 마찬가지로 통하는 부분이 있다. 그래서 시간적 여유를 두고 컨셉트를 고민하는 초기 단계에 중점을 두는 편이다. "감 잡았어!"를 외치며 일이 술술 진행될 때 대부분 좋은 결과로 이어진다.

편집자와 커뮤니케이션하는 당신의 방식에 대해 설명해 달라.

창조적인 사람은 주위를 당혹케 한다고 했던가. 일반적인 조직은 디자이너의 창조적 수준을 통제하고 제한하게 마련이다. 가장 두려운 것은 편협한 선입견인데 더 나은 디자인을 위해선 불편을 감수하고서라도 부딪힐 필요가 있다. 그래야 자신과 조직이 더 성장할 수 있는 법이다. 나의 커뮤니케이션 방식은 지극히 단순하고 평범하다. 권위적이지 않고, 부드럽고 합리적인 태도로 상대방과 자유롭게 소통하고 공유하는 것이다. 파트너로서 상호 간 이해와 신뢰가 가장 중요한 기본이 아닐까. 그리고 디자이너로서 커뮤니케이션도 중요하지만 최선을 다해 좋은 결과를 내놓는 게 백 마디 말보다 중요하다. 내 스스로도 만족스럽지 못하면 공감을 얻기 힘들다.

당신의 인생철학은? 당신의 디자인 철학은?

쉽게 소비되는 것보다 오랜 시간이 지나도 사랑받는 디자인이 좋은 디자인이라는 생각이 든다. 잠깐 반짝하는 디자인은 스타일이 아닌 진정성 결핍의 문제다. 세상과 사물의 본질을 볼 줄 아는 디자이너, 진정성을 가진 디자이너는 생명력이 있다. 마음이 담기지 않으면 수많은 사람의 공감을 얻는 디자인이 나올 수 없다. 세상에 대한 관심, 때론 아픔을 위로해 주는 진정한 휴머니스트 같은 디자이너가 진짜 디자이너라고 생각한다. 북디자인 역시 책이라는 오브제에 숨결을 불어넣는 일이라고 생각한다. 책도 사람처럼 몸이 있고 혼이 있다. 외적인 형태나 질감 같은 물질적 속성 외에 보이지 않는 어떤 메시지나 감성, 미학적 가치까지 담아낼 줄 알아야 한다. 오랜 시간이 지나도 좋은 책으로 남을 수 있게 책임과 열정을 가지고 일해야 한다.

후배에게 하고 싶은 말.

조금 해 보고 다 이는 것처럼 "내 그거 해 봤는데 별로야"하는 끈기 없는 사람보다 뭔가 하나에 푹 빠져 재미를 느끼는 '쟁이'가 돼라. 누구나 처음엔 하기 싫은 일부터 하기 마련이다. 당장 능력을 발휘할 기회가 오지 않는다고 해서 쉽게 포기하지 말길 바란다. 뭐든지 길게 보라. 그리고 디자인은 돈 벌기 편한 직업이 절대 아니다. 힘들고 고된 자신과의 싸움에서 도망치지 않고 끝까지 버텨 내야 훌륭한 디자인이 나온다. 물론 힘든 반면에 보람도 크고, 재미있는 놀이 같은 직업이기도 하다. 만약 자신이 없거나 싫으면 다른 길을 알아보라.

당신의 최종 목표는 무엇인가?

내 꿈은 행복한 그림 가게 주인이 되는 것. 나중엔 요시토모 나라(Yoshitomo Nara), 마크 라이든(Mark Ryden), 카렐 흥차점의 야마다 유타코(Yamada Yutako)처럼 그림도 그리고 책도 만들고 전시도 하고 옷도 만들고 제품도 만드는, 여러 가지 재미있는 일을 하며 사는 작가가 되는 것이 꿈이다. 그리고 지구를 지키는 일, 넓은 정원을 갖는 일, 늙어서도 꾸준히 진짜 디자이너로 사는 것.

김 형 균

Kim, Hyoung Gyun 1973년 서울 출생. 홍익대학교 광고
멀티미디어디자인학과를 졸업했다. 2000년 졸업 후 'Project 409'와 'ICG'의 그래픽 디자이너로 일
했다. 2003년 도서출판 '들녘'에서 북디자이너로 일을 시작했으며 2004년부터 2007년까지 '북폴리
오'를 거쳐 현재는 '민음사'의 브랜드인 '황금가지'에 몸담고 있다. 북디자인 외에 일러스트레이터로
도 활동하며 NEXT의 〈The World〉, 서태지와 아이들의 〈Goodbye〉등 음반 일러스트를 작업했으며
1998년 '금호미술관'의 '잔혹전', 20006년 예술의 전당 '한가람디자인미술관'의 기획전 'On-Line'에
참여했다. 자신이 작업하는 책 표지 그림을 직접 그리기도 하며 일러스트레이션을 적극 활용한 문학
서 표지를 선보이고 있다. blog.naver.com/sof3059, sof3059@hanmail.net

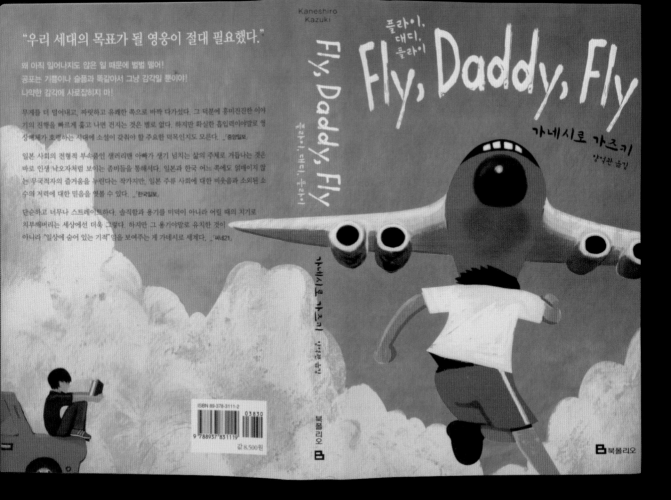

"우리 세대의 목표가 될 영웅이 절대 필요했다."

왜 아직 일어나지도 않은 일 때문에 벌벌 떨어!
공포는 기쁨이나 슬픔과 똑같아서 그냥 감각일 뿐이야!
나약한 감각에 사로잡히지 마!

무게를 더 덜어내고, 짜릿하고 유쾌한 쪽으로 바짝 다가섰다. 그 덕분에 흥미진진한 이야기의 진행을 빠르게 훑고 나면 전지는 것은 별로 없다. 하지만 확실한 흡입력이야말로 영상매체가 흥행하는 시대에 소설이 갖춰야 할 주요한 덕목인지도 모른다. _중앙일보

일본 사회의 전형적 부속품인 샐러리맨 아빠가 생기 넘치는 삶의 주체로 거듭나는 것은 바로 인생 낙오자처럼 보이는 좀비들을 통해서다. 일본과 한국 어느 쪽에도 얽매이지 않는 무국적자의 즐거움을 누린다는 작가지만, 일본 주류 사회에 대한 비웃음과 소외된 소수의 저력에 대한 믿음을 엿볼 수 있다. _한국일보

단순하고 너무나 스트레이트하다. 솔직함과 용기를 미덕이 아니라 어릴 때의 치기로 치부해버리는 세상에선 더욱 그렇다. 하지만 그 용기야말로 유치한 것이 아니라 "일상에 숨어 있는 기적"임을 보여주는 게 가네시로 세계다. _씨네21

Kaneshiro
Kazuki

플라이,
대디,
플라이

Fly, Daddy, Fly

가네시로 가즈키
양억관 옮김

북폴리오

ISBN 89-378-3111-2
03830
9 788937 831119
값 8,500원

플라이, 대디, 플라이
가네시로 가즈키 지음, 양억관 옮김, 표지 그림 박형동, 135x195x20mm, 북폴리오 2006

가네시로 가즈키의 신작 〈스피드〉 출간에 맞춰 그의 전작 모두를 리뉴얼하기로 계획하고 수개월 전부터 준비를 시작했다. 〈플라이, 대디, 플라이〉의 표지에 어울릴 일러스트레이터로 당시에 애니메이션 감독으로 활동 중이던 박형동 작가를. 〈GO〉의 표지는 게임 회사에서 기획자 겸 일러스트레이터로 활동하던 김재의 작가를 점찍었다. 오래전부터 알고 지내던 그들은 당시 흔한 일러스트에서 보기 힘든 차별화된 개성을 지니고 있었고, 소설의 컨셉트와 잘 맞으리라 생각을 했다. 결국 그들 덕분에 가네시로 가즈키 소설의 개성을 살린 디자인이 나오게 됐고, 출간과 동시에 큰 반응을 불러일으키며 소설 대부분이 베스트셀러로 주목받았다.

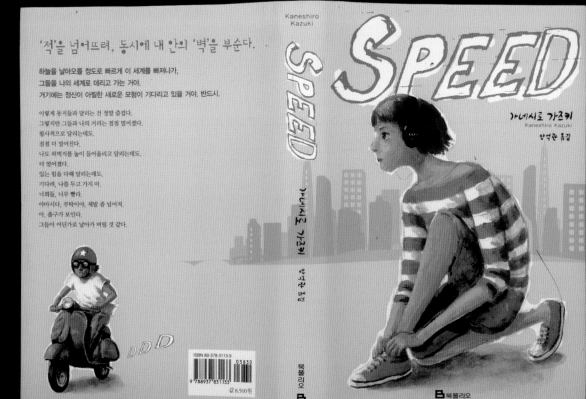

‘적’을 넘어뜨려, 동시에 내 안의 ‘벽’을 부순다.

하늘을 날아오를 정도로 빠르게 이 세계를 빠져나가,
그들을 나의 세계로 데리고 가는 거야.
거기에는 정신이 아찔한 새로운 모험이 기다리고 있을 거야. 반드시.

이렇게 동지들과 달리는 건 정말 즐겁다.
그렇지만 그들과 나의 거리는 점점 멀어졌다.
필사적으로 달리는데도.
점점 더 멀어진다.
나도 허벅지를 높이 들어올리고 달리는데도.
더 멀어졌다.
있는 힘을 다해 달리는데도.
기다려, 나를 두고 가지 마.
너희들, 너무 빨라.
아마시다, 부탁이야, 제발 좀 넘어져.
아, 출구가 보인다.
그들이 어딘가로 날아가 버릴 것 같다.

SPEED

가네시로 가즈키
Kaneshiro Kazuki

양억관 옮김

ISBN 89-378-3113-9
03830
9 788937 831133
값 8,500원

B 북폴리오

Kaneshiro
Kazuki

일본 최고의 대중문학에 수여되는
〈나오키문학상〉 수상작

누구든 괴물과 싸우는 자는 그 과정에서 자신이 괴물이 되지 않도록 주의해야 한다.
오래도록 나락을 들여다보면 나락 또한 내 쪽을 들여다보는 법이니까.

청춘소설의 계보를 잇는 소설로 읽을 것인지, 아니면 새로운 레지스탕스 소설의
탄생으로 읽을 것인지는 당신의 자유다! 아무튼 유쾌하고 통쾌한 이 소설의 주
인공 때문에 독자들은 자기도 모르게 눈물을 흘린다. _야마다 에이미(소설가)

주인공은 고뇌하지만 소설은 결코 음울하거나 심각하지 않다. 경쾌한 문체가 스피디하게
이어지면서 청춘의 열정과 고뇌의 스토리가 싱싱하고 명랑하며 유머러스하게 전개되고 있
다. _조선일보.

군더더기 없는 하드보일드 문체와 기발한 상상력이 매력이다. 책날개에 얼굴
사진도 싣기를 거부한 '괴짜' 가네시로는 동포 작가들은 물론 일본 주류 문학
계에도 숨구멍 역할을 할 것으로 보인다. _중앙일보.

GO

가네시로 가즈키
김난주 옮김

GO

ISBN 89-378-3109-0
03830
9 788937 831096
값 8,500원

B 북폴리오

스피드
가네시로 가즈키 지음, 양억관 옮김, 표지 그림 김형규, 135×195×21mm, 북폴리오 2006

사·랑·의·신·비·에·관·한·감·동·적·이·고·놀·라·운·작·품·!

한 사람을 평생 사랑한다는 것은 어떤 것일까.
그 사람을 '진정으로 아는 것'은 가능한 일일까.

기숙사 매트리스 위에서 처음 사랑을 나눈 뒤로
N은 마가렛 타운과 불가항력적인 사랑에 빠져들고,
그녀는 N을 지금껏 상상도 못해본 세상으로 이끈다.
그녀의 고향 '마가렛타운'에는 일곱 살 '메이', 뿌루퉁한 열일곱 '미아',
완고한 중년 여인 '마지', 현명한 '올드 마가렛' 할머니,
그리고 지금은 없지만 모두가 기억하는 '그레타'의 그림자가 있다….
환상과 현실을 오가는 이 아름다운 거짓말은 누구를 위한 것일까.

사랑의 여러 가지 모습, 그리고
불가해한 사랑의 세계를 떠도는 한 남자의 속삭임―
용단을 짜듯 한 남자의 목소리와 그 딸의 이야기가 이어진다.

Gabrielle
Zevin

마가렛타운

가브리엘 제빈 지음 | 서현정 옮김

ISBN 978-89-378-3201-7
03840
9 788937 832017
값 9,000원

북폴리오

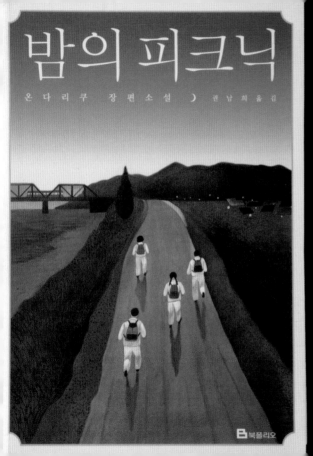

밤의 피크닉

온 다 리 쿠　장편소설　）　권남희 옮김

B 북폴리오

삼월은
붉은
구렁을

온다 리쿠
Onda Riku

권영주 옮김

B 북폴리오

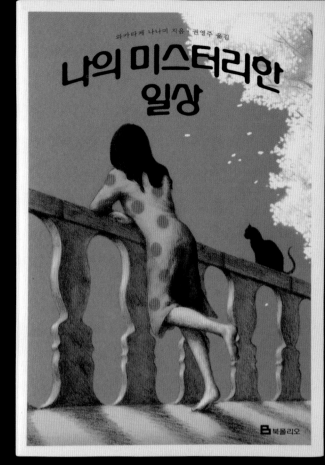

도서실의 바다

온다 리쿠 지음, 권영주 옮김, 표지 그림 김형균, 139×198×16mm, 북폴리오 2007

〈밤의 피크닉〉이 온다 리쿠(Onda Riku)를 국내에 처음 알린 작품으로서 개인적으로 의미가 있는 책이라면, 〈실험은 없은 구입욱〉을 비롯한 네 편의 연작은 작가의 작품 세계의 특징을 더욱 명확하게 나타내며 타 출판사의 온다 리쿠 책들과 차별화된 특유의 느낌을 부여했다는 데 의의를 둘 수 있다. 그동안의 여러 실험의 연장선는 특별 실험과 같은 단편집인 〈도서실의 바다〉를 마지막으로 작업하면서 그동안 청들었던 작가에게 일러스트를 그려 줄 수 있어서 나름대로 뜻 깊었다. 좋은 작가와 오랜 인연을 맺는 게 디자이너 인생에서 매우 값지고 특별한 경험이란 생각이 드는데, 그런 기회를 얻게 된 것에 대해 감사한다.

나의 미스터리한 일상

와카타케 나나미 지음, 권영주 옮김, 표지 그림 김원균, 139×198×21mm, 북폴리오 2007

일반적인 미스터리 소설과는 다르게 일상의 소소한 이야기들이 독특한 구조로 묶여 대본의 완성 면에서 매우 색다른 느낌을 주는 소설이다. 간혹 쉽게 접어 일러스트를 중간에 포기하고, 그것 후 뒷면에 직접 일러스트를 그린 작품이다. 일상의 평온한 느낌 속에 섬씨와 묘한 분위기를 통해 어딘가 낯설어 보이는 풍경을 그리고자 했고, 시각적으로 뭔가를 드러내지 않고도 미스터리한 느낌을 살릴 수 있음을 보여 주고자 했다. 흔한시 사람들조차 그림을 보더니 은근히 무섭다는 반응을 보여 내심 흡족해졌던 작품이다.

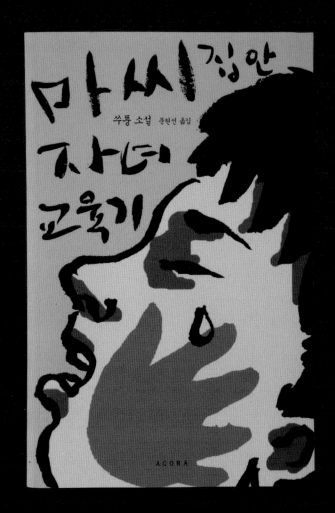

나, 제왕의 생애

쑤퉁 지음, 문현선 옮김, 표지 그림 김형균, 138x210x24mm, 아고라 2007

중국의 대표 작가 쑤퉁의 작품 중 《이혼 지침서》에 이은 두 번째 작업인데, 국내에선 다소 생소했던 중국 문학에 활기를 불어 보고자 표지에 많은 신경을 기울였다. 중국 왕조를 무대로 하지만 가상 역사 소설인 만큼 철저히 상상에 의해 주인공을 묘사했다. 불길한 미래, 죽음, 저항을 향한 갈망 등을 보여 주기 위해 붉은 색과 마주보는 주인공의 내적 인물 표현에 초점을 맞춰 직접 일러스트 작업을 했고, 독자들로부터 내용과 일치하는 표지란 사랑이 많이 올라와 개인적으로 뿌듯했던 작업이다.

마씨집안 자녀 교육기

쑤퉁 지음, 문현선 옮김, 표지 그림 김형균, 138x210x25mm, 아고라 2008

인생의 쓴맛과 단맛이 고루 느껴지는 쑤퉁의 유머러스한 입담을 적절하게 표현하기 위해 붓펜을 사용해 일러스트와 캘리그래피를 시도해 보았다. 뺨 때리는 게 주특기인 마씨 집안 사람들이 앞뒤 표지에 빨간 손바닥 자국을 달고 모두 우스꽝스러운 표정으로 울고 있는데, 글을 읽다가 처음 생각난 이미지가 바로...그것이어서 큰 고민 없이 작업했다. 채색 갤러그래비를 할 때는 조금 애먹었지만 감이 쉽게 잡힌 덕분에 일러스트는 단번에 그릴 수 있었다. 중국 소설을 몇 번 맡다 보니 일본 문학보다 중국 문학이 오히려 우리나라 정서에 더 가깝고 친근한 부분이 많다고 느꼈다.

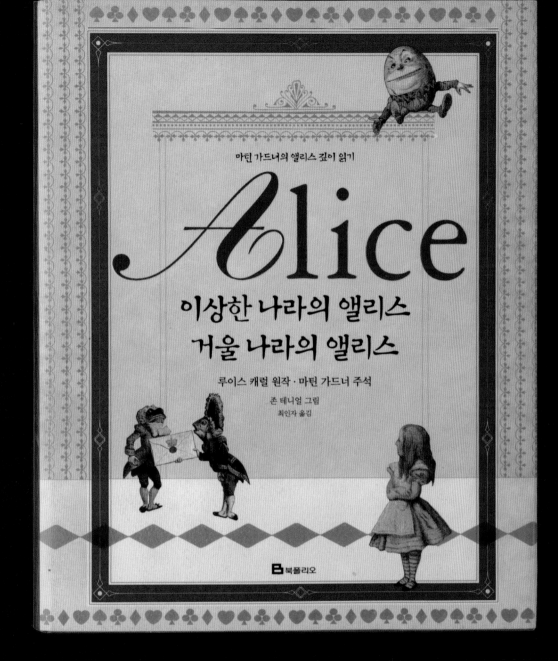

마틴 가드너의 앨리스 깊이 읽기

Alice

이상한 나라의 앨리스
거울 나라의 앨리스

루이스 캐럴 원작 · 마틴 가드너 주석

존 테니얼 그림
최인자 옮김

B 북폴리오

이상한 나라의 앨리스, 거울 나라의 앨리스
루이스 캐럴 지음, 최인자 옮김, 217x260x36mm, 북폴리오 2005

처음 《주석 달린 앨리스》 결정판을 받았을 때 개인적으로 큰 영광이라 해도 과언이 아니었다. 굳이 설명 안 해도 《이상한 나라의 앨리스》는 환상 문학의 효시로 일컬어지며 지금까지도 수많은 영감을 주고 있는 명작 아닌가. 그래서 두고두고 소장 가치를 충분히 느낄 수 있도록 만들고픈 욕심이 생겼다. 고전을 새해석한 디자인에 대해 고민도 많이 하고, 무게감을 잃지 않도록 색과 종이에도 많은 신경을 썼다. 제목으로 들어간 'Alice'가 가장 적합하다고 끝까지 고집 부린 끝에 긴 한글 제목이 부제처럼 들어가면서 내가 바라던 디자인으로 탄생할 수 있었다. 이제껏 맡아 왔지만 작업 중 가장 애착이 많이 가는 책이며 스테디셀러로 오랫동안 꾸준히 팔리고 있다.

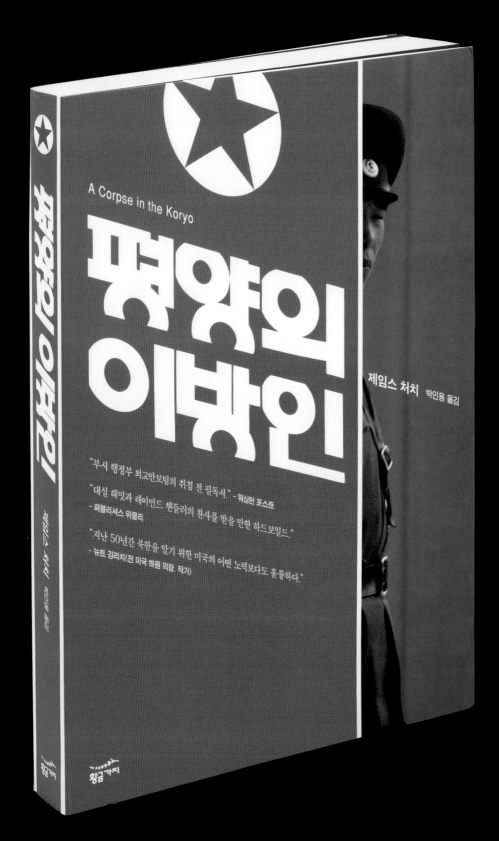

평양의 이방인
제임스 처치 지음, 박인용 옮김, 140×210×21mm, 황금가지 2008

애가
타
다

아사쿠라 가스미
Asakura Kasumi
권남희 옮김

에도가와 란포상 수상 작가
18인의 특별 추리 단편선

청색의
수수께끼

아베 요이치
후지와라 이오리
와타나베 요코
이세도 준
시라누이 고스케

김수현 옮김

The Edogawa Rampo Award Winners Anthology

황금가지

MILLIONSELLER CLUB

MUSÉE NATIONAL D'ART MODERNE

회혼 판위량

비천한 장기에서 세계적인 여류화가로 불꽃같은 삶을 살다

소낭(石楠) 장편 | 김윤진 옮김

북폴리오

한국 추리 스릴러
단편선

최혁곤 · 김유철 · 한이 · 류샬 · 정명섭 · 김재희
강지영 · 박지혁 · 이대환 · 나혁진

MILLIONSELLER CLUB

어떻게 북디자인에 대해 흥미를 느끼게 됐나?

대학교 4학년 1학기를 마치고 남들보다 먼저 취업을 하고 싶어 구직란에 올린 글이 '아르떼' 안광욱 실장의 눈에 띄어 책과 인연을 맺었다. 또렷한 목표 의식 없이 무작정 취업한 것이기에 '아르떼'에 다니던 그 시기는 디자이너라기보다는 항상 사고만 치고 다니는 철부지 사회인에 더 가까웠다. 책과 친해지려는 노력도 거의 안 했다. 그러다가 팬시 제품을 만드는 회사로 자리를 옮겼는데 그 전에는 별 관심도 없던 온라인 서점을 매일같이 드나들며 책을 검색하고 디자인을 살피는 나 자신을 발견했다. 1년여 시간 동안 내 주위에서 책을 만들던 사람의 열정이 어느덧 내 몸에도 때가 끼듯 조금씩 베어 버린 것 같았다. 책을 만들고 싶어졌다. 잘할 수 있을 것 같았다. 그 길로 직장을 그만두고 출판사에 입사해서 6년이 지난 지금껏 열심히 책과 만나고 있다.

회고해 볼 때 가장 기억에 남는 북디자인 작업은?

열 손가락 깨물어 안 아픈 손가락 있겠냐마는 유감스럽게도 전부 그러하진 못하다. 클라이언트 요구에 의해 지나치게 일러스트에 편중된 디자인이 나올 때면 더욱 그러한 생각이 심해지고 '이것은 내 것이 아니다'는 자괴감에 빠진다. 그래서 일러스트가 반드시 필요하다면 완성된 일러스트보다는 스케치 단계에서 내가 필요한 부분만 마무리를 요구하고 나머지의 느낌은 일러스트에 맞춰 내가 만들고 변형하는 것을 선호하는 편이다. 그러한 작업이 오히려 내가 원했던 방향과 맞아 떨어지면 정말 혼자 즐기기 미안할 정도로 재미있다. 얼마 전 텔레비전에서 어느 연예인이 했던 말을 빌려 이 질문에 대한 답을 적는다. "이제 겨우 6년 책과 만났습니다. 제 디자인 인생의 5분의 1이 지났을 뿐이고 전 아직도 배우고 실험하는 중입니다. 제 기억에 남는 북디자인이 뭐냐고요? 넥스트(다음 작품)"

당신의 디자인 작업에 가장 큰 영향을 준 사람은?

현재 활발하게 활동 중인 모든 북디자이너로부터 영향을 받는다. 특히 같은 직장에서 일하고 있는 디자이너들은 존경스러울 정도로 열정적이어서 항상 그들에게 자극을 받는다. 디자인의 상상력엔 한계가 없음을 보여 주면서도 시간 운용에 아주 탁월한 이들이다.

당신의 북디자인 스타일에 대해 설명해 달라.

모든 부분에서 나만의 스타일을 만들지 않으려 노력한다. 이왕이면 항상 새로운 형식의 디자인을 다양하게 시도하고 싶다. 출판 시장에 어느 정도 공식화돼 있는 디자인을 탈피하려 노력하는 편이고 아직도 그 부분에 대해 학습 중인 미완의 단계다. 작업 시 원고를 꼼꼼하게 체크하는 편은 아니다. 한 달에 8~10권 이상의 작업량을 전부 챙기기는 솔직히 버겁다. 대신 발주서상의 줄거리를 읽고 부족한 부분은 편집자와 대화를 통해 채운다. 이 정도의 단계에서 명확한 느낌이 나오면 주저 없이 작업을 진행하는데 작업 시간은 당일을 넘기지 않으려 노력하고 그날 마무리를 짓는다. 시간 여유가 되면 며칠 일을 접어 두었다가 다시 작업물을 체크한다. 좀 더 객관적인 시각으로 작업물을 바라볼 수 있지 않을까 하는 나만의 방식인데 효과가 있는 편이다.

당신의 영감은 어디에서 오는가?

길을 걷다가, 운전하다가, 밥 먹다가, 친구와 술 마시다가, 또 꿈속에서. 얼마 전 마감 전날 꿈을 꿨는데 내가 컴퓨터 앞에 앉아서 작업을 하고 있었다. 모니터를 바라보는 꿈속의 내가 결과물이 좋다며 칭찬을 하다가 잠에서 깼는데 그 작업물의 느낌이 너무 생생해서 기억을 더듬어 시안을 만든 것이 있었다. 그 작업물이 당일날 통과가 됐다.

전체 북디자인 과정 중 당신이 가장 중요시하는 단계는 무엇인가?

어느 한 부분도 중요하지 않은 단계가 없다. 좋은 아이디어로 출발해서 작업 후 그만큼의 또는 그 이상의 결과를 만들어 내야 하고, 디자인 단계까지 좋았다 하더라도 재료의 선택에 따라 결과는 천차만별이다. 또한 인쇄나 후가공에서 소홀하면 그간의 노력이 말짱 헛것이 된다. 작업 시간 중 가장 오랜 시간과 공을 들이는 부분은 책과 독자와 텍스트의 조화에 관한 고민이다. 책의 가장 커다란 틀은 텍스트이고 기본은 바로 책 읽는 독자이기 때문이다.

편집자와 커뮤니케이션하는 당신의 방식에 대해 설명해 달라.

편집자마다 성향이 달라서 매번 의견을 받아들이고 수렴해 줄 수 있는 여건이 안 된다. 그래서 어느 정도 나만의 기준을 만들어 놓고 그 기준에 충족할 의견만 수렴하고 나머지는 전부 배제한다. 대부분의 편집자들이 의견을 존중해 주는 편이어서 큰 이견 없이 타협을 하는 편이지만 간혹 자기만의 스타일을 고집하는 독불장군형 편집자와 일할 때는 상당히 당혹스럽다. 편집자와의 의사소통은 무미건조한 회의보다 책에 관한 편안한 농담을 주고받는 식의 대화를 선호하는 편이다. 가벼운 자리에서의 대화를 통해 좀 더 열린 마음으로 서로의 의견을 받아들일 수 있으리란 믿음에서다.

당신의 인생철학은? 당신의 디자인 철학은?

나를 아는 모든 사람들 마음속에 '잘하는' 디자이너보다는 '인간적인' 디자이너로 남고 싶다.

후배에게 하고 싶은 말.

새로운 시도에 도전하고, 실패에 겁먹지 말고, 경력이 5년이 됐든 10년이 됐든 초심을 잃지 말고 자만하지 말라. 자만하는 순간 슬럼프에 빠지고 자만하는 순간 거기까지다.

당신의 최종 목표는 무엇인가?

내 이름을 건 디자인 회사를 만들어 키워 보고 싶어 준비 중이다. 더 다양한 사람들과 더 다양한 작품을 통해 더 다양한 고민으로 더 다양한 디자인을 오래오래 하고 싶다.

박 진 범

Park, Jin Bum 1974년 서울 출생. 2001년 건국대학교 시각
디자인학과를 졸업하고 북디자인 스튜디오 '아르떼'에 입사해 북디자인에 입문했다. 2002년 '문이
당' 출판사로 자리를 옮겨 국내 소설의 표지 디자인을 주로 했으며 2003년부터 '문학동네' 미술부 팀
장으로 문학뿐만 아니라 인문, 경제·경영, 과학 서적의 표지를 두루 작업하고 있다. 다양하고 과감한
타이포그래피와 이미지를 활용하는 디자인이 특징이다. **kajue@hanmail.net**

목수들아, 대들보를 높이 올려라

J. D. 샐린저 지음, 정영목 옮김, 128×188×16mm, 문학동네 2006

저자의 해외 판권을 담당하는 미국 측 에이전시가 '표지에 어떠한 이미지나 사진도 사용할 수 없다'는 조항을 걸어, 악조건에서 디자인해야 했던 책이다. 원서 제목과 한글 제목만이 그나마 활용할 수 있는
요소였던 터라 원서 제목을 이미지처럼 이용해 작업했다. 결과적으로 그러한 제한된 여건이 내가 아직까지 만족스럽게 여기는 디자인을 탄생시킨 게 아닌가 싶다.

열병

박동식, 175×215×19mm, 북하우스 2007

여행지에서의 사진을 전면으로 내세우는 기존의 여행 에세이와는 좀 다르게 하고 싶었다. 티베트인의 맑고 투명하면서 소박한 마음을 책에서 느낄 수 있도록 하는 게 의도였다. 최대한 여백을 살리고 그 부분에 투명한 UV를 사용해 텍스처를 넣었고 승려의 뒷모습으로 여운을 남겼다.

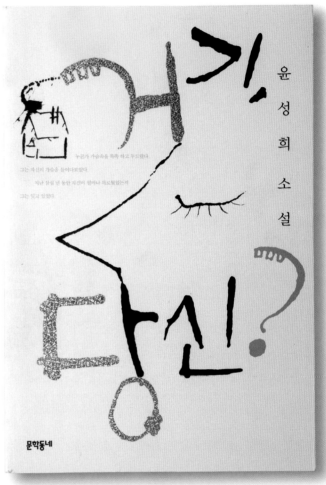

사람의 신화

손홍규, 153×224×15mm, 문학동네 2005

장 미셸 바스키아(Jean Michel Basquiat)의 그림을 흠모한다. 그의 작품 중 책 표지로 삼으면 좋을
것 같아 오랫동안 눈여겨봤던 그림 한 점이 있는데, 3년 만에 찾아낸 적당한 책이 바로 이 책이다.
바스키아의 그림은 강렬하면서도 조금은 아무 생각 없이 즉흥적으로 자신의 감성을 폭발시킨 듯 보
이지만 많은 부분 작가의 세계가 녹아 있다. 그런 그의 세계는 내 디자인에도 영향을 주었다. 머리
가 복잡하고 아이디어가 떠오르지 않을 때 그의 화집을 자주 들춰 본다.

거기, 당신?

윤성희, 153×224×13mm, 문학동네 2004

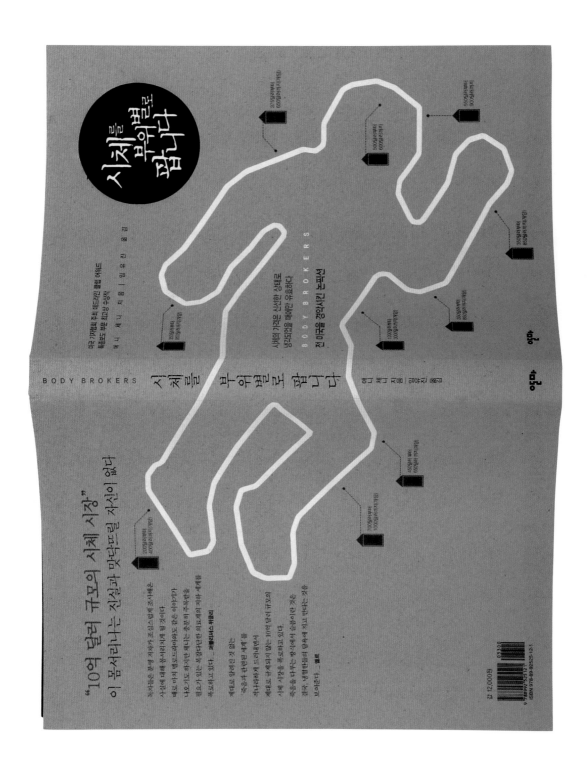

시체를 부위별로 팝니다

애니 체니 지음, 임유진 옮김, 153×224×14mm, 알마 2007

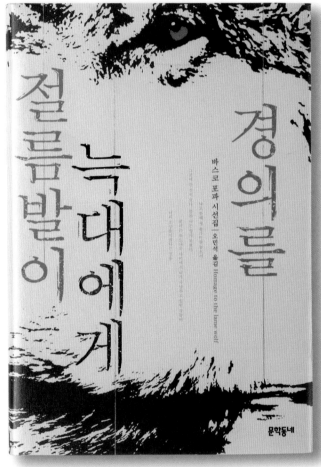

절름발이 늑대에게 경의를

바스코 포파 지음, 오민석 옮김, 128×188×11mm, 문학동네 2006

발주서를 건네받은 지 채 30분도 안 돼 디자인을 마무리했던 책이다. 간혹 발주서를 읽다 보면 머릿속에서 핵폭발이 일어나듯 순간적으로 영상이 터질 때가 있는데 그런 책을 만나서 작업이 수월하게 이루어지면 즐겁고 신난다.

집착

아니 에르노 지음, 정혜용 옮김, 128×188×10mm, 문학동네 2005

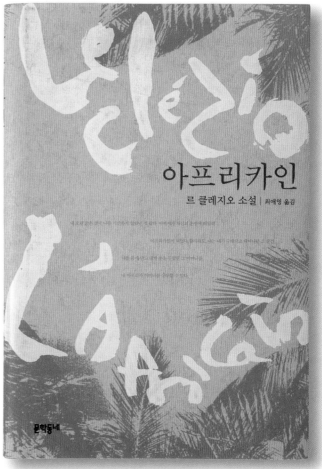

일곱 개의 고딕이야기

이자크 디네센 지음, 추미옥 옮김, 128×188×35mm, 문학동네 2006

아프리카인

르 클레지오 지음, 최애영 옮김, 128×188×12mm, 문학동네 2005

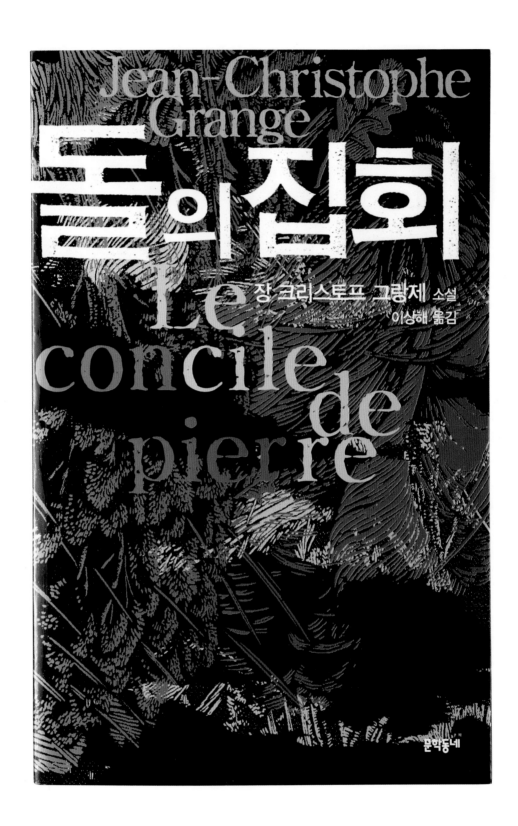

돌의 집회

장 크리스토프 그랑제 지음, 이상해 옮김, 145×224×30mm, 문학동네 2004

프랑스 서스펜스 작가 장 크리스토프 그랑제(Jean-Christophe Grangé)의 소설로 남들이 뭐라든 지금까지 디자인을 해 오면서 이만큼 만족도가 높았던 책은 없었던 것 같다. 몇 날 며칠을 밤잠을 못 이룰 정
도로 아무런 아이디어가 없는 상태로 지내다가 어느 순간 '팍' 하고 터지는 느낌으로 디자인했던 기억이 난다. 전형적인 스릴러 소설 표지를 탈피해 달라는 주문이 있었는데, 나뭇잎과 풀의 이미지를 이용하되
긴박감을 줄 수 있는 분위기로 추상화시켰다. 금색과 은색 그리고 먹으로만 표현을 했다.

모방범(전 3권)
미야베 미유키 지음, 양억관 옮김, 145×210mm, 문학동네 2006

누가 후계자를 죽였는가
이스마일 카다레 지음, 이창실 옮김, 128×188×12mm, 문학동네 2008

빅토리아의 발레
안토니오 스카르메타 지음, 김의석 옮김, 128×188×20mm, 문학동네 2006

어제
아고타 크리스토프 지음, 용경식 옮김, 128×188×13mm, 문학동네 2007

네코토피아
아스카 후지모리 지음, 이주희 옮김, 128×188×19mm, 문학동네 2006

퀴즈쇼

김영하, 153×224×18mm, 문학동네 2007

꽃게무덤

권지예, 153×224×15mm, 문학동네 2005

대성당

레이먼드 카버 지음, 김연수 옮김, 128×188×15mm, 문학동네 2007

검은선

장 크리스토프 그랑제 지음, 이세욱 옮김, 153×224×18mm, 문학동네 2008

어떻게 북디자인에 대해 흥미를 느끼게 됐나?

처음 시내의 대형 서점에 가 본 게 중학교 2학년 무렵이었다. 평생을 걸쳐 탐색해도 알 수 있을까 싶은 거대한 세계가 있었다. 서가를 헤매며 책을 보다가 집에 올 땐 천 원 안팎의 '삼중당' 문고나 '학원사'의 문고를 샀다. 고등학교 3학년 겨울 방학 때 김현의 〈행복한 책읽기〉를 만나고부터 '민음사' '문학과지성사' '세계사' '창작과비평사' '청하' '예문' '까치' '나남' '살림' '하늘연못' '열화당' '열음사' '솔' '강' '문학동네' 등에서 출간하는 소설선과 시인선, 예술서를 읽으며 열혈 문학청년의 시기를 보냈다. 활자 조판과 인쇄로 된 당시 책들은 오톨도톨한 감촉이 있어서 책을 읽다가 좋은 문장을 만나면 손으로 만져보기도 했다. 학교를 졸업하고 출판사 에디터로 입사했다. 책 만드는 일은 좋았지만 텍스트 자체와 씨름하는 일이 결코 내 적성이 아님을 시간이 지나면서 알게 됐다. 북디자이너가 되기 위해 디자인 공부를 시작했다. 시각디자인과 졸업 후 북디자인을 전문으로 하는 '아르떼'의 채용 공고를 보고 지원했고, 면접 보러 간 날 바로 채용돼 북디자이너로 입문하게 됐다.

회고해 볼 때 가장 기억에 남는 북디자인 작업은?

작업을 의뢰받으면 가제본된 교정지를 읽을 수 있을 만큼만 챙겨 들고 지하철 통근 길에서 즐겁게 읽는 편이다. 2007년 여름에 작업했던 소설 〈기다림〉은 잔잔한 이야기임에도 불구하고 다음 장을 챙겨 나서지 않은 것을 후회했을 정도로 글이 맛깔스러웠다. 편집부는 원서 표지에서 동양 여인을 상징하는 이미지로 쓰인 댕기머리를 표지에 썼으면 한다는 구체적인 제안을 했다. 원서의 댕기머리는 서양인 시각에서 거칠게 본 동양의 이미지였기 때문에 우아한 느낌의 댕기머리 이미지를 가능한 한 많이 찾아보았다. 최종 이미지는 흰색 댕기를 빨간색으로 바꿨고, 바느질 느낌의 배경을 만들었다. 제목자는 땋은 머리 안에 조용하게 처리했다. 중국 태생의 작가가 썼지만 영미권에서 출간된 소설이기 때문에 영문 타이포를 강조하자는 편집부의 의견을 수용해 최종 영문 타이포는 원서의 포맷을 따랐다. 현란한 캘리그래피와 일러스트레이션이 들어간 소설 단행본들 틈에 이 책을 내놓는다는 것이 나름대로 의미 있었던 작업이다.

당신의 디자인 작업에 가장 큰 영향을 준 사람은?

내가 지금껏 만나 온 모든 책을 디자인한 선배 북디자이너에게 경의를 표한다. 북디자인 실무를 배우기 시작한 '아르떼'에서 좋은 선배들을 만났다. 작업에 대한 안광욱 실장의 예민한 감각은 나를 좀 더 꼼꼼한 북디자이너로 만들어 주었다. 의뢰받은 책을 모두 자신의 스타일로 비슷비슷하게 디자인하는 것이 아니라, 책이 가진 개성을 살려 주도록 디자인해야 한다는 것도 배웠다. 작업을 의뢰받으면 안정적인 타이포그래피로 착착 일을 진행하는 이영미 선배를 보면서는 항상 마음이 든든했다. 편집자 출신이라 디자인 작업을 대하는 자세가 어딘지 모르게 경직돼 있었던 나에게 동료 디자이너의 자유로운 작업 스타일은 알게 모르게 자극이 됐다. 1년 정도 '일간스포츠' 리뉴얼 작업을 하며 홍동원 선생과 같이 일할 기회가 있었는데, 디자이너로서 그분의 자신감과 카리스마가 인상 깊었다. 실시간으로 올라오는 수많은 사진 자료를 하루 종일 리뷰하고 레이아웃이 될 만한 사진을 골라 매일 신문 한 면을 짜 본 것도 좋은 공부가 됐다. 디자이너로 일하는 것이 만만치 않게 느껴질 때는 미국의 그래픽 디자이너 폴 랜드(Paul Rand)의 글을 읽는다. 디자인의 본질에 맞닿은 그의 작품과 글은 언제 접해도 감동적이다. "디자인은 인간의 인식과 경험을 넘기고 상상력을 고양시킨다. 바라건대 디자인이란 디자이너의 마음으로부터 나와서 보는 이의 마음에서 절정을 이루는 아이디어와 인식 그리고 느낌의 산물이다."(《그래픽 디자인 예술》, 박효신 옮김, 안그라픽스, 1997)

당신의 북디자인 스타일에 대해 설명해 달라.

독자가 처음 책과 만날 때, 서점에 놓인 수많은 책 중에 표지가 눈에 들어와 책을 집어 들어 날개를 들춰 보고, 페이지를 넘겨 첫 장을 열고, 첫 문장을 읽어 보고, 본문을 후루룩 넘겨 보고, 뒤표지를 읽어 보고, '이 책 읽고 싶다'는 마음이 생겨 기꺼운 마음으로 책을 구입하는 상상을 한다. 타이포그래피만으로도 긴장감을 줄 수 있는 작업을 할 수 있다면 정말 좋겠고, 무엇보다 가독성을 중요하게 생각한다. 책이 가진 캐릭터를 군더더기 없이 보여 주는 이미지를 찾는 것으로부터 시작해, 본문과 표지 시안을 진행하고, 도비라, 면지, 표지를 결정하면서 조금씩 정성을 더해 가는 과정이 좋다.

당신의 영감은 어디에서 오는가?

보고 듣고 느끼고 생각하는 모든 것들이 작업에 영향을 준다. 감탄에 감탄이 나올 만큼 잘된 세상의 모든 작업들, 다른 사람들에게도 어서 읽히고 싶을 정도로 좋은 텍스트, 집으로 돌아가는 길에 듣는 음악, 봄밤의 라일락 향기, 내 아이의 웃는 얼굴.

전체 북디자인 과정 중 당신이 가장 중요시하는 단계는 무엇인가?

작업 과정에서 항상 최종 결과물을 예상하고 진행하지만, 보통 한 달 정도의 작업 기간이 마무리되고 책을 발주하는 시점을 꼼꼼하게 챙기는 편이다. 본문과 표지 용지를 결정하고, 후가공의 여부와 종류, 면지와 띠지, 인쇄와 제본의 상태 등을 예상하고 확인하고 결정한다. 인쇄와 제작 과정의 전문가들에게 여러 번 의견을 물어보고, 확신이 서지 않으면 샘플 작업을 진행한 후에 제작을 의뢰하기도 한다.

편집자와 커뮤니케이션하는 당신의 방식에 대해 설명해 달라.

첫 미팅 때는 편집자 이야기를 많이 듣는다. 작업에 필요한 감을 잡을 수 있을 만큼의 텍스트를 요청해 읽고 파악한다. 내 경우는 이 방법이 가장 빠르고 정확하다. 그 이후에 떠오르는 컨셉트, 이미지, 텍스트, 퀄리티 있는 경쟁서 등 좀 더 구체적인 정보를 수집하고 나서 내 쪽에서 정식으로 컨셉트 회의를 요청한다. 텍스트를 모르고 이야기를 들었을 때와는 달리, 같이 나눌 수 있는 이야기가 폭발적으로 많아진다. 내가 예상하고 있는 컨셉트가 편집자의 요구 사항과 맞는지 한 번 더 짚어 본 뒤에 실제적인 작업을 시작한다.

당신의 인생철학은? 당신의 디자인 철학은?

북디자인 8년차가 무슨 디자인 철학이 있겠는가. 그저 열심히 할 뿐이다. 마흔이 되고 쉰이 넘고 예순이 되는 때에 이런 질문을 받는다면 한마디할 수 있을지도 모르겠다. 잘 익은 사과 한 알로 훌륭한 아침식사를 했던 헬렌 니어링(Helen Nearing)처럼, 삶 자체를 완성할 수 있는 인격은 애초에 못 될 테니까, 그런 삶을 경외하는 것으로 만족한다. 대신 나는 신선한 재료가 가진 본연의 맛을 최대한 살린 음식으로 정갈한 상차림을 하고 싶다. 나와 내 가족이 맛있게 먹고 건강하기를, 내가 정성을 들여 만든 책을 읽고 나와 독자들의 영혼이 건강한 삶을 누리게 되길 바란다.

후배에게 하고 싶은 말.

북디자이너에게 타이포그래피는 평생 공부해야 할 산맥이다. 몇 가지 서체만 알고 있어도 누구나 그럴싸한 책 한 권은 만들 수 있다고 생각할지도 모른다. 경험상 한글의 글자 조합을 보는 눈과 운용에 대한 감각은 1, 2년 사이에 생기는 것이 아닌 것 같다. 꾸준히 일을 하면서 3년이 지나고, 6년이 지나면서 보는 눈이 단단해질 것이다. 할 줄 안다고 생각하더라도 시간이 지나고 나서 작업한 것을 보면 허술한 부분들이 틀림없이 눈에 띄게 마련이다. 공부하고, 공부하는 수밖에.

당신의 최종 목표는 무엇인가?

출판사 로고를 보지 않고도 어디 출판사에서 어떤 좋은 책이 나왔구나, 하고 무한한 신뢰를 가지고 책을 구입할 수 있는 시절이 있었다. 요즘은 출판사 로고를 가리고 보면 어떤 출판사에서 무슨 생각으로 출간했는지 알 수 없는 책들이 차고 넘친다. 아무리 사소한 정보라도 실시간으로 서로 공유하고, 외국의 좋은 작품은 국내에 친절하게 번역 소개할 필요 없이 원서로 읽는 그런 시대니까. 예전과는 환경이 많이 달라졌다 하더라도, 나는 늘, 예전의 출판이 가졌던 격을 회복하기를 기대한다. 좋은 작품들을 써냈던 작가들과 새로운 작가들의 더 좋은 작품을 자주 책으로 만날 수 있게 되기를 기대한다. 혼독한 출판 시장에서 마구잡이로 소비되지 않으면서, 깊이와 울림이 있는 텍스트를 볼 줄 아는 안목과 긴 호흡으로, 오래도록 좋은 책을 만들고 싶다.

홍 지 연

Hong, Ji Yeun 1974년생. 1996년 서울예술대학 문예창작학
과를 졸업한 후 '현암사'에 입사. 편집부에서 3년간 일했으며 1999년 모교의 시각디자인과에 입학해
2001년 졸업했다. 2001년 북디자인 스튜디오 '아르떼'에서 북디자인에 입문했으며 '현대문학'을 거
쳐 현재는 '시공사' 단행본 미술팀에서 소설, 에세이, 실용, 예술, 여행 등 다양한 부문의 단행본과 광
고 디자인 작업을 맡고 있다. 편집자로 경력을 시작한 후 북디자이너가 된 특이한 이력을 갖고 있다.
www.herblotus.com, herblotus@naver.com

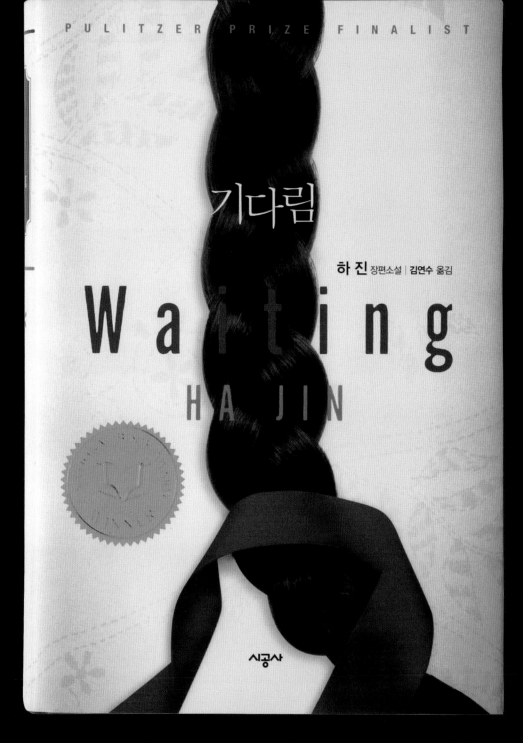

기다림

하 진 장편소설 | 김연수 옮김

Waiting

HA JIN

시공사

기다림
하진 지음, 김연수 옮김, 140×208×31mm, 시공사 2007

하진의 소설은 문학이 보여 줄 수 있는 모범 답안 같은 염오가 있다. 개인적으로는 이렇게 좋은 작품을 만나, 작가와 독자를 연결하는 역할을 하는 것이 북디자인을 하면서 맛보는 가장 큰 즐거움이

현대문학 | 창작선

최일남 창작집

H
현대문학
창간50주년기념사업도서

박완서 장편소설

그 남자네 집

첫사랑,
비밀한 꽃처럼 피어나던 그 남자…
추억은 세월의 더께가 더할수록 빛을 발한다
순수한 첫사랑과 황홀한 절망의 깊이로
우리 시대의 진실에 이르는
박완서 신작 장편소설!

H
현대문학
창간50주년기념사업도서

막스 티볼리의 고백
앤드루 숀 그리어 지음, 윤희기 옮김, 140×210×25mm, 시공사 2008

한 편의 아름다운 영화를 보는 느낌이 드는 소설이다. 노인의 얼굴과 아름다운 여인의 얼굴로 시안
작업을 하는 중에도 더 적절한 표지 이미지가 없을까 계속 고민했다. 정면을 응시하는 소년의 눈동
자외 머리 색깔, 표정, 입고 있는 옷의 질감, 배경 차리까지… 작품을 읽으면서 받았던 인상을 염두
에 두고 이미지를 찾다 보면 이렇게 더할 나위 없는 이미지를 만나게 될 때가 있다.

시간이 멈춰선 파리의 고서점
제레미 머서 지음, 조동섭 옮김, 138×208×20mm, 시공사 2008

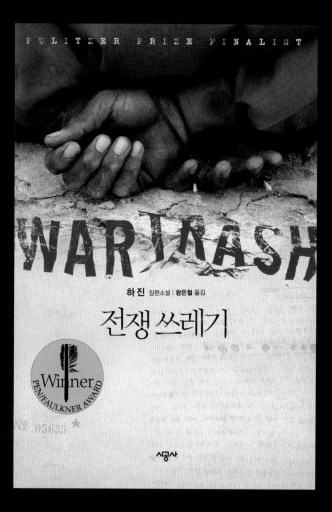

도살장

게일 A 아이스니츠 지음, 박신호 옮김, 152×223×20mm, 시공사 2008

핏빛 배경에 도살되고 있는 소의 이미지, 틀 안에서 절단된 듯한 타이포그래피로 무자비하게 도축
되고 있는 가축들의 실태와 미국 소고기의 위험에 대한 공포를 직접적으로 표현했다. 책의 텍스트
에 비하면 이런 직접적인 디자인이 오히려 수위가 낮은 것처럼 느껴지기도 한다.

전쟁 쓰레기

하진 지음, 왕은철 옮김, 152×223×31mm, 시공사 2008

시체는 누구?

도로시 L. 세이어즈 지음, 박현주 옮김, 128×193×25mm, 시공사 2008

가족 스캔들

데이비드 세다리스 지음, 박중서 옮김, 140×210×22mm, 시공사 2007

요요 마의 실크로드

요요 마 외 지음, 전원경 옮김, 187×210×14mm, 시공사 2007

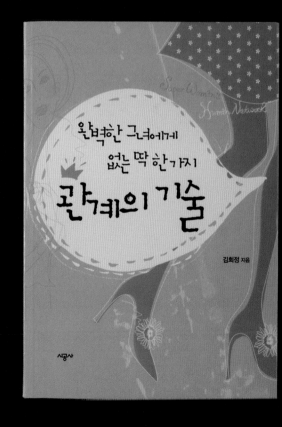

뉴욕 다이어리
제환정, 152×215×18mm, 시공사 2007

초등학생 내 아이를 위한 공부의 기술
이명경, 152×215×15mm, 시공사 2008

내 인생의 마지막 4.5초
성석제, 152×225×17mm, 강 2003

완벽한 그녀에게 없는 딱 한 가지 관계의 기술
김희정, 152×215×13mm, 시공사 2007

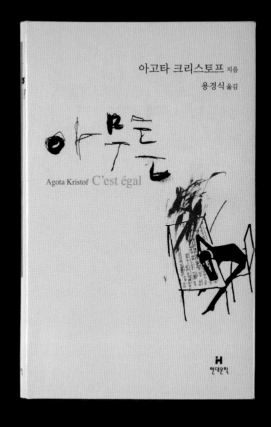

측천무후(전 2권)

산사 지음, 이상해 옮김, 152×225×17mm, 현대문학 2004

내가 읽고 만난 파리

김윤식, 152×215×15mm, 현대문학 2004

물의 가족

마루야마 겐지 지음, 김춘미 옮김, 122×192×25mm, 현대문학 2005

아무튼

아고타 크리스토프 지음, 용경식 옮김, 124×193×15mm, 현대문학 2005

20세기 한국 문학의 탐험(전 5권)
장석주, 176×248mm, 시공사 2007

어떻게 북디자인에 대해 흥미를 느끼게 됐나?

첫 직장에서 퇴사할 즈음 소속팀 팀장이 북디자인을 전문으로 하는 회사를 소개시켜 주어서 입문하게 됐다. 흥미를 갖고 스스로 일을 찾아갔다기보다는 생계를 위해 우연히 접하게 됐다. 막상 접해 보니 그동안 막연히 생각해 오던 '나에게 맞는 일'이라는 게 북디자인이라는 확신이 들고 의욕도 넘쳤다. 디자이너의 주관이 비교적 많이 반영되고 생명력이 길다는 점, 작업 진행이 개인적이라는 점, 책이 인쇄 매체인 동시에 3차원 물체라는 점 등이 좋았다. 간혹 순수 미술을 하는 기분으로 작업에 임할 때도 있었다. 그동안 재미있게 일해 올 수 있었던 것을 참 감사하게 생각한다.

회고해 볼 때 가장 기억에 남는 북디자인 작업은?

당연히 처녀작이다. 심리학에 관한 책이었는데 편집자와 미팅을 하고 나름대로 컨셉트를 정해 스스로의 생각을 정리하고 포장한 첫 작품이었다. 당시 아트 디렉터는 아무런 지시도 하지 않고 나 스스로 고민해 볼 기회를 주었는데 잊을 수 없이 설레고 고된 작업이었다.

당신의 디자인 작업에 가장 큰 영향을 준 사람은?

국내외 많은 디자이너들로부터 자극을 받기도 하고, 또 영향을 주기도 한다. 그중 북디자인 회사에 근무할 당시 아트 디렉터였던 숭영오 실장은 디자이너로 살아가는 데 필요한 현실적인 충고를 많이 해 주었다. 내가 현재보다는 앞으로 어떻게 할 것인지를 고민하게 하고, 취해야 할 것과 버려야 할 것을 구분하게 해 주었다. 북디자인에 흥미를 가질 무렵 기량을 마음껏 발휘하도록 큰 도움을 준 분이다.

당신의 북디자인 스타일에 대해 설명해 달라.

아직 단정 짓기도 어렵고 설명하자니 억지스러워질 것 같다. 북디자인은 아날로그적이어야 하며 책을 2차원적 인쇄 매체가 아닌 덩어리로 파악해야 한다고 본다. 디자인은 친근하고 우직해서 시간이 지나도 완성도가 떨어지지 않아야 한다고 생각한다. 신뢰감과 안정감을 주는 레이아웃을 바탕으로 하되 형식을 살짝 비틀거나 깨뜨려서 특징적인 한 요소에 시각적으로 방점을 찍는 작업을 지향하고 있다. 더불어 텍스트의 성격에 자연스럽게 맞는 디자인, 제목이 읽혀지는 느낌에 대해 늘 고민한다. 아티스트적 기질을 내세워 책 본연의 성격에 역행하려 들거나 필요 이상의 파격을 주지는 않는다. 선호하는 타이포그래피나 버릇 같은 것들은 있지만 의뢰받는 책의 성격에 따라 다양한 스타일을 구사한다.

당신의 영감은 어디에서 오는가?

텍스트, 또는 제목이 주는 의미와 어감. 이제까지 봐 왔던 모든 시각 요소들이 파생시킨 단어들.

전체 북디자인 과정 중 당신이 가장 중요시하는 단계는 무엇인가?

실제 작업에 앞서 책의 컨셉트를 구상하고 어떻게 시각화할지 머릿속에 그려 보는 단계다. 정리가 잘되면 작업이 즐겁다.

편집자와 커뮤니케이션하는 당신의 방식에 대해 설명해 달라.

원고를 깊이 이해하고 애착을 갖고 있는 편집자는 함축적이고 인상적인 이야기로 디자이너에게 영감을 준다. 나는 주로 듣는 편이다. 듣다가 인상적인 부분이 있으면 다시 자세한 설명을 요구하고, 이해가 안 가거나 부족한 부분에 대해서는 질문을 던진다. 이런 식으로 편집자와 기획 의도, 독자층, 포지셔닝, 원고에 대한 개인적인 생각 등을 두고 대화한다. 내 디자인에 대해서는 원고의 아웃풋을 미리 설명하기보다는 구체적인 결과물(시안)과 함께 내 의견을 이야기하는 편이다.

당신의 인생철학은? 당신의 디자인 철학은?

즐겁게 사는 것. 젊은 마음가짐.

후배에게 하고 싶은 말.

자신의 재능을 업으로 삼을 수 있다는 것은 큰 축복이다. 즐겁게 일하고 재미있게 몰입하자.

당신의 최종 목표는 무엇인가?

백발이 성성할 때에도 디자이너로서 현장에 있는 것. 일본처럼 연륜 있는 북디자이너가 장인으로 인정받는 환경이 부럽다. 연륜이 묻어나는 북디자인을 오래도록 하고 싶다. 또 다른 희망은 책과 디자인을 주제로 한 카페를 여는 것이다.

이 석 운

Lee, Seok Woon 1974년 서울에서 태어나 청주대학교에서
공예디자인을 전공했다. 1999년 '국민일보' 디자인 TF팀에서 일했으며 2000년 '디자인붐'을 거쳐
2005년 '웅진지식하우스'에서 북디자이너로 활동했다. 2006년에는 북디자인 작업실인 '석운디자인'
을 만들어 활발한 디자인 작업을 벌이고 있다. 문학과 인문서 부문에서 다양한 작품을 내고 있다. 책
내용을 충실하게 반영하면서도 간결한 표지 디자인을 선호한다. *burrn@hanmail.net*

삼남대로 / 신정일, 152×225×19mm, 휴머니스트 2007
영남대로 / 신정일, 152×225×19mm, 휴머니스트 2007

조선시대에 한양에 이르는 세 가지 길을 다룬 3부작 역사 기행서다. 책의 내용을 반영하면서도 단순한 역사서 또는 단순한 기행 에세이로 보이지 않도록 하는 게 관건이었다. 고민 끝에 〈영남대로〉와 〈삼남대로〉 용으로 두 가지 길을 각기 붓으로 그리고 두 권의 책을 나란히 두었을 때 그 길이 서로 연결되도록 했다. 앞으로 작업할 〈관동대로〉 역시 '표지에서 이어지는 길'의 연장선에서 작업할 생각이다.

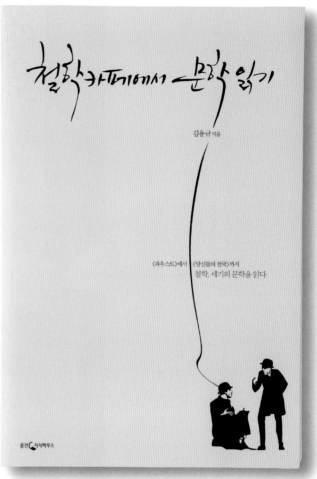

철학카페에서 문학 읽기

김용규, 152×225×20mm, 웅진지식하우스 2006

〈찰칵, 짜릿한 순간〉과 더불어 제목을 직접 손글씨로 쓴 책이다. 세필을 가지고 제목당 수백 번씩 써 보고 그중에 가장 나은 걸 골랐다. 손글씨를 그리 애용하지는 않지만 제목을 보고 느낌이 오면 직접 써 본다. 당연한 말이지만 손글씨 제목 역시 가독성이 떨어지지 않아야 하고, 제목의 어감, 표지와 어울려야 한다. 〈철학카페에서 문학 읽기〉는 청소년을 겨냥한 책으로 '철학'이 주는 이미지가 너무 무거워 보이지 않도록 하기 위해 손글씨를 쓴 경우다.

설화 속 동물 인간을 말하다

심우장 외, 152×215×17mm, 책과함께 2008

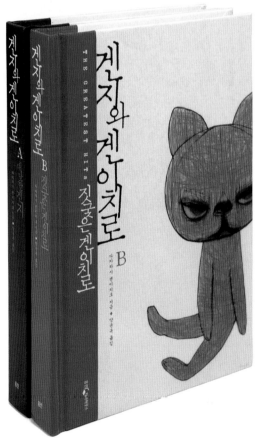

겐지와 겐이치로(전 2권)

다카하시 겐이치로 지음, 양윤옥 옮김, 135×197mm, 웅진지식하우스 2007

일본 원서는 얇은 양장본이지만 의뢰를 받자마자 책등과 동정을 앞면과 다른 재질로 쓴 장정으로 만들어야겠다고 생각했다. 제작비가 많이 드는 대신 책의 소장 가치를 더해 주는 제작법이다. 일본판의 일러스트를 살리면서도 그보다 잘 만들어야겠다는 욕심이었는데, 후에 이 책을 본 일본판의 북디자이너가 "우리 일본 디자이너들이 긴장해야겠다"는 소감을 보내와 기분이 좋았다.

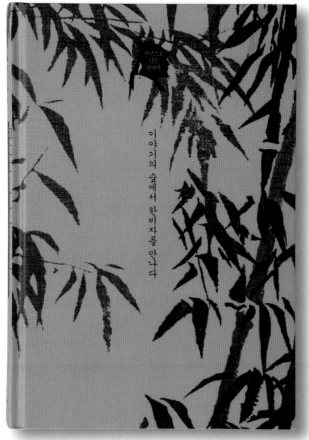

이야기의 숲에서 한비자를 만나다

한비자 글, 이상수 엮고 옮김, 150×205×25mm, 웅진지식하우스 2007

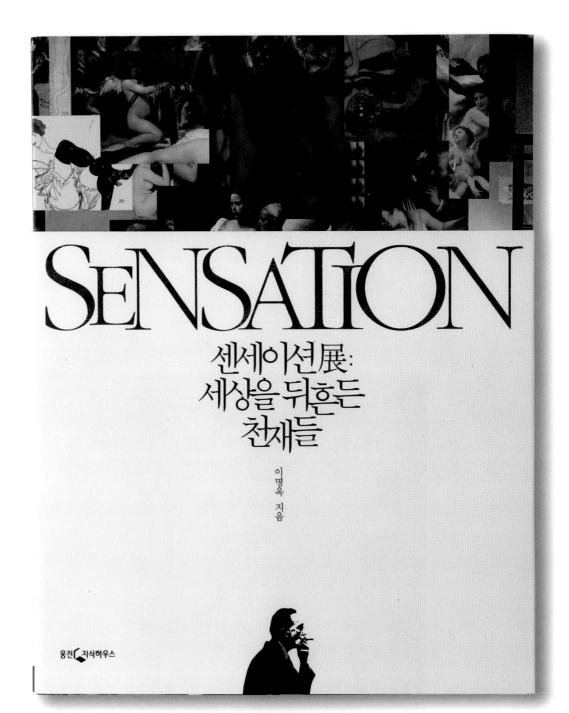

SENSATION

센세이션展:
세상을 뒤흔든
천재들

이명옥 지음

웅진 지식하우스

센세이션전 : 세상을 뒤흔든 천재들
이명옥, 152×195×20mm, 웅진지식하우스 2007

의식주, 살아있는 조선의 풍경
한국고문서학회, 162×215×17mm, 역사비평사 2006

욕망하는 몸
루돌프 센다 지음, 박계수 옮김, 152×210×22mm, 뿌리와이파리 2007

미술관에 간 화학자
전창림, 170×220×17mm, 랜덤하우스 2007

안인희의 북유럽 신화(전 2권)
안인희, 152×225×15mm, 웅진지식하우스 2007

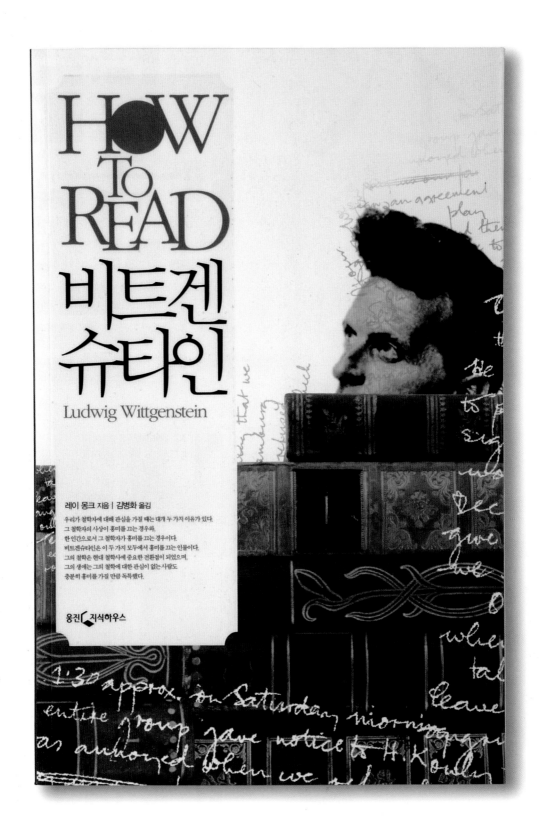

비트겐슈타인
레이 몽크 지음, 김병화 옮김, 140×215×12mm, 웅진지식하우스 2007

윌리엄 셰익스피어(William Shakespeare), 루트비히 비트겐슈타인(Ludwig Josef Johann Wittgenstein), 카를 마르크스(Karl Marx) 등 이미 널리 알려진 저작들을 어떻게 읽을지 안내하는 시리즈물 'HOW TO READ' 중 한 권이다. 이렇듯 익히 알려진 소재의 책을 다시 낼 경우 기존의 다른 책의 디자인과 어떻게 차별화시킬지가 관건이 된다. 진중하게 보이되 너무 거리감을 주지 않는 비주얼을 찾으려 노력했다. 결과적으로 저자를 책과 함께 배치했고, 시리즈 각 권의 저자들이 각기 책 틈에서 제목 아니면 정면을 쳐다보는 것으로 일관성을 주었다.

괴짜심리학

리처드 와이즈먼 지음, 한창호 옮김, 152×225×18mm, 웅진지식하우스 2008

심리학자들의 조금은 엉뚱한 심리 실험을 소개한 책인데, 짧은 시간에 작업을 끝내야만 했다. 책 내용이 무거워 보이거나 비주류로 보이지 않도록 해 달라는 주문을 받았는데, 제목으로 중심을 잡고 주변에 '특이한 실험'을 연상시키는 여러 사물을 배치해 보았다.

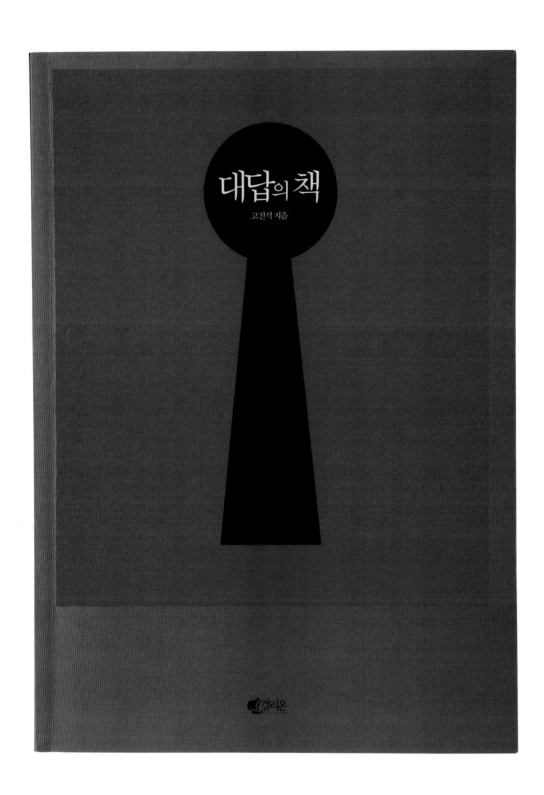

대답의 책

고진석, 152×215×23mm, 갤리온 2006

사람이 살아가며 가질 법한 삶에 대한 다양한 의문 100가지에 대한 해답을 담은 책으로 심플하고 임팩트 있게 디자인하고자 했다. 표지만 보고도 독자가 책 내용을 쉽게 짐작할 수 있도록 열쇠 구멍을 이용했는데, 이런 직접적인 비주얼을 어떻게 세련되게 보여 줄지 고민하다가 강렬한 인상을 주는 빨간색과 검은색 두 가지만을 사용해 지금처럼 완성했다.

이승만과 제1공화국 / 서중석, 152×210×18mm, 역사비평사 2007
박정희와 개발독재시대 / 조희연, 152×210×18mm, 역사비평사 2007

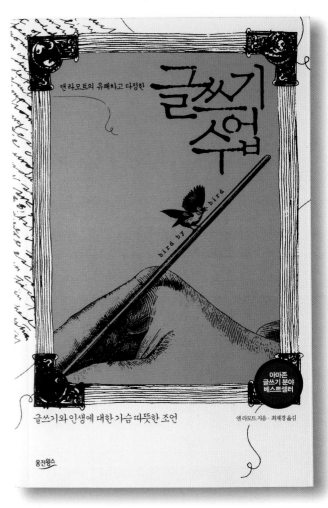

찰칵, 짜릿한 순간
윤광준, 152×225×16mm, 웅진지식하우스 2007

글쓰기 수업
앤 라모트 지음, 최재경 옮김, 140×215×17mm, 웅진윙스 2007

서른 살이 심리학에게 묻다

김혜남, 142×225×20mm, 갤리온 2008

묘한 분위기를 내는 표지의 그림은 살바도르 달리(Salvador Dali)의 초기작 〈Figure at a Window〉다. 출판사 측에선 채도도 낮은 데다가 몸매가 그리 좋지 않은 여인의 뒷모습이 표지에 들어가면 책이 눈에 잘 띄지 않을 것 같다며 망설였다. 달리의 작품 에이전시에서 그림을 트리밍해도 안 되고 그림 위에 제목이 얹혀도 안 된다고 하는 것도 문제였다. 그림을 모티브로 한 일러스트를 시도해 보았지만 기대 이하였고, 결국 내가 달리의 원본을 그대로 쓰자고 주장해 지금의 표지가 됐다. 처음의 우려와 달리 판매가 기대 이상으로 잘돼 다행스럽다.

어떻게 북디자인에 대해 흥미를 느끼게 됐나?

"그림을 직접 생산해 내는 것도 중요하지만 그림을 다루는 일을 해 보아라. 일러스트레이터와 함께 일을 해 보면 좋은 그림이 무엇인지 보는 안목이 생길 것이다." 졸업을 앞두고 어느 선생님께 들은 이야기다. 이 말을 듣고 망설임 없이 정병규 선생의 '정디자인'에 면접을 보러 갔다. 수많은 책으로 둘러싸인 사무실의 아우라에 푹 빠져들었다. 북디자이너는 저자와 독자 사이에서 생각하고 그것을 구체화하는 역할을 한다. 그 사이에서 재해석하는 즐거움이 컸다. 일하다 보니 책에 대한 관심 못지않게 출판의 전반적인 과정이 궁금했다. 이것이 '민음사'에서 일하게 된 까닭이다.

회고해 볼 때 가장 기억에 남는 북디자인 작업은?

'우리교육'의 '힘찬문고' 시리즈다. 초보 디자이너, 초보 편집자, 초보 일러스트레이터들이 뭉쳤던 작업으로 정병규 선생의 아트 디렉팅만은 국가대표급이었다. 초보이다 보니 정해진 것은 아무것도 없었다. 모든 것에 가능성을 열어 두었고 다양한 시도를 해 보았다. 〈독수리의 눈〉의 경우 편집자와 일러스트레이터, 그리고 내가 큰 책상에 함께 앉아 본문을 정독했다. 그리고 셋이서 감상과 의견을 나누고 함께 스케치를 하고 레이아웃을 하던 기억이 난다. 백지상태에서 시작한 작업이었던 만큼 사심이 없었고 그 힘도 강했던 것 같다. 디자인의 근거에 대해서 끊임없이 궁금했던 때다. 초보였으니까.

당신의 디자인 작업에 가장 큰 영향을 준 사람은?

정병규 선생과 안상수 선생. 그들의 작업을 보고 있으면 부러움과 질투가 나는 동시에 '나도 어서 작업해야지' 하는 욕심과 조급함이 생긴다. 마치 흥분제처럼.

당신의 북디자인 스타일에 대해 설명해 달라.

나만의 특징은 아직 잘 모르겠다. 하지만 작업에 임하면서 늘 지키려는 원칙이 몇 가지 있다. 첫째는 꾸미려 하지 않는다는 것. 없어야 할 것, 없어도 되는 것은 없애고, 있어야 할 것은 있게 하는 것을 원칙으로 삼는다. 디자인을 하면서 습관적으로 선, 기호 등 장식을 넣는 경우가 생긴다. 여백을 채우는 기술적인 방법으로 접근하거나, 하나의 요소를 설명하려 또 다른 요소를 사용한다. 갈수록 장식에 의존하게 되는 것이다. 없어도 된다면 없는 게 낫다. 둘째는 절대 기본에 충실하자는 것이다. 책의 내용을 가만히 들여다보면 그 스스로 우러나오는 이미지가 있다. 디자인은 그에 충실해야 한다고 생각한다. 그래서 너무나도 뻔한 디자인이 나오는 경우가 있는데 그것을 부정하지 않는다. 기본이 없으면 실험도 불가능하다. 탄탄한 기본을 가지고 새롭게 재해석하는 것이 창의력 아닐까? 기본에 충실할 때 실험은 무궁무진해질 수 있다. 이럴 때는 신이 나서 이것도 해 보고 저것도 해 보고 적잖이 흥분된다. 내 경우엔 재해석하는 데 있어서 언어적 감성과 글자 자체가 가지는 이미지가 큰 도움이 된다.

당신의 영감은 어디에서 오는가?

여유로움. 창작의 근원은 여유로움이라고 생각한다. 한가함과는 다르다. 내가 생각하는 여유로움이란 잠시 멈추고 한 발짝 물러서서 관찰하는 태도를 말한다. 이런 시간을 갖지 못하면 작업은 반복과 모방에 그치고 마는 경우가 많다.

전체 북디자인 과정 중 당신이 가장 중요시하는 단계는 무엇인가?

억지로 입는 옷은 입을 때도 힘들고 입고 나서도 힘들더라. 어울리는 좋은 옷은 입을 때도 즐겁고 입고 나서도 편안할뿐더러 그 기쁨이 끝이 없다. 처음 방향을 잘 잡은 책은 디자인을 진행하고 제작을 하는 마지막 과정까지 모두 즐거움의 연속이다. 나는 크게 두 가지 경험을 했는데 한 가지는 하면 할수록 손볼 게 많고 디자인 완성도가 높아지는 것이다. 이럴 때에는 책이 나오기 전날 설레는 마음에 가슴까지 두근거린다. 반대의 경우엔 고치고 고쳐도 디자인이 좋아지지 않는 것이다. 이럴 때도 가슴은 두근거린다. 책이 나오면 행여 누가 볼까 봐. 요즘에는 책이 나오고 난 후의 절차 즉 홍보와 관리도 어느 정도는 머릿속에 미리 그려 두게 된다. 온라인 검색, 신문 광고, 잡지 광고 등을 고려해서 디자인 방향을 잡는 것이다. 얼마 전 회사 반품 창고에 가 보았다. 아주 조금 때가 묻거나 찢김이 생긴 표지 때문에 반품된 책이 수북하게 쌓여 있었다. 반품된 책은 모두 폐기시키는 게 원칙이라고 한다. 재료는 물론이거니와 많은 사람이 들인 공이 아까웠다. 물리적으로도 튼튼하고 장수할 수 있는 책을 만들어야겠다고 생각하게 된 계기였다.

편집자와 커뮤니케이션하는 당신의 방식에 대해 설명해 달라.

얼마전까지 '민음사'에서 '사이언스북스' 과학책을 담당했었다. 나는 과학 전공이 아니기 때문에 전문적인 지식은 편집자에게 절대적으로 의존한다. 내용 파악을 위해서 책을 읽기도 하지만 편집자의 설명을 듣는 것이 더 즐겁다. 디자인에 대해 소통할 때 전문적인 디자인 용어를 쓰면 서로 오해하는 경우가 생긴다. 내가 과학을 어려워하는 것만큼이나 편집자는 디자인을 어려워한다. 그래서 전문 용어가 아닌 이해하기 쉬운 표현을 쓰려고 노력한다. 나는 그다지 까다롭거나 예민한 편은 아니다. 그래서 어떻게 보면 '대충 하는 거 아냐'라는 생각을 할지도 모른다. 하지만 은근히 고집이 세다. 주위에서 듣는 말이다.

당신의 인생철학은? 당신의 디자인 철학은?

튀는 아이디어, 넘치는 상상력, 늘 새로운 접근 등의 표현을 난 그다지 좋아하지 않는다. 실험을 기괴한 놀이 정도의 차원으로 생각하는 것에 반대하는 것이다. 실험은 대안으로서의 가능성을 담고 있어야 하고 뚜렷한 방향성을 가져야 한다. 디자이너 스스로 자기가 행한 실험의 가치를 알아야 한다. 그걸 모르면 즉흥적인 이벤트에 불과하다. 기본이 없는 변형은 말장난처럼 느껴지고 공중에 떠 있는 모양 없는 구름같이 보인다. 기본에 충실하자는 것은 디자인뿐만 아니라 내 삶에서도 중요한 태도다.

후배에게 하고 싶은 말.

자기의 주제를 발견하길 바란다. 끊임없이 관찰하고 표현할 수 있는 자기만의 주제를 갖는 것은 창작을 하는 사람에게 더없이 중요한 것이다. 이를 위해 필요한 것이 있다면 자신에게 맞는 계획을 세우라는 것. 자기에게 맞는 계획을 세우기 위해서는 조급해하지 않고 멀리 볼 줄 알아야 한다.

당신의 최종 목표는 무엇인가?

웃음이 넉넉한 할아버지 작가가 되는 것. 이건 너무 먼 이야기다. 문학과 디자인을 공부한 아내와 함께 새로운 형태의 독립 출판에 대해 고민한다. 이를 기반으로 다양한 시각 문화 활동을 하는 것이 개인적인 바람이다.

정 재 완

Jeong, Jae Wan 1974년 전주 출생. 2000년 홍익대학교 시각디자인학과를 거쳐 2008년에는 동 대학원 시각디자인학과를 졸업했다. 2000년 입사한 '정디자인'에서 북디자인에 입문했으며 2004년부터 2009년까지 '민음사' 미술부에서 일했다. '민음사'의 계열 브랜드인 '사이언스북스'의 교양 과학 서적 디자인을 담당하면서 트렌드에 편승하지 않는 힘 있고 직설적인 디자인으로 주목받았다. 2009년부터 영남대학교 조형대학 디자인학부 전임강사로 재직 중이다. www.jjwan.com, jjwankk@gmail.com

잊혀진 조상의 그림자
칼 세이건·앤 드루얀 지음, 김동광 옮김, 152x225x45mm, 사이언스북스 2008

2차원의 종이가 책으로 묶이면 3차원이 된다. 책이 가진 물리적 특성을 이용하면 텍스트와 이미지, 표지와 본문글 구조적으로 한층 견고하게 구성할 수 있다. 이 책의 컨셉트는 거대한 우주 앞에 선 인류의 지
적 탐험이다. 표지에 인류의 조상 오스트랄로피테쿠스의 윤곽선을 구멍으로 뚫고 면지에 우주의 별들을 홀로그램 박으로 처리했다. 표지와 면지를 연결시킴으로써 독자의 손이 개입할 여지를 두었고 표지를 넘
긴 후 면지에서는 광활한 우주 공간을 접할 수 있도록 만들었다.

새

유범주, 250×290×35mm, 사이언스북스 2005

표지 이미지는 바다 한가운데서 자신의 영역을 두고 다투는 재갈매기 사진을 사용함으로써 '날아가는 새'가 아닌 '살아가는 새'에 초점을 맞추었다. 책이 '새의 삶'을 찍은 생태 사진집이기 때문이다. 사진집을 계획하는 단계에서 가장 난감했던 것은 애초에 사진작가가 책 편집을 염두에 두고 찍은 것이 아니었다는 사실이다. 약 30만 장의 사진에서 500컷을 골라냈음에도 불구하고 사진의 거리감이 거의 비슷했고 설명이 없으면 이야기가 만들어지지 않는 것들이 대부분이었다. 작가에게 양해를 구하고 사진의 좌우 반전, 이미지 부분 확대, 크로핑 등을 과감하게 적용했다. 이 같은 방법으로 거리감과 공간감, 방향성과 속도감을 표현하는 레이아웃을 만들어 낼 수 있었다. 사진은 사진집을 통해 또 다른 의미와 가치를 갖는 작품으로 재탄생했다.

위대한 물리학자 1
갈릴레오에서 뉴턴까지
고전 역학의 세계
윌리엄 크로퍼 김희봉 옮김

great physicists

위대한 물리학자 7
우주론

위대한 물리학자 6
입자 물리학

위대한 물리학자 5
핵물리학

위대한 물리학자 4
상대성 이론과 양자 역학

위대한 물리학자 3
전자기학과 통계 역학

위대한 물리학자 2
열역학

위대한 물리학자 1
고전 역학

위대한 물리학자(전 7권)
윌리엄 크로퍼 지음, 김희봉·곽주영 옮김, 117×188mm, 사이언스북스 2007

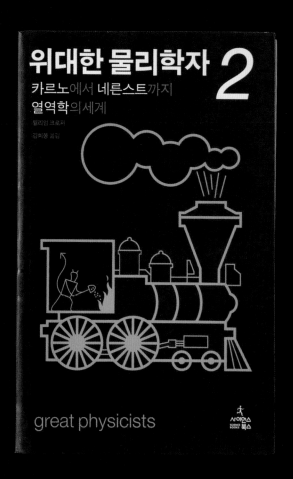

위대한 물리학자 2

카르노에서 네른스트까지
열역학의 세계

윌리엄 크로퍼

김희봉 옮김

great physicists

사이언스 북스

위대한 물리학자 3

패러데이의 전자기학과
볼츠만의 통계 역학

윌리엄 크로퍼 김희봉 옮김

great physicists

사이언스 북스

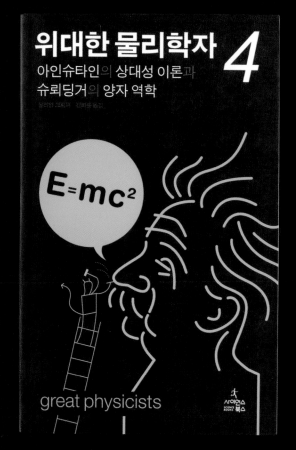

위대한 물리학자 4

아인슈타인의 상대성 이론과
슈뢰딩거의 양자 역학

윌리엄 크로퍼 김희봉 옮김

$E=mc^2$

great physicists

사이언스 북스

위대한 물리학자 5

마리 퀴리에서 페르미까지
핵물리학의 세계

윌리엄 크로퍼 김희봉·곽주영 옮김

great physicists

사이언스 북스

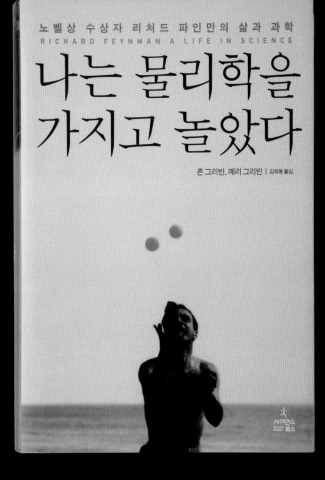

새벽에서 황혼까지 1500-2000(전 2권)
자크 바전 지음, 이희재 옮김, 152×225×40mm, 민음사 2006

이 책의 컨셉트는 대비와 변화다. 고딕체와 명조체의 대비로 500년이라는 시간의 흐름을 표현
했다. 미지에 사용한 두 미술 작품 또한 변화의 흐름을 보여 준다. 1권이 미켈란젤로 부오나로티
(Michelangelo Buonarroti)의 시스티나 성당 천장화를 사용해서 전통적인 세상을 표현했다면 2권
은 로이 리히텐슈타인(Roy Lichtenstein)의 〈M-May be〉라는 작품을 통해 그와 대비를 시켰다.
일반적으로 광고로 간주되는 띠지를 표지 디자인의 핵심 요소로 활용한 식이다.

나는 물리학을 가지고 놀았다
존 그리빈·메리 그리빈 지음, 김희봉 옮김, 146×216×35mm, 사이언스북스 2004

자연과 인간 6

In a Patch of Fireweed
한 생물학자가 그려 낸 숲 속 생명의 세계

숲에 사는 즐거움

베른트 하인리히

김원중 · 안소연 옮김

사이언스
북스

자연과 인간 12

헨리 데이비드 소로

김욱동 옮기고 엮음

소로의 속삭임

내가 자연을 사랑하는 이유

사이언스 SCIENCE
BOOKS 북스

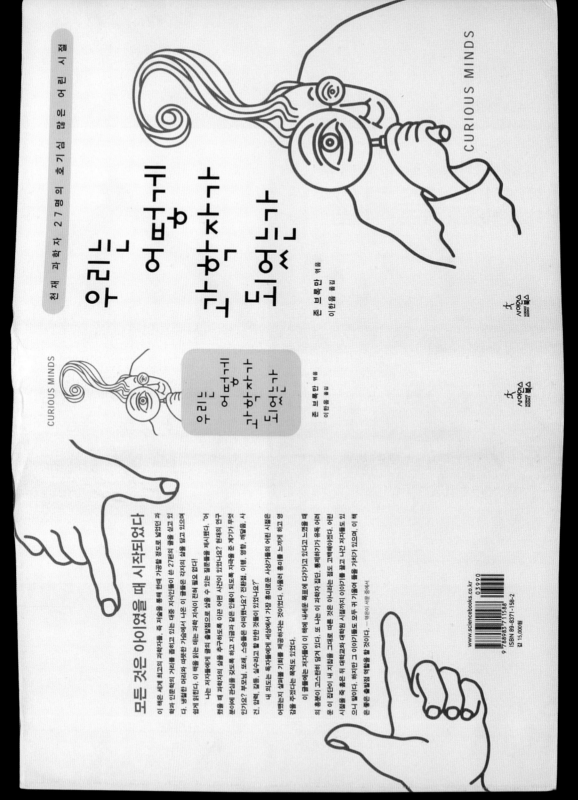

우리는 어떻게 과학자가 되었는가

존 브록만 엮음, 이한음 옮김, 140×210×32mm, 사이언스북스 2004

인간의 영원한 동반자 개에 관한 비밀과 진실

인간, 개를 만나다

콘라트 로렌츠
구연정 옮김

So Kam der Mensch auf den Hund

사이언스 북스

인간, 개를 만나다 콘라트 로렌츠 **구연정 옮김** 사이언스 북스 SCIENCE BOOKS

노벨상 수상자인 콘라트 로렌츠가 들려주는

인간의 영원한 동반자, 개들의 삶, 사랑, 언어

회색기러기를 비롯하여 수십 년간 동물들과 함께 생활하며 관찰해 온 콘라트 로렌츠는 틀 인간 곁을 묵묵히 지키고 있는 개들에 대해서도 지대한 관심을 쏟았다. 콘라트 로렌츠는 수많은 다양한 종류의 개들을 만나면서 겪은 에피소드를 통해 미처 우리가 알지 못했던 개들의 삶을 그들만의 언어로 생생하고 재미나게 그려 낸다. 현재로서는 누구도 부인하지 못할 인간의 가장 친한 친구인 개들이 어떻게 해서 인간의 삶에 들어오게 되었는지부터 시작하여 시작된 인간과 금빛자칼의 피를 물려받은 개들과 늑대의 피를 물려받은 개들이 이러나 성격, 사회성, 주인과의 관계에서 어떤 차이를 드러내는지 등을 일상 속의 예를 들어 상세히 일러 준다. 또한 교활한 고양이, 거짓말하는 개처럼 우리 사회에서 통념으로 받아들여지고 있는 개와 고양이에 관한 상반된 인식들이 어디까지가 진실이고 어디까지가 거짓인지를 낱낱이 밝힌다.

www.sciencebooks.co.kr
ISBN 89-8371-176-0
값 12,000원
9 788983 711762
03850

파인만!

리처드 파인만 지음, 랠프 레이턴 엮음, 김희봉·홍승우 옮김, 146×216×54mm, 사이언스북스 2008

이 책은 책등에서 생명력을 갖는다. 특별판, 양장본, 소장용으로서의 의미를 둔 책이다 보니 자연스럽게 책등에 디자인의 초점을 맞춘 것이다. 바라보는 각도에 따라서 제목은 보였다가 사라지고 그 형태도 조금씩 달라진다. 리처드 파인만(Richard Phillips Feynman)이 가진 천재적이고 다양한 재주와 유머러스한 삶 또한 이와 같다고 생각한다.

토머스 쿤

웨슬리 샤록·루퍼트 리드 지음, 김해진 옮김, 146×216×35mm, 사이언스북스 2005

지면에 깊이와 움직임을 불어넣는 요소는 실제로 타이포그래피와 이미지의 크로핑만으로도 충분하다. 이 원칙은 표지 디자인에서도 그대로 적용된다. 선, 엘리먼트, 지나친 활자 꾸밈 등은 사용하지 않는다. '사이언스 평전' 시리즈는 과학자의 얼굴을 보여 준다. 그들의 삶은 결국 얼굴과 인상이 말해 준다고 생각했기 때문이다. 매번 인물 사진을 과감하게 크로핑하고 직접 조정해서 만든 한글 타이포그래피를 이용했다. 《토머스 쿤》의 경우에는 인물 이외의 배경을 모두 지웠다. 얼굴 이외의 정보를 없앰으로써 인물에 대한 접근이 훨씬 가깝고 수월해졌다.

20세기 최고의 해저 탐험가

자크 이브 쿠스토

베르나르 비올레

이용주·최영호 옮김

사이언스
SCIENCE
BOOKS 북스

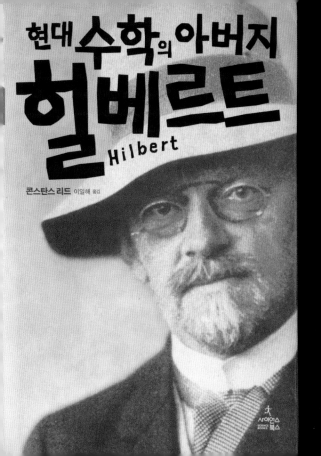

현대 수학의 아버지

힐베르트

Hilbert

콘스탄스 리드 이일해 옮김

Konrad
Lorenz

클라우스 타슈버 · 베네딕트 푀거

안인희 옮김

콘라트로렌츠

그는 짐승, 새, 물고기와 이야기했다

사이언스
북스

영과 무한 사이 거침없는 숫자 이야기

주니언스 005

영 과 무한 사이

거침없는 숫자 이야기

BIG NUMBERS
숫자로 풀어 보는 흥미진진 자연 탐험
에리 그리빈, 존 그리빈 | 노태복 옮김

DREAMS OF A FINAL THEORY

사이언스 클래식 10

스티븐 와인버그
이종필 옮김

최종 이론 의 꿈

자연의
최종 법칙을
찾아서

CON
THE UNITY OF
지식의 대통합
통섭

프랜시스 후쿠야마의
강한
국가의
조건

안진환 옮김

STATE BUILDING

FRANCIS FUKUYAMA

황금가지

어떻게 북디자인에 대해 흥미를 느끼게 됐나?

대학교 3학년 때 편집 디자인 수업 시간에 'D3'라는 책을 만드는 프로젝트를 진행했다. 문화 생산자를 인터뷰해서 책의 텍스트를 만들고, 그 텍스트를 가지고 디자인을 해 한 학기가 끝났을 때 한 권의 책을 결과물로 만드는 수업이었다. 안상수 선생님이 지도 교수였는데, 그때 선생님이 하신 말씀 중 기억나는 것은 디자이너도 텍스트 를 생산하고 다룰 줄 알아야 한다는 것이었다. 수업 내내 우리가 한 일은 디자인이 좋고 나쁘고가 아니라 어떤 인물을 선정해야 하는지, 분류는 어떻게 해야 하는지 등 책의 기획을 결정하는 토론이었다. 그전까지는 어떤 서체를 어떤 스펙에 어떤 그리드에 맞추어야 하는지에 대해서만 고민했지, 책 전체를 구성하는 방식에 대해서는 생 각하지 못했다. 그 수업을 계기로 책이라는 것에 대해 '체계적으로 내용을 잡아 주어야 하며, 쉽게 읽히기 위해 애를 쓰고 고민해야 하는 존재'로 접근할 수 있었다.

회고해 볼 때 가장 기억에 남는 북디자인 작업은?

누구나 '첫 번째' 경험은 기억에 남을 것이다. 〈세계 사진사 32장면 1826~1955〉는 디자인 스튜디오에서 일할 때 작업한 책이다. 당시엔 안타깝게도 단행본 작업은 표지 디자인만 요청해 오는 일이 많았는데, 이 책은 표지와 내지 작업을 함께 의뢰받은 일이었다. 이 프로젝트를 통해 처음으로 일관성 있는 표지와 내지 디자인의 중 요함을 깨닫고 고민할 수 있는 기회를 가져보게 됐다.

당신의 디자인 작업에 가장 큰 영향을 준 사람은?

특정한 사람으로부터 영향을 받았다기보다는 디자인의 한 부분인 '정보 디자인'의 접근 방식에서 큰 자극을 받고 있다. 정보 디자인을 접한 다음부터 디자인에 대한 뚜렷한 개념을 가지게 된 것 같다. 디자인을 통해 커뮤니케이션을 하는 과정에서 정보 전달을 용이하게 해야 한다는 기본에 덧붙여 디자인에서도 이야기를 읽을 수 있게 해야 한다는 것을 알게 됐고, 내가 하는 작업에 이를 적용하고자 의식적으로 노력 중이다.

당신의 북디자인 스타일에 대해 설명해 달라.

'나다움'을 찾고자 노력 중이다.

당신의 영감은 어디에서 오는가?

사람. 사람과의 관계. '민음사' 디자이너와의 관계. 다양한 사람 속에서 그들의 이야기를 듣는다는 것은 즐거운 일이다.

전체 북디자인 과정 중 당신이 가장 중요시하는 단계는 무엇인가?

책의 이야기를 제대로 듣는 것이 중요하다. 어떠한 장소도 그곳을 모르고서는 안내를 해 줄 수 없듯이 책의 내용을 모르고서는 디자인이 될 수 없을 것이다.

편집자와 커뮤니케이션하는 당신의 방식에 대해 설명해 달라.

인하우스 디자이너의 이점은 같은 편집자와 지속적으로 작업할 수 있다는 것이다. 서로 장단점을 알고 서로에 대한 믿음이 있기에 둘 사이에 거리감이 없어져 의견 을 나누기가 더욱 수월하다. 진행하면서 수시로 생겨나는 궁금증에 대해 쉽게 물어볼 수 있고 작업에 대한 아이디어도 자주 교환할 수 있다. 디자인을 하는 과정에선 내 의견만 고집하지 않고 편집자의 말도 들을 줄 알아야 한다. 텍스트를 읽어 봤다고 해도 나보다는 편집자가 더 많은 내용과 이야기를 알고 있기에 아이디어를 공유 하면서 작업을 한다. 나 또한 책을 선택하고 기획하는 과정에서 의견을 내놓고 도움을 주기도 한다.

당신의 인생철학은? 당신의 디자인 철학은?

귀 기울일 줄 알아야 한다. 주변의 소리에 귀를 기울이자. 일본을 넘어 세계적으로 인정받는 디자이너인 후쿠다 시게오(Fukuda Shigeo)는 "디자인은 바로 지금 이 해돼야 한다. 또한 디자인은 보다 상업적이며 사회와 긴밀한 연결고리를 가지고 그 사회의 모습을 반영해야 한다. 그래서 그 시대를 증명하는 것이 바로 디자이너이 고, 대중이 생각하고 있는 것을 파악하고 반영하는 것이 바로 디자인이다"라고 말했다. 이 말을 새겨들었으면 좋겠다. 나아가 디자인으로 현시대를 계몽할 수 있다 면 더없이 좋을 것이다.

후배에게 하고 싶은 말.

자신을 잘 아는 것이 중요하다. 무엇을 잘하는지, 어떤 일에 자신이 있는지, 어떤 일이 즐거운지를 먼저 알아야 한다.

당신의 최종 목표는 무엇인가?

테크놀로지에 의존하지 않는 사람이 되고자 노력 중이다.

민 혜 원

Min, Hae Won 1976년 서울 출생. 2001년 홍익대학교 시각 디자인학과를 졸업했다. 재학 중 '안그라픽스'에서 인턴으로 일했으며 졸업 후 4년간 '눈디자인'에서 북디자인을 포함한 브로슈어, 잡지 등의 편집 디자인, CI, 패키지 디자인 등 다양한 분야의 실무를 익혔다. 2005년부터 '민음사'의 시각 문화 서적 전문 브랜드인 '세미콜론'을 담당하며 책의 표지와 본문 디자인을 포함한 이미지 작업을 총괄하고 있다. 미술과 사진, 디자인 관련 서적을 주로 작업하고 있으며 책의 특징을 반영하는 이미지에 간결한 타이포그래피를 적용한 정돈된 표지 디자인이 특징이다. min_hw@hotmail.com

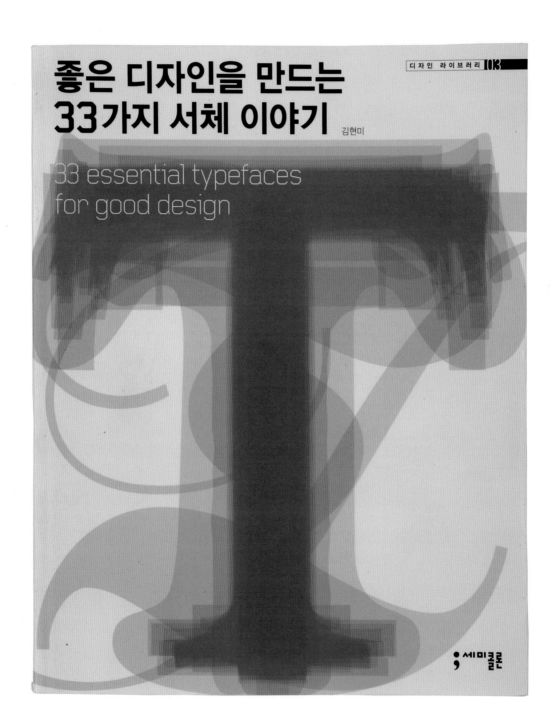

좋은 디자인을 만드는 33가지 서체 이야기

김현미, 181×230×22mm, 세미콜론 2007

작업 기간보다는 고민의 시간이 길었던 책이다. 각 활자의 특징을 쉽게 보여 줄 수 있는 방법으로 무엇이 있을지, 분류돼 있는 활자군을 어떻게 묶어 주는 것이 효과적일지, 이것이 고민의 시발점이었다. 고민하다 보니 생각이 발전되고, 적극적으로 책에 참여하게 됐다. 본문 배열을 다시 해 보았고 필요한 원고는 더 요청했으며 부록과 제목에 관한 아이디어도 내놓았다. 물론 디자인 관련 서적이다보니 디자이너가 관여할 수 있는 범위가 더 넓었겠지만, 한 권의 책을 만들며 디자이너의 역할을 규정지을 수 없음을 깨달았다.

Akzidenz Grotesk Roman 720pt

Akzidenz Grotesk

A typeface that continues the tradition of the New Typography.

신 타이포그래피의 전통을 잇는 서체

WHAT	WHEN	WHERE	WHY	WHO
악치덴츠 그로테스크 Akzidenz Grotesk	1896년	독일 베르틀트(Berthold社)	19세기에 등장한 산세리프 서체들과 확연히 구별되는 조형적 완성도를 선보	디자이너 미상

ABCDEF GHIJKL MNOPQR STUVW XYZ1234 567890

Cooper Black 84pt

루퍼 블랙(Cooper Black)으로 만들어진 문장을 보면 긴장이 풀어지고 미소가 떠오른다. 글자가 귀여운 동물이나 동화 속 주인공들, 또는 그런 것들이 늘 주위에 가깝게 있던 시절을 연상시키는 듯하다. 굵은 웨이트와 '베개'에 비유되는 육신한 세리프, 어센더나 디센더가 짧은 깡똥한 글자 비례, 소문자 f, g 등에서 발견되는 재미있는 글자 디테일 등이 다른 서체와 구별되는 루퍼 블랙만의 인상을 만든다.

1920년, 시카고의 뛰어난 서체 디자이너 오스월드 쿠퍼(Oswald Cooper, 1879~1940)가 디자인하여 첫선을 보인 쿠퍼 블랙은 19세기에 광고나 포스터 등에 사용하기 위해 통장한, 굵은 웨이트와 대담한 디테일을 특징으로 한 팻페이스(Fat Face) 양식을 이은 것이다.

쿠퍼 블랙으로 만들어진 헤드라인은 특별한 감성과 색감으로 주의를 끌었으므로 광고 디자인에 빈번히 사용되었다. 쿠퍼 블랙이 헤드라인으로 사용된 기억할 만한 광고로 제빵 회사인 레비(Levy)사의 캠페인이 있다. 이 캠페인은 'Think small'이라는 폭스바겐 자동차의 광고 캠페인 등으로 광고계에 새로운 바람을 몰고 온 DDB(Doyle Dane Bernbach)사의 초기 작업이다. 당시의 광고들이 과장된 문구나 화려한 표현으로, 또 주로 유명 연예인들을 모델로 하여 메시지를 전달할 때 DDB의 광고들은 상품의 진실에 바탕을 두고 이들 위트 있게 전달하는 커뮤니케이션 방식으로 차별화되었다. 강한 콘셉트에 바탕을 두었으므로 비주얼 역시 콘셉트를 직접적으로 표현하는 담백한 사진과 심플한 타이포그래피, 메시지에 주목하게 하는 잘 정리된 레이아웃을 주로 사용했다. 레비 광고에서도 미국인을 구성하는 다양한 인종과 민족의 보통 사람을 모델로 삼았는데, 유색 인종을 광고 모델로 등장시키는 것은 당시 광고에서 금기시하던 표현 방법이었다. 이 광고에서 쿠퍼 블랙 서체는 보편적으로 사랑받는 레비사의 빵과 같이 매우 친근한 인상으로 광고 메시지를 배가시킨다. 쿠퍼 블랙을 인상적으로 사용한 또 다른 광고에서는 이 서체가 가진

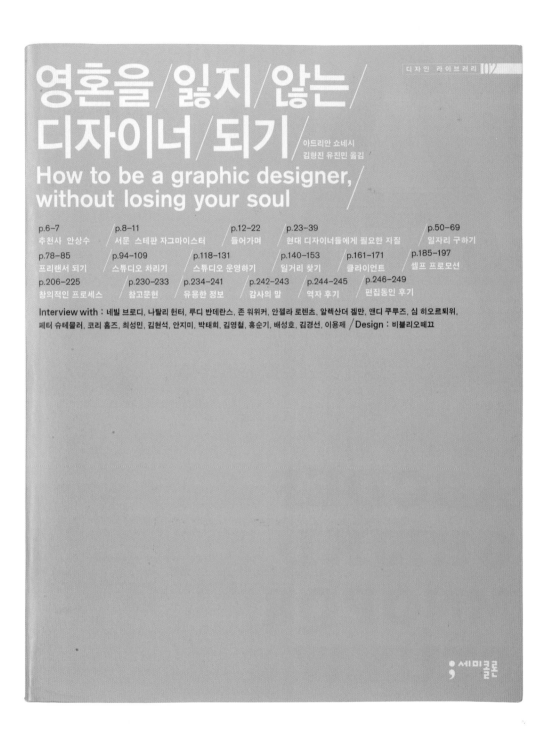

영혼을 잃지 않는 디자이너 되기

아드리안 쇼네시 지음, 김형진 · 유진민 옮김, 180×230×20mm, 세미콜론 2007

디자인이 잘된 외서에서는 늘 한 수 배울 기회를 갖게 된다. 이 책의 원서 역시 그런 경우로, 책 어디 한 구석마다 디자이너의 정성이 안 느껴지는 곳이 없다. 이런 책의 국문판을 디자인할 때는 원서 디자이너의 생각을 먼저 읽는 것이 중요하다. 그래서 그 생각에 최대한 흠을 내지 않는 선에서 작업하는 것이 번역본 디자이너의 역할이라고 생각한다. 이런 경우 원서가 없는 책보다 만들기 쉽지 않냐고 질문할 수도 있다. 물론 디자인에 대한 고민이 적을 수 있으니 쉽다고 대답할 수도 있다. 하지만 고민이 적을수록 책임감이 더 커진다. 디자인이 훌륭한 원서에 조금도 모자라지 않게 만들어야 한다는 책임감과 한글을 넣었을 때 원래 디자인의 흐름을 흐트리지 않아야 한다는 책임감이 막중하다.

"많은 자유가 보장되는 곳, 그리고 멋진 일을 할 수 있는 곳에서 일하고 싶어."
취업에 따른 선택 사항 - 독립 스튜디오와 인하우스 디자이너 - 도제 수업의 장점 - 어디서
일자리를 찾아야 할까? - 스튜디오와 접촉하기 - 해야 될 것과 하지 말아야 할 것 - 면접 보기 -
포트폴리오 - 고용주가 진짜로 원하는 것은?

어떻게 일자리를 구할까? 이 문제에 대해서 대학 교육은 별 도움이 되지 못한다. 그렇지만 대학에 가는 이유는 배움 그 자체를 익히기 위해서이고, 대부분의 디자인 대학은 이 기능을 충실히 수행하고 있으므로 그리 아까워할 필요는 없다. 그리고 배움의 기술이란 매우 유용한 것이다. 3년, 혹은 5년간의 대학 교육 과정을 마치고 나면, 또 다른 배움의 시간이 새롭게 시작되기 때문이다. 내가 경험한 바에 의하면 대학을 갓 졸업한 신입 디자이너가 스튜디오 내에서 한 사람 몫을 제대로 하려면 적어도 6개월에서 18개월 정도의 시간이 필요하다. 주의 깊은 배려와 보살핌이 있다고 가정했을 경우에 말이다. 아주 간혹 업무에 바로 투입될 수 있을 만큼 충실한 훈련을 받고 대학을 졸업하는 사람들도 있기는 하다. 하지만 이건 아주 드문 경우일 뿐, 대부분의 경우는 모든 것을 처음부터 다시 시작해야 한다.

사람에게는 일이 필요하다. 일을 해야 돈을 벌 수 있고 돈이 있어야 집이나 음식, 책, 음악 그리고 삶을 지탱하는 모든 필수용품들을 살 수 있다. 그렇지만 디자이너들에게는 이보다 더 중요하게 고려할 것이 있다. 일을 시작하기에 앞서 그것에 대해 배워야 하며, 충분한 경험도 필요하다. 스튜디오에 들어갔다고, 디자이너라는 직함을 얻었다고 디자이너가 되는 것은 아니다. 그래픽 디자이너가 되기 위해서는 그것이 되는 법을 따로 익힐 필요가 있다.

그렇다면 도대체 어떻게 첫 번째 직장을 구해야 할까? 그리고 그 직장이 제대로 된 것인지 어떻게 알 수 있을까? 이에 대해 내가 할 수 있는 조언은 이렇다. 온당치 않은 첫 번째 직장이란 없다. 아무리 별 볼일 없어 보이는 곳이라 해도, 그리고 그곳에서조차 당신을 거쳐 없는 하인 취급을 한다 해도 배울 것은 있기 마련이다. 그렇다고 당신에게 굴러 들어오는 일이면 아무거나 가리지 말고 하라는 말은 아니다. 여기서 내가 당신에게 권하는 자세는 이런 것이다. 앞으로의 전문적인 삶에 대해 강건한 철학을 마련해라. 경험이란 필수적인 것이고, 이를 위해서는 일이 필요하다. 눈으로 보는 모든 것, 손으로 만지는 모든 것이 당신을 좀 더 나은 디자이너로 이끌어 줄 것이다. 만약 여러분이 이미 이런 생각을 가지고 있다면 이번 장은 건너뛰어도 좋다.

김경선

건국대학교 산업미술학과를 졸업하고 게임기획사에 삼성전자, 삼성무용단 등의 콜라이언트를 위해 이벤트 아이덴티, 브로슈어 등을 작업했다. 2000년 한국예술대학을 졸업하고 돌아와 잠시 프리랜서 디자이너로 활동하며 2002년부터 현재까지 홍디자인 디자인 실장으로 근무하고 있다. 세인트필립 동물병원 아이덴티티, 인사동 do ART미술관 아이덴티티 작업 등으로 82회 뉴욕 아트디렉터스클럽 그래픽 디자인 부분에서 실버 메달과 입선, 한글 디자인 부분에서 특선을 수상했으며 D&AD와 국제 애뉴얼리포트에워드 등에도 꾸준히 출품하여 여러 차례 수상한 바 있다. 다양한 분야의 크리에이터들의 모임 '인달'의 동인으로 활발히 활동을 하고 있다.

www.hongdesign.com

인터뷰 및 정리 | 윤재용

막 스튜디오를 시작한 디자이너에게 셀프 프로모션에 대해 [질문하였다] 당연히 스스로 PR할 수 있는 좋은 작업, 포트폴리오가 먼저 있어야 한다. 작업이 끝나면 정리를 잘해야 한다. 데이터, 슬라이드 필름, 아이디어 스케치 등을 언제든 활용할 수 있도록 정리하는 습관이 필요하다. 그 다음이 배포 혹은 PR인데 방법은 많지만 정답은 없다. 공모전에 출품하거나 잡지에 보도자료를 보낼 수도 있고 창의적인 카드를 만들어 배포할 수도 있다. 이메일이나 세미나, 강의 등을 통해 알릴 수도 있다. 즉 비즈니스를 위해서가 아니더라도 자신을 알리는 행위가 진심에서 우러나는 것이라면 방법은 중요하지 않다. 프로모션은 어려운 일이 아니다.

그동안 디자인 활동에 쏟았던 것들 중에서 본격 비즈니스를 위한 프로모션과 크리에이티브를 잘 보여 주는 프로모션이 있었던 것 같다. 자신의 대표적인 포트폴리오에게서 업무의 내용으로 보자면 비즈니스적인 성격을 가진 프로젝트가 많다. 기업을 위한 프로젝트는 회사 결정 시스템도 복잡하고 수많은 위험 요소를 가진 채 단계적 때문에 상대적으로 두 아트나 세인트필립 동물병원 프로젝트가 창의적으로 보였다. 그렇다고 진행 과정에서 어느 쪽이 더 창의적이라고 말할 수는 없다. 때론 요청에 알맞은 포트폴리오를 보낸다. 경쟁 PT를 위해 알맞은 회사 포트폴리오를 모으는 것과 마찬가지로 항상 상황에 맞는 포트폴리오를 챙겨야 하지 않을까? 흔히 국제적인 명성을 지닌 단체나 공모전을 통해 알려진 포트폴리오가 대표성을 띤다고 생각하지만 그렇지 않다. 나에게 정말 크리에이티브하고 의미 있는 일은 이러한 것이 아닐 수도 있다.

그렇다면 제안에게 정말 크리에이티브하고 의미 있었던 것은 무엇인가? 최근에 그래픽 디자이너로서 환희를 느낀 프로젝트는 아는 후배를 위해 만든 청첩장이었다. 전에도 청첩장을 만들어 선물한 일이 종종 있었지만 어느 순간 어떤 그림을 넣어야 할지도 모르겠고 아이디어에도 한계를 느꼈다. 그러다가 시를 선물해야겠다는 생각이 들어 셰익스피어의 소네트 중 하나를 영어와 한글로 표지와 모시는 글 자리에 넣었다. 주례해시는 분이 주례사에 앞서 시를 읽어 주셨다. 아마도 신랑이 썼다고 생각하신 모양이다. 소중한 인연을 하는 좋은 자리에서, 좋은 사람들에게, 내가 선물한 시가 청첩장의 형태로 전달되고 그것이 주례사의 입을 통해 전해지는 모습을 보면서 '정말 좋은 선물 하나 했구나'라고 생각했다. 나에게는 무척 소중한 작업이었지만 이것을 포트폴리오에 넣기도 애매하고 그러고 싶지도 않다. 물론 디자이너가 크리에이티브한 일만 좇으며 살 수는 없다. 상업적 프로젝트와 적절히 균형을 맞춰야 한다. 이러한 작업들 하나하나가 자기 자리에서 빛을 낸다면 억지로 알리지 않아도 나중에 큰 물결로 되돌아온다고 생각한다.

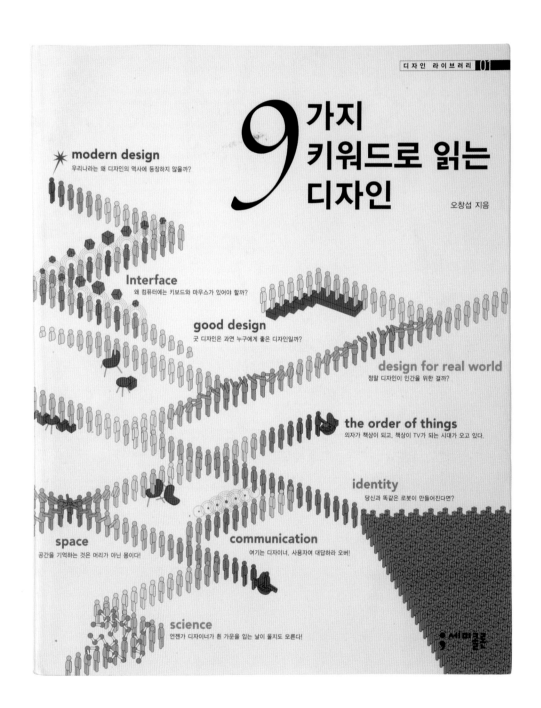

9가지 키워드로 읽는 디자인

오창섭, 180×230×16mm, 세미콜론 2006

원고를 받았을 때 처음 든 생각은 9가지 키워드에 해당하는 색을 정해야겠다는 것. 색은 말을 하지 않으면서도 정확한 정보를 주는 요소다. 책장을 넘길 때 색이 바뀌면 독자는 페이지가 다른 장으로 넘어갔음을 쉽게 알아차린다. 따라서 각 장의 색을 정함으로써 자연스럽게 책의 키워드 아홉 가지에 고유의 정체성을 부여할 수 있으리라 생각했다. 책 본문에는 다이어그램이 들어가는데, 작가로부터 받은 다이어그램 자료의 디자인이 그다지 좋지 않고 통일성도 없었다. 그래서 다이어그램을 다시 디자인하고, 본문과 표지의 일관성을 위해 표지 디자인에도 활용했다. 보통 표지를 작업할 때 본문 내용을 반영하는 것이 일반적인데, 때론 본문의 디자인 요소가 표지로 확대되는 경우도 있다. 이 책이 그런 사례다.

인간을 위한 디자인을 넘어서

오늘날 디자이너가 현실에서 수행하는 역할, 그것은 다른 것과의 차이를 만드는 새로움의 생산이다. 새롭지 않은 것, 그래서 다른 상품과 차이가 나지 않는 것은 디자인에 있어 악덕이다. 때문에 우리는 다음과 같이 말할 수 있다. 디자이너는 인간의 삶을 위해 무언가를 디자인하는 것이 아니라 자본의 재생산을 위해 디자인한다고……. 얼핏 보면 이러한 현실은 마치 디자이너에게, 그들의 윤리 의식의 부재에 원인이 있는 것으로 비춰진다. 그러나 원인을 디자이너에게 돌리는 것, 더 나아가 그 해결 방안을 디자이너의 윤리 의식 회복에서 찾는 것은 문제의 본질을 보지 못하는 것이다.

TV를 마주보고 배치된 소파에 앉은 우리는 TV를 보고 싶다는 욕망을 떠올리고 리모컨을 켠다. 마찬가지로 맛있는 음식을 앞에 두고 먹고 싶다는 욕망을 떠올린다. 우리는 다음과 같이 물을 수 있다. TV를 보고 싶다는 욕망, 그 음식을 먹고 싶다는 욕망을 떠올리는 것이 우리 의식의 문제일까? 빅터 파파넥이라면 그러한 욕망의 원인이 우리에게 있다고 말할 것이다. 그리고 수도승처럼 욕망을 억제하라고 말할 것이다. 그러나 그것은 우리의 욕망이 아닌 배치의 욕망, 배치가 우리에게 강제하는 욕망이다. 그러한 배치 속에 우리가 머무는 한 우리는 동일한 욕망을 반복적으로 떠올릴 수밖에 없다. 문제의 원인은 디자이너의 윤리 의식이 아니라 그러한 사고와 욕망을 반복적으로 만들어 내는 배치에 있는 것이다.

현실의 문제를 지속적으로 재생산하는 배치, 그것은 자본이 중심인 배치이다. 자본은 디자이너가 현실의 비윤리적인 욕망과 행위를 반복하게 한다. 자본이 지배하는 현실에서 디자이너는 무력하다. 그는 철저하게 그 논리 속에서 자신의 존재를 확인받을 뿐이다. 이러한 현실 속에서 디자이너에게 자본의 작동 방식을 벗어나 '인간을 위한 디자인'을 하라고 말하는 것은 물고기에게 물을 벗어나서 살라는 것과 다르지 않다. 우리는 이러한 계몽적 주장만으로는

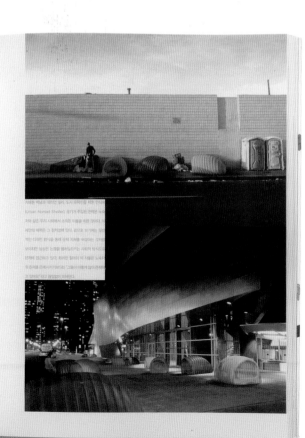

카르멜 팩셔와 데이빗 로바, 도시 유목민을 위한 쉼터(Urban Nomad Shelter), 증가하는 노숙자의 수를……

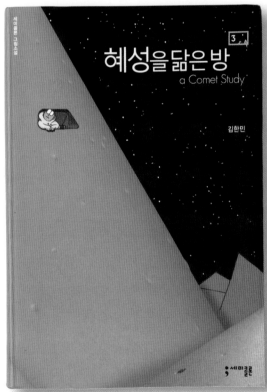

혜성을 닮은 방(전 3권)

김한민, 164×245mm, 세미콜론 2008

북디자이너는 때로 작가가 원하는, 상상하는 책을 만들기 위한 서포터가 되기도 한다. 〈혜성을 닮은 방〉의 경우, 작가와 많은 이야기를 하다 보니 나중에는 인쇄 과정에서 작가가 원하는 색감이 어느 정도인지 굳이 묻지 않아도 알아차릴 정도가 됐다. 작가와 밀접하게 작업해야 하는 책의 경우 작가가 확실한 의견이나 신념이 없으면 작업이 힘들어질 수도 있다. 이 책의 김한민 작가는 의견이 확실해서 결정이 빠르게 진행됐다. 게다가 컴퓨터 작업에서까지 작가에게 도움을 받았으니 오히려 디자이너인 내가 운이 좋았던 경우다.

랍비의 고양이(전 2권) / 조안 스파르 지음, 심지원 옮김, 190×260×11mm, 세미콜론 2004
해적 이삭(전 2권) / 크리스토프 블랭 지음, 김이정 옮김, 190×260×10mm, 세미콜론 2004
무슈장(전 3권) / 뒤피·베르베리앙 지음, 황혜영 옮김, 190×260×11mm, 세미콜론 2006

앨범판이라고 부르는 딱딱한 표지의 양장보다는 손에 쉽게 잡히는 소프트한 느낌의 책으로 만들자고 편집자와 합의했다. 원서 그림의 크기는 그대로 두면서 색다르게 접근하고자 궁리하던 차에, 띠지를 포스
터로 만들어 독자에게 소장용의 작은 선물을 주자고 의견을 모았으나 여건이 허락하지 않아 넓은 띠지를 넣는 걸로 만족해야 했다. 기존의 앨범판 원서에는 그림이 앞표지에만 있어서 그림을 넓게 만드느라
고생이 많았지만 결과적으로 좋은 그림이 나왔다. 게다가 원작자가 마음에 들어 해서 프랑스에서 제작하는 특별판에 이 표지를 사용하고 싶다며 우리 출판사에 사용 허락권을 의뢰해 왔다. 표지를 역수출하게
된 기분 좋은 경험을 선사한 책이다.

대한 인디 만세

박준흠, 185×250×23mm, 세미콜론 2006

미술, 세상에 홀리다

줄리언 스팰딩 지음, 김병화 옮김, 175×233×25mm, 세미콜론 2007

뒤마가 사랑한 화가 들라크루아

카트린 뫼리스 지음, 김용채 옮김, 172×228×12mm, 세미콜론 2006

르네상스 미술이야기

조승연·앤드스튜디오 지음, 148×225×20mm, 세미콜론 2007

클래식광, 그림을 읽다

이장현, 165×245×14mm, 세미콜론 2006

클래식 음반과 음반 재킷 그림의 관계, 그 안에 담긴 이야기를 통해 앨범 디자이너가 왜 특정한 그림을 사용했는지를 말하는 책이다. 책의 내용에서 받은 느낌을 그대로 표지에도 전달하고 싶었다. 한 번 쳐다보고 마는 재킷 그림이 아닌 것처럼, 한 번 쳐다보고 마는 표지가 되지 않았으면 하는 소망이 담겨 있다. 그런 의도가 전달이 된 것인지 저자를 포함해 주변 사람들이 책의 겉표지를 벗겼을 때 나타나는 음반 재킷 이미지가 더 마음에 든다고 했다. 이야기를 알고 음악을 들으면서 음반을 봤을 때의 느낌을 알아차려 주었으면 하는 저자의 마음처럼, 처음 받아 든 책보다는 독자가 한 동작을 더했을 때 그 안에서 기쁨을 발견했으면 하는 의도 말이다.

다이앤 아버스
퍼트리샤 보스워스 지음, 김현경 옮김, 170×225×28mm, 세미콜론 2007

메이드 바이 준초이

준초이, 170×220×11mm, 디자인하우스 2004

세계 사진사 32장면 1826~1955

최봉림, 188×230×16mm, 디자인하우스 2003

샤갈의 아라비안 나이트 / 리처드 F. 버턴 지음, 마르크 샤갈 그림, 김원중·이명 옮김, 188×220×24mm, 세미콜론 2008
샤갈의 다프니스와 클로에 / 롱고스 지음, 마르크 샤갈 그림, 김원중·최문희 옮김, 188×220×21mm, 세미콜론 2008

출판사에서 디자인팀은 편집자 못지않게 제작부와의 관계도 긴밀한데, 종이 선택에서부터 후가공까지 제작부 의견이 디자이너보다 나을 때도 있다. 이번 책 역시 제작부의 도움이 컸던 작업이다. 샤갈의 그림을 사용할 때에는 최대한 그림을 자르지 않아야 한다는 조항이 있는 것을 처음에는 몰랐다. 그래서 그림의 종횡비에 따라 판형이 여러 번 바뀌었는데, 매번 제작부에 종이 낭비가 없는 판형이 어떤 것인지 확인해야 했다. 두 권을 세트로 제작하는 과정에서도 제작부의 의견이 큰 도움이 됐다. 페이지 수가 다른 두 권을 비슷한 두께로 만들기 위해 종이 두께를 다르게 선택했으며 띠지와 헤드의 색을 결정할 때 세세하게 도움을 받았다. 이처럼 혼자만 애쓰기보다는 주변의 의견에 귀를 기울이고 같이 만들어 간다는 느낌이 들 때 결과가 더 뿌듯한 것 같다.

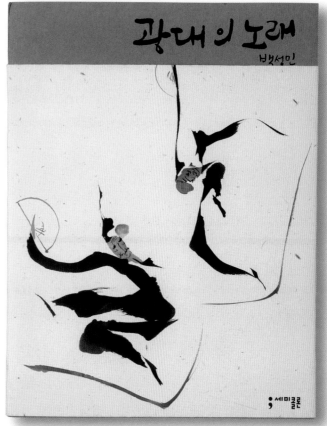

모든 날이 소중하다

대니 그레고리 지음, 서동수 옮김, 153×203×17mm, 세미콜론 2005

작가의 그림으로 이루어진 다이어리 형식이라 글 부분도 작가가 직접 그린 것이 많다. 그 느낌을 그대로 전하기 위해 본문을 디자이너 김형진 씨의 손글씨로 옮겼다. 원서와 똑같은 풍으로 써 준 손글씨 덕분에 더 빛이 나는 책이 됐다. 작가 홈페이지에 가보면 한국판이 원서와 똑같이 표현됐다는 것에 감탄한 작가가 올려놓은 책 사진을 볼 수 있다. 영어 글씨가 쓰인 부분을 지우고 한글을 입히는 과정이 힘들고 지루할 때도 있었지만 그때마다 왜 스스로 자신의 가치를 낮추고 있는지, 책의 가치를 차별하는지 자문했다. 번역서 디자인의 경우 원서와 똑같이, 아니면 더 낮다고 평가받을 때 디자이너 가치도 높아진다는 것이 내 생각이다. 이 책의 표지는 원서와 다른 그림을 사용했다. 우리 상황에 맞지 않다고 판단해 그림을 바꾸었는데, 아직까지 이 부분이 현명한 선택이었는지는 의문이 든다.

광대의 노래

백성민, 170×220×18mm, 세미콜론 2007

요즘은 블로그에서 유명해진 그림을 책으로 엮는 경우가 많다. 〈광대의 노래〉의 어려움은 '많은 이야기 중 몇 가지만 넣을 것인가' '어떤 그림을 선택해야 하는가' 그리고 '그림을 어떻게 배치해야 하는가' 하는 점이었다. 편집자와 상의 끝에 기존에 있던 글과 그림을 고르고 책의 꼴을 만든 후, 필요한 그림을 작가에게 새로 그려 달라고 요청해 완성했다. 좋은 그림이 많다 보니 그림에 대한 욕심도 컸지만, 이야기 흐름에 맞게 선별하고자 편집자와 오래 고민했다. 그러다 보니 자연스럽게 작업 기간이 길어졌다. 또한 제본 방식에 대한 고민과 실험이 많았다. 그림을 충실하게 보여 주고 싶다는 마음으로 누드 양장을 이용했고, 띠지는 펼치면 포스터가 되도록 만들었다.

어떻게 북디자인에 대해 흥미를 느끼게 됐나?

4살 꼬맹이 때부터 그림을 그렸고, 운 좋게 디자이너라는 말도 알게 돼 장래 희망란에 써넣은 것이 지금에 이르렀다. 책은 평소에도 많이 읽는 편이었고, 즐겨 보는 책의 출판사에서 디자이너를 뽑기에 또한 자연스럽게 북디자이너가 됐다. 앞으로도 무엇을 새롭게 더할 수 있을지 궁금하다.

회고해 볼 때 가장 기억에 남는 북디자인 작업은?

가장 어려웠던 것으로는 2008년 초에 마친 〈니코스 카잔차키스 전집〉 전 30권 작업이 기억에 남는다. 그 전년에도 〈도스또예프스끼 전집〉을 작업해 본 경험이 있어서 전집 형태를 계속 고민하고 있었다. 전집이 가지고 갈 수밖에 없는 클래식함과 기본적인 서지 사항이 있어서 그 안에서 최대한 카잔차키스만의 특색을 살리기 위해 고심했다. 사실 이런 기본적인 디자인 포맷 이전의 최대 난제는 카잔차키스 전집에 적합한 이미지 찾기였다. 여러 명의 서양화가, 사진작가와 오랫동안 교류했고, 선정된 그림을 잘 살려 내기 위해 디자인은 물론이고 종이부터 인쇄까지 많은 시행착오를 겪었다.

당신의 디자인 작업에 가장 큰 영향을 준 사람은?

얀 치홀트(Jan Tschichold)의 타이포그래피와 바우하우스를 뒤적이던 때에 우연히 장 미셸 바스키아(Jean Michel Basquiat)의 그래피티 아트를 처음 접하고 크게 흥분했었다. 인종주의, 흑인 영웅, 죽음 등의 충격적인 주제가 아니라 즉흥적인 페인팅과 화려한 색상에서 어떤 자유로운 영혼이 느껴졌다. 그리고 진정한 의미의 디자인과 그 역할을 위트와 유머, 휴머니스트적인 표현으로 보여 준 디자이너 브루노 무나리(Bruno Munari)와 폴 랜드(Paul Rand)의 디자인 철학을 존경한다. 최근에는 솔 르윗(Sol LeWitt)의 개념미술적 특징이 재미있어 여러 작품을 찾아보고 있다.

당신의 북디자인 스타일에 대해 설명해 달라.

책에 따라, 때에 따라 다르다. 개인 취향도 계속 달라지는 것 같다. 변하지 않는 것이 있다면 일정한 퀄리티를 유지하고자 하는 노력이다. 요즘은 개념적인 디자인이 좋아서 디자인 이론서를 집중적으로 해 보고 싶다.

당신의 영감은 어디에서 오는가?

예전에는 활자 중독자처럼 닥치는 대로 읽고, 전시회나 영화를 보기 위해 많이 돌아다녔다. 그때 어느 정도 인풋한 것을 써먹고 있는지도 모르겠지만 요즘은 그냥 눈 감고 생각한다. 음악도 자주 듣는데 도움이 되는 것도 같고 방해가 되는 것도 같다.

전체 북디자인 과정 중 당신이 가장 중요시하는 단계는 무엇인가?

상업적인 책을 작업하는 동시에 나의 개인적인 욕구를 표현하려다 보니 종종 충돌을 느낀다. 또 때로는 그와 반대로 평균 지향적인 책들을 찍어 내고 있는 것은 아닌지 염려스럽기도 하다. 어쨌거나 발상의 단계가 가장 중요하다고 본다.

편집자와 커뮤니케이션하는 당신의 방식에 대해 설명해 달라.

최초 독자인 편집자와 책에 대한 얘기를 나누다 보면 아이디어가 많이 떠오르는데 느낌이 잘 맞으면 정말 멋진 책이 만들어진다. 다만 편집자는 비주얼 세계의 실체에 대해 약간 부족하고, 책의 내용에 너무 밀착해 있어서 올바른 관점을 갖지 못하기도 한다. 명쾌한 결과물을 위해서는 디자이너의 올바른 관점이 중요하다.

당신의 인생철학은? 당신의 디자인 철학은?

아름다운 것에 대한 믿음이 있다. "By Means of Beauty, Beautiful Things Become Beautiful." 예술서적 출판사 '파이돈'(Phaidon)의 철학을 본받고 싶다.

후배에게 하고 싶은 말.

충고나 조언이 점점 옳지 않다는 생각이 든다. 그리고 아직 그럴 단계도 아니다. 다만 오늘 날씨는 어떤지, 현재를 충분히 알고 느낀다면 내일을 예측할 수 있지 않을까.

당신의 최종 목표는 무엇인가?

첫 번째는 우리가 엄청난 속도로 망쳐 놓고 있는 지구를 위해 디자이너로서 할 수 있는 일을 찾는 것이고, 기획과 디자인, 출판에 이르기까지 모든 과정을 직접 진행하고 있는 마쓰다 유키마사(Matsuda Yukimasa)와 같은 역량 있는 아트 디렉터가 되고 싶다.

김 민 정

Kim, Min Jeong 1978년 부산 출생. 숙명여자대학교 시각
정보디자인학과를 졸업. 4년간 광고 회사에서 일하다 2005년 '열린책들'에 입사해 디자인 팀장으
로 본문 조판, 북 커버, 광고 및 POP 등을 총괄한 바 있다. 2008년 독립해 디자인·출판 스튜디오
인 '미인'을 운영 중이며 정글아카데미에서 북디자인 강의를 하고 있다. 감성적이고 손맛이 느껴
지는 디자인으로 독자에게 다가가려는 태도를 견지하고 있으며, 이를 위해 드로잉 등 아날로그적
인 요소를 디자인에 활용하기 위한 다양한 방법을 모색하는 중이다. **blog.naver.com/by_mij,**
by_mij@naver.com

T h e I n n e r

마틴 Life

of M a r t i n

프로스트의

F r s

폴 오스터 지음 김경석 옮김

내면의 삶

열린
책들

Essays, Prefaces, Interviews

폴 오스터 지음 이종인 옮김

폴 오스터의
뉴욕 통신

1970 — 1997

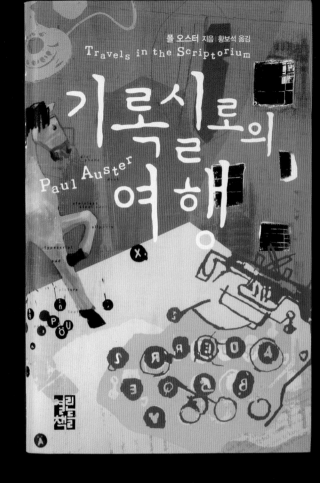

그림형제 최악의 스토리

루이스 세풀베다 · 마리오 델가도 아파라인 지음, 권미선 옮김, 120×188×23mm, 열린책들 2007

두 명의 작가가 이메일을 주고받으며 완성한 이 작품은 등장인물 설정에서부터 앞뒤가 맞지 않는 이야기를 능청스럽게 풀어내고 있다. 책 속에 나오는 황당한 사건을 그대로 이미지화시켜 뚱뚱하고 푸짐한 카인과 비쩍 마르고 키가 큰 아벨, 그리고 미약을 싣고 가던 상선이 난파되면서 고래와 펭귄, 바다코끼리 등 온갖 동물이 약에 취해 질퍽한 찍싯거리에 열을 올리는 남극의 바다, 도착하는 우편물마다 모두 쓰레기통 속으로 집어 던지는 우체국장, 팔, 다리, 엉덩이를 잃어 가면서도 빙하 위 음탕하고도 위험적인 동물을 헤치고 편지를 전달하는 데 여념이 없는 우편배달부 등을 귀엽고 엉뚱한 느낌 그대로 표현해 보았다.

기록실로의 여행

폴 오스터 지음, 황보석 옮김, 120×188×20mm, 열린책들 2007

폴 오스터는 문학의 기인이라 불릴 만큼 현실과 환상을 넘나드는 개성 있는 독창성과 담대함을 가진 작가다. 동시에 멜로드라마적 요소와 명상적 요소가 한데 뒤섞여 있기도 해서, 문학 장르의 모든 특징적 요소들이 혼성된 '아름답게 디자인된 예술품'이라는 극찬을 받은 바 있다. 이렇게 독특한 소재의 이야기만으로도 충분히 매력적이라서 핵심 키워드만을 뽑아 사실주의와 신비주의가 혼합된 듯한 디자인이 나올 수 있었다. 흔히들 오스터의 책 내용이 우연과 고독한 부분이 강해서 지나치게 화려한 것이 아니냐는 반응도 있지만 작가의 개성에 비한다면 오히려 약한 것이 아닐까

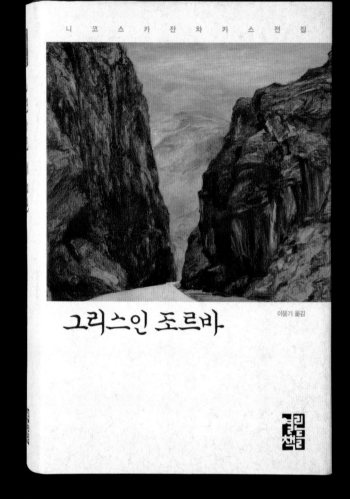

댈러웨이 부인(Mr. Know 세계문학 시리즈)

버지니아 울프 지음, 최애리 옮김, 120×188×18mm, 열린책들 2006

2006년부터 시작된 'Mr. Know 세계문학' 시리즈는 세계적인 산업 디자이너 카림 라시드(Karim Rashid)와 손잡고 '낡고 먼지 쌓인 고전 읽기의 대안'이라는, '열린책들'이 세계 문학을 펴내는 이념을 시각적으로 구현해 낸 큰 시도인 동시에 성과라고 본다. 카림 라시드의 책장처럼, 고정된 한 면이 아닌 다방면으로 열린 창을 통해 언제나 새로운 문학적 움직임에 주목하자는 컨셉트다. 《기적의 시대》와 《댈러웨이 부인》 책의 표지 또한 기존의 세계문학전집과는 차별화시켰다. 전집의 통일된 심벌을 제외하고는 모두 자유롭게 디자인하되 시각적으로 일관된 흐름을 유지하고자 노력했다.

그리스인 조르바(니코스 카잔차키스 전집)

니코스 카잔차키스 지음, 이윤기 옮김, 120×188×27mm, 열린책들 2008

전집의 비주얼 스타일을 위해 그림, 사진, 판화 등 다방면으로 작가를 조사했다. 작가와의 협의가 어려울 경우를 대비해 현대 작가 중심으로 앙리 마티스(Henri Matisse), 에드워드 호퍼(Edward Hopper), 르네 마그리트(Rene Magritte) 등의 작품 저작권 협의를 동시에 진행하고 있었는데. 최종적으로 신인 서양화가 이예승 작가의 작품으로 선정했다. 구성적 주제로 그려진 공간과 현실 공간의 대비에 대한 작가의 해석이 신선했고, 작품 내 공간적인 구성 또한 좋았다. 대개 중성적이거나 진한 톤의 색상을 즐겨 사용해 대상을 모호하게 표현한 방법이 총 30권의 책에 우리 없이 어울렸던 듯하다. 다만 작품이 어두운 톤이 많아서 종이 선정이 아주 어려웠다. 종이 컬, 색상 등을 달리한 교정지를 일곱 가지 정도 비교해 가며 어울리는 제목 서체를 배치하고, 카잔차키스의 얼굴로 전집 심벌을 만들어 각 권마다 다른 색상으로 포인트 역할을 하도록 했다.

도 스 또 예 프 스 끼 전 집

죄와 벌 상 홍대화 옮김

Fedor Dostoevskii

죄와 벌(전 2권, 도스또예프스끼 전집 보급판)

표도르 도스또예프스끼 지음, 홍대화 옮김, 120×188×30mm, 열린책들 2007

2000년 블루 판(양장), 2002년 레드판(반양장)에 이어 2007년 1월 보급판 《도스또예프스끼 전집》
을 새롭게 디자인했다. 좀 더 세련되고 좀 더 가볍고 좀 더 저렴하게 독자들에게 다가가려는 의도
에서다. 표지는 마치 도스또예프스끼를 염두에 두고, 그린 게 아닐까 싶은 에드바르트 뭉크(Edvard
Munch)의 작품을 이용했는데 전집의 깊이를 한층 더한 것 같다. 그리고 《도스또예프스끼 선집》을
오랫동안 기다려 온 독자에 대한 선물로 수집가용 1만 질을 일련번호를 넣어 제작했는데, 전면에서
제호를 최대한으로 치리해 도스또예프스끼 캐리커처만이 강하게 보이도록 디자인했다.

악령(도스또예프스끼 전집 수집가용)

표도르 도스또예프스끼 지음, 홍대화 옮김, 120×188×30mm, 양장색드, 2007

Bernard Werber

파 피 용

베르나르 베르베르 장편소설 | 뫼비우스 그림 | 전미연 옮김

Le
Papillon
Des Étoiles

베르 지음, 뫼비우스 그림, 전미연 옮김, 145×225×30mm, 열린책들 2007

결합시킨 베르나르 베르베르(Bernard Werber)의 작품 컨셉트와 프랑스 원서의 느낌이 맞아서 이미지는 같은 걸 가져와 사용했다. 본문에 삽입된 프랑스 일러스트레이
지에 일관성을 주고자 나비에 연필 드로잉을 추가로 넣어 표현했다. 본문 중간 중간에 들어간 뫼비우스의 일러스트는 원서에는 없는 것으로, '열린책들'에서 뫼비우스에게
스트다. 2007년 온라인 서점 'YES24'에서 올해 최고의 표지 부문 1등으로 선정되기도 했다.

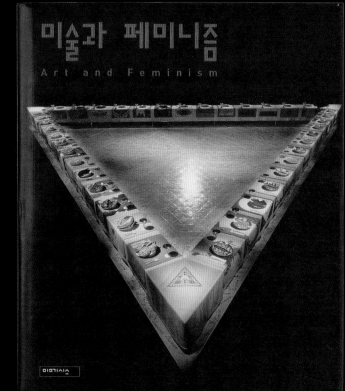

앤디 워홀의 철학

앤디 워홀 지음, 김정신 옮김, 160×210×20mm, 미메시스 2007

얼인칭 화자인 A(앤디 워홀)가 끊임없이 교체되는 지인들 B와 나누는 편안한 어조의 대화로 구성된
독특한 에세이. 표지의 사진은 앤디 워홀(Andy Warhol) 말년의 사진으로 여러 가지 해석이 가능한
표정이다. 원래는 실크 스크린으로 많이 작업되기도 했던 가발 쓴 모습의 사진을 사용하고 싶었는
데, 저작권자와의 연락이 어려워 대신한 사진이다. 결과적으로는 피부 질환이 심했던 워홀의 모습
이 그대로 드러난 이 사진이 마음에 든다. 그의 철학적인 풍모를 담기 위해 인쇄에 부분 UV 코팅으
로 포인트를 주었고, 내지 구성은 A, B의 대화를 표현했다.

미술과 페미니즘

헬레나 레킷·패기 펠런 지음, 오숙은 옮김, 250×290×25mm, 미메시스 2007

현대 예술의 흐름을 집약한 영국 '파이돈' 출판사의 '테마와 운동' 시리즈 첫 번째 책이다. 코에디션
(Co-Edition)으로 제작한 경우인데, 형태는 이탈리아판을 채택했고, 표지 이미지는 페미니즘 작품
중 가장 잘 알려진 작품으로 골라서 사용했다. 워낙 판형이 크다 보니 하단 부분이 다소 허전한 것
같아서 띠지로 마무리했다. 내지 디자인은 영문 타이포그래피를 한글로 그대로 옮기는 작업이 꽤
까다로웠다. 인쇄는 홍콩에서 했다.

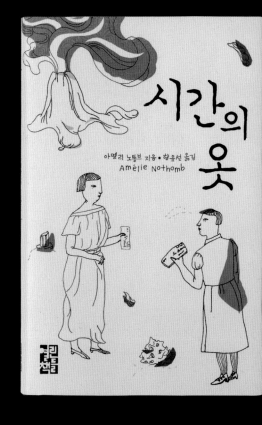

샹그리라
이케가미 에이이치 지음, 권남희 옮김, 140×220×35mm, 열린책들 2007

웃는 남자(전 2권)
빅토르 위고 지음, 이형식 옮김, 120×188×30mm, 열린책들 2006

불쏘시개
아멜리 노통브 지음, 함유선 옮김, 120×188×10mm, 열린책들 2004

시간의 옷
아멜리 노통브 지음, 함유선 옮김, 120×188×10mm, 열린책들 2003

나의 지중해식 인사

이강훈, 127×180×18mm, 열린책들 2007

뮤지컬

스티븐 시트론 지음, 정재왈·정명주 옮김, 160×210×25mm, 미메시스 2007

프랑스 스케치

장 자끄 상뻬, 260×300×25mm, 열린책들 2007

SNOWCAT IN NEW YORK

권윤주, 190×245×15mm, 열린책들 2007

ZEЯRO 제로 마쓰다 유키마사 · 고현진 옮김

미디어2.0

ISBN 89-90641-14-4

03600

9 788990 641144

THE OBJECT-LESSON

쓸모 있는 조언

에드워드 고리 글 · 그림 | 윤희기 옮김

값 6,500원

ISBN 89-90641-23-3

THE OBJECT-LESSON

The Curious Sofa
a porno-graphic work by Ogdred Weary

이상한 소파
에드워드 고리 글 · 그림 | 윤희기 옮김

THE WILLOWDALE HANDCAR
윌로데일 핸드카
에드워드 고리 글 · 그림 | 이예원 옮김

OR
THE RETURN OF THE BLACK DOLL
BY EDWARD GOREY

THE FATAL LOZENGE
독이 든 사탕
에드워드 고리 글 · 그림 | 이예원 옮김

THE REMEMBERED VISIT
오래전의 방문
에드워드 고리 글 · 그림 | 이예원 옮김
BY EDWARD GOREY

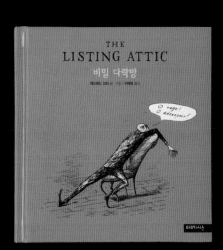

THE LISTING ATTIC
비밀 다락방
에드워드 고리 글 · 그림 | 이예원 옮김

O rage!
O désespoir!

THE DERANGED COUSINS
미치광이 사촌들
에드워드 고리 글 · 그림 | 박수산 옮김

에드워드 고리 시리즈
에드워드 고리 지음, 윤희기 외 옮김, 205×140mm, 150×140mm, 미메시스 2007

어떻게 북디자인에 대해 흥미를 느끼게 됐나?

어렸을 적부터 어머니가 다른 건 몰라도 책만큼은 아낌없이 사 주셨다. 자연스레 책과 가깝게 지냈다. 디자인을 전공하면서 읽고 싶은 책보다는 '가지고 싶은' 책에 점점 집착하게 됐다. 더 많은 책들이 궁금해서 2001년 프랑크푸르트 북페어에 다녀왔다. 그 뒤로 북디자인에 대한 은은한 동경이 시작됐던 것 같다. 첫 직장을 그만둘 무렵 직장 상사 분께서 북디자인을 해 보는 게 어떻겠냐며 출판사 '작가정신'을 소개해 주셨다.

회고해 볼 때 가장 기억에 남는 북디자인 작업은?

〈쉿, 나의 세컨드는〉이란 시집이 있다. 표지에 내 사진을 이미지로 썼는데, 시안 작업 당시 회사 선배로부터 "이젠 너 별짓을 다 하는구나" 하는 소리를 들으면서도 일단 시안을 들이밀었다. 공교롭게도 그 시안이 받아들여져 출간이 됐다. 다른 사람들은 알아볼 순 없지만 지금도 그 책을 보면 웃음이 난다. 앞으로 나를 표지 모델이라고도 불러 달라.

당신의 디자인 작업에 가장 큰 영향을 준 사람은?

업무적으로는 책을 진행할 때마다 만나는 담당 편집자, 기획자라고 생각한다. 북디자인은 디자이너 혼자만의 작업이 아니다. 좋은 감각을 가진 파트너를 만나면 그만큼 나은 결과물이 나온다. 정신적으로는 남편. 그도 디자인을 전공했지만 지금은 일반 회사원이다. 디자인에 대한 미련이 아주 많은 사람이라서 디자인 작업을 하는 나를 부러워하기도 한다. 남편이 가끔 애정 어린(?) 동시에 살벌한 충고를 해 줄 때면 당시엔 마음이 불편해도 나도 모르게 스스로 돌아보게 된다. 아무래도 많은 작업을 하다 보면 자연스레 타성에 젖기 마련이다. 나쁜 습관을 버리는 데 그의 질문과 충고가 많은 도움이 되곤 한다.

당신의 북디자인 스타일에 대해 설명해 달라.

그간 디자인했던 책들을 챙겨 보며 '과연 나는 스타일이 있는가'에 대해서 생각해 보게 됐다. 특별히 스타일이라 할 것은 없지만 평소 이미지에 대한 고민을 많이 하는 편이다. 개인적으로 쉽고 상징적이고 단순한 이미지를 좋아한다. 이런 성향이 작업에 반영되는 것 같다.

당신의 영감은 어디에서 오는가?

모든 것들!

전체 북디자인 과정 중 당신이 가장 중요시하는 단계는 무엇인가?

첫 단추를 잘 끼워야 옷을 제대로 입을 수 있지 않나? 처음 책 성격을 파악하고 디자인 방향을 정할 때가 가장 중요하다고 생각한다. 그 다음 옷을 다 입고 거울로 비춰 보는 단계, 맘에 안 들면 한두 개 더 걸쳐 보거나 아예 갈아입듯이, 시안이 완성되면 스스로에게 '이 상품을 가지고 싶을까?'라는 질문을 한다. 이때는 철저하게 상품으로서만 질문한다. 이때 '조금 부족한데' 싶으면 후가공을 고민하고 '아니다' 싶으면 처음부터 다시 시작한다. 표지 디자인이 마케팅에 점점 큰 영향을 미친다. 디자이너로서 반갑기도 하지만 한편으론 부담도 많이 된다. 특히 대중적인 타이틀인 경우 철저히 따져 볼 수밖에 없다.

편집자와 커뮤니케이션하는 당신의 방식에 대해 설명해 달라.

일을 시작하기 전에 간단한 서식의 의뢰서를 받아 전체적인 방향을 공유한다. 읽어 보고 큰 방향이 내가 생각하는 것과 크게 어긋나지 않으면 대부분 맞춰 가는 편이다. 지금까지 출판사에 소속돼 일해 왔던 터라 내부의 일을 편집자와 수시로 편하게 대화하면서 진행해 왔다. 굳이 회의 자리가 아니더라도 차 한잔 마시면서 혹은 오가며 마주칠 때마다 책에 대한 소소한 얘기를 나눌 수 있는 환경이 직장 생활의 장점이었는데, 앞으로 프리랜서로 활동하면 어떤 식으로 자연스럽게 소통해야 할지가 고민이다.

당신의 인생철학은? 당신의 디자인 철학은?

북디자인을 시작한 지 얼마 안 됐을 때 운 좋게 〈출판저널〉과 인터뷰를 한 적이 있었다. 비슷한 질문을 받았는데 단정하게 대답을 못하고 이런저런 얘기를 길게 했던 기억이 난다. 기자는 멋지게도 내 기사의 헤드카피를 '과유불급(過猶不及)의 철학'이라고 써 주었다. 언제나 새로운 것을 만들어야 하는 디자이너에게 조금은 어울리지 않는 말일 수도 있지만, 내 생각엔 그 어떤 분야보다 책 만드는 이에겐 잘 맞는 말인 것 같다. 디자인도 인생도 요란스럽지 않게 한 발짝 한 발짝씩 오랫동안 앞으로 나아가고 싶다.

후배에게 하고 싶은 말.

스스로에게 엄격해지지 않으면 상대방으로부터 엄격함을 당하게 된다. 스스로를 괴롭혀라. 너무 세게는 말고.

당신의 최종 목표는 무엇인가?

좋은 사람들과 오래도록 재미나게 일하는 것.

송 윤 형

Song, Yoon Hyoung 1978년 서울 출생. 2000년 건국대학교 산업디자인학과를 졸업한 후 '글씨미디어'에 입사해 기업체 홍보물 디자인 작업과 '2바이트폰트연구소'의 서체 개발 작업 등에 참여하며 그래픽 디자인 전반에 대한 실무를 익혔다. 2002년 '작가정신'에 입사하며 북디자인에 입문, 문학과 인문, 경제 및 아동 서적을 두루 작업했다. 2005년부터 3년 동안은 '문학동네'에 몸담고 주로 소설책의 표지 디자인과 광고 홍보물 디자인을 담당했다. 상징적이고 단순한 이미지를 선호하는 편이다. starfish96@empal.com

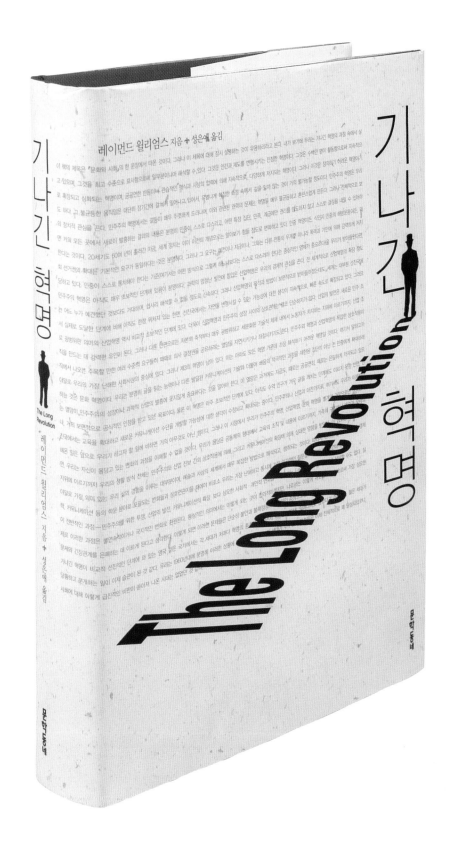

기나긴 혁명
레이먼드 윌리엄스 지음, 성은애 옮김, 152×223×33mm, 문학동네 2007

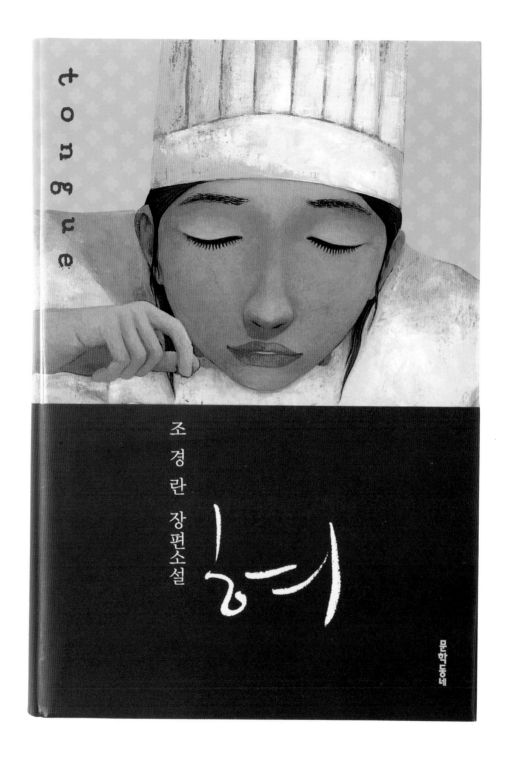

허
조경란, 128×188×23mm, 문학동네 2007

'허'라는 한 글자 제목의 복잡한 상징적 의미를 어떻게 거부감 없이 독자들에게 가깝게 다가가도록 할 수 있을지 부담이 컸다. 일러스트가 관건이었다. 몇 개의 시안을 받았지만 뭔가 뜻대로 풀리지 않았다. 결국 일정에 쫓겼다. 최종 확정된 일러스트는 강하긴 했지만 다소 설명적이었다. 그저 보기 좋게 그림을 트리밍하기에는 뭔가 아쉬웠다. 두 가지 다 살릴 수 있는 방법을 고민하다가 띠지의 제목으로 일러스트의 설명적인 부분을 가리고 독자가 제목 부분을 펼치면 나머지 일러스트를 볼 수 있도록 장치했다. 결과적으로 쉽게 눈에 띄면서도 오묘한 인상을 주는 표지가 됐다. 작업할 때 애를 많이 먹어도 결과가 흡족하면 즐거운 추억거리가 된다.

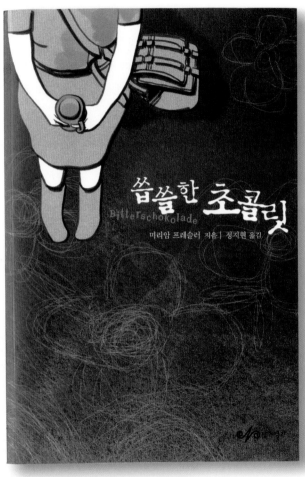

저는 어렸을 때 '토토'라고 불렸습니다. 유니세프 친선대사가 되어 탄자니아에 갔을 때 스와힐리어로 어린아이를 '토토'라고 부른다는 것을 처음 알았습니다. 이런 기막힌 우연이 있을까요? 꼬마 때의 내 이름이 아프리카에서는 '어린이'라는 의미였다니─. 유니세프 친선대사가 된 1984년부터 1996년까지 13년간 ██████████████████ 보스니아 등 세계 각국에서 만났던 수많은 아이들, 그곳에는 굶주리고 병들어버린 ████ 몸과 마음 온갖 역경 속에서도 명랑하고 건강한 아이들이 있었습니다. 그 아이들과 함께했던 잊어버릴 수 없는 추억이 ██████.

구로야나기 테츠코 지음 | 김경원 옮김

작가
정신

쓸쓸한 초콜릿
Bitterschokolade
미리암 프레슬러 지음 | 정지현 옮김

토토의 눈물
구로야나기 테츠코 지음, 김경원 옮김, 151×205×17mm, 작가정신 2002

작가가 유니세프 친선대사로서 세계 각국의 어린이들과 만나 가지게 된 특별한 추억을 담은 에세이다. 작업 당시 캘리그래피를 배운다고 한참 먹물과 씨름하고 있을 때였는데, 이 찡한 울림을 어떻게 표현해야 하나 고민하다가 붓을 들었다. 코끝 부분을 먹물이 번지게 해 코끝이 찡해 보이는 느낌을 만들고 제목에서 아이디어를 얻어 제목이 놓인 부분을 눈물방울처럼 형상화했다. 무엇보다도 첫 표지 작업이라서 뜻 깊은 책이기도 하고 지금까지 복지단체에 매달 조금씩 기부를 하게 된 계기도 됐다.

604

쓸쓸한 초콜릿
미리암 프레슬러 지음, 정지현 옮김, 140×210×15mm, 낭기열라 2006

악마는 프라다를 입는다(전 2권)

로렌 와이스버거 지음, 서남희 옮김, 128×196×23mm, 문학동네 2006

디자인 컨셉트가 '패션에 관심 있는 20~30대 젊은 여성'이라는 확실한 타깃을 최대한 이용하는 것이었다. 배경색을 내는 것이 상당히 힘들었는데 1권의 핑크 펄감을 살리려고 인쇄소에서 새벽까지 기장과 실랑이를 벌였다. 펄감을 살리면 채도가 죽고, 채도를 살리자니 펄감이 죽는 게 문제였다. 결국 절충해서 오케이를 냈는데 반응이 좋았다. 디자인이 좋아서 책을 구입했다는 독자들의 소리가 많이 들렸다. 디자이너로서 듣기 좋은 칭찬을 많이 안겨 준 책이다.

감각의 박물학

다이앤 애커먼 지음, 백영미 옮김, 152×223×30mm, 작가정신 2004

〈감각의 박물학〉은 시각, 후각, 촉각, 미각, 청각, 공감각 등 인간의 감각을 중심으로 예술과 인류학, 철학에 대해 풀어내는 책이다. 인문서이지만 작가의 감성적인 문체를 표지에 살려 보려고 노력했다. 책에서 다루는 감각의 요소들이 도드라져 보이는 부분만 트리밍해 이미지를 썼고, 타이포그래피 구성도 한글 제목 한 글자 한 글자 아래 책에서 다루어지는 6개의 감각을 얹어 정갈한 인상을 주는 동시에 정보 전달의 기능을 할 수 있도록 했다. 결과적으로 간결하지만 단단한 느낌의 디자인이 됐다. 개인적으로 오랜 시간이 흐른 후에도 좋은 디자인으로 남으리라 생각한다.

쉿, 나의 세컨드는
김경미, 121×186×14mm, 문학동네 2006

사랑, 소설 같은 이야기
카미유 로랑스 지음, 송의경 옮김, 128×188×27mm, 문학동네 2006

센티멘털
히라노 게이치로 지음, 양윤옥 옮김, 128×188×19mm, 문학동네 2006

책도둑(전 2권)
마커스 주삭 지음, 정영목 옮김, 140×210×29mm, 문학동네 2008

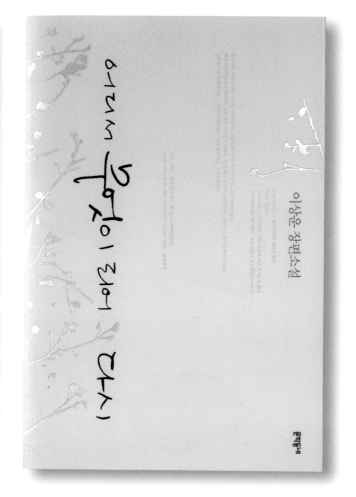

다리를 놓으며

미치코 황후 지음, 김경희 옮김, 145×215×13mm, 작가정신 2003

어디서 무엇이 되어 다시

이상운, 145×210×13mm, 문학동네 2008

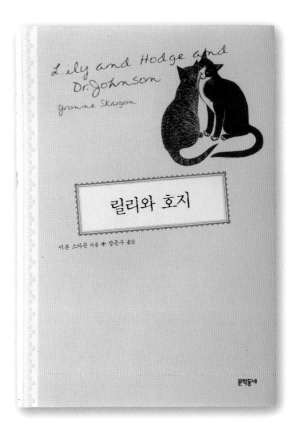

고양이로 산다는 것(전 3권)
고양이와 더불어 / 이본 스카곤 지음, 장은수 옮김, 139×205×10mm, 문학동네 2007
오스카로 산다는 것 / 이본 스카곤 지음, 장은수 옮김, 139×205×10mm, 문학동네 2007
릴리와 호지 / 이본 스카곤 지음, 장은수 옮김, 139×205×10mm, 문학동네 2007

스물다섯까지 해야 할 스무 가지(전 2권)

질 스몰린스키 지음, 이다혜 옮김, 128×169mm, 문학동네 2007

제목이 다소 딱딱하고 길어서 어떻게 해야 독자들에게 친근하게 다가갈 수 있을지 고민을 많이 했다. 우연히 잡지를 보다가 잡지 표지의 펼침 광고면을 보고 아이디어가 떠올랐다. 주인공이 인생에서 중요한 것들의 목록을 작성해 실행하는 프로젝트가 책의 주 내용인데 표1 부분 책날개를 반대로 접어 1, 2권에 나누어 리스트의 내용을 일러스트와 함께 실었다. 작은 변화로 큰 효과를 얻었다는 평을 들었다.

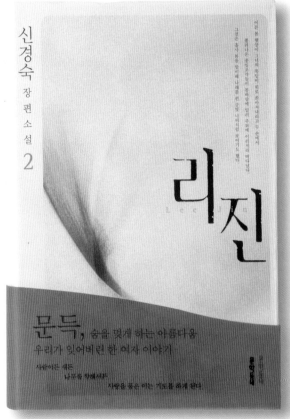

리진(전 2권)

신경숙. 128×188mm. 문학동네 2007

궁중 무희의 신분으로 프랑스 외교관을 사랑한 실존 여인 '리진'의 일대기다. 작가인 신경숙 선생이 모던한 느낌의 디자인을 원하기도 했었고, 실존 인물이 등장하는 소설이다 보니 시대적 배경과 캐릭터가 확실하게 드러난다면 픽션의 느낌을 줄 것 같다는 생각을 했다. 주인공의 춤사위 같기도 하고 새의 날갯짓 같기도 한 이미지를 만들어 보았다. 1권은 세상을 향해 나아가는 비상의 이미지로, 2권은 비극적 결말을 암시하는 추락의 이미지로 만들었다. 전체적으로 모던한 톤과 디자인을 띠지의 컬러와 곡선 형태의 커팅으로 보완했다.

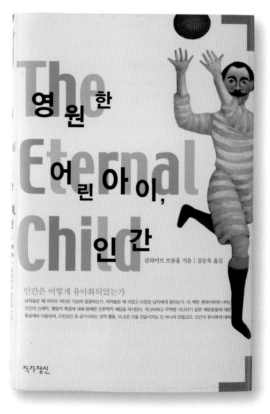

사랑을 막을 수는 없다
클레르 카스티용 지음, 윤미연 옮김, 128×188×15mm, 문학동네 2008

통조림 공장 골목
존 스타인벡 지음, 정영목 옮김, 128×188×17mm, 문학동네 2008

붕대 클럽
텐도 아라타 지음, 전새롬 옮김, 128×188×21mm, 문학동네 2008

영원한 어린아이, 인간
클라이브 브롬홀 지음, 김승욱 옮김, 152×230×28mm 작가정신 2004

지금, 한국 북디자인

한국에서 책을 고르는 일은 점점 더 눈이 즐거운 일이 돼 간다. 건축설계 일을 하는 이경아(33) 씨는 인문과 예술 분야의 책에 매료되는 독자다. 그는 사고 싶은 책 목록을 적어 두는 노트가 따로 있다. 읽고 있는 책이나 잡지 등에서 흥미로운 책 소개를 발견하면 메모해 두었다가 서점에 가서 찾아보고, 마음에 들면 산다. 책 사는 비용으로 매달 평균 10만 원 정도를 쓰고, 많을 때는 수십만 원에 이를 때도 있었던 그는 최근엔 충동구매를 줄이고자 한 달에 5만 원 이상은 쓰지 않기로 결심했다. 하지만 북디자인이 좋은 책을 보면 꼭 그렇지도 않다. 그는 "북디자인을 일부러 눈여겨본다고는 할 수 없지만 디자인에 따라 어느 정도 책 선택에 영향을 받는" 사람이다. '뿌리와이파리' 출판사에서 나온 〈파리 좌안의 피아노 공방〉을 사게 된 것이 그런 경우다. 제목과 깔끔한 표지 디자인에 이끌려 책을 샀는데, 내용도 좋아 흡족했다. 미국의 문화비평가 수잔 손탁(Susan Sontag)의 책을 사러 갔다가 출판사 '이후'의 일관된 북디자인 수준에 반하기도 했다. "예전에는 멋진 디자인의 외국 서적들을 부러워했지만 이제는 우리나라 책을 보면 오히려 표지 디자인이 내용을 앞지르는 게 아닌가 싶을 정도로 현란해진 것 같다"고 말한다.

북디자인 열풍의 현장

하홍준(28) 씨는 변리사다. 일주일에 두세 번, 한 달에 열 번 정도 서점에 가는 그는 소설책을 주로 사고, 수필집과 예술서를 가끔 산다. 소설 중에서도 유럽 문학을 좋아하며 선호하는 작가의 책 위주로 독서를 한다. 그는 책을 한번에 다 읽지 않고 며칠씩 나누어서 읽는 습관을 가졌으며, 책을 다시 손에 드는 데에 북디자인이 꽤 영향을 준다고 한다. 디자인이 마음에 들면 자신도 모르게 손이 가지만, 디자인이 마음에 들지 않으면 섣불리 책을 잡기 힘들다는 것이다. 이런 일도 있다. 표도르 도스또예프스키(Fyodor Mikhailovich Dostoevskii)의 〈죄와 벌〉을 읽을 때, 표지 디자인도 딱딱하고, 책도 너무 두꺼워 읽는 일이 너무 힘들었다. 그런데 최근 '열린책들' 출판사에서 나온 〈죄와 벌〉은 볼 때마다 표지의 강렬한 색감과 흘려 쓴 글씨체가 마음을 자극하는데, 게다가 책의 아담한 크기는 책의 분량에 대한 부담을 적게 해 준다. "예전에 CD를 살 때 친구들끼리 표지가 멋지면 음악도 좋다는 얘기를 했다. 책도 마찬가지인 것 같다. 디자인이 좋다는 것은 출판사에서 신경을 많이 썼다는 뜻이고, 대개는 내용도 훌륭한 경우가 많았다." 그는 같은 책을 여러 출판사에서 출간하는 경우 북디자인이 책 선택의 결정적인 요인이 된다고 한다. 예를 들어 헤르만 헤세(Hermann Hesse)의 〈크눌프, 그 삶의 세 이야기〉의 경우 '소담출판사'의 표지 디자인이 가장 마음에 들었다. 마지막 장면을 연상시키는 표지 이미지가 정말 인상적이었다. '교보문고' 광화문점 문학 코너 담당인 북마스터 이아름 씨는 한국 소설의 북디자인 열풍을 현장에서 느끼는 사람이다. 그는 표지를 보고 책을 고르는 독자가 실제로 부쩍 많아지고 있으며 책 판매량의 20% 정도는 북디자인이 작용한 결과로 본다. 독자에게 몇 권의 책을 추천할 때 표지가 예쁜 것을 골라 가는 경향이 뚜렷하고 특히 선물용으로 책을 고를 때는 보기에 고급스러운 세련된 표지를 선호한다고 말한다. 그는 표지 디자인뿐만 아니라 책 크기와 형태 또한 중요한 구매 결정 요인이 돼 가고 있다고 덧붙인다. 예전에는 책 제목을 말하며 구매를 했던 고객들이 최근에는 미니북, 핸드북 코너가 어디인지부터 물어보는 경우가 점점 많아진다는 것이다. 그는 적지 않은 출판사의 영업 담당자들이 책 표지 시안을 책이 놓일 판매대에 시험적으로 디스플레이하는 광경을 자주 본다. 표지 디자인의 중요한 재료로 일러스트레이션과 손글씨가 대거 등장한 것에는 이와 같이 책 구매 현장에서 독자의 시선을 끌기 위한 출판사의 열의가 배어 있다고 그는 생각한다. 독자발(發) 북디자인 열풍을 가장 민감하게 받아들이는 측은 물론 출판사다. 시장에서 살아남기 위해 출판사들은 내용만 아니라 외양 즉 디자인에도 노력을 펼쳐야 한다는 사실을 나날이 절실하게 깨닫고 있다. 그 한가운데에 한국 북디자인의 중추이며 구매자로서 독자를 중심에 둔 북디자인 경향의 대표 주자, '문학동네'가 있다. "예전엔 비중이 별게 아니었는데, 지금은 표지만을 위해서 책값을 내는 사람이 있을 정도다. 그런 사람들이 점점 많아질 것이다. 예전엔 하나도 없던 숫자인데, '이 표지가 마음에 들어서 나는 이 책을 샀다'고 말하는 사람들이 있다." '문학동네' 강태형 대표는 이런 경향, 디자인이 책 판매에 영향을 주는 정도가 앞으로 더 심해질 것으로 확신한다. 그가 보기에 책을 점점 더 상품으로 보는 시각이 강화될 것이며, 이미지의 시대로 접어든 오늘날 그런 경향은 한층 심화될 것이기 때문이다.

이미지 시대의 북디자인

독자 시장에서 일고 있는 이러한 흐름이 한국 북디자인에 어떤 결과를 가져왔는지에 대한 흔한 지적은 다음 두 가지다. 첫째, 손글씨와 일러스트레이션이 일반화되면서 북디자인의 이미지성이 전례를 찾기 힘들만치 높아진 것. 둘째, 형태에서 구매자 취향을 반영하는 포장 디자인 개념이 더 깊게 스며든 것. 이에 따라 강한 비주얼의 그림이 다른 요소를 압도하는데 특히 소설에서, 일본 소설에서 연유한 팝적인 일러스트레이션이 젊은 독자를 매료시키면서 커다란 흐름으로 자리를 잡았고, 책이 점점 작아지면서 소위 '큐트'해졌으며, 구매욕을 당기기 위한 재료 및 기법에 대한 시도가 계속되고 있다. 북디자이너 민진기는 이를 대중이 원하는 팬시화 코드와 출판사의 '쉬워 보이는 책' 전략이 맞아떨어진 결과로 본다. 본문에 있어서도 검은색 한 가지만 쓰는 단도 인쇄가 이전의 추세였다면 최근에는 별색을 쓰는 2도 본문이나 4도 본문이 일반화되고 있는 것도 이런 흐름의 연장선으로 평가한다. 그는 이런 현상을 이미지에 이끌리는 독자의 취향과 이에 대응하면서 다른 미디어와의 경쟁에서 살아남으려는 한국 출판계의 자구책이라고 해석한다. 여기에는 양면이 있다. 한편에는 독자에게 다가가려는 치열한 시도 자체가 북디자인의 지평을 확장시키는 일이고, 그 결과 전체 북디자인의 수준을 밀어 올리는 결실을 낳는다는 긍정론이 있다. 손글씨와 관련해서도 물론 그것이 지나치게 사용됨으로써 발생하는 부작용도 무시할 수는 없으나 한국 책의 특징이랄 수 있는 여백과 생동감을 증진시키는 디자인 요소이며 특히 타이포그래피로서 한글의 가능성을 확장시키는 중요한 인자라는 견해가 팽팽하다. 한국 북디자인 추세에 대한 우려는 한 방향으로만 달려가는 쏠림 현상에 대한 것이다. 북디자이너 이선희는 서점에 갈 때마다 책이 전체적으로 한 권의 이미지로 다가오는 것이 아니라 형태는 사라지고 제목 서체만 튀는 것 같은 인상을 받는다고 한다. 제목 위주의 디자인이 강세를 띠는 것이 어쩔 수 없는 상황이긴 해도 내용을 담는 그릇으로서의 책은 보이지 않고, 제목만 둥둥 떠다니는 것 같다. 비주얼적인 것이 요즘 세대에게 호소력을 가지게 되면서 일러스트레이션

표지가 대세를 이루게 돼 출판사 고유의 색깔은 없어지고 따뜻하고 감성적인 풍의 서로 비슷한 표지 디자인만 나오는 것도 아쉬운 대목이다. 나아가 북디자인에 대한 태도의 문제, 북디자인의 최근 흐름을 독자의 눈길을 끄는 과도한 스펙터클로 보고 이에 대해 거리를 두려는 움직임도 있다. "디자인이란 것은 기본적으로는 전체적인 책 만들기 속에 통합돼 있는 것이어서 책의 내용과 편집과 떨어져서 존재할 수 없는 것이다. 지나치게 표지가 화려한 것뿐만 아니라 디자인에 신경을 쓰는 것만큼 책 내용을 더 단단하게 제대로 만들려는 노력을 기울여야 하는데 실제의 책 만들기는 경시하면서 외양의 포장이랄까 이런 것에 치중하는 느낌을 받기도 한다. 전체적으로 편집자의 에디터십은 오히려 약화되는 듯하고 상대적으로 디자인은 좀 더 강해졌다." 인문서 출판사 '돌베개' 한철희 대표의 이 말은 최근 서점을 지배하고 있는 '강한' 디자인에 대한 반대 시각을 대변하는 것처럼 보인다. 책을 하나의 상품으로 보고 구매욕을 불어넣는 디자인을 추구하는 경향에 대해서도 그는 고개를 젓는다. "독자의 시선을 의식하면서 마케팅적인 고려를 디자인에 반영하는 것인데, 나는 그런 측면보다는 책의 완성으로서 디자인, 책의 내용을 미학적인 것으로 만들어 주는 것으로서 디자인을 생각한다. 시장에 민감할수록 그럴 수는 있을 것 같다. 그런데 우리는 그렇지 않다."

한국 북디자이너는 누구인가

북디자인에 대한 사회의 관심이 높아지고는 있지만 한국 북디자이너 커뮤니티에 대해서는 일반에 알려진 바가 별로 없다. 다른 디자인 분야와 마찬가지로 북디자이너 커뮤니티는 독특한 한국적 상황 아래 놓여 있으며 이것이 북디자인 미학과 연결고리를 이루면서 북디자인 풍경을 만들어 간다. 한국에서 북디자이너는 아래 조직 중 한 군데서 일한다. 첫째, 이른바 인하우스 북디자이너다. 말 그대로 출판사에서 회사원으로 일하는 디자이너다. 정리된 통계는 없지만 대략 약 300여 명의 디자이너가 인하우스 디자이너로 활동하는 것으로 업계는 보고 있다. 둘째, 전문 북디자인 스튜디오 소속의 디자이너, 나머지가 프리랜서 북디자이너다. 둘을 합쳐 약 100여 명 정도 된다. 말하자면 한국 북디자인은 300여 명의 인하우스 디자이너 그룹과 각기 다른 성향과 등급으로 분화되는 100여 명의 스튜디오, 프리랜서 디자이너 그룹을 중심으로 일이 돌아가는 판인 셈이다. 미분화된 한국 북디자인 산업의 가장 큰 증표가 바로 인하우스 북디자이너의 존재다. 인하우스 디자이너가 디자인에 대한 출판사의 집중적 의사 결정 체제와 비용 효율이란 문제를 외면할 수 없는 출판 산업의 산물인 것은 분명한 일이다. 이들은 또한 한국 출판 산업의 규모 등의 문제와도 밀접하게 관련을 맺는다. 적지 않은 인하우스 디자이너는 30대 중반을 기점으로 프리랜서나 디자인 스튜디오로 독립하려는 강한 동기를 느낀다. 여기에도 한국 출판계가 안고 있는 인력 관리의 문제가 배경에 깔려 있다. 유능한 편집자들이 소규모 출판사로 분화하는 이유와 본질적으로는 동일하게, 인하우스 북디자이너는 경력이 쌓이고 재능을 인정받을수록 출판사에서 능력만큼 기회와 보상을 주는 것이 어려운 상황이 오는데, 충분한 경험과 인맥을 쌓았다고 판단하면 독립에의 열정 속으로 진입하는 것이다. 그 시점이 대략 30대 중반을 전후한 시기다. 현재 왕성하게 활동하고 있는 프리랜서 북디자이너, 그중에서도 한국의 2세대 북디자이너를 대표하는 대부분의 디자이너가 인하우스 출신자다. 북디자인 스튜디오와 프리랜서 디자이너는 크게 두 축으로 스탠스를 잡는다. 한쪽이 대량 수주와 납기일 준수를 앞세워 물량 중심으로 스튜디오를 운영한다면, 다른 한쪽은 작업의 질을 토대로 디자인 비를 조금씩 높여 가려는 움직임이다. 후자, 약 20~30명의 북디자이너가 한국 북디자인의 전반적인 퀄리티를 담보하는데, 이들도 의뢰자의 관계 속에서 어려움을 겪는 편이지만 작업에 대한 열정, 문화를 디자인한다는 것에 대한 자부심이 상대적으로 크고, 왕성하게 활동할 연령대에 몰려 있어 이들의 활약 여부에 따라 한국 북디자인의 모습이 크게 달라지리라는 것을 쉽게 예상할 수 있다. 북디자인 작업의 과정은 인하우스 디자이너나 프리랜서나 같다. 소설, 산문집 같은 분야의 책은 대체로 책 생산의 포스트 프로덕션 과정에 북디자이너가 참여해 표지 디자인을 만들지만, 책의 기획 단계에서 시각 자료가 요구되는 대규모 전집 프로젝트나 기획물 제작의 경우 디자이너가 초기부터 개입해 책의 전반적인 제작 과정에 참여한다.

한국 북디자인의 과제

한국 북디자인의 과제를 정리하면 매우 상식적인 것이 된다. 하지만 그것을 바라보는 관점은 말하는 사람의 입장에 따라 조금씩 다르다. 출판사 '열린책들' 홍지웅 대표에게 한국 북디자인의 과제는 북디자이너와 출판 구성원의 재능과 연구에 대한 것이다. "오리지널리티를 가진 사람이 많아서 소설 등 다양한 작업을 해야 하는데 요즘은 대부분 비슷한 것을 만드니까, 개성이 부족하다는 생각을 한다. 우리나라는 예쁘게 포장해야겠다는 생각을 많이 하는 것 같다. 오히려 글자꼴에 대한 그래픽적 연구는 부족하고 포장지 만들 듯 생각하는 경우가 많지 않다. 우리나라 실정상 디자인에 시간 여유도 없고 편집자와 디자이너의 커뮤니케이션에도 한계가 있어 전체적으로 서로 비슷한 형태만 유행하는 게 아닌가 싶다. 북디자인은 간단하게 말해서 책 이미지를 잘 전달해 주는 일이다. 내용하고 안 맞으면 이상한 게 되고 잘못하면 과포장이 된다. 굉장히 어렵다는 생각이 든다. 일본의 경우 본문을 포함해 모든 것을 세세하게 다 편집자가 지시해서 하는 식인데, 우리나라는 그렇게 하기도 힘들다." 디자이너는 출판사의 디자인에 대한 태도와 인식의 문제를 지적하곤 한다. 그들이 보기에 이상적인 발행인은 취향을 넘어 자신의 신념을 디자인에 접목시킬 수 있는 안목을 가진 사람이다. 아울러 좋은 디자인과 나쁜 디자인을 구별하는 능력을 가진 사람이다. 이것은 북디자인에 대한 수요의 문제와 연결된다. 북디자이너의 작업 질이 올라가려면 디자인에 대한 수요가 문화적으로 정착이 돼야 한다는 뜻이다. "대부분 출판사는 노련한 디자이너의 디테일에 대해선 둔감하다. 편집자와 대화를 하다 보면 책에서는 디자인 역시 내용의 일부라는 인식이 아직 부족하다고 느껴진다. 텍스트는 내용이고, 디자인은 형식이라는 생각이 지배적이다 보니 판매가 중요한 책일수록 텍스트 내용을 구체적 형태로 디자인이 설명해 주길 바라는 출판사의 요구를 디자이너가 무시하기는 어렵다." 한 디자이너의 말이다. 한편 저널리즘의 시각에서, 북디자이너의 정체성 문제를 거론할 수도 있다. 한국 북디자이너의 의식 속에는 물성으로서 책을 더 완성도 있는 형태로 만들어 내는 데 천착하는, 이른바 '장정가' 의식이 만만치 않게 남아 있는데, 이것이 한국 책이 진취적인 모습으로 나아가는 데 무의식적 장애로 작용할 가능성 때문에 주목할 만하다. 그 자체로 대중문화로서 변화하는 사람의 의식을 반영하고, 자신의 그래픽 디자인의 개념을 사회에 제안하고 평가받으면서 표현 영역을 더욱 확장하며 나아가 지역적으로 한국 디자이너의 정체성을 반영하는 작업을 향한 욕구는 '장정'의 범위를 넘는 것이다. 비평의 입장을 마지막으로 덧붙인다. 북디자인 부문의 비평 부재를 지적하는 사람들은 좀 더 근본적인 시선으로 한국 북디자인의 심리적 지체 현상을 바라본다. 디자인에 대한 가치판단을 서점 판매량으로 가늠하는 수준을 넘어 어떤 것이 가치 있는 것이며 왜 그런지, 어떤 것이 허명에 불과한 것인지 비판하는 과정을 거쳐야만 한국 북디자인의 미학적 과제가 분명히 드러날 것이기 때문이다.

편집부

디자이너를 기다린다

여행 : 장정각종도안(裝幀各種圖案)

책은 내게 떠나라 한다. 생각의 날개를 펼치며 이곳을 떠나라 한다. 그리고 책은 감정의 옷깃을 여미며 우리를 다시 돌아오게 한다. 책은 여행이고 책은 귀환이며, 책은 명령이고 또한 책은 권유다. 이렇게 책은 나와, 우리와 함께 오랜 세월 곁에 있다. 놓여 있다. 서가에, 책상에, 탁자에, 침대에, 마루에, 거실에, 창가에 놓여 있다. 그런데 책은 말한다. 내려놓지 마라. 떠나는 문제와 돌아오는 과제의 우리 인생을 펼치고 접어라.

책을 좋아했다. 나는, 우리는 책을 참 좋아했다. 책 가까이에 서면 청춘, 지식의 힘이 솟았다. 책 비스듬히 누우면 젊음, 낭만의 멋이 배었다. 이렇게 20대의 책디자인 여행이 시작됐고, 그렇게 30대의 귀환이, 40대의 명령이, 50대의 권유가 이어졌다. 오늘 책은 이렇게 말한다. 들어오라. 내 안으로, 내 펼침과 접힘 속으로, 내 뼈와 살의 구조와 내면 속으로, 들어오라, 그대, 디자이너여. 나를 펴고 접어라, 나를 사랑하라.

1884년, 우리나라 최초의 민영 출판사인 '광인사'가 설립되면서 시작된 단행본 책의 출판 시대는 장정, 도안이라는 디자인 전사로서 일제 강점기, 대한 독립과 한국전쟁의 시기를 지나왔다. 많은 화가, 문인들의 장정 활동 속에서 이순석, 이상, 조병덕, 김경린 등으로 이어지는 도안의 기록은 한국 출판사와 함께 그 맥을 이어 근대적 기틀을 마련했다. 특히 이순석의 도쿄미술대학 졸업 작품 '장정각종도안'(裝幀各種圖案) 시리즈(15점, 1931)는 책디자인의 전문성을 처음으로 선보인 귀중한 사례가 됐다. 전쟁이 끝나고 1950년대에 이르렀다.

한국 출판문화의 근대적 주춧돌을 심은 것은 1953년 4월 창간된 지식인 잡지 〈사상계〉였다. 1970년 5월 김지하의 시 '오적'이 실리면서 등록 말소가 되기까지, 이 잡지는 우리 지식인 활동의 제막 서장을 장식하면서 4·19세대를 낳았다. 한국이 민족주의와 민주주의의 정치적, 학문적 기반을 조성하고 시민사회의 등장을 알리고 시민의 합창을 부르는 소위 한국 출판 저널리즘의 시작이었다. 이어 출판 운동의 거점으로서 '창비'와 '문지'라는 양대 산맥의 시대가 열렸다.

두 산맥은 각각 1966년 겨울(창작과비평)과 1970년 가을(문학과지성)에 계간지를 창간, 깃발을 올렸다. 이 깃발 아래 많은 지식인, 학자, 시인, 소설가, 예술가들이 모이고 흩어지면서 대한민국의 70년대, 그 찬란한 소시오 드라마(Socio-Drama)가 펼쳐졌다. 드라마의 정점에 이르러, 우리는 '책의 디자인', 그 시작을 알리는 하나의 빛(섬광)을 보게 된다. 1976년 3월 〈뿌리깊은나무〉의 창간이 그것이다. 여행의 끝은 귀환이었다.

귀환 : 뿌리깊은나무

"1976년 월간지 〈뿌리깊은나무〉가 나왔다 / 가로쓰기가 / 계간지 〈창작과비평〉에 이어 / 〈문학과지성〉에 이어 / 한자를 통 쓰지 않고 / 아름다운 / 아름다운 우리말이 살아 있었다 / 어디에 행여 오문일까 / 행여 오자일까 / 60년대 〈사상계〉의 시대 이어 / 〈뿌리깊은나무〉의 시절은 / 암담한 나날의 시절 / 공포와 불안을 비껴 차츰 세련된 시절이기도 했다 /…"(고은, 만인보 14, 창작과비평사, 1997)

〈뿌리깊은나무〉는 잡지의 형식을 취하고는 있지만, 책 형식의 디자인 문제를 발견하는 중요한 제재로서 우리말, 우리글, 우리 글자 '한글'을 시대적 과제로 제시한 것이다. 또한 처음으로 아트 디렉션의 체제를 잡지 출판에 도입한 사례로서 편집자(윤구병, 김형윤), 디자이너(이상철), 사진가(강운구, 최광호)들이 함께 집단적인 출판 미술의 세계(아트 디렉션)를 실험했던 것이다. 주조활자의 조판 기술에서 사진식자의 조판 방식으로 전환된 인쇄 환경의 변화와 함께 출판계는 새로운 전기를 맞게 됐다. "과감한 한글 전용, 정제된 우리말의 발굴과 사용, 가로쓰기 편집, 디자인 등이 시도됐고, 이는 커다란 성공을 거두었다. 이후 많은 잡지와 단행본, 그리고 광고 문안에까지 한글 전용주의와 가로쓰기 편집이 확산됨으로써 〈뿌리깊은나무〉는 그 내용을 차치하고라도 형식에서 출판문화의 한 분기점을 이루었다."(조상호, 한국언론과 출판 저널리즘, 나남, 1999)

이 '문화 잡지'를 창간한 한창기는 비범한 사람이었다. 그는 발행인이었으나 편집과 디자인에 대한 혜안과 식견을 갖추고 있었다. 책의 내용과 형식이 하나의 원리 속에서 문법을 만들어 간다는 것을 잘 알고 있었다. 또한 '출판의 서구화'라는 표피적인 차원이 아닌, 우리 '출판의 선진화'라는 근원적인 세계 인식을 통해 말과 글, 글과 그림, 그림과 글자의 문화적 뿌리를 찾은 '나무'와 같은 존재였다. 그를 통해 우리 책은 '인격'으로 돌아왔다.

"한 인간이 참으로 보기 드문 인격을 갖고 있는가를 발견하기 위해서는 여러 해 동안 그의 행동을 관찰할 수 있는 행운을 가져야 한다. 그의 행동이 온갖 이기주의에

서 벗어나 있고 그 행동을 이끌어 가는 생각이 더없이 고결하며, 어떤 보상도 바라지 않고, 그런데도 이 세상에 뚜렷한 흔적을 남긴 것이 분명하다면, 우리는 틀림없이 잊을 수 없는 한 인격을 마주하는 것이다."(장 지오노, 김경은 역, 나무를심는사람, 두레, 2006)

명령 : 부초

인간의 격(格)에 대하여 장 지오노(Jean Giono)는 매우 정교한 요건을 명령하고 있다. 이기주의에 대한 경계, 무보상의 고결한 생각, 뚜렷한 흔적의 역사성으로 한 인간의 행동을 여러 해 관찰해야만 발견할 수 있는 '인격'의 세계를 말하고 있다. 이러한 인격에 대한 갈망과 갈증은 오랜 세월 인간 세계의 그리움으로 남아 있는 인생의 가치이기도 하다. 이 가치의 세계를 구현하고자 하는 디자인 담론이 〈뿌리깊은나무〉가 창간된, 다음 해에 싹을 틔웠다. 〈부초〉(한수산의 소설, 오늘의 작가상 수상작, 민음사, 1977)

이 책은 그동안 지속된 장정의 시대, 즉 글과 그림이 서로 어울려 꾸며지는 표지의 관행적 기술을 과감히 마감하고 제목과 표지화를 나란히 배치(Arrangement)하는 차원이 아닌, 활자(타입)와 심상(이미지)을 서로 병치(Juxtaposition)시키는, 다시 말하면 서로 바라보는 입장이 아니라 대화하는 관계로서 새로운 표지를 제시하고 있다. 물론 이 책의 디자인이 곧 담론일 수는 없겠으나 북디자이너, 정병규의 〈부초〉 같은 디자인 행보를 의미하는 것으로 서둘러 지목해 본 것이다. 7년이 지난 후, 그는 이렇게 자신의 디자인 담론을 기초했다. "사람에게 인격이 있듯이 책에는 책격이 있습니다."

책의 격이란 무엇일까. 지오노를 따른다면 책의 격은 이기주의로부터 벗어난 고결한 생각의 표상으로 오래 기억돼야 할 무엇이 있는 책이어야 할 것이다. 즉 '감동의 공간을 포함한 대상'으로서 책의 격을 디자인한다는 뜻으로 이해할 수 있겠다. 이는 단지 종이 묶음으로 책이 완성될 수 없듯이 그 안에 담긴 사상과 감정, 생각과 느낌의 저자성(Authority)을 구현하기 위한 감각적 표현의 총체로서 디자인의 의미를 확장해야 한다는 뜻이 아니겠는가. 책을 하나의 인격으로 이해하고 있는 예는 수없이 많다. 책은 인간이고, 그래서 책은 조용한 대화이며, 고독한 풍경이며, 침묵하는 공간이다. 명령은 서서히 권유가 됐다.

"독서 행위는 그 성격 자체가 다른 커뮤니케이션 매체나 예술적인 표현 수단들보다 더 깊은 고독을 필요로 한다. 그러나 작가의 고독이나 독자의 고독은 반사회적인 것이 아니다. 그것은 단지 서로를 발견하기 위한 수단이다. 자기 방에서 혼자 책을 읽는 사람은 영화관에서 다른 수많은 관객들과 영화를 볼 때보다 흔히 더 많은 동료를 얻게 된다. 바로 이것이 지속시키고 발전시켜야 할 책의 고유한 장점이다."(로베르 에스카르피, 임문영 역, 책의 혁명, 보성사, 1985)

"나를 키워 온 내 인생의 책들이여. 그러나 나는 활자를 읽었던 게 아니다. 활자 사이 행간 사이에 숨 쉬는 삶을 읽었다. 세상을 읽었다. 내 안을 읽었고 시대를 읽었다. 그러나 두 눈으로 읽었던 게 아니다. 눈을 감고 침묵하며 두 귀로 읽었다. 열심히 정말 열심히 귀 기울여 읽었고 남의 이야기를 듣는 또 다른 방식의 독서를 했다."(박노해, 내 인생의 책들, 한겨레신문사, 1995)

권유 : '격'(格)과 '물'(物)

1984년 9월, 정병규는 책을 그래픽 디자인의 원점에 놓고, '격'(格)의 디자인 태도와 '물'(物)의 디자인 작업을 하나의 세계로 연결하고자 했다. 책이라는 사물을 하나의 질서, 즉 그것이 기능하는 독서 공간을 하나의 세계로 본(읽은) 다음, 그 세계를 만드는(쓰는) 것으로 이해하고 이를 북디자인이라고 말하고 있다. 이 정의는 단지 한 디자이너의 사변적 담론이 아니다. 한국 북디자인 역사의 근대적 자각, 즉 '장식'과 '사고' 사이의 장르 간극에 대한 전환적 인식이었다.

장정(장식과 싸개)의 시대를 넘어온, 한 사람의 디자인 이야기는 비록 메아리는 없었지만, 80년대 이후 출판 디자인의 상업주의가 낳은 수다스러운 황금알 장터에서, 동시에 출판계의 이념적 교조주의가 세운 외침과 비명의 광장에서, 심지어는 90년대 '책의 종말'을 예견했던 미래주의자들의 가두 집회장에서도 뚜렷함을 유지했다. '정병규의 권유 : 북디자인은 모든 그래픽 디자인의 원점'(〈월간디자인〉 1984. 9)을 간추려 읽는다.

'격'(格)의 디자인 태도—"한 권의 책을 디자인할 때에는 음식을 요리할 때 인간의 미각을 전제로 하는 것처럼, 책이란 인간화될 수 있는 상상의 논리와 감동의 공간을 포함한 대상이라는 사실을 전제해야 한다. 책의 본질적인 측면을 밝히고 책과 인간과의 관계를 고려하는 입장이 아마도 북디자이너의 기본적인 태도일 것이다. 인간과 인간이 서로 손을 맞잡을 때 그 사이에 또 다른 하나의 세계가 태어나는 것처럼 책과 인간의 손이 만나서 책을 읽는다는 행위가 시작될 때 거기서 하나의 세계가 이룩된다. 그리고 이 양자는 거의 등가적인 세계. 북디자이너는 바로 이러한 세계의 창출에의 산파다."

'물'(物)의 디자인 작업—"책은 눈과 손과 정신이 연결되는 가상의 삼각형의 한 정점에 놓이는 것이다. 책은 인간의 손이 닿지 않고는 열리지 않는, 견고하게 닫힌 문과도 같은 엄폐성을 가진 존재다. 다른 어떤 미디어와는 달리 그것은 인간 스스로가 자발적으로 에너지를 투여할 때까지 자신을 드러내는 법이 없다. 책은 인간의 손이 거기에 닿아서 그 세계를 열기 시작하면서부터 물질로서의 상태를 뛰어넘기 시작한다. 구체적인 시선에 실린 인간의 시간이 책이라는 물질을 정신화하며 종이 위의 잉크들은 상상과 논리, 그리고 감동의 요인이 된다. 따라서 책은 기다리는 존재이며, 만남의 대상으로 인식돼야 한다. 무표정한 물체로서의 종이와 잉크는 인간과 만

남으로써, 그 이름을 부여받는 생명체로 존재하기 시작한다."

1990년대 초반의 우리 책디자인은 베스트셀러라는 시장 경제의 물결 속에서 '장식'과 '패턴'의 트렌드를 형성하면서 유행성 출판의 시대를 경험하게 됐다. 그리고 중반에는 '종이 책'과 'e-book'의 대립적 밀레니엄 이데올로기에 의해 정체와 퇴보를 거듭하면서 역행의 길을 걷기 시작했다. 출판의 시대는 출(出)과 판(版)의 기능과 역할로 흩어지면서 또다시 여행을 떠나는 듯했다. 자유 방임의 메시지가 들렸다. 떠나라.

귀환 : 난쏘공과 전태일

나는, 우리는 여전히 책이 갖고 있는 질서(언어의 본질과 디자인 조형)를 믿는다. "책을 통해 우리는 또 무엇을 할 수 있는가, 어떻게 책의 세계를 생각해야 하는가?"를 자각하는 디자이너를 여전히 기다린다. 이 간절한 기다림은 비로소 21세기의 시작과 함께 반가운 만남의 자리를 열어 주었다. 마치 1976년의 '나무'로 '집'을 지은 듯한 순수 인문 잡지 〈디새집〉의 창간(2001년 봄, 계간지, 열림원)이었다. 이 잡지의 디자이너 최만수는 이미 80년대 중반 소위 좌파 이데올로기를 시각적으로 모색했던 〈이론과실천〉 스타일의 주인공이었다. 판각화를 연상케 하는, 일체의 장정을 거부하는 듯한 글자와 표제지의 조응으로 일관된 북디자인 시리즈가 있었다. 그리고 리디자인한 〈난장이가 쏘아올린 작은 공〉. 반가운 귀환이었다.

"나의 북디자인 스타일은 한마디로 말하면, 베이직(Basic)이다. 'Basic & Simple'은 나를 지켜주는, 일종의 디자인 가이드라인이다. 작위적인 장식적 요소를 최소화하는 것, 그것은 나의 미적 취향이기도 하지만 그런 단순함을 통해서 책을 제대로 표현할 수 있다고 생각한다. 북디자인은 어디까지나 그 안의 내용을 담는 그릇일 뿐이다."(최만수, 본서, 2009)

나는 형을 알 수가 없었다. 내가 공책을 읽는 동안 형은 고민하는 사나이의 표정을 지었다. 그야말로 의젓한, 고민하는 사나이의 얼굴이었다. 나는 웃음이 나오려는 것을 억지로 참았다. 형은 나의 무지와 어리석음을 비웃었을 것이다. "도대체 이걸로 뭘 하겠다는 거야?" 내가 물었다. "영호야." 아버지가 말했다. "너도 형처럼 책을 읽어라." "뭘 하겠다는 게 아냐." 형이 말했다. "나는 책을 통해 나 자신을 알아보는 거야." "이제 알겠어." 나중에 내가 말했다. "형은 이상주의자야."(조세희, 난장이가 쏘아올린 작은 공, 이성과힘, 1976)

'책은 인간이고, 그래서 책은 조용한 대화이며, 고독한 풍경이며, 침묵하는 공간이다'라는 권유가 들리지 않는가. 그리고 같은 해, 또 하나의 책을 만났다. 반가운 귀환의 책이었다. 〈전태일평전〉(조영래, 돌배게, 2001)이다. 이 책은 한동안 한국 사회의 노동운동 필독서로 소중하게 읽혀 온 금서였다. 1970년 분신한 전태일의 23년 인생, 그 고독한 인간과 침묵의 시대를 기록한 책이었다. 1983년 초판을 일본에서 발행한 이후 2001년에서야 개정판을 내게 됐는데 이 책의 디자인이 비로소 책의 내용에 들어선 것이다. 책을 펴고 접으라는 권유에 디자이너 민진기가 리디자인했다.

"그대들이 아는, 그대들의 전체의 일부인 나. 힘에 겨워 힘에 겨워 굴리다 다 못 굴린 그리고 또 굴려야 할 덩이를 나의 나인 그대들에게 맡긴 채 잠시 다니러 간다네. 잠시 쉬러 간다네. 어쩌면 반지의 무게와 총칼의 질타에 구애되지 않을지도 모르는, 않기를 바라는 이 순간 이후의 세계에서 내 생애 못 다 굴린 덩이를, 덩이를 목적지까지 굴리려 하네. 이 순간 이후의 세계에서 또다시 추방당한다 하더라도 굴리는 데, 굴리는 데, 도울 수만 있다면 이룰 수만 있다면…"(전태일, 전태일평전, 1983)
"책은 내용이 우선이다. 책의 본질이기도 하다…. 80년대, 90년대 중반 이전까지를 나는 가끔 '전설의 시대'라고 표현한다. 정병규, 서기흔, 최만수, 홍동원 등 일군의 북디자이너들이 왕성하게 활동한 시대다. 현재 활동하고 있는 디자이너의 역량이 그에 미치지 못한다는 것은 차치하더라도 앞으로도 북디자이너가 그때만큼의 권한과 위상을 갖게 될 날이 올까 하고 가끔 생각하곤 한다."(민진기, 〈GRAPHIC〉#4, 2007)

명령 : 민진기에게―들어오라. 내 안으로, 내 펼침과 접힘 속으로, 내 뼈와 살의 구조와 내면 속으로, 들어오라, 그대, 디자이너여. 나를 펴고 접어라, 나를 사랑하라.

디자인 평론가 권혁수

찾아보기